# 中華藝術論叢

## 第27辑

第九届王国维戏曲论文奖入围作品选萃

朱恒夫　聂圣哲　主编

上海大学出版社

**图书在版编目(CIP)数据**

中华艺术论丛. 第 27 辑,第九届王国维戏曲论文奖入围作品选萃/朱恒夫,聂圣哲主编. —上海:上海大学出版社,2022.12
ISBN 978-7-5671-4618-1

Ⅰ.①中… Ⅱ.①朱… ②聂… Ⅲ.①艺术—中国—文集②戏曲—中国—文集 Ⅳ.①J12-53

中国版本图书馆 CIP 数据核字(2022)第 235226 号

责任编辑　邹亚楠
封面设计　柯国富
技术编辑　金　鑫　钱宇坤

中华艺术论丛　第 27 辑
**第九届王国维戏曲论文奖入围作品选萃**
朱恒夫　聂圣哲　主编
上海大学出版社出版发行
(上海市上大路 99 号　邮政编码 200444)
(https://www.shupress.cn　发行热线 021-66135112)
出版人　戴骏豪
\*
南京展望文化发展有限公司排版
江苏句容市排印厂印刷　各地新华书店经销
开本 787mm×1092mm　1/16　印张 20.5　字数 400 千字
2022 年 12 月第 1 版　2022 年 12 月第 1 次印刷
ISBN 978-7-5671-4618-1/J·619　定价 68.00 元

版权所有　侵权必究
如发现本书有印装质量问题请与印刷厂质量科联系

# 编辑委员会

主　任　聂圣哲

委　员　（按姓氏笔画为序）

王汉民　王廷信　王　馗　方锡球
叶长海　[日]田仲一成　[韩]田耕旭
冯健民　曲六乙　朱恒夫　伏涤修
刘水云　刘　祯　杜建华　李　伟
吴新雷　邱邑洪　陆　军　张　超
周华斌　周　星　郑传寅　赵山林
赵炳翔　俞为民　聂圣哲　高颐珊
黄仕忠　廖　奔
[美] Stephen H. West

主　编　朱恒夫　聂圣哲
编　务　曹南山

# 主编导语

朱恒夫　聂圣哲

自王国维先生运用西方的科学方法研究中国戏曲的发展历程而撰写、出版了《宋元戏曲史》之后，戏曲渐渐成了一门显学，一百多年来，研究成果极为丰硕，仅中国戏曲史方面的著作，就有百部之多。新时期以来，由于许多高校和研究机构，开设了戏曲史、戏曲理论、戏曲文献、戏曲表演、戏曲音乐、戏曲舞美、戏曲导演等以培养硕士研究生、博士研究生为目标的专业，每年都有二三百人获得戏曲学专业的硕士或博士学位，而这些人中的多半在走向社会后会从事戏曲研究的工作。于是，今日之戏曲研究更为火热，相关的论文和论著不断面世。由两三年举办一次的"王国维戏曲论文奖"的征文、评选活动即可看出"戏曲学"的热闹程度。这一次征集到的论文有 200 多篇，作者大都是青年人，所研究的内容涉及多个方面，许多论文材料之稀见、观点之新异、论证之缜密、视野之开阔，都是令人欣喜的。然而，由于受到获奖数量的限制，绝大多数论文只能和该奖"擦肩而过"。为了鼓励这些积极参加征文活动的青年学者，更为了让人们分享到他们最新的研究成果，本书经过与评奖办公室协商，从入围的论文中选出一批，以"第九届王国维戏曲论文奖入围作品选萃"为名，特出专辑。

由这些论文，我们想到了一个问题，即戏曲研究的根本目的是什么？

研究学问是我们中国人的一个传统，但不论是在哪一个时代，做学问之人绝大多数都不是为学问而学问，而是为现实服务。对经籍、史实或正在发生的社会现象进行研究的目的是为了获得可为当下社会提供可资借鉴的经验或理论，如历朝历代都有大量学者投身其中的"经学"，无论是考订、注疏，还是训诂、释义，归根结底都是效力于现实政治，或是为统治者治国理政的方针政策寻找理论依据，或是间接阐发自己的政治主张。就是以考据为其特征的乾嘉学派，多数人也不是为了掉书袋子，而是在故纸堆中寻找到能够经世济用的内容。

然而，当今戏曲学界的很多人却背离了这一优良的学术传统，所做的或是空疏无用的学问，或与戏曲实践严重脱节。其表现主要有三个方面。

一是专注于戏曲史上一些细枝末节之事的考证。戏曲的历史当然要研究，不了解过去，就不能知道未来，而不知道未来，则不能在理论上指明戏曲发展的方向。然而，有些学者投入大量的时间、精力所进行稽考的人与事，在戏曲史上没有任何影响，更没有起过推动戏曲发展的作用。其研究的成果，对戏曲本身没有多少意义，至多表明研究者读书多，有较为厚实的文献功底。

二是只关注戏曲的文本,而没有将戏曲看作一种综合性的艺术形式。可以这样说,没有一个研究者不知道戏曲艺术是由叙写故事的文学剧本、唱念做打的演唱、舞台美术等要素构成的,但戏曲学术界中的许多人,他们的兴趣点却只放在文学剧本上,研究剧本的版本流变、故事演化、叙事结构、人物形象、语言特色等。不是说文学剧本不重要,而是说它仅是其中的一个要素,把文学剧本研究得再深入、再透彻,也不能完整地反映某个时期的戏曲面貌或某个剧目的艺术形态。而且,文学剧本并不是戏曲最重要的因素,最重要的应是声腔音乐。没有北曲,哪里会有北杂剧?没有魏良辅创制的"水磨调",哪里会有雄霸菊坛 200 多年的昆剧?当然,一些人不研究声腔音乐是因为自己还不具备研究的条件,从来没有听过【山坡羊】【小桃红】【江儿水】等曲子,也辨别不出【二黄】与【反二黄】的差别,你让他怎么去研究声腔音乐?

三是只研究传统剧目、历史剧,而忽视现代戏。新中国成立之后,党和政府高度重视现代戏的创演工作,产生了上百部优秀的现代戏剧目。为何要重视现代戏,是因为戏曲如果不反映现当代的生活,"老戏老演,老演老戏",其形式就只能停滞在已经固化了的艺术形态上,也就不能与时俱进,其结果只能是越来越远离广大观众。由豫剧《朝阳沟》演出了半个多世纪,至今仍有旺盛的生命力;由第十一届中国艺术节获得文华大奖的戏曲剧目都是现代戏,就可以看出人民大众对戏曲的审美趣味所在。然而,尽管现代戏经过七八十年的探索,也积累了许多创演的经验,但是成功率还是不高,就由这两年为庆祝中国共产党成立 100 周年和脱贫攻坚战取得胜利所上演的数以百计的剧目大多数达不到"立得住"水准的状况,也可以看出戏曲界提供的剧目与人民群众的期望有多大的差距了,而缩短这差距就需要戏曲学术界助力。但是,许多戏曲研究者对现代戏却不屑一顾,不但看不起现代戏,还认为做现代戏研究就不是正儿八经的学问。而事实上,做现代戏的学问,远比做古代剧目或其他剧目困难得多。要提出富有建设性的意见,能让戏曲创演者有所启发,必须大量观摩现代戏,对成功的与失败的剧目进行深入的探索;必须了解题材选择、剧本创作、唱腔编配、排练演出、舞美设计等过程,知道每一个环节的优点与不足;必须认真仔细地阅读剧本和观看舞台演出,把整体审视与细节剖析相结合,了解其在内容与形式上有没有创造性转化、创新性发展;必须对观众进行调查,把握观众对剧目内容与形式新的要求。

戏曲和唐诗、宋词、明清章回小说不同,它依然活跃在人们的生活中,是人民大众欣赏的艺术形式之一。我们做戏曲学问的人,应该具有为戏曲传承与发展的服务意识。当然,要真正起到服务的作用,还需要先具备研究戏曲的条件,即是"懂戏曲",否则,说出来的都是"外行话"或不着边际的话,戏曲业界也是不会理睬的。

# 目　录

## 戏曲史探索

论"国剧运动"对中国戏剧发展的理论意义 …………………… 张银枫（3）
地方诉求下的戏曲演进
　　——"造剧"现象再反思 …………………………………… 史婧颖（12）
现当代学术史上的"双安之争"考衡 …………………………… 陈威俊（21）
甬剧史四个矛盾点辨析
　　——兼论地方剧种信史的构建 ……………………… 竺蓉　严亚国（33）
新中国成立以来秧歌戏剧种的生成 ……………………………… 张昆昆（46）
北洋政府戏曲改良与剧界的互动：《木兰从军》《童女斩蛇》编演史新探…… 曹菲璐（53）
上海孤岛时期京剧的历史繁荣与当代启示 ……………………… 穆　杨（70）
"骂战"与"建交"：上海伶界联合会的会旨实践及其意义
　　——以《梨园公报》为研究中心 ……………………………… 姜　岩（78）
清遗民编剧家罗瘿公的"戏隐"人生 …………………………… 周　茜（92）
珠帘秀本事新论 …………………………………………………… 陈又止（106）
"合滚"考 ………………………………………………………… 吴宗辉（117）
中国戏曲研究的他者之眼
　　——评《近代日本中国俗文学研究史论》 …………………… 俞为民（127）

## 理论建树

论"戏剧"的学科概念与形态分类问题 ………………………… 陈健昊（137）
民国戏曲论著序跋中的戏曲文学理论探究 ……………………… 王　宁（149）
中国戏曲艺术对"性格化"表演理论的重构及其偏离
　　——以越剧表演机制的形变为例 ……………………………… 李　培（157）

## 新材料挖掘

虚实·价值·路径
　　——论明清小说中的戏曲史料 ………………………………… 王　伟（171）

非遗拾珠：一个被埋没的山野小剧种
　　——江西永修丫丫戏的调查报告 ………… 刘　凤　方　亮　金叔委（179）
周公庙的斗台戏
　　——秦腔鼎盛发展之窥斑 ……………………………………… 刘剑峰（191）
河南新安清代戏曲碑刻述论 …………………………… 程　峰　程　谦（200）
元代戏剧中的宋代皇帝戏与民间"华夷之别"观念 …………… 慈　华（211）

## 艺术实践新论

民族性的坚守与现代性的发掘
　　——剧作家陈涌泉的美学思想和创作旨向研究 …………… 徐芳芳（225）
草昆人物装扮的设计思维与美学形态
　　——以草昆的脸谱、面具设计与服饰穿戴为例 …………… 张芷文（237）
吴趼人小说的戏曲编演与时装戏 ………………………………… 李　永（246）
论荣念曾《西游荒山泪》的跨文化戏剧解构 …………………… 廖琳达（256）
袁世海京剧表演艺术的价值与启示 ……………………………… 张雯睿（261）
李莉戏曲剧作中的女性视角 ……………………………………… 吴筱燕（269）
泛区域非遗文化传承与发展的困境及其对策
　　——以梧州粤剧为例 …………………………… 王俊东　王　跃（281）

## 曲 艺 研 究

传统相声衰落原因之探讨 ………………………………………… 李　戈（295）
论以说唱文学为中心的《再生缘》传播 ………………………… 陈文静（305）

戏曲史探索

# 论"国剧运动"对中国戏剧发展的理论意义

张银枫[*]

**摘　要**：20世纪20年代兴起的"国剧运动"是中国戏剧变革的重要尝试，它伴随着新文化运动崇尚西方文化，批判旧思想旧文学的大趋势，致力于将西方的写实性戏剧与我国的写意性戏剧融合起来，创建一个属于我们的、跟随时代进步的"国剧"。虽然"国剧运动"并未将这些理论逐个实现，但期间提出的写意戏剧观、剧场技术论以及戏剧批评观对此后中国戏剧的发展起到了至关重要的作用。之后从南国社的戏剧论争、河北定县的农民话剧以及张庚提出的话剧民族化等都可以看到"国剧运动"对于戏剧活动和戏剧理论的影响，可见"国剧运动"的理论主张对于中国戏剧的发展具有重要建设性意义。

**关键词**：国剧运动；理论主张；实践意义

## 一、"国剧运动"发展过程

### （一）"国剧运动"提出口号

　　1923年余上沅赴美留学，选择了他颇感兴趣的戏剧专业，并为之钻研。在这期间他结交了很多同样热爱戏剧的伙伴，如熊佛西、赵太侔、闻一多和张禹九。于是几个人在经济条件十分拮据的情况下依旧欣赏各大剧院中的戏剧演出。这一时期，余上沅等人一方面观摩学习西方的戏剧，另一方面开始写一些文章寄回国内发表在《晨报·副刊》上。他们开始总结西方戏剧的精髓之处，开始对中国戏曲发展进行思考。1924年余上沅等人将我国古典戏曲《长生殿》改编，推出了英文版的古装中国戏《此恨绵绵》，在纽约万国公寓举办的具有国际竞赛性质的戏剧活动上演出。万国公寓的主人是洛克菲勒，他会见了中国学子们，并对《此恨绵绵》赞不绝口。就这样该剧在纽约的成功激发了这些热爱戏剧的青年们改革中国戏曲的愿望。之后余上沅在写给张禹九的文章中提到的"国剧运动"是他们在厨房里围着灶台烤火时定下的口号，是他们回国的口号。就这样，"国剧运动"拉开了序幕。

### （二）"国剧运动"提出戏剧理念

　　1925年，余上沅等人回国，对戏剧改革充满热情。他们来到北京艺术专门学校增开

---

[*] 张银枫（1997—　），山西师范大学硕士研究生，专业方向：戏剧影视文学。

戏剧系，开始从事培养中国戏剧演员的教育事业。并在此又结识了宋春舫、丁西林、张彭春、爱新觉罗·溥侗、张歆海、顾颉刚、邓以蛰和陈源等知识分子，并与他们成立了中国戏剧社。① 之后中国戏剧社得到了徐志摩的大力支持，并在《晨报·副刊》上设置了剧刊，就戏剧问题展开了探讨。1927年余上沅在剧刊上集合了23篇文章出版，书名为《国剧运动》，这本书代表了"国剧运动"对于戏剧改革的重要观点。

首先，"国剧运动"强调戏剧需要艺术地表现人生。如果仅是通过戏剧艺术对人们的思想进行巩固说教，那么戏剧就称不上是艺术，只能是意识形态下的固权工具。根据当时中国的情况，国民长期处于封建统治下，大多数群众对于西方戏剧中充满哲理性的问题是不理解的，他们所欣赏的中国戏曲，还是围绕着唱念做打的表演技巧和生旦净末丑的一些戏曲行当，仅仅是为了娱乐，思想境界上并没有得到提升。所以20世纪初一些西方戏剧引入中国，国人在观看戏剧后虽然受到了些许刺激，但更多的是属于懵懂，不知其所云的状态。余上沅针对国民的情况，提出戏剧虽然先是艺术，但也需要表现生活原本的状态，而不是一味地通过戏剧去纠正思想，改变观念。

其次，"国剧运动"强调戏剧是综合的艺术。早在1918年欧阳予倩就表示"戏剧者，必综文学，美术，音乐，及人身之语言动作，组织而成。"② 但"国剧运动"中的综合性不仅仅包括文学、美术、音乐等其他艺术，更强调观众在戏剧艺术当中的作用，认为戏剧家在进行艺术创作的时候应该将观众考虑进去。提到创作要为观众所思所想，在观众的认知水平和欣赏能力的基础上进行创作，但是又不能过于迎合观众的审美口味，一味地谄媚讨好，失去戏剧艺术的原则和底线。

最后，是要打造一个属于中国独有魅力的新剧。余上沅等人在纽约推出了《此恨绵绵》之后，收到了一众好评，这让余上沅等人的信心大增，他认为中国戏曲并不比西方戏剧逊色。中国戏曲没有必要和西方戏剧完全相同，我们完全可以遵循自身写意的特色，用中国"原料"打造出中国的新戏。在中西方戏剧文化交流的同时，学习西方好的一面，扬长避短，走出属于我们的话剧民族化之路。

（三）"国剧运动"的失败及影响

"国剧运动"的兴起使中国戏曲的发展焕然一新，但遗憾的是这些想法还未来得及付诸实践，"国剧运动"就以失败告终。"国剧运动"先是遭到了左明、张寒晖等北京艺术专门学校戏剧系学生的抵制，他们认为余上沅等人的主张不过是为中国旧戏翻案。之后，向培良发表了《中国戏剧概评》，也对"国剧运动"彻底否定。接着郑伯奇和叶沉等人组织了"艺术剧社"提倡普罗戏剧，"国剧运动"被冠上超现实的骂名。余上沅等人在面对失败后开始反思，他们注意到失败的关键是他们希望通过对戏剧的反思引起社会对于戏剧发展问题的警觉。戏剧首先着眼于艺术，是理论思考的一大进步，但当时中国社会正处于水深火热

---

① 参看徐珺：《一个半破的梦——二十世纪二十年代"国剧运动"研究》，上海戏剧学院博士学位论文，2013年，第4页。
② 王晓坤：《"国剧运动"及其写意戏剧观》，河南大学硕士学位论文，2010年，第9页。

之中,社会并不需要这种先着眼于艺术的戏剧,他们需要的是可以表现社会思想的戏剧。所以,"国剧运动"的失败也是必然的。

"国剧运动"虽然以失败告终,但它所提出的理论主张还是给中国戏剧的发展带来了影响。田汉在南国社新旧戏剧论争中表示自己并不同意将话剧称为"新剧",而戏曲称为"旧剧",他认为二者皆有新旧,并不表示话剧在中国的蓬勃发展就要意味着戏曲的衰败和没落。他认为二者可以相互学习,共同繁荣。从南国社话剧演出的艺术方式可以看出来,它充满了中国传统戏曲当中的写意性,也有中国传统文学的抒情性。这是与五四运动初期一味地注重模仿西方的话剧是不同的。从这可以看出"国剧运动"给南国社戏剧论争提供了理论启示。

再有,由熊佛西等人在河北定县开展的"农民话剧"活动就更能看出"国剧运动"给其带来的影响。"国剧运动"对于戏剧理念的主张之一就是强调观众在戏剧艺术当中的作用,熊佛西作为"国剧运动"的参与者,将这种理念带到了农民话剧当中,他主张话剧内容要能被农民欣赏和接受,主动拉近戏剧艺术和底层人民的文化差距。

熊佛西等戏剧家将西方话剧和河北定县的民间传统结合起来,创造出农民话剧的新剧场和新演出法,因为传统的高跷、旱船、龙灯这些民间"会戏"形式是在观众当中流动着表演的,自由、奔放、生动、泼辣,在直觉上使观者感到与演者的混合。因此,受其影响的新剧场是与大自然同化、建筑简单方便、装饰自由开放的露天舞台,新演出法是台上台下打成一片、演员观众不分、整个剧场熔化成一体的浓烈的生命跃动和情感交流。①

除此之外,"国剧运动"当中的话剧民族化的观念也给1940年之后中国话剧的发展带来了影响。1940年之后关于戏剧的论争多半是围绕着民族化和现代化这两点来的。张庚在受到"国剧运动"的启示后,提出了话剧民族化和旧剧现代化的口号。虽然张庚片面地将话剧的民族形式看作传统戏曲的固有形式被不少戏剧家批评,但经过一番论争后,戏剧家们逐渐认识到话剧民族化是将中国自古以来根植于生活、性格、精神等方方面面的民族特色通过话剧形式体现出来,准确把握和反映当下的一种艺术追求。这与"国剧运动"对于中国戏剧的发展期待不正好是吻合的吗?

## 二、"国剧运动"中的写意戏剧观

(一) 国剧运动派对传统戏曲的重新审视

余上沅等人发起了"国剧运动",那么"国剧"到底是什么?他在《国剧运动》一书中给了详尽的解释:"中国人对于戏剧,根本上就要由中国人用中国材料去演给中国人看的中国戏。这样的戏剧,我们名之曰'国剧'。"②"国剧运动"使人们重新认识了中国传统戏曲,

---

① 胡星亮:《中国现代戏剧论集》,中国戏剧出版社2010年版,第121页。
② 余上沅:《国剧运动》,上海书店出版社1992年版,第1页。

将传统戏曲的优点和瓶颈都进行了理性的分析。第一，传统戏曲的表演方式和戏曲行当颇具写意性，中国传统戏曲用生旦净末丑的戏曲行当和唱念做打的表演技巧，使得戏曲演员既是角色又是扮演者，他们不同于斯坦尼斯拉夫斯基的体验派表演，也不像布莱希特所强调的间离效果，更像是二者的有机融合。另外，国剧运动派认为程式化的中国传统戏曲反而是纯粹的艺术。赵太侔在《国剧》一文中指出："从广泛处来讲，西方的艺术偏重写实，直描人生，所以容易随时变化，却难得有超脱的格调。……东方的艺术，注意形意，意法甚严，容易泥守前规，因袭不变，然而艺术的成分，却较为显俗。不过模拟既久，结果脱却了生活，只余了艺术的死壳。"①

这句话既肯定了传统戏曲通过写意的表现手法达到的艺术感，又批评了戏曲越来越注重外在形式，而忽略了戏曲内容的精神品格。其言简意赅地点明了戏曲艺术进入瓶颈的关键原因。

（二）"写意话剧"的提出

在对传统戏曲进行重新审视后，余上沅等人认为中国戏曲有别于西方戏剧的特点在于写意。"写意"一词最早是运用在书画领域的，表现画中的意境美。它被运用到戏剧领域中来，正是国剧运动派将中国传统戏曲和西方戏剧对比出来的结果。在《中国美学范畴辞典》上"写意"词条中也这样提道："戏曲中的写意是通过虚拟和程式化的动作而融汇了歌舞表现手段，反映了戏曲艺术形式鲜明的民族化特点，使得戏曲舞台呈现出了一种特殊的演出风貌，形成了'以歌舞演故事'的戏曲美学传统"。② 余上沅等人将"写意"的观点植入到戏剧领域中去，一方面是为了表明传统戏曲并不都是糟粕，需要被摒弃，让过度崇尚西洋戏剧的知识分子保持冷静，用理性的态度看待我国传统戏曲；另一方面，西方戏剧写实，中国戏曲写意，将二者对比也是有意识地不让中国戏曲处于落后状态。当中或许也存在些许的抵触情绪。

余上沅等人提出中国戏剧的"写意观"无疑是戏剧发展的一大进步。他并没有因为坚持中国传统戏曲写意的观点就因循守旧，不作出反思和改变。也不像新青年派过分地崇尚西方戏剧，将传统戏曲全盘否定。他通过西方戏剧对于人物心理世界的探求，表达人生，追求崇高的精神世界看到了中国传统戏曲在戏剧内涵上的不足。于是，余上沅等人希望架起一座联系起"写实"和"写意"的桥梁，在形式上保留中国戏曲遵循的写意方式，用程式化的动作和富有韵律感的音乐使戏剧的外在形式达到艺术的目的；在内容上学习西方戏剧对于个人、人生、和心理世界等精神层面的思考，达到戏剧内涵的丰富和精神境界的提高。通过这将中国戏曲和西方戏剧的优良部分有效兼容，形成中国的新戏剧。余上沅认为这样的新戏剧既可以将中国传统戏曲中的文化精髓有效传承弘扬下去，又可以使中国戏剧跟上时代的步伐，适应社会发展，他将这样的新戏剧称为"写意话剧"。

---

① 余上沅：《国剧运动》，上海书店出版社1992年版，第10页。
② 转引自王晓坤：《"国剧运动"及其写意戏剧观》，河南大学硕士学位论文，2010年，第16页。

余上沅等人对于"写意话剧"的构想，其实也体现了中国古代传统的和谐共生，平衡统一的思想。无论是中国戏曲的因循守旧派还是过于崇尚西方戏剧的新青年，他们都没有达到平衡共融的和谐之美。其实余上沅正是通过我国古代讲究的和谐之美来进行戏剧改良，为逐渐故步自封的传统戏曲谋了一条出路。

（三）写意话剧的局限

"国剧运动"是余上沅等人因为《此恨绵绵》在纽约演出的成功后，几个人围着炉灶怀着激动的心情喊下的口号，他们当初也想通过这场运动使中国戏剧的发展出现崭新的未来。但由于缺乏系统的理论和实践环境，他们的写意话剧实施起来比较困难。

其一，"国剧"想法很有新意，但不易操作。余上沅等人提出的"国剧"是将中国传统戏曲艺术与西方戏剧理论和技术的融合，对于中国传统戏曲的外在形式，艺术表现论述的比较详尽，但西方戏剧理论以及戏剧剧场，戏剧中对于人生和哲理的思考大多数都只是一笔带过。更为关键的是，余上沅等人并没有详细阐明如何将中国戏曲和西方戏剧融合在一起，只是提出了想法，却未作出理论指导和实施步骤。虽然他在《芹献》中介绍了不少西方戏剧理论，但他所提出的写意话剧在形式上和内容上如何呈现出与众特征，是继续坚持传统唱腔，还是引进西方类似于歌剧之类的唱法；是依旧像从前那样偏诗文的唱词，还是像西方戏剧那样散文化的表达方式，他都没有详谈。

其二，余上沅等人认为，我们中国传统戏曲程式化的形式其实就非常接近于纯粹的艺术，而西方写实戏剧此时正在从"写实"向"写意"探索。他认为既然西方戏剧已经朝着写意方向发展，那么这时连接中西方的写实戏剧和写意戏剧，就会呈现出完美的戏剧，也就是他们所希望发展的"国剧"。可他们忽略了一点，西方戏剧有意向发展写意的特征，更多的是一种艺术上的探索，是作品由内而外散发出来的审美意境，绝不只是形式上的写意。正如他们想引进写实的西方戏剧，想学习的也不单是形式上的写实，而是希望通过作品能够看出剧作家背后的真实诉求，以及真实反映当下的社会思潮和人生价值等。所以，余上沅等人提出"写意话剧"的想法，其实也存在漏洞，就是写意话剧的内容和形式是异质化的，这也是国剧不易被实践的原因。

## 三、国剧运动中的剧场技术论

余上沅等人在美国留学，观看了大量的西方戏剧，对于外国人的戏剧剧场，剧场布景设计等一系列技术问题都比较注意。在他们学习欣赏的同时，不免会和中国的剧场和布景设计进行对比。

在《戏剧艺术的困难》中余上沅说明了西方戏剧剧场对于舞台设备与经济问题的重视，导演和服装、音乐、舞蹈等不同艺术领域之间的连接和协调，各个角色之间的相互牵制以及剧场对于观众的约束是否会影响观感等各类问题。

余上沅认为在一切艺术里面，戏剧要算最复杂的了。编剧一部独立起来，要算一种艺

术；导演、表演、布景、光影、服饰独立起来，也各自要算一种艺术。还不论戏剧与建筑、雕塑、诗歌、音乐、舞蹈等艺术的关系。一部做到了满意，戏剧艺术依然不能存在；要各部都做到了满意，而其满意之处又是各部的互相调和，联为一个整的有机体，绝无彼此抢夺的裂痕，这样得到的总结果，才叫作戏剧艺术。①

这是戏剧艺术的特殊之处，也是它的不可替代之处。戏剧艺术是生动的，每一次的设计，每一次导演与各个部门之间的协调和连接都会不同，包括演员对于同一角色的演绎在不同的次数或场景下都会有所不同。所以，戏剧是有生命力的，是无时无刻不处于变化当中的。也正因如此，戏剧又是困难的，他需要在经济，设备充足的情况下，调动一个又一个独立的艺术分工合作，在这个基础上它还需要达到戏剧艺术的高度。

首先从布景、光影上说，赵太侔在《布景》一文提到，布景大体可分为四步，分别是图案、设计、营造和装置。从图案开始，图案是由线条、形状、色彩组成的。图案虽然只是戏剧舞台构成的一个极小的因素，但图案必须要符合这场戏剧演出的要求，营造出剧本所需要的意境。在关键时候，还需要有象征意味，用来表明戏剧主题或是暗示情节走向和人物命运。然后是设计，一般来说，工作人员在设计布景前是需要了解剧本的，需要了解剧情，人物的对话和动作。这时候关于布景的细节千万不要去读，要充分发挥自己的想象，抓住剧本的基本骨干和精髓，向其发力。过分地注重布景细节的美感反而会因小失大，使得整个场景精致美丽却缺乏生气。接下来是营造，在营造氛围时，要考虑舞台面积的比例，线条和色彩所展现出来的形态和情绪，暂时不去想用具体实物填充舞台，而是将动静虚实在脑海中凭借剧本的标准，跟随直觉去构思出来，这样才能达到艺术的层面。最后到了装置，即使在舞台设备和经济条件都允许的情况下，舞台上许多器械，工作人员也都需要熟练地掌握操作，将这些科学仪器一步步艺术化，稍有一点差错就会影响整个戏剧舞台的效果。同时每一场戏可能都需要有特定的布景和服饰造型，专门负责的人员需要提前绘图制作，制作完毕后还需要工人去安设上。在安设这些舞台需要用到的背景和工具时，又需要考虑到剧场的状况，要保证观众所在的各个角度都能深刻感觉到舞台整体构成的立体感和空间感。

再拿他的《光影》来说，戏剧中的光是最后才使用的，先是自然光线，到后来的剧场演出，由于人们都在室内，光的作用就体现出来了。根据光影历史的发展来看，戏剧中一开始是用蜡烛，再到后来用油灯照明，煤气灯给剧场带来照明的前提下，也带来了诸多不便，比如有烟，热度比较高容易走水，比较占位置等。直到爱迪生发明了电灯，舞台光线的美学才正式开始，早期仅仅是为了照明，但如今光线可以模拟日出夕阳、雷电交加和烈日辉月等多数自然景象。

但光的作用不仅仅是为了模仿自然，随着折光镜，反光灯的发明，舞台光的要求也逐渐显现出来。一方面是创作者需要什么样的光线，另一方面是工作人员对于光线控制的技能过不过关。有时候根据剧作家的要求光线不仅需要表现自然，还需要渲染氛围，那么

---

① 余上沅：《余上沅戏剧论文集》，长江文艺出版社1986年版，第144页。

什么时候光强,什么时候光弱,以及阴影的处理,情调的营造都十分讲究。总的来说,光在舞台上的功用有五个方面:一是照耀着舞台和演员;二是表示时间、季候、天气;三是用光的明暗、色彩来绘画背景;四是烘托出演员及背景的实体;五是帮助表演,象征化戏剧的意义并加强它的心理作用。①

其次,从表演上说,表演是戏剧导演最无能为力的部分。各个艺术之间的协调,如之前提到的布景和光影,只要了解剧作的主体要求,领会到创作者想要表达的内容,还是可以在掌控范围之内,但表演是最具有变化性的。余上沅在《戏剧艺术的困难》一文中提到,表演艺术说容易也容易,因为儿童或者是未开化的民族,他们个个都会表演。但要说它难,它又的确很难,因为他所具备的不确定的因素太多,况且从古到今不少表演者们在角色上付出的心血并不少,可登峰造极的又没有几个。表演者有了天分还不算,"你还得在你专门范围以内,专门范围以外,不断的去研究,不断的去领会。至少要这样用过二十年的死功夫之后,你才敢说能够扮演三五个脚色而近于完美的地步。"②对于这样困难的艺术,它还只是戏剧中的一部分,一部剧里脚色越多,不确定的因素就越多,最后呈现出来的戏剧质量就难以保证。

除了导演对于演员的调度和把握充满了不确定性之外,余上沅在《表演》一文中认为演员的艺术智慧十分重要,还引用了《庄子·渔父篇》中孔子和客人对于什么是"真"的回答——真者,精诚之至也。所以余上沅后来创办的艺术专科学校的校训就是精诚。不过对于表演他也有自己的看法,他认为表演艺术之所以是艺术,就在于它像真而非真。如果一切都和真实完全一样,那么表演就缺失了它的艺术层面。正是由于表演者对于角色的不同理解,以及多年以来不同的心得体会和人生经验,使得他们在创作的过程当中有着属于个人色彩的印记,这种印记可能是个人性格,也可能是对于塑造角色的处理方式。总的来说,余上沅等人对于表演的重视也是国剧运动十分显著的特色了。

最后,余上沅在强调建立"国剧"之外,他还提出了对于剧场观众的约束是否会影响观感的问题。他认为戏剧艺术的成功,观众要负点合作的责任。"在剧场里享乐的条件也许太苛刻了一点。我们要严守秩序,什么谈话、咳嗽、吃东西、扔手巾、叫好、鼓掌,种种我们以为是自由的自由,都得剥夺净尽。"③观众可能认为花钱购买了票,却要在剧场里约束着自己,觉得未免有些霸道。但从剧场角度而言,观众买票是为了去看戏的,而不是去看彼此的,再加上为了戏剧艺术成功的一分钟责任心。观众也需要和台前幕后的工作人员,表演者彼此合作。戏剧本就是一个非常讲究合作的艺术,如果谈不上合作,戏剧艺术的成功概率就会十分渺茫。余上沅等人在提出"国剧"的同时,其实也对建设充满中国民族气息的剧场十分感兴趣。

国剧运动是对中国戏剧发展一次比较完美的设想,在剧场技术这一块,国剧运动派讨

---

① 参看徐珺:《一个半破的梦——二十世纪二十年代"国剧运动"研究》,上海戏剧学院博士学位论文,2013年,第81页。
② 余上沅:《余上沅戏剧论文集》,长江文艺出版社1986年版,第146页。
③ 余上沅:《余上沅戏剧论文集》,长江文艺出版社1986年版,第148页。

论了现场的器械,各部门的分工合作,演员的表演和对观众的要求,都有自己比较详细的看法。也正是这些观点,为我国戏剧日后的发展指引了方向。

## 四、国剧运动中的戏剧批评观

《国剧运动》这本书除了涉及写意和写实等问题的探讨,以及中国戏剧的技术问题、各部门的配合问题、表演问题和剧场与观众等问题外,还涉及戏剧批评的问题。不过对于戏剧批评,国剧运动派内部有着不同的声音。余上沅在《话剧的批评》一文中提道:"古今批评家似乎都有一种通病,他们爱把这个硬列入古典派,那个硬列入浪漫派,这个硬列入文学,那个硬列入艺术。在批评家的书房里,便充满了档案,一行一行,一格一格,全贴上了五色的牙签。"[1]可见他认为戏剧不应该有太多条件的限制和评判标准。梁实秋就认为戏剧是艺术的一种,是文学的一种,是诗的一种。他认为戏剧批评就是文学批评。那是舞台批评家,作者所褒扬的,为的是维护戏剧的纯粹性。[2]

熊佛西的观点和梁实秋就大不相同。他认为戏剧是表现人生的故事,阅读性和剧场性都要具备,没有舞台又怎么能构成戏剧呢?他认为要提到观众欣赏戏剧的能力,戏剧批评家是理想的观众。张嘉铸和熊佛西的观点比较相近,他也认为不看戏怎么去评戏,剧本没有得到舞台的检验又怎么能算得上是一部戏剧?

除了他们内部的不同声音以外,他们对于国外戏剧也有着不同的见解。张嘉铸在《病入膏肓的萧伯纳》一文中指出剧本是为剧院所检验的,并不仅仅是服务于一般读者。他将萧伯纳与莎士比亚进行比较,二者相同的是都在西方戏剧界享有盛誉,但不同的是莎士比亚的戏剧是被后人逐渐追捧起来,而萧伯纳是由于时代的不同,人们对于剧本逐渐开始欣赏重视起来,所以他的名气一直伴随着他的一生。莎士比亚的著作主要都是描写人物细微处的情感,是一种先天的,难以改变的本能情绪,比如猜疑、嫉妒、贪婪,等等;而萧伯纳的著作多是对当下生活现状不满的情绪,是一种后来的情绪,比如制度分歧、政见不合、组织腐败,等等。在张嘉铸看来,莎士比亚的作品更多的从先天的人性出发,先天的东西不易更改,就正如艺术的美也不一定非要在善的本性中才能凸显,而艺术的丑也不一定要从恶中来,他的作品将个人对于人生周遭的不同表现,无论善恶美丑都尽可能地呈现出来。萧伯纳的作品更像是一种对于现实生活的吐槽,他对于他所认为的不良事物的态度非常明显,通过作品去发泄自己的牢骚,去指责,去讥笑;萧伯纳的作品更多的是在规范,而不是呈现。张嘉铸推崇莎士比亚,认为这个世界就如同蜂巢一般复杂,也正因如此才会显得丰富多样。我们没有必要拿后来的理智去过分约束自己,加重责任带来的沉重感。在张嘉铸的另一篇文章《货真价实的高斯倭绥》中表达了个人对英国戏剧家高斯倭绥的喜爱。张嘉铸称赞其是一百分的英国戏剧家,从发尖到足尖都是一个英国人。他怀着同情和悲

---

[1] 余上沅:《国剧运动》,上海书店出版社1992年版,第61页。
[2] 参看徐珺:《国剧运动理论概评》,《艺术教育》2019年第6期。

悯之心,关注着底层人的生活,只表现他们生活中的困难和不幸,不虚伪造作,不抬高贬低。高斯倭绥不喜欢用浮夸虚构的词给自己的剧作取名,比如他的剧作《群众》《奋争》《公道》等,他的剧名都是简单直接的。所以张嘉铸又称他是一个纯粹的英国文学家。他的作品描写了阶级之间的差异,法律的不平等,疾病和贫穷带来的困苦,财产分配的不平均,他用真挚仁慈的心去表达了对社会的关注和底层人民的同情。虽然如此,但他的作品里并没有设计复杂的动作和情节,去有意煽动观众的情绪,也没用犀利的言辞对世人进行指责。他赋有很强的同理心,对社会上的人和事物保持着高度的敏感,在作品中却较为抑制地表达出来。他只是表现生活,展现真相,并没有落入一种极端的境地,将艺术作为泄愤或是规范的工具。在《顶天立地的贝莱勋爵》中,张嘉铸高度赞扬了贝莱勋爵对于如儿童般充满幻想的心灵世界的细腻展现。他高度称赞贝莱勋爵具有非常可爱的两种特质,即微妙和精致。他还将其和萧伯纳、高斯倭绥进行对比。他认为萧伯纳的作品充满了规范和说教的意味,高斯倭绥的作品充满了真诚,贝莱勋爵的作品让人感到舒服自在,如沐春风。

国剧运动派对于戏剧批评的观念包含着不同的态度,不过在这里,我个人更赞同余上沅和熊佛西的观点,首先戏剧艺术应该有它的自由,不能过多地以其他艺术的标准来衡量一部戏剧是否成熟,那些艺术只是作为戏剧的一部分而存在,它们的价值应该是为整体的戏剧服务。其次,就是戏剧艺术不应该只是供阅读,应该通过舞台检验一部戏剧作品的艺术价值。

## 五、结　　语

国剧运动是国剧运动派对中国戏剧的重新审视,在他们学习欣赏了大量西方戏剧之后,对于中国戏剧如何在世界戏剧浪潮中谋得发展的理论思考和实践探索。虽然说最后还是以失败告终,但它相对于过分守旧和过度崇洋的派别,已经显示出其进步性。同时,国剧运动也为后世中国戏剧界的发展提供了很多理论创见。

# 地方诉求下的戏曲演进

## ——"造剧"现象再反思

### 史婧颖*

**摘　要**：20世纪中叶，在政策推动与文化管理部门主导下展开的新兴剧种创建现象，形成了我国戏曲史上的"造剧"奇观。时隔70年左右，新兴剧种已作为我国戏曲剧种体系的重要组成部分，从20世纪为了发展地方文化而创造生成地方性，到新时代又被逐渐赋予了作为地方感营造的符号载体意义。如何看待新兴剧种长期备受争议的属性特征，以及进一步分析这些因素对剧种艺术发展的深入影响，应成为客观认识和进一步发展新兴剧种的理论基础。

**关键词**：新兴剧种；造剧；地方感；戏曲演进

20世纪中叶全国各地迅速涌现出上百个新兴剧种，堪称戏曲史上的一大奇观。由于新兴剧种数量的激增集中于大跃进时期，不少剧种因缺乏根基而迅速夭折，存活至今的剧种也缺少影响力，诸多原因使得人们对这些在政策下创造形成的新兴剧种一直存有争议。而在现实建设中，新兴剧种备受地方文化管理部门重视，这些部门展开了对已有剧目的经典化塑造，促进新创剧目的持续性发展，使之成为地方文化的重要载体。

## 一、"仿古式"的戏曲演进

关于新兴剧种的类别属性，目前仍存在两种看法：一种是明确将新兴剧种认定为传统戏剧，另一种则对新兴剧种作为传统戏剧持有质疑。持第一种看法的，在各地方新兴剧种的建设语境下，自始至终以打造地方的传统戏剧为目标，将吉剧、新城戏、唐剧等新兴剧种作为传统戏剧进行演出、传承等。持后一种质疑的，认为新兴剧种诞生的历史并不久远，认定为"传统"有些牵强，如傅谨先生近期所论及的"将它们列在'传统戏剧'类别里其实是不合适的。在某种意义上，这些新兴剧种就像是'仿古建筑'，它们确实都是按传统戏剧里典型的戏曲的范式创造出来的……"[①]以及新兴剧种是采用戏曲旧模式"属于'传统的发明'而区别于其他古老的戏曲剧种"[②]等。可见，新兴剧种已涌现半个多世纪，但至今仍未被一致认定为传统戏剧。对于创建后迅速衰亡的新兴剧种已无需多议，而当下仍在

---

\* 史婧颖（1993—　），东北师范大学音乐学院博士研究生，专业方向：民族音乐学。
① 傅谨：《非遗语境下的戏曲传承》，《中国非物质文化遗产》2022年第3期。
② 史婧颖：《"传统的发明"视角下吉剧音乐研究》，东北师范大学硕士学位论文，2018年。

不断建设的新兴剧种,如何看待其属性本质中蕴含的传统性,则影响了新兴剧种在戏曲艺术发展中的认识判断。

(一)"仿古式"的演进路径

新兴剧种在 20 世纪中叶涌现,呈现出时间短、数量多的迅猛演进态势,与传统戏曲的缓慢演进过程形成鲜明对比。这也是人们认为新兴剧种违背了传统戏曲形成规律的主要原因所在。但从传统向现代转变的时代背景来看,新兴剧种的涌现实则蕴含了时代转变下戏曲演进由缓慢转向迅速的历史必然性。戏曲艺术在"双百"方针、戏改政策以及地方新文艺工作者的不断加入下,从思想观念到创演实践都发生了现代性的质变。新兴剧种的创建在现代文化政策的引领下,必然也会形成不同于在民间民俗生活中长期孕育的戏曲演进过程,进一步形成了规模大、数量多、速度快的剧种创建现象。但此差异所能反映的只是戏曲演进的外部动态,而不能直接反映出传统戏曲与新兴剧种的内部区别。

戏曲艺术本身有着自律性演变的一面,每次演进都建立在戏曲艺术内部无法断裂的联系基础上。新兴剧种成功创建的根基,同样源于对传统戏曲形成规律的总结摸索。在各地方新兴剧种创建之时召开的会议和各类讨论文件中,也可窥见各地创建新兴剧种时的剧种设想。如唐剧"试办影调戏"申请报告中指出的方针"继承皮影艺术和戏曲艺术的传统,创造性地运用皮影唱腔,结合戏曲艺术的表演形式,培植出唐山地区的新兴剧种……",①再如黔剧初创时作出的讨论要"从剧本的编写,到舞台表演,音乐唱腔,布景和服装设计,以至化妆、灯光使用等方面,如何掌握既不失去戏曲的特点,又能把现实生活中贵州各民族民间艺术的优秀成果,吸收到黔剧艺术中来……"②吉剧"要以二人转为基础……不能搞成三小戏或半班戏那样的小剧种,而是要'建设成为像京剧、河北梆子等那样的角色、行当、板式俱全的大剧种'",③都可见新兴剧种要以传统戏曲的形式融合地方艺术来创建自身剧种的明确路径。也就是说,新兴剧种的涌现虽然从演进态势来看颠覆了传统,但从采取的演进路径上来看,其创建却仍是以遵循传统、仿照传统、延续传统的方式完成的。

传统戏曲大致以声腔艺术的形成、传播与各地方歌舞、说唱等不断融合的路径,形成了数量众多的戏曲剧种。以声腔演进主导形成的戏曲剧种,形成时间不晚于清末,如昆曲、秦腔、晋剧、京剧等影响深远,多被认定为大戏。受声腔大戏传播影响,由地方歌舞、说唱、皮影演变而来的地方戏,在 20 世纪初进入城市传播后纷纷崛起,如越剧、评剧、黄梅戏等。20 世纪中叶新兴剧种的创建,沿袭了传统戏曲的演进路径,尤其是承续了近代戏曲的演进成果,在 20 世纪上半叶尚未成功转变为戏曲的地方歌舞、说唱、皮影等的基础上,新兴剧种学习借鉴当地具有影响力的成熟戏曲,进一步创建形成新的戏曲剧种。因 20 世纪初崛起的地方小戏与新中国成立后创建的新兴剧种关系最为紧密,也有人直接将二者

---

① 韩溪:《唐剧音乐创论》,人民音乐出版社 2004 年版,第 1 页。
② 王恒富主编:《黔剧艺术》,文化艺术出版社 1990 年版,第 14 页。
③ 杨世祥:《吉剧集成》(历史卷),时代文艺出版社 2014 年版,第 12 页。

合并看作戏曲演进的一个阶段性产物。如吴乾浩先生这样阐述新兴剧种群的诞生:"新兴剧种这一名词是从时态上来进行分类的产物,相对于古老剧种、亚古老剧种而言,从其形成的早晚确定归属。我们习惯上把清末以后发展形成起来的剧种都放到这一类属中,中华人民共和国成立后还陆续产生,由此予以集合排比。新兴剧种的产生一般处于清代地方戏的余波阶段,其声腔很少有南、北曲系统的,也不属于昆腔、弋阳腔系统,属于弦索、柳子、乱弹、皮簧声系统地为数也甚少。"① 虽然从演进方式来看地方小戏的崛起和新兴剧种的涌现是两次不同的演进,但从戏曲艺术的整体演进轨迹来看,两次演进的一脉相承性显而易见。戏曲艺术由南北曲到四大声腔的形成,开启了以声腔系统化传播的戏曲演进过程,而采茶戏、花灯戏等地方小戏,只是借鉴成熟的声腔艺术,进一步将地域性腔调作为戏曲唱腔。新中国成立后梅县山歌剧、彝剧、吉剧等新兴剧种的创建,则将更多地域性民歌、曲牌等加以整合、提炼,从而将戏曲的地方性衍化推向极限。

(二)"仿古式"的演进结果

在戏曲的演进路径上新兴剧种的创建并未开辟新的道路,并且与地方小戏的演进紧密相连。自然在演进结果上,新兴剧种也承袭了传统剧种的形态体系,将地方艺术依照戏曲的程式构建为剧种艺术形态。

作为戏曲艺术体系中重要构成的剧目文本,实质并不具备剧种性,古今中外的剧目皆可拿来演绎。新兴剧种首先为了更好地塑造戏曲传统特征,采取了以"传统戏打底"的剧目编创策略,通过编演传统剧目增强新兴剧种的传统意味,如龙滨戏《樊梨花》、吉剧《桃李梅》、龙江剧《寒江关》;还通过大量挖掘地方性故事题材、运用民族语言或地域方言编创来突出地方特色,如花儿剧以民间广泛流传的故事《曼苏尔和东海公主》作为剧种开山之作,苗剧在苗族古代仪式剧《波加嘎》基础上创作了第一个苗剧剧目《团结灭妖》,吉剧第一个实验剧目是以二人转《水漫蓝桥》改编的《蓝河怨》等。近年新兴剧种的剧目编创更加强了地方叙事与时代色彩的结合,如梅县山歌剧的扶贫题材剧目《春闹》、吉剧的东北抗联剧目《山魂》、仫佬剧的廉政题材剧目《玉笛情缘》等。

在表演形态上新兴剧种明确学习传统戏曲的表演程式,将地方性舞蹈杂糅或转化为戏曲的身段表演形态。如"龙江剧在一批实验剧目中,吸收母体二人转的表演技巧,变扇子功、手绢功、秧歌步为生活化的戏曲程式,从京剧、评剧、川剧的表演中借鉴技巧,为确立本剧种的表演风格,进行了积极的探索"。② 黔剧"向京、川、评、越等剧种的老艺人学习表演,形成了各剧种表演杂存的局面……为更好地反映少数民族的生活,塑造少数民族的人物形象,在生活原型的基础上,提炼了一些特有的表演程式"。③ 少数民族新兴剧种则突出了民族性舞蹈在剧目表演中的融入,如满族新城戏《红罗女》剧目的满族骑马舞、《铁血

---

① 薛若邻、荆文礼主编:《新剧种论》,时代文艺出版社1993年版,第60页。
② 《中国戏曲志·黑龙江卷》编辑委员会:《中国戏曲志·黑龙江卷》,中国ISBN中心出版社2000年版,第17页。
③ 《中国戏曲志·贵州卷》编辑委员会:《中国戏曲志·贵州卷》,中国ISBN中心出版社2000年版,第58页。

女真》中阿骨打的萨满舞等。

但在剧种艺术体系的构建中,作为剧种标志的剧种音乐,无疑才是决定新兴剧种创建成败的核心内容。从剧种音乐形成的来源基础来看,新兴剧种较20世纪地方小戏更进一步,已经不再采用由某一跨地域的声腔系统如皮黄、弦索等演变生成的路径,完全以当地民歌、曲牌、腔调来设计其剧种音乐体系。所有新兴剧种都明确选择了某地方艺术为母体,所谓母体也就是新兴剧种的前身,涵盖歌舞、说唱、皮影偶戏三大类型,因此新兴剧种音乐的衍生路径也是十分清晰的。新兴剧种音乐的生成即是以母体音乐为基础、同时吸收其他地方音乐、仿照传统戏曲音乐程式实现向剧种音乐转换的过程。母体音乐最核心的作用,在于新兴剧种主腔的确立。有的直接继承母体的唱腔类别不加以变化,如河东线腔、碗碗腔、平陆高调;有的继承母体的原有唱腔,并通过仿照母体唱腔的旋律或发展母体唱腔的板式来形成剧种主腔,如广西苗剧中的果哈与新果哈唱腔,陇剧由母体的两大板腔发展为四大板腔,黔剧由母体的四大板腔发展为七大板腔;有的对母体的曲牌或民歌进行了提炼整合生成了主腔,如吉剧、龙江剧、新城戏、湖南苗剧、海门山歌剧。总之新兴剧种虽然不隶属于大的声腔系统,但仍然遵循我国戏曲的声腔本质特征,将原为民歌、曲牌的母体唱腔进一步通过凝练腔调的方式变为声腔,梓棵腔、线腔、影调等通过腔调板式的发展变为适宜生、旦演唱的戏曲声腔。新兴剧种的文武场面音乐更是直接套用以京剧为代表的成熟剧种,扩大了戏曲表演所需的乐队编制,增加了器乐曲牌、锣鼓经等。

## 二、"人造性"的母体嬗变

对新兴剧种的成就评价存在诸多争议,争议的中心离不开新兴剧种的"人造性"问题。人们有将新兴剧种直接称为"人造剧种"的说法,而将20世纪中叶前诞生的戏曲剧种称为"自然剧种"。"人造剧种"的称谓与20世纪中叶的时代背景是密不可分的,有着"跃进"下的盲目意味。但艺术到底不是其他的生产作业,当没有本土戏曲的地方或民族,创造出了以自文化标识的剧种时,其积极意义无法忽视。新兴剧种在构成形态上来看也非完全"人造",更多直接取自民间,其"人造性"在于由母体向剧种嬗变的方式和过程,是在新文艺工作者明确的剧种化意识下展开的,弥补了戏曲自然演进下的地域性不平衡局面。但同样"人造性"的母体嬗变,与戏曲自然发展实现的剧种化程度还存在一定差距。

(一)母体嬗变的劣势

新兴剧种与其母体应是脱胎嬗变的关系,如"北京曲剧脱胎于北京的曲艺,它不是曲艺形式的翻版,它是曲艺形式的转换和新生,是曲艺的单弦牌子曲向戏剧的戏曲化的转变"。① 不同的母体为新兴剧种的创建奠定了不同的基础,同时也成为"人造性"剧种化过程中面临的主要问题。

---

① 凌金玉主编:《源远流长北京曲剧》,中国国际广播出版社2009年版,第15—16页。

一些新兴剧种是将已经趋于戏曲形态的说唱曲艺嬗变为剧种，其母体在民间具有很大影响力，音乐腔调丰富而表现力强。从传统戏曲演进的规律来看，这一路径较为普遍最容易嬗变为剧种，如由莲花落发展而来的评剧、由落地说书发展而来的越剧。新兴剧种中由戏剧化程度高的母体嬗变而来的代表有吉剧、龙江剧、龙滨戏、漫瀚剧，前三者的母体都为二人转，漫瀚剧的母体为二人台。二人转、二人台都有着深厚的民众基础，曾在民间称为蹦蹦。二者都有向戏曲发展的形态，但还是以一旦一丑、跳进跳出形式为主，仍属于说唱曲艺。此类母体的嬗变，由于母体已具备丰富的戏剧表现力，剧种化过程中主要将叙事体改为代言体即可。但同时正因母体的民间基础深厚，嬗变为剧种后并不会取代母体，新兴剧种创建的优势就相对降低。如何在继承母体的前提下，发展出与母体不同的特性，并获得民众的认可是此类母体剧种化嬗变的一大矛盾。虽然吉剧等新兴剧种采取了将母体的曲牌体发展为板腔体剧种音乐等转换策略，但与二人转、二人台母体在当地的影响力相比，新兴剧种的民众接受度是较低的。

与上述母体情况相反，一些新兴剧种是在挖掘、拯救民间艺术遗产的背景下，以几近衰亡的民间艺术为母体，通过记录整理其腔调从而嬗变为新兴剧种。此类新兴剧种的典型如黄龙戏、含弓戏、满族新城戏。黄龙戏的母体农安此地影、含弓戏的母体坐唱含弓、满族新城戏的母体扶余八角鼓，在民间基本都不再流传，新文艺工作者主要通过搜集调查老艺人的唱腔而将之整合创立为戏曲剧种。这些新兴剧种主要延续了母体的腔调，因而对地方音乐的存续发展具有积极意义。但由于母体本身在民间的根基不深，留存资料较少，嬗变为剧种也存在难以发展的劣势。黄龙戏母体农安此地影留下的腔调极少，只能吸收东北其他地区的皮影音乐以及河北皮影音乐作为丰富腔调的来源，因此该剧种的地方特色是较为薄弱的。满族新城戏的母体扶余八角鼓，只留下27支曲牌，在当地也缺少影响力，改革开放后其决定进一步增强特色向满族剧种发展，由新城戏改名为满族新城戏，开始吸收满族音乐。

还有一些与戏曲形态区别较大的民间歌舞直接嬗变为剧种，如儋州山歌剧、上海山歌剧、紫阳山歌剧、湖南苗剧、彝剧、阜新蒙古剧等。此类新兴剧种的母体民间歌舞都在当地有着旺盛的活力，为剧种创建提供了取之不尽的资源。但由于民歌腔调的丰富性、舞蹈的自由性与戏曲的程式性要求距离较大，在剧种化嬗变时整合转换的难度也就相应加大了。如一些山歌剧为了展现更多的地方民歌，在剧中安排了民歌比赛的故事情节，如儋州山歌剧《月下对歌》的对歌、紫阳山歌剧《闹热村的热闹事》中的山歌大赛。以不同民间歌舞串联演绎戏剧故事的形式，是此类新兴剧种普遍采取的剧种化策略，难以获得民众的长期支持。如何将抒情性民歌进一步转换为戏剧性的戏曲音乐，是此类新兴剧种仍需解决的剧种化问题。

（二）主腔塑造的缺失

主腔作为剧种唱腔的基调，是决定剧种风格的核心要素。因此，能否以"人造"的方式将母体唱腔转变为剧种的主腔，是新兴剧种创建的首要任务。而"人造"的主腔能否满足

不同剧目的戏剧性表现,是检验新兴剧种能否持续发展的重要体现。在此,主腔的塑造包括两层面含义,一是主腔的确立,二是主腔的变化运用。

新兴剧种在主腔的确立上,大都展开过对母体唱腔的选择、提炼与再创造行为,却呈现出参差不齐的演进过程与结果。一些新兴剧种的主腔在初创期便得以确立,此后不断加以戏剧化发展,如吉剧、陇剧、丹剧、含弓戏、唐剧、海门山歌剧。有的新兴剧种主腔在初创阶段并不明确,经过一段时间摸索后才最终确立了主腔,如龙江剧在20世纪60年代先有对二人转诸多唱腔的试验,到80年代确立了剧种的三大主腔。还有新兴剧种主腔初创期有些单薄而后有所补充,如黄龙戏初创期只有"平板"主腔,80年代增加了"青调"主腔。一般来说,新兴剧种的主腔对母体唱腔所做的改动越大,该剧种体现的"人造性"程度越强。对母体唱腔的改动可以是由多变少的方式,如满族新城戏通过解构母体留存的多个曲牌,将其整合提炼为一对上下句原板作为剧种的主腔,这与直接继承母体曲牌未加以变化的河东道情、平陆高调等新兴剧种相比,是在更强的"人造"意识下展开的剧种化嬗变;还可以是由少变多,如以民歌为母体的新兴剧种——阜新蒙古剧、紫阳民歌剧、龙岩山歌戏等。"人造"意识更多体现在对各个剧目中不同民歌的组合串联方式,所谓的主腔只是将该地山歌或民歌整体作为剧种唱腔的主要构成,因而此类新兴剧种的唱腔普遍整合度不高,主腔的特性呈现较为模糊。还有新兴剧种先是沿用母体唱腔,逐渐加以主腔化,但又不取代原曲牌唱腔。如青海平弦戏在初创期沿用母体的曲牌体唱腔,至80年代凝练出主腔建立起板腔体,成为双体制并重的剧种。

主腔得以确立后,通过不同剧目中不同角色的唱段演绎,主腔变化发展的塑造过程得以展开。在此阶段中,新兴剧种与传统剧种相比,"人造性"带来的不足便显现出来。如吉剧由二人转曲牌转换形成了"柳调""嗨调",漫瀚剧由二人台曲牌转换形成了"口调""楼调",再分别对主腔加以紧、慢、快、流水等板式变化,从而将原母体嬗变为板腔体为主的戏曲剧种。这与越剧、评剧等曲牌体说唱发展为板腔体剧种的路径是同出一辙的。不同的是传统剧种在不同曲牌基础上凝练出主腔后,还经历了艺人对唱腔的流派化发展,如越剧袁雪芬创造的"尺调三哭",评剧李金顺开创的京白、韵白间杂的念白和演唱的大悲调、流水等。传统戏曲艺人对唱腔的推动,不仅在于创造剧种新腔调、新板式,还大量体现在各个唱段、不同情绪变化下对唱腔戏剧化功能的全面提升。"人造性"的新兴剧种普遍没有经历这样的创腔过程,新腔调、新板式的创造皆由编曲者提前设计完成。在此模式下,演唱者在唱腔中大段落性质的即兴发挥显然是无法实现的,甚至在乐汇结构层面展开拖腔或紧缩等形式的调整都会引起与乐队难以配合的问题,只能在腔音结构上展开很小的润腔变化。此种程度的变化难以直接推动主腔在不同剧目中戏剧性表现力的提升。

因此,"人造性"的新兴剧种在主腔确立过程上,较传统剧种漫长的主腔探索过程而言,显然是十分迅速的。但从剧目经典唱段的产出效果来看,传统剧种在不同唱者的即兴演唱下,不仅更容易塑造博得人心的唱段,而且可以更快促进该剧种主腔不断衍化为多样的流派唱腔。这也是所有新兴剧种普遍在初创期成就最高,后期发展却十分缓慢,难以持续打造出经典唱段的主要原因。

## 三、"整合性"的地方再造

关于新中国成立后创建新兴剧种的目的,郭汉城先生作过如下总结:"中国戏曲是一个庞大的剧种系统,既统一,又多样,也存在着不平衡性。首先是剧种分布地区的不平衡,有的地区有,有的地区没有,有的地区多,有的地区少。其次是各剧种发展、成熟程度的不平衡。戏曲这种不平衡是中国社会经济、文化发展不平衡在文艺上的反映。解放以后,国家的经济、文化发展很快,党和政府更是大力发展少数民族和边远地区的经济、文化,随着这种变化,人民群众对戏剧的要求加强了,渴望有更高的审美形态的艺术来满足自己的需要。由各地的歌、舞、说唱、皮影、木偶与民间艺术基础上发展起来的新剧种,正是适应着这种要求而出现的。"①根据目前的新兴剧种情况来看,全国有23个省市自治区现存着51个新兴剧种,这一现状验证了新兴剧种的创建对我国戏曲繁荣的推进作用,很大程度弥补了传统戏曲在地方发展的不平衡性。20世纪中叶各地方政府积极创建新兴剧种,是对"双百"方针号召的响应实践。而随着新时代以来,"系列文艺政策频繁发布预示着新的政治文化正式开启了对'地方'的再造工程,展开对国家和民族文化身份的重写",②各地纷纷提出新兴剧种的振兴工程,是对传统文化"双创"基本方针的积极响应。无论新兴剧种的创生还是当下的振兴,目的皆是以戏曲剧种的形式整合地域性文化,构建人们对地方的文化想象,实现地方再造的文化生产意义。

(一)整合创生的地方性

新兴剧种的创建是以戏曲的形式迎合了新中国成立初期文化建设的地方性需求。"五五指示"后以行政区划定名各剧种的潮流,推动戏曲艺术正式进入剧种时代。在这一历史语境下,地方剧种的建设不仅是满足地方性诉求的很好路径,而且成为地方文化建设的重要表征。

由此全国各地展开了有无地方剧种的普遍性反思。即使传统文化深厚的首都北京也在其中。如老舍先生所指出的"全国各省市差不多都有自己的地方戏。北京是中国的首都,又是历史上名城,可北京没有地方戏。京剧是全国性的,不能算北京地方戏。要是把曲艺形式再好好发展下去,会成为北京的地方戏",③在老舍先生的建议下诞生了北京曲剧。戏曲文化相对薄弱的东北地区、西南地区则更加急于创建各地区的地方剧种,成为新兴剧种创建的主要地区。尤其东北地区长期以东北文化整体为地方性,如东北二人转、东北大鼓、东北民歌等地方艺术都是东北整体的文化表征。新中国成立后的文化建设是以行政区划为单位的,因此东北各省都创建了新兴剧种,这使东北各省拥有了独立的文化标识,更利于行政区域下文化建设的展开。同一少数民族分布在不同省份,形成了不同的地

---

① 薛若邻、荆文礼主编:《新剧种论》,时代文艺出版社1993年版,第2页。
② 杨子:《再造"地方":新的文化治理视域下上海戏曲文化空间的生产》,《戏剧艺术》2020年第3期。
③ 薛若邻、荆文礼主编:《新剧种论》,时代文艺出版社1993年版,第249页。

域化特征,因此在不同地区建立了该民族的多个新兴剧种,如苗族在湖南花垣县创立了苗剧;广西融水苗族自治县创立了苗剧;云南安宁等地区也创建了苗剧。可见在我国"双百"方针新的文化发展背景下,各地通过新兴剧种的创建试图建构"地方性",创生了一些更贴合现代行政区划的文化象征符号,为现代地方建设构建了重要的文化生产空间。

从创生的过程方式来看,新兴剧种并没有运用新的材料及新的形态,而是在新文艺工作者的地方性认识和想象下,将地方艺术的"旧材料"整合装在了传统戏曲的"旧形式"里。因此新兴剧种的创建本质是在戏曲的程式规约下对地方艺术加以整合重塑的过程。也因而有将新兴剧种的创建评价为"拿来主义"的方式。这与戏曲艺术对地域文化的整合作用相一致,因此各新兴剧种也都把对地方文化资源的挖掘整合放在重要的地位。如甘肃省陇剧的创建,建立在对陇东道情等地方资源的大量搜集整理工作基础上——"甘肃省文化部门先后于 1952 年、1958 年和 1963 年三次组织大批戏曲、音乐工作者,对陇东道情进行了系统的搜集、整理,共征集到剧本六十二本,各路艺人唱腔二百余段,曲牌一百四十六首,打击乐谱五十四种,民歌六十二首,录音资料达三千一百二十米",以及剧团人员上也体现的整合性——"陇剧演员原多为秦腔、华剧、眉户演员"。[①] 其他新兴剧种也同陇剧一样,都是在对地方资源的整合基础上,由地方文化管理部门及新文艺工作者们共同设计诞生的戏曲剧种,实现了地方性的创生。

(二) 整合再生的地方感

地方感(Sense of Place)是 20 世纪 70 年代以来林奇(K. Lynch)、怀特(J. K. Wright)、段义孚(YF. Tuan)等欧美人文地理学者面对全球化冲击下地方性急剧丧失的现象发起的核心论题。地方感是指"人们对特定环境的感知,是人与地方之间情感的依附与满足,身份的构建与认同,是具有文化与社会特征的人地关系,是一种动态过程"。[②] 在重拾地方,唤起人们对地方的情感体验和特性认同的当下,乡音土语的戏曲艺术难掩其浓郁的地方魅力,成为地方感营造的重要载体。

新兴剧种的创建是一种地方性符号的创造实践,能否营造出民众认同的地方感,一直是新兴剧种面对的最大考验。新兴剧种在 20 世纪中叶处于初创阶段,这一时期戏曲艺术在民众生活中还占据着难以动摇的地位,新兴剧种诞生后大多受到了各地民众的喜爱和支持,比起地方感更多是一种新奇感。20 世纪末叶以来,随着全球化语境的不断渗透和我国城镇化建设的不断深入,传统的乡土社会被瓦解,带来了人们娱乐审美方式的剧变。戏曲艺术的主流地位被迅速取代,各类电子媒体成为更迎合当今大众的娱乐方式。在此背景下,尚未立稳的新兴剧种迅速受到冲击走向低迷。进入新时代,戏曲艺术的继承发展与"实现中华民族伟大复兴的中国梦"有了深刻的联系。本身具有地方性创生意义的新兴

---

[①] 《中国戏曲志·甘肃卷》编辑委员会:《中国戏曲志·甘肃卷》,中国 ISBN 中心出版社 2000 年版,第 114—115 页。

[②] 郑昌辉:《在城镇化背景下重新认识地方感——概念与研究进展综述》,《城市发展研究》2020 年第 5 期,第 116 页。

剧种,也得到了文化管理部门的高度重视,不少新兴剧种还被列入非物质文化遗产名录。新兴剧种的优秀剧目开始复演,并向着经典化演绎传播。为了更好地迎合新时代审美,新兴剧种也运用新手段作出了更多尝试,如北京曲剧近年推出的沉浸式戏剧《茶馆》。但是从民众对新兴剧种的接受度来看,新兴剧种仍然普遍较少为民众所知。唐山民众皆知评剧而少有人听过唐剧,提起北京戏曲很少有人知道北京曲剧,甘肃民众更爱秦腔而极少听陇剧等现状,意味着新兴剧种对民众而言,在地方感的营造上是远远不足的。新兴剧种创建之时为地方创构了集地域文学、音乐、风俗等一体的符号表征,凝练了地方性,而在与民众的情感维系上,民众对这一符号的认同显然需要随着时代不断整合营造,这样方能实现地方性向地方感的转换发展。

## 四、结　　语

20世纪中叶以来新兴剧种"造剧"现象,体现了"仿古""人造""整合"的三大特性,这些既成为新兴剧种备受争议的焦点,也是新兴剧种创建与发展不可缺少的动力因素。"仿古"是将新兴剧种置于戏曲演进的语境下,在演进路径与形态上呈现的主要特征;"人造"是新兴剧种相对于其母体而言,展开剧种化嬗变时采取的方式手段;"整合"是新兴剧种价值意义的实现,是所需完成的实践本质。三大特性已成为新兴剧种各个阶段都无法褪去的色彩属性,因此对属性本身已不需再多加以评议。如何扬长避短使新兴剧种真正满足地方民众的诉求,实现创建新兴剧种的初心,应是新兴剧种未来建设尚待探索的问题。

# 现当代学术史上的"双安之争"考衡

陈威俊*

**摘　要**："双安之争"一题，代指现当代学人对于王国维、吴梅在戏曲研究路径、法式和成就方面孰优孰劣的论争。双安虽处同世，却并无交游记录，但由于曲界同仁及后代学人都依据自身学术取向与考量，不断重申、比较双安，形成了这一曲学论争现象。"尊王派"认为王国维以《宋元戏曲史》开创现代戏曲学术，在曲学史的意义上力压吴梅；"亲吴派"则认为王国维仅治曲史，而吴梅则兼长制曲、校曲、唱曲，乃至藏曲富甲一方，实乃曲学全才，是曲坛唯一宗师；而当今更多学者指出二者各擅胜场，难分轩轾，是两类曲学研究的典范。正是在不断回溯历史、考辨商决中，曲学研究未来的治学路径，得以推辨拣明。

**关键词**：王国维；吴梅；学术史；双安之争

在中国现当代戏曲学术史上，王国维（字静安）与吴梅（字瞿安）双子，犹如泰华之并峙，箕斗之齐明，光焰万丈，影响深远。王国维仅长吴梅七岁，两人从事曲学时间难分先后，在世时即被并举为曲学界的"南吴北王"。但对于"双安"在戏曲研究路径、法式和成就的评价上，近现代学人却各拥遵奉，争执至今，形成了学术史上的"双安之争"。

最早掀开双安优劣比较序幕的，是钱基博1933年出版的《现代中国文学史》。该书曲学部分论述双安云："而并世之治词以进于剧曲者，有海宁王国维、长洲吴梅。"①并作比较："特是曲学之兴，国维治之三年，未若吴梅之劬以毕生；国维限于元曲，未若吴梅之集大成；国维详其历史，未若吴梅之发其条例；国维赏其文学，未若吴梅之析其声律。而论曲学者，并世要推吴梅为大师。"②此后，双安滕薛争长之势，便愈演愈烈。梳理诸说，盖可分为三派。扬王抑吴有之，抬吴贬王有之，持中立场亦有之。到了20世纪90年代，在二家之争上，齐如山亦竞鸣其中，跻身于戏剧学三大导师之列。从"双安之争"发展到"戏剧学三大导师"，通过爬梳剔抉这场旷日持久的学术争鸣史，可窥百年戏曲学术研究观念的现代转型和演进。

## 一、尊王派："静安当为不祧祖矣"

王国维的一生颇为传奇，虽然直到31岁才始治戏曲，但在短短六年内，便有奉于《曲

---

\* 陈威俊（1994—　），复旦大学博士研究生，专业方向：戏剧戏曲学。
① 钱基博：《现代中国文学史》，吉林人民出版社2012年版，第215页。
② 钱基博：《现代中国文学史》，吉林人民出版社2012年版，第228页。

录》《戏曲考源》《录鬼簿校注》《录曲余谈》《唐宋大曲考》《优语录》《古剧脚色考》《宋元戏曲考》八部专著以及多篇戏曲散论。总字数虽不过20多万，但新见叠出，奠定了中国戏曲史研究的学术基石，成为现代戏曲学的开山祖师。之后，他转向经史甲骨等领域，亦成就卓然，素以国学大师之称享誉学界。

与《人间词话》发表后受晚清词坛冷遇不同，《宋元戏曲史》作为王氏戏曲研究的集大成之作，自1919年出炉，便在当时的国学热潮中饱受追捧。当年元旦，傅斯年便发表书评："近年坊间刊刻各种文学史与文学评议之书，独王静庵《宋元戏曲史》最有价值。其余间有一二可观者，然大都不堪入目也。"① 梁启超曾与王国维在清华研究院共事，也曾高度评价王国维："最近则王静安国维治曲学，最有条贯，著有《戏曲考原》《曲录》《宋元戏曲史》等书。曲学将来能成为专门之学，静安当为不祧祖矣。"② 另外如史学界的贺昌群、吴文祺、吴其昌、周传儒等人，都曾发文强调王国维戏曲研究"前无古人""当代亦莫之与京""并世无双"的地位。

王氏辞世后，《国学月报》《东方杂志》《文学周报》《文学季刊》等杂志均推出纪念专号或特刊。这些纪念文章都高度评价其曲学研究。陈寅恪说王氏著作"能开拓学术之区宇，补前修之未逮……可转移一时之风气，而示来者以轨则也"，"吾国近代学术界最重要之产物也"。③ 傅芸子、傅惜华兄弟也先后发声，大为推崇王氏的"独具卓识"，正因其《宋元戏曲史》，"世人始明了元曲在文学上的重要"，"厥后新文学之说勃兴，南戏北剧始得附诗词获列文学同等地位。士林研讨，日形众盛，遂成戏曲众学"。④ 1946年，郭沫若将《宋元戏曲史》和《中国小说史略》并举，认为二者"毫无疑问，是中国文艺史研究上的双璧。不仅是拓荒的工作，前无古人，而且是权威的成就，一直领导着百万的后学"。⑤ 此言一出，直接奠定了王国维在戏曲界的权威地位。

自此被捧上学术神坛的王国维，其研究的影响更是波及东瀛学界。盐谷温的《中国文学概论讲话》、青木正儿的《中国近世戏曲史》中都谈及了王国维直接刺激和推动了日本学界对中国戏曲的研究。梁启超说："若说起王先生在学问上的贡献，那是不为中国所有而是全世界的。"⑥ 确实印证了王氏的海外意义。

1936年，冯沅君、陆侃如伉俪合撰的《南戏拾遗》出版，其在序言中点名批评吴梅："过去也有不少的学者如焦循、姚燮之流来研究，但都是琐屑的记载、片段的欣赏。现代号称大师的吴梅先生也还如此。然而受过西洋学术熏陶的王国维先生便不然了，他的《宋元戏

---

① 傅斯年：《王国维著宋元戏曲史》，《新潮》1919年第1期。
② 梁启超：《中国近三百年学术史》，浙江古籍出版社2014年版，第397页。
③ 陈寅恪：《王静安先生遗书序》，王国维：《王国维遗书》第1册，上海书店出版社1996年版，第1页。
④ 分别为傅芸子：《中国戏曲研究之新趋势》，《戏剧丛刊》1932年第3期，现可见天津古籍书店1993年出版的四期《戏剧丛刊》合编本，第287页。该文提及十余位近年研究戏曲的卓绝人物，包括齐加山、却未见吴梅；傅惜华：《缀玉轩藏曲志·自序》，1934年。
⑤ 郭沫若：《鲁迅与王国维》，《文艺复兴》1946年第2卷第3期。
⑥ 梁启超：《王静安先生墓前悼词》，陈平原、王枫编：《追忆王国维》，中国广播电视出版社1997年版，第96页。

曲史》实在是一部划时代的杰作。"①1943 年，陆侃如发表对钱基博《现代中国文学史》的书评，认为在曲部将双安并列的做法并不合理。他说王国维文学成就主要在词和文学批评上，对于曲他只是研究曲史，而不关涉创作。但他对王国维潜在的曲才予以积极肯定："以王先生的'见识文采'而作曲，也许会胜过吴梅，因为吴梅之于曲正如况周颐之于词，同样不超出古人的范围。但不久王先生兴趣改变之方向，所以在曲的方面只留下批评的著作。"②冯沅君出身书香门第，她与陆侃如皆毕业于北大中文系和巴黎大学研究院，二人中西学养深厚，能自觉融汇中西学术之长，走的恰是王氏治曲之路，因此她贬吴梅与焦循、姚燮同流，认为他们的作品是"琐屑的记载、片段的欣赏"，而更为青睐王氏亦是情理之中。

相比王国维的精研考据，吴梅因其考证疏忽，从而招致了不少批判。这以叶德均1944 年发表的《跋〈霜崖曲跋〉》为代表。叶德均开篇定调，认为王优于吴："近人治戏曲而有所成就者，首推王静安氏，其次便是吴瞿安氏。"他认为王氏虽有材料错误或遗漏，但终不可抹杀其筚路蓝缕之功。但他对吴的批判相当尖锐。他说昆曲已属"残骸"，再也不会有"曲学昌明"的时代，因此吴梅之作都是"模拟前人之作""没有注意的必要"。他否定吴梅是"现代的戏曲史家"，认为他是"致力于作曲、订谱的传统文人""他以毕生的精力虚耗在无用的作曲、度曲方面，以至在戏曲史方面所得有限，这是颇叫愧惜的。"在叶看来，从序跋中的错误，可以看到"吴氏治学方法的随意和考证的疏忽""态度失宜，治学方法苟简"。另外，吴氏评曲大多注意曲文是否合谱合律，"对于治戏曲史者并无多大关系"，而且其"重刊前人著作时，也往往删改原文……使原书本来面目湮失……是现在研究者最忌的"。③郑骞也曾客观指出："在他生前身后有些人批评他，不满于他的曲学考据。无可讳言，他的短处是考据多疏，有时不免臆测武断。"④虽然叶的观点不免偏激，但综观其著述如《曲品考》《曲目钩沉录》，能看出他治学路数仍属史料考据一脉。

在西学东渐的浪潮中，学界普遍受西方文艺观念影响，知识分子著述时开始更为重视系统性、学理性和客观性。但也有部分学人坚持着传统文人路子，吴梅订谱、修谱的行为，便受到了不少新式学人的攻讦。20 世纪 80 年代以来，文艺界掀起了文化"寻根"思潮，人们认为"五四"新文化运动割裂了传统精华，因此试图赓续传统之链，重塑民族文脉。1984年，苏州召开纪念吴梅诞辰 100 周年大会，一位著名学者声称将吴梅称作"曲学大师"不合适，因为其曲学缺乏"理论性"，多无"新意"。与会学者没有争论，岔开了话题。⑤ 90 年代，康保成提出"曲学大师"的名号"是褒称，也有贬义"，说明吴梅并未深刻把握住当时中西戏剧文化交流的时代现场，吴梅之作为有"不知有汉，无论魏晋"之嫌。

蔡尚思亦曾撰文反驳钱基博观点，为恩师辩护："须知在曲学上，文学比声律重要，王、

---

① 冯沅君：《南戏拾遗》导言，冯沅君：《冯沅君古典文学论文集》，山东人民出版社 1980 年版，第 127 页。
② 陆侃如：《评钱基博〈中国现代文学史〉》，《文艺先锋》1943 年第 3 卷第 2 期。
③ 叶德均：《跋〈霜崖曲跋〉》，《风雨谈》1944 年第 9 期。
④ 郑骞：《吴梅的羽调【四季花】》，《现代文学》1971 年第 41 期，转载自王卫民编：《吴梅和他的世界》，河北教育出版社 2002 年版，第 201 页。
⑤ 李昌集：《中国古代曲学史》，华东师范大学出版社 1997 年版，第 707 页。

吴二人互有长短,均不可少。王国维只研究三年,吴梅研究到终身,这虽然是王不如吴之处;但王独能在三年内写出《宋元戏曲史》一部名著,就此而论,吴梅就比不上王国维的捷才和卓识。王国维自我评价道:'世之为此学者,自余始,其所贡于此学者亦以《宋元戏曲史》为多。'这就是王国维超过吴梅之处。"①蔡尚思的观点很明晰,以他曲学研究中文学重于声律的视点看,王国维的远见卓识,自然远高于吴梅。

21世纪以来,刘有恒对吴梅的批判之严厉远甚于叶德均。他不仅认为吴梅的治学方法"不以考据,那么出言就是纯粹自由心证了""完全犯了为学问的大忌";而且在吴梅最引以为傲的曲律上,也多有指责,直言"吴梅其人,在昆曲声腔上,是一个大罪人。"②所以吴梅称不上是"曲学大师",而只能和王国维并称为"曲学先师"。刘有恒虽非专业学者,但其投身于昆曲格律及订谱研究数十年,即便争议颇大,亦可聊备一说。

双安比较论中,相较对吴梅的贬斥而言,对吴梅有意或无意的忽略,更是司空见惯。在20世纪初期出版的大部分文学史作品中,双安的曲学理论,基本都未被纳入。直到1918年,谢无量的《中国大文学史》才首次将戏曲纳入文学史范畴,而其中论曲部分,大多采用王氏研究,却无吴梅影踪。王易在20世纪20年代所撰的《中国词曲史》中也提及王国维而忽略了吴梅。改革开放后发行的各版《中国文学批评史》中,戏曲理论内容大幅增加。虽然多数学者并未直接比较双安,但不论从编次还是论述篇幅上激射隐显的走笔,都可见学者潜在的"王国维重于吴梅"的判断。1985年,齐森华出版《曲论探胜》,详论《宋元戏曲史》而未选入吴梅大作。陈竹的《中国古代剧作学史》将吴梅曲论与杨恩寿、姚华、梁启超等并列,而独辟一章论述王国维对古代剧作学观念的科学化总结和近代化改造。傅晓航的《戏曲理论史述要》大幅谈了王国维对戏曲史学科的建设,却几无吴梅篇幅。1996年,黄霖在《中国文学批评史·近代编》中将吴梅与姚华并举,认为吴在戏曲批评上"多综合前人之论,少个人独创之见",不免让人觉得"一代正宗才力薄"。邹然主编的《中国文学批评史》对王国维和姚华颇费笔墨,但对吴梅仅一笔带过。刘明今在《中国分体文学学史·戏曲卷》中专节论述王国维,却将吴梅与刘世珩、姚华、齐如山等众人同列,亦可知其厚王薄吴之倾向。

## 二、亲吴派:"当推王瞿安先生独步"

相较王国维的一时兴起,"曲家泰斗"吴梅将一生都奉献给了曲学。在戏曲创作上,著有《风洞山》《镜因记》《落茵记》等传奇、杂剧共14种,散曲集《霜崖曲录》。在曲学研究上,有《奢摩他室曲话》《顾曲麈谈》《中国戏曲概论》等重要论著。在藏曲上,多达600多种,可谓"甲于中国"。在曲学教育上,他首度将戏曲搬上高等教育学堂,曾掌教于北京大学、东吴大学等众多名校,培育无数桃李,一度有"天下戏曲半吴门"之说。而在这场论争中,力

---

① 蔡尚思:《王国维在学术上的独特地位》,吴泽主编 袁英光选编:《王国维学术研究论集》第3辑,华东师范大学出版社1990年版,第18页。
② 刘有恒:《谈曲学先师吴梅的功过》,《昆曲及文史小站》2013年9月29日,http://www.360doc.com/content/13/0929/09/13674702_317787589.shtml.

挺吴梅的多为吴梅弟子或其友人。

面对当时声誉日隆的王国维,钱基博为了推重吴梅,率先提出双安优劣的比较。钱基博旧学根底深厚,不过由于背反时代潮流,曾被陆侃如批评"对于新文学不能下公平的判断,对于旧文学不能有深入的认识"。当时科玄论战以及欧战结束后,东方知识分子开始反思西方现代性的时代运动。泰戈尔鼓吹东方的精神生活,梁启超写《欧游心影》,都给了钱基博以国学信心,认为坚持国学才能够达到"国性之自觉"。他曾指出王国维属于"有自始舍旧谋新,如恐不力,而晚乃致次骨之悔以明不可追者"。① 钱氏之论断,凸显了其传统立场与古典关怀。

1939 年,吴梅病逝,民国政府下令褒扬,并给恤金 3 000 元,足见其社会威望。时任教育部秘书的段天炯发表悼文,扬吴抑王之意图十分明显。首先,二人文史殊科,王国维以"纯文学眼光"治曲史,而"霜崖先生之专精绝诣,在近代文学史上,其地位之崇,与夫后来宗尚所归,静安先生诚有不能不避席者。"并提到吴梅的《血花飞》传奇成于戊戌,"盖较静安壬子冬之治戏曲史,前十四年也"。其次,从制曲而言,他苛责王国维不懂作曲,并认为"盖曲学之能辩章得失,明示条例,成一家之言,导后来先路,实自霜崖先生始也。"复次,从藏曲、校曲而言,他嘲王国维"所见实少",而吴梅"百嘉藏曲,独步一时"。最后,他总结道:"是故先生识曲之真,则追步里堂;藏曲之多,则比踪晋叔;而曲学之精深,门庭之博大,则且近掩昉思,远凌词隐,不仅以术业之专攻,三长之兼擅,实过王静安也。若以近代文学史观之,则宋元三百年间戏剧之有史,为海宁王先生苦心整理之功;至于八百年来,曲之成学,俾后有天才,得所精逮,则始自霜崖先生始也。"② 在他看来,吴梅在曲学研究上,面向广大,既博且深,因此其成就自然远迈王国维。而段天炯早年求学东南大学时,亦曾入吴梅组织的潜社,亲炙教诲。

吴门三杰之一的卢前,则在吴梅去世当年,不惜捏造事实,言王国维作《宋元戏曲史》曾就教于吴梅。"海宁王国维与共事苏州优级师范学堂,有《宋元戏曲史》之作,亦尝就商于先生。盖近世乐曲之学,实自先生启之。"③"海宁王静庵国维,居吴门时,常相过从,因以治曲名"。半个月后,据本人交代与吴梅相交十五载的甘草,亦发文强调:"吴梅先生不特为近代我国研究宋元剧曲之唯一大师……现在我国文人之知道研究宋元剧曲,老实说一句,不能不归功于吴先生。就是王国维的《宋元戏曲史》,书中去取,也甚多是就商于吴先生的。"④ 而这桩公案,早已被苗怀明所澄源正本,纯是子虚乌有。双安虽并世同时,但并无交集。王国维几无求教吴梅的可能性,倒是吴梅书中,明显参考了王氏的曲学成果。⑤ 思忖卢前的写作动机,便是不言自明了。

浦江清早年求学于东南大学时,也曾受吴梅教诲,后与俞平伯等人共同组办谷音曲

---

① 钱基博:《现代中国文学史》,吉林人民出版社 2013 年版,第 531 页。
② 段天炯:《吴霜崖先生在现代中国文学界》,《时世新报》1939 年 4 月 16 日,第 4 版。
③ 卢前:《吴瞿安先生事略》,《新新新闻旬刊》1939 年第 29 期。
④ 甘草:《杂记吴梅先生》,《前线日报》1939 年 5 月 4 日,第 7 版。
⑤ 苗怀明:《吴梅与王国维关系三辨》,《九江学院学报》2012 年第 2 期。

社。他曾写道:"近世对于戏曲一门学问,最有研究者推王静安先生与吴梅先生两人,静安先生在历史考证方面,开戏曲史研究之先路。但在戏曲本身之研究,还当推瞿安先生独步。"他认为"曲律研究,则在曲学中最为难治,先生实集以前学者之大成。"吴梅处于曲学衰微之时代,却能尽占"古人之所长,且有以胜之",这才是造就吴梅"先生之地位尤高"之因。① 1932年淞沪事变后,吴梅举家避居上海租界,得与龙榆生相熟。吴梅去世后,龙榆生在回忆文章中推崇吴梅是"近代中国戏曲界的唯一导师"。②

中华人民共和国成立后,由于意识形态等因素影响,学界曾掀起对王国维曲学的猛烈批评。比较典型的有徐凌云、羊春秋、王季思等人的文章。他们的核心观点在于王国维的思想是资产阶级唯心主义和封建残余,过分强调了帝王贵族、外来艺术对戏曲发展的影响,忽视了对戏曲社会内涵和人民性的挖掘。与此同时,在相当长时间内,学界对吴梅几无研究,甚至发展到了一些青年学者都未听闻吴梅的地步。直到1984年,津京苏三地相继举办纪念吴梅诞辰100周年活动,标志着大陆学界吴梅研究的重新起步。

任中敏1918年进入北大国文系,师从吴梅。他所写《回忆瞿安夫子》,追忆恩师深情款款,尊敬有加。但翻开其论著,满目可见对王氏批驳。为了纠正王国维,任中敏在其认为"殊隘"的《优语录》后编选《优语集》,为驳《宋元戏曲史》而创作了80万字的《唐戏弄》。他还直接否定了王国维开山始祖之地位,认为早在1906年,渊实(廖仲恺笔名)译自日本学者的《中国诗乐之迁变与戏曲发展之关系》一文,才是戏曲史研究的开端。在1982年的一场学术报告会上,任中敏发言声称王国维"其学问在甲骨文字研究方面,成就确实很大;若涉及戏曲部分则过错大于功绩了。"他认为人们推崇王氏,是因被"万般皆下品,惟有读书高"的"信念锁住",认为文人比那些低下的乐工与武生更高贵,因此"戏曲史该怎样写,就得听从王氏的,那就大糟特糟了"。③

毫无疑问,任中敏是亲吴派最为用力的一员护法大将。对于此前曾批判吴梅的悉数人等,他恨不得一一反驳。譬如他曾讽刺叶德均为"近代妄人",其自杀乃"误入歧途",失之宽厚。且其学理争论时常牵扯到人身攻击,比如在20世纪80年代他仍批王国维是"公卿立场""非汉奸而何"。他的锋芒毕露,将其耿介狷狂的姜桂之性展现得淋漓尽致,虽在护师心切的情理上,他或能让人理解,却仍显得有些病态。他的言论看似是为了捍卫学术观点,但给人的实际观感是,他迫切想将王国维拉下曲学神坛。这正是亲吴派对王国维竞于訾呵的一个生动案例。

在《插图本中国文学史》《中国俗文学史》两书中,尊称吴梅为师的郑振铎曾多次引用王氏收集的戏曲史料,并批评其研究"不甚能令人满意"。在他看来,吴梅广搜王国维所忽视的明清戏曲,辨明良莠,多有开创之功,而且"兼长于曲史与曲律",比那些只注意文辞、

---

① 浦江清:《悼吴瞿安先生》,曲学丛刊社《戏曲》1942年第1卷第3辑。1986年,吴梅弟子钱南扬在《回忆吴梅先生》(《戏曲论丛》一辑)一文中,再次重申了吴梅"独步"之观点。
② 龙沐勋:《纪吴瞿安先生》,《风雨谈》1943年5月第2期。
③ 任中敏:《对王国维戏曲理论的简评》,《扬州师院学报》1983年第1期。

思想的学者的批评"更为严刻而深邃"。①

自 1922 年吴梅南下授课以来,南京大学中文系一直承续着吴梅开创的唱曲传统,这都潜在影响了学者们对于双安高下之论断。吴新雷不仅能唱曲,亦擅吹笛,他就认为"王国维的贡献是在历史考证方面……而吴梅能从艺术学的范畴来立论,着眼于戏曲艺术本体的全方位的研究。由于吴梅具有昆曲艺术的演唱功底,所以他的昆剧研究著作能联系舞台艺术的实际,在艺识和史识上超越前人"。②他虽承认"不看戏并不意味着不可以研究戏曲,王国维的研究路径有可取之处",但最终还是强调"研究昆曲,最好还是懂点音律,会看戏也要会唱戏"。③解玉峰在世时,亦曾长期开设唱曲课程,积极主持学生曲社,以复兴吴梅曲学传统为己任,因此也有亲吴之倾向。他认为王国维开创的历史性研究虽成绩突出,易于获得一般人认同,但实质仍是"基础性的或者说'外围式'的研究,与作品本身的关系尚远。"他以"历史研究"替代"文艺研究",忽略了舞台。而吴梅则专注于"艺术本体研究",为曲学培养了大批"布道者和接班人"。更重要的是,王国维用西洋观念研究剧作,"造成对民族戏剧的隔膜、肢解";而吴梅曲学中体现的"民族立场和民族思维,与王国维的'外来观念'、胡适之的'科学方法'恰成对照,在今日犹启人思维。"④

在解玉峰论述中,非常强调曲学的"民族立场"。其实,大批学人选择为吴梅发声,并非以批判、抗衡王国维为目的,而是为民族曲学的薪火相传而呐喊。这些年来,反思王国维曲学研究的歧误,"建立民族戏曲学"的声音一直没有中断。如李伟强调吴梅曲学的意义在于它使"传统曲学的民族性——以曲为核心的特征"得以凸显。"这对当今在戏曲研究中正视戏曲本来面貌和在戏曲改革实践中保持民族化方向、挖掘民族性内涵均有不可缺少的参照和借鉴意义。"⑤宋俊华指出王国维戏曲观的缺陷在于过于强调文学性而忽略表演性等其他因素。他认为"在建立科学的民族戏曲史学时,必须重新审视王国维的戏曲观念。"⑥

在中国台湾,一批擅长昆曲演唱的学者,也大多从戏曲的艺术本体性出发,强调曲学的实践功用,更为推崇吴梅。在杨振良看来,戏曲研究若是"舍弃扮演及音乐演唱",无异于"扼杀戏曲生命";把戏曲素材等同于小说体裁式的研究,更是"糟蹋剧作家心血,灭绝戏曲机杼,并非研究正途。"所以他说吴梅之曲学研究"远超过那些既不唱,也不演,只会玩弄纸上游戏的理论家"。⑦杨振良曾与蔡孟珍多次录制昆曲唱片,而蔡孟珍曾拜艺于张继

---

① 郑振铎:《纪念抗战期间逝世的国文教授 记吴瞿安先生》,《国文月刊》1942 年第 42 期。
② 吴新雷:《关于吴梅的昆曲论著及其演唱实践——为纪念曲学大师吴梅先生诞辰 120 周年而作》,《东南大学学报》2004 年第 6 期。
③ 郑飞、黄佩映:《从吴梅到白先勇:昆曲的活态传承之路——访南京大学中文系教授吴新雷》,《中国社会科学报》2012 年 7 月 13 日,第 A05 版。
④ 分别为解玉峰:《吴瞿安先生和 20 世纪的中国戏剧研究》,《南京大学学报》2004 年第 1 期。解玉峰:《王国维〈宋元戏曲史〉之今读》,《文学遗产》2005 年第 2 期。
⑤ 李伟:《吴梅曲学研究》,南京大学硕士学位论文,2000 年。
⑥ 宋俊华:《王国维戏曲观念的重思》,《湛江师范学院学报》2000 年第 4 期。
⑦ 杨振良:《吴梅与晚清曲学》,《人文学报》1990 年第 14 期。

青,也是曾永义的高足,她认为"吴梅之所以能远迈静安为并世曲学大师,主要关键在于他能越过外围,直探戏曲的本体核心部分。"①而这戏曲核心即在于——音乐部分(包括律吕、板式、四声腔格、唱念技巧等)。王国维"缺乏创作经验与舞台实践的功夫",自然无法与吴梅形成比较。谢依均也明确表示:"说吴梅是近代戏曲学术的第一开山者绝不为过。"他指出王国维是因采用乾嘉之法,才为民初学界整理国故派推崇。而吴梅的研究,尤其是曲学传授,"为近代戏曲学术建立了制度的基础,使戏曲研究得以发展至今"。②

## 三、持中派:"难分轩轾"和"不可比较"

相较尊王派、亲吴派的鲜明立场,愈来持中派的和光之论实乃主流。最早可见将双安并称的材料,是陈炳堃于 1930 年出版的《最近三十年中国文学史》,其中提道:"最近二三十年研究中国旧戏曲的人就较多了。就中所得成绩较大的,当推王国维和吴梅两人。"1957 年,唐圭璋忆其恩师吴梅道:"近代研究戏曲贡献最大的,当推海宁王静安先生和吴瞿安先生两人。"③同年,邵镜人《同光风云录》于台湾出版,下篇将王国维、吴梅分列并举。

改革开放后,随着吴梅研究的复苏,王国维研究的反拨,双安比较研究也进入学界视野。吴梅弟子万云骏及再传弟子邓乔彬二人,一直致力于吴梅研究。万云骏评价双安"成就和贡献是难分轩轾的"。④邓乔彬的比较更为具体。首先,王国维开拓学术新领域;吴梅则弥补了其不足,改正了其错误。其次,王国维更像学者,吴梅更像传统文人。吴梅的"戏曲史观更具有联系社会生活、政治、文化情况,联系其他文艺形式的横的特点。……更注意对作家作品作艺术上的深入探讨,注重戏曲本身的特质,不是纯以文字作为艺术衡量标准。……这些,都是吴梅高于王国维之处"。最后,王国维多从戏的角度阐释,而吴梅则着眼于曲。"在戏曲史上的成就,当然是王国维大于吴梅,但在戏曲史观上,吴梅却有不少高于王国维之处。"⑤叶长海则认为吴梅在创作中追求进步思想,但在创作形式和研究方法上多沿袭成规;王氏虽思想中残存封建,但美学思想和研究方法则在时代前列。⑥

1992 年,周维培认为双安分别代表了"新旧曲学交替时代的最高成就"。"王国维吸收了西方先进的学术思想,从宏观上探讨了戏曲的形成演变史和总体美学的特质;用新的观点和方法评价戏曲作品的文学价值和现代意义,开拓了戏曲研究的新途径,成为实际新曲学的先驱;吴梅从写作和演唱角度致力于古典戏曲的微观研究,对传统的实践技术理论

---

① 蔡孟珍:《吴梅〈南北词简谱〉在近代曲学上的价值》,王卫民编:《吴梅和他的世界》,河北教育出版社 2002 年版,第 450—451 页。
② 谢依均:《吴梅研究(1884~1939)——兼论近代戏曲学术的兴起》,台北艺术大学硕士学位论文,2009 年。
③ 唐圭璋:《回忆吴瞿安先生》,王卫民编:《吴梅和他的世界》,河北教育出版社 2002 年版,第 83 页。
④ 万云骏:《近代词、曲研究的双璧——读王国维和吴梅的词、曲论著》,《宁波大学学报》1989 年第 1 期。
⑤ 邓乔彬:《论吴梅的戏曲观》,《研究生论文选集·中国古代文学分册(一)》,江苏人民出版社 1983 年版,第 292—305 页。
⑥ 叶长海:《中国戏剧学史稿》,上海文艺出版社 1986 年版,第 508—509 页。

体系和剧目品评体系进行了全面的总结和阐发,成为传统曲学的集大成者;由于时代的变迁,吴梅又成为传统曲学的终结人物。"①

周维培以新旧曲学来标签化双安的观点一出,赢得学界普遍认同,常为人所引用,几成定谳。如李昌集的《中国古代曲学史》,程华平的《中国小说戏曲理论的近代转型》,俞为民、孙蓉蓉所著《中国古代戏曲理论史通论》,几乎都是沿用新、旧(或古代、现代)曲学的观点来分别商讨双安成就。周育德也将双安并举为中国式的曲学中"成就最卓著的"。他指出二者曲学概念不同,导致了治曲领域的差异。王治元曲,吴治明清戏曲;吴梅擅长之曲律,是"后来许多戏曲史研究所欠缺的"。②

前海学派代表王安葵、刘祯也都是坚定的持中派。王安葵认为"吴梅的贡献主要在于补充了王未予重视的明清戏曲。"但其局限在于"囿于中国戏曲自身。……未能如王国维那样,把中国戏曲作为民族文化的一部分,并放到世界文化的环境中做宏观的观察"。③刘祯则言将双安并举"不唯因为两人学术上的显赫贡献,更因为他们代表了两种不同的学术之路,而这两条学术之路,不唯在当时,也对整个百年的研究产生深刻影响"。④ 李玫认为双安戏曲史领域虽各有侧重,但"他们所运用的研究方法,大体上不出传统曲学的范围。"前者更多继承清代朴学考证传统,后者则多继承诗词品评一脉。⑤

陈维昭从哲学层面的深刻剖析显得别具一格。他认为周维培首倡之观点似是而非,众人将王、吴并举,是因他们在学术转型年代,分别是传统曲学和最具开创性的代表人物,但实际上他们都有"新旧并存的现象"。二人戏曲研究的侧重点和切入的知识论层面都不同。"王国维切入的是历史哲学、艺术哲学、审美特性等人文价值的知识论,吴梅切入的则是技艺知识研究。"在不同层面论述,便会产生不同价值判断。他直指学者讨论问题根本所在,就是"比较的仅仅是王、吴二人的研究对象和研究范围的不同。""王吴优劣论被导向'术业有专攻',半斤八两,平分秋色的结论。"他认为王、吴优劣论实质是研究者对于"存在论知识和技艺知识的关系"的回答,它表明了研究者的学术理念以及如何理解知识、学术和思想的关系。"他指出吴梅未能呼应20世纪初期的中国思想,吴梅曲界地位的取得,依赖于其长期的曲学传播活动。从学术转型、开拓范式、后世影响等方面看,王国维则力压吴梅,"显示出空前巨大的意义"。⑥

陈平原同样认为双安是"20世纪的中国戏剧史研究"的"两大奠基者"。他指出王国维"擅长历史文献的考证以及文学意境的品鉴",吴梅"乃全才的曲学家"。前者重"史",后者重"艺"。就曲学而言,"王国维之'博雅'与吴梅之'专精',可谓相映成趣"。⑦ 陈平原说

---

① 周维培:《新曲学的崛起与旧曲学的终结——王国维与吴梅戏曲研究之比较》,《南京大学学报》(哲学·人文·社会科学)1988年第4期。
② 周育德:《戏曲史研究的拓荒者——纪念吴梅先生诞辰110周年》,《艺术百家》1994年第3期。
③ 安葵:《吴梅戏曲理论的贡献和对我们的启示》,《艺术百家》1994年第3期。
④ 刘祯:《戏曲学论》,学苑出版社2013年版,第168页。
⑤ 董乃斌、陈伯海、刘扬忠主编:《中国文学史学史》第3卷,河北人民出版社2003年版,第287页。
⑥ 陈维昭:《20世纪中国古代文学研究史·戏曲卷》,东方出版中心2006年版,第28—33页。
⑦ 陈平原:《作为学科的文学史》,北京大学出版社2011年版,第351页。

人们过于注重吴梅的制曲、吹曲、唱曲等能力,而忽视其戏剧史研究能力。"能作、能谱、能唱、能演的吴梅先生,其对于戏曲艺术本身的领会和体悟,明显在王国维之上;但若谈及现代中国学术之建立,则王国维的贡献更为人称道。"[1]江巨荣指出曲学研究有宏观、微观之别,王属"通才之学",而吴是"专家之学",二者"相互补充,交相辉映,共同推动了我国曲学、戏剧学的现代化的进程"。[2]

在苗怀明看来,双安同是戏曲研究的开创者,代表两种独具个性的研究范式,为后人提供不同典范。[3] 双安之争极为棘手,一因"人文科学领域的优劣高下难以量化",二因"两人治学兴趣、学术个性的差异"。所以他建议"将两人在曲学领域高下的比较变成治学个性、特色的比较,也许更有意义"。最后他从研究领域、研究方法、后世影响三方面进行比较。[4] 丁明拥则言:"吴梅对西方思想、治学方法的保留态度是王吴两派分野的根本。""由于二者所在的领域不同,所擅长的方向不同,其实是不能随便比较的。若衡以文史哲,王显然要强于吴,若较之以音律场上,王又不及吴多矣。仅就戏曲史研究这一本体而言,王国维显然要强过吴梅。"[5]

持有双安并美的折衷之论的曲界后辈们,多与二人并无交往,因而可以剥离情感影响,评判更显理性。双安之争,很难在持中派处得到正面回应,他们代之以比较法,突出曲学分歧,各有抑扬,消解了优劣高下的评断,指出二人各擅胜场,难分伯仲。

## 四、余　论

任何学术史的回溯都是艰难的跋涉,因为我们很难把握所有文章发表时的历史语境和学术生态,而只能以今之视角,来勉强想象和接近前人的所思所感。因此,笔者不揣谫陋,将各位学人以尊王派、亲吴派、持中派的表述来强行划归阵营,势必有不妥当之处,甚至可能引起部分在世学人的反感与反驳。双安之争的复杂性,的确会导致二元对立、三元并举的粗糙划分,会造成不可避免的误读。但笔者明知不可为而为之,并非直接盖章定调,而仅是为了更加简明地梳理前贤宏论,谨在此说明。

现当代学术史上对于双安优劣的评价,似乎颇有400多年前"汤、沈之争"重现之势。正如汤、沈在世时素未谋面,亦无直接书柬往来辩难一样,由于王国维早早改换研究门庭,双安之间并未直接发生任何争执。但这并不妨碍汤、沈之争成为一个学术命题。那些尚未直接裁量双安的学者,常运用皮里阳秋之法,用客观叙述将其胸中褒贬尽数道出。

有意思的是,在各类王国维戏曲研究或传记文章中,极少有人提及吴梅;但在吴梅评

---

[1] 陈平原:《不该被遗忘的"文学史"——关于法兰西学院汉学研究所藏吴梅〈中国文学史〉》,《北京大学学报》(哲学社会科学版)2005年第1期。
[2] 江巨荣:《顾曲鹰谈——中国戏曲概论》,上海古籍出版社2011年版,第1—7页。
[3] 苗怀明:《从传统文人到现代学者:戏曲研究十四家》,中华书局2013年版,第50—51页。
[4] 苗怀明:《吴梅进北大与戏曲研究学科的建立》,《北京社会科学》2008年第6期。
[5] 丁明拥:《中国戏剧史学学稿》,中国传媒大学出版社2016年版,第52、54页。

介的各类文字中,王国维的名字却俯拾即是。出现此种现象,盖有两大原因。第一,诚如陈维昭所言,这在某种程度上已然说明,人们将王国维当成潜在标杆,成为确证他人地位的一种坐标符号。第二,学界对王国维的推崇,很大程度是因王国维专研领域众多,学人难免形成国学大师不容有失的思维定势。推崇王氏的不少学人,本身并未接触戏曲研究,他们很可能并未听闻吴梅,即便听过也对之不甚了解。

除去客观的学术比较,双安曲界地位之评判,的确很难抛却包括情感在内的主观因素,其中有几处值得注意的地方。首先,学界对吴梅地位的推崇,主要受到三方面因素影响。第一,吴梅弟子的大力鼓吹。譬如批评王国维最为严厉的任中敏、王季思,皆为吴门天骄。"学派倾轧"之说虽难以成立,但在某种程度上,他们具有"祖师崇拜"情结,其带来的系列批评或多或少动摇了王氏曲界地位。虽然吴门学士对王之批评,各有标靶,但他们的师承渊源与情感取向,使之在无形中形成"学术共同体",若是吴梅地位能"更上一层楼",显然吴门子弟,必是与有荣焉。第二,曲界文人从制曲、谱曲等曲学实践等方面作评判。在传统曲学实践层面,王国维处于失语,而这恰好是吴梅优势所在。第三,吴梅所代表的传统曲学,值得在西方文明强势占据学界话语权的当下,被重新挖掘认识,从而建构所谓纯粹的民族曲学。而以这类针对所谓中学、西学的分野和特长来看待双安的治曲路径和方法,实际也是有所欠缺的。因为双安实际上都同受着中西文化洗礼,只不过所接受的程度不同。王国维谈起戏曲研究的动机时,尽管其本人对戏曲演出兴趣寥寥,但努力证明中国也有优秀的戏剧,足以抗衡"西洋之名剧",在无形中融入西方观念以治曲史;但吴梅则怀有坚定的戏曲自信,全面继承传统曲学方法。

任访秋曾说:"重内容而轻格律,这是新文学运动一个新的趋向。"[①]王国维的研究,无疑吻合新文化运动为代表的时代背景的轨辙;而吴梅的声音,主要存在于那些爱好谱曲并坚持传统清唱的昆曲世界中。在繁星闪烁的新文学的世界中,吴梅被隐晦在背景中,少人关注。包括当时吴梅首次在素以革新为使命的北京大学教授曲学时也曾引起极大争议,是蔡元培力排众议,才有后之佳话。也就是说,双安作用的世界虽有交叠之处,但其发生作用与影响的是异质世界。在他们各自的领域,自然难以比较。但在双安学力交叠的领域——戏曲史研究,王国维精湛的考据能力无疑占据上峰。王国维曲学权威的确立,某种程度上是因为其考据的历史多客观的阐释,少性情的抒发,而能为多数学人所达成共识。相对考据而言,吴梅的突出优势在于制曲、谱曲等文艺形式,在艺术层面上独具个性化、私人化,难与众人达成客观层面的认同。而且吴梅曲学研究得过于专业与精深,也限制了其被理解和被接受的范围。

近现代以来,治经一套的考据方法一直占据文学研究的主流,而相对忽略了文学鉴赏和批评。包括直至今日之中文系,尤其是在古代文学研究中,考据之风恰有愈演愈烈之势。郭英德曾哀叹音律之学"渐成绝学",因此多数学者无奈转向戏曲文学研究,所以"我

---

① 姚柯夫编:《〈人间词话〉及评论汇编:王国维研究资料》,书目文献出版社1983年版,第84页。

们格外地需要像吴梅这样不仅爱曲、知曲而且能够度曲、制曲的大师"。① 陈平原也曾指出王国维以治经治子治史的方式"治曲"之法,既是"福音",也是"遗憾",此后"戏剧的'文学性'研究一枝独秀,至于谈论中国戏曲的音乐性或舞台性……相对来说落寞多了"。②

平心而论,吴梅在学界影响力的发酵,远晚于王国维。直到吴梅弟子们在学坛、政坛站稳阵脚后,才开始大力鼓吹吴梅曲学。但囿于传统曲学的曲高和寡,吴梅的大众影响力依然十分有限。时至今日,曲界之外,吴梅仍然并非热门人物,而王国维依旧如雷贯耳。相较于吴梅在学术史上的时隐时现,王国维一直具有极高的学术曝光度,可谓海宇钦慕。

进一步拓展来看,戏曲艺术的复杂与综合性远甚文学,文本考据仅是戏曲研究中的一个方面。在文学鉴赏以外,曲牌、曲律等戏曲音乐层面的研究,也是曲学中极为重要的部分。由于中文系学风导向,在众多吴门桃李中,像卢前一样兼长曲学实践的仍是寥若晨星,包括任中敏、王季思等更多的学者失落了吴梅的曲道,而沿以王氏曲学路数,这种规训带来的直接后果,便是吴家曲学越来越成为一种所谓的"绝学"。正因绝学之不传,吴梅的地位也得到了别样的优待。不过令人稍感欣慰的是,在中文系所缺失的部分曲学研究,尚可在音乐系、戏剧系、美术系、历史系、哲学系等其他相关学科中得以生存。

改革开放后,由于台湾学术信息的涌入,学界在双安之外,又重新"发现"了另一位戏剧研究大家——齐如山。康保成专门撰文认为齐如山的戏曲研究成就亦应与王国维、吴梅三足鼎立。③ 随后,黄霖、陈平原、苗怀明、梁燕等学者皆重申此论,强调齐如山研究关注京剧和舞台实践,采用田野调查法,推动了近现代戏曲转型,弥补了双安戏曲研究不足,形成了"三大戏剧家"之说,颇为流行。此外,还存在零星学者提出将姚华、董每戡、周贻白等人并列三大戏剧家等说法。众人推举齐如山的导师地位,某种程度上消解了双安对峙,因为他们问题的核心不再是评断孰高孰低(即默认三人曲学研究地位的平等性),而转移到如何看待三人不同的戏曲研究取向,这也侧面反映出曲学研究路径日益多样化的现实。

学者们评价双安优劣,是对于自身曲学研究的某种确证,在这个过程中,他们本身的知识立场和学术思想,也就暴露无遗了,这也可看作是不同学术流派在研究方法上的争鸣和辩难。对于双安学术荣誉与地位的维护,实质就是在维护自身学术研究的合法性;其所作的回答,对应的并非是双安孰优孰劣,学术成就孰高孰低,而是中国戏曲研究未来向何处去的问题。正是这一个个片段式的思维论证,串联起了整个戏曲学术观念的演进历史。因此当我们在谈论、比较双安的曲学道路及其成就时,其争论的结果似乎也并不那么重要了。因为我们深知,达成完全的共识,不仅易陷欺人之谈,更是犹吹网欲满,其不可得。在思辨的过程中,激活我们本身对戏曲研究的一种创造性思考,这才是尤为重要的。戏曲是静态的文本,也是活态的艺术,二者之间交融并存,难以割离。研究对象的复杂性,直接决定了研究者思路的多元化,正是这种无限的变数、无穷的辩议,才使得戏曲研究能够一直生机勃勃。

---

① 郭英德、丁瑜瑜:《吴梅词曲研究论著评述》,《吴梅词曲论著四种》商务印书馆 2016 年版,第 182—183 页。
② 陈平原:《作为学科的文学史》,北京大学出版社 2011 年版,第 337 页。
③ 分别为康保成:《近代三大戏剧学家之一——齐如山》,《河南大学学报》(哲学社会科学版)1990 年第 2 期。康保成:《中国近代戏剧形式论》,漓江出版社 1991 年版,第 47 页。

# 甬剧史四个矛盾点辨析

## ——兼论地方剧种信史的构建

### 竺 蓉 严亚国[*]

**摘 要**：现有的甬剧史书籍主要依靠艺人的口述回忆材料编写，由于记忆天然缺陷，甬剧史书籍中至少3个关键时间点和一个主要艺人的姓名等地方出现矛盾说法，这种情况最多的有6种。笔者借助报刊数据库，查阅比对原始的报刊文献，结合同时代部分剧种相关信息，参考最新的相关研究成果，同时增加经济等数种维度观察分析矛盾点，并加以合理的推理，以期呈现历史的复杂面相，确定相对符合历史的结论，从而为甬剧史知识再生产提供更真实合理的材料、结论。同时，笔者通过剖析甬剧史的矛盾点，探讨地方剧种史书写的新路径，实现地方剧种信史的构建。

**关键词**：甬剧史；矛盾点；辨析；甬剧史再生产

甬剧系浙江省的一种地方剧种，2008年被列入第二批国家级非物质文化遗产名录。历史上，甬剧曾称串客、宁波滩簧、四明文戏、改良甬剧等。甬剧发展至今，虽然只有200年左右的历史，但有关甬剧历史的书籍、文章至少在甬剧一词出现时间等3个关键时间点和"宁波梅兰芳"是谁等地方出现矛盾说法，这种情况最多的有6种。

根据相关著作所列的参考文献推测，绝大多数编撰者主要是搜集、整理、采录艺人的口述回忆材料编写，而且，他们针对记忆的天然缺陷——记忆的遗忘、筛选、改写等导致的不同人的回忆差别，似乎没有足够警惕——进行互相印证或考证（所以同一件事在同一本书中还会出现不同的说法），更没有对原始文献进行交叉比对，导致不同的书籍、文章结论歧异。

通观甬剧发展史，正如周良材所说："甬剧虽发源于甬江，却发祥于沪渎。"[②] 甬剧成熟于晚清民国时期的上海。甬剧前期文字资料的确缺乏，但其从串客进入上海后，演变为宁

---

① 澄清甬剧史的歧异说法，需要建立更清晰、更详尽的时间线，笔者确定与本文相关的六个关键词：甬剧、改良甬剧、串客、宁波滩簧、四明文戏、小阿友，搜索"瀚堂近代报刊"数据库，列出了关键词出现年代、频次，构成讨论的背景框架。详见文后附表《六个关键词一览表》。

"瀚堂近代报刊"数据库现有 900 余种可全文检索、5,000 余种可标题检索的清末至民初的报纸和刊物。虽然搜索功能不是特别强大，搜索结果也不是完全准确，且收录的种类也不齐全，但根据它的数据还是能提供相对准确的参考结果。

* 竺蓉（1968— ），浙江省宁波市非物质文化遗产保护中心研究馆员，专业方向：非物质文化遗产；严亚国（1965— ），文学硕士，宁波日报助理研究员，专业方向：戏剧学。

② 周良材：《甬剧史话·序》，上海三联书店2011年版，第1页。

波滩簧、四明文戏、改良甬剧,此时正是上海报刊业发达时期,有关甬剧的各种信息散见于各种报刊,这是丰饶的、未经梳理的文献原野。个别甬剧研究者已认识到原始报刊文献的价值,并在专题论文里得出了相当出彩的结论。

我们借助"瀚堂近代报刊"(下文简称"瀚堂")、宁波图书馆馆藏地方报纸检索系统(1899—1999)等数据库的大数据,通过比对历史上的报刊文献(新闻报道或广告),结合同时代部分剧种相关信息,参考最新的相关研究成果,同时增加经济、戏曲经营者等维度观察分析矛盾点,并加以合理的推理,以期还原历史的复杂面相,确定更符合历史的真实结论,从而澄清目前部分关键历史事件和时间点略显混乱的说法,还原真实的甬剧演变时间线,凸显关键事件变化的多元动因,为甬剧史知识再生产提供更真实合理的材料、结论。

## 一、串客、邬拾来进上海的时间及事件定性

宁波串客邬拾来率班进入上海演出,因演出精彩,轰动一时,从而鼓励宁波的串客蜂拥而来,一时达二十余班;他是第一个甬剧艺人教授艺徒,故人称"拾来师公"。

多种专著、内部资料都将邬拾来等人在上海法租界凤凰台、白鹤台首次公演时间作为"串客"首次入沪的标志性时间点,并赋以两种历史意义,比如庄丹华在《文化社会学视阈下的甬剧研究》一书中明确表述:

其一,"'宁波滩簧'时期以'串客'艺人1880年首次赴上海演出为肇始";[①]

其二,"'宁波滩簧'由邬拾来等人带到上海,是甬剧史上的一个里程碑,它标志着甬剧戏曲艺术开始成熟,进入了一个全面发展的历史新阶段。"[②]

但现有的主要专著、内部资料对邬拾来进上海的时间却有不同说法,如表1所示:

表1 关于邬拾来进上海时间的主要专著、内部资料的说法(列表按时间顺序)

| 时 间 | 出 处 | 编/著者 | 出版/完成时间 | 备 注 |
|---|---|---|---|---|
| 1880年 | 《甬剧探源(油印本)》 | 徐凤仙等 | 1983年 | (详见庄丹华《时代潮涌中的甬剧传承人》第19—20页)《探源》的说法灵活些:是1880年左右 |
| | 《甬剧发展史述》第50页 | 蒋中崎编著 | 1991年 | |

---

① 庄丹华:《文化社会学视阈下的甬剧研究》,浙江大学出版社2015年版,第49页,又,庄丹华:《时代潮涌中的甬剧传承人》书中的一章《第一个走进上海滩的宁波滩簧艺人——邬拾来》,详见中国水利水电出版社2018年版,第18—19页。

② 庄丹华:《文化社会学视阈下的甬剧研究》,浙江大学出版社2015年版,第50页。

续 表

| 时间 | 出 处 | 编/著者 | 出版/完成时间 | 备 注 |
|---|---|---|---|---|
| 1880 年 | 《上海甬剧志（油印本）》 | 姚国强 | 1993 年 | 在概述、邬拾来两条目中时间相同（详见庄丹华《时代潮涌中的甬剧传承人》第18—19页） |
| | 《中国戏曲志·上海卷》第145页 | 中国戏曲志上海卷编辑部 | 1996 年 | 甬剧条目 |
| | 《甬剧史话》第8页 | 史鹤幸 | 2011 年 | |
| 1888 年 | 《上海大世界 1917—1931》第111页 | 沈亮 | 2005 年 | 博士学位论文。但没有说明原因 |
| 1890 年 | 《宁波滩簧在上海》 | 陈速、张颖 | 1982 年 | 《宁波报》1982年12月26日第3版 |
| | 《中国戏曲志·浙江卷》第119页 | 中国戏曲志浙江卷编辑部 | 1997 年 | 甬剧条目。《清代戏曲史编年》引用此说法，第316页 |
| | 《宁波曲艺志》第21页 | 李蔚波主编 | 1999 年 | |
| | 《甬剧》第13页 | 蒋中崎、李微编著 | 2014 年 | 与主要作者相同的《甬剧发展史述》一书差了10年 |
| 1891 年 | 《宁波甬剧及其音乐的演变》第4页 | 李微 | 2017 年 | 此说系甬剧老艺人黄君卿转述。见该书第7页注 |
| 1900 年 | 《中国戏曲志·浙江卷》第783页 | 中国戏曲志浙江卷编辑部 | 1997 年 | 邬拾来条目，同书的第二种说法 |
| 1915 年前后 | 《华东戏曲剧种介绍》第4集第63页 | 华东戏曲研究院编辑 | 1955 年 | 未说明此说的根据 |

但在邬拾来之前，不少宁波串客班已经来沪演出。1876年1月15日的《申报》一则社会新闻《棍捉僧奸》："前夜丹桂茶园邀请串客杂演各戏，布告沪上城厢内外，不论士商均愿拭目往观"；①传说荣乐园的浙宁串客男班男女合演，因清政府禁止女伶，荣乐园担心官方查处，从1877年12月12日至14日连续在《申报》刊登"声明"称：此是谣言，否认有女艺人参演；②《晚清宁波官方查禁串客对甬剧发展的推动作用》一文引用当时报纸《新报》和《申报》的查禁报道佐证，至晚1878年，串客已经在上海地区演出了，并且不止一处，艺人已有一定的人数。例如，1878年，上海英租界致远街黄采记茶馆"于晚间特雇了宁波串客

---

① 《棍捉僧奸》，《申报》1876年1月15日，第2版。
② 《荣乐园声明》，《申报》1877年12月12日至14日，第6、7版。

班坐唱",同年,法租界北新楼茶馆雇"宁波五六人夜演"。①

上述报道或广告至少有两点值得重视:

其一,1876年的时间比表1中所有说法都要早。

其二,"串客"艺人在上海的演出,在1880年前至少在一定范围有影响——客户多次邀请演出,演出有一定频次和区域,才有官方屡次查禁。

确定"串客"艺人在上海的活动时间,还必须考虑当时上海经济、文化的发达和宁波人移居上海的趋势、宁波官方和士绅联手查禁串客的力度:

早在清乾隆、嘉庆年间(1736—1820),已有大量宁波籍人来上海经商。清道光二十三年(1843)上海开埠,当时的上海知县蓝蔚雯是宁波定海人,宁波人在沪势力更是与日俱增,而这正是串客较早进入上海的背景。②

"上海开埠后,经过二三十年的发展,至1870年代,已经成为商业繁盛、娱乐业发达的大都市,时有'东方之巴黎'美誉,戏园、书场、茶馆等消闲娱乐业十分兴旺。19世纪后期,上海已经成为南方戏曲中心,1872年,时人咏叹上海演剧之兴盛:大小戏园开满路,笙歌夜夜似元宵。"③

上海迅猛发展的经济和消闲娱乐业吸引了更多的宁波人移民到上海谋生。《上海的宁波人》提供了宁波人在上海的数量,"在1852年就达6万多人,仅次于广东人,居上海外籍④人口总数的第二位。到19世纪50年代后期,宁波迁沪者继续增加,在人数上超过了广东人,成为上海外来居民中最大的移民集团。"⑤可以推定,宁波移居上海的人群中也有讨生活的江湖艺人。

晚清时期,上海人口多于宁波,相应演出市场也比宁波大,而且,商人、市民阶层人数众多,文娱消费需求强烈,通俗(低俗)文娱更容易生存。⑥而众多处于社会底层、来自宁波的移民,⑦更是直接促进宁波串客红火的观众基础。

《晚清宁波官方查禁串客对甬剧发展的推动作用》《论晚清宁波串客戏的禁毁及其影响》二文对比了宁波、上海两地官方对串客戏的态度,得出上海地区对串客戏的查禁、处罚力度远小于宁波的结论。租界内的领事等对禁毁戏曲并无太大兴趣,对多元文化的宽容度却远大于宁波,而且,多国租界的存在提供了更多的演出场所,所以串客更容易在租界

---

① 张天星:《晚清宁波官方查禁串客对甬剧发展的推动作用》,《戏曲研究》2016年第2期。
② 上海通:甬剧,https://www.shtong.gov.cn/difangzhi-front/book/detailNew? oneId = 1&bookId = 72149&parentNodeId=72210&nodeId=78200&type=-1。
③ 张天星:《晚清宁波官方查禁串客对甬剧发展的推动作用》,《戏曲研究》2016年第2期。
④ 此处的"外籍"指外地籍,不包括外国人。
⑤ 李瑊:《上海的宁波人》,上海人民出版社2000年版,第32页。另据《1910年上海公共租界工部局年度报告》,1885年,上海"公共租界中国居民10.9万,其中浙江人4.1万",占37.6%,居各省之首;到1910年,总人口超过41万,浙江人超16.8万,25年里,浙江人增加3倍。考虑到西方统计的相对准确性,故在此引述浙江人在公共租界的人数,以佐证《上海的宁波人》一书的数据。参见乐正《近代上海人社会心态1860—1910》,上海人民出版社1991年版,第171页。
⑥ 魏兵兵指出商人阶层是推动晚清上海地区淫戏风行的根本原因。参见魏兵兵:《"风化"与"风流":淫戏与晚清上海公共娱乐》,《史林》2010年第5期。
⑦ 李瑊:《上海的宁波人》,上海人民出版社2000年版,第53页。

演出、生存。①

这些有利串客生存的条件吸引宁波串客艺人前仆后继远走上海谋生。但"串客戏"受到上海观众更广泛关注和欢迎的契机是清光绪六年(1880)邬拾来等艺人应茶馆老板之邀来上海"凤凰台"等茶楼演唱。因邬拾来等人表演精湛,轰动一时,所以这成为"串客戏"进入上海演出市场的轰动性事件。因此我们认为现有专著、内部资料关于串客、邬拾来进上海的时间及事件定性的结论须部分修正:

其一,"串客"艺人首次赴上海演出至晚在19世纪80年代中期,至少早于1880年;

其二,邬拾来等人在上海的演出是一个轰动性的事件,但不是里程碑事件;里程碑事件是"串客"艺人进入上海;

其三,串客在上海的成长是一个累积的过程,而不是某一事件的突然结果。

同时,虽然未找到当时的文字材料,但结合《甬剧探源》和两个著名艺人筱翠英、吕月英的回忆,并考虑艺人的艺术生命力,笔者暂时认同《甬剧探源》的说法:1880年左右,邬拾来等人在上海首次公演。

## 二、改称"四明文戏"的时间及缘由

"四明文戏"指称的时段长达十余年,期间"滩簧大戏"演出并实行男女合演,涌现出一批有影响力的女艺人,甬剧在上海的影响力持续扩大。

但关于何时改称"四明文戏"又有数种说法,易名原因或者语焉不详或者牵强附会,如表2所示。

表2 改称"四明文戏"的时间(列表按时间顺序)

| 时间 | 出处 | 编/著者 | 出版/完成时间 | 备注 |
| --- | --- | --- | --- | --- |
| 1920年 | 《上海大世界 1917—1931》第111页 | 沈亮 | 2005年 | |
| | 《申报》广告 | | | 参考文后表格 |
| | 《中国戏曲志·浙江卷》第119页 | 中国戏曲志浙江卷编辑部 | 1997年 | |
| 20世纪20年代初 | 《中国戏曲志·上海卷》第146页 | 中国戏曲志上海卷编辑部 | 1996年 | 因禁演改名 |
| 1922年初期 | 《20世纪浙江戏剧史》第41页 | 聂付生 | 2014年 | 1922年5月8日《浙江商报》有四明文戏的演出广告 |

---

① 参见武迪、吴佳儒:《论晚清宁波串客戏的禁毁及其影响》,《文化艺术研究》2019年第2期。熊月之:《上海租界与近代中国》,上海交通大学出版社2019年版,第152—168页。

续　表

| 时　间 | 出　处 | 编/著者 | 出版/完成时间 | 备　注 |
|---|---|---|---|---|
| 1923 年 | 《甬剧发展史述》第 55 页 | 蒋中崎编著 | 1991 年 | 戏剧性的说法 |
| 1924 年 | 《甬剧》第 16 页 | 蒋中崎、李微编著 | 2014 年 | 戏剧性的说法 |
| 1930 年 | 《华东戏曲剧种介绍》第 4 集第 63 页 | 华东戏曲研究院编辑 | 1955 年 | |
| | 《中国戏曲发展史纲要》第 562 页 | 周贻白 | 1979 年 | |

（一）改称"四明文戏"的时间

沈亮查阅《新世界报》和《大世界报》每日的游乐节目一览后发现：四明文戏名称的出现，最早应是1920年初的天外天游乐场，……而新世界在1920年6月中旬，也跟着改成了"四明文戏"。① 但沈亮的说法至少有一点须修正，笔者搜索"瀚堂"，新世界在《申报》刊登广告使用"四明文戏"名称最早的是1920年2月23日。

"瀚堂"还显示：1920年上海报纸广告或报道出现"四明文戏"一词多达306次。另外，1922年5月22日，《民国日报》刊文《甬人提议禁四明文戏》：旅沪甬人致函宁波同乡会提议禁四明文戏，可以推定在此之前，"四明文戏"已经相当流行，否则不会被提议禁止。所以，改称"四明文戏"时间是1920年，之后的说法都有误。

（二）易名或者选择"四明文戏"的原因

《甬剧发展史述》《宁波甬剧及其音乐的演变》各有一个戏剧性的说法，颇有时代特点。《甬剧发展史述》："1923年，艺人筱文斌在新世演《卖橄榄》时，唱一句'犯关犯关真犯关，阿拉娘舅名叫猪头三'的帽头子，触怒舟山大老板朱葆山，朱葆山便以宁波同乡会董事名义，下令停演宁波滩簧。后由艺人倪杏生疏通，……才让筱文斌把宁波滩簧改称'四明文戏'，在新世界重新演出。"②

《宁波甬剧及其音乐的演变》："有一次筱文斌唱了一支小曲，揭发了舟山大老板朱宝山私卖白米给日本的事，惹恼了朱宝山，他便以宁波同乡会董事的权威，命令宁波滩簧不许再演了，结果艺人们便动了脑筋，把宁波滩簧改名为'四明文戏'在新世界演出，但剧目内容没有改动。"③

---

① 沈亮：《上海大世界1917—1931》，上海戏剧学院博士学位论文，2005年。
② 此段文字的出处是：陈速、张颖：《甬剧史略》（征求意见稿），油印本，1983年2月第11页。庄丹华：《文化社会学视阈下的甬剧研究》转引，浙江大学出版社2015年版，第53页。
③ 李微：《宁波甬剧及其音乐的演变》，中国戏剧出版社2017年版，第5页。

我们认为此两种说法都不准确。理由下文展开。《甬剧发展史述》称宁波滩簧改名"四明文戏",是因为四明是宁波的旧称。① 此说仅解释了前两个字。那么,为什么选择文戏或"四明文戏"一词呢?现有的研究观点有四种:其一,剧种改名的原因是出于社会压力。② 其二,市场原因是游乐场和剧团招揽观众的一种手段。在改名"四明文戏"之前,已出现"四明班"的广告。但"四明文戏"听起来比"四明班"响亮。③ 其三,也是笔者认为更重要的原因是艺术因素。当时在上海的数个滩簧剧种相继以地名+文戏命名,选择文戏一词就是与剧目、伴奏相关。这些剧种剧目大多为生活小戏,曲调轻松活泼,委婉悠扬,且仅用管弦乐伴奏,而不用大锣大鼓,包括"维扬文戏"(扬剧前身)④、"常锡文戏"⑤"绍兴文戏"⑥等,"四明文戏"的易名可能也有这一考虑。其四,"四明文戏"有可能是数个意思相近的名称优化的结果。宁波滩簧改称"四明文戏"并被许多人(市场)接受之前,仅仅1918到1920年,还有多种名称指称宁波滩簧,如表3所示。而且,同一时期数个名称并称是常态。比如宁波文戏到1934年仍被沿用,但期间较被普遍认同的名称是"四明文戏"。"瀚堂"搜索《申报》:从1919年到1934年期间,"宁波文戏"于1919、1928、1929年分别出现一次,1933年60次,1934年9次。这真实地呈现了当时地方戏野蛮生长的状态。⑦

表3 1918—1920年上海部分报纸"宁波滩簧"异名举例

| 名 称 | 时 间 | 地 点 | 主要艺人 | 报刊名称 |
|---|---|---|---|---|
| 浙宁滩簧 | 1918年1月1日 | 天外天 | 冯小云 | 《新闻报》 |
| 甬江新戏 | 1919年3月 | 永安天韵楼 | 倪杏生 | 《申报》 |
| 宁波戏 | 1919年4月起 | 新世界 | 小阿友 | 《申报》 |
| 甬调文戏 | 1919年11月 | 新世界 | 同上 | 《申报》 |
| 宁波文戏 | 1919年8月2日 | 新世界 | 同上 | 《申报》 |
| 文明时曲 | 1920年1月1日 | 华园 | 同上 | 《申报》 |

表3显示,短短3年中,仅4个演出场所就有6种名称;同一演出场所,不同的时间名称也不同,显示命名的随意性相当强;有的名称如"文明时曲"从字面看甚至与宁波无关,但广

---

① 蒋中崎编著:《甬剧发展史述》,浙江文艺出版社1991年版,第55页。
② 廖亮、刘思:《必也正名乎 从名称流变看越剧如何进入上海文化市场》,《上海戏剧》2014年第10期。
③ 沈亮:《上海大世界1917—1931》,上海戏剧学院博士学位论文,2005年。
④ 中国非物质文化遗产网. 扬剧. https://www.ihchina.cn/project_details/13271/202.2.2.
⑤ 中国戏曲志上海卷编辑部:《中国戏曲志·上海卷》,中国ISBN中心1996年版,第143页。
⑥ 钱宏主编:《中国越剧大典》,浙江文艺出版社2006年版,第24页。
⑦ 新中国成立前,地方戏名称多是常态。与本文有关的剧种如锡剧曾用名常州古曲、常锡文戏、常锡滩簧、苏锡新戏;"越剧"曾称"小歌班""的笃班""绍兴戏剧""绍兴文戏""髦儿小歌班""绍兴戏""绍剧""嵊剧""剡剧"。参见钱宏主编:《中国越剧大典》,浙江文艺出版社2006年版,第1页。

告中列出的艺人有小阿友等宁波滩簧的名角。此现象与当时地方戏没有统一命名规则有关。

上述的名称也说明,命名"文戏"已有一段时间了。最后一个名称也许是最终如此命名之最直白的原因——字的褒贬:文有文化、文明、文雅等词汇的正面联想,"文明时曲"就是一个先例。所以,从多个名称中最终选择"四明文戏"是多种原因综合考量的理性选择。

## 三、甬剧一词出现的时间及甬剧的定名时间

目前,关于甬剧一词出现的时间及甬剧的定名时间有6种说法。

第一,1930年,出自《戏出海上:海派戏剧的前世今生》一书的附录表格,只有一行字。未提供依据。本书2007年出版。①

第二,1936年,《申报》报道或广告分别出现"改良甬剧"或甬剧一词。详见下文。

第三,1938年,出自《宁波曲艺志》,本书1999年出版。②

第四,1938年后,正式被人称为"甬剧"或"改良甬剧"。此说法系2008年甬剧申报国家级非遗成功后国家级官网公开介绍,这是官方的认定。出自中国非物质文化遗产网甬剧条目。③

第五,1949年10月,《甬剧发展史述》和《中国戏曲志·上海卷》称"改良甬剧"戏班张家班改称立群甬剧团,从此"宁波滩簧"正式定名为甬剧。前书出版于1991年,后书出版于1996年。④

第六,1950年5月,《中国戏曲志·浙江卷》称艺人徐凤仙等人在宁波组成凤仙甬剧团,剧种名称从此定为"甬剧"。本书出版于1997年。⑤

笔者搜索"瀚堂":"甬剧"或"改良甬剧"一词最早出现时间是1936年,因当时上海官方认为"四明文戏"低俗、淫秽,下令禁用"四明文戏",改名"改良甬剧"。(如图1所示)

**图1 《申报》"改良甬剧"的报道**

资料来源:《申报》1936年8月23日第22742号,第14版。

---

① 胡晓军、苏毅谨:《戏出海上:海派戏剧的前世今生》,文汇出版社2007年版,第321页。
② 李蔚波主编:《宁波曲艺志》,宁波出版社1999年版,第21页。
③ 中国非物质文化遗产网,甬剧,http://www.ihchina.cn/project_details/13488。
④ 蒋中崎编著:《甬剧发展史述》,浙江文艺出版社1991年版,第75页;中国戏曲志上海卷编辑部:《中国戏曲志·上海卷》,中国ISBN中心1996年版,第147页。
⑤ 中国戏曲志浙江卷编辑部:《中国戏曲志·浙江卷》,中国ISBN中心1997年版,第120页。

"瀚堂"还显示：1936年,上海报纸广告或报道出现"甬剧"或"改良甬剧"一词分别是319、224次,因关键词"甬剧"相同,所以出现"甬剧"的次数是95次。

下面一个广告(如图2所示)更直观,"改良甬剧"(新世界)、"甬剧"(福安游艺场)两个名称在同一天广告中出现。

**图2　关于甬剧在同一天广告中的不同名称**

资料来源：《申报》1936年10月8日第22788号,第18版。

所以笔者认为1936年是甬剧一词首次出现的时间。

笔者推测,甬剧应该是新中国成立后,官方管理、规范剧种命名的行政命令发布时正式定名的。

"文化部自1952年始,在全国各地开展剧团普查与登记过程中,要求确定戏班、剧团所演出的地方戏的剧种归属","直接将地方剧种的称谓与所流行地区的行政区划的简称相对应",所以,甬剧的正式定名更有可能是始于这一命令,[①]时间应该是1952年或以后。

## 四、"宁波梅兰芳"究竟是谁

清朝前中期厉禁女伶,早期甬剧——宁波滩簧时期的旦角由男性扮演。20世纪20年代前后,有一位男小旦被誉为"宁波梅兰芳",有论者评：他是宁波滩簧时期最具代表性的男小旦。[②]

谁是"宁波梅兰芳"？新中国成立后出版的有关甬剧史的文章或著作中却有四种说法：大部分著作认为是筱阿友；宁波市甬剧团作曲李微在《宁波甬剧及其音乐的演变》一书中认

---

[①] 傅谨：《20世纪中国戏剧史》(下),中国社会科学出版社2017年版,第223页。
[②] 陈速、张颖：《宁波滩簧男小旦时期》,《宁波日报》1983年1月2日第3版。

为是小阿友；①《中国戏曲志·上海卷》认为是筱阿发；《华东戏曲剧种介绍》认为是应云发。

其中，后两种说法经不起推敲。《中国戏曲志·上海卷》称筱阿发师从黄阿元，演花旦，上海百代唱片公司为其灌制过唱片，②这些信息与《甬剧发展史述》介绍筱阿友一致，③所以很可能是排校错误。《华东戏曲剧种介绍》称："一九一五年前后，拾来又把宁波滩簧的班子从宁波带到了上海……这一时期主要演员有……唱'清客'的应云发……唱旦的小阿友……。其中应云发有'宁波梅兰芳'之称。"④应云发是唱"清客"——小生的，梅兰芳是唱旦的，所以，可以断定《华东戏曲剧种介绍》有张冠李戴之误。

至于前两种说法，到底哪一种更准确？"瀚堂"查不到"筱阿友"，但可以查到"小阿友"演出广告或相关的报道，总共615次，时间跨度从1915年到1926年。（如图3所示）而且，1924年8月9日《申报》的《四明文戏谈》（LH生撰写）一文明确说：大世界誉小阿友是"宁波梅兰芳"。

图3 《申报》中关于"小阿友"的两则广告

资料来源：《申报》1920年2月24日，第5版。

所以，"宁波梅兰芳"是小阿友。

## 五、余论：构建地方剧种信史

去年笔者承接浙江省《国家级非遗代表性传承人杨柳汀（甬剧）口述史》一书的撰写任务。当笔者阅读现有出版的有关甬剧史的书籍、文章后，发现至少存在三个问题：重口述

---

① 李微：《宁波甬剧及其音乐的演变》，中国戏剧出版社2017年版，第5页。但该书却是这样表述的："特别是艺人小阿友，……大大地充实并提高了宁波滩簧在各方面的表现力，筱阿友被称为'宁波梅兰芳'。"（在同一段里，小阿友和筱阿友都出现了，不知作者有没有发现这一排校错误。）
② 中国戏曲志上海卷编辑部：《中国戏曲志·上海卷》，中国ISBN中心1996年版，第145页。
③ 蒋中崎编著：《甬剧发展史述》，浙江文艺出版社1991年版，第142页。
④ 华东戏曲研究院编辑：《华东戏曲剧种介绍》（第4集），新文艺出版社1955年版，第63页。

轻原始文献、重个别剧种史轻地方戏整体生态和重艺术轻市场,前两个问题导致关键的时间点、人物的信息出现令人困惑的歧异。

因为甬剧成熟于民国时期的上海,笔者也阅读了当时活动在沪上的滩簧类剧种史,部分剧种史同样不同程度地存在上述三个问题。所以笔者以甬剧的矛盾点作为剖析个案,探讨地方剧种史书写的新路径,希望地方剧种史的知识生产超越低水平的重复,实现地方剧种信史的构建。

附录①:

| 六个关键词一览表 | | | | | | |
|---|---|---|---|---|---|---|
| 年份 | 甬剧 | 改良甬剧 | 串客 | 宁波滩簧 | 四明文戏 | 小阿友 |
| 1874 | | | 1 | | | |
| 1875 | | | 1 | | | |
| 1876 | | | 2 | | | |
| 1877 | | | 3 | | | |
| 1879 | | | 4 | | | |
| 1880 | | | 11 | | | |
| 1881 | | | 10 | | | |
| 1882 | | | 2 | | | |
| 1883 | | | 8 | | | |
| 1884 | | | 6 | | | |
| 1885 | | | 11 | | | |
| 1886 | | | 9 | | | |
| 1887 | | | 6 | | | |
| 1888 | | | 9 | | | |
| 1889 | | | 4 | | | |
| 1890 | | | 4 | | | |
| 1891 | | | 7 | | | |
| 1892 | | | 13 | | | |
| 1893 | | | 5 | | | |

---

① 本附录由笔者根据"瀚堂近代报刊"数据库中资料整理而成。

续 表

| 年份 | 甬剧 | 改良甬剧 | 串客 | 宁波滩簧 | 四明文戏 | 小阿友 |
|---|---|---|---|---|---|---|
| 1894 | | | 11 | | | |
| 1895 | | | 8 | | | |
| 1894 | | | 1 | | | |
| 1895 | | | 6 | | | |
| 1896 | | | 2 | | | |
| 1897 | | | 2 | | | |
| 1898 | | | 4 | | | |
| 1899 | | | 1 | | | |
| 1900 | | | 2 | | | |
| 1901 | | | 1 | | | |
| 1902 | | | 1 | | | |
| 1903 | | | 7 | | | |
| 1904 | | | 13 | | | |
| 1905 | | | 4 | | | |
| 1909 | | | 8 | | | |
| 1910 | | | 1 | 1 | | |
| 1912 | | | 4 | | | |
| 1913 | | | 2 | | | |
| 1914 | | | | 3 | | |
| 1915 | | | 3 | 1 | | 12 |
| 1916 | | | 1 | | | |
| 1917 | | | | 7 | | |
| 1918 | | | | 4 | | 1 |
| 1919 | | | 1 | 1 | | 3 |
| 1920 | | | | 4 | 306 | 332 |
| 1921 | | | | | 268 | 259 |

续 表

| 年份 | 甬剧 | 改良甬剧 | 串客 | 宁波滩簧 | 四明文戏 | 小阿友 |
|---|---|---|---|---|---|---|
| 1922 | | | | 1 | 5 | 1 |
| 1923 | | | 1 | | 11 | 3 |
| 1924 | | | | | 19 | 1 |
| 1925 | | | 2 | 1 | 6 | |
| 1926 | | | | | | 3 |
| 1927 | | | | 1 | 6 | |
| 1928 | | | 1 | 3 | 199 | |
| 1929 | | | 2 | 2 | 4 | |
| 1930 | | | 1 | 1 | 100 | |
| 1931 | | | | 77 | 130 | |
| 1932 | | | 1 | 90 | 358 | |
| 1933 | | | 1 | 226 | 1 159 | |
| 1934 | | | | 168 | 936 | |
| 1935 | | | 3 | 265 | 523 | |
| 1936 | 319 | 224 | 1 | 110 | 378 | |
| 1937 | 3 | 2 | | | 1 | |
| 1938 | 5 | 1 | | 1 | 2 | |
| 1939 | | | | 2 | 6 | |
| 1940 | 1 | | | | 1 | |
| 1941 | 5 | | | | 2 | |
| 1942 | 57 | 36 | 2 | | 4 | |
| 1943 | 5 | 5 | | | | |
| 1944 | 4 | 1 | | 1 | | |
| 1945 | 4 | | | | | |
| 1946 | 25 | 23 | | | | |
| 1947 | 7 | | | 3 | | |
| 1948 | 1 | | | | | |

# 新中国成立以来秧歌戏剧种的生成

张昆昆*

**摘　要**：随着解放战争的胜利，社会环境趋于稳定，中共中央陆续颁发行政命令及成立相关机构，延续20世纪40年代的戏曲改革政策，这体现了国家政权对戏曲改革的重点关注。"百花齐放，推陈出新"的提出使全国戏曲重获新生，不仅大剧种得到重视，常年活跃于广大农村的乡土小戏亦得到关注，各地纷纷成立秧歌戏国有剧团。与此同时，"剧种"概念开始广为使用和传播，成为对戏曲"种类"划定的标准，秧歌戏剧团在命名上多采取"行政区划＋秧歌"的方式，自此开始有了被官方认可的剧种名称。

**关键词**：行政；非遗；秧歌戏；剧种

虽然说"锣鼓伴奏、干板演唱"的艺术个性已将秧歌戏与其他戏曲声腔艺术区别开来，但秧歌戏分布广泛，渐渐发展成为一个庞大的艺术体系。在积年的演变中，各地秧歌戏积极向大戏靠拢，在音乐上不断汲取本地音乐元素，丰富乐队建制，增添文场乐队，这造成各地秧歌戏的差异日益明显。传统意义上，分布于各地的秧歌戏都只有一个笼统的名字"秧歌"。到了新中国成立后，在政策指引下，各类戏曲专业剧团竞相成立，历来不被重视甚至频频被禁的秧歌戏，第一次得到官方认可，成立职业剧团。20世纪50年代，以政府力量督导的"剧团登记"和之后进行的"剧种普查"使得秧歌戏剧种区分愈加明晰。

## 一、"剧团登记"对秧歌戏剧种的行政区分

20世纪初受"西学东渐"潮流影响，改良成为时代主题，戏曲界积极开展改良运动。于是，上至官方机构，下到民间剧团，展开了旷日持久的改良运动。20世纪40年代，边区政府开展的"新秧歌运动"可以说是戏曲改良运动的延续，亦可说是"戏改"运动的大规模实践，标志着由自发改良向行政引导改革的过渡。1948年11月13日，华北《人民日报》发表《有计划有步骤地进行旧剧改革工作》一文，昭示新政权对戏曲的态度与将要进行的工作方针。新中国诞生第二天成立中华全国戏曲改进委员会，紧接着政务院文教委员会

---

\* 张昆昆(1992—　)，国家京剧院创作和研究中心助理研究员，专业方向：戏曲历史与理论。
【基金项目】本文为2019年度国家社会科学基金艺术学重大项目"中国戏曲剧种艺术体系现状与发展研究"（项目编号：19ZD03）和国家社科基金艺术学青年项目"南方歌舞小戏的形态发生与谱系分类研究"（项目编号：20CB165）阶段性成果。

设立戏曲改进局,通过行政力量推行戏曲改革工作。1950年11月,全国戏曲会议召开之后,中央文化部提出了"百花齐放""推陈出新"的方针,各地民间戏曲班社大量改制为国有剧团。1956年5月,毛泽东在最高国务会议上提出"百花齐放,百家争鸣"的"双百"方针,民间小戏的发展得到重视。因此,面对众多戏曲种类、演出团体,特别是曾经不被重视的小戏,如何对其进行管理成为头等问题,而进行管理之前首先要进行摸底登记。1951年政务院下达《关于戏曲改革工作的指示》后,各地文教厅设置专门机构推动以"改戏、改人、改制"为内容的戏曲改革,标志着中国戏曲新旧转换开始。各地戏曲剧团在系列政策的惠及下,迎来新的发展际遇,国有专业戏曲剧团纷纷成立,不但在数量上有了新的突破,在戏曲种类上也有新的增加。

与此同时,文化部于1952年底下发《关于整顿和加强全国剧团工作的指示》,指出"凡私营的职业剧团,应当向当地县以上人民政府文化主管部门进行登记",此后相继颁发《文化部关于全国剧团整编工作的几项通知》《文化部关于私营剧团登记和奖励工作的指示》《关于加强对民间职业剧团的领导和管理的指示》《关于民间职业剧团的登记管理工作的指示》《关于民间职业剧团登记工作的补充通知》等,两年内文化部连续下达专门针对剧团的工作指示,指示中对剧团登记给予详细的指导,后续陆续出台的补充内容对登记过程中出现的问题也作出指引。登记对象从职业剧团到私营剧团,基本囊括了从事戏曲演出的剧团,体现出国家对剧团登记的重视。于是,各省文化局遵照文化部指示制定出台具体工作细则,如《河北省文化局关于民间职业剧团登记管理工作的指示》《山西省民间职业剧团登记管理暂行办法》等。

在文化部政令下,剧团登记如火如荼地进行,这种地毯式的剧团登记在中国戏曲发展史上尚属首次。1956年河北省文化局公布的《本省剧团、剧种、主演统计表》①中首次对省内的秧歌戏作出区分,可见河北省剧目工作部门进行普查时已经注意到省内不同地域分布的秧歌戏虽同属一个艺术样态,但各地秧歌戏已呈现出不同的艺术个性。因此,为了将不同的秧歌戏加以区分,该部门以秧歌戏所流行的核心区域的行政区划为单位将秧歌戏区分为定县秧歌、隆尧秧歌、蔚县秧歌等几种。之后,许多县的文化主管部门纷纷仿效此做法,将本县秧歌戏冠以行政区划,确立剧种名称,仅河北省就相继出现了怀安秧歌、万全秧歌、行唐秧歌等秧歌戏剧种。

这种"行政区划+秧歌"的命名方式在"剧团登记"中逐渐成为区分秧歌戏剧种的普遍做法。虽然早在清末,对于梆子戏的区分已经有了类如河南梆子、山西梆子、陕西梆子等以行政区作为种类区别要素的方式,但秧歌戏的传播范围不及梆子戏。当然,由于负责剧团登记具体工作的是各县级政府,使得区分工作中县级行政区划被提升到前所未有的位置,大多数新定剧种名就以"行政区划"为主要区分依据,原本归属模糊的秧歌戏首次有了明确的名称。看似简单的命名过程显示出地方政府贯彻行政命令时带有的"地方诉求",这种"诉求"反映在剧种名称上,就会将一个剧种人为分裂成不同剧种。

---

① 中国戏曲志编辑委员会:《中国戏曲志·河北卷》,中国ISBN中心1993年版,第22页。

"剧团登记"之后,所有秧歌戏剧团都获得了官方意义上的地方归属,尤其是登记之后,秧歌戏的行政区划差异成为标识的主要依据。当时出于管理需要,官方提出"凡所申请成立之职业剧团均应按照本条例的规定报省批准,各专市县,均不得擅自批准成立职业剧团。"[1]不允许新剧团再建立,于是已经登记在册的剧团成为被官方认可的演出单位,秧歌戏的"归属"愈加明晰,成为某个地方的专属。还需注意的是戏班的流动也受到政府的严格控制,出现了政府抑制演员自由组班,出台行政命令人为制造阻隔等现象,剧种在长期的"隔绝"中地域属性得到强化,其格局就渐稳定,趋向定型。

需要指出的是,在"剧团登记"工作推进中有些秧歌戏剧种名的认定并不科学。剧种命名原则上是由各地文化主管部门把握的,体现出明显的行政化趋势。个别秧歌小戏的艺术成熟度与影响力都较小,甚至没有当地人所普遍认可的称谓,命名时政府部门就有较大的自由裁量空间,乃至出现了将剧团与剧种概念混淆,造成同一"艺术形态"出现"一地一剧"的状况。譬如流行于太原小店区的秧歌戏最早是受祁太秧歌影响,在当地农村形成业余班社,现有的演出剧目和音乐依旧可以找出艺术上的相似。在1957年"太原市文化局和太原市文联,联合举办了一次太原秧歌鉴定演出。从去年(按:指1957年)12月15日到21日,一个星期内表演了将近四十个节目。"[2]鉴定演出不仅是对剧目进行审查也是对剧种加以识别,在此之后,太原秧歌的剧种意识逐渐增强,开始极力摆脱祁太秧歌的影响。虽然在此后的漫长时间内,无论是太原秧歌的从业者还是太原的戏曲研究者均在反复强调太原秧歌与祁太秧歌的差异,但其间多数人仍在混淆剧种与剧团概念,此时的"剧种"已经很难起到艺术上的辨识作用了。

不过,由于行政力量的督导,"戏改"顺利完成预期目标,成为中国戏曲新旧过渡的转折。"剧团登记"后,首先,从国家层面对剧团的实际情况有了了解,便于进一步加强管理。其次,登记中依据剧团所在的行政区划对剧团所表演的剧种进行了区分。但行政区划边界与自然边界的分分合合或由于秧歌戏剧团的演员流动性大等多方原因,秧歌戏剧团的数量一直处于浮动中。因此,剧团登记结束后,对全国剧种的普查提上日程。

## 二、剧种普查对秧歌戏剧种的再次梳理

可以说"剧种"概念形成后,以文化部为代表的主管部门对剧种数量的统计就成为持续关注话题。各地剧团在发展中或几经改制,或经营不善倒闭解散,使剧种灭绝的事情也时有发生。况且,在新的行政力量的作用下,一些新的剧种诞生,这就使剧种普查的重要性与必要性凸显出来。据《中国大百科全书·戏曲曲艺》卷"中国戏曲剧种"词条介绍,新中国成立后先后曾于1950、1956、1959、1962、1980、2006、2015年进行过全国戏曲剧种普

---

[1] 中国戏曲志编辑委员会:《中国戏曲志·河北卷》,中国ISBN中心1993年版,第774页。
[2] 《评太原市秧歌剧的演出》,《山西日报》1957年1月3日,第3版。

查,每次所得数据时有增减,①其中剧种数据的浮动,多体现在以秧歌戏为主的小剧种数据的变化之中。这些数据在秧歌戏剧种上体现出来的差异以及数据偶有变化,背后所蕴含的是活态艺术的剧种发展变化的规律。

目前公开发表的文献中,全国所有戏曲剧种首次集体亮相是在1959年《戏剧报》编辑部发布的一份"经初步统计"的剧种名录,该名录列举了戏曲剧种368个,②其中包含13种秧歌戏剧种,分别是河北省隆尧秧歌、定县秧歌、唐山地秧歌、蔚县秧歌、软秧歌;山西襄垣秧歌、晋中秧歌、高跷秧歌、晋南秧歌、沁源秧歌、繁峙秧歌;山东省胶州秧歌戏;陕西陕北秧歌等,这13种秧歌戏反映的是在当时的条件下编辑部对全国秧歌戏剧种的把握情况,基本上奠定了后世对秧歌戏剧种的认知。虽然普查数据与最新的剧种普查结果有较大出入,但是恰恰是存在其间的差异反映出从20世纪50年代至今70余年间秧歌戏剧种在地域有别的生态环境中各异的生长与发展。

20世纪50年代,以行政方式展开的剧种普查使得秧歌戏剧种在命名区分的时候附着上行政区划的标签。如果说"秧歌"已经从表演、声腔的角度与梆子、皮黄、高腔等区分开来,那秧歌戏的地域化差异发展又为再次区分提供依据。而由艺术差异引发的种类区分还未形成民间普遍的认可,因此对秧歌戏剧种的命名从民间的约定成俗转移到各地文化部门。戏改工作人员并非都对戏曲有充足的认知,因此处理剧种名称时采用简单的行政区划区分,以求最直观地体现出剧种归属,这种命名的方式一经出现便定型。随着剧种普查的开展,人们对于剧种的认知出现变化。20世纪80年代初,据张庚主编的《当代中国戏曲》统计,1949年前就已存在的剧种有316个,其中包括蔚县秧歌、定县秧歌、正定秧歌(西调秧歌)、隆尧秧歌、盐厂秧歌、炊庄秧歌、临津秧歌、沙里秧歌、里坦秧歌、晋中秧歌(祁太秧歌)、襄武秧歌、繁峙秧歌、朔县秧歌、沁源秧歌、壶关秧歌、泽州秧歌、广灵秧歌、汾孝秧歌、介休干调秧歌、翼城秧歌、太原秧歌、韩城秧歌、陕北秧歌、渭华秧歌等共24种秧歌戏。与50年代的数据相对比,多出的11个秧歌戏剧种显示出剧种概念普及后各地文化部门对秧歌戏在行政上更加细化的区分。从数量上来看,秧歌戏剧种数量的增多,并不意味着新增了秧歌戏,而是在普查下新收录了秧歌戏,这显示出普查主体对剧种认定标准不统一。

关于戏曲现状一直没有十分明确的认知。于是按照《国务院办公厅印发关于支持戏曲传承发展若干政策的通知》(国办发〔2015〕52号)要求,2015年7月至2017年6月,在全国范围内开展地方戏曲剧种普查。以《中国戏曲志》《中国戏曲音乐集成》共收录的394个剧种为基本参照,以中国艺术研究院发布的《中国戏曲剧种认定标准》为剧种认定依据。文化和旅游部艺术司、中国艺术研究院戏曲研究所拟定的《中国戏曲剧种认定标准的指导原则》中指出:"剧种,是中国戏曲在艺术创造和历史传承进程中,逐渐形成的相对稳定的

---

① 中国大百科全书总编辑委员会编:《中国大百科全书·戏曲 曲艺》,中国大百科全书出版社2002年版,第588页。
② 《戏剧报》资料室:《我国有多少剧种?》,《戏剧报》1959年第18期,第54页。

艺术品种。……遗憾的是，自中华人民共和国建国初期至今的60多年中，戏曲剧种的认定始终没有一个明确且相对科学的认定标准。……2014年6月8日，中国艺术研究院戏曲研究所邀请各省以及一些地级市的艺术研究机构的戏曲学者，对剧种认定标准的原则进行了深入探讨，参照以往在剧种认定方面的历史经验，几经讨论与修订，确定以下指导原则……"①从2017年文化部最新公布的剧种普查数据和秧歌戏剧种命名来看，现有16个秧歌戏剧种中，有14个秧歌戏以县级行政区划为单位命名，②其中，怀安软秧歌为新增，中卫秧歌、翼城秧歌、泽州秧歌、介休干调秧歌等已灭绝。

流行于河北省张家口地区的怀安软秧歌，是此次剧种普查唯一新录入的秧歌戏剧种。《河北省地方戏曲剧种普查调研报告》指出："怀安软秧歌虽在《中国戏曲志·河北卷》与蔚县秧歌归为一类，但是该剧种有独立的声腔体系，所以认定为新的剧种。清光绪年间，怀安软秧歌形成于河北省张家口市怀安县第六屯乡第九屯村，在河北省张家口市怀安县有一定的影响。"③怀安软秧歌被列入"因地域及声腔音乐形态的差异，从原有剧种中分立而出，作为独立剧种"一栏。还需指出的是，在怀安软秧歌被正式确认为剧种前，张家口市区附近一直有万全秧歌的说法，万全秧歌近年也被申报成为非物质文化遗产保护项目，那么为什么此次剧种普查没有收录万全秧歌而重新把怀安软秧歌命名为新的剧种呢？

翻开20世纪80年代河北省文化厅等编写的《河北戏曲资料汇编》，其中多次出现有关万全秧歌的介绍，万全秧歌与怀安软秧歌之间存在什么关系呢？怀安与万全两县紧邻，早在夏商时期就属于冀州管辖，在历代的行政区划变迁中，不论是元朝的宣德府，还是明朝的万全都指挥司，抑或是民国初的口北道，都包含怀安与万全县在内，两县在行政区划上一直相连。1958年，万全与怀安两县合并。这期间秧歌戏艺人周贵德率王桂轩等十余名艺徒进了怀安县文工团，并用秧歌调移植了不少秧歌大戏，如《打金枝》《七人贤》《断桥》《哭殿》《算粮》等。1961年，怀安、万全两县分开，王桂轩调入万全晋剧团，开始尝试演须生，并为万全县晋剧团排练了不少秧歌戏，如《别字误》《猪八戒成亲》《七人贤》等。当时晋剧和万全秧歌混演，各有特色，颇受观众欢迎。之后两县秧歌戏演出团体各自为营，先后列入河北省省级非物质文化遗产名录。在2015年开展剧种普查的时候，当地学者追溯秧歌戏历史，认为流行于怀安、万全及其周边的秧歌戏发源于怀安县第六屯乡第九屯村，才首次将此地秧歌戏正式定名为"怀安软秧歌"。

纵观全国历次剧种普查，反映在秧歌戏上的差异是比较突出的，除了剧种发展规律的原因外，还有一种原因，即在剧种普查工作中，按照行政区划人为地割裂秧歌戏的现象时有出现，尤其是面对跨行政区域流传的声腔剧种，很容易因分属不同的行政区域而被分割

---

① 文化和旅游部艺术司、中国艺术研究院戏曲研究所：《中国戏曲剧种全集工作手册》，东方出版社（内部资料），第11页。
② 西调秧歌又称石家庄秧歌、正定秧歌、平山秧歌等；1986年定县改制为定州市，定县秧歌随之改为定州秧歌；1989年朔县改制为朔州市，朔县秧歌遂改为朔州秧歌。
③ 河北省地方戏曲剧种普查办公室、河北省艺术研究所：《河北省地方戏曲剧种普查调研报告》（未公开发表），第16页。

成不同的剧种,混淆剧团与剧种之间的关系。例如汾阳市提出要把原先的汾孝秧歌申报为新的剧种,改名叫汾阳磕板秧歌,并强调已经申报非遗成功,但经过专家认真讨论论证,认为磕板秧歌仍然是汾孝秧歌,只是发展很好,并不是一个新剧种,没有通过新剧种的认定。① 因此,对于剧种,特别是以秧歌戏为代表的小剧种来说,对"剧种"的认定还有待进一步厘清认识。

## 三、秧歌戏剧种名称之争

1949年前,全国秧歌戏并无专有名称,基本以笼统的"秧歌"来与其他戏曲样式相区分,一些地域还以"大秧歌"来区分传统舞蹈秧歌。20世纪50年代政务院下达"五·五指示"后,"剧种"一词在官方的推动下迅速普及,各秧歌戏剧种在此时才开始有了专属名称。秧歌戏的流传区域并不受行政区划的影响,但命名过程中掺杂的主观性罔顾艺术规律,为后世的争议埋下隐患。

秧歌戏名称之争存在多种情形,其中一种是秧歌戏艺术未划分到剧种之列,但是随着发展态势良好,逐渐开始脱离原先的秧歌戏群体积极为自己争得一席之地。秧歌戏在基层的流传范围并不受行政边界的影响,因此在相邻的行政区划内会出现同一秧歌戏剧种的流播。这就使秧歌戏的命名中不乏祁太秧歌、汾孝秧歌、襄武秧歌等以两个县级行政单位合并命名的称谓,山西这种以两县名称各取一字组合的命名秧歌戏剧种的方式在1980年山西剧种会议后最终确定,然而看似简单妥协的背后,却给当今剧种名称的争执埋下隐患。

特别是在晋中祁县、太谷两县,对于祁太秧歌名称的争执最大,可以说有关"祁太秧歌"名称之争伴随着名称出现就已存在。尤其是近年来,两地秧歌戏的归属争执愈加明显。祁县、太谷对于秧歌戏名称最大的争议即在于,在祁县当地人以"祁太秧歌"为名,而在太谷则一直以"太谷秧歌"自称,甚至在秧歌戏中极力试图"去祁化"。于是,两地无论是官方还是民间,对于秧歌戏的名称争执越来越大,造成两地政府对待秧歌戏采取各自为营的态度,民间演出团体之间的交流也越来越少,甚至争执愈演愈烈产生抵触情绪。那么祁县、太谷两地对于祁太秧歌为何会产生如此强烈的争执?

与其他秧歌戏一样,祁太地区的秧歌戏在"剧种"出现之前同样以"秧歌"来标识艺术形式。在民国时期虽然首次出现"太谷秧歌"的名称,但此时的"太谷秧歌"在某种程度上来讲只能说是太谷地区的秧歌,而不能作为标识秧歌身份的专属名称。从行政区划上来看,虽然祁县、太谷曾于1958年11月10日合并,1961年5月1日分开,但在合并期间的名称为太谷县而并非祁太县。因此就需要追溯到祁太地区秧歌戏的名称演变。抗日战争时期,晋绥革命根据地建立后,根据地文艺工作者受新秧歌运动影响编写秧歌戏宣传革命,为了与陕甘宁边区的陕北秧歌区分,遂将祁太地区的秧歌戏称之为"晋中秧歌",此后

---

① 王越等:《山西地方戏曲剧种普查报告》,《戏友》2019年第2期,第6页。

晋中秧歌曾多次出现在20世纪五六十年代山西剧种名录中。但晋中地区范围很大，除了祁太地区的秧歌戏，还有汾阳、孝义地区的磕板秧歌，于是晋中秧歌的叫法并不能得到当地人的认可，"晋中秧歌"的名称便宣告结束。

新中国成立后，随着"五·五指示"的颁发，榆次专署文教局组织祁县、太谷、文水、交城四县的老艺人举办秧歌研改社，由祁县文化馆承办，馆长薛桂芬具体负责并担任社长，祁县、太谷、文水、交城四县各选派两三名秧歌老艺人加入其中，决定将发源于祁、太二县的"晋中秧歌"定名为"祁太秧歌"。[①] 1951年11月，祁县文化馆组办"祁太秧歌研改社"，在此之后1956年祁县出版的《祁太秧歌音乐》前言中提到"本书的材料大部分是在祁太范围内搜索的，并未包括整个'晋中秧歌'，因而我们把它定名为'祁太秧歌'"。[②] 直到1980年山西戏研所对全省戏曲剧种进行普查调研，同年5月在太原召开全省剧种调查会议，并在会上形成初步意见，次年4月召开全省戏曲剧种学术讨论会，会议达成共识，正式确定全省剧种。祁太秧歌也于此时被正式确立下来。1982年出版的《中国戏曲曲艺词典》中收录"祁太秧歌"。随着《山西剧种概说》《中国戏曲志·山西卷》的陆续出版，"祁太秧歌"逐渐被外界认可，成为一种共识。

自此，祁县、太谷两地的争议也随之开始，太谷县似乎从开始就没有接受"祁太秧歌"称谓，无论出版音像还是出版书籍都标识"太谷秧歌"，甚至在很多出版物中声明"祁太秧歌"的叫法是错误的，这显然过多强调的是行政归属。然而从秧歌戏的起源来看，道光年间，祁县、太谷地区的农村大量涌现"自乐班"演出时，秧歌戏占主导，这种民间力量主导的班社，从村与村之间的联合发展到县与县之间的合作，在紧密合作中，秧歌戏成为祁县、太谷两地共有的戏曲艺术。新中国成立初期，祁县有业余秧歌剧团71个，艺人2 000余人，可以看出，秧歌戏在早年彼此的交融中，已经成为不分你我共享剧目、音乐的艺术。

在行政区划意识增强的情况下，对剧种名称归属的过度关注引发的争执还存在于汾阳、孝义和襄垣与武乡之间，本土的戏曲学者坚持为各自辩论，使得有关争议愈演愈烈。究其原因，一方面是由于当年剧种命名时欠考虑以及各地对"剧种"概念有误解；另一方面是由于各地政府将剧种艺术视为行政力量之间的博弈，追求政绩的背后对剧种艺术造成了人为的伤害。当然，伴随着行政意识的增强，显示出的是文化自觉，但同时我们也应该注意以更加合理科学的论证来看待戏曲发展规律，认同其变迁，而不是将其简化为互相之间的争夺。

## 四、结　语

中国戏曲自"戏改"至今70多年的发展实践中，行政力量在其中起到的作用不容小觑。于秧歌戏而言，"剧团登记"与"剧种普查"推动了秧歌戏剧种的发现与标识，绝大多数秧歌戏以行政区划来命名的方式，既显示出秧歌戏的流行范围，又彰显出剧种分类中的行政意识。

---

① 薛贵芬：《祁太秧歌述略》，《祁县文史资料》1997年第2辑，第11页。
② 薛贵芬等集体整理：《祁太秧歌音乐》，山西人民出版社1957年版，第1页。

# 北洋政府戏曲改良与剧界的互动：
# 《木兰从军》《童女斩蛇》编演史新探

曹菲璐*

**摘　要：** 齐如山曾在北洋政府通俗教育研究会戏曲股中担任名誉会员和审核员，其编制新剧等工作内容实际上有利于帮助梅兰芳完成对京沪之间新戏编演情况的摸底和预判。在齐如山的潜在影响下，梅兰芳领取《木兰从军》《童女斩蛇》两个脚本并经排演大获成功，但这却并不完全为戏曲股认可。其中的紧张、分歧与掣肘不仅剖出一个民初戏曲审查、编创与验收机制的切面，更勾连出齐如山的戏曲改良路径转向问题。

**关键词：** 梅兰芳；齐如山；通俗教育研究会戏曲股；《木兰从军》；《童女斩蛇》

　　近年来，随着现代文学领域"鲁迅"相关研究逐渐拓展到"五四"前期——鲁迅（周树人）曾任北洋政府教育部社会教育司下设通俗教育研究会小说股主任这一特殊身份，学界开始重视鲁迅在通俗教育研究会小说审查工作中的大量阅读对其早期创作的滋养，通俗教育研究会的奖掖与查禁对于新旧转换期现代小说形成所具有的规训意义，补充并修正之前学界对通俗教育研究会、社会教育司功能的严重低估，及其与鲁迅之间关系的忽略、臆断和误读。①

　　而通俗教育研究会对于关注民初戏曲改良的研究者而言同样不是一个陌生的话题，无论是齐如山先生作为通俗教育研究会戏曲股名誉会员的头衔，其著作《编剧浅说》曾为通俗教育研究会出版的事实，还是梅兰芳先生在《舞台生活四十年》中提及的其两部新编戏《木兰从军》《童女斩蛇》的编创源头，种种记录大致勾勒或指向了齐如山、梅兰芳、戏曲股三者之间曾被忽略的互动关系，以及戏曲股的存在之于梅兰芳先生的新编戏创作不可或缺的限定性背景，但目前仍缺少对其关系与影响的追问，难以在这一维度上返视或对读目前已经定型的历史书写，大多只能依赖于表演者、编剧个人的回忆拼凑出一个看似完整

---

\* 曹菲璐（1998— ），中国人民大学文学院硕士研究生，专业方向：民初官方戏曲改良史。

【基金项目】本文为中国人民大学2021年度项目面上项目"维多利亚时代英国戏剧和晚清国人的接受视野"（项目批准号21XNA009）成果。

① 相关研究有李宗刚《通俗教育研究会与鲁迅现代小说的生成》（2016）首次提出：通俗教育研究会正是促成鲁迅对现代小说的认识产生质的飞跃的节点所在，应重新审视通俗教育研究会这一民国教育体制内的机构，及其对现代小说的发生所产生的影响，以及这些影响是通过怎样的方式实现的。其后有姜异新《浸润于暗夜而来——通俗教育研究会小说股之于〈狂人日记〉》（2018）、周慧梅《鲁迅与北洋政府时期的教育部社会教育司——社会生活史的视角》（2020）、周兴陆《民初通俗教育研究会的小说审查》（2020）等。

合理或纯艺术性的单线叙事,不仅这些名剧的经典化历程方面的研究难以有效推进,而且这一过程中官方、民间多重理想相互角力的互动过程和民初戏剧改良史的丰富景观更被压缩了。

上述追问的缺乏实际缘于北洋时期官方戏曲改良史料尚未充分发掘整理,这不仅容易造成对北洋时期戏曲史书写的人为遮蔽,更将标签化、简单化地过滤掉梅兰芳早期发展过程中遭遇的制约性要素,"梅齐"合作之间共同遭遇的无奈与掣肘,以及梅兰芳对环境的高度适应性如何塑造了梅派艺术后来的成功。本文意图以北洋政府教育部社会教育司下设通俗教育研究会之戏曲股的官方戏曲审查与编制为切口,"深描"梅兰芳两部早期新编戏《木兰从军》《童女斩蛇》与齐如山在戏曲股的活动,以及国家政治语境的互动关系。

## 一、齐如山与通俗教育研究会戏曲股

根据1915年9月鲁迅日记所载,"二十九日　晴。午后赴通俗教育研究会。……晚高阆仙招饮于同和居,同席十二人,有齐如山、陈孝庄、馀并同事。"[①]这一天为小说股第三次例会,作为小说股主任的周树人自当赴会主持,该例会从下午一时开到四时半散会。[②] 同席12人中:高阆仙即高步瀛,时任社会教育司司长,通俗教育研究会经理干事。陈孝庄,即陈宝泉,字筱壮,应为鲁迅省笔简写,时为北京高等师范学校校长,兼任小说股审核干事。此时距离1916年9月6日通俗教育研究会成立大会算起还未过去太久,做东之人为高步瀛,该饭局或出于其延请会中下属,增进沟通的目的。

1915年7月,考虑到"国家之演进胥特人民智德之健全,而人民智德之健全,端赖一国教育之普及",北洋政府教育部社会教育司特下设通俗教育研究会指导民初的通俗教育工作,以其能够辐射全社会的广度来弥补学校教育之力所不逮;9月6日,通俗教育研究会正式举办了成立大会。[③] 为"挽颓俗而正人心",通俗教育研究会选择戏曲、小说、讲演三项"切近人民事项",分别成立戏曲股、小说股、讲演股开展工作。本着"戏剧一道,至关风化。良者则教忠教孝,不良则诲淫诲盗"的观念[④],戏曲股用向清宫南府[⑤]借钞、向正乐育化会及戏园征集、由本股会员实地调查等方法搜集旧剧脚本,修改、编创、排演、查禁了一批剧本,还曾指导全国多地通俗教育机构的戏剧改良活动,可以说不啻于现代国家意志下的一次有组织的戏曲改良尝试。

---

① 鲁迅:《鲁迅日记 一》,人民文学出版社2006年版,第189—190页。
② 《通俗教育研究会第一次报告书》,股员议事录一《小说股第三次会议》,1915年9月29日。
③ 见《通俗教育研究会第一次报告书》专件:《教育部呈 大总统拟设通俗教育研究会缮具章程预算表恳予拨款开办经常各费文》(7月16日);《本会详教育部推选干事请核准文》(9月7日)记载:"本会于九月六日开成立大会"。
④ 《通俗教育研究会第一次报告书》,议案《改良戏剧议案》。
⑤ 道光七年,清宫内续篡演剧的机构"南府"已经改为"昇平署",但当时民间也照旧保留用"南府"指称"昇平署"的说法,比如齐如山藏《清慈禧太后五旬万寿拟置行头折底》后的跋文中,记述了自己在地安门小摊上意外发现此档过程,其中回忆民国二三年间搜求清宫行头册档过程时仍称转以"南府",也可以一窥当时民间的习称。(见杨连启:《清宫戏曲档案萃编·第一卷》(上册),学苑出版社2016年版,第258页。)

1915年8月2日,教育部开始以官方名义函致京师警察厅、京师学务局、直辖各学校、北京教育会、北京通俗教育会等机构和组织开送会员。① 整个八月,各政府机关、直辖部门都在紧锣密鼓地选送与小说、戏曲、讲演相关的人员。比如8月6日,北京法政专门学校就专门推送了熟习教育、兼通戏曲的教务主任曾广源。9月1日,指定教育部佥事周树人为小说股主任、教育部佥事黄中垲为戏曲股主任,京师学务局通俗教育科长祝椿年为讲演股主任。②

　　9月17日,戏曲股开始了第一次例会。主任黄中垲认为,"盖现在所有戏曲,若详细考查则十之八九不能存在,所以我辈起草不可纯持消极主义。且戏曲积弊甚深,虽警厅亦难十分干涉,我们总以辅助他们积极的进行,令他们自己改良为是。"而进行方法首在调查,其次要与戏剧团体接洽。主任要求首先请交际干事同会员一二人与正乐育化会疏通意见,并说明本会所持宗旨系"辅助"而非"干涉",务使其对本会不生疑虑。可见作为新生的戏曲股,哪怕具有官方背景背书,也对正乐育化会这样的戏曲界内部管理组织抱有足够的尊重和维护。而面对戏曲界过于庞杂的社会关系、礼法戏俗,戏曲股很难直接切入并干涉其运转的难题,主任提出"本会尚须延聘名誉会员以资襄助此事,须格外郑重"一议。③ 因为戏曲股的正编会员几乎为教育界认识,虽其背景或许略通,但仍做不到与戏界熟稔、德高望重。戏曲股聘请名誉会员,不仅补足其对戏界缺乏了解的短板,也是为其戏曲审查与改良工作寻找强有力的人脉支持和舆论力量。但齐如山究竟何时成为戏曲股名誉会员并无确切记载,不过根据1915年11月教育部公布的通俗教育研究会会员录显示④,截至此时戏曲股建设初期的名誉会员为:

表1　戏曲股建设初期的名誉会员

| 序号 | 人　名 | 地　区 | 职　务 |
|---|---|---|---|
| 1 | 溥　侗(后斋) | 京旗 | 总统府顾问 |
| 2 | 王益保(君直) | 直隶 | 内务部 |
| 3 | 乌泽声(泽声) | 京旗 | 国华报经理 |
| 4 | 周　岐(支山) | 直隶 | 中华书局经理 |

---

①　《通俗教育研究会第一次报告书》,文牍二《教育部函京师警察厅请选送本会会员文》(八月二日)、《教育部饬京师警察厅、京师学务局、直辖各学校、北京教育会、北京通俗教育会开送本会会员姓名履历住址文》(八月二日)。
②　《通俗教育研究会第一次报告书》,文牍二《教育部饬指定周树人等为本会各股主任文》(九月一日)。
③　《通俗教育研究会第一次报告书》,股员会议事录一《戏曲股第一次会议》,1915年9月19日。此股未特殊标明的材料均出于此,不再另标。但据《通俗教育研究会第一次报告书》,文牍一《本会详教育部报告本会九十两月大会及股员会议事项文》载,9月17日开了第一次股会,确定戏曲股例会在每周五,那么戏曲股第一次例会应在9月17日,19日或为记录员笔误。
④　中国第二历史档案馆编:《中华民国史档案资料汇编 第3辑 教育》,江苏古籍出版社1991年版,第549—554页。

续　表

| 序　号 | 人　名 | 地　区 | 职　务 |
| --- | --- | --- | --- |
| 5 | 王劲闻（劲闻） | 安徽 | 大理院书记官 |
| 6 | 邓文瑗（云溪） | 广东 | 前教育部秘书 |
| 7 | 恒　钧（石峰） | 京旗 | 蒙藏院编纂员 |
| 8 | 张毓书（展云） | 京兆 | 内务部编纂会编纂员 |
| 9 | 齐宗康（如山） | 直隶 |  |
| 10 | 袁祖光（瞿园） | 安徽 | 大典筹备处会议员 |
| 11 | 曾泽霖（志忞） | 江苏 | 中西音乐会会长 |
| 12 | 许鸿逵（豪士） | 江苏 |  |
| 13 | 高寿田（砚耘） | 江苏 | 中西音乐会学监 |

由表1可知此时并未标明正式职务的齐如山早已与红豆馆主溥侗等人成为戏曲股名誉会员，由此大概可推知，自9月17日戏曲股提出延聘名誉会员的动议，至社会教育司司长高步瀛做东的9月29日之间，最迟不会超过11月，齐如山就已经进入通俗教育研究会成为名誉会员了。1912年因父丧回国后，齐如山就一直活跃于正乐育化会介绍西洋戏剧，并传播自己的戏曲改良观念，在当时的剧界颇有一定号召力，其1913年的戏剧论著《说戏》、1914年在正乐育化会演说的全稿《观剧建言》皆为京师京华印书局刊行。[①] 值得一提的是，齐如山并非倚仗其弟寿山（齐宗颐）进入教育部，而的确是由于自己在戏曲界的影响力进入的。据档案记载，1915年12月31日，教育部才加派视学齐宗颐为会员（后进入小说股）。[②]

经笔者翻阅戏曲股会议记录统计，戏曲股建设之初例会频率为一周1次，后期大致为一月2—3次，或至少1次。但这些会议记录中并未全部列举出席会议的会员名单，只记录到会几人，唯有当会发言者才会被记录下名字和发言内容简述。在1915—1918年的例会记录里几乎未见齐如山主动发言，所以他是否每次到会尚不能确言；但也的确留下了几条耐人寻味的记录可资稍探齐如山先生曾在戏曲股留下的雪泥鸿爪：

（一）齐如山曾任戏曲股交际员

戏曲股成立后，为免剧界对戏曲股工作不解而生怨怼、抗拒，以致工作难于开展，该股对于联络剧界中人的愿望极其迫切。1915年12月10日，戏曲股第十次会议上，周岐与

---

① 苗怀明整理：《齐如山国剧论丛》，商务印书馆2015年版，第502页。
② 《通俗教育研究会第一次报告书》，文牍二《教育部饬加派齐宗颐等为本会会员文》，12月31日。

张毓书提出《戏曲股专设交际员俾与各剧界接洽案》,但当时议案还未成型,只能预为拟定。对于"交际员"这一名称,有人主张"交际员""访问员",有人亦主张由交际干事兼办不需另设。经过讨论之后仍定为"交际员",但是否为戏曲股所专设还需下次开会讨论。① 17日,戏曲股第十一次会议上再次提出这一议题,已正式拟名《戏曲股宜专设交际员案》,"专设"二字也显示了戏曲股对于与剧界开展工作其难度的深度认识。在对草案的细节修订上,主任黄中垲特别限定交际员所面对的社会关系,将原来的"一般社会"改为"一般剧界与戏曲研究家",即交际员不仅需要获得演员的信任与配合,也要争取与戏曲文化舆论界的"声气相通"和话语支持。②

对于交际员之资格,戏曲股的要求是遴选"由本股会员中之广于交游、才长肆应,又能对于剧界呼应灵而无偏党者",最后由"主任商承会长指定之"。交际员还需要做到:(1)本会对于剧界欲有所宣布、有所指引,由交际委员随时随处详细倡导之;(2)剧界对于本会有所请求、有所质问,由交际员接洽解释之;(3)关于交涉事务厅随时商同主任办理,届戏曲股开股员会时并应将交涉事宜报告于股会。③ 该议案定稿呈教育部后,已经临近年关,具体人选在1916年初才重新进行讨论。1916年2月18日,戏曲股第十五次会议上才决定由主任指定"素与剧界接洽"的周岐、齐宗康、王劲闻、恒钧、张毓书五位名誉会员为交际员。④

根据"对于剧界呼应灵而无偏党者"一条要求,至少在1916年,齐如山明面上并不能作为人尽皆知的"梅党"成员,此事也提供了管窥梅齐二人初期的关系究竟如何的一个侧面。不管实际出于"中立"还是其他原因,尽管其他会员开会时也曾提及或举荐自己所知、可为戏曲股所用的演员,齐如山也从未在戏曲股开会时公然提及梅兰芳。

(二)戏曲股自编剧目、市面剧目审核工作

在1915年9月6日的成立大会上,当时的教育部次长、通俗教育研究会会长梁善济代表因病请假的汤化龙总长致辞。梁会长强调:"本会此后当有二种目的,一引起国民之自动力,一激发国民之爱国心。"对于戏曲目前的问题,梁会长认为"外国戏曲常念有一种冒险尚武之精神,我国戏曲不外乎种种怪力乱神之幻想。"但尽管考虑到国家发展问题改良势在必行,全会的工作仍"宜因而不宜革",要考虑到"社会上之风气皆是沿数千年之习惯而来,根深蒂固一旦倒除其根株,其反抗力必非常之大,况旧社会之知识其中不乏特别优良之点为我国之国粹者,尤不可概抹煞",要"因旧社会之习惯,输入新社会之知识","不三五年社会必有改良之希望也"。⑤

---

① 《通俗教育研究会第一次报告书》,股员会议事录一《戏曲股第十次会议》,12月10日。
② 《通俗教育研究会第一次报告书》,股员会议事录二《戏曲股第十一次会议》,12月17日。
③ 《通俗教育研究会第一次报告书》,议案《戏曲股宜专设交际员案》。
④ 《通俗教育研究会第二次报告书》,股员会议事录二《戏曲股第十五次会议》、文牍二《详教育部指定戏曲股交际员请核文并批》。
⑤ 《通俗教育研究会第一次报告书》,记事《通俗教育研究会会长梁次长代表汤总长训词》。

但梁善济乃至汤化龙的想法并不可能真正得到落实。通俗教育研究会的成立实际上就是袁世凯加快集权进程、速成国家凝聚力的一套"组合拳"：1914年12月31日，袁世凯大总统即令"提倡忠孝节义施行方法"，①1915年1月1日，袁世凯特颁教育令，特别提倡国民教育，以"爱国、尚武、崇实、法孔孟、重自治、戒贪争、戒躁进"为口号②，以新的教育令实行国家意识层面对赣宁之役（二次革命）"革命派"思想的清洗。传统的宗法观念、仁义孝悌的"旧"伦理被重新翻转为具有现代公民风范的家国一体、忠"君"爱国、加强中央垂直管理秩序的"新"修辞。1915年2月，北洋政府再颁《袁世凯特定教育纲要》再次申明教育宗旨"注重道德、实利、尚武，并运之以实用"。③尤其在袁世凯被迫接受"二十一条"、国内舆论哗然后，袁世凯召阎锡山进京透露有"三年之内攻打日本"的想法之后，随即将阎锡山对中日之间"民政差距"之分析《军国主义谭》于7月中旬印制成册，分发全省各机关学校阅览，广泛流传。④7月16日，教育总长汤化龙即被授意申请开办通俗教育研究会，以谋求"人民智德之健全，社会程度之增进，民庶智力之扩张，本固邦宁之上理"，⑤而通俗教育正是日本明治时期实现启迪民智、再造国民，实现军国主义转型的重要举措。

于是一个月后，总长汤化龙、次长梁善济离职，通俗教育研究会直属领导班子换帅为总长张一麐、次长袁观澜，前者则为袁世凯长期以来的秘书长和亲信，此时张还兼任国语统一筹备会长。⑥10月28日，在第二次全体大会上，张一麐的发言就首先将通俗教育问题与旨在去语言中心化、等级化的"言文一致"问题相链接，"推原我国社会之进化迟滞者，有一大原因则语言文字之歧异是也"，并再次呼应"新教令"中强调的我国的"宗法传统"，再阐释或曰"纠偏"了上任会长的背离袁世凯指导思想的问题。张一麐重申了其上任的重点，"今言改良亦决非官样文章，所能做到If必使歌谣杂曲之所传者尽用训世新制之歌词，而驱逐其海盗海淫之杂曲"，并决心"务使于一年二年之后成绩日进"，"国力增进，与文明诸国并驾齐驱"。⑦"忠孝节义"与"尚武求实"实际是我们理解通俗教育研究会戏曲审查与编创工作的精神性纲领，而赶制"训世新制之歌词"更是戏曲股在实际工作中必须处理的重点问题，也是理解梅兰芳两部新编戏《木兰从军》《童女斩蛇》创制源头不可或缺的背景。

在戏曲审查方面，戏曲股原计划打算与当时的昇平署、正乐育化会接洽进行脚本的搜

---

① 《呈遵拟提倡忠孝节义施行方法侯鉴核文并 批令 第九十七号 三年 十二月三十一日》，《教育公报》1915年2月第9册。

② 《袁世凯颁定教育宗旨令》，中国第二历史档案馆编：《中华民国史档案资料汇编 第3辑 教育》，江苏古籍出版社1991年版，第25—35页。

③ 《袁世凯特定教育纲要》（1915年2月），中国第二历史档案馆编：《中华民国史档案资料汇编 第3辑 教育》，江苏古籍出版社1991年版，第36页。

④ 李茂盛：《阎锡山大传》（上册），山西人民出版社2010年版，第180页。

⑤ 《通俗教育研究会第一次报告书》，专件《教育部呈 大总统拟设通俗教育研究会缮具章程预算表恳拨开办经常各费文》（民国四年七月十六日）。

⑥ 白化文主编，《中国近现代历史名人轶事集成·第4卷》山东人民出版社2015年版，第255页。张一麐（1867—1943），袁世凯去世后1917年任冯国璋总统府秘书长，劝阻袁世凯称帝未成而辞职，"九一八"事变后从事救亡活动。

⑦ 《通俗教育研究会第一次报告书》，记事《第二次全体大会会议·教育总长训辞》10月28日。

集,以其较为完善的戏曲脚本为根据,审核市面剧园演唱的剧目,或将其部分删改,或考虑予以查禁。另一方面,戏曲股也考虑自制戏曲剧本作为改良标准发交剧园排演。1916年2月11日,在戏曲股第十四次例会上,主任黄中垲首次报告了潘志蓉所编之《生死交》《曹娥投江》及《交印刺字》,嵩埜编成但尚未定名者一本,共计四本新编剧目请本股审核员分担审核,决定"审核完竣时再交由专工演唱者就过场板眼加以修正,自可成一完全曲本",①这也基本构成了戏曲股自编剧目的审核流程。②

1916年9月8日,经历了袁世凯撤销帝制后的一系列动荡,戏曲股例会也随之恢复,主任黄中垲复盘了从1916年初开始的剧本审核工作,总结其困难在于"戏曲一道在吾人学问之外,吾国从前每以戏曲为优伶所有事,非上流人士所当研究,今日而欲研究戏曲较之小说尤难着手,在各会员虽研究有素,然终非曾经实习者可比,故前者请诸会员审核之新编各脚本,至今尚有未送回者,此中困难本员知之最稔。"此次例会讨论决定由戏曲股会员组织一特别审核会,推定李廷瑛、洪埴、嵩埜、潘志蓉、齐宗康、恒钧、胡家凤为审查员,并定于每星期二日午前十一时三十分起至午后一时三十分止为审查时间。③ 齐如山由此成为戏曲股特别审查会之中的一员。

尽管齐如山在戏曲股的档案中,并未留下太多发言的记录,甚至是"失语"的。但从一个侧面可以看出戏曲股对齐如山的工作颇为满意:1917年3月2日,在戏曲股第三十四次会议上,在剧本的搜集、审核与编制有了一定的存量后,戏曲股拟将一批优秀剧本进行发表以示规范,有示范"样板"之后再着手查禁剧目,以免物议沸腾。主任黄中垲提议将"已经齐会员审核之本先行发表",这不仅证明经齐如山审核的剧本为数不少,而且能够体现出戏曲股对齐如山工作的充分信任。但徐协贞补充说明,"此次是戏曲股第一次发表新剧,应先选择五六种发表,以示慎重"。结果选定《缇萦救父》《庐州城》《木兰从军》《童女斩蛇》《谋产奇判》《牧人爱国》六本,拟即备文呈教育部批准。

在戏曲股会议档案中,目前有明确记录的、由齐如山审核的剧本有名誉会员潘志蓉所作《缇萦救父》④《醉遣重耳》(王劲闻初审无甚改正,交齐如山复审),⑤由其修改的有《童女斩蛇》与《哭秦庭》;⑥《木兰从军》由于未经过集体讨论修改而无法确认是否为齐如山审核修改。虽然我们无法抹掉后期齐如山在审核过程中的修改之功,但其称《缇萦救父》《童女

---

① 《通俗教育研究会第二次报告书》,股员会议事录二《戏曲股第十四次会议:议决特别观览券及褒状形式并指定会员审核新编戏曲》,1916年2月11日。
② 但经过一年的试验,剧本定型之后再就间架等问题作大幅改动效率颇低,于是在临近年底的第二十七次会议上,主任提出以后再编剧本时,其宗旨间架编辑大纲须先由股会公同拟定,然后着手编辑,形成了大致的"共同编剧"原则。(见《通俗教育研究会第二次报告书》,股员会议事录二《戏曲股第二十七次会议》,1916年11月3日。)
③ 《通俗教育研究会第二次报告书》,股员会议事录二《戏曲股第二十三次会议》,1916年9月8日。
④ 《通俗教育研究会第二次报告书》,股员会议事录二《戏曲股第十六次会议:讨论给予褒状事及搜集戏曲脚本各办法》,1916年3月3日。
⑤ 《通俗教育研究会第二次报告书》,股员会议事录二《戏曲股第三十次会议:讨论醉遣重耳及血蓑衣、毒美人等剧稿》,1916年11月24日。
⑥ 《通俗教育研究会第三次报告书》,股员会议事录二《戏曲股第三十八次会议》,1917年5月4日。

斩蛇》《木兰从军》为"自编之戏"的确有一定的夸大成分。①

不过或许需要注意的是,对于当时的戏曲股来说,京内一切戏园上演新剧都要先行将戏剧脚本抄送到会并经警察厅审核,上演旧戏也要事先将戏码开单送会。② 比如1916年,戏曲股的戏剧调查工作启动时,三庆、广德、中和、同乐、庆乐五处戏园自3月15日起均将逐日所演剧目先期开送到会,③这份响应已经算是迅速。以这五家剧园的口碑名望来看,当时京城戏剧市场的主流剧目可以说一定程度上收于戏曲股眼底。除了市面剧目上演情况的审查,新戏的上演也要前期在戏曲股与京师警察厅备案。经通俗教育研究会1917年年终报告统计,该年戏曲股开会17次,编辑剧稿已成者10种,未成者1种。④ 综计1916年、1917年所编剧稿中定稿并在警察厅备案的就有11种,已发交各剧园演唱者3种,正在排演者13种,呈请奖励之剧5种,呈请咨禁之剧11种。⑤ 齐如山在戏曲股相对活跃的1916—1917年,尽管会内会外一共接收到的剧本数目前缺乏确切的统计,但齐如山在戏曲股内参与的讨论、审核或旁听的剧本修改意见,以及剧园开演前期缮报的剧目清单,都为其把握当时北京乃至上海剧坛(对上海剧坛影响稍逊,但仍有联系)新旧戏排演动向提供了不小的方便。对于从上海回到北京开始着力排演新剧的梅兰芳来说,齐如山的工作,一定程度上帮助他考察了大量的当时市面上所出现的剧目,对当时的剧坛有了相当的摸底,并对官方的编戏意识有所了解,可采取正确的应对措施,免除了大量沟通成本。这样一份功劳尽管因为历史原因不得不被遮蔽、抹除,但对于追问不同时代辙痕如何塑造了一个千锤百炼、难以复制的梅兰芳,这段背景的确不该被忽略。

## 二、戏曲股的集体创作、审核与验收:《木兰从军》《童女斩蛇》的编演史的另一维度

### (一)《童女斩蛇》的集体创作与编戏标准

对于北京的戏园而言,排演新编戏并不是一件提笔立就的事情。除了能将进步、改良思想有效糅合进戏剧情境中,能够有效避免行动无能、一味说教的优质剧本不易得之外,已经千锤百炼的老戏所不具备的新砌末、戏装,以及新的表演方式、舞台调度也对创新构成考验。在推行戏曲股所编剧本时,主任黄中垲就谈到了这份困难:"惟剧园排演新剧亦有困难,如置备砌末分配脚色诸多不易,在生意清淡之剧园几无力排演新剧。"会员王联昌补充说道,"配角一层亦不易,以劣等脚色既不足语此,而名角又多不欲演唱新剧。"徐协贞

---

① 齐如山:《齐如山回忆录》,上海文艺出版社2014年版,第95—96页。
② 详见《通俗教育研究会第一次报告书》《调查戏剧议案》《通俗教育研究会第二次报告书》《函京师警察厅请转饬各剧园开送戏单文》《详教育部请咨内务部转饬警厅钞送新剧脚本文并批》《呈教育部请咨内务部转饬警厅传知各戏园开送戏单文并饬令》等文。
③ 《通俗教育研究会第二次报告书》,文牍二《函京师警察厅请转饬各剧园开送戏单文》。
④ 《通俗教育研究会第三次报告书》,记事二《本会年终大会记》。
⑤ 《通俗教育研究会第三次报告书》,文牍二《呈教育部报民国六年本会办理情形文》。

认为,"剧园如演唱旧剧能博人欢迎多卖座时则必不愿演唱新剧,以新剧人材原不易得故也。"一方面,排演新编戏不仅颇费成本,而且相当占用演员的"档期",如果演员能以传统戏叫座,也无需承担更大的成本排演新戏,可见当时的北京剧坛并没有那么尚"新",可见梅兰芳的改良是冒着很大风险的。另一方面,正如王联昌所言,哪怕编出承载新思想、新观念的剧本,能否找到把它演好的人才也殊为不易,能力不够的演员难以再现剧本精义,也无法吸引普罗大众入耳入眼入心。

  在这样的考量之下,戏曲股又将自编剧目交给了哪些班社、个人演唱呢?根据1917年年终大会戏曲股主任黄中垲所作报告可知,截至当时,"已经剧园演唱之剧有桐馨社在第一舞台演唱之《木兰从军》、志德社在广德楼演唱之《毁名全交》、维德社在中和园演唱之《刘兰芝》。该年内,双庆社领去《童女斩蛇》,维德社领去《谋产奇判》《缇萦救父》,富连成社领去《庐州城》,正在排演。新编之《珠心剑胆》《绣囊记》《雪夜入蔡州》《生死交》《冯驩焚券》《哭秦庭》《三义士》《青年镜》《醉遣重耳》等各种剧本亦已分送各剧社排演。"①1916年冬,梅兰芳仍搭班桐馨社,1917年3月17日,第一舞台首演《木兰从军》,此年秋天梅兰芳改搭双庆社,《木兰从军》《童女斩蛇》正是其这一时期排演的作品。除此之外,杨韵谱领导的柳了白由班志德社(后改名为宝德社)、有"京剧第一科班"美誉的富连成社、老牌坤伶刘喜奎挑大梁的维德社就在第一批戏曲脚本排演团体名单之列,《三义士》《青年镜》也交由成立时即报会批准的戏剧研究社演唱,不难看出戏曲股的确经过一番考量将剧目交给在京城颇具影响力、且与会关系融洽的班社或个人,其中素有"戏剧革命急先锋"之名的杨韵甫更是在1915年12月3日,戏曲股刚刚组建不久的第九次例会上就来旁听,以示与官方改良活动亲厚之意。②

  戏曲股所编新戏,一般由股内作剧会员打好脚本,然后在例会上公同讨论剧情、结构方面的问题,继由原编人(偶尔指定其他会员)继续修订,等到在股内通过后即可发交戏曲班社排演。会议记录中并未留下修改《木兰从军》的讨论过程,但《童女斩蛇》如何从《斩蛇计》脚本成为梅兰芳著名新编戏《童女斩蛇》的过程或可资我们对戏曲股的集体创作、审核与验收流程有所了解。

  1916年11月10日,戏曲股第二十八次会议上,主任黄中垲报告了本会又一新编戏《斩蛇计》。③ 主任非常认可此剧针砭时弊、破除迷信的主旨,但觉"斩蛇计"一名仍有未惬。会员毕惠康也认为"计"字不妥,因为最初并无斩蛇之计划。于是《斩蛇计》剧名,历经"斩蛇记"(高步瀛)、"斩蛇"(常国宪)、"女子斩蛇记"(高步瀛)、"寄娥斩蛇记"(许绳祖)、"童女斩蛇记"(毕惠康)的一番讨论,初定名《童女斩蛇记》。定名之后,主任又提出"此剧

---

  ① 《通俗教育研究会第三次报告书》,股员会议事录二《本会年终大会纪》。
  ② 《通俗教育研究会第一次报告书》,股员会议事录二《戏曲股第九次会议:三读改良戏剧案》,1915年12月3日,旁听人杨韵甫(谱,应为记录员笔误)。
  ③ 《通俗教育研究会第二次报告书》,股员会议事录二《戏曲第二十八次会议》,《修正斩蛇计剧稿并提议修正戏剧奖励章程》(11月10日)。根据1916年11月这一时间节点,大致可以判断梅兰芳先生在《舞台生活四十年》中所提及的"《童女斩蛇》的作者主要是针对1917年秋天津水灾后迷信横生来编写的"背后的情况并不完全知情。(见傅谨主编:《梅兰芳全集·第5卷》,中国戏剧出版社2016年版,第224页。)

与吾国社会最有关系,颇足资为针砭,情节亦好,惟布局短促。全剧仅四幕,似觉美中不足"的意见。经理干事高步瀛也认为该剧"兴趣极少",难博观众欢迎;但黄中垲亦认为,宁要保留编戏材料符合本会宗旨,通体纯正,而可以放弃加添兴趣——从中也可以一窥戏曲股集体创作内部的分歧、妥协,以及对宁符合会旨而弱戏剧性的选择。

对于寄娥这一主要角色,在戏曲股内集体讨论时也引起了不小的争议。会员胡家凤认为剧中第一二幕称寄娥年龄为"十一二岁",似乎并不具有斩蛇之力;戴克让称"扮演此剧之脚色必须年在十一二岁者,方能显其斩蛇之奇",结果将十一二岁改作"十余岁",如今在梅兰芳演出的剧本里我们依然能够看到对"十余岁"的保留。但《斩蛇计》初稿只有四幕,不仅寄娥出场少,而且情节尚不完备。戴克让希望寄娥在第二幕能多出数场。徐协贞亦主张多出一二场为有兴趣。许绳祖主张于地保出场前加添一场,于是就有了我们今天看到的道婆在地保前出场的场次。原稿中似并无慕贞救寄娥并义结金兰的情节,戴克让认为"此剧前段述女巫之徒本有愿救寄娥之意,则第四幕似宜再添几场述寄娥挈带此女出庵,并结成义姐妹,以为全剧之结束,方觉剧情完足。"股内讨论时对寄娥这一角色给予了高度的期待,"必须毫无迷信、毫无惧怯方觉可传"(黄中垲),要"拼一身为社会除害之意"(高步瀛),"须含有即使身被蛇吞,而蛇亦被我斩,此后即在不能为害之意"(徐协贞)。以上修改意见皆交由戏曲股名誉会员嵩堃改正,大致可以推断《童女斩蛇》的原编人即旗人剧作家嵩堃。

《童女斩蛇》首次讨论时间已近1916年年终,嵩堃修改初稿之后,1917年5月4日,戏曲股第三十八次会议上,再次提及此剧。根据主任的说法,"本会前编《童女斩蛇》与《哭秦庭》二剧,现经齐如山君从事修改,惟《哭秦庭》剧据云尚未改完"可知,此时《童女斩蛇记》已改名为《童女斩蛇》并在齐如山手中修改完竣。裘善元谓"本会前所编童女斩蛇,剧中有'地方地方,赛过中堂'等句,似于地保身分不甚恰合"。此次会议还修正了寄娥之父时称"李义"时称"李诞"(戴克让);第五幕慕贞既称道姑为"师娘",又称其为"师傅"(王丕谟)等谬误,以上问题再交由裘善元审核改正。

经过几轮讨论修改后,《童女斩蛇》终于照例呈送内务部与警察厅备案,并发交剧园排演,此时已是1917年年中。在官方推行戏曲改良的软性"政治任务",与个人艺术生涯方兴未艾的新探索古装新戏之间,梅兰芳无疑以惊人的创作水平挑起了两个重担。这一年年末12月1日,梅兰芳将在吉祥园首演《天女散花》,据其回忆"《天女散花》筹备了八个月之久"[①],不难推测从3月17日首演《木兰从军》后,《天女散花》就已经开始紧锣密鼓地筹备了,《童女斩蛇》突然的送演必然使得专心推出新戏的梅兰芳承担不小的压力。不过《童女斩蛇》发交梅兰芳排演也未必"突然"——如前文所言,在齐如山为数不多的审核、修改的剧目中,有两部戏都交给梅,不难看出其中渊源。尤其是在同时审核《童女斩蛇》《哭秦庭》时,齐暂时搁置了后者,优先改好《童女斩蛇》,可能梅齐自有背后的一番讨论。

尽管戏曲股并未给送演的剧目设定排演时限,但《童女斩蛇》却有一个不能拖延的背

---

① 傅谨主编:《梅兰芳全集·第5卷》,中国戏剧出版社2016年版,第186页。

景。《童女斩蛇》首演于1918年2月2日,即农历丁巳年腊月二十一,此时正值蛇年年末但还没封箱。按照梨园行的规矩,过了小年就要准备封箱——全年最热闹的演出之一,演员还要反串来大逞其能,《童女斩蛇》这样一出较为简单的新编戏是叫不到彩头的。更因正值"蛇年",若不在蛇年年末前演"斩蛇",再过一年到"马年"这出戏就不那么应时了。由梅兰芳《童女斩蛇》上演前一天还在演《祭塔》这一与蛇有关的戏,①便可管窥梅先生为新戏预热的目的与选定戏码的敬事如仪。一边是筹备已久,寄予厚望的自创新戏,一边是不得不尽快完成的"命题作文",所以破除迷信是一方面,另一方面,《童女斩蛇》的上演背后正是有着如此复杂的限定性背景。图1为《木兰从军》《童女斩蛇》发交排演的书影。

**图1** 《通俗教育丛刊》第四辑中《木兰从军》《童女斩蛇》发交排演的书影

(二)戏曲股对《木兰从军》《童女斩蛇》的评价

1917年3月23日,也是《木兰从军》首演一周后,戏曲股第三十六次会议上主任黄中垲谈到"剧园前演木兰从军一剧时系扮作时装,实则时装剧较古装剧为难演,拟通知该园以后宜仍改扮古装,众均赞成"。② 这句话留下了不小的疑团——在梅先生自己的叙述中,花木兰至少要变换几次扮相:(1)穿褶子、梳大头的女装;(2)木兰父亲的军装(扮相

---

① 张聊公:《听歌想影录》,天津书局1941年版,第135页。
② 《通俗教育研究会第三次报告书》,股员会议事录二《戏曲股三十六次会议:讨论区巫鉴剧稿及编剧应取之材料》,1917年3月23日。

接近短打);(3) 披蟒扎靠(二本出场,以示木兰屡次升迁);(4) 辞官回乡路上的箭衣马褂;(5) 换回女装身上穿帔穿裙,头上加戴"整容"。① 并未提及身穿"时装",戏曲股的这份会议记录或许提供了一个《木兰从军》首演时、定本前的别样面貌。

同年4月8日,戏曲股第三十七次会议再次提及《木兰从军》,并就《木兰从军》的改窜问题修改了"演唱条例"。② 主任黄君中垲报告称"本会所编《云娘》《曹娥碑》《生死交》《谋产奇判》《醉遣》《毁名全交》《庐州城》《青年镜》《木兰从军》《缇萦救父》各剧业交在京剧园排演,惟第一舞台演木兰从军一剧有时参以己意,与原本稍有出入,应否任其删改须议及之。"胡家凤谈及:"《木兰从军》一剧闻某剧园已演唱二次,每次皆有所增删,现宜通知该园速将改正之本送会以便讨论。"主任谓:"前已通知,日内当可送到"。高步瀛认为,第一舞台在演唱删改本之前应该将删改之处报告到会。根据此意见,戏曲股

图 2 《庐州城》剧本卷首

决定于各剧本编首注意条项内第一项后加"并应于第一次演唱时先期通知本会",第二项后加"但须将修改之本预先通知本会"数句以示限制;即外省剧园演唱本会所编剧本时,亦拟取同一之办法。在京各剧园演唱本会所编之剧时宜由会派员前察视,以便知其修改之点是否得当,且以后须声明虽准各剧园加以删改,然总须以本会所排印者为定本。

这份修改后的演唱条例如今仍能在《富连成藏戏曲文献汇刊》第 29 册中,由富连成社领去的《庐州城》剧本卷首(如图 2 所示)一观。在这样的背景下,共 29 场的《木兰从军》从剧本到舞台过程中不断试验如何改妆、调整场次的频繁改动自不待言,这些修改又要上报并协调戏曲股的意见后方可上演,其中为难与掣肘早已淹没在了民初新编戏的历史与《木兰从军》收获的荣光里。但引起相当争议的《木兰从军》却成为戏曲股第一批会内所编剧本中率先排演成功并获奖的作品:1917 年内戏曲股第一次向内务部呈送备案《木兰从军》《缇萦救父》《童女斩蛇》《谋产奇判》《牧人爱国》《庐州城》6 种;第二次呈送《醉遣重耳》《云娘》《毁名全交》《曹娥碑》《青年镜》5 种。而 1917 年 7 月,戏曲股决定第一批奖励戏剧时,会内所编《木兰从军》(第一次呈送)《毁名全交》(第二次呈送)与会外的《一元钱》《恩怨缘》

---

① 傅谨主编:《梅兰芳全集·第 5 卷》,中国戏剧出版社 2016 年版,第 32—45 页。
② 《通俗教育研究会第三次报告书》,股员会议事录二《戏曲股第三十七次会议:会议发表本会所编各剧并拟摘取小说月载所载深心人一则为编剧材料》,1917 年 4 月 8 日。

《因祸得福》同授最高级别的"金色彩花褒状"。① 而此次戏曲股对外公布给奖作品的时间亦别有深意,1917年5月25日戏曲股在府院之争、张勋复辟的乱象中开完了第四十次例会,又经历7月6日爆发的"护法运动"一直延宕到7月27日才开第四十一次例会,甫一开会便开始讨论给奖剧目,不能不说是政局动荡中教育部以文艺再次向民间释放"忠孝节义""尚武求实"重要纲领的信号。就在8月14日,经历了半年多的酝酿,北洋政府正式向德国宣战。将《木兰从军》等一批植入了家国意识的剧目以给奖的方式正式宣告给剧界,其背后正是有着复杂的政治意图,如图3所示。

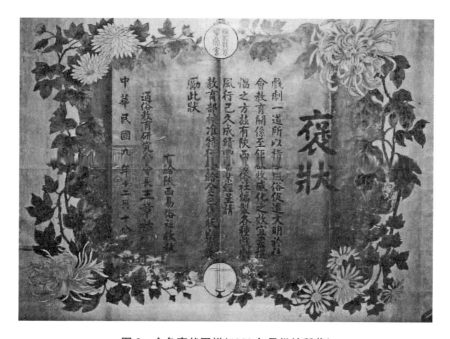

**图3  金色褒状图样(1920年易俗社所获)**

梅兰芳是否领到了这张属于《木兰从军》的褒状尚未可知,但梅兰芳接下来推出的《天女散花》《童女斩蛇》却的确接连在戏曲股内遇冷。1917年12月14日,戏曲股第四十九次会议上,②讨论《天女散花》是否给予奖励时,众会员主张此剧无关通俗教育,似可不予奖励,遂决定只将所送脚本存会。1918年3月8日戏曲股第五十一次会议上,③戏曲股讨论已经剧园演唱的《缇萦救父》《谋产奇判》《童女斩蛇》三剧应否奖励,主任以"《缇萦救父》

---

① 《呈教育部请奖励木兰从军各剧文》:呈为呈请事 窃本会戏曲股戏剧奖励章程前由会议决修正,嗣复议将第三条所附但书删去,均经呈奉钧部核准在案。兹查各剧园排演木兰从军、毁名全交、一圆钱、因祸得福、恩怨缘各剧均确能发挥本剧之旨趣,与本令戏剧奖励章程第二条第二项相符,经本令股员会议决,应照第三条之规定给予金色彩花褒状,并照第四条之规定于褒状内加具评语以示鼓励。理合抄录褒状原文呈送钧部伏候核准施行谨呈教育总长。
② 《通俗教育研究会第三次报告书》,股员会议事录二《戏曲股第四十九次会议:会议应奖新剧并报告戏剧研究社组织情形》,1917年12月14日。
③ 《通俗教育研究会第四次报告书》,股员会议事录二《第五十二次会议:会议审核应奖各剧及对女伶给奖办法并讨论各剧园演唱本会所编剧本情形》,1918年3月29日。

与《谋产奇判》均未演好"为由缓议奖励一事,其他会员均认为"《童女斩蛇》一剧,扮演上不甚圆满,亦议定暂不予奖"。"均未演好""扮演上不圆满"两条刺目却又有些语焉不详的评价背后,是戏曲股的评价标准、审美与戏曲艺术批评巨大的分歧。以《童女斩蛇》为例,张聊公在《听歌想影录》中记述道:"梅郎饰童女,时装亦美,唱做悉佳,以一弱女子,必欲一观金龙大王之究竟,果决勇敢之气,演来逼肖。余以为此剧情节本单简,然使兰芳演之,却能引人注目,苟以他伶饰童女,恐座客将不待中场而走矣。"①剧界更有"前曾观梅郎演之于吉祥园,暨某堂会中,扮相之秀雅、唱调之悠扬,舞剑时身段之灵敏、做作之机□,及其对众宣言时说白之豪爽,神采动人处,较之时髦诸剧,以亦无甚逊色"之怀想。② 剧界对于《童女斩蛇》的好评恰恰因为梅兰芳生动展现了一个十余岁女童的精湛演技,并点石成金地将一个有些无趣的剧本排演得妙趣横生,而于主旨之外兼顾娱乐性的"戏中找戏"行为却不能为"教育主旨先行"的戏曲股所完全接纳。

　　戏曲股新编戏的确存在这样的问题。为了重新唤醒经历了民初政治震荡、伦理塌陷的国民精神,大量儒家士大夫传统中的忠孝节义故事被挖掘出来,以此形成对旧剧娱乐化、新剧趋西化的双重对抗。一方面要求故事背景的极度复古,比如取材于《左传》的贤妻故事《醉遣重耳》(戏曲股第十六、三十次会议)、取材于《后汉书·列女传》的孝女救父故事《曹娥投江》(戏曲股第三十一次会议)、《缇萦救父》(戏曲股第十六、十七次会议)、取材于《汉书·卜式传》的爱国富商故事《卜式输边》(戏曲股第十七次会议)等,无不先是确定了故事的"主旨(政治正确)"的教育意义,而不是从题材本身的戏剧性和在民间的叙事基础出发编制。戏曲股会员周岐就意识到了这样的问题,"嗣后编剧宜于普通小说中取材,若历史事实率多简单,故就此编剧亦皆平平无奇。"③另一方面又要求领取脚本的班社尽量保持以传统戏的形式上演,以期覆盖更多的剧坛受众,比如在前文中提到的对《木兰从军》"时装"扮相、对《童女斩蛇》"扮演上不够圆满"的批评便可见一斑;更何况,组成戏曲股的会员们尽管一部分对戏曲有所了解,但其他仍为纯粹的教育界人士,对戏曲艺术的编创原则并不了解,仅能在剧本文学方面有能力加强干预;齐如山在戏曲股内的主动沉默或被动失语也昭示着这并不是一次官方改良意志与戏曲中人圆满、愉快且充分调动自主性的合作,这可能也是梅兰芳、齐如山其后逐渐淡化这一段合作经历的原因之一。

　　同时在戏曲股这样的编制主旨制约下,更加考验领取到脚本的戏曲班社是否有能力将一个突出文学性、思想性的剧本转换成戏曲思维和语汇的能力。语言讲述花木兰替父从军的故事固然容易,但搬演上戏曲舞台后,木兰不同时期,二十九场戏所要求变换行当、程式的复杂性使得能够在欧战期间应景应时地成功塑造出这一形象变得极为紧迫且困难。梅兰芳领取《木兰从军》《童女斩蛇》两剧本到排演、公演的过程不仅缠绕着官方意志与演员个人和艺术呈现上的摩擦,更深深勾连着当时的审查—验收制度、国际国内政治背景。重新回顾这段历史有助于我们看到处在这样背景下的早期梅兰芳,如何能够以惊人

---

① 张聊公:《听歌想影录》,天津书局 1941 年版,第 135 页。
② 舜田:《记梅兰芳之童女斩蛇》,载于《实事白话报》1923 年 7 月 16 日,第 3 版。
③ 《通俗教育研究会第二次报告书》,股员会议事录二《戏曲股第三十一次会议》。

的适应能力、创意程度和排演效率啃下一块来自当时官方的"命题作文"硬骨头,并同时进行古装歌舞戏的实验,的确让我们以更为"深描"的方式遇见、预见梅兰芳的"可塑性"如何开辟了其之后华美灿烂的艺术人生与梅派艺术生生不息的发展动能。

## 三、掣肘与分歧:齐如山的戏曲改良路径及其取舍问题

反观齐如山的学术经历,一直到 1895 年入京师同文馆学习德文、法文之前,齐如山都在接受传统的儒学教育。但 1908 年赴法、1911 年、1912 年三次赴欧经历,令齐如山领略了巴黎、柏林、伦敦等地的绚烂华美的戏剧样式,而齐如山当时见到的,正是 19 世纪高度张扬视觉性、景观化重要剧场艺术形态"维多利亚戏剧"。① 唯有意识到齐如山戏曲改良的这一关键的"精神性背景",我们才有可能重新理解被误读了的齐如山早期剧论《说戏》《观剧建言》《编剧浅说》中不经意间流露的对于西方戏剧的"尊崇",理解他真正想要操刀再造的理想范本,以及为了实现这一愿景曾做出的尝试。

"维多利亚戏剧"的剧场中,杂耍、马戏、滑稽剧、默剧、芭蕾舞剧等表演"百戏杂陈",争奇斗艳,"表现和景观"而非"叙事"成为戏剧观演的根本诉求。19 世纪的戏剧生产又将工业时代最先进的机械发明、视觉装置、绘画艺术搬进了剧院,在舞台上营造各种光怪陆离、鱼龙漫衍、上天入地的异景奇观,这种审美趋向和实现能力又催生并驾驭了对于舞台细节、历史器物近乎病态的考古与格致之学。② 从晚清使臣张德彝、曾纪泽、郭嵩焘等在欧洲观剧的日记,到民初齐如山面向剧界的宣讲,无不一次又一次呈述着"维多利亚戏剧"带给中国人的"震惊体验"。齐如山早期剧论《说戏》《观剧建言》《编剧浅说》三种就将这种追忆隐藏于中西戏剧之比较的框架之中,但往往被误读为崇拜西方的某种"写实"主义,或是贬抑中国戏园的幼稚落后。比如《观剧建言》中提到的"巴黎欧佩拉大戏园演剧"③,或者是一些长篇段落:

>……又有极大的绞盘,为的升降风景画片,更有许多升降机,为的是脚色上来下去的方便,台上的景致都跟真的一样,比方白天、夜里、火车、轮船、开行、停住、花园、城堡、王宫、酒馆、街市、矿窑、山中、海底、风云、雷雨、水火灾难,演甚么戏,都跟真的没分别,甚而至于唱打仗的戏,就看见台上如同野外几十里地那么远,好些个人在战场上打仗,炮的声音、枪的声音、喇叭的声音也如同真的。④
>
>就比方演古时候的戏,那个时候的桌椅板凳,不见得跟这时候的一样,如夏、商、周,都是席地而坐,把它考求考求,照古式做出来,让大家看看,古时的桌椅那么个样

---

① 此观点受孙柏教授启发,谨致谢忱。
② 参见孙柏《十九世纪的西方演剧和晚清国人的接受视野——以李石曾编撰之〈世界〉画刊第二期〈演剧〉为例》,《文艺研究》2019 年第 4 期。
③ 齐如山:《观剧建言》,苗怀明整理:《齐如山国剧论丛》,商务印书馆 2015 年版,第 19 页。
④ 齐如山:《说戏》,苗怀明整理:《齐如山国剧论丛》,商务印书馆 2015 年版,第 11—12 页。

儿，现时的桌椅这么个样儿……①

一种是拿美术的思想来感动他。……比方西洋演下雨的戏，大致用纱，用颜色画上雨点的形式，就用机器转动此纱，在台下一看，便如真雨一般；……比方唱用轮船的戏，便用木板做成轮船一面的形势，位于台上，外面悬上十几层蓝纱，在台下看着轮船，模模糊糊，仿佛很远，以后便将纱慢慢的一层一层的提起，轮船越看越真，船上的灯光等等，也越来越大，赶到将纱提完，就像轮船到了跟前，如此方有趣味。②

以上种种不一而足，甚至一直到1919年，通俗教育研究会戏曲股名誉会员陈绂卿受教育部组织随行考察欧美各国教育事业，游历了美、英、德、法、俄多国，其回国后仍在其戏剧考察报告中流露出对欧美主流戏剧样式颇感惊异，③旧剧与新剧，如卧特鲁儿（Vaudeville，杂耍，有相声幻术等，亦闻有唱词）歌舞、笑剧、奥蒲拉（Opera）与兴起的白话剧在欧美剧园中熙熙攘攘地共存着。在这份报告中，德国、法国对于舞台道具的严格考据、崇古风尚，以及对恢宏磅礴的视觉整体性的追求仍可见一斑："嗣乃游德至汉堡，旋赴柏林调查。一切其剧园亦分新旧两式，柏林维特尔林街最称热闹，……从前德皇曾亲往观剧，其宏壮颇不让于英所演之剧，亦分新旧。……旧剧价亦较昂，多演历史剧。所用切末亦讲写真。剧中脚色多时可至数百人，其中以配脚最占多数，如演拿坡仑兵据柏林一剧，则即用拿翁当时所据之床（其床至今尚存），借以布景。……法国戏剧之讲究已如上述，而其剧中之切末每为他国所不及。凡演剧时，则一切山水土木等布景均必肖必备，其打剧也，所费资本既已甚巨，需时间亦复甚久，每有须一二年功夫始经打成一剧。"

"维多利亚戏剧"在戏剧场面营造上融合大量歌舞场面、杂技表演与机械手段的光怪陆离、花团锦簇的美学特征实际上成为齐如山回国后改良中国戏曲的理想范本，这也是他一直强调的"美术主义""美术的思想"。自齐如山回国后，从他不断向剧界发出的声音，以及在正乐育化会、通俗教育研究会戏曲股奔走的活动经历看，他的确是一直在寻求能够试验这一理想范本的机会。不难发现，回国之后的齐如山也曾期待加入官方的戏曲改良组织、倚重国家力量完成提升戏曲"美术性"与"视觉性"的改造。但事实上，齐如山在戏曲股的记录几乎是"失语"的，他自己更是一笔带过了这段经历。一方面是前文所言，戏曲股教化主旨先行的刻板与颇为生硬、为实际排演带来较大困难的编戏策略与验收标准令官方与演员之间产生了较大的分歧与掣肘；另一方面，齐如山在股内的工作似乎也只能在戏曲文本上面提一些题材、价值观方面的建议：

"一次到教育部，因为部中多系友好，他们说：中国剧情节的范围，多在本国之内，有国际的思想的很少，有国家观念的也不多。我说，你们诸位话是极对，但对于国剧研究的还差。国剧中并非没有国际的事端，而且多得很。不过戏中的国际思想与现在的情形不同，与诸君心目中之国际情形，自然也不同了。……诸公认为他没有国

---

① 齐如山：《说戏》，苗怀明整理：《齐如山国剧论丛》，商务印书馆2015年版，第13页。
② 齐如山：《编剧浅说》，苗怀明整理：《齐如山国剧论丛》，商务印书馆2015年版，第45页。
③ 《通俗教育丛刊》（第19辑），专件《陈绂卿先生演说词（十二年三月本会欢迎会时）》。

际思想者,实因此故,非真没有也。我这话他们当然很以为然,随着说何不新编几出呢?我说你们找几个题目罢,于是又编了几出,如'木兰从军''生死恨''西施'等等……"①

  齐如山隐去了戏曲股,只言"教育部",似乎在以平淡的口吻掩饰某些曾并未起到足够重要作用的一段经历。不过此次关于中国"国际观念"的答问,或许是《木兰从军》在股内草创伊始的一番讨论。如今在梅兰芳纪念馆仍有编号为"乙 10472"署名齐如山、钤"如山"印的线装抄本《木兰从军》,这似乎是一份只有十四场的编剧提纲,情节较为简单,还未充分考虑木兰换装所需的时间问题,并有勾画痕迹和铅笔的德文或法文批注,可能为齐如山审核《木兰从军》时所添加。齐如山的修改极为克制、宽容,尽管这并不是一个精彩的故事,但梅兰芳承担一个戏曲演员对于社会文化塑造的公共义务的同时,能够在一众脚本中领取到《木兰从军》《童女斩蛇》(皆为齐如山审核)两个相对难度与回报并存的剧目,齐如山背后的筛选和认可也功不可没。在这个背景下,我们似乎可以拥有一个新的视角看待"梅齐"的早期合作,而不仅仅将其平滑地依靠回忆拼合在一起,在遭遇共同的掣肘、失意之下,齐如山与梅兰芳在寻求创新、转型与突破的愿景中达成了一致。1918 年已经几乎未见齐如山在戏曲股的活动痕迹,随着梅兰芳不再编演时装新戏,齐如山也将精力更多地投入到更加符合其改良理想的古装歌舞戏以及"再造传统"的传统戏重编中,将梅兰芳的艺术生涯推向了新的高潮。

---

①  齐如山:《齐如山回忆录》,上海文艺出版社 2014 年版,第 94—95 页。

# 上海孤岛时期京剧的历史繁荣与当代启示

穆 杨[*]

**摘 要:** "孤岛"是一个附带时间条件的空间概念,指从1937年11月至1941年12月四年间,处于日军包围之中却能暂免战火侵扰的上海租界。此时期,京剧业空前繁荣。孤岛京剧不但在市场格局上形成了完备的戏院建制和分层的消费习惯,而且让京剧的传承和创新始终紧贴时代和观众的审美诉求。京剧不脱离市场就是不脱离时代和观众,这是孤岛京剧繁荣留给当代京剧复兴的重要启示。

**关键词:** 上海孤岛时期;京派京剧;海派京剧;京剧复兴

上海孤岛时期的京剧演出,因空间和时间上的特殊性,成为中国京剧史的一个重要样本。空间上,殖民者管理下的租界,客观上推动了上海从传统农业社会向现代商业社会的转型。在当时的经济环境下,京剧的生存和发展方式有了新变化。时间上,淞沪会战爆发后虽百业凋敝,但偏安一隅的上海市民仍热衷于娱乐性消费。市场竞争中,京剧的传承和创新路径有了新突破。孤岛京剧的历史繁荣,是商品经济发展的结果,它为当代京剧复兴留下了诸多有益启示。

## 一、孤岛京剧市场的基本情况

上海京剧业在进入孤岛时期之前,就已经形成了以戏院为经营主体,以京派京剧和海派京剧为艺术商品的市场格局。

上海戏院作为经营主体,为谋求利润最大化,其业务范围不同于仅赚取场租的北京戏院,而是一并囊括了雇佣演员、组建班底、编演新戏、宣传推广等多个环节。这样做的目的是为了全面控制京剧的生产和营销。约在1930年,上海一些大型京剧戏院已在竞争中脱颖而出成为龙头企业,向观众提供各具特色的京剧演出。

上海京剧作为艺术商品,有两种基本类型。一是符合传统文化精英审美的京派京剧。京派以北方名角为号召,由戏院定期邀请,做短期演出。二是满足近代市民大众趣味的海

---

[*] 穆杨(1988— ),艺术学博士,武汉大学艺术学院副研究员,专业方向:戏剧戏曲学。
【基金项目】本文为第63批中国博士后科学基金面上资助项目"市场与艺术:上海孤岛时期京剧演出研究"(2018M630595)阶段性成果。

派京剧。海派以连台本戏为号召,由戏院自建班底,做长期演出。从受市场欢迎的程度看,京派京剧和海派京剧双峰对峙,并无高下之分。

1937年8月13日淞沪会战爆发,京剧界集体停业。然而,尚未等到战事结束,各大戏院便以10月24日的募捐义演为契机,①陆续恢复营业。得益于此前较为完备的市场经济,京剧业的恢复速度惊人。

据《申报》统计,战后一年上海共有17家营业稳定的京剧戏院,规模胜于战前。② 它们是:黄金大戏院、卡尔登大戏院、天蟾舞台、更新舞台、共舞台、大舞台、皇后剧场、卡德大戏院等8家大型戏院;小广寒、时代剧场、长乐剧场等3家小型茶园;新世界游艺场、大世界游艺场、先施乐园、大新游乐场、新新花园游艺场、永安天韵楼等6家设有京剧演出的游艺场。

这些剧、戏院种类丰富,是孤岛京剧繁荣的基础。它们在场所档次、消费水平和产品种类等方面,构建了差异互补的分布态势。

孤岛京剧的消费场所按规模大小可分为三类。第一类是大型戏院,以黄金大戏院、共舞台、大舞台、天蟾舞台等为代表,场内环境舒适、设施豪华、座位数千、按视野效果分层定价。第二类是小型茶园,有小广寒、时代剧场、长乐剧场等,选址茶园二楼、设施相对简陋、出售统一的廉价票。第三类是附属在大型游艺场里的大小京班,与前两类相比,游艺场不单演京剧,连同其他游乐项目,打包售出更为廉价的通票。

孤岛京剧的消费水平覆盖社会各个阶层。以1939年各演出单位的最高票价为例:大型戏院的票价不但远远高于小型剧场和游艺场,而且在所有娱乐项目中位居榜首,如黄金大戏院为2.85元、天蟾舞台为1.5元、大舞台为1.5元、卡尔登大戏院为1.4元、共舞台为1元;小型茶园票价较低,大致相当于大型戏院的次末等席位,如小广寒、时代剧场、长乐剧场三家票价一律为0.3元;附属在游艺场里的大小京班则更低,只需0.1元的门票,便可以体验包括京剧在内的各种娱乐项目。③

孤岛京剧的产品种类便是京派京剧和海派京剧,两者的市场比重大致相当。大型戏院中,黄金大戏院和天蟾舞台专邀京派名角,大舞台和共舞台主打海派新戏,卡尔登大戏院兼而有之。④ 小广寒、时代剧场、长乐剧场等三家,本质是旧式茶园,之所以名为剧场是因为上海人讲求摩登,取名新潮。这三家茶园意在恢复三十年前茶园演出的旧观,剧目内容和观演习惯有复古的听戏倾向,艺人多为不出名的京派演员。⑤ 游艺场内附属的大小京班,则以连台本戏为主,演出时火爆开打、特技表演一应俱全,浓厚的海派特点毕露无遗。⑥

---

① 参见《伶界联合会为难民救济会筹募捐款大会申三天》,《申报》1937年10月24日。
② 参见陆安之:《上海的游艺场所》,《申报》1938年11月21日。
③ 所列票价据1939年《申报》游艺版戏曲广告统计。
④ 参见肖伦:《上海各戏院新阵容》,《申报》1939年2月17日。
⑤ 参见曼伏:《小型剧场人物志(上)》,《申报》1939年4月25日。
⑥ 参见德卿:《游艺界尖事记》,《申报》1938年11月9日。

孤岛京剧繁荣，不只体现在戏院品类丰富，还体现在演员收入颇高。对比他们与当时工薪阶层的收入情况，可大致了解京剧业的收入水平。

据《申报》各类招聘信息显示：上海初中文化者月收入在50元以下，如杂货店店员8元，电话接线员25元，普通会计30元，小学教员50元；高中文化者月收入在100元左右，如英文营业员60元，账房会计80元，电台播音员40至100元，职业学校教师100元；大学毕业月收入可超100元，如英文播音员150元，某医药公司招聘大学毕业生薪水在100至300元。①

上海本地被长期雇佣的班底演员，②收入最低者为龙套，与社会底层人士收入差距不大，一旦演出知名度则包银（月收入）不菲，远超普通人数十倍。如老生王椿柏在新新花园游艺场时包银仅80元，待其成名被共舞台挖走后突增至300多元。其他可考的班底演员包银数有：于素莲450元（1938年卡尔登大戏院）、金素雯550元（1938年卡尔登大戏院）、芙蓉草1 666元（1938年黄金大戏院）、金素琴1 800元（1938年黄金大戏院）、李鑫甫800元（1941年更新舞台）、杨宝童1 400元（1941年先施乐园）等。

北方来沪做短期演出的名角演员，由戏院经理出高价特邀，或邀个人，或邀剧团，按演出周期（通常为一月）结算。可考的特邀演员收入情况如下：陈少霖5 000元（个人/1938年天蟾舞台）、黄桂秋6 000元（个人/1938年天蟾舞台）、杨宝森9 000元（个人/1941年黄金大戏院）、程砚秋46 000元（剧团/1938年黄金舞台）、荀慧生40 000元（剧团/1940年更新舞台）、谭富英40 000元（剧团/1941年大舞台）、李少春100 000元（剧团/1941年天蟾舞台）。值得一提的是，1941年黄金大戏院邀请程砚秋及其秋声社演出40天，开出270 000元包银的天价，演出票价最高定为12元，为孤岛时期包银和票价之最。③

剧场品类丰富和演员收入颇高，是孤岛京剧繁荣在经济效益上的体现，但京剧繁荣不

---

① 本段数据摘抄自孤岛时期《申报》上各类招聘信息。
② 本段班底演员包银数据由《申报》游艺版相关新闻整理而成，兹列各出处如下："王椿柏，昔隶新新大京班，名王荣森，在新新包银八十元，后进共舞台，包银增至三百余元"，参见《菊部拾零》，《申报》1938年11月13日。"坤旦于素莲之父于笑侬，昨日到卡尔登大戏院领取二十二天包银，计三百三十元。"参见《菊部拾零》，《申报》1938年11月13日。"坤旦金素雯，有隶卡尔登大戏院讯……金之包银为五百五十元"，参见《金素雯献艺卡尔登》，《申报》1938年11月7日。"黄金大戏院芙蓉草（赵桐珊）搭黄金系长期合同，全年包银二万元。"参见《菊部拾零》，《申报》1938年11月27日。"黄金大戏院邀妥坤旦金素琴，金之包银为一千八百元"，参见《黄金邀妥坤旦金素琴》，《申报》1938年11月5日。"更新邀妥文武老生李鑫甫，包银八百元。"参见奋予：《剧艺杂记》，《申报》1941年8月12日。"先施乐园平剧场，谈判邀请麒派老生杨宝童，包银一千四百元。"参见奋予：《剧艺杂讯》，《申报》1941年9月4日。
③ 本段特邀演员包银数据由《申报》游艺版相关新闻整理而成，兹列各出处如下："天蟾舞台拆账问题，黄桂秋包银六千元，陈少霖五千元"，参见《菊部拾零》，《申报》1938年11月5日。"宝森和黄金素有友谊，于是终究在九千元巨额包银之下，宝森表示愿意接受与砚秋合作。"参见《杨宝森再度挂二牌（下）》，《申报》1941年9月7日。"黄金大戏院程砚秋，王少楼、姜妙香、顾玉苏、吴富琴，全班四十三位，包银按月四万六千元"，参见《菊部拾零》，《申报》1938年11月5日。"当时慧生才拿八百块一月的包银，仅占小云二四分之一……要拿现在更新邀他的四万元来说，那简直要较首次来申时增加了五十倍呢。"参见徐幕云：《梨园外纪》，《申报》1940年3月8日。"谭剧团全体角儿之包银共为四万元，以一月为限。"参见景春：《谭富英与程砚秋》，《申报》1941年9月24日。"李少春应天蟾聘，并邀翠旦角白玉薇，演期暂定一月，全体包银合国币近十万元。"参见郁人：《梨园琐记》，《申报》1941年10月24日。"程砚秋此番来沪，献艺黄金，沪上顾曲界，极感兴趣，据可靠方面传出消息：秋声社全体包银记二十七万元，共演四十天，黄金已定最高票价为十二元，座位已预定一空，可谓空前之盛况。"参见乐：《包银钜大前所未有》，《申报》1941年9月30日。

只有经济效益,还有艺术发展。受益于市场经济的发展,孤岛上的京派京剧和海派京剧,在传承和创新两方面,都取得了长足的发展。

## 二、孤岛京派京剧的活态传承

上海孤岛时期,京派京剧三代一流名角同台争胜、后辈人才培养有序完善、观众审美水准不断提高。从此三点可以看出:市场经济发展有益于京派京剧的活态传承。

中国戏曲史进入以京剧为代表的地方戏阶段,在一定意义上是以演员表演为中心的历史,其繁荣的标志是流派纷呈、名家辈出。孤岛京剧市场延续和壮大了京派京剧的名角效应。

孤岛京派的名角阵容呈现出老、中、青三代汇聚一堂、彼此争胜的盛况。老一代,指四大名旦和前四大须生中尚未完全退出舞台者,他们在孤岛均有商演记录,如梅兰芳1次、程砚秋3次、荀慧生1次、马连良2次、言菊朋1次。中一代,以四小名旦和后四大须生为代表,其中毛世来、张君秋、宋德珠、谭富英、杨宝森更是孤岛京派的主力军。青一代,在当时属于后起之秀,有生行中的李盛藻、周啸天、王少楼、纪玉良、陈少霖,旦行中的新艳秋、章遏云、童芷苓、郑如冰、侯玉兰,行净中的高盛麟、裘盛戎、袁世海,丑行中的叶盛章、艾世菊等。这些京派名角,主要受邀于黄金大戏院、天蟾舞台和更新舞台三家大型戏院。

黄金大戏院资金雄厚、班底强大,是孤岛时期上海最大的戏院,[①]素有"京朝乐府"的雅号。黄金大戏院于1937年11月6日复业,初期由李万春的永春社和林树森的林剧团合作开锣。演至1938年4月,其邀角进入常态化,每年固定7期,具体情况如下:1938年有谭富英和张君秋,杨宝森和于连泉,马连良和张君秋,程砚秋和王少楼,周啸天、章遏雲和杨宝森,言菊朋和荀慧生。1939年有章遏云和杨宝森,富连成"世"字科、"盛"字科毕业生,言菊朋和侯玉兰,南铁生,宋德珠和杨宝森,王玉荣和杨宝森,章遏云和安舒元。1940年有奚啸伯和侯玉兰,程砚秋,马连良和张君秋,毛世来和陈少霖,李盛藻和童芷苓,新艳秋和周啸天,叶氏三兄弟(叶盛章、叶盛兰和叶世长)。1941年有李玉茹和王金璐,荀慧生,郑冰如和纪玉良,郭春阳和赵晚霜,张文涓和马艳芬,程砚秋和杨宝森,奚啸伯和侯玉兰。

天蟾舞台于1938年复业,初期营业效果欠佳,直至邀请梅兰芳演出半月营业戏后逐渐有所起色。[②] 此后,天蟾舞台在班底剧团的基础上,邀请黄桂秋的桂秋剧团加盟,上演一段时间老戏后,于1939年5月起转为主营海派连台本戏。更新舞台则于1939年9月起开始北上邀角,至1941年12月除盖叫天的盖派武戏和其子张翼鹏的6本连台本戏《新

---

① 黄金大戏院的班底阵容在当时的上海首屈一指,其中旦角有芙蓉草(赵桐珊)、于素莲;净角有李克昌、程少馀、刘许蒂、裘盛戎、袁世海;丑角有刘斌昆、马富禄、韩金奎;小生有叶盛兰;武生有马胜龙、高雪樵;武旦有阎世善、粉菊花等。黄金大戏院每年定期邀请顶尖的京派名角来沪,配以强大的班底阵容,售座常年不衰。

② "梅在大上海演义务戏三星期,后移天蟾演营业戏半月——稍有盈余",参见《一年来海上梨园总结账》,《申报》1938年12月31日。另梅兰芳在上海演出的消息,香港版《申报》亦有报道,参见《梅兰芳下月来港表演》,《申报(香港版)》1938年4月26日。梅兰芳抵达香港后,于1938年5月11日至27日、30日,在利舞台商演及义演,参见此时段《申报(香港版)》戏曲广告。

西游记》外,共邀京派名角演出13期。此外,大舞台虽长期上演海派连台本戏,但也在1941年10月8日至11月27日有过一次邀请谭剧团(谭富英和张君秋)的演出记录。

孤岛时期的戏曲演出在营造名角效应的同时,也在培育后辈人才。当时京沪两地戏曲名校的学生,均将上海作为积累舞台经验和观众口碑的必选地。孤岛京剧市场培育和助推了京派京剧的后辈人才。

北京两所京剧名校,旧式科班富连成和北平戏曲学校,均积极与黄金大戏院洽谈优秀毕业生的商演事宜。富连成于1939年5月17日至6月25日演出,主要演员有毛世来、沙世鑫、高盛麟、江世玉、阎世善、贯盛习、裘盛戎、艾世菊等,其中裘派创始人裘盛戎一度留在上海,成为黄金班底演员,期间与周信芳有较长时间合作。北平戏曲学校毕业生剧团于1941年1月27日至3月16日演出,主要演员有李玉茹、王金璐、纪玉良、储金鹏、郭和湧、张金樑、李金泉、王玉让等,其中李玉茹、王金璐、纪玉良等人经过一月多的演出誉满孤岛,后留在上海成为新中国上海京剧事业发展的重要力量。

上海当时最有名的戏曲学校是建于1939年底的上海戏剧学校。它由一批推崇正统京派的票友捐资开办,旨在培养江南年轻的京剧人才,前后共招收学生186名(孤岛公演时为123名),均以"正"字排行,具有让京派在上海传承的历史意义。该校学生于1940年10月12日在黄金大戏院首演四天,后固定在更新舞台演出周三和周六的日戏,其中顾正秋、关正明等人,已在此时演出名气。让本地在校生举行定期商演,对戏院和戏校来说是一个双赢的举措。对戏院而言,学生公演是商机,既可以让观众更换口味,又可以用相对低廉的票价改善日戏客源不多的状况;对学校而言,则是在解决学生舞台实践问题的同时,补贴办学经费的不足。

孤岛对京剧的贡献,不只在于促进演员的成功和成才,还在于促进观众的成长和成熟。高水平的演出与高水准的欣赏相辅相成。孤岛京剧市场熏陶和提升了京派京剧的观众审美。

京派是传统文化精英热衷的艺术样式,其审美标准主要由清末皇亲贵胄、达官贵人和文人学者阶层制定,普通观众则是跟随者。因此,欣赏京派需要一定的传统文化修养。京剧抵沪后,大量新观众源源不断地进入戏院,至孤岛时期,这些新观众欣赏京派的水准大见提高。时人评述说:"近年以来,孤岛平剧观众水准已大见增高,因此,两年来的北伶人,没有真正能耐的,往往铩羽而返。综观这三年来的北来名伶,生旦二行,似乎存在一个微妙的定律,即就是生行则成名的较易卖座,而旦行则新人容易唱红。在这里我们可以看出这两年来的孤岛人士,对于平剧的欣赏,已不仅是为了娱乐而兴趣,而且仿佛已是能在娱乐中要求刺激。本来,生行戏重叙情、慷慨、激昂,成功的名伶演来易于体现贴切;旦行戏重表情、婉转、刺激,新人实比较容易发挥。毛世来、侯玉兰、宋德珠、吴素秋、王玉荣、郑如冰、童芷苓,相继崭露头角;而言菊朋、贯大元、马连良、谭富英,或则古色古香、老劲弥健,或则几度来沪、买票不衰,周信芳、赵如泉两老牌也隐然执孤岛梨园牛耳。在这里,我们更可以看出两年来的平剧界,如非以往朝间可比了。"①

---

① 冷观:《两年来的孤岛游艺界》,《申报》1940年10月10日。

上海孤岛时期,市场经济与京派活态传承之间的正向关系,并不是简单的现象归纳,其背后有着从市场到艺术的深层逻辑:市场经济下,商业竞争获胜是京剧演员生存的前提,而提升艺术质量又是商业竞争获胜的重要手段,其结果是市场促使京剧演员不断提升艺术质量。

## 三、孤岛海派京剧的突破创新

海派京剧是京剧传入上海后形成的新品种。上海孤岛时期,海派京剧的影响力丝毫不逊于京派京剧。从它在商业和艺术两方面的成功可以看出:市场经济有益于海派京剧的突破创新。

海派京剧的商业成功,体现在大舞台、共舞台、天蟾舞台等大型戏院复业后,迅速恢复了此前编演连台本戏的盛况。大舞台于1937年10月26日复业后,续演战前中断的第18本《西游记》,至1940年1月22日完结全部42本,①随后推出14本《神怪剑侠传》和2本时事戏《阎瑞生与王莲英》。共舞台于1937年10月27日复业后,接演战前中断的第14本《火烧红莲寺》,至1939年8月7日完结全部34本,②随后继续推出10本《济公活佛》、时事戏《黄慧如与陆根荣》、3本《就是我》和10本《怪侠欧阳德》。天蟾舞台自1939年调整经营策略后,上演6本《七剑十三侠》和15本《金镖黄天霸》。

这些连台本戏有着持续吸引观众的魅力。时人评价说:"《火烧红莲寺》和《西游记》,犹如有连续性的整部长篇小说,看了这一本,不由得你不看下一本,每本里都有'新鲜噱头',花样百出,剧情则香艳滑稽,兼而有之,并且每本里都有不同样的'新颖打武',提倡尚武精神。一年以来,共舞台的《火烧红莲寺》由16集排到27集;大舞台的《西游记》由19本排至31本,都拥有多量的老看客,所以营业始终在水平线之上。"③

海派京剧商业优势的根源是其艺术优势。上海城市的发展,使得不同的艺术与娱乐样式汇聚一堂,这无形中扩大了观众群体的审美范围,也冲击了传统京派以深厚历史文化内容为基础的审美习惯。京派以演员表演为中心,向观众展现意味绵长的唱念和含蓄蕴藉的做打;海派则以舞台效果为中心,凭借曲折情节、机关布景、光影效果、火爆打斗吸引观众。相较而言,海派在表演风格、机关布景和情节设计等方面的创新,更能满足京剧新观众的感官刺激和猎奇心态。正如傅谨所说:"同样是看和听,含蓄蕴藉的表演或许不如火爆炽热的打斗那样受欢迎,意味绵长的腔调或许不如声如洪钟的激情那样得追捧,而幽怨的人生况味,也不如曲折离奇的故事那样,足以吸引观众。"④

符合京剧新观众的审美趣味固然是海派的优势,但当其过分追求"新鲜噱头"时,亦会显现出低俗化、庸俗化的倾向,这也是历史上海派曾饱受诟病的原因。然而,不能因为海

---

① 头本《西游记》首演于1935年6月1日。
② 头本《火烧红莲寺》首演于1935年11月9日。
③ 《一年来海上梨园总结账》,《申报》1938年12月31日。
④ 傅谨:《20世纪中国戏剧史(上)》,中国社会科学出版社2016年版,第198页。

派存在卖弄噱头的现象,就根本否定海派对京剧舞台美学的探索。在杰出艺术家手里,孤岛海派的突破创新才能被体现得淋漓尽致。理论上,麒派宗师周信芳就指出,海派重在探索京剧对写实表演方法和现代舞台技术的吸收和运用,①而实践上,也正是周信芳编演的6本连台本戏《文素臣》成为了孤岛海派京剧在商业和艺术上俱佳的现象级作品。

1937年10月28日,周信芳带领移风社返回上海,在卡尔登大戏院演出。他先用麒派老戏开锣,待经济好转后,于1938年12月至1941年3月不间断地创编6本连台本戏《文素臣》。该戏改编自清代夏敬渠的长篇章回体小说《野叟曝言》,由朱石麟编剧,周信芳导演,周信芳、高百岁、王熙春、金素雯等主演。

以票房收益论,全本海派新戏虽不乏演期持久之作,但就单本而言,往往以"三旬为一世"。②《文素臣》头本上演便轰动整个上海,首演场次高达59场,③单本演出总量为102场,创下同时期所有连台本戏单本演出的最高记录。全本《文素臣》总计演出455天(456场),约占移风社孤岛总演出天数的2/5。这部戏不只吸引原本就热衷海派新戏的观众,而且连不喜旧戏只爱电影的影迷和不看海派只听京派的戏迷都趋之若鹜,部分北来的京派名角也纷纷前往观看。上海游艺界将1939年称为"文素臣年",同年《申报》评选年度最红京戏,《文素臣》首列其中。④

以艺术口碑论,《文素臣》在舞美和表演上皆有融入写实风格的创新。如头本中古庙脱衣向火、洞房玉体横陈一幕,据周信芳自述"首夕上演,火炉之下,装一小风扇,吹红纸条上浮,以象火舌……洞房一场,案植三烛,素雯每脱一衣,则吹一蜡,台上灯光,亦随以渐黯,富有电影风味"。⑤ 火炉和蜡烛是实物道具,脱衣和吹烛是写实表演,舞台灯光效果紧密配合演员动作。用表演术语来说便是,因为实物道具和逼真效果的使用,原本京剧中抽象的、虚拟的无实物表演,变成了个性的、具体的有实物表演,且演员表演与舞台效果相互配合,共同完成了人物塑造和剧情发展。更重要的是,导演对表演尺度拿捏得当,光影的巧妙运用不仅避免了色情的全然裸露,反而收获了含蓄的美学效果。

《文素臣》趋近写实的风格,得到了普通观众和专业人士的双重认可。一位普通观众赞扬周信芳表演老练圆熟,舞台效果有电影风味,即有电影镜头拉近时细节呈现的真实感。⑥ 京剧评论家翁偶虹特别撰文《略记麒麟童之六本〈文素臣〉》盛赞该剧的话剧式的布景方法,他说:"此六本文素臣中,最富丽最伟大之场面,厥在成化帝病卧宫闱,文素臣乔扮行医,此场布景当然站在富丽堂皇四个字,然此处设计实施,亦剧上一种经验,绝非率尔操觚者,大可一谈为声色并重者作参考也。其宫闱不经之制造,与昔年平面一层者不同,且

---

① "连台本戏在我国的传统戏曲中,可说是一种基本的表现形式。这种形式……吸取了新剧(即后来的话剧)的表演方法,与现代化的舞台技术(后来俗称机关布景),再加上它通俗易懂,情节紧凑热闹,获得了广大观众的欢迎,于是,它就成了江南所特有的艺术品种。"参见周信芳:《谈谈连台本戏》,《上海戏剧》1962年第9期。
② 海派连台本戏若单本首演场次超过一个月,便是梨园界的票房佳话,故有"三旬为一世"的说法。
③ 首本《文素臣》上演59场后,赶上1939年旧历春节,因戏曲界岁末封箱的惯例中断,并非不再卖座。
④ 参见唯我:《本年度上海最红的戏》,《申报》1939年12月31日。
⑤ 梯公:《〈文素臣〉种种》,《申报》1938年12月16日。
⑥ 参见陆六:《〈文素臣〉评》,《申报》1938年12月13日。

凸凹开阖,如有用途,盖用合话剧布景方法,沉�而成,于此可见海上剧业之进步。"①

上海孤岛时期,海派京剧不将谋利作为唯一目标,事实上,没有艺术的成功,也不可能持久吸引观众。这背后同样有着从市场到艺术的深层逻辑:高度发育的市场改变了观众的审美趣味,观众审美趣味的改变倒逼京剧舞台美学作出改变,其结果是市场促使京剧美学不断回应时代需求。

## 四、孤岛京剧繁荣的当代启示

20世纪以来,京剧不断受到来自话剧、电影、魔术、歌舞等各种新型娱乐项目的冲击,但京剧一直是各类娱乐项目中的佼佼者,其原因正是市场拉近了京剧与时代和观众的距离。上海孤岛时期京剧的历史繁荣说明,处于市场竞争中的京剧,既能通过演员的高超演技让传统京派审美与当代观众对接,亦能根据时代的审美变化创造符合新观众口味的海派奇观。京剧不脱离市场,就是不脱离时代和观众。

1949年后,京剧业由市场化运营全面转变为体制化管理。这种转变有利于当时的新中国戏曲改革,有利于让京剧艺术为新社会服务,具有历史进步意义,但它也在客观上切断了京剧的市场化道路。京剧退出市场,意味着退出与其他艺术形式的竞争,也意味着退出时代观众的日常生活。改革开放以来,京剧重提市场化,但名家云集的国有剧团却一直未能摆脱市场化程度越低、政府财政补贴越多的桎梏。从当下看,是观众常年流失导致市场化举步维艰;但从历史看,恰恰是退出市场化导致观众常年流失。当下市场化之路很艰难,但依靠政府财政供给的做法,只能是复兴京剧的有益补充,并不是长久之计。

市场仍应在当代京剧的复兴过程中扮演至关重要的角色。让京剧活在时代和观众之中,是复兴京剧的应有之义;而京剧市场化的本质,正是以时代和观众的审美需求为导向,选择京剧传承和创新的可能路径。

---

① 翁偶虹:《略记麒麟童之六本〈文素臣〉》,《半月戏剧》1941年第3卷8—9期。

# "骂战"与"建交"：上海伶界联合会的会旨实践及其意义
## ——以《梨园公报》为研究中心

姜　岩[*]

**摘　要**：上海伶界联合会"维护伶人地位"的宗旨，是其区别"专制时代"戏曲同业团体的自我定位，也是伶人整体参与诠释"民主共和"思想的集中体现；伶联会的会旨在其与民国社会的互动中不断被分享、诠释、建构与修正。相关实践可概括为骂战与建交两个方面，前者以会报《梨园公报》为阵地，集中批驳无良报纸对伶人的不实言论与对伶界的误解；后者发挥报刊的媒介优势，报道与转载伶联会与全国伶界同仁交往与合作的相关新闻。破立之变标示着伶联会一贯的服务伶人原则，因而成为其会旨实践。这不仅使伶人的媒介形象得以重构，从而提升其社会地位，而且带动一批以伶界自觉为中心的组织团体的建立，开启戏曲现代化的"组织时代"。

**关键词**：上海伶界联合会；《梨园公报》；骂战；建交

## 一、"上海伶界联合会"：民国伶界交流的文化样本

上海伶界联合会[①]成立于民国元年。是年，为表扬上海新舞台京剧老生潘月樵响应武昌起义攻打江南制造局立功，临时大总统孙中山为其授予勋章并亲笔题赠"现身说法，高台教化"条幅，同时批复其成立"上海伶界联合会"的请求，相关批文得到《申报》的转载。[②] 伶联会成立后，孙中山更对伶界关照有加，为潘月樵题词"急公好义"，为新舞台诸艺人书写"警世钟"三大字幕帐一幅。[③] 可以说，一方面，伶联会因与起义、总统、民国等时代关键词的缀连而成为革命事业的一部分，具有进步性，伶人也开始肩负"教化"与"劝导"的社会责任，成为国民的一分子。[④]

另一方面，这种社会性的叙述逻辑遮蔽了戏曲现代化进程中民国戏曲的独特地位，进

---

[*] 姜岩（1998—　　），吉林白城人，上海师范大学影视传媒学院2020级戏剧戏曲学专业硕士研究生，专业方向：民国戏曲报刊、戏曲理论与创作。

【基金项目】本文为国家社会科学基金艺术学一般项目：码头与民国戏曲发展关系研究（2018BB06015）阶段性成果。

① 该会在其会报《梨园公报》上的自我称谓是"伶联会"，民国社会沿用之，本文亦遵照这一简称。
② 《伶界联合会禀准立案》，《申报》1912年2月28日，第7版。
③ 陈洁：《民国戏曲史年谱（1912—1949）》，文化艺术出版社2010年版，第2—4页。
④ 陶雄：《上海伶界联合会》，文化部文学艺术研究院戏曲研究所、《社会科学战线》编辑部：《戏曲研究（第十八辑）》，文化艺术出版社1986年版，第270页。

而影响了伶联会的剧史地位与历史评价。具体而言,伶联会同样作为民国戏曲改良的首个也是规模最大的组织存在,其创生与发展必然反映清末以来西学东渐思潮下戏曲改良运动的某种意志与召唤,民国戏曲发展的一般特征由此便得以管窥。而前述引文尽管铺陈的是历史事实,却难以回答三个问题:社会转型能否真正开启民国戏曲的新篇章?民国戏曲改良运动较清末而言有无历史突破?能否将伶联会单纯定义为一个革命组织?实际上,学界对民国时期戏曲改良运动的解读方法一直停留在社会历史的框架之中。以张福海的《中国近代戏剧改良运动研究(1902—1919)》为例,在"民初的戏剧改良思潮"一节中,作者认为:"中华民国建立,民主思想播撒人心,戏剧改良由此翻开了新的一章",这一时期,戏剧已经"完成了作为'武器'的使命","回到戏剧之所以成为戏剧的本身";①再如傅谨的《20世纪中国戏剧史》同样有"民国建元后中国社会开启现代化转型,这决定着戏剧发展"②的表述。

返归民初历史情境与原始报刊文献,更重要的是,回到20世纪戏曲现代化的发展脉络中来,本文认为:新式知识分子开启的清末戏曲改良运动经历了从个人启蒙、精英实践再到集体拓宽的形式变迁,民国初创的社会语境催化这一过程,于是相关组织便会以政党协作的面貌呈现出来,伶联会便是其中的一个典型。可以说,清末时期戏曲行业的人才储备、启蒙资源、编演经验都形塑了民初的戏剧格局,而戏曲组织在继承清末戏曲改良运动遗产的同时,也在以提升伶人地位的方式重申戏曲改良话语权,开启接续实践的更多可能。下文将详细论述。

(一)戏曲改良运动:清末至民初的转型

清末时期,中国社会急剧变革。面对西方殖民者的入侵,一些有识之士在产生危机意识与文化焦虑的同时,破除"中国中心观"而"睁眼望世界",积极吸收来自西方的现代因子,产生新的身份认同。但无论是"器物层面"的洋务运动还是"制度层面"的维新运动,均以不同程度的失败告终,于是以梁启超为代表的新式知识分子将视野移至下层社会,从"思想层面"展开现代探索。受益于西方的理论资源与实践经验,他们找寻到改良社会的支点之一——戏曲,以其理论构建与实践探索开启"戏曲改良运动"。

1902年,梁启超在其创办的《新小说》杂志上发表《论小说与群治之关系》,以"欲新一国之民,不可不新一国之小说"③这一惊人之语,提升了以小说、戏曲为代表的通俗文学的文学地位,提供了启蒙民众的具体方案;又接连发表改良戏曲《新罗马》《劫灰梦》和粤剧《班定远平西域》等,引发文人创作戏曲剧本的热潮,如感惺的《三百少年》《多少头颅》(《中国白话报》)等。但这种案头文学难以真正发挥戏曲作为一门综合艺术的特质,宣化效果仍不理想,不过戏曲改良运动作为一项创举,毕竟影响了进步艺人的观念。在上海,素有"中国第一戏剧改良家"之称的汪笑侬真正将启蒙思潮与戏曲艺术结合起来,用以革新旧

---

① 张福海:《中国近代戏剧改良运动研究(1902—1919)》,上海古籍出版社2015年版,第183页。
② 傅谨:《20世纪中国戏剧史·上》,中国社会科学出版社2016年版,第114页。
③ 梁启超:《论小说与群治之关系》,《新小说》1902年第1期。

众思想。早在光绪二十七年(1901),京剧演员汪笑侬有感于戊戌变法中清政府的无能,在天仙茶园首演京剧《党人碑》,随后又在上海人民掀起的反对帝国主义侵略的拒俄运动、反美华工禁约运动中编演《桃花扇》《长乐老》等戏,另有《张汶祥刺马》等时装新戏对时事的反映。① 此外,汪笑侬创作的《瓜种兰因》《缕金箱》在演出之余刊登在《安徽俗话报》和《二十世纪大舞台》上,表明新式知识分子对其改良工作的认可。1908年,中国第一个新式舞台新舞台建立,此后一批以"新"为名的舞台在上海林立。在现代设施与西式戏剧理念的双重驱动下,戏曲改良运动在演员表演、唱白分配、机关布景方面又有历史性的突破,更重要的是,初步形成若干以舞台为单位的面向戏曲改良的伶人团体,如以新舞台为中心的夏月珊、夏月润、潘月樵等京剧演员,结合时事创编《潘烈士投海》《秋瑾》《明末遗恨》等多部新戏,其历史功绩如同沪军都督陈其美所云:"(潘夏诸君)能使国民心理趋向共和,此次流血少而收效速,与有力焉。"②

综上,清末时期戏曲改良运动就已经完成从个人启蒙到精英实践再到同人合作的范式转换,这是西学资源与本土革命持续推进的结果,也是戏曲改良进入行业内部的逻辑延伸,在这一背景下,以启蒙国民为职业定位,以改良戏曲为沟通媒介,以新式舞台为公共空间,伶界内部的交流日益频繁。但是,进步艺人毕竟占少数,十里洋场中激烈的市场竞争也在一定程度上消解了伶界的整体性,因此伶人社会地位的提升也是有限的。这种内在的缺陷成为民初戏曲改良运动进一步发展的契机。

### (二) 上海伶界联合会的历史浮现及其象喻

"上海伶界联合会为上海全体伶工所组织之职业团体。成立于民国元年。本会查旨,在联络同业感情,力争伶工人格,保伶工职业地位。"③在历史节点上成立的伶联会毫不避讳作为"同业"的伶界同人,从维护市场出发,以"职业地位"为号召,将"伶工人格"作为其发展的底线与愿景,率先整合沪上零散的戏曲团体与戏曲艺人,成为戏曲行业的首个现代组织。如前所述,清末戏曲改良运动的遗产在于提供伶界内部现代式交往的环境与资源,但并未为其建立可供持续推进的基础结构,伶界整体的力量难以调动,戏曲改良的专业优势并未充分发挥出来。在这一意义上,伶联会及其鲜明会旨的历史浮现具有如下特征:

首先,立足上海,面向全国。伶联会成立的初心便是为上海伶界提供同业服务、为发端于上海的戏曲改良运动提供突围路径,但随着伶联会社会影响的扩大,其开展的社会交往突破地域限制,先后与南国戏剧社、广东戏剧研究所、广东八和总工会、北平梨园公益会就戏剧革新开展交流,同时为烟台梨园公会、汉口汉剧公会提供经验借鉴,又在浙江湖州开设伶联会分会,戏曲改良运动也随之蔓延至全国各地。不仅如此,伶联会还十分关注全国剧界发展,在其创办的机关报《梨园公报》中,除"本埠消息"外,还设有"汉口剧讯""哈尔滨剧讯""北平剧讯""天津之戏院"等版块,及时同步剧界消息,也为全国戏曲行业提供发

---

① 中国戏曲志编辑委员会:《中国戏曲志·上海卷》,中国ISBN中心1996年版,第16页。
② 伶界联合会禀准立案,《申报》1912年2月28日,第7版。
③ 《伶联会小史》,《申报(本埠增刊)》1932年1月9日,第2版。

展建议。

其次,历时最久,永立潮头。伶联会于民国元年成立,在新中国成立之前经历了改组、停办、复建与合并,然而其历史命运并未随着民国终结而结束,新中国成立之后改为"上海京剧改进会",后更名为"上海京剧协会"而归于国有化一途。可以说,伶联会的每一次变迁都走在戏曲改良事业的前列。从成立之初确立"当以改良戏曲为急务"①的宗旨,到1929年改组之后重编《黑籍冤魂》响应民国戒毒协会宣传、编演《黄天荡》《镇国高廷瓒》《哭秦庭》等爱国剧直面"中东铁路事件",②再到新中国成立后参与以"改人、改戏、改制"为标榜的"戏曲改革运动",伶联会以其戏曲实践与社会频繁对话,成为相关组织的典型。

最后,分工明确,组织完备(见图1)。伶联会于1929年完成从"会长制"到"委员制"的转型,形成分工明确的两大组织结构:第一,主管梨园各个行当内部事务的励志社,下设箱行、占行、生行、丑行、武行、净行、音韵、授剧、司台等部门;第二,主管伶联会自身建设的分管部门,下设调解、组织、财务、交际、宣传、建设、慈善、庶务、剧务、教育、调查等部门,此外,还有榛苓小学、《梨园公报》社、长乐会、养老院、真茹公墓等附属机构,真正保障伶联会会员的基本生活。更为重要的是,这种结构设置将会务处理的权力分散到每一位会员手中,真正实践"民主共和"的时代精神,而会员通过会议、选举、致信等方式自由行使权利、发表意见,使伶联会在规约伶人行为的同时,成为伶界内部交流的公共空间。

总之,伶联会的创立、运作与发展表明伶界同人开始自觉自主回收戏曲改良话语权,并力图开辟以现代组织为单位的全新戏曲实践路径,这代表全国伶界一致的价值取向,并深刻影响其现实选择。而经过前文的梳理,民国戏曲改良运动相较清末而言,其成就在于形成伶界交流的基础结构与机制,在这一语境下,探讨伶联会及其会旨实践,也是基于民国伶界交流的总体水平,还原民国戏曲行业生态,解读民国戏曲改良的一般特征。

## 二、"骂战":表述事实的形式与话语

伶联会会旨实践的重要一维是诉诸报端的"骂战",这是民国小报普遍的调性,也是伶联会同人急于伸张权利、提升地位进而争夺戏曲改良话语权的心态反映。研究伶联会发起的诸多"骂战",重点并不在事件本身,而是通过分析其论战的话语及其依托的形式,明确伶界借助"骂战"造成的社会影响与媒介效应所传递的文化心态,从而印证其会旨实践的有效性。

伶联会的首战是一次"挑刺"行为。1928年双十节,《罗宾汉报》上发表署名"笔花"的《双十节之应时戏》,文中建议各大戏馆老板应在双十节和"国庆日"排演诸如《日本出兵山东》《军阀末路》《北伐胜利》等作为应时戏,③既不特指伶联会,也不要求必须如此,但随后

---

① 蜗庐:《伶界联合会之由来》,《梨园公报》1928年10月2日,第2版。
② 分别如:颍川秋水:《剧界之拒毒运动》,《梨园公报》1929年10月5日,第2版;颍川秋水:《谈黄天荡》,《梨园公报》1929年12月5日,第2版。
③ 笔花:《双十节之应时戏》,《罗宾汉》1928年10月10日,第2版。

《梨园公报》上署名"摘花"的伶人批驳如下:

> 各业遇此休息之日,所有工薪大半由资家照给,惟艺术家则不然,是日非但不能休息寻乐,反而奔驰至西门、闸北二处献技以娱观众。更新舞台更日夜牺牲二三千元之营业,以表爱国之忱,艺术家靠卖技养家糊口,非比票友可以纯尽义务,以是似此辛劳,寓谓已俱勉竭心力,他人未必再事渴求。
>
> 不图笔花先生,竟尚吹毛求疵,视我艺术家如奴隶。责排新剧以期应时,不知排一新剧言之匪艰,行之维艰。果欲实行,谈何容易,是则强人所难,颇背先总理平等主义,使我艺术家处于不平等之地位。①

文中涉及三种社会身份:资本家、艺术家、票友,通过两两对比的方式说明艺术家的窘境:第一,资本家连同其绑定的"各行各业",因阶级的优越而有休息之日"工薪照给"的特权,而艺术家作为自给自足的职业,不仅要"日夜牺牲二三千元之营业",而且奔驰各处,娱人耳目,社会地位不对等;第二,票友演剧可以"纯尽义务",但艺术家用本来"养家糊口"的时间与精力"以表爱国之忱",社会声望不对等。一言以蔽之,如同文中引证的先总理的"平等主义",艺术家演出义务戏反被"吹毛求疵"的经过,此文实则反映了民国成立以降伶人社会资源分配不均的现状。

随后笔花复信伶联会:"艺术家为吾崇拜者,为吾所敬仰者,吾捧之不暇,胡敢诋之。"但话锋一转,就"颇背先总理平等主义"一句发问:"吾提议三剧无非宣传党化,努力革命。何物摘花,竟敢出而打倒,破坏吾个人犹可,破坏党义似不可,若吾责尔反革命,尔将如何,是则违背先总理在尔不在我也。"②这直接触碰伶联会的底线,下期会报连发两篇檄文:

> 不排戏要算反革命,可知我们伶界同人,昔年《明末遗恨》一本戏是真正革命的先声,拥护前陈都督攻击制造局是真正革命的成绩,所以先总理曾给"现身说法"的匾额,国民革命军总司令部特别党部曾给"艺术革命化"的匾额,现在皆挂在梨园公所、登在报上,作者威权虽大,究竟超不过先总理和特别党部。③

从应否新排应时戏发展到"不排戏要算反革命",也许并非伶联会最初料想,但根据其回复时丰富的资料引证与咄咄逼人的逻辑推演来看,这一导火索引发的是伶界革命功绩的集体记忆,当然是伶联会所希望造成的声势。而另一篇文章则针对笔花"无片言责及艺术家、指桑骂槐"一句提出异议:

> 笔花殆轻视吾伶人不是艺术家,且不配称艺术家,然吾侪忝居艺术界,虽不敢自命为艺术家,似儒精明万能之孙仲谋,世间有几,但汝敢断定吾界子孙,永久不出人才?
>
> 笔花对于编剧,缺乏经验,恕余大胆,吾敢言其毫无知识,戏剧欲求进步,应在剧

---

① 摘花:《应节新剧》,《梨园公报》1928年10月17日,第2版。
② 笔花:《答梨园公报》,《罗宾汉》1928年10月22日,第2版。
③ 摘花:《再说几句应时新戏》,《梨园公报》1928年10月26日,第2版。

情中含有深刻之思想,新颖之创造,发出自己情感,乃能引民众之情感,方是艺术上之进步,汝云应以新戏应节,可知此应时新剧,非平常应时剧可比,如欲编演,当将党义及国事极力宣传,引导民众,效忠党国,共拒外侮,倘无深切劝化之言论,慎密组织之精神,能得民众同感乎。①

文章借讨论"艺术家"的归属问题言及伶人的身份认同。在作者看来,戏曲作为艺术之一种,应与音乐、电影、戏剧等一样具有同等地位,进而推论伶人也是艺术界的一份子,自称"艺术家"理所应当。但是笔花不敢得罪艺术家,却与伶人论战的行为触动伶人本就敏感的自我认同与对"精明万能"阶级的天然警戒,于是作者将希望寄托在"吾界子孙"上,说明伶界成为"艺术家"进而赶超艺术界的希望。就戏曲艺术本身而言,社会的普遍看法还是趋于简单,尤其是新编戏剧,既要在思想上"效忠党国",又要在内容上"深切劝化",还要保证"组织缜密"以引发"民众同感",这表明社会人士无法与伶人的创作历程感同身受,或成为伶人社会地位低下的主要原因。

这场论战使伶联会出尽风头的同时,也迫使其总结类似事件发生时的处理经验与应对机制。针对近日(指当时)与《罗宾汉报》的论争,在伶联会改组成立大会上,宣传部部长周信芳、陈嘉璘作如下宣言:

> 为什么大家同志举办这张报呢?皆因有一部外行,常藐视伶人,是庸俗之辈,非独没有高尚的知识,就是在报上骂我们,也绝不会还嘴的。请想这种欺侮,我们可忍不可忍,因此我们大家才办了这张公报。
>
> 我们梨园公报向来不骂人,也不捧我们自己,是专为对外行发表我们的意志、辩驳他报欺我们的诬言、激发同志的精神。伶界联合会好比是一个人,公报就是人的一张嘴。伶会要靠大家的力量做事,梨园公报自然也要靠大家来说话,因我们这张梨园公报出版以来很受看客欢迎,敢断明年我们的报,要居小报之首,这是什么道理呢?因为我们报纸上所说的艺术都是自己的阅历的实据,不比理想揣度之论。鄙人今请诸位同志赐稿,援助我们自己的梨园公报,希望外界知道,我们伶界并非无人。②

关于《梨园公报》的办报宗旨,自其创办之时便明确"不仅保护伶人,也保护与伶界合作的人们"③的目标。新剧名旦冯子和也曾作"并不与其他报纸可以同论的"的阐释,认为其是"提倡伶人言论的机关,保护艺术生活的健将",因而对于梨园"艺术上有一种自治的意义"。④ 对比发现,周、陈的宣言特别增加了"辩驳他报欺我们的诬言"一项,这是伶联会在办报实践中总结出来的经验,也是为《梨园公报》开发的全新媒介功能,即走向舆论战场一途。在这一意义上,该宣言还起到了鼓动听众的效应:通过将伶联会与《梨园公报》比作"人与嘴"的关系,论证伶界同人在此发声的正当性,从而集合"大家的力量"使"骂战"走

---

① 扫花:《我也来说几句应时新戏》,《梨园公报》1928年10月26日,第2版。
② 宣:《伶界宣传部周信芳、陈嘉璘宣言》,《梨园公报》1929年1月26日,第2版。
③ 瘦竹:《梨园公报》,《雅歌》1928年7月18日,第2版。
④ 春航:《梨园公报出版》,《梨园公报》1928年9月11日,第2版。

向胜利,正因为会报深受看客欢迎,伶人的声望与地位才在社会的见证下得以提升。而"我们""同志""大家"等类似话语正是前文"吾界"的通俗化表述,从而产生一种号召的力量,包括"不可忍"式的感性冲动、"并非无人"式的情感认同与"赐稿"式的理性实践。经由"骂战",伶联会完善了相关部门的职能责任,并凭借独特的形式与话语带动一批伶人参与建构自身媒介形象,这在后续"骂战"中同样发挥作用,兹举几例他报造谣会员时伶联会的回复:

> 第恐看过罗宾汉报者,不明个中事实,殊与王冠影之名誉有关,名誉为人之第二生命,是以不得不代为声辩。①

> 败人声名,法律在断不能容其就此寝事。②

> 敝会正当力争人格之秋,何容留此不名誉之事。果确有此事。敝会一定查明申戒,倘使证据不足,贵报得自谣传,则不能任意诬人,致损名节,应立即更正道歉。否则诉诸法律解决。③

> 二十七期贵报之上又有侮辱名誉情事。名誉为个人第二生命,报中何得任意诬人、甘心触犯刑律。④

> 伶界联合会据郭坤泉报告后,已一再开会致函该报警告,如无正式答复,决将由律师提出控诉,法律解决,以为肆意毁人名誉者儆……独怪该报何以在侮辱致力艺术与世无争之戏剧界中人。公理未尽沦亡,法律严于斧钺,舆论之蟊贼,舆论必共唾弃之。⑤

> 上海伶界联合会公鉴,晶报污蔑吾界,贵会议已之交涉,望据理力争,非得公理战胜不可,平会是为后盾。应如何尽力处。鹄候台命,北平梨园公益会虞。⑥

对以上集中在《梨园公报》上的"骂战"进行分析,不难发现,这已经成为实践伶联会"力争伶工地位"会旨的方式之一,最后一则还联合北平梨园公益会开展全国伶界范围内伶工人格的维护运动,意义深远。具体而言,首先,"骂战"作为公众舆论的激烈形态,能在社会范围内引发更为持久且广泛的讨论。伶联会利用这种形式携带的轰动效应,在与他报互动的过程中阐明"公理"、声辩"名誉"、维护"戏剧界中人",必要时诉诸法律,亮明底线,又可以消除"骂战"带来的负面影响;其次,"骂战"中采用"名誉与生命""力争人格""得公理以战胜"等口号式的话语,依然具有伶界动员的作用,在教育伶人注重名节、自尊自爱的同时,也开辟了伶人主动争取社会尊重的渠道,为伶联会进一步参与民国戏曲改良积累人才基础与理论资源。

---

① 醉痴:《王冠影何尝动公愤》,《梨园公报》1928年10月23日,第2版。
② 伶联会:《警告新罗宾汉》,《梨园公报》1929年1月29日,第2版。
③ 来件:《伶联会致新罗宾汉报函》,《梨园公报》1929年3月8日,第2版。
④ 来件:《再警告新罗宾汉》,《梨园公报》1929年3月14日,第2版。
⑤ 胭脂:《斥新罗宾汉并为张爱琴辨诬》,《梨园公报》1929年3月17日,第2版。
⑥ 《平会来电》,《梨园公报》1929年4月11日,第2版。

## 三、"建交":追踪、溯源与联合

《梨园公报》作为首屈一指的戏曲小报,仅报道"骂战"与"宣言"无法维持其在广大看客心目中的专业形象,反而是"骂战"的另一极——"建交"成为宣传伶联会维护团结、格局宏远形象的绝佳题材。在这一语境下,报道什么、如何报道、报道何为都极具研究价值,本质来说,这种媒介的力量使伶联会拓宽清末戏曲改良视野、引领戏曲行业整体革新、启动民国戏曲的"组织时代"成为可能。具体而言,伶联会建交的对象分为三种:名伶、戏班、组织,《梨园公报》对其报道的方式各有差异,折射出伶联会不同的现实诉求。

(一)名伶:动态追踪式报道

《梨园公报》创刊于1928年,正值北平"梅尚程荀"四大名旦新鲜出炉,自然对其表演艺术多加报道,但这并不能被定义为"交往"。次年伶联会改组,其组织实力更上层楼,尤其是下属的荣记大舞台,一手包办北方的"五位财神",包括武生泰斗杨小楼和旦行四金刚"梅尚荀程",接连"轰动了上海",①这使伶联会借《梨园公报》的媒介手段与之互动成为可能,特点是"动态跟踪"。

1928年10月,程艳秋首度来沪,假座大舞台开展为期一月的演出,《梨园公报》除刊登戏目广告之外,还有其宴请报界②的相关信息。该报主笔孙漱石特写剧评一则,以"每夜座为之满,正厅及月楼等各优座,非经预订,后至者无容膝之处"说明"名伶之号召力",又代表观众向程艳秋献言:程氏旧剧"自是不凡",建议再编演几出新剧,观者会更"兴高采烈"。③ 期满之后,程艳秋行将北归,上海观众纷纷来函,要求延长日期。伶联会在与程艳秋沟通后,委托《梨园公报》登出"准演两出"的消息,友情提示沪上观众把握"难得之机",准时前往。④

随后尚小云来沪,伶联会更依托会报资源,清晰描绘其在沪演剧的动态图景。1929年3月,尚小云携剧团南下演出,伶联会召开欢迎会,由陈嘉璘致欢迎辞,尚小云致答词并询问该会组织。会报详细报道此事,同时将欢迎词录入其后,伸张其建交宗旨。首先拉近南北伶界关系:"现在革命统一,南北的界限不成问题,尤其我们梨园弟子,同是中国国民一家,不应分别太严。今日到会的诸同志,推本溯源,非亲即故,都有很亲密的渊源。"其次说明交往的愿景:"对于敝会的组织和设施上有深切的指导、对艺术上要不客气的纠正。"⑤这也成为伶联会与北方名伶外交的核心表述。在尚小云在沪演剧的两个月内,围

---

① 孙君衡:《黄金手段》,《梨园公报》1929年3月20日,第2版。
② 戏探:《程艳秋宴请报界》,《梨园公报》1928年10月11日,第2版。
③ 漱石:《程艳秋叫座之能力》,《梨园公报》1928年10月17日,第2版。
④ 《各艺员特演日戏》,《梨园公报》1928年11月17日,第2版。
⑤ 茜:《伶联会欢迎北平南下同志》,《梨园公报》1929年3月26日,第2版。

绕其开展的报道除戏目介绍、身体状况、生活趣闻外,[①]还有离沪原因的公告[②],伶联会另赠送"依云游艺"匾额一方,[③]可谓面面俱到。

当然,与伶联会"建交"的名伶中,最受瞩目也是最为典型的当属梅兰芳,可以说,梅兰芳成名后的每次外出演剧都被《梨园公报》记录在册,该报不仅刊登多幅梅氏稀见剧照,还开辟"梅讯""海外梅讯"专栏,专门收集梅兰芳的演剧信息。现将《梨园公报》报道的关于梅兰芳国内演剧行程整理如下(戏目广告除外):

1928年12月8日:辞别广东八和总工会赴沪演出。[④]

1929年1月15日:参加伶联会主办的欢迎会并致辞。[⑤]

1929年1月30日:与粤东人寿年班、伶联会合演四本《太真外传》。[⑥]

1929年2月14日:获赠伶联会演剧义款一千元,返回北平。[⑦]

1929年4月—5月:由津回平,在开明戏院演三夜,以《刺红蟒》为号召,配以尚和玉之《拿蜈蚣》。[⑧]

1929年6月:开明戏院演二本《太真外传》,特将布景重加修整,并加映五色电光。[⑨]

1929年7月:与尚小云在中和、开明二院演唱《天河配》。[⑩]

1929年8月:确定赴美演出。要求所带同行者除必要之配角及场面外不多带人。[⑪]

1929年10月:津埠返平,对于赴美一切行李、头面、行头等现已着手预备决定。[⑫]

1929年12月:与杨小楼加入津门慰劳东北将士义务戏,在春和戏院合演《战宛城》《霸王别姬》。[⑬]

1929年12月20日:转赴大连,从日本出发,经过新大陆到英伦再到巴黎。将由地中海、印度洋荣归。[⑭]

1930年1月5日:途经上海,在荣记大舞台演出《后袭人》《洛神》反串《溪皇庄》;

---

① 分别如:颍川秋水:《婕好当熊》,《梨园公报》1929年4月17日,第2版;阿莲:《会戏与尚小云之病》,《梨园公报》1929年4月26日,第2版;神仙:《尚小云之奇癖》,《梨园公报》1929年5月2日,第2版。
② 莲叶:《归矣尚小云》,《梨园公报》1929年5月11日,第2版。
③ 《会讯》,《梨园公报》1929年4月20日,第2版。
④ 荷君:《广州之送梅迎欧阳》,《梨园公报》1928年12月23日,第2版。
⑤ 茫:《欢迎梅馆长》,《梨园公报》1929年1月17日,第2版。
⑥ 茫茫:《粤平沪班会戏纪盛》,《梨园公报》1929年2月2日,第2版。
⑦ 《平电》,《梨园公报》1929年2月17日,第2版。
⑧ 荷君:《端阳节之平津菊讯》,《梨园公报》1929年6月11日,第2版。
⑨ 田田:《新都菊讯》,《梨园公报》1929年6月14日,第2版。
⑩ 大成:《北平剧讯》,《梨园公报》1929年7月29日,第2版。
⑪ 《戏的消息》,《梨园公报》1929年8月?日,第2版。
⑫ 大寿:《剧讯》,《梨园公报》1929年10月11日,第2版。
⑬ 菽:《菊国大事记》,《梨园公报》1929年12月8日,第2版。
⑭ 《梅兰芳赴美有期》,《梨园公报》1929年12月17日,第2版。

《汾河湾》《落马湖》。①

1930年1月11日：参与上海舞台义务戏三日，为浙江赈灾以及慰劳东北将士演出《霸王别姬》《四郎探母》《法门寺》。②

1930年1月30日：乘坐加拿大皇后号抵达日本神户，歌昆曲《太真外传》数支，③再乘火车到东京、横滨，停留两日后前往美国。④

由此可见，尽管伶联会仰重名伶的社会声望，但更注重对艺术革新颇有热心与贡献的梅兰芳，因而《梨园公报》才成为20世纪30年代传播梅兰芳演剧信息的重要媒介，在这一意义上，伶联会更希望与名伶强强联手，使戏曲改良成为从个体到集体的事业，例如"南方旦角之泰斗"冯子和，因其在清末时期富于改革思想，伶联会将其聘任为戏剧研究社主任，冯氏也不负众望，拟定"审查旧有戏剧，佳者存之，劣者删之，可修改者，修改之，抵触社会教育之旨者，废除之"的路线，⑤某种程度上来说影响至今。

（二）戏班：历史书写与现实认同

由于伶联会本身便是沪上戏班、戏院与游艺场的联合体，其会报对本土演艺团体的报道不宜过多，否则有自我吹捧之嫌。于是会报将视野转向外埠戏班，通过介绍说明其成立缘起与演出特质，印证其与伶联会在民国戏曲改良脉络中同步发展的艺术属性，以此为出发点，伶联会达成商业合作、联络同业的目的，进一步扩充组织规模。

《梨园公报》着墨最多、报道最勤、赞誉有加的外埠戏班是广东的粤剧戏班。据考，伶联会首次交往的粤剧戏班是广东人寿年班，1928年11月12日，该班首度来沪，伶联会全体会员前往欢迎，并公赠两纪念品，以伶联会各组联名，⑥次月28日，召开欢迎会设宴款待，先入议事室消憩，须臾共至祖师神像前行礼，随后开会，周信芳演说、郑炳光致答词，全场"轰声雷动"。⑦ 随后伶联会更是发挥会报的媒介优势，为其专办"人寿年班特刊"，并详说个中原因："只要班中的艺术好，不管是京班还是粤班，报上都应该宣布出来，让大众看戏的人知道粤剧里有光彩，我们京剧里也有光彩。希望艺术发展不分彼此。大家好力争上游，没有京剧、粤剧界限的意思。希望人寿年班进步，希望艺术界一统进步。"⑧表明伶联会放眼"艺术界"的宏观视角以及与之开展合作的意图。特刊中的《粤剧与京剧异曲同工说》《粤剧在上海》《观粤剧何尝不懂》等考据文章更使观众深入了解粤剧的发源与崛起。人寿年班为表感激之情，在沪期间参与伶联会的"粤平沪会演义务戏"；返粤后，人寿年班

---

① 虞侠：《梅兰芳抵沪记》，《梨园公报》1930年1月5日，第2版。
② 记者：《上海舞台三日义务戏记》，《梨园公报》1930年1月11日，第2版。
③ 茳：《日本迎梅之盛况》，《梨园公报》1930年2月17日，第2版。
④ 徐菽园：《菊国大事记》，《梨园公报》1930年1月30日，第2版。
⑤ 茳：《冯子和主任研究组》，《梨园公报》1929年1月14日，第2版。
⑥ 强：《会讯》，《梨园公报》1928年12月23日，第2版。
⑦ 茫茫：《伶联会欢迎人寿年班记》，《梨园公报》1928年12月29日，第2版。
⑧ 孙漱石：《今日特刊之说明》，《梨园公报》1929年1月17日，第1版。

还获伶联会赠送的"南和北合""情同手足"匾额两幅及银鼎两座。① 人寿年班之外,华南粤剧班也深受伶联会的厚爱。1929年秋,华南班来沪后,伶联会"特停演日戏一天",安排周信芳致辞:"今之世界,不奋斗不能图生存,不团结不能成事业。粤班同志为革命先进,富于革新思想。粤沪二会,可谓家庭间之兄弟,亦有贤兄长倡导于前,虽弱弟,亦努力奋斗于后。今后手足当亲密的团结起来,共谋粤沪同志幸福。"②粤班代表李云农也认为"粤沪二会,应该共谋挽救之策",在场听者"无不动容"。

《梨园公报》对外埠戏班的历史书写还在于为其剧员撰写"人物小传"。人寿年班中的名旦自由钟"素以改良戏剧提高伶人地位为本志,而尤努力革命事业",③符合民国戏曲改良的调性,因此,为其立传带给伶联会以至于全国伶界的鼓舞是无穷的。小传从民国十六年自由钟组织伶界宣传队到各地演唱出发,记载其成立《优星报》"以为本界言论机关"、演剧宣传革命主义以进入国民党宣传委员会、获颁国民政府"革命之声"奖章、受任航空同志会第八分会宣传副主任的经过,特别报道其赴沪期间与伶联会会员小杨月楼、葛华卿等结义的经过,增强其现实认同。

在此基础上,《梨园公报》也对人寿年班、华南班所在的粤东八和会馆展开宣传,由自由钟亲自撰写《粤东八和会馆之由来》长文,④详细记载八和会馆的名称由来、历史沿革、财务情况、人员构成。一年后《梨园公报》上又连载《广东八和剧员工会之历史与工作》一文,重点介绍该组织的独特运行机制:基于广东地处海洋、水路居多的环境,设立黄沙吉庆介绍总处、江门吉庆介绍支处作为各班贸易场所,"保障剧员而免班东之操纵也"。⑤ 报道这样一个与伶联会历史命运相似的戏曲组织,其目的首先是学习、积累其他相关团体的组织经验,从而实现全国伶界组织的信息互联;更重要的是号召伶人的自我认同以及标榜伶界的当下崛起,从而有力地实践伶联会的会旨。

(三)组织:约稿与转载

伶联会因其在戏曲行业的整合与领导功绩而在伶界拥有相当话语权,这为其与其他艺术组织"建交"提供便利。当然,由于戏曲与戏剧、影戏天然的隔阂,伶联会无法与之开展深度合作,但是以报刊为主要阵地,这种"建交"行为仍有一定的启示作用,集中表现为《梨园公报》上的约稿与转载,不仅扩充了伶联会开展戏曲改良工作的视野,而且丰富"伶界"语词的多样性,进一步提升伶人的社会地位。

《梨园公报》创刊之际,特别向"新旧剧大家"欧阳予倩约稿提升小报的影响力,彼时欧阳氏对戏曲改革"渐渐有具体的主张",⑥撰写的《伶界应写根本的戏剧运动》既是对自己

---

① 记者:《会讯》,《梨园公报》1929年3月8日,第2版。
② 茫:《欢迎华南剧社》,《梨园公报》1929年9月14日,第2版。
③ 高:《粤剧员自由钟小史》,《梨园公报》1929年3月20日,第2版。
④ 粤剧员自由钟:《粤东八和会馆之由来》,《梨园公报》1929年3月23日,第2版。
⑤ 来稿:《广东八和剧员工会之历史与工作(续)》,《梨园公报》1930年2月14日,第2版。
⑥ 欧阳予倩:《演剧闲谈》,《申报(本埠增刊)》1924年1月31日,第3版。

过往经验的总结,又是面向行业未来的号召。文中认为戏曲革新不能靠机关布景、不能抵制新剧、不能全学西方话剧,而应有"根本的创造,顺应新时代的潮流",从而"形成一种运动"。① 这种主张在不久后成为现实。1928年11月8日,欧阳予倩联合南国戏剧协社、辛酉团体的田汉、洪深、朱穰丞等,与伶联会一同发起"上海戏剧界联合会讨论会",议决五项措施:成立戏剧运动协会、办刊物、介绍西洋戏剧运动、年内每剧社必须演剧一次、三个剧社联合大公演一次。② 以此为契机,伶联会与以南国社为代表的新剧团体正式交往。在《梨园公报》第四十期中,以"田汉笔墨名贵,承此稿赐刊"为标榜,刊载南国社领袖田汉的《新国剧运动的第一声》,文章分为四个段落,"新剧与旧剧"的真区别、怎样叫"国剧运动"、《潘金莲》是起点、我们的步调,通过分析"新国剧"《潘金莲》在思想观念与艺术形式上的进步,力图打通"新剧与旧剧"的边界,创造"新的意味的歌剧",并透露之后改编《五人义》《讨渔税》《铡美案》《四进士》的计划。③ 事实上,《潘金莲》已经成为伶联会学习的范本,伶联会不仅把它作为公益演剧会的压轴剧目,而且组织会员观摩学习,刊发剧评阐释其进步意义:"其形式虽属京戏(应曰歌剧),其剧旨已翻成案、分幕参以新法、表演俱能神化",由此"戏剧革命之成功,可为欧阳予倩及诸先生庆也。"④

伶联会与南国社的交往还表现在对其章程的转载与宣传。1928年11月21日,在田汉和唐槐秋的倡议下,南国社发起改组运动,成立筹备委员会,推举严工上、王芳镇、唐槐秋、周信芳、田汉、左明、万籁天七人为委员,田汉为委员长,一星期后举行第一次执行委员会。《梨园公报》接得会议决案报告书并全文摘录,包括成立缘起、部门职责、人员队伍、报刊宣传等重要信息。⑤ 随后伶联会更是赞美其"打破歌剧与话剧之间的铁壁",表明"一块探讨将来戏剧运动"的兴趣。⑥ 此外,会报还持续跟进南国社第一、二次公演的现场,不仅"以友谊关系"⑦联络演出场地,而且大做"海上剧院之隆、昔所未有"⑧的广告;而田汉也在"感谢伶联会的友谊援助"的同时,真正树立起"没有多少钱的人也可以干戏剧运动"的决心。⑨

1928年12月30日,欧阳予倩加入广东伶界八和剧员总工会,成立"广东省立戏剧研究所"以领导广东地区的戏剧改革,伶联会同样与之开展以报刊为媒介的交往。首先是刊载其致伶联会的信件,多为描述戏研所的近况:"学校开学、小剧场开演、杂志出版",并称"一切尚无十分阻碍"。⑩ 其次是转载其出席八和工会的演讲词,引证"希望从今日起,彼

---

① 欧阳予倩:《伶界应写根本的戏剧运动》,《梨园公报》1928年9月8日,第2版。
② 日月:《戏剧界的新消息》,《梨园公报》1928年11月8日,第2版。
③ 田汉:《新国剧运动第一声》,《梨园公报》1928年11月8日,第2版。
④ 茫茫:《评伶界公益演剧会》,《梨园公报》1929年11月11日,第2版。
⑤ 《南国社社务报告》,《梨园公报》1928年11月23日,第2版。
⑥ 小开:《伟大的南社》,《梨园公报》1928年12月11日,第2版。
⑦ 丁:《南国社改组后之第一次公演》,《梨园公报》1928年12月14日,第2版。
⑧ 记者:《南国剧社二次公演》,《梨园公报》1929年7月29日,第2版。
⑨ 田汉:《第一次公演之后》,《田汉全集》编委会:《田汉全集(第十五卷)》,花山文艺出版社2000年版,第10页。
⑩ 《予倩本》,《梨园公报》1929年4月11日,第2版。

此联络的更坚固更亲密"①以弘扬伶联会的会旨。最后是连载其在戏研所主办《戏剧研究》杂志的自编剧本，包括独幕剧《小英姑娘》、话剧《荆轲》《委任状》《杨贵妃》和译作《贼》等。此外，伶联会也对话剧颇多关注，对"话剧同志公会"的改组大加报道，②拓宽了戏剧行业内部的沟通渠道。

综上，伶联会以极为具体且深入的方式，即通过报刊"建交"实践其会旨，来拓宽民国戏曲改良的不同路径，按照《梨园公报》的说法便是："我们有一个幼稚的梦想，就是联络全国的戏剧界同志，共同做国家剧院的运动，梦想终究是梦想，一直到现在还凄迷在美丽的梦境。"③

## 四、结　　语

"上海伶界联合会"作为一个革命组织已经无需赘述，但更为重要的或许是其作为一个戏曲"革命"的组织。事实上，在清末开启的戏曲改良运动的深广脉络中，以伶联会为肇始，戏曲改良工作的单位与路径成功完成现代转型。从时间上看，"中华全国戏剧界抗敌协会"式的全国性组织绵延至抗战时期，再在新中国初期以"戏曲改进局"的形式完成组织的国有化收编；从空间上看，伶联会自上海出发，扩展到武汉、平津、广州等重要的"戏码头"，成立诸如"汉剧同业公会""正乐育化会（北平、天津）""广东八和剧界总工会"以加强全国戏曲组织的联络与整合，再向延安解放区扩展，从而影响了从"鲁艺平剧团"向"延安平剧研究院"的跃进，进一步以"华北平剧研究院"的形式弥散到新中国的各个角落。在这一意义上说，本文对"上海伶界联合会"的探讨并不局限在这一戏曲组织本身，而是以此为起点，探讨民国戏曲发展的整体特征，按照本文的表述便是："组织时代的开启与深入。"

就"上海伶界联合会"自身付诸的类似"骂战"与"建交"实践而言，实际上，经此一役，民国戏曲改良的基础性工作——伶人社会地位的提升已经夯实，其他戏曲组织的戏曲改良实践便更倾向于在戏曲本体意义上的开展，或竞演连台本戏调节市场秩序、维护行业规范；或编演时事新剧参与民众教育改革、领导抗战的文化工作中来；或新编历史剧以诠释"历史唯物主义""文艺为工农兵服务"的红色基因，相关成果也的确产生一定的文化影响与社会影响，从而为中国戏曲现代化的道路贡献多元实践的可能。

---

① 欧阳予倩：《出席八和工会之演讲词》，《梨园公报》1930年2月23日，第2版。
② 群：《话剧公会成立会纪》，《梨园公报》1930年1月2日，第2版。
③ 日月：《戏剧界的新梦（上）》，《梨园公报》1928年11月5日，第2版。

附图一①

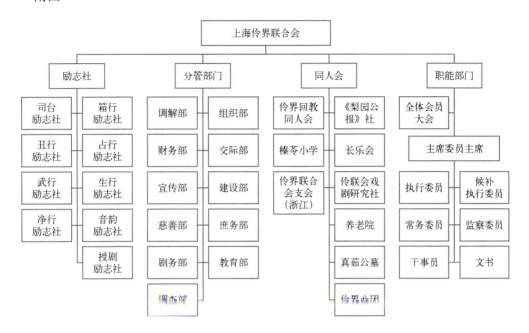

---

① 附图一由笔者根据《梨园公报》刊载的"来件"总结整理而成。

# 清遗民编剧家罗瘿公的"戏隐"人生

周 茜*

**摘 要**：清遗民诗人罗瘿公失望于政治世道，沉溺于诗酒歌舞，被目为名士。初识少年程砚秋之后，罗瘿公呕心沥血，不计报酬全方位对其加以培养，被誉为义士。他在生命的最后三年为程砚秋编剧撰演12部，为程派悲剧风格的建立奠定了基础。罗瘿公流连戏园，全力栽培程砚秋，实际上是"隐于梨园""借一途以自托"，坚守着宁可清贫也不与乱世同流合污的人格尊严。最终，他不但成就了程砚秋，也因其"戏隐"人生，成为了"负了诗名又负了戏名"的戏曲家。

**关键词**：罗瘿公；程砚秋；悲剧；隐于梨园

1940年《立言画刊》第73期，四戒堂主人《记樊、易、罗》有云："民十以前，在歌台捧角队中风头最健者为遗老。此辈或为达官显宦，或为才子诗人……而遗老之一管秃笔却具有伟大力量。所谓一经品题，声价十倍是也。……在此期间，一班'风流'遗老为数甚多，而最享盛名者，厥唯樊樊山、易实甫、罗瘿公三氏。若专以捧角而论，则三人中又当以罗瘿公氏为最得法。……瘿公与某名旦关系最深，曾斥资代其脱离业师羁绊……某名旦所排演新戏，什九出自瘿公手笔，故在晚近新戏之中，以某名旦所排词句最为清丽可诵。"[①]

"民十以前"即民国十年（1921）以前。民元以来随着京剧繁盛，艺人走红，社会上捧角之风渐盛。在新时代新文化话语中，清遗民多被讥讽为"遗老遗少"，亦常被视为无所事事而沉溺于歌台舞榭的"风流"者，其中多有才子诗人，且不乏诗名卓著者，如这里提到的樊樊山、易实甫、罗瘿公，他们的品题吟咏对于被品题者不无意义，甚至"声价十倍"。上文将罗瘿公称为捧角最得法者，其所捧"某名旦"即程砚秋（1904—1958），艺名艳秋，字玉霜，号玉霜簃主人，1932年改名砚秋，字御霜。那么，罗瘿公是什么人？他为程砚秋编了什么新戏？为何而编？他是怎样从一个士人、诗人变成了"捧角者"、编剧者？

## 一、苦伴歌郎忘日夕：名士义士

### （一）名士：兼具诗人、编剧、史笔之才

罗瘿公热衷听歌观舞由来已久，他在《鞠部丛谈》中自述：

---

\* 周茜（1966— ），文学博士，同济大学人文学院副教授，专业方向：戏曲历史、中国古代文献。
① 陈志明、王维贤选编：《〈立言画刊〉京剧资料选编》，学苑出版社2009年版，第397—398页。

> 庚子国变后,疮痍初复。回銮后,吾入都,每夕必集韩潭。日夕所见者,琴侬、妙香、叔岩、幼芬也。每夕必听歌……①

晚清至民国,国家多难,罗瘿公自言于庚子国变后每晚必去韩潭听歌,"韩潭"即"韩家潭",是北京的一条古老胡同,位于前门外大栅栏地区西南面,是京剧的发源地之一,晚清时期伶人私寓多在此处,也是达官贵人、骚人墨客流连之地。"庚子国变",即 1900 年八国联军侵华,国家岌岌可危,1911 年辛亥革命,清帝国最终灭亡,该年罗瘿公近 40 岁。民国后,瘿公曾历任总统府秘书、国务院参议等职,后对政治、现实绝望,选择做了遗民,更加沉溺于梨园歌场,日曰"苦伴歌郎忘日夕"(《答客问》),可谓之"戏痴"。

"戏痴"罗瘿公②(1872—1924),名惇㬊,字掞东,号瘿庵、瘿公,祖籍广东顺德。罗瘿公父亲名家劭,为清同治乙丑(1865)科二甲第二名进士,官翰林院编修。罗瘿公幼承家学,聪慧勤勉,被誉为"顺德神童"。早年读书于张之洞创办的"广雅书院",大约 1891 年入康有为讲学的"万木草堂",与陈千秋、梁启超并称高弟,且与康、梁结下深厚友谊。然至光绪癸卯(1903)才中副贡,后屡试不第,遂以优贡官京曹,曾任邮传部郎中。辛亥革命前后罗瘿公曾是梁启超与袁世凯之间的联络人,帮助梁氏积极推动君主立宪,他俩之间多有函件往来,从中可见其政治立场和不凡见识。③ 罗瘿公这段经历如今鲜为人知,笔者将另有考述。他还因文名曾任袁之子袁寒云师,即便如此,性情敦笃有特操的他,1915 年袁世凯称帝不愿附逆,不受其禄,弃政攻文,避居京师广州会馆中,"拼将潦倒送吾生"(《正月初二日雪晴作》),自甘清贫,纵情诗酒,流连戏园,被时人目为名士。

罗瘿公本世家子弟,久负才名,诗书兼擅,雅号"诗伯",与梁鼎芬、曾习经、黄节并称"岭南近代四家",享誉近代诗坛。1912 年梁启超主编《庸言》,罗瘿公负责笔记诗文,作掌故十数篇。其著述现存有诗集《瘿庵诗集》《赤雅吟》,梨园笔记《鞠部丛谈》,剧本《红拂传》《青霜剑》等,史实笔记十余种,如《庚子国变记》《京师大学堂成立记》等。④ 罗瘿公兼具诗人、编剧、史笔之才。⑤

罗瘿公交游相当广泛,诗人陈三立、曾习经、黄节、樊增祥、易顺鼎等为其好友,与袁伯夔⑥为世交,与梨园子弟王瑶卿、梅兰芳、贾璧云等多有交往,亦曾与齐如山、李释戡入梅兰芳"缀玉轩",帮助其编剧《西施》,后慧眼识珠,赏识少年程砚秋,呕心沥血加以培养,使之成为一代名伶。1924 年秋因病去世,终年 52 岁。

---

① 罗惇㬊遗编、李宣倜校补、樊增祥批注、马鑛点校:《鞠部丛谈校补》,浙江人民美术出版社 2017 年版,第 46 页。(按:后文仅注明编著者"罗惇㬊")
② 关于罗瘿公生平事迹参见朱文相《罗瘿公生平及剧作资料辑录》,《戏曲艺术》1982 年第 4 期。(按:其中生年有误)
③ 详见丁文江、赵丰田编:《梁启超年谱长编》,上海人民出版社、世纪出版集团 2009 年版。
④ 参见罗惇㬊著、孙安邦、王开学点校:《罗瘿公笔记选》,山西古籍出版社 1997 年版。
⑤ 参见冯珊珊:《罗瘿公诗歌的精神世界》,《五邑大学学报》2014 年第 4 期,第 25 页。
⑥ 袁思亮(1879—1940),字伯夔,号莽庵,祖籍湖南湘潭。父树勋,官至两广总督。伯夔曾任印铸局局长,后弃官侨居沪上,擅诗文书法等,为人纯朴忠厚,曾与罗瘿公合力共助程砚秋。

### (二) 义士：糜心力引程砚秋于正道

1915年以后，不受民国俸禄的罗瘿公贫病交加，于去世前一两年大病不断，心心念念的却都是程砚秋的新戏，1924年1月25日（旧历十二月二十）他的日志写道：

> 以吾能力必能使其一年之中有五六出新戏出现，令其一年之中有一二万元之收入，惟吾自为计则穷无立锥之地，京师枯窘已极，若不另图，必陷枯鱼之肆。此次大病已负债二千金，明年更不知如何措手，此则不能无怅怅耳。①

罗瘿公自身已经困窘到"穷无立锥之地"，大病负债累累，即便如此，他在经济上不愿沾程砚秋的光，却始终考虑砚秋的演出、砚秋的收入等。迫于生计，他决定到南方"觅食"。1924年4月初他接受了上海的聘书，计划月底去教书授徒，可月入三百，这实在是万不得已之计。遗民们何以为生是一个相当迫切而普遍的问题，鬻字卖画或坐馆授徒是文人传统的谋生手段，更成为不少文化遗民不得不如此的选择。罗瘿公心里却惦记着"惟玉霜处不能不负责，当在沪编剧寄瑶青商定付演耳。"②看来即便去沪，也要继续编剧，对程砚秋负责。瘿公告知砚秋别意，砚秋为此悲伤挥泪，情词恳切地挽留，表示他力当每月供给二三百元之需，罗瘿公写道："汝血汗易来之钱供吾一家之坐食，万无此理，且吾为其管理财产，如若此，则何自白。汝但力图振拔，日进不已，便足酬吾劳，不在乎供给也。"③"为其管理财产"，不但没有从中获利之心，反倒更要求自己清清白白。遗民的贫困化是物质和精神（尊严）的双重剥夺，然而，"君子谋道不谋食""君子忧道不忧贫"（《论语·卫灵公》），《易传·系辞下》第七章云"'困'，德之辨也"，即人处于穷困之时，是道德的明辨，正可检验其是否固守德操。罗瘿公坚守了传统士人固穷守节的尊严和道义，这也是遗民坚贞精神的体现之一，令人敬佩。这样的罗瘿公似乎与人们想象中沉溺声色、力捧旦角的风流名士大相径庭。

程砚秋儿子程永江编撰的《程砚秋史事长编》，史料丰富翔实，其中记录或摘录了不少罗瘿公与程砚秋之间的事迹及有关信函等，是研究瘿公的珍贵文献。此外，《中国京剧史》④，李伶伶《程砚秋全传》⑤，姜德明《罗瘿公与程艳秋》⑥，董昕《罗瘿公对程派艺术形成的作用与价值》⑦等，皆载有罗瘿公与程砚秋之间的传奇佳话，感人至深，可参看。

以下仅对罗瘿公去世之年略述。1924年罗瘿公52岁，这是艰难凄苦的一年，他一病再病。病中的罗瘿公，医嘱需静养，禁止其执笔，但他仍然"每日晨起只编两场，不敢多

---

① 程永江编撰：《程砚秋史事长编》（上），北京出版社2000年版，第147页。
② 程永江编撰：《程砚秋史事长编》（上），北京出版社2000年版，第160页。
③ 程永江编撰：《程砚秋史事长编》（上），北京出版社2000年版，第162页。
④ 北京市艺术研究所、上海艺术研究所组织编著：《中国京剧史》（中卷·下），中国戏剧出版社2005年版，第1416、1417页。
⑤ 李伶伶：《程砚秋全传》，中国戏剧出版社2007年版。
⑥ 姜德明：《罗瘿公与程艳秋》，《程砚秋艺术评论集》，中国戏剧出版社1997年版，第88—95页。
⑦ 董昕：《罗瘿公对程派艺术形成的作用与价值》，《中国戏曲学院学报》2009年第1期。

也",支撑着编出了悲剧《金锁记》《青霜剑》,同时仍然记录程砚秋的日常演出。4月,为宣传新戏《赚文娟》,罗瘿公曾以"悲庵"作为笔名在报端发表小文。5月下旬病势转重,住入德国医院。和声社抓紧时间赶排《青霜剑》,于6月28日首演。7月中旬,罗瘿公病情更加严重,程砚秋每日探望,遂辍演半月余。瘿公自知沉疴难挽,8月初倚枕作《病院作》七绝四首,感叹"万苦千辛都历尽""万缘灭尽一心空",9月病逝。

罗瘿公的一生能不悲乎?最终执意要写悲剧或许是其悲苦一生的潜意识体现?

罗瘿公去世之年,程砚秋刚20岁,从13岁幸遇"罗爸爸"至20岁,即从少年成长为青年的人生至为关键的时期,罗瘿公的全方位扶持,引导着程砚秋走向为人正道和艺术大道。始终不忘恩师的程砚秋,在罗瘿公故去后曾云:

> 我感觉到罗先生故去,的确是我很大的损失;可是他几年来对我的帮助与指导,的确已然把我领上了真正的艺术境界,特别是罗先生帮助我找到了自己的艺术个性,使我找到了应当发展的道路,这对我一生的艺术发展上,真是一件莫大的帮助。①

要之,罗瘿公人生中的最后七年是"苦伴歌郎忘日夕"的日子,人们往往看到的只是"伴歌郎忘日夕",却不知一个"苦"字,才是隐藏其间的真正心迹。罗瘿公帮助程砚秋不遗余力、呕心沥血,总算没有白费苦心,程砚秋最终成为一代京剧大师,对恩师终身感恩戴德,其家人及后代亦对罗瘿公念念不忘,夫人果素瑛就在回忆中云:"罗瘿公先生为培养砚秋成人,呕尽心血,他既不贪功更无求私利……后代一定不要忘记罗瘿公先生在中国戏曲史上所作的大贡献。"②

## 二、盼尔年年制新曲:编创新戏

罗瘿公的编剧能力在京剧史上应该占有一席之地,尤其是他以生命中的最后之力创作的悲剧是与他的坚毅精神息息相关的,其要义在于,他为最终程派悲剧风格的建立奠定了基础。然而,对程砚秋的剧目研究,多集中在他高峰期的几部作品,迄今为止,专门研究罗瘿公编剧者屈指可数。本文主要聚焦于他短短三年的新戏创作有着怎样的目的和理想,他在京剧史上具有什么样的意义和地位。

1922年罗瘿公经过慎重考虑和多方面征求意见后,认为程砚秋可以挑大梁自立门户了,于是在他的帮助下,十八岁的玉霜组织和声社,挂头牌,请其师傅荣蝶仙任社长,开始了独立成班演出。自主班社需要有自己的特色和独创的剧目,罗瘿公便自任编剧,其编写并搬演了的剧本共12个。③

---

① 程永江编撰:《程砚秋史事长编》(上),北京出版社2000年版,第143页。
② 果素瑛:《追忆砚秋生平》,翁偶虹、张君秋等:《惊才绝艺 一代伶工:回忆程砚秋》,中国文史出版社2019年版,第19页。
③ 关于罗瘿公编剧参见颜全毅《罗瘿公京剧创作叙论》,《戏剧》2013年第2期。

### (一)喜剧、歌舞剧、悲剧：从现实到理想的创作

第一，罗瘿公编创的演出本，多取材于明清传奇、杂剧话本等，以表现男女爱情与婚姻故事为多，大致可分为喜剧、歌舞剧、悲剧三类，喜剧如《龙马姻缘》《梨花记》《花舫缘》《花筵赚》《风流棒》等，这些剧目虽然广受欢迎，但多为迁就观众和市场的才子佳人之作，程砚秋在1931年12月发表的《检阅我自己》中谈道：

> 罗先生写过《梨花记》至《风流棒》这五个剧本之后，他曾经不顾一切地写了一个《鸳鸯冢》，向"不告而娶"的禁例作猛烈的攻击，尽量暴露了父母包办婚姻的弱点，结果就完成一个伟大的性爱的悲剧。当时观众的批评，未曾像对于《红拂传》和《花舫缘》那样褒扬。我尤其浅薄，总以为这个剧远不如《风流棒》那样有趣。罗先生为求减少我的生活危机，宁肯牺牲他的高尚思想，于是他又迁就环境，写了一个《赚文娟》和一个《玉狮坠》。①

罗瘿公编创新戏，初衷是要帮助程砚秋，但并非没有自己的创作情怀和思想追求，所编迎合市场的喜剧获得成功之后，终于"不顾一切"地写了《鸳鸯冢》这出爱情悲剧，但却不如那些喜剧受欢迎，为了砚秋，瘿公不得不做出让步，又写作了两部大众化的套路戏《赚文娟》《玉狮坠》。成熟后的程砚秋写道："这两个剧本，在罗先生是最感苦痛的违心之作，在我则当时满意得几乎要发狂；我是何等幼稚啊！何等盲昧啊！现在我渐渐觉悟了，然而为顾虑我的生活而不惜以他的思想去迁就环境的罗先生却早已弃我而长逝了！"②由此，我们看出程砚秋对自我的检阅反省是真诚的，罗瘿公牺牲自己，一心成人之美的行为是感人的，同时也看出编剧者要坚守理想与平衡市场的两难困境。

第二，歌舞戏。《红拂传》是程砚秋早年代表作，该剧取材于唐代杜光庭的传奇小说《虬髯客传》，明清两代亦曾有戏曲演绎，罗瘿公在前人的基础上将其新编为歌舞戏。女主角红拂女有着天人之姿，歌舞之技，因此程砚秋在戏中有大段二黄慢板、南梆子，还有红拂尘舞、马趟子和剑舞，尤其最后一场，红拂女夫妇与虬髯客夫妇临别之际，红拂女以一段精彩的剑舞来表达对虬髯客赠送资财的谢意和告别之情，该剑舞化用了武术招式，"双剑为真剑，寒光煜煜，犹如两道金蛇飞舞于舞台上……均似真正功夫非一般跳舞也。"③此"剑舞"不可小觑。1921年齐如山、梅兰芳新编戏《霸王别姬》首演，其中的"剑舞"，叶凯蒂认为是唐宋文人剑舞和中亚剑舞的结合，是"重塑中国雅士文化的跨文化产物"，④此后各名旦也纷纷编演剑舞，各有各的精彩绝妙，大诗人樊增祥(樊樊山)观《红拂传》后，特赋长诗《雪中观程郎舞剑歌》，摘录如下：

> ……任教泥满靴，来听程郎歌；从他雪没履，来看程郎舞。

---

① 程砚秋著，文明国编：《程砚秋自述·检阅我自己》，安徽文艺出版社2013年版，第6页。
② 程砚秋著，文明国编：《程砚秋自述·检阅我自己》，安徽文艺出版社2013年版，第6—7页。
③ 程永江编撰：《程砚秋史事长编》(上)，北京出版社2000年版，第113页。
④ 详见(美)叶凯蒂著、刘晓真译：《舞入京剧：1910—1920年代的跨文化创新》，《戏曲艺术》2020年第1期。

> 曲终一逞神锋俊,蛮腰鬟髻凝汝睹;龙气丰城两道分,珠喉绛树双声应。
> 初起周回八面锋,中间步伐连环阵。鹘落到地忽鸷击,蛇惊倒退更猱进。
> 奔云掣电疾于风,滚雪飞花圆若镜。倏然收影身手闲,晶盘一颗明珠定……
> 君不见,少陵一篇剑器舞,大娘弟子俱千古。两郎舞剑将无同,少陵得雌我得雄。①

《红拂传》1923 年 3 月 10 日首演日,大雪纷飞,道路泥泞,但照演不误,且出演连日上座极盛。樊樊山的诗,生动展现了人们大雪天气也要来"听程郎歌""观程郎舞"的盛况,以及程砚秋舞剑的身手不凡,并且联想到杜甫诗歌《观公孙大娘弟子舞剑器行》,从而提升了其文化意义。

《红拂传》表现了红拂女的敢爱敢恨、侠胆柔情,场面又煞是好看,成为程砚秋早期的看家戏,1927 年《顺天时报》举办"征集五大名伶新剧夺魁投票活动",该剧入选其夺魁剧目。

第三,悲剧。为了成全程砚秋,罗瘿公曾经牺牲了自己的创作理想,在他生命的最后阶段,于病榻上终于完成了《青霜剑》这部精彩的悲剧。如果说《鸳鸯冢》显示了作者创作风格的转型,《青霜剑》则是作者告别世间的绝唱。此外,在《青霜剑》之前他还编改了《金锁记》,虽然《金锁记》有着大团圆的结局,不能算作真正的悲剧,但除了结尾之外,实际上该剧的主要内容和情调都是悲剧性的。

《鸳鸯冢》的主题在于控诉包办婚姻的罪恶,谴责封建家长的专制,立意虽好,但罗瘿公初试悲剧,反响平平,不赘。

关于《青霜剑》《金锁记》,程砚秋有云:"《青霜剑》写一个烈女,《金锁记》写一个孝妇,这都不乖于士人的心理,但罗先生的解释不是如此的,他写《青霜剑》,是写一个弱者以'鱼死网破'的精神来反抗土豪劣绅;他写《金锁记》,是以'人定胜天'的人生哲学来打破宿命论。这两个剧,又不与环境冲突,又能抒发他的高尚思想,这是他最胜利的作品,也就是他的绝笔!"②的确,这两部作品摆脱了儿女风情和婚姻问题的狭小范围,皆描写恶棍贪官迫害良善无辜,受害的女性却宁死不屈,向黑暗的社会发出强烈控诉。

《青霜剑》又名《申雪贞报仇》,取材于明代天然痴叟的武侠小说《石点头·侯官县烈女殉仇》。全剧共 13 场,写宋代靖康年间,福建秀才董昌,有一个品貌双全的妻子申雪贞,恶霸方世一觊觎其色,与姚媒婆同谋,买通死囚犯攀倒天,诬陷董昌入狱,县官昏聩,将董处斩。方遣姚婆劝说申雪贞改嫁,奸谋被雪贞识破,假意允婚,暗携祖传青霜宝剑出嫁。洞房中申雪贞将方世一灌醉,连同姚媒婆一并杀死,割下头颅,至董昌坟前哭祭后自刎。这是一部唱、念、做、舞并重的大戏,激荡着强烈的悲愤之情。鼓伴程腔 20 年的白登云先生说:"所有程派戏我都很喜欢,其中我认为《青霜剑》最精彩,可以说好得无以形容。"③萧

---

① 程永江编撰:《程砚秋史事长编》(上),北京出版社 2000 年版,第 113 页。
② 程砚秋著、文明国编:《程砚秋自述·检阅我自己》,安徽文艺出版社 2013 年版,第 7 页。
③ 《中国京剧流派剧目集成》编委会编:《中国京剧流派剧目集成》第 34 集,学苑出版社 2015 年版,第 2 页。

程派演员新艳秋也曾表示,程砚秋的戏都很好,她无不喜欢,若一定要从中挑一出最喜欢的,她挑《青霜剑》。①《中国京剧流派剧目集成》第 34 集载有《青霜剑》程砚秋演出本(曲谱本),极有参考价值。简言之,该戏的精彩,主要在于结构紧凑单一;主题鲜明,曲词通俗浅显,贴合人物身份;唱词唱腔皆有创新。在此仅以唱词唱腔为例,如第八场重场戏"灵堂"。申雪贞出场后,在董郎灵前发誓要访出仇人,将他杀死在青霜剑下,之后是【反二黄散板】的演唱:

> 家门不幸遭奇变,肝肠痛断跪灵前。
> 夫郎阴灵当不远,为妻定要雪沉冤!
> 天涯海角来寻遍,青霜宝剑是家传。
> 泉台夫郎重相见,仇人首级血红鲜。
> 今日灵堂来祭奠,并无别语对君言。②

这段七言十句篇幅并不长的唱词,曲谱本却用了九页来标注曲谱。程砚秋"以腔就字"的演唱特点非常重要,中国文字有四声,讲平仄,同一个字音,不同的四声就有不同的意义,字是最根本的,腔是字音的延长,腔出于字,随着字而安腔。因此,剧本唱词的写作是首要的,是基础。诚如钟荣所言:"其唱词,打破了多数〔反二黄〕三三四的十字句常规,改为二二三的七字句的唱词,字少腔多,这就大大增加了演唱的难度,要求演员要有足够的中气,以气托声,才能达到行腔稳的目的。从唱腔的设计来看,它有低回委婉、如泣如诉之感,使人听后凝神屏息,悄然动容,潸然泪下。"③字少腔多的设计,是有意识地为程砚秋演唱留出空间和发挥的余地。

关于《金锁记》,程砚秋于 1958 年《谈窦娥》一文中有比较详细的介绍,此不赞述。陈墨香《观剧生活素描》云:"程玉霜的《金锁记》最为出名,大街小巷都唱'忽听得唤窦娥',实是玉霜播扬的。元朝关汉卿撰的《窦娥冤》,蔡家门户不堪,窦娥含冤而死,情节太惨。明人《金锁记》传奇给他改了,蔡家居然读书种子,窦娥法场遇救。玉霜这一本又是一种关目,姓蔡的更觉风光,窦娥是位已婚的少奶奶,不是小户团圆媳妇。门第越高,法场一段越觉凄凉。罗瘿公有些见解,他这个添头添尾不是率意下笔。"④

的确,罗瘿公《金锁记》所写年代、思想主题、人物身份性格以及情节等对元剧《窦娥冤》都有较大的改变,如性格方面,元剧中的窦娥是倔强泼辣的,罗本中的窦娥则端庄含蓄,但她善良、正直、舍己为人的高贵品质没变。陈墨香提到的法场一段是唱功戏,窦娥临刑前唱"没来由遭刑宪受此大难,看起来老天爷不辨愚贤。良善家为什么反遭天谴?做恶的为什么反增永年?"一腔悲愤,控诉苍天的不公,人间的不平。从元剧中的市井窦娥,改

---

① 萧晴:《〈青霜剑〉及其它——记新艳秋谈程砚秋演〈青霜剑〉》,《程砚秋艺术评论集》,中国戏剧出版社 1997 年版,第 401—410 页。
② 《中国京剧流派剧目集成》编委会编:《中国京剧流派剧目集成》第 34 集,学苑出版社 2015 年版,第 20—28 页。
③ 《中国京剧流派剧目集成》编委会编:《中国京剧流派剧目集成》第 34 集,学苑出版社 2015 年版,第 2 页。
④ 潘镜芙、陈墨香:《梨园外史·附》,中国戏剧出版社 2015 年版,第 261 页。

为门第高的端庄窦娥,何尝不是罗瘿公这类文化遗民自身身份和心理人格的象征,这样的门第尚且遭受如此黑暗不幸,平民百姓更可想而知,故陈墨香认为罗瘿公是有见解想法的,不是率意下笔。罗瘿公、程砚秋的《金锁记》好评如潮,渐渐成为程派名剧。

要之,《鸳鸯冢》《金锁记》《青霜剑》所写都是良家妇女的不幸命运,"都因一种穿云裂石的悲怆声音,使民国京剧舞台陡增某种动人心魄的力量"。① 这种既打动人心,又特别契合程砚秋声腔和风格的表演,奠定了程派悲剧表演艺术的基础。

(二)吾以坚卓之力冲决而出者

罗瘿公为程砚秋编剧,要考虑现实和理想两个层面。现实是要为程砚秋及其家人解决生计问题,是故,罗瘿公编戏不能不考虑上座率,迎合市场,所编才子佳人的剧目意义不大,但确实很受欢迎,对于锤炼和丰富程砚秋的表演技艺和舞台经验还是起到了积极作用;理想则是期待程砚秋能够继轨梅兰芳攀登艺术高峰,同时,通过砚秋展现瘿公自身的艺术抱负。因此,编新戏对于罗瘿公而言,一方面是观众所需,大势所趋,另一方面则是其一贯的主张,他认为旧剧既可叫座不必再排新戏之说不妥,坚持"新戏必不可无",他本人谈编剧之类的文字不多,1924年3月9日他致函袁伯夔云:

> 编剧之事,鄙意必每剧各不相同。兰芳所以占便宜者,古装为其所创造,无论天仙后妃均可以古装行之,今既不用古装则必当于情节求其款异,每年有新剧五六出,不患其不叫座……刻拟制而未成者尚有五六出,然求如《红拂传》者尚未得之,病后虚弱不能常执笔……外人之评论往往有党派臭味,弟向不以之摇动吾之主宰,盖玉霜之所以能成就者,吾以坚卓之力冲决而出者也。②

罗瘿公希望每编一剧都各不相同,要有新意,如果每年都编出五六部新剧,就不担心"叫座"问题,看来瘿公对自己编戏越来越有信心,梅兰芳的古装新戏大获成功,但自己编剧总不能拾人牙慧,"必当于情节求其款异"。那么如何才能求"异"而与众不同呢?梅兰芳的气质雍容华贵,特别适合扮演天仙后妃之类,程砚秋与之不同,必须找到自己的路子,此其一。其二,从戏剧创作的角度来看,悲剧向来被认为是最高的文学形式,朱光潜《悲剧心理学》云:"悲剧比别种戏剧更容易唤起道德感和个人感情,因为它是最严肃的艺术,不可能像滑稽戏或喜剧那样把它看成是开玩笑。"③美国表现主义戏剧家奥尼尔以《滚开,乐观主义者》为题,发文称:"有人指责我过于阴郁。这算是悲观主义的人生观吗?我以为不是……对我来说,只有悲剧才是真实,才有意义,才算是美。悲剧是人生的意义,生活的希望。最高尚的永远是最悲的。"④可见要想追求严肃高尚之意义,并"于情节求其款异",那么,悲剧与那些一见钟情后花园,金榜题名中状元,悲欢离合大团圆的套路戏就款款有异。

---

① 颜全毅:《罗瘿公京剧创作叙论》,《戏剧》2013年第2期,第63页。
② 程永江编撰:《程砚秋史事长编》(上),北京出版社2000年版,第155—156页。
③ 朱光潜:《悲剧心理学》,安徽教育出版社1996年版,第48页。
④ (美)尤金·奥尼尔:《奥尼尔文集》第6册,人民文学出版社2006年版,第220页。

更为重要的是,悲剧能够警世喻人,带动艺术新创造。故而"病后虚弱不能常执笔"的罗瘿公还是在其生命的最后阶段编创了悲苦的《金锁记》《青霜剑》,正是"吾以坚卓之力冲决而出者也"的精神体现。对于罗瘿公塑造的悲剧女子形象,叶凯蒂认为其包含着他的自我,其云:

> 通过程的艺术天才,一个理想的悲剧型女子形象形成了。这一形象包含着罗瘿公的自我。这不是一个简单的潇洒的诗人,或一个京剧内行者,而是一个纯真、有道义之心的人物,无法、也不肯与强权妥协,深感世间的不公,然而面临灾难却只有以死来保全自身的尊严。罗瘿公通过对一个毫无实力的旦角的全力相助,又通过其艺术,使这一女子形象在舞台上充满生命力,从而得以展现完成自我理想的形象。①

叶凯蒂之言确有洞见,探究到了罗瘿公"坚卓之力"的内在精神实质。对于罗瘿公编剧的整体评价,陈墨香于《观剧生活素描》中曰:

> 瘿公剧本不全合戏台上体例,却另有一种巧妙文思。本来文士是不会唱戏的。……瘿公可以算编剧的一位武乡侯。马超、赵云虽是久战沙场的宿将,身价比起诸葛公来就差一百倍。……瘿公在戏曲一道已经是占第一流的地位了,他的创格便可压倒一切,何必再谈旧戏熟套。②

陈墨香是集演戏、编戏、研究戏于一身的戏曲家,被誉为民国京剧第一编剧,因此陈墨香的评价非同小可。作为文士、诗人的罗瘿公,与陈墨香相比是完全没有舞台实践的,因此墨香说"瘿公剧本不全合戏台上体例"是客观之评,但墨香仍然不吝赞美,高度肯定瘿公的巧妙文思和创格,将他比之为操控全局、足智多谋的诸葛亮,并将其置于戏曲第一流的地位。陈墨香所谓"压倒一切"的"创格",其重要意义在于,如齐如山、梅兰芳新创了歌舞戏之一格,罗瘿公则为程砚秋新创了"悲苦"戏之一格,突破了才子佳人戏之旧套,为程派艺术的最终建立打下了基石,也为中国近代戏曲添砖加瓦,打造了新格式。

## 三、借一途以自托:隐于梨园

编剧对于罗瘿公来说只有生命中最后短短三年,他的本色是诗人,自己最看重的也是诗歌,且"负诗名三十年",然而,迄今为止,学界对罗瘿公的研究相当薄弱,主要集中在他与程砚秋的关系介绍方面。近十年来,有青年学人冯珊珊致力于罗瘿公的整体研究,发表了数篇论文,其中认为罗瘿公诗歌的辑佚尤为可贵。罗瘿公身后,由曾习经编定的《瘿庵诗集》收录195首诗歌,梁启超、叶恭绰等人又选录35首,辑为《瘿庵诗外集》,附于《瘿庵诗集》末。据冯珊珊的研究,这些诗歌不及罗瘿公所作之半,故冯珊珊、郑学据近代报刊等

---

① 叶凯蒂:《从护花人到知音——清末民初北京文人的文化活动与旦角的明星化》,陈平原、王德威编:《北京:都市想象与文化记忆》,北京大学出版社2005年版,第126—127页。
② 潘镜芙、陈墨香:《梨园外史·附》,中国戏剧出版社2015年版,第251页。

文献进行了补录,共有171首(除去重复)。此外,笔者还搜集到6首。据以上几种渠道的诗歌统计共407首。在此基础上,下文将重点探讨诗歌中透露的罗瘿公之品性、之人生、之心迹。

诗书兼擅、久负才名的文人士大夫罗瘿公,为何在其人生的中晚年终日流连戏场、征歌选舞?为何结识程砚秋后竭尽全力培养教育扶植?为此,除了上文我们已经述及的罗瘿公之身份、事迹外,还不能不"知人论世",对其进行更多的了解。关于罗氏人生前期的资料鲜见,就目前有限的文献和他的诗歌看来,罗瘿公是一个忧时伤世的诗人,一个贫病交加的梨园隐士("戏隐")。

其一,忧时伤世的诗人。罗瘿公的一生是不幸的,他生长于清季民国,四海之内几无宁日。辛亥革命之后,愤世嫉俗的他失望于政事世道而弃绝仕途,纵情诗酒歌舞,以一种世俗沉沦的方式表达自己的不合时宜。然而,一个深受中国传统儒家道德文化影响的士人,若心存良知和正义,是无法真正"麻醉"自己,忘怀苍生民瘼的,罗瘿公在其去世当月竟还写下了《拉夫篇》(记甲子八月扬州事):

城中忽拉夫,拉往何处去。兵间缺额多,得汝聊充数。
家人与妇子,弃置无复顾。哭声干云霄,舍生趋死路。
兵力虽云强,民心则已怒。急走谒县官,洶洶诘以故。
县官缩如鼠,此事何敢预。军阀本天骄,淫威滋可惧。
呜呼天生民,谁实司爱护。喋血遍人间,乐土知何处。①

甲子八月即1924年农历八月,爆发了江浙军阀战争和第二次直奉战争,"兴,百姓苦;亡,百姓苦"(元代张养浩《山坡羊·潼关怀古》),遭遇战争,老百姓更苦。此诗不能不让人联想到杜甫的"三吏""三别"。全诗明白如话,对军阀的愤怒,对生民的哀痛,一目了然。罗瘿公类似的诗歌不乏,如丁巳年(1917)作《兵后问樊山翁起居,翌日翁过访投诗,次韵敬和》"隐几何当似子綦,却惭兵后过存迟。同居石火流丸地,是我槐荫午睡时。举国未成三日酺,长安又了一秤棋……"②"隐几"句出自《庄子·齐物论》"南郭子綦隐机而坐,仰天而嘘","槐荫午睡"出自唐传奇《南柯太守传》。全诗旨在悲叹复辟之举(张勋复辟)好似南柯一梦,现实却是乱世人生,人间涂炭。瘿公感时伤世的代表作还有《辛亥九月任公自日本须磨归国相见于辽东,旋同归须磨》(律诗四首)③《杨时百属题〈琴粹〉》(辛亥秋)《长沙张文达公灵輀南下志哀三首》《乙未感事》(乙未即1919年)等。

其二,梨园隐士。如果说清遗民遭遇的时代不幸都是相同的,那么,除此而外,罗瘿公的个人经历也十分辛酸凄楚。虽然他年少即有神童之称,具备多方面的才华,但科举屡试

---

① 郑学:《罗瘿公诗歌辑补31首》,《古籍整理研究学刊》2015年第5期,第63页。
② 罗惇曧:《瘿庵诗集》,中国书店2008年版,第27—28页。
③ 因戊戌变法失败,梁启超逃亡日本,辛亥九月梁任公自日本须磨(神户)归国,欲从事政治活动,罗瘿公是其联络人,然政治形势突变,瘿公等专程自北京至辽东与任公相见,促其即回日本,并与其同船赴日,罗瘿公此律诗四首即为此事感愤而作。

不第,入京为官从政,为生计而已。后因看清了袁世凯的真面目以及官场的险恶,毅然弃政辞官避世逃世,"终忧闭门有危阱,且讬疏狂散愁疾"(《岁暮吟次晦闻韵》),其《谢尧生侍御讯病次元日》云:

> 逃世早知无妙法,中年宁惜费诗才。
> 病如禅味参逾出,春似贫交去又来。
> 人日尚留残雪好,梅花知为冷宫开。
> 齐盐日课耽新岁,丑尔风流讯玉台。①

即使想逃世也是虚妄,无法可想,人到中年的他,贫病交加,病来病往贫不去。他的诗中屡屡提及病、贫、穷,如《庚戌岁除小病见雪》"酬妇深杯怜病废,诗情销向药炉烟";《正月初二日雪晴作》"为贫妻子耽微禄……病态翻供诗境熟";《吾生》"吾生宁惜以诗穷……世事推秤千劫换,生涯食粟半囊空。晴来病起思人日,传语梅花护晓风";《辛亥岁朝大雪得尧生侍御除夕雪诗成此当和》"无钱便以雪压岁,岁前小病成枯禅";②《病起作》"仓卒不戒寒,病势若决渠""贫乃天所畀,乐则吾自主"③……贫病苦行是遗民道德的写照,在如此艰难困苦中何以安顿身心?李释戡为瘿公《鞠部丛谈》作序曰:"瘿庵偃蹇人海二十余年,日以征歌选舞为事",④黄节《瘿庵诗集序》开端即云:"甲子元日,瘿庵过余曰:'吾度岁之资,今日只余一金耳,以易铜币百数十枚实囊中,犹不负听歌钱也。'"⑤

"偃蹇人海二十余年"能不郁闷?甲子(1924)即瘿公去世那年,已经贫病如此,却还以一金换数十铜币"不负听歌钱也"。谁能渴不饮,谁能哀不歌?歌扇舞衣何尝不是暂时化解贫病之忧之苦之一法?实际上,若罗瘿公要想摆脱"贫"(无钱)与"穷"(困境),也不是没有办法,他为人骏放,"结客遍湖海",其中不乏达官贵人,如果他愿意,混个一官半职不是完全没有可能,然而,圣人有云:"天下有道则见,无道则隐。邦有道,贫且贱焉,耻也。邦无道,富且贵焉,耻也。"(《论语·泰伯》)要他在愤愤然的无道乱世求取富贵,耻也!那么只能"无道则隐",如何"隐"?黄节《瘿庵诗集序》曰:

> 瘿庵驰情菊部,世有疑而议之者,余尝举以规,则答余书云:"吾欲以无聊疏脱,自暴于时,故借一途以自托,使世共讪笑之,则无瑕批评其余,非真有所痴恋也"。呜乎,余今序瘿庵诗,敢不揭瘿庵立身之义,并其所怀以告后之读瘿庵诗者,使知瘿庵畜义甚富,过乎其诗。⑥

多亏了黄节揭示"瘿庵立身之义",罗瘿公驰情菊部,不过是"借一途以自托"罢了,梨园即是他的"自托"之一途,是他"隐身"之地,诚如高拜石所云:"瘿公以绝代才华,自清末

---

① 冯珊珊、郑学:《罗瘿公诗歌补遗80首》,《广东技术师范学院学报》2015年第6期,第19页。
② 这四首均见冯珊珊、郑学:《罗瘿公诗歌补遗80首》,《广东技术师范学院学报》2015年第6期,第19页。
③ 罗惇曧:《瘿庵诗集》,中国书店2008年版,第58、59页。
④ 罗惇曧遗编:《鞠部丛谈校补》,浙江人民美术出版社2017年版,第5页。
⑤ 黄节:《瘿庵诗集》,中国书店2008年版,序第1页。
⑥ 黄节:《瘿庵诗集》,中国书店2008年版,序第2页。

迄民初,都是抑屈闲僚,不能一抒素抱。其遁迹歌场与寄情声咏,无非藉消胸中块垒,或更有托而逃。"①罗瘿公曾作《答客问》一诗,对于了解他的心迹相当重要:

> 有客叩门屡不值,每向吾友三叹息。
> 谓我昏然废百事,苦伴歌郎忘日夕。
> 吾友来致词,君已鬓成丝,
> 立名苦不早,乃逐少年为?
> 黄金未足惜,毋乃心神疲。
> 我言何者为事?何者谓之名?
> 薄书非吾责,米盐非吾营,
> 既不求官不求富,廓落乃以全吾生。
> 海宇奚为不清宁?尽坐名利相构争,
> 得时作公卿,失志煽戎兵,长此天宙何由平?
> 既不爱博进,亦不游狭斜,
> 关门著书太自苦,终覆酱瓿何为耶?
> 快盆持以贻子孙,能知子孙贤不贤!
> 作书觅句吾不废,聊遣兴耳安用传。
> 吾釜不生鱼,何为计锱铢?
> 本无组绶缚,何必礼法拘?
> 清歌日日吾耳娱,玉郎丽色绝世无,
> 但知坐对忘昏晡,安问今吾与故吾,
> 世人但学子罗子,知鱼与尔忘江湖!②

名利之徒相争的世道,要么"得时作公卿",要么"失志煽戎兵",这样的世道,正直的罗瘿公耻于求官求富。"既不求官不求富""既不爱博进,亦不游狭斜"的他,只愿"苦伴歌郎忘日夕""清歌日日吾耳娱""但知坐对忘昏晡",轻歌曼舞的梨园,丽色绝世的歌郎,才能使他"忘昏晡""忘日夕"、忘烦忧、忘不幸:

> 吾生宇内成孤寄,头白歌场只放颠。(《题潘若海麦孺博遗墨》)
> 终年听曲行吟处,尽是先生快活时。(《扰扰》)
> 性本难禁酒,缘何不听歌。(《追春六韵》)
> 有歌必须听,对酒不强醉。百年固可乐,夕死亦适意。(《病起作》)

在这强颜欢笑、强作放颠的背后埋藏着罗瘿公多少内心的无奈和隐痛!他只有在"戏隐"之中能够找到自身的价值和意义。难怪陈墨香云:"瘿公后半世精力都用在玉霜簃的剧本上面,不但编词句,定穿插,甚至连排戏的楗纲都是他老先生一手包办,亲自书写。墨

---

① 高拜石:《文人追星族——罗瘿公凄凉终老》,《民国文人的京剧记忆》,中国戏剧出版社 2013 年版,第 379 页。
② 罗惇曧:《瘿庵诗集》,中国书店 2008 年版,第 31—32 页。

香曾在古瑁轩看见《梨花记》提纲一份,就是瘿公大笔……本来戏班里焉有这样的提纲呀!"①也难怪金仲荪目睹《梨花记》提纲时,怆然感赋"乱世文人不值钱,谁知片羽尚流传"。②

又,罗瘿公致袁伯夔函中云:"玉霜之孤立无助全藉立身清洁无逾轨之行以得安全,凭藉新剧新腔以为号召,即处风涛震撼之中而不虞倾覆,是则如公所云二三书痴之效也。吾人既然不能正道匡天下,藉此一糜心力亦当引之于正道。"③又一封致袁伯夔函云:"贱躯孱弱不敢动笔,克利(德国医生)亦大干涉,每日枯坐家中无编剧之乐,殊以为苦耳。"④

细如提纲躬自握管而不肯假手于人;不能匡遨天下而糜心力引程砚秋于正道;无编剧之乐而殊以为苦,凡此种种,说明贫与病罗瘿公都能默默忍受,但身处乱世不能实现"匡天下"的抱负(立功),在新文化的冲击下成为不值钱的旧世文人(立言),怀揣理想久负才名却是"万缘一空"……这才是真正让罗瘿公"殊以为苦"者。或许与其说罗瘿公为程砚秋殚精竭虑如此,毋宁说他终于由此找到了遣此无奈无聊之余生的"立身之义"。世人只见他表面上"闲里自为歌舞忙",驰情放怀,甚至,似乎于诗歌、于书法皆无所深求,知之者黄节云:

> 然余知瘿庵为诗至多,惟其志不求传。其《答客问》诗有云(略)……呜呼,瘿庵与世可深,而不求深于世;学书可深,而不求深于书;为诗可深,而不求深于诗。至其驰情菊部,宜若深矣,然自谓非有所痴恋,则亦未尝求深。其绝笔诗,尚致叹于痴嗔损道,夫惟不求深,故万缘之空(绝笔诗语),犹得在未死之日,否则其怀早乱矣。乱则无所不至而义失,义失则诗虽存,存其字句声律耳,诗云乎哉!抑瘿庵游不择人,言不连物,读其诗者随处而可见,盖其度大也。然使瘿庵而不穷,则其志没矣。然虽穷,而无瘿公之义之怀,则其志亦没矣。诗云乎哉!⑤

可深而不求其深,可传而不求其传,黄节是要说明其"度大"达观,无所痴恋。然而,罗瘿公终究还是"痴人","终古谁怜此士痴"(陈三立)!⑥ 在此借用清代陈廷焯评黄庭坚语"倔强中见姿态",罗瘿公是倔强的、痴绝的,"吾以坚卓之力冲决而出者也",这是他的风骨他的底色,姿态则是他的放旷他的度大,亦是他的矛盾统一:他虽然穷困潦倒,却不能没其志、失其义。黄节毕竟还是懂得他的,称其"放怀自有平生志",罗瘿公穷且志坚,毅然不可夺而选择做了"梨园隐士",藉着程砚秋、藉着戏曲来舒展其怀、寄托其志、成就其义。

真正的遗民,人格是其最高贵的丰碑。晚年"日夕歌台逐年少"的罗瘿公,在传闻中不过是一个捧某名旦最得法的"遗老""捧角家",表象和历史早已模糊了他的真面目,然而,通过研究我们发现,绝不能将他与那些无聊文人的"狎优"捧角相提并论。实际上,首先,

---

① 潘镜芙、陈墨香:《梨园外史·附》,中国戏剧出版社2015年版,第251页。
② 程永江编撰:《程砚秋史事长编》(上),北京出版社2000年版,第189页。
③ 程永江编撰:《程砚秋史事长编》(上),北京出版社2000年版,第152页。
④ 程永江编撰:《程砚秋史事长编》(上),北京出版社2000年版,第167页。
⑤ 黄节:《瘿庵诗集》,中国书店2008年版,序第2—3页。
⑥ 出自陈三立题罗瘿公《病起诗》"死别余批病起诗,镫痕魂气与迷离。回肠影事安心药,终古谁怜此士痴"。

他是一位将"立德"和"立身之义"放在第一位的孤怀耿耿之士,践行着儒家传统士人的道德理念,坚守着宁可清贫也不与乱世同流合污的人格尊严。其次,他是一位著名诗人,早年诗学李商隐,晚好白居易、陆游。无论其书写名伶还是抒发穷病心迹,都折射了部分清遗民的生存生活状态及其精神世界。最后,他对程砚秋的赎身相救、无私扶助,不但成就了程砚秋的人品和艺术,同时也可以说是一种自觉不自觉的自赎。自我定位为"诗人"的他,恐怕未曾想到其身后"负了诗名又负了戏名","功名蹭蹬,掉回头成了戏曲大家"(陈墨香语)。[1]

"后代一定不要忘记罗瘿公先生在中国戏曲史上所作的大贡献。"[2]

"让我们在近代戏曲史上永远记下罗瘿公这个名字吧!"[3]

---

[1] 潘镜芙、陈墨香:《梨园外史·附》,中国戏剧出版社2015年版,第252页。
[2] 果素瑛:《追忆砚秋生平》,翁偶虹、张君秋:《惊才绝艺,一代伶工》,中国文史出版社2019年版,第19页。
[3] 姜德明:《罗瘿公与程砚秋》,萧晴编:《程砚秋艺术评论集》,中国戏剧出版社1997年版,第95页。

# 珠帘秀本事新论

陈文正[*]

**摘　要**：珠帘秀是元杂剧历史上最著名的演员,本文通过她与当时众多文士的交往情况详细考证,推测其生于1250年到1260年之间,卒于1324年左右。她早年隶籍于京师教坊司,并在大都成名,1279年南宋灭亡之后才移籍扬州。本文拟从多角度详细梳理朱氏相关史料文献,通过研究元初时代背景、乐籍制度,及对卢挚、关汉卿、胡祗遹等文人与朱氏的交往及诗文酬答情况的探究,较准确地判定朱氏的生卒年。对原先有关朱氏籍贯、生平交游、乐籍身份等旧说进行逐条考定并增入新证,同时辨析现存朱氏散曲著录的真伪情况,以此进一步翔实朱氏本事研究。

**关键词**：珠帘秀;《青楼集》;文人赠曲;本事考证

古代社会戏曲演员隶属于乐籍,社会地位十分低下,文人也鲜有为伶人作传记事者。因此戏曲演员尤其是女演员的史料留存十分稀少。今人对戏曲演员的研究和考证有一定难度。以往学界对戏曲文学的研究,较多地忽视了演员本身在戏曲表演艺术活动当中的重要地位和在戏曲文学中所扮演的独特角色。珠帘秀是元代最负盛名的杂剧女演员。对其最初的记载就来源于元末夏庭芝的《青楼集》,夏氏在《青楼集》中称她："姓朱氏,行第四,杂剧为当今独步。驾头、花旦、软末泥等,悉造其妙。"朱氏演技高超,旦末双绝,弟子众多,在戏曲界具有崇高的地位,《青楼集》载"至今后辈以'朱娘娘'称之者"。不仅如此,她还能作诗工曲,中年时应该著有诗集,今已佚。珠帘秀是她的艺名,由"朱"及"珠"。古时伶人多用艺名,故今已不知朱氏真名。虽然据记载她"背微偻"(《尧山堂外纪》),但她姿容姝丽,演技出神入化更兼戏路宽广,胡祗遹也极钟爱她,曾在《朱氏诗卷序》中称赞她："以一女子,众艺兼并。"关汉卿更是毫不犹豫地以"出落着神仙"喻之。

## 一、朱氏籍贯、生年探析

关于朱氏的籍贯,现存的文献当中都没有明确记载,唯一可能提及朱氏籍贯线索的是王恽在胡祗遹给《朱氏诗卷》写的序后面题写的诗《题珠帘秀序后》。其诗首联两句为"七

---

[*] 陈文正(1994— ),丽水学院中国(丽水)两山学院智库办助理,文学学士。

窃生香咏洛姝,风流不是紫山胡。"①洛姝为洛阳的美女,并且在文本的语境当中自然是指珠帘秀。李修生便由此推断出朱氏可能是洛阳人,之后的学者也基本执此说。笔者认为这个论断并不严谨。单从诗的内容来看,"洛姝"一词典出唐代李贺的《洛姝真珠》,其首联为"真珠小娘下清廓,洛苑香风飞绰绰。"可知真珠这位美女与朱氏一样也自带香气。再看原诗后一句出现了"紫山胡",很明显是化用胡紫山之名,作诗讲"对举",那么前面"咏洛姝"三个字自然应该是以"真珠"之"珠"指"珠帘秀"之"珠",是喻名而非喻籍贯。至于王恽本人为什么偏偏挑中洛姝来比喻呢,一是前面笔者讲的"珠"字之喻;二是真珠与朱氏可能都能自带香气;三是王恽是河南卫州路汲县人,用家乡美人为典更亲近。那朱氏有没有真的就是洛阳美女的巧合呢,笔者不敢完全否定,不过可能性偏小。

首先,比较确定的是朱氏出生于北方,要讲清这一点,恐怕要从朱氏的生年论起。关于朱氏的生年学界存在着两种说法,"1260年前后说"和孙崇涛在《青楼集笺注》中提出的"1270年前后说"。"1260年前后"说是学界主流的看法,李修生、丰家骅、张本一等人皆主此说。两种说法时间虽然相差10年左右,但所征引的材料都是胡氏《朱氏诗卷序》文末的"惜乎吐林莺露兰之余韵,供终日之长鸣,虽可一唱而三叹,恐非所以惜芳年而保遐龄。老人言毕,醉墨歌倾……"②大家对于"遐龄"的认知是比较一致的。至元二十六年(1289)年秋,胡祗遹与王恽到江南分别出任江南浙江道提刑按察使和福建闽海道提刑按察使,他们路过扬州时见到了珠帘秀。胡氏时年62岁,是为遐龄。而学者们对"芳年"的界定则有差别,孙崇涛认为是20多岁,故认为朱氏是"1270年左右生人",而丰家骅等人考虑到朱氏在大都成名的情况,认为"芳年"的年限可以宽至30多岁,故认为朱氏生年当在1250—1260年之间,笔者比较赞同此说,且认为应更靠近1260年。

从当时历史大背景看,公元1234年2月宋蒙联军攻破蔡州,金政权覆灭,蒙古帝国夺取中原。随后,自1235年始,窝阔台便发动了对南宋的全面战争,东起淮河,西至巴蜀,全线激战。至1241年才停战,此后数十年间蒙元又发动了数次旷日持久的全面侵宋战争,蒙哥攻宋之战(1256—1259)、忽必烈南征(1267—1279),其中1262年还爆发了李璮之乱和南宋北伐之战。数十年间南北对峙,战事之频,南北方艺人的相互流动是比较困难的,即使真的有也是极少的个例。而且南方当时兴盛的仍然是南戏,其与北方兴盛的杂剧表演上有一定区别,南北方艺人的交互也没有过多的现实需要。

朱氏出生于1250—1260年之间,所交往的也大都是北方的文人,且又有长时间在北方活动的痕迹,由此可以确定朱氏出生于北方。至于具体北方哪里,或许从友人对朱氏赠词中可窥测一二。其中王恽的《题珠帘秀序后》一诗尾联"芳心苦殢同心赏,遏断行云唱鹧鸪"句就有迹可循。首先,其中声遏行云是朱氏歌声的特点,其他相关诗文及文献也突出了这一特点,如卢挚的【双调·蟾宫曲】《醉赠乐府珠帘秀》里有"云外歌声"句,《辍耕录》卷十五"与妓下火文"条也记载朱氏"声遏楚云"。其次,"唱鹧鸪"一词则值得分析。此诗比

---

① (元)夏庭芝:《青楼集笺注》,孙崇涛、徐宏图笺注,中国戏剧出版社1990年版,第86页。
② (元)夏庭芝:《青楼集笺注》,孙崇涛、徐宏图笺注,中国戏剧出版社1990年版,第85页。

较突出地概括了朱氏各方面的特点,所以此处的"鹧鸪"曲不应虚指为普遍的歌曲。鹧鸪为我国南方留鸟,因其鸣为"钩辀格磔",俗以为极似"行不得也哥哥"。论及鹧鸪之曲,清代毛先舒《填词名解》云:"《鹧鸪天》,一名《思佳客》,一名《于中好》,采郑嵎诗:'春游鸡鹿塞,家在鹧鸪天。'"按鹧鸪为乐谓名,许浑《听歌鹧鸪》诗:"南国多情多艳词,鹧鸪清怨绕梁飞。"①故可见鹧鸪之乐为南国清怨之曲。后世鹧鸪曲调另一直接来源是晚唐郑谷的《鹧鸪》一诗,诗云:

> 暖戏烟芜锦翼齐,品流应得近山鸡。
> 雨昏青草湖边过,花落黄陵庙里啼。
> 游子乍闻征袖湿,佳人才唱翠眉低。
> 相呼相应湘江阔,苦竹丛深日向西。(《全唐诗》)

其诗除了吟诵鹧鸪的习性及神韵外,最突出的就是鹧鸪背后的楚地文化背景,如"青草湖""黄陵庙""湘江""苦竹"等意象皆与舜帝及其二妃以及屈原有关。纵观唐宋间其他描写鹧鸪的诗词也多是采用湘楚背景的意象。由此观之,鹧鸪之曲为湘楚之地所兴起的音乐,而朱氏可能擅歌楚地的离别之曲,且声遏行云。

在宋元人的观念中,在北方的楚地大概在山东苏北等淮上之地及河南南部,在 1258 年发动的第二次宋蒙战争之前,蒙军已将战线推进到襄樊、随州一线的汉江一带。综合来看,珠帘秀出生于今天河南南部的可能性比较大,王恽诗中"洛姝"虽无法指向洛阳,却有可能泛指为河南。

## 二、朱氏乐籍身份及隶属探析

### (一)《青楼集》中所载艺妓官妓身份确定

我国乐籍制度始于北魏,唐代以后开始设立教访司,专门负责管理俗乐和乐籍制度下的女乐。清代徐树谷、徐炯的《李义山文集笺注》中有注"按凡妓女隶教坊籍。"故可知后世乐人基本都隶籍教坊。一直到明中叶以后,社会风气奢靡,非官方买卖人口增多,私妓群体才出现大规模兴起的情况。因此可以基本断定《青楼集》中所记载的艺妓基本是在籍官妓。

唐宋时代乐籍制度管理较为宽松。而到了元代开始突然收紧,对全国的官妓实行统一注籍,分级管理,所有人的户籍必须在教访司有记录。京师官妓由教坊司委派宦官管理,地方上则委派地方官员进行管理。而且入籍妓女须由教坊司审核并办理营业许可之后方可营业,并且要缴纳高额的税赋。当时京师官妓提供服务主要有买卖制度和义务制度,义务制度就是"唤官身。"就是无偿地为政府的宴乐活动服务和献艺。这在《青楼集》中也有许多相关记载。

---

① (清)毛先舒:《填词名解》,木石居词学全书(四卷)石印本 1936 年版。

## (二)朱氏隶籍大都(京师教坊司)浅证

朱氏乐籍隶属问题,因材料较少,大多数学者皆是模糊论及。比较明确的只有李修生在《元代杂剧演员珠帘秀》一文中"隶属扬州乐籍"的论断。其依据为王恽的【浣溪纱】《赠妓朱帘秀》中有"烟花南部旧知名"之句。若李说成立,则朱氏最早也要在1276年以后甚至是1279年以后才能南下扬州,然后没入乐籍,如此来看,朱氏至少要十七八岁才能入扬州乐籍,而且之后乐人的培养和成名尚需数年,那这就不仅与《青楼集》中记载的艺妓们幼年登台、稍才成名的普遍情况相矛盾,而且与"烟花南部旧知名"也不相符。王与朱相遇之时在1289年,照此推之,此时朱氏在扬州成名至多不过数载,何来的旧知名。因此李说是比较矛盾的。

在元初,大都是杂剧绝对的中心,对于珠帘秀是否曾在大都有长时间的演艺经历或在大都成名,纵观今人关于朱氏的论文对这一点的论述都比较模糊,没有论及具体的情况也没有提出翔实可靠的证据。关于珠帘秀的现存文献材料最权威的还是《青楼集》,所以从《青楼集》的文本内容分析珠帘秀是否为大都名妓是较为可靠的。《青楼集》"珠帘秀"条虽然没有明确指出朱氏的籍贯和成名之地,但仔细观察《青楼集》中艺妓们的排序就可以看出夏庭芝不是随机排列的。总的来看,是综合考虑艺妓们的艺术地位、名气、地域、行当四个方面进行排序的。元初时期在北方,尤其是在大都,最早成名且名气较大的排在最前面,其中又以能诗词或善歌舞的艺妓排在前列,之后是元中前期的后一代成名艺妓及江南或其他地方的名妓等,依次类推。其中珠帘秀排在第五,这首先可以确定珠帘秀是元代初期最早成名的艺妓之一。至于她是不是成名于大都的伶人,将《青楼集》中排在最前面的六位艺妓进行逐条分析,情况便会比较明晰。

第一,"梁园秀"条,"姓刘氏,行第四,歌舞谈谑,为当代称首"。① 文中虽不见地名信息,但据孙崇涛考证,其名梁园秀之"梁园"二字便是以艺名来区别出地区的。梁园为汉梁孝王所筑,在今河南开封。"称首",既言其地位之高,又言其辈分之高,故她应为元初开封府乐籍名妓。

第二,张怡云条,"能诗词,善谈笑,艺绝流辈,名重京师"。② 其后又言其与赵松雪、商正叔、高房山等元初文人交往之事,可见张氏为元初京师乐籍名妓。

第三,"曹娥秀"条,"京师名妓也,赋性聪慧,色艺俱绝"。③ 加之元中叶散曲作家高安道曾在他的套数【般涉调·哨遍】《嗓淡行院》中将她与元初教坊司三位色长中的武、刘二位并提,故可知其为元初京师乐籍名妓。而且她是第一位出现在《青楼集》中的杂剧演员。

第四,"解语花"条,"姓刘氏,尤长于慢词,廉野云招卢疏斋、赵松雪饮于京城外之万柳堂。刘左手持荷花,右手举杯,歌【骤雨打新荷】曲"。④ 可见她也是元初京师乐籍名妓。

第五,"珠帘秀"条,前已论及。

---

① (元)夏庭芝:《青楼集笺注》,孙崇涛、徐宏图笺注,中国戏剧出版社1990年版,第61页。
② (元)夏庭芝:《青楼集笺注》,孙崇涛、徐宏图笺注,中国戏剧出版社1990年版,第64页。
③ (元)夏庭芝:《青楼集笺注》,孙崇涛、徐宏图笺注,中国戏剧出版社1990年版,第73页。
④ (元)夏庭芝:《青楼集笺注》,孙崇涛、徐宏图笺注,中国戏剧出版社1990年版,第76页。

第六,"赵真真、杨玉娥"条"善唱诸宫调。杨立斋见其讴张五牛、商正叔所编《双渐小卿》,恕因作【鹧鸪天】……以咏之。"①据孙崇涛考证,杨玉娥与杨立斋大概同时,而赵真真应为玉娥前辈。而与贯云石(1286—1324)同时的杨朝英《太平乐府》已收入杨立斋之曲,故杨玉娥可能为元代中前期的第二批诸宫调演员,赵真真则仍应是元初的第一批艺妓。且从诸宫调整体流传情况来看,赵、杨二人也同样必然是北方的艺妓。

此外,朱氏所收的两位才能出众的女弟子赛帘秀、燕山秀都没有任何在南方演艺的记载,而且燕山秀以"燕山"为艺名,应该就是在河北一带知名的艺妓。李真瑜《元大都戏剧艺人略论》一文也从《青楼集》中考证出在大都进行过演艺活动的有44位艺人,其中珠帘秀名列第二位。由此观之,珠帘秀为早年生活在大都的杂剧演员,并且她在大都成名是可以确定的。赛帘秀、燕山秀也应是她在大都时所收的高徒。

结合元代的乐籍制度、元杂剧在大都的兴盛时间来看,笔者可以确定珠帘秀自幼年时便应该入了京师教坊司乐籍。公元1279年南宋灭亡之后,朱氏随南迁人口南下扬州,这时她才移籍隶属扬州乐部。

(三)朱氏入籍原因分析

朱氏入籍的原因,笔者分析有两种可能,一是其出身于乐人家庭,这样一出生就注定是乐籍,不过这种可能性很小。从后来朱氏自身极高的文化素养和娴雅气度来看,珠帘秀不像是一般人家出身。卢挚称其有"林下风姿",关汉卿也说她"富贵似侯家紫帐,风流如谢府红莲。"这都可以说明珠帘秀可能出身于书香门第。朱氏最有可能是在蒙古人占领中原,到处镇压原来的抵抗势力、肆意屠杀、圈禁汉人为奴隶的时代背景下沦为乐籍的。可能其父祖为金代官员,因不投降元朝而被杀被流放,妻女没入乐籍;或是其亲人都在战乱中离散或离世,无所依靠,最终落入乐籍;抑或是其父母辈就已被蒙古贵族圈为奴隶了,她出生后被迫入了乐籍。

## 三、朱氏散曲与文人赠曲情况分析

(一)朱氏本人散曲及其他文人的寄赠词曲现存情况简析

关于朱氏本人散曲的现存著录情况如下:

隋树森的《全元散曲》著录小令一首【双调·寿阳曲】《答卢疏斋》(《太平乐府》原题作《答前曲》)、套数一套【正宫·醉西施】。而徐征的《全元曲》著录情况略微不同。虽也是著录小令一首、套数一套。但在【双调·寿阳曲】这首小令的《答卢疏斋》下补充了另一叠《冬季会黎正卿分司席上》。

关于现存诸文人寄赠朱氏的文学作品著录情况如下:

---

① (元)夏庭芝:《青楼集笺注》,孙崇涛、徐宏图笺注,中国戏剧出版社1990年版,第91页。

胡祗遹：存散曲【双调·沉醉东风】《赠妓朱帘秀》一首，《青楼集》"珠帘秀"条录有此曲，"胡紫山宣慰，尝以【沉醉东风】曲赠云：'锦织江边翠竹，绒穿海上明珠。月淡时，风清处，都隔断落红尘土。一片闲情任卷舒，挂尽朝云暮雨。'"(《青楼集笺注》)。另有《朱氏诗卷序》收录于《紫山大全集》卷八。

王恽：存词【浣溪纱】《赠妓朱帘秀》一首。另有诗《题朱帘秀序后》一首收录于《秋涧先生大全文集》卷二十一。

卢挚：存散曲【双调·蟾宫曲】《醉赠乐府珠帘秀》、【双调·寿阳曲】《别珠帘秀》二首。另有四曲【双调·寿阳曲】存疑，明嘉靖丙寅年(1566)刊行的《雍熙乐府》题名作《夜忆》，不注撰人；而明末张栩辑著的《彩笔情辞》亦收录此四曲，题名作《寄妓珠帘秀》，注为卢疏斋作。因《雍熙乐府》时间较早，版本比较权威，且隋氏在此曲后面也注说："《彩笔情辞》属疏斋，未知何据。"(《全元散曲》)故对此四曲暂存而不论。

关汉卿：存散曲套数【南吕·一枝花】《赠朱帘秀》一套。

冯子振：存词【鹧鸪天】《赠歌儿珠帘秀》一首，《青楼集》"珠帘秀"条亦录此曲，"冯海粟待制，亦赠以【鹧鸪天】云：'凭倚东风远映楼，流莺窥面燕低头。虾须瘦影纤纤织，龟背香纹细细浮。红雾敛，彩云收，海霞为带月为钩。夜来卷尽西山雨，不著人间半点愁。'"(《青楼集笺注》)。

以上著录主要参考隋树森版《全元散曲》。

(二) 朱氏散曲真伪考辨

朱氏散曲中小令【双调·寿阳曲】《答卢疏斋》一叠，历代各家曲谱均有著录，为朱氏所作，确凿无疑。而另一叠《冬季会黎正卿分司席上》笔者暂时仅见于徐征本《全元曲》。词云：

"开年近，酿酒醇，是谁传竹边梅信？小斋中主宾三四人，旋蒸来醉乡风韵。"从题目中可以看出此曲是珠帘秀在黎正卿家中的宴会上赠予卢挚的。细考"双调"一词，指的是填词格式，是指词之由前后两阙相叠而成者，宋时又作"重头"。但近人吴子律则认为元曲中【双调】应指宫调名，实为同一曲调，但其词应有上下两叠，或曰两片。由此观之，【双调】应有双叠，是以《冬季会黎正卿分司席上》为下叠完全有可能。且细考黎正卿其人亦在卢挚的散曲中数次出现，亦可见其为卢挚好友，则此叠曲中的情境也符合事实。细考其词，风格气韵也皆似上叠《答卢疏斋》，因此笔者赞同此叠亦为朱氏所作。

其套数【正宫·醉西施】，词云：

检点旧风流，近日来渐觉小蛮腰瘦。想当初万种恩情，到如今反做了一场僝僽。害得我柳眉颦秋波水溜，泪滴春衫袖，似桃花带雨胭脂透。绿肥红瘦，正是愁时候。

【并头莲】风柔，帘垂玉钩。怕双双燕子，两两莺俦，对对时相守。薄情在何处秦楼？赢得旧病加新病，新愁拥旧愁。云山满目，羞上晚妆楼。

【赛观音】花含笑，柳带羞。舞场何处系离愁？欲传尺素仗谁修？把相思一笔都勾，见凄凉芳草增上万千愁。休、休，肠断湘江欲尽头。

【玉芙蓉】寂寞几时休,盼音书天际头。加人病黄鸟枝头,助人愁渭城衰柳。满眼春江都是泪,也流不尽许多愁。若得归来后,同行共止,便是牡丹花下死,做鬼也风流。

【余文】东风一夜轻寒透,报道桃花逐水流,莫学东君不转头。

隋氏虽在《全元散曲》中将此曲收录于"珠帘秀"条下,但下注"此套数为南曲,仅见《词林白雪》。注为珠帘秀作,殊可疑,兹姑辑之"。① 曹华强更是直接说:"此曲为南曲,珠帘秀所生活的时代是北曲极盛的时代,南曲在元末才兴起,因此她不可能作南曲。可能是后人辑错或后代梨园中也有人叫珠帘秀的。"②曹氏此论虽然有些武断,但也是有道理的。除了曹氏所列原因外,细考此曲为思妇相思之曲,比拟意象连篇累牍,写得极尽缠绵悱恻。首先,其文风确似风尘中人或失意文人所作,但其行文风格不仅与元初散曲朴素自然的总体风格全然不像,也与朱氏所作的小令差别甚大。其次,细考其用韵,应是押中州韵,以元泰定元年(1324)刊行的《中原音韵》观之,此曲所用流、瘦、僽、袖、透、候等十八个韵脚字,全部为《中原音韵》第十六部尤侯部韵字。可见此曲更有可能为《中原音韵》刊行之后,元明间人伪托珠帘秀所作。

## 四、朱氏与诸文人交往情况及卒年判定

依律元代乐籍艺人需要缴纳高额的税赋,而且元代社会十分推崇名角。在这样的情况下剧场的商业化倾向便会十分明显,各勾栏瓦舍会以演员的名气来招揽生意。同时,元代也出现了大量的职业戏班。而这些职业戏班也是依靠几个主要演员来赚钱的,因此,提升自己的名气是每一个优秀的杂技演员必须去做的紧迫的事情,而与文人雅士的交往,显然是提升乐人本身知名度的捷径。王恽在《乐籍曹氏诗引》一文中曾记录自己与曹氏的对话,其中曹氏曰:"……愿乞一言为发越,俾妾姓名得见于当代名公才士题品之末,庶几接大雅高风,一时增价。"③可见当时的风气如此,乐籍艺人们都希望能够得到文人雅士的品题、赠曲来抬高身价。而珠帘秀作为那个时代成长起来的第一流名角,她同样也有与更多的文人士大夫们进行交往的现实需要。所以在至元二十六年(1289)朱氏才会带着自己整理好的诗集,求胡祗遹、王恽这两地位显赫的名公文人为自己的诗集题序题诗。除胡、王二位外,与朱氏交往最深还有卢挚、关汉卿、冯子振三位,其中朱氏与卢、关二位的交往情况跟朱氏卒年判定有很大的关联,下文将分别详细论述。

(一)朱氏与卢挚的唱和及交往情况

对于朱、卢二位的交往情况,首先要搞清楚的就是他们的初见时间。传统的观点有"大德七年"与"大德八年"两种。

卢、朱二人于大德八年在扬州相见的说法是由李修生提出的。他根据朱氏曲中有"玉

---

① 隋树森:《全元散曲》,中华书局1964年版,第402页。
② 曹华强:《元曲女作家述略》,《河南大学学报》(哲学社会科学版)1986年第2期。
③ (元)夏庭芝:《青楼集笺注》,孙崇涛、徐宏图笺注,中国戏剧出版社1990年版,第75页。

堂人物"一语而得出卢、朱在扬州相会应在卢挚被拜为翰林学士那一年。而据李修生考证,元成宗大德八年(1304)卢挚还朝为翰林学士。其友吴澄有《送卢廉使还朝为翰林学士序》之作。而彭万隆在《元代文学家卢挚生平新考》一文中不同意李修生考证的卢挚大德八年在扬州说,认为"卢挚大德七年五月至七月间,因子弟教育而于扬州聘吴澄讲学,这是目的;且作'寓公'时间充裕,已经一游吴地,小山曲中时令与此番吴地游吻合,没有理由八年绕远道再来"。①

但这两种说法都是建立在珠帘秀答曲中"玉堂人物"一语和卢氏纪年行程的基础上推断的,细考"玉堂人物"一语,它可以代指翰林院的高级官员,但有时也可以泛指显贵的文士,而卢挚早年就曾在翰林院任职。白朴就以词赞卢挚"看卢郎风流年少,玉堂平步。"可见"玉堂人物"一词并不能完全锁定卢、朱二人初见时卢已经拜为翰林学士。考卢挚生平,彭万隆在《元代文学家卢挚生平新考》一文中考证"中统四年,卢挚为诸生时以'国手棋'拔为世祖侍从。"中统四年为公元为公元1264年。此后至至元十三年(1276)间卢挚一直在京担任太府监令史、集贤院属官等职。至元十四年(1277)往江南收集四库书版。1277年,而此时朱氏已经20岁左右了,理论上二人在京城便已相识是有可能的。所以光凭上述两条比据尚不足以完全支撑李、彭二位的说法。笔者再补充一条新证,朱氏的【双调·寿阳曲】《冬季会黎正卿分司席上》。题中黎正卿其人虽不可考,但其人曾经多次出现在卢挚的散曲作品中,如【中吕·朱履曲】《雪中黎正卿招饮,赋此五章,命杨氏歌之》、【双调·寿阳曲】《正卿寿席》和《肃政黎公庚戌除夜得孙,翌日见招,作此以贺》等。其中《肃政黎公庚戌除夜得孙》一首下阙中有"快传语江东缙绅,剩歌谣天上麒麟"②语。且经彭万隆考证此曲作于至大三年(1311)。

由此观之,黎氏应该是一位肃政廉访司的官员,而且还是江东建康道肃政廉访司的官员。江东建康道肃政廉访司治所位于宁国府(今安徽宣城),下辖建康路、宁国路、徽州路等。据《元史》卷十六《世祖本纪第十三》记载:"至元二十八年(1291)二月丙戌,诏改提刑按察司为肃政廉访司。"③及方回《江南浙西道肃政廉访司题名记》:"以分司一员监各路"。如此可知,朱氏曲中的招饮卢、朱二位共同赴会的黎正卿分司当时可能就任江东建康道肃政廉访司建康路分司。到至大三年时,他可能已经前往宁国府升任江东建康道肃政廉访使了,而此时卢挚也隐居于宣城了。因此,我们可以将卢、朱二位相见时间范围缩短在1292—1311年之间,按照正常的官员升迁情况甚至可以将这个时间再缩短为至大三年的前十年之内,即1302—1311年间。如此,卢挚与珠帘秀初见于大德七年到大德八年之间这个结论就可信了。

今人胡世厚在察考李、彭两家的说法上,仔细比较卢、朱两人之间赠曲的背景信息,得出了卢、朱相见时间为大德七年(1303)的六月的结论。并说由【双调·折桂令】《醉赠乐府珠帘秀》的曲词可知此时卢挚初到扬州在驿馆宴请宾客,由珠帘秀侍宴献艺。而卢挚与珠

---

① 胡世厚:《关汉卿卒年新考》,《东南大学学报》(哲学社会科学版)2019年第21卷第3期。
② 隋树森:《全元散曲》,中华书局1964年版,第147页。
③ (明)宋濂:《元史》,中华书局1976年版。

帘秀分别的时间可以由他们之间的赠答曲推测出来。现将两词录入如下。卢挚的【双调·寿阳曲】《别珠帘秀》：

才欢悦，早间别，痛煞煞好难割舍。画船儿载将春去也，空留下这半江明月。①

珠帘秀回赠的答曲【双调·寿阳曲】《答卢疏斋》：

山无数，烟万缕，憔悴煞玉堂人物。依篷窗一身儿受苦，恨不得随大江东去。②

卢曲中有"画船儿载将春去也"一句，由此可以看出卢挚是在大德八年（1304）的春天与珠帘秀分别并北上的。

## （二）朱氏与关汉卿的唱和及交往情况

据李修生、胡世厚等人考证关汉卿与珠帘秀的见面时间比较晚，是关汉卿于大德年间南下杭州之后北返途经扬州时才遇见珠帘秀的。笔者认为这种说法并不准确的。因为李、胡等人仅是基于关氏的【南吕·一枝花】《赠朱帘秀》中有"十里扬州风物妍"一句而得出这个结论的。《赠朱帘秀》全词云：

【一枝花】轻裁虾万须，巧织珠千串；金钩光错落，绣带舞蹁跹。似雾非烟，妆点就深闺院，不许那等闲人取次展。摇四壁翡翠阴浓，射万瓦琉璃色浅。

【梁州第七】富贵似侯家紫帐，风流如谢府红莲。锁春愁不放双飞燕。绮窗相近，翠户相连。雕栊相映，绣幪相牵。拂苔痕满砌榆钱，惹杨花飞点如绵。愁的是拌回廊暮雨萧萧，恨的是筛曲槛西风剪剪，爱的是透长门夜月娟娟。凌波殿前，碧玲珑掩映湘妃面，没福怎能够见？十里扬州风物妍，出落着神仙。

【尾】恰便似一池秋水通宵展，一片朝云尽日悬。你个守户的先生肯相恋，煞是可怜，则要你手掌里奇擎着耐心儿卷。③

由此曲的情况我们至少可以看出以下几点：

第一，关汉卿与珠帘秀感情十分深厚，不然绝不会在此曲的末尾提到对朱氏婚后感情生活不幸的惋惜和担忧。这是一种近乎亲人的情感，没有多年的交往是不可能达到的。燕南芝庵《唱论》里对"南吕"定的基调是"感叹悲伤"，本文的总体基调也是如此。在【梁州第七】这一曲中关汉卿夸赞朱氏高贵娴雅气质的同时也透出来一种淡淡的不可断绝的哀愁和思念，这应该是各自阅尽沧桑之后，关汉卿对朱氏的生活表达出的一种复杂的怜惜之情。所以从曲词本身的角度我们也可以完全确定关、朱二人在扬州并非初见。就本词而言，唯一可以确定的是，这一套数的写作时间是在二人都南下扬州以后，且此时朱氏可能已婚。

第二，关汉卿对珠帘秀非常尊重，而且珠帘秀在关汉卿的心目当中也十分重要。这一点从题名《赠朱帘秀》可以看出来。因为其他文人士大夫写给珠帘秀的赠曲题名中都带了"妓"这一类词来表明朱氏的身份，多多少少带有一种以上对下的态度，而关汉卿却没有。

---

① 隋树森：《全元散曲》，中华书局1964年版，第148页。
② 隋树森：《全元散曲》，中华书局1964年版，第401页。
③ 隋树森：《全元散曲》，中华书局1964年版，第191—192页。

虽然作此曲时朱氏有已经脱籍的可能，但关汉卿的地位仍然比珠帘秀要高，而关氏不仅以平辈视之，而且以"侯家紫帐，谢府红莲"这样的典故称赞朱氏高贵的气质，甚至以"神仙"来比喻她，由此可见他对朱氏的尊重和喜爱。这一点从侧面上也可以反映出两人在生活当中，应当在相当长的时间内都保持了亲密的关系，他们之间极有可能是一种类似于名作家与名艺人之间的联盟关系。

这里面还有一个大问题。既然朱氏对他如此重要，那为什么关汉卿只为朱氏写了一支套数呢？笔者认为这可能是因为关氏散曲写得比较少，也可能写了更多却没能保存下来。但不管怎么样，有一点必须看到，在关汉卿现存的57支小令、13支套数与2支残套数中赠予乐人且明确指名道姓的只有这一首《赠珠帘秀》。而且是用关氏在套数写作中最擅长的曲牌【南吕·一枝花】写的。所以朱氏对他来说绝对是不同于其他乐籍艺妓的。

第三，关、朱二人在艺术生活上交往密切。这一点从第一支曲子【一枝花】中可以看出，这支曲子描写的就是珠帘秀在杂剧舞台上的绝伦风姿以及幕后生活中自尊自爱的性格特征。尤以"不许那等闲人取次展"这一语双关写得传神。由此可知，无论是大都还是扬州，珠帘秀台前幕后的演艺生活关汉卿都非常熟悉。此曲更是可以直接证明两人在南下扬州之后仍然保持了密切的联系，关汉卿也仍然对珠帘秀的演艺生活保持着非常高的关注度。不然便不会有那一句"十里扬州风物研，出落着神仙。"

总而言之，这一支套数正是关氏在生命末期对自己最挂怀的人无法放心而作的寄赠曲。

（三）朱氏卒年探析

朱氏卒年的判定与卢、关二人对她的赠曲有相当大的关联，大德八年（1304）春卢挚返京与珠帘秀分别，由那两首【双调·寿阳曲】可知此时朱氏尚未到达杭州，也未嫁人。而关汉卿赠曲时，显然朱氏已经嫁人。由此可见关氏之曲必写于大德八年春天之后。对于关汉卿的卒年的说法，学界一直存在争议，但基本上认同是在1300年左右。胡世厚在《关汉卿卒年新考》一文中凭【南吕·一枝花】的写作时间判定关汉卿卒于1304年后不久。笔者也采此说，假定此曲写于大德八年（1304）夏以后不久。

对于朱氏的婚姻，《绿窗纪事》与《南村辍耕录》都有记载。《绿窗纪事》"作文别妓条"云：

钱塘道士洪丹谷与一妓通，因娶为室……先是胡紫山以此妓名珠帘秀，尝拟【沉醉东风】曲以赠之……①

《辍耕录》卷十五"与妓下火文"条云：

钱塘道士洪丹谷，与一妓通，因娶为室。病且革，顾谓洪曰："妾死在旦夕，卿须自执薪，还肯作一转语乎？夫妾，歌儿也，卿能集曲调于妾未死时，使预闻之，虽死无憾矣。"洪

---

① （元）夏庭芝：《青楼集笺注》，孙崇涛、徐宏图笺注，中国戏剧出版社1990年版，第88页。

固滑稽轻佻者,遂作文曰:"二十年前我共伊,只因彼此太痴迷。忽然四大相离后,你是何人我是谁。共惟称呼,秀钟谷水,声遏楚云。玉交枝坚一片心,锦缠道余二十载。遽成如梦令,休忆少年游。哭相思,两手托空;急难忘,一笔勾断。且道如何是一笔勾断?孝顺歌终无孝顺,逍遥乐永遂逍遥。"听毕,一笑而卒。[①]

从这几条材料看,珠帘秀晚年流寓杭州,嫁给了钱塘道士洪丹谷,并且与洪丹谷共同生活了大概20年。朱氏若是在大德八年(1304)夏天以后不久后就嫁给洪丹谷的话,那其卒年便应该在泰定元年(1324)左右。

## 五、结　语

珠帘秀的一生见证并经历了元杂剧一前一后两个中心的兴起和繁荣,蒙古灭金(1234)至元成宗元贞、大德年间(1295—1307),是元杂剧从兴起到繁盛的时期,大都成为这一时期北方戏剧圈杂剧创作和演出的中心,而珠帘秀就是在大都成长起来并负有盛名的杂剧女演员。南宋灭亡(1279)之后,兴盛于北方的杂剧艺术随着南征大军和南迁人口逐渐南移到了江南一带。她也随之到扬州一带献艺,晚年又不幸流落杭州,嫁与道士洪丹谷为妻,20年后于泰定初年(1324左右)病重而殁。

---

① (元)夏庭芝:《青楼集笺注》,孙崇涛、徐宏图笺注,中国戏剧出版社1990年版,第88页。

# "合滚"考

## 吴宗辉*

**摘　要**："滚调"是曲牌体音乐的一大变革,曲牌加滚形式也有多种。其中,清王正祥《新定十二律京腔谱·凡例》指出北京高腔存在"滚白之下重唱滚前一句曲文"的"合滚",对此学者多有推测,然皆不能与"合滚"的定义相密合。实际上,"合滚"应从戏曲写本里推求,北京高腔抄本有不少合乎王正祥"合滚"定义的曲例;调腔抄本中也有若干例子,且其中之一能与戏曲选本《时调青昆》合证。《时调青昆》选于明末、刊于清初,由此可知"合滚"在明末已出现。

**关键词**：滚调；合滚；北京高腔；调腔；《时调青昆》

有关明代南戏声腔青阳腔"滚调"的研究,傅芸子先生首开其端,其《释"滚调"——明代南戏腔调新考》①一文(以下简称傅文),以日本内阁文库藏《新刻京板青阳时调词林一枝》(以下简称《词林一枝》)、《新选南北乐府时调青昆》(以下简称《时调青昆》)和其他几种戏曲选本为基础,系统论述了青阳调(青阳腔)及其"滚调"的产生、组织和影响,为相关研究奠定了良好的基础。与"滚调"相关的概念还有"滚唱""滚白""畅滚"等,《中国曲学大辞典》有过较为详细的总结：

> 滚调：简称"滚"。是明代弋阳诸腔音乐上的重大发展,它突破了曲牌联套的固有格式,从中插进一段或多段接近口语的词句,用"滚唱"的方法,使它与曲牌曲词联成一体。滚唱的词句是以齐整对称的上下句为基本结构,其中以七字句居多,亦有五字句或四字句,运用起来极为自由。滚调有两种形式：一种是"畅滚",用在曲牌之外,有大段的滚唱；另一种是"加滚"或"夹滚",用在曲牌之内,插进若干句滚唱。滚调不仅使曲牌词句通俗化,而且产生了新的节奏形式,宜于歌者抒发情感。明王骥德《曲律》曰："今至弋阳、太平之滚唱,而谓之流水板。"即用一拍子快节奏唱,与曲牌节奏对比强烈,能使曲情发扬尽善。若用滚调来念白,则称为"滚白",即用快节奏带歌腔性的念白,然后接唱曲牌。②

---

\* 吴宗辉(1993—　),浙江大学古籍研究所博士研究生,专业方向：戏曲文献、写本文献学。
① 原载于日本京都《东方学报》第12册第4分,1942年1月,后收入傅芸子《白川集》,东京文求堂书店1943年版,第139—172页。
② 齐森华、陈多、叶长海主编：《中国曲学大辞典》,浙江教育出版社1997年版,第679页。

"滚调"通常见于明代弋阳、青阳诸腔及其后裔高腔剧种①的曲牌,板腔体剧种也有相似的唱念手法。不过中国戏曲"百花园"争奇斗艳,有关"滚调"的形式和唱法,不同的高腔剧种也有一定的差别,其中尤以"合滚"一项,其具体内涵颇难索解。

## 一、前人有关"合滚"的看法

"合滚"是清康熙间王正祥《新定十二律京腔谱·凡例》提出的一种见于"京腔"的加滚形式。所谓"京腔"即北京高腔,亦称"弋腔",系以北京地区为活动中心的高腔剧种,惜已于清末民初逐渐绝迹于舞台,好在其有不少抄本见于清北京蒙古车王府曲本、清代宫廷曲本、北京"百本张"等书坊抄本,足资考证。傅文在将曲牌加滚形式归纳为"加于曲文之上者、加于曲文之中者、加于曲文之末者"三种的同时,已注意到了王正祥《新定十二律京腔谱·凡例》"滚有二种"的说法,后者原文如下:

> 论滚白,乃京腔所必需也。盖昆曲之悦耳也,全凭丝竹相助而成声,京腔若非滚白,则曲情岂能发扬尽善?但滚有二种,不可不辨。有某句曲文之下,加滚已毕,然后接唱下句曲文者,谓之加滚;亦有滚白之下重唱滚前一句曲文者,谓之合滚。然而曲文之中何处不可用滚,是在乎填词惯家用之得其道耳。如系写景、传情、过文等剧,原可不滚;如系闺怨离情、死节悼亡,一切悲哀之事,必须畅滚一二段,则情文接洽,排场愈觉可观矣。②

这里的"滚白"其实包括"滚唱"或"滚调"③。傅芸子先生指出王正祥所谓"加滚"即加于曲文之中者,认为"合滚"则"惟清人新制弋阳曲中有之,明人滚调中未见此体",④并举了一个出自清乾隆年间刊刻的清宫大戏《劝善金科》第一本第七出《赴斋筵诸尼说法》的"合滚"曲例:

> 【又一体】⑤出家人,到处皆乡郡,踪迹无凭准。(白略)(唱)剃乌云,(滚白)正是削发除烦恼,戒荤断业冤,剃乌云,(唱)把烦恼断除,与世无争论。闲云一衲身,闲云

---

① 现存高腔剧种主要有川剧高腔、湘剧高腔、湖南辰河高腔、湖南祁剧高腔、赣剧高腔(饶河高腔和都昌、湖口高腔)、安徽岳西高腔、浙江婺剧高腔(西安高腔、西吴高腔、侯阳高腔)、调腔等。上述高腔剧种大多分布于南方,而北方曾有声名显赫的北京高腔。演唱方面,高腔剧种本声腔通常采用"一唱众和"的形式,有人声帮腔,伴奏往往只用锣鼓而不配管弦(也有一些高腔剧种在后来改用唢呐帮腔或增配了管弦乐伴奏)。
② (清)王正祥:《新定十二律京腔谱》,王秋桂主编:《善本戏曲丛刊》第3辑,台湾学生书局1984年版,第73—74页。
③ 中国艺术研究院图书馆藏清稿本《曲谱大成》卷首《南曲论说》:"各宫调多有衮,乃是曲之音节,至紧促流泻之处,即承上曲,稍变句法,为一气呵成之势。……大约赠板细曲之后,所接急板小曲,皆衮之类也。弋阳山中时有带唱白者,一气衮下,名曰'衮白',其义亦同。""衮"与"滚"同。
④ 傅芸子:《白川集》,东京文求堂书店1943年版,第158页。
⑤ 这里指南曲南吕宫过曲【一江风】的重复。

一衲身,飘蓬两脚跟,叩高门也则是随缘分。①

王古鲁先生以王正祥《新定十二律京腔谱·凡例》所说的重唱曲文乃在"滚白之下",而非"滚白之末",对傅文所举的例子表示怀疑,于是另从《词林一枝》找了一例:"(旦)绿,是春眠不觉晓,处处闻啼鸟,夜来风雨声,花落知多少? 绿杨枝上乱啼莺。"(《四喜四爱》,小字为滚词)因为该例只重唱了一个"绿"字,所以"还是不完全的例子"。②

正所谓"'加滚'之例易得,'合滚'之例难求",又有学者辗转旁求,把曲牌首句曲文重唱其前"滚白"或"滚调"末句的形式,指认为"合滚"的形式,③所举例子出自《群音类选》诸腔类卷一《金印记·中秋苦叹》。④《金印记·中秋苦叹》叠用四支【二犯朝天子】,首支曲牌之前和其后曲与曲之间,各有一首七言绝句,每支曲牌的首句沿用每首诗的末句,如:

> (旦)……夫去迢迢绝信音,中秋良夜倍消魂。⑤ 碧天明月光如洗,万里长空收暮云。(唱)⑥【二犯朝天子】万里长空收暮云,海岛冰轮驾,碾碧天。(后略)⑦

然而,《新定十二律京腔谱·凡例》分明将"合滚"界定为"滚白之下重唱滚前一句曲文",后文又说道:"若夫合滚之后,再唱前句曲文,则此句曲板又不同前唱之板矣。"⑧显然"合滚"的形式为"曲文—滚白—原曲文",绝非只是曲牌首句曲文重唱曲前之诗的末句那么简单。事实上,一诗一曲相间和曲牌首句沿用诗的末句的体制,乃源于宋代的"转踏",⑨而明嘉靖三十二年(1553)詹氏进贤堂重刊本《风月锦囊》收录的《摘汇奇妙戏式全家锦囊苏秦》(即《金印记》)之《祝天保夫》,就已经是七言绝句与曲牌【二犯朝天子】相间,即在"滚调"兴起之前,上述体制就已得到了应用。换言之,这种一诗一曲相间和曲牌首句

---

① (清)张照等:《劝善金科》第一本卷上,《古本戏曲丛刊》九集影印清乾隆内府刊五色套印本,中华书局1964年版,第32b页。
② 王古鲁:《明代徽调戏曲散出辑佚》,古典文学出版社1956年版,第10页。
③ 周育德:《〈金印记〉一折谈——徽青阳札记》,安徽省艺术研究所编:《古腔新论(青阳腔学术研讨会论文集)》,安徽文艺出版社1994年版,第294—295页。按:纪永贵也持类似的观点,认为"上一处滚调的末尾滚句与下一支曲子开头的唱句完全重复或部分词汇重复"的"同文滚与唱重复"为"合滚"。(纪永贵:《论明代青阳腔滚调的特征》,《戏曲研究》第100辑,文化艺术出版社2017年版,第247页;《青阳腔研究》,安徽文艺出版社2018年版,第159页。)
④ 本比对应于《古本戏曲丛刊》初集影印明刊本《重校金印记》第二十九出《焚香保夫》,戏曲选本作为散出选录时或题作《周氏拜月》《拜月思夫》《周氏焚香拜月》《周氏对月思夫》。
⑤ 消魂,同"销魂"。
⑥ 原刊本无此"唱"字,而以大小字区分曲和白,兹为作区别,标明"唱"字。
⑦ (明)胡文焕编:《群音类选》,王秋桂主编:《善本戏曲丛刊》第4辑,台湾学生书局1987年版,第1483页。
⑧ (清)王正祥:《新定十二律京腔谱》,王秋桂主编:《善本戏曲丛刊》第3辑,台湾学生书局1984年版,第75页。
⑨ 王国维云:"其歌舞相兼者,则谓之'传踏'(曾慥《乐府雅词》卷上),亦谓之'转踏'(王灼《碧鸡漫志》卷二),小谓之'缠达'(《梦粱录》卷二十)。"王氏列举了郑举的《调笑转踏》,并总结其体制特点云:"前有勾队词,后一诗一曲相间,终以放队词,则亦用七绝。此宋初体格如此。"参见王国维:《宋元戏曲史》,上海商务印书馆1925年版,第45—47页。按:郑举《调笑转踏》曲首二字重复诗末二字,戏曲既以诗和曲相间,又以曲文首句重复诗歌末句,效仿的正是"转踏"的体制。

沿用诗的末句的体制实与滚调无关,其中的四句诗也未必属于滚唱。

陈志勇先生举《摘锦奇音》卷一《琵琶记·五娘途中自叹》【月儿高】"路途多劳顿,(滚)劳顿不堪言,心中愁万千。回首望家乡,家乡渐渐远"这段曲文为例,以为滚词"劳顿不堪言"重唱前一句曲词中的"劳顿"二字,符合重唱前曲的"合滚"形制。① 但《新定十二律京腔谱·凡例》说的是"合滚之后,再唱前句曲文",而非滚词本身重唱前曲,故其说同样不可从。

诚如周育德先生所言,"合滚"这种形式"既然是作为《凡例》提出,显然是带有普遍意义",②不至于踪迹难寻。实则"合滚"之例不当求之于刊本,应转从戏曲写本觅之。

## 二、北京高腔抄本中的"合滚"

傅芸子先生自谓"尝观乾隆百本张刊本③弋腔曲谱,即未见加滚之处,不知当时民间剧场,已无此唱法,抑或如《王谱》之自由使用,未曾刊入,总之已不流行可知"④。这一说法明显有误,北京"百本张"高腔抄本"加滚"现象多见,只是大部分抄本未像清宫曲本那样,明确标明"滚白"或"滚唱"二字罢了。尽管北京高腔抄本大多未标明"滚白"或"滚唱",滚词起讫不能一目了然,但由于加滚部分词句相对通俗,加上部分剧目有未经加滚的刊本或写本可供对照,或者可以利用曲牌格律进行比对,故仍很容易把滚词同正曲区别开来。翻检北京高腔抄本,"滚白之下重唱滚前一句曲文"的"合滚"实不乏其例,撮举如下(着重号为笔者所加,下同):

1.《骂女》(明王稚登传奇《全德记》之一):(生唱【醉太平】)恩多反成怨也。(白略)(唱)那石生赤手空拳而去,倘然到京,得中一官半职,在别府招赘,不得归来,与你完聚,那时不以我为德,反与我为仇了,儿嚛!我的恩多反成怨也,匆匆去,知他心性如何?⑤(后略)

图 1　北京高腔《骂女》【醉太平】(《俗文学丛刊》第 1 辑第 47 册)

---

① 陈志勇:《晚明戏曲选本中"滚调"的结构功能与表演形态——兼论滚调向板腔体戏曲的演化路径》,《文化遗产》2022 年第 3 期,第 62 页。
② 周育德:《〈金印记〉一折谈——徽青阳札记》,安徽省艺术研究所编:《古腔新论(青阳腔学术研讨会论文集)》,安徽文艺出版社 1994 年版,第 295 页。
③ "刊本"疑当作"抄本"。
④ 傅芸子:《白川集》,东京文求堂书店 1043 年版,第 172 页。
⑤ 朱强主编、北京大学图书馆编:《未刊清车王府藏曲本(北京大学图书馆藏)》第 43 册,学苑出版社 2017 年版,第 133—134 页;"中央研究院"历史语言研究所俗文学丛刊编辑小组编:《俗文学丛刊》第 1 辑第 47 册,"中央研究院"历史语言研究所、新文丰出版股份有限公司 2001 年版,第 163—164、175—176、187—188 页。

本出对应于《古本戏曲丛刊》二集影印明广庆堂刊本《全德记》第十六出，原著【醉太平】开头为"恩多番成怨也，匆匆去，知他心性如何"，知"那石生"至"儿嗟"为滚词。这段滚词结束后重复出现滚前的"恩多反成怨也"，唯其前加了"我的"二字，大概除了语意衔接，还便于节拍由滚词重新转入正曲。

2.《遇僧》(明改本南戏《彩楼记》之一)：(生白)禅师容禀。(唱【驻云飞】)雪冻风飘，特往山中走一遭。指望逻斋饱，谁想令徒他设计妆圈套。嗏！饭后把钟敲。小生不辞跋涉，因此上冒雪冲风，来到山中，指望逻斋充饥，又谁知令徒他，不念我斯文一脉，他将我千般样凌辱，他将我千般样凌辱了，老禅师！他饭后把钟敲，哄吾曹。忍饿耽饥，忍饿耽饥，这苦向谁告？因此上空往山门走一遭，空往山门走一遭。①

图2 北京高腔《遇僧》【驻云飞】第一支(《俗文学丛刊》第1辑第49册)

本出叠用四支【驻云飞】，上曲为首支，除了首支，第二、四两支也采用了相同的"合滚"形式。《彩楼记》为明人据南戏《破窑记》改编而成，不过本出既不见于《古本戏曲丛刊》初集影印明刊本《破窑记》，也不见于《古本戏曲丛刊》二集影印旧抄本《彩楼记》，唯明刊曲选《玉谷新簧》卷一中层"新增灯谜时兴妙曲"《逻斋空回》有内容相当的四支【驻云飞】，②其一为："【驻云飞】(生)枉受劬劳，踏雪登高访故交。实指望逻斋饱，谁想盛徒妆圈套。嗏！饭后把钟敲，贱吾曹。使我空回没奈何，只得寻归道。空向山门走这遭(又)。"③可知上文"小生不辞跋涉"至"老禅师"为滚词，滚词之后重复演唱滚前的"饭后把钟敲"。

此外，北京高腔《商鞅考试》(明南戏《金印记》之一)，《赶妓》《六殿》(二者出自目连戏)等戏当中的【驻云飞】，也有使用同样的"合滚"形式的。北京高腔曲牌【驻云飞】定格字"嗏"后面的一句例须重叠，这是利用自身的曲牌格律来安排"合滚"。

3.《令公梦》(清李玉传奇《昊天塔》之一)：(生醒介，白)哎呀爹爹呀！(唱【一江风】)梦魂惊，何见幽邦境，爹弟遭不幸。苦伶仃，带箭浑身，何事捐躯命？(滚白)爹爹，我想你有功劳盖世，父子一门出力皇家，沙场鏖战，舍死忘生，指望封妻荫子，永享天禄。适才梦中之言，七郎又被箭射死，在李陵碑下，在李陵碑下，苦见他带箭浑身，

---

① 朱强主编、北京大学图书馆编：《未刊清车王府藏曲本(北京大学图书馆藏)》第44册，学苑出版社2017年版，第492—493页；"中央研究院"历史语言研究所俗文学丛刊编辑小组编：《俗文学丛刊》第1辑第49册，"中央研究院"历史语言研究所、新文丰出版股份有限公司2001年版，第304—305、314—315、324—325页。

② 参见吴宗辉：《明代中后期的杂曲与改本戏文》，《中国古代小说戏剧研究》第13辑，甘肃人民出版社2017年版，第203—204页。

③ (明)景居士选辑：《玉谷新簧》，王秋桂主编：《善本戏曲丛刊》第1辑，台湾学生书局1984年版，第61—62页。

何事捐躯命？奸徒生祸根，奸徒生祸根，陷国又欺君。杀却奸雄心欢庆，杀却奸雄心欢庆。①

图 3　北京高腔《令公梦》【一江风】
《未刊清车王府藏曲本（北京大学图书馆藏）》第 53 册

图 4　北京高腔《射雁记》第六出【风入松】
《未刊清车王府藏曲本（北京大学图书馆藏）》第 52 册

本段抄本明确标有"滚白"二字（图 3），前面已提到，北京高腔的"滚白"有时候就是一般所说的"滚唱"。上引《劝善金科》第一本第七出《赴斋筵诸尼说法》【又一体】，曲牌系【一江风】的重复，两相对照，易知本曲"奸徒生祸根"及以下为正曲。② 本曲"滚白"到第二处"在李陵碑下"已经结束，"苦见他带箭浑身，何事捐躯命"乃重复"滚白"之前的曲文，"合滚"的特征显而易见。

4.《射雁记》第六出：（外、丑、旦倒介）（外、丑唱【风入松】）我儿何故气频噎，这的是天叫老命遭磨折。苦了么天，我薛门怎的这般命苦，才得个孩儿回来，又把个孝顺的孙儿射死，媳妇如今未卜生死。正是福无双至原非假，祸不单行果是真了，苦，这的是天叫老命遭磨折，顿令人感叹自嗟。天保佑似周折，天保佑似周折。③

本段是典型的"合滚"形式，其中"苦了么天"至"祸不单行果是真了"为滚词，清宫曲本《射雁记》相应内容之前正标有"滚白"二字④。《清车王府藏戏曲全编》第 5 册校录时在"苦

---

① 朱强主编、北京大学图书馆编：《未刊清车王府藏曲本（北京大学图书馆藏）》第 53 册，学苑出版社 2017 年版，第 186—187 页。按："带"字北京昆弋抄本常写作"代"，今径改。
② 《令公梦》出自清李玉《昊天塔》传奇第十八出，《古本戏曲丛刊》六集据中国艺术研究院藏旧抄本影印的《昊天塔》该出最后一面（第 6 面）误与同出第 4 面相重，而【一江风】位置恰好位于这影印失误的最后一面，故无法取以对照。
③ 朱强主编、北京大学图书馆编：《未刊清车王府藏曲本（北京大学图书馆藏）》第 52 册，学苑出版社 2017 年版，第 239—240 页。
④ 中国国家图书馆编纂：《中国国家图书馆藏清宫升平署档案集成》第 96 册，中华书局 2011 年版，第 56507 页。

了么天"之前增加"(白)",在"祸不单行果是真了"之后补了"(唱)",①这是不明白"合滚"的形式,误把滚词处理成普通宾白了。

王正祥谓北京高腔"滚白"的演唱特点是"字句联络,纯如绎如,而相杂于唱、和之间",②而在字数和节奏上,"滚白之界限,既可通融,而句数长短,亦无一定,所以板数多寡,亦无一格也。若夫合滚之后,再唱前句曲文,则此句曲板又不同前唱之板矣。亦如滚白一例,随声下板可也"。③ 根据上文所附的抄本图片,《骂女》《遇僧》《射雁记》的滚词首句右侧均画成实线的帮腔记号,北京高腔抄本规定"拦此道者,是帮的腔",④这表明上述剧目的滚词首句由后场乐队接唱,前台演员不唱,其下方由演员演唱;而《令公梦》的滚词均由演员演唱,且滚词结束后仍由演员唱完余下的正曲。

## 三、调腔抄本中的"合滚"

调腔是主要流行于浙东绍兴、宁波、台州一带的高腔剧种,新昌县档案馆、复旦大学图书馆和台湾傅斯年图书馆藏有数量不等的清咸丰以来的调腔抄本,中有近10处"合滚"的例子,均出自调腔的"古戏"剧目。⑤例如调腔《玉簪记·吃醋》:

  (小旦唱)【泣颜回】从今休说那风流,你本是歹意无情汉,那有真心待奴身?当初只望交情好,谁知好后便忘交。你那里未得之时,待奴家如珍如宝;到如今情还未久,恩还未深,就是这般样丢人,那般样丢人,罢罢休休,罢罢休休,冤家吓!从今休说那风流,多情反被无情恼,从今恩爱付东流,一霎时忘却了绸缪。(白略)(唱)哄人做怎的?要人做怎的?噫吓,冤家吓!撇得我黄昏独自,(白略)(唱)直等到月转西楼。将人便丢,那些个我见、见得你情儿厚。(白略)(唱)我看他愁模样,不由人堪爱堪怜,定不是将没作有。⑥

《古本戏曲丛刊》初集影印明继志斋刊本《重校玉簪记》第二十一出《姑阻佳期》相应内容为"休说那风流,一霎时忘却绸缪。教我黄昏独自,等得我月转西楼。将人便丢,那些个见你情儿厚。(白略)他愁模样堪爱堪怜,定不是将没作有",知调腔此曲有增句加滚,其中"你本是歹意无情汉"到"罢罢休休,冤家吓"这段滚词,加滚结束后重复滚前一句曲文,是

---

① 黄仕忠主编:《清车王府藏戏曲全编》第5册,广东人民出版社2013年版,第347页。
② (清)王正祥:《新定十二律京腔谱》,王秋桂主编:《善本戏曲丛刊》第3辑,台湾学生书局1984年版,第38—39页。
③ (清)王正祥:《新定十二律京腔谱》,王秋桂主编:《善本戏曲丛刊》第3辑,台湾学生书局1984年版,第75页。
④ 路应昆、周月:《北京高腔研究》,中国人民大学出版社2017年版,第86页。
⑤ 调腔剧目分为"古戏"和"时戏",前者为出自杂剧、南戏、明代及清初传奇的剧目,后者为清代以来相对独立发展出来的本剧种剧目。
⑥ 本曲参照新昌县档案馆藏清宣统元年(1908)"潘筠铨读"小旦本(案卷号:195-1-86)、民国年间赵培生旦本(案卷号:195-2-19)校录,其中"多情"至"绸缪"各本唯复旦大学图书馆藏调腔抄本《戏曲选》(索书号:5146)所收《玉簪记·月转》抄有,据以补入。

典型的"合滚"。① 两个"从今休说那风流"及其间的滚词的曲谱如下：

图5　调腔《玉簪记》【泣颜回】曲谱（局部）②

由曲谱可知，加滚部分若以整齐化的句型为主，则用明快的节奏演唱（如"你那里未得之时"至"罢罢休休"），曲调多为某种音型的不断反复，否则按照正常的情形演唱，唱成有帮腔的普通腔句。③ 而两个"从今休说那风流"的节拍稍异，也与王正祥所说的重复句"曲板又不同前唱之板"相合。

调腔《牡丹亭·寻梦》也有一处"合滚"的例子，如下：

（小旦）看春香已去，正好寻梦一番便了。（唱）【忒忒令】……甚的金钱吊转。【嘉

---

① 本例吴宗辉《浙东调腔抄本研究》（浙江师范大学硕士学位论文，2019年，第130页）已揭出。按：清初刊本《新刻精选南北时尚昆弋雅调》风集《玉簪记·姑阻佳期》，以及岳西高腔《玉簪记·夜奔》、辰河高腔《玉簪记·来迟》等，相应曲目同样有加滚，滚词部分相同，但加滚位置与调腔不同，且非"合滚"形式。参见陈志勇编：《明清孤本戏曲选本丛刊》第1辑第13册，国家图书馆出版社2017年版，第425—428页；崔安西、汪同元主编：《中国岳西高腔剧目集成》，安徽文艺出版社2014年，第202—203页；湖南省戏剧工作室主编：《湖南戏曲传统剧本》辰河戏第3集，湖南省戏剧工作室1980年版，第18—21页。

② 摘自《调腔曲牌集》古戏之部（三）《玉簪记·吃醋》，浙江新昌高腔剧团1963年编印，第8—9页，记谱者为滕永然，演唱者为楼相堂。不同于北京高腔帮腔以帮、唱分离为主，调腔的帮腔主要为帮、唱重叠的句尾帮腔，且传统帮腔为分层次帮腔。图中Ⅰ是散板一人帮腔的记号，Ⅱ是小锣加入帮腔的记号，Ⅲ是个体乐队加入帮腔的记号。

③ 罗萍、华俊《新昌调腔的剧唱结构》（《浙江戏曲音乐论文集》第5集，中国戏剧家协会浙江分会、浙江省艺术研究所、浙江省戏曲音乐学会1992年编印，第97—100页）已指出对于调腔曲牌句数的增衍（称为"衮"），演唱时散言（称"散衮"）唱成加腔句，齐言短句（称"叠衮"）唱成"叠板"。

庆子】是谁家少俊来近远？昨日那生，手折柳枝，要奴题咏，强逼奴家，欢会之时，好不话长。是谁家少俊来近远，拖逗①这香闺、香闺去沁园？（后略）

图6　新昌县档案馆藏民国年间赵培生旦本（案卷号：195‐2‐19）《牡丹亭》【嘉庆子】②

如图6所示，"金钱吊转"后有一"⌐"符号，表示"甩头"，意指演员（小旦扮杜丽娘）唱完此句，可不再启口，而由后场乐队接唱【嘉庆子】首句"是谁家少俊来近远"。然后由演员以"叠板"唱"昨日那生"至"好不话长"，再重复唱"是谁家少俊来近远"并继续往下唱。与《玉簪记·吃醋》例"罢罢休休，冤家吓"无帮腔不同，本段"好不话长"有帮腔，且拖声甚长。

上曲"昨日那生"至"好不话长"，改编自明汤显祖《牡丹亭》原著【嘉庆子】曲前"呀，昨日那书生将柳枝要我题咏，强我欢会之时，好不话长"的说白。这巧妙地利用调腔的帮腔和"叠板"，细腻地传达了杜丽娘的心曲。③

以上两个"合滚"例子来自明传奇，调腔元明南戏剧目"合滚"的例子如《琵琶记·小别》（对应于《六十种曲》本《琵琶记》第五出《南浦嘱别》后半段）：

【前腔】儒衣才换青。（鹅叫介）（白）恭喜解元，贺喜解元。（正生）何喜可贺？（正旦）解元！（唱）你妻子昨晚在家，打叠行囊，见灯花频频结蕊，今日送你到十里长亭，又只见鹊噪檐前。解元夫！你此去功名中之有准，中之有准，但愿你儒衣才换青，快把归鞭整，早办回程。④（后略）

本曲为正旦（赵五娘）所唱的【尾犯序】第三支，《古本戏曲丛刊》初集影印清康熙十三年（1674）陆贻典抄校本《新刊元本蔡伯喈琵琶记》该曲前三句为"儒衣才换青，快着归鞭，早办回程"，知"你妻子昨晚在家"至"中之有准"为加滚，且属于滚后重复滚前曲文的"合滚"。湖南辰河高腔《琵琶记》相应曲目虽有与调腔相近的加滚，但滚后不重复滚前曲文，属于普通的加滚；⑤清宫曲本《长亭嘱别》总本【又一体】："儒衣才换青。（滚白）此去京城须小心，公婆甘旨奴应承。但愿得鳌头君独占，记取儒衣才换青。（唱）快整归鞭，早辨（办）回程。"⑥也用"合滚"形式，唯滚词不同。

---

① 拖逗，牵引、勾引。明清刊本多作"迤逗"，"迤"在此实际上是"拖"受"逗"影响而类化换旁的俗字。
② 图版文字与上文稍有出入，上文校录时参照了其他抄本。
③ 调腔《牡丹亭·寻梦》此例的演唱分析参见吴宗辉《新昌县档案馆藏调腔〈牡丹亭〉考论》（《戏曲研究》第102辑，文化艺术出版社2017年版，第259页）。
④ 本曲根据复旦大学图书馆藏《绍兴高腔选萃》（索号：5186）校录，另一种异本的图版参见《俗文学丛刊》第1辑第62册第339页。
⑤ 参见湖南省戏曲研究所主编：《湖南戏曲传统剧本》辰河戏第6集，湖南省戏曲研究所1981年版，第19—20页。
⑥ 中国国家图书馆编纂：《中国国家图书馆藏清宫升平署档案集成》第52册，中华书局2011年版，第27999页。

值得注意的是,《琵琶记》之《南浦嘱别》向为戏曲选本中的热门选出,各本唯见《时调青昆》卷一下层《琵琶记·长亭分别》采用"合滚"的形式:

【前腔】(旦)儒衣才换青,快着归鞭,早办回程。夫,你妻子昨夜打叠行囊,只见灯花结蕊;今日送你到十里长亭、南浦之地,又见鹊噪枝头。你此去求名,中则有准了,夫!儒衣才换青,得中之时快着归鞭,我的夫早办回程。①(后略)

《时调青昆》是一部选于明末、刊于清初的戏曲选本,②有此一例,便可破傅芸子先生"明人滚调未见此体(指'合滚')"之说矣。

最后需要说明的是,"合滚"的曲例应不止出现于北京高腔、调腔抄本以及曲选《时调青昆》当中,但以上诸例,已足以揭开王正祥所界定的"合滚"的真实面纱,这也能为继续寻找其他"合滚"曲例提供参考。

---

① (明)黄儒卿汇选:《时调青昆》,王秋桂主编:《善本戏曲丛刊》第1辑,台湾学生书局1984年版,第18页。
② 参见陈多:《〈时调青昆〉浅探》,安徽省艺术研究所编:《古腔新论(青阳腔学术研讨会论文集)》,安徽文艺出版社1994年版,第38页。

# 中国戏曲研究的他者之眼
## ——评《近代日本中国俗文学研究史论》

俞为民*

**摘　要**：中国戏曲研究作为现代意义上的研究是随着西学的介入而逐渐登上学术舞台的，近代日本汉学家在其中扮演了特殊的角色。《近代日本中国俗文学研究史论》以近代日本学术转型、汉学史、时代心理等各个方面为背景，尽可能全面地勾勒中国戏曲在日本的传播史、接受史和研究史，为中国戏曲研究提供了可资借鉴的他者之眼，如作为现代学科的中国戏曲史研究、以王国维曲学为视角看近代中日学者互动及其学术史影响研究、南戏研究史专题等，均可为研究者提供思路，并在此基础上做更深入细致的探究。

**关键词**：中国戏曲研究；王国维；南戏；日本汉学；近代学术转型

学术史研究要考镜源流、追本溯源，这对中国戏曲研究史的梳理而言，尤为重要。中国戏曲研究的研究对象当然是中国的，但是真正对这门学问进行现代意义上的研究却非始于中国，而是首先被外国人作为外国文学来研究的。学界对近代日本中国戏曲研究的再研究，成果最多的是对某个学者的个案研究，未将这些学者或著作置于日本乃至整个国际汉学的大背景中去，无法厘清其自身的发展脉络与学术规律，因而也就难以真正明白其学术意义与价值。目前为止，尚未见有关中国古代戏曲小说近代以来在日本的传播与接受的专题研究，最近由上海古籍出版社出版的张真副教授的《近代日本中国俗文学研究史论》恰好填补了这一研究空白，也为中国古代戏曲研究增添了新的篇章。

笔者认为，《近代日本中国俗文学研究史论》为中国戏曲研究提供的可资借鉴的他者之眼是该书最具学术价值的一点。从中国戏曲研究角度看，以下几点可以为研究者提供思路，并可在此基础上做更深入细致的探究。

第一，作为现代学科的中国戏曲史研究。

虽然俄国汉学家瓦西里耶夫早在1880年就出版了《世界文学史》，其中的中国文学史部分又单独出版，被认为是"世界第一部"中国文学史，但俄国或其他欧美国家并未建立中国戏曲史学科体系，大多是在大学或其他研究机构中设立一个涵盖所有汉学领域的讲座，这些汉学讲座中真正关于中国文学的内容并不占优势。而此时的中国正值清末多事之秋，社会和学术还都在转型前夜或转型之中。于是，一个全面吸收了西方先进成果又极具汉学传统的东方国家——日本，扮演了特殊的历史角色，在19世纪末20世纪初建立了完

---

\* 俞为民（1951—　），温州大学教授、博士生导师，专业方向：戏剧戏曲学。

整的中国戏曲史学科体系。

中国戏曲早在江户时代(1603—1868)就传入日本。到江户末期,随着日本与西方的联系逐渐增多,西学逐渐取代汉学成为日本学术的主流。中国文学在日本的再兴,要到近代学术转型后的19世纪末20世纪初。在这个学术转型中,中国文学、中国俗文学乃至中国小说、中国戏曲甚至某一部小说戏曲作品成为一门专学,使得日本中国俗文学学科生成早于中国本土。中国文学乃至中国戏曲所以能成为一门独立学科,在日本近代学术体系中地位得以确立,关键在于文学观念的变革。所谓文学观念的变革,是指由原先传统的、东方式的文学观念转变为现代的、西方式的文学观念,两者之间的一个重要区别,即被传统文学观念排除在外的小说、戏曲成为现代文学观念中的重要内容,这是近代日本中国戏曲史学科的基础。

1890年,东京专门学校(早稻田大学前身)在坪内逍遥的主持下创设了第一个以中国戏曲为特色的纯文学科系,宣称:"平生我校颇自负之特色,乃中国戏曲科与俗文科是也。世之偏狭学者,动辄排斥传奇、俗文,彼等不知俗文乃真平民文学,传奇戏曲乃纯文学之精髓也。"[①]第一位在文学科担任中国戏曲课程的讲师就是被称为"最精于中国小说戏曲之道""明治词曲开山"的森槐南,他是将中国戏曲搬上日本高等学府讲堂的第一人。

森槐南还勾勒了第一部中国戏曲发展史。1891年,他在东京文学会上以"中国戏曲一斑"为题做演讲,《报知新闻》以"中国戏曲之沿革"为题概述了演讲内容。这是日本第一个关于中国戏曲的专题演讲,虽未冠以"史"名,但实际上即是一篇简要的中国戏曲发展史,森槐南以后的《作诗法讲话》和《词曲概论》中有关戏曲史的部分,皆在此基础上进一步生成。其与《中国小说讲话》等文一起,构成了森槐南最初的中国小说戏曲史体系,奠定了中国戏曲小说史最初的撰写格局。森槐南还在当时主要著名刊物上发表有关戏曲作品的解说、翻译、评述等。1897年,在《太阳》杂志上连载《牡丹亭钞目》,逐出详解《牡丹亭》,并解释传奇之体制,与森鸥外、幸田露伴等人在《目不醉草》"标新立异录"栏目研讨《琵琶记》。1910年,在《汉学》杂志连载《元曲百种解题》至次年去世中缀。

森槐南还翻译戏曲,一改江户时代的训读法阅读习惯,这在明治时期亦属创举,与当时兴起的文言一致运动颇为合拍。1891年,在《中国文学》创刊号开始连载《西厢记读方》,列于"中国文学讲义·小说戏曲门",这是明治时期最早的中国戏曲日译本,也是最初的中国戏曲研究论文。同时还在《国民之友》发表《牡丹亭还魂记》译文。1892年,在《城南评论》杂志连载《〈四弦秋〉附评释》,这是明治以来用日语口语翻译中国戏曲最早的尝试。

森槐南能言善辩、应接从容,不少学生因他的影响而走上戏曲研究的学术之路,形成了一个以森槐南为中心的中国俗文学研究谱系。可以说,东京专门学校1890年以后、东京大学1899年以后的毕业生中从事中国俗文学研究的,其师承关系都可以追溯到森槐南。继森槐南之后在东京大学主讲中国戏曲史的是盐谷温。盐谷温在主持东京大学中国

---

[①]《早稻田文学》第1号,1891年10月,第21页。

文学讲座的二三十年间，以其学术地位和政治地位两方面巨大的影响，培养了一大批后学，东京大学中国文学讲座的历任教授、助教授、讲师皆出盐谷之门仓石武四郎、竹田复、小野忍等。其中除后来曾在东京大学任教授、助教授的，任日据时期京城帝国大学教授的辛岛骁外，较为著名的尚有内田泉之助、长泽规矩也、增田涉、鱼返善雄、八木泽元、足立原八束等。此外，中国学者郭虚中、孙俍工等在日本求学、任教期间，也都曾受到盐谷温的指导和提携。

再看京都方面。和盐谷温一样，狩野直喜也在长达20余年的教学生涯中培养了众多的后学。在中国戏曲研究领域饶有成就、堪称一代之领袖的还有青木正儿和吉川幸次郎，他们分别是狩野直喜早期和晚年的得意门生，后来都继承了乃师的衣钵，相继出任京都大学讲座教授，成为京都学派的支柱。就个人而言，青木正儿和吉川幸次郎的影响力都胜于盐谷温门下弟子，京都大学成立虽晚于东京大学，但京都学派日后的声势更胜于东京学派，与上述原因是分不开的。

第二，以王国维曲学为视角的近代中日学者互动及其学术史影响研究。

王国维受日本学术的影响或与之互动，并非一时一地之事，而是贯穿在他整个学术生涯的各个研究领域之中。其在中国戏曲小说研究方面最重要的研究成果《红楼梦评论》《宋元戏曲史》，均与日本的相关研究有着千丝万缕的联系。相比于《红楼梦评论》，王国维的戏曲研究与日本学界的互动关系更为明显。以《宋元戏曲史》成书为界，此前，主要是王国维受日本学界的影响，而此后，王国维对日本学界的影响更为明显，日本的中国戏曲研究者不管是同意还是反对王国维的观点，都不能无视他的存在。

日本学者中对王国维影响最大、最直接的，莫如藤田丰八。王国维对藤田丰八执弟子礼，自称"受业王国维"，他的学术兴趣转移路线也与藤田丰八极为相似。1916年4月6日，藤田丰八致王国维函称："剧曲脚色如旦如末，弟想可以梵言解之，不日发表问世。阁下有别所见否？"[①]据此函内容，应为回复王国维来函，可惜此来函已不可见，藤田氏"不日发表问世"的"以梵言解之"的关于剧曲脚色的论文亦不可见。但要注意的是，此时他们两人的主要兴趣都已不在文学，但两人却仍以书信研讨戏曲问题。

藤田丰八早在1895年就于日本东京倡议创设东亚学院，开设了"中国文学史"课程，作为中国文学史上的唯一名著专门课程，该课程没有选择先秦诸子，也没有选择唐诗宋词，而是选择了元曲《西厢记》。将《西厢记》作为中国文学的代表作，意味着东亚学院不仅已经冲破了传统文学观念的藩篱，而且在纯文学内部正式将俗文学置于代表性的地位，与此前森槐南已经开设中国俗文学课程的东京专门学校形成呼应。藤田丰八还策划编写20卷本的大型丛书《中国文学大纲》，将俗文学正式纳入中国文学史体系中，并使之占据重要位置。在该丛书已出版的15卷中，除卷一外，还有《李笠翁》《汤临川》《元遗山》等3卷专门为词曲传奇等俗文学作家立传。其中《汤临川》一卷，不仅有汤临川专题研究，还用

---

① 藤田丰八致王国维函，收入马奔腾辑注《王国维未刊来往书信集》，清华大学出版社2010年版，第65页。此函未署年份，但从信中提到王国维在仓圣明智大学编纂《学术丛编》来看，当写于1916年。

半数的篇幅叙述中国古代戏曲发展史。

王国维与日本学者更为直接的互动,是在他流亡日本寓居京都之后。由此狩野直喜的系列活动给京都大学中国戏曲教学与研究客观上营造了相当的声势,戏曲研究一时成为京大中国学的显学,而王国维寓居京都更使日本"学界大受刺激,自狩野君山博士起,久保天随学士、铃木豹轩学士、西村天囚居士、亡友金井保三君等,皆于斯学造诣极深,或研究曲学,或译介名作,呈万马奔腾之势"。① 在这种情况下,王国维直接接触到日本的戏曲研究成果也就更加自然了。

一方面,中国戏曲和小说一样"自来无史,有之,则先见于外国人所作之中国文学史中",②王国维在戏曲文献研究的大量前期工作的基础上,最后用史的方法完成《宋元戏曲史》,当与日本此前呈现的各种戏曲史研究有关。如森槐南《中国戏曲之一斑》及《作诗法讲话》和《词曲概论》中有关戏曲史的部分,再如笹川临风的《中国小说戏曲小史》(东华堂1897年版,日本第一部出版的中国小说戏曲专史)、《中国文学史》(博文馆1898年版,日本第一部把戏曲小说和诗文并列的中国文学史)。后来久保天随《中国文学史》、宫崎繁吉《中国近世文学史》等多种文学史著作都为小说戏曲列专章。换言之,在王国维寓居京都以前,日本已有了多种戏曲史或为戏曲作史的中国文学史。

另一方面,王国维避难寓居京都也成了促进日本中国戏曲研究的重要契机。日本学者经常登门拜访,探讨戏曲研究问题,其中,尤以西村天囚、铃木虎雄为勤。西村天囚虽非中国戏曲的专门研究者,但也颇感兴趣,常向寓居京都的王国维请教,并开始着手翻译《琵琶记》,其译作先在《大阪朝日新闻》上连载,后以《南曲〈琵琶记〉附中国戏曲论》为题出版(1913),是为最早的《琵琶记》日译本。王国维为之作序,对西村氏的译本给予了高度的评价。

相比之下,王国维对铃木虎雄戏曲研究的影响则更为直接。狩野直喜从北京带回王国维的《曲录》和《戏曲考原》,铃木虎雄于同年就在《艺文》杂志上发表文章《王国维〈曲录〉及〈戏曲考原〉》,介绍和评论王国维的这两部著作,成为他公开发表戏曲研究论文的起点。铃木虎雄与寓居京都的王国维过从甚密,或是铃木氏主动提供与戏曲研究有关的资料;或是王国维请铃木虎雄代借戏曲资料;或是王国维将自己最新的戏曲研究成果赠送给铃木虎雄。铃木虎雄在与王国维的交往中进一步加深对戏曲研究的兴趣,训点过《琵琶记》,撰写过关于《鸣凤记》的论文(未发表)、《〈桃花扇传奇〉作者的诗》《毛奇龄的拟连厢词》等论文;还为文学科开设过"明代戏曲概要"课程(1915—1916学年);留学北京时(1916—1918)时,专门向人学习《桃花扇》等戏曲,并留下学习笔记。后来,王国维的学术兴趣转移,特别在回国以后。铃木虎雄的戏曲研究虽未戛然而止,但研究热情大为减弱,开始转到诗文研究,再未发表与戏曲有关的论述。

王国维《宋元戏曲史》成书后,对狩野直喜的影响也很明显。狩野直喜在京都大学开

---

① 盐谷温:《中国文学概论讲话》,大日本雄辩会1919年版,第166页。
② 鲁迅:《中国小说史略·序言》,北新书局1927年版。

设中国戏曲史课程(1917年9月—1918年6月),其《中国戏曲略史》讲义中除介绍欧洲中国戏曲研究情况及日本戏剧与中国戏曲的比较以外,所用材料大多与王国维《宋元戏曲史》相似,并在行文中频频引用或提及王国维的观点。无论是《宋元戏曲史》,还是《中国戏曲略史》,元杂剧都是论述的重中之重,前者全书16章中,元杂剧独占6章,后者全书7章中,唯第六章《元杂剧》分为5节,分述元杂剧概况、结构、宫调、脚色、作者及作品种类,与《宋元戏曲史》结构基本对应,其引用之处也更多。在元杂剧之后,王国维仅以两章论南戏,狩野直喜则以一章论南曲,两书均止于元代,而不及明清戏曲。王著题为"宋元戏曲史",其下限到元,乃在情理中,而狩野讲义乃中国戏曲之通史,为何也止于元?由上述可知,结识王国维之前,狩野直喜的戏曲研究多有独立之创见,而结识王国维之后,特别是《宋元戏曲史》完稿之后,狩野直喜则对其多有借鉴,可以说他的《中国戏曲略史》基本上是参照《宋元戏曲史》而成的。

在近代日本中国戏曲研究著名学者中,王国维与盐谷温的直接交往并不多,没有像狩野直喜、铃木虎雄那样密切,但他对盐谷温的影响却颇为深远。盐谷温追溯自己治曲历程时曾说:"我的中国戏曲研究启蒙于森槐南先生,大成于叶德辉先生、王国维君。"①如果说森槐南带给盐谷温更多的是研究方向的启发,那么,王国维之于盐谷温,则主要是具体知识和治学方法的影响。盐谷温的戏曲研究主要见于所著《中国文学概论讲话》,该书也是在讲义基础上整理而成,讲授时间也与狩野直喜大体相同(1917年夏),该书为分体文学概论,其第五章专论戏曲。对于明清戏曲作品,仅对《牡丹亭》作了简述,也可以说止于元代。其学生松平定光在此基础上将《宋元戏曲史》译成日文,可惜因故未能出版。

受王国维影响最大的日本中国戏曲研究者当是青木正儿。他是上述几位学者中唯一一位比王国维年轻十岁的学者,可算是晚一辈的学者。青木正儿后来的名山事业——《中国近世戏曲史》,可以说就是在王国维的影响下所作的:"出于欲继述王忠悫国维先生名著《宋元戏曲史》之志。"②所谓"影响",并非指其对王国维顶礼膜拜,亦步亦趋,而很大程度上是指受到王国维的"刺激",是指其日后的戏曲研究多"针对"王国维进行"反拨"。由于王国维不重视明清戏曲研究,所著《宋元戏曲史》也止于元代,而青木正儿的《中国近世戏曲史》则以宋元南戏、明清传奇为主,因此其中对王国维的"反拨"也就更多体现在两书的交汇处——南戏,如南戏起源的时间及地点、南戏作品等。

第三,南戏研究史专题。

以往对南戏研究史的梳理多注重中国国内的研究成果,而对国际学界的南戏研究了解有限。中国本土真正的南戏研究从20世纪20年代开始,而日本学者早在明治时期就已经涉足南戏研究。学界对于近代日本的南戏研究,则往往重点关注青木正儿一位学者。其实青木正儿并非近代日本最早(更非唯一)的南戏研究者,早在明治时期,森槐南和笹川临风等人就已经涉足南戏研究。在南戏研究史上,如果说笹川临风是一位拓荒者,那么,

---

① 盐谷温:《天马行空》,日本加除出版株式会社1956年版,第91页。
② 青木正儿著、王古鲁译著、蔡毅校订:《中国近世戏曲史·序》,中华书局2010年版,第1页。

森槐南就是一座里程碑。

　　森槐南对南戏及《琵琶记》的专门论述，则见于《作诗法讲话》《词曲概论》《标新领异录·琵琶记》等。《作诗法讲话》《词曲概论》均是在森氏亡后由其学生整理、出版、发表。《作诗法讲话》凡六章，其第五章为"词曲及杂剧传奇"（其余5章分论平仄原理、古诗音节、唐韵的区别、诗词之别、小说概要）。《词曲概论》凡十六章，后6章为曲论：词曲之分歧、乐律之推移、俳优扮演之渐、元曲杂剧考、南曲考、清朝之传奇，其中，《南曲考》是日本第一篇南戏专论。《词曲概论》在《作诗法讲话》的基础上大为扩展，应该说已经是一部体制完备、选材精当、论述详尽的中国古代戏曲发展史，其中论及南戏（传奇）的部分约占一半，篇幅远多于王国维《宋元戏曲史》的相关部分；且《宋元戏曲史》多以铺排曲牌与南北曲《拜月亭》之引文，既缺史的勾勒，亦少论的展开，而《词曲概论》则史论结合，既有对南戏（传奇）发展史的宏观展现，又有对体制、曲调、曲律、脚色、作者、作品的细致分析。从《作诗法讲话》到《词曲概论》，森槐南对南戏的认识有一个较为明显发展、深化的过程。其《标新领异录·琵琶记》考论《琵琶记》的作者及创作动机、作品风格、版本及译本等几个方面，这些都是笹川临风所未言及的。槐南的考论，材料丰富、论证严密，其关于作者及创作动机的考论尤使人信服，已被后来的多数学界所认同。

　　森槐南在当时南戏资料十分有限的情况下进行研究，实属不易。他的南戏研究对后学也产生了很大影响，在明治末年到昭和初年间，曾涉足南戏研究的日本汉学家，多与森槐南有师承关系，最具代表性的有久保天随、宫崎繁吉和盐谷温等，这无疑在客观上营造了南戏研究的声势，推动了南戏研究的进步。

　　明治末大正初，狩野直喜开始以大量精力关注、研究中国俗文学，而这时期又恰逢盐谷温回国主持东京大学的中国文学讲座和流寓京都的王国维完成《宋元戏曲史》。中日两国学者的俗文学研究在短时间、近距离内形成既是国内又涉国际的微妙的竞争与合作关系。大正中后期开始，拓殖大学的宫原民平也开始以主要精力从事中国俗文学的教学与研究。上述学者的相关著述中，都包含了南戏研究。由于研究资料的客观限制等因素，大正时期日本的中国戏曲研究仍侧重于元杂剧的研究，除出现了《琵琶记》的多个日译本外，南戏研究总体上未有突破性的进展，也未出现像森槐南那样以较多精力关注南戏的学者。

　　随着新材料的发现，20世纪20年代以来中日学界的南戏研究都取得了前所未有的突破性进展，中国方面有钱南扬等学者，日本方面则应以青木正儿为翘楚。青木正儿一生致力于中国文学研究，又以戏曲研究闻名于世，他的代表著作《中国近世戏曲史》即是一部以宋元南戏、明清传奇为主的戏曲史著作，在许多地方有前人未发或与前人不同之论。从上述内容可知，他的南戏研究超过了此前所有日本南戏研究者的水平，故他在南戏研究史上具有举足轻重的地位。有些论述虽已见于森槐南的《词曲概论》，如论南北曲之消长，然详略深浅则不能同日而语。

　　青木正儿作此书的本意是欲继王国维之《宋元戏曲史》，实则书中许多地方对王氏旧说进行了纠正，这一方面得益于新材料的发现，另一方面，则是因为青木治曲有着王国维所不能及之处：自幼的音乐熏陶、对中国戏曲的长期持续研究和现场观剧等。但青木氏

的不足之处也是显而易见的,他对中国学界研究成果的关注,大体仅限于王国维,而对与他同时进行南戏研究的相关学者与研究成果未能及时了解。如他的《中国文学概说》中也有关于南戏的论述,与上述内容基本相同,并附有"选读书目",戏曲研究论著类仅列王国维的《曲录》《宋元戏曲史》,而未提及钱南扬的《宋元南戏考》《宋元南戏百一录》、赵景深的《宋元戏文本事》及吴梅、张寿林、陈子展等人的研究。

《近代日本中国俗文学研究史论》存在一定的研究难度,所需的资料主要藏在日本,又涉及近代日本学术转型、汉学史、时代心理等各个方面的内容,要尽可能全面地勾勒中国戏曲小说在日本的传播史、接受史和研究史,这也对作者提出了更高的要求。好在作者曾赴日本访学,搜集研究资料,故能尽可能地以第一手资料为基础,努力改变以往孤立的个案研究或简单的介绍,将中国戏曲在日本的传播与接受研究置于整个学术进程中。此外,作者具备解读和翻译相关日文资料的能力,并翻译出版了狩野直喜《中国小说戏曲史》等三部著作。

该书的相关章节曾在各类平台发表,其中 CSSCI 期刊论文 11 篇,2 篇被人大复印资料学术版全文转载。其中,《平生风义兼师友——王国维曲学研究与日本汉学关系考论》一文荣获第七届王国维戏曲研究论文奖一等奖、温州市第十六届哲学社会科学优秀成果奖优秀奖,全文刊载于《戏曲研究》第 100 辑(2016 年第 4 期),本期为第七届王国维戏曲论文奖获奖论文专辑。新华网、《中国文化报》《中国戏剧》、浙江作家网、嘉兴电视台、嘉兴在线、海宁电视台、海宁新闻网等媒体、刊物都对本届论文奖作了报导、评价,并对部分论文的观点作了摘引,使该书形成了一定的社会影响力。

由于特殊历史地理关系,一方面,中国戏曲在日本的传播与接受有着与西方迥异的历史;另一方面,日本在中国古籍文献的收藏及汉学研究方面具有不可替代的地位,戏曲方面尤其如此。该书的研究努力将中国戏曲研究从本土研究推向国际,这样既能加深加强中国戏曲本身的理论研究,也可以向海内外关心、支持汉学发展的人们展示其在国际传播的生命力,从而为中国文学乃至中华文化走出去提供一定的智力支持。

# 论"戏剧"的学科概念与形态分类问题

陈健昊[*]

**摘 要**：新时期以来，戏剧作为学科概念常常含义不明，尤其是"戏剧戏曲学"的称谓混淆了"戏剧"与"戏曲"的逻辑关系，引起学界的诸多争论与批评，这一问题背后反映的其实是学科话语对戏剧形态认知的模糊。尽管戏剧的概念界定具有一定的历史性，但借助再语境化的方式我们可以重新审视当前戏剧形态的基本构成，在此基础上进一步将戏剧的形态结构划分出类型概念与品种概念，从而较为清晰地构建起话剧、戏曲、傩戏、木偶戏、皮影戏等不同戏剧样式之间的伦理逻辑。理解并廓清戏剧的形态分类，正是推进更为严谨的、科学的戏剧学体系建设的理论前提。

**关键词**："戏剧戏曲学"；学科概念；戏剧形态学；戏剧类型；戏剧品种

新时期以来，戏剧作为学科概念常常显示出自我矛盾的一面，这说明学界对于戏剧概念的认知存在一定的混乱。从以往的专业目录来看（见表1），戏剧学内部的逻辑结构并不清晰。例如，1983年国务院学位委员会所公布的《高等学校和科研机构授予博士和硕士学位的学科专业目录（草案）》（下文简称《草案》），《草案》在艺术学一级学科下设有"戏剧历史及理论""戏曲历史及理论""戏曲表演基本功研究""舞台美术研究"，而到1990年新修订的《授予博士、硕士学位和培养研究生的学科、专业目录》（下文简称1990年《目录》）里，这些戏剧专业调整为"戏剧学（附：戏曲学）""戏剧、电影文学""导演艺术及表演艺术""舞台美术及技术"。1997年教育部颁布的新的学科专业目录（下文简称1997年《目录》）又统一归并为了"戏剧戏曲学"，与1983年的《草案》思路相似。2011年后，根据《学位授予和人才培养学科目录》（下文简称2011年《目录》），艺术学单独作为新的学科门类，戏剧也与电影、广播电视艺术合并为一级学科"戏剧与影视学"，二级学科则由各学位授予单位自主设置与调整。在这一系列的变化里，"戏剧"与"戏曲"两个概念经历了不同程度的分离与重组，前者时而包含后者，时而与后者并列。这一现象说明戏剧学的话语体系尚未完善，其根源在于对戏剧形态的分类缺乏明确界定。本文旨在围绕"戏剧"的学科概念争议来分析其背后隐含的观念问题，并尝试通过再语境化的方式来重新审视当前的戏剧形态构成，进而为戏剧的形态结构划分出类型概念与品种概念，以此廓清学科话语的内在逻辑关系。

---

[*] 陈健昊（1997— ），上海戏剧学院博士研究生，专业方向：中国话剧史论。

表1　1983年以来历年戏剧(博士和硕士学位)学科专业目录对比表①

| 年份<br>学科及专业 | 1983年《草案》 | 1990年《目录》 | 1997年《目录》 | 2011年《目录》 | 2022年《目录》 |
|---|---|---|---|---|---|
| 学科门类 | 文学 | 05 文学 | 05 文学 | 13 艺术学 | 13 艺术学 |
| 一级学科、专业 | 艺术学 | 0503 艺术学 | 0504 艺术学 | 1303 戏剧与影视学 | 1301 艺术学（含戏剧与影视、戏曲与曲艺，等历史、理论和评论研究）<br>1354 戏剧与影视（专业学位）<br>1355 戏曲与曲艺（专业学位） |
| 二级学科、专业 | 11 戏剧历史及理论（含：外国戏剧史、中国话剧史、编剧理论和创作、表演体系研究、作家作品研究、戏剧评论）<br>12 戏曲历史及理论（含：中国戏曲通史、地方戏曲史、作家作品研究、中国戏曲体系研究、戏曲音乐研究、戏曲评论、戏曲文献等）<br>13 戏曲表演基本功研究<br>14 舞台美术研究（含：话剧、歌剧、戏曲舞台美术研究） | 050310 戏剧学（附：戏曲学）<br>050311 戏剧、电影文学<br>050312 导演艺术及表演艺术<br>050313 舞台美术及技术 | 050405 戏剧戏曲学 | 取消二级学科分类，二级学科由学位授予单位依据国务院学位委员会、教育部发布的一级学科目录，在一级学科学位授权权限内自主设置与调整 | |

## 一、概念争议："戏剧戏曲学"作为学科话语的问题

1997年《目录》把戏剧专业合为"戏剧戏曲学"，简介如下："戏剧戏曲学是对戏剧戏曲理论及历史的考察和研究。上自古希腊、罗马、印度及中国古代戏曲的理论与实践，下至现当代世界各种戏剧流派，我国的戏剧戏曲现状及走向进行理论探讨，并用其指导创造实践"，其学科研究范围包括中外戏剧历史与理论、中国戏曲历史与理论、导演学、表演学、戏

---

① 表1是笔者参照往年国家颁布的博士、硕士学科专业目录的汇总结果。

剧文学等。① 这里的表述不仅存在语法问题,而且意义模糊,既未说明古希腊、罗马戏剧与中国古代戏曲的概念使用差异,又似乎把我国戏剧现状排斥于世界各种戏剧流派之外。此外,学科范围的"中外戏剧历史与理论"与"中国戏曲历史与理论"并列,与1983年试行的《草案》中"戏剧历史及理论""戏曲历史及理论"单独设列的情况相同。也就是说,在学科话语下的"戏剧"与"戏曲"是彼此对应的两个概念,前者包含外国戏剧和中国话剧,后者则主要指中国戏曲。这也引起了学界的诸多争议。

首先是大概念与小概念的问题。董健认为:"'戏剧'是一个大概念,它包括古今中外一切形式的戏剧,自然也涵盖了戏曲;而'戏曲'则是一个小概念,它特指中国传统的、民族与民间的戏剧,这二者怎么能并列呢?这种分类上的混乱,显然也暗含着一种中外对立、古今脱节的狭隘性。这个二级学科叫'戏剧学'就很准确了,不顾逻辑混乱,硬以'戏曲'与之并列,大概是生怕人家忽视或小看了它吧。"②廖奔亦表示:"'戏剧戏曲学'学科的概念是不规范的,其中'戏剧'包括'戏曲',大概念与小概念并列了。"③换言之,在作为学科概念的意义上,"戏剧"是对演员扮演角色当众表演、观众在场观看的这类艺术的总称,是一切戏剧艺术概念的集合;而"戏曲"作为对中国传统的、民族的戏剧形态的一种特指,自然从属于"戏剧"的大概念,那么二者就无法并列,否则便混淆了概念的层级关系。

其次是"戏剧"是否等同于话剧的问题。在厦门大学举办的首届戏剧戏曲学学科建设研讨会上,陈多直接坦言看不懂"戏剧戏曲学",称其为"逻辑混乱、概念含糊、难以认知的东西",④不科学之处在于这里所说的"戏剧学"实际上只是"话剧学","反映着'话剧艺术'就是'戏剧艺术'的认识"。而之所以如此,乃自觉或不自觉地承袭了五四时期"西洋派的戏是真戏、戏曲是假戏"之类的观点,戏曲及其他戏剧样式只能笼罩在"戏剧学"大旗的"话剧学"阴影之下。按照陈多的理解,"戏剧戏曲学"概念的成立是由于其中"戏剧学"的内涵主要指代的是话剧,因此相当于话剧与戏曲之间的并列,也就是说原本应是广义的"戏剧学"在这里变成了狭义的、专指"话剧学"的概念。他还特地指出,在作为学术权威的《中国大百科全书》中也同样存在逻辑混乱的情况,即与戏剧相关的内容分别编列《戏剧卷》与《戏曲卷》。"既然另有《戏曲卷》,则所谓《戏剧卷》的'戏剧',显然不是'戏曲、歌剧等的总称',而像是'专指话剧'",但是《戏剧卷》却又包含了话剧、戏曲之外的歌剧、舞剧等内容,显然这里"戏剧"的概念更加混乱。

最后,如果这里的"戏剧"是指话剧,似乎逻辑关系就说得通了,但又会引来另外的问题,即"又将歌剧、舞剧、音乐剧等排斥在外,大大缩小了戏剧学科的研究范围,势必有损戏剧学科的研究"。⑤这样的话"戏剧戏曲学"在研究对象层面就难以完整。

---

① 国务院学位委员会办公室、教育部研究生工作办公室编:《授予博士硕士学位和培养研究生的学科专业简介》,高等教育出版社1999年版,第119页。
② 吕效平:《戏曲本质论》,南京大学出版社2003年版,序言第2页。
③ 廖奔:《纵观戏剧戏曲学学科发展》,廖奔:《廖奔文存2:古典戏曲卷》,大象出版社2019年版,第435页。
④ 陈多:《由看不懂"戏剧戏曲学"说起》,《戏剧艺术》2004年第4期。
⑤ 余言:《从"戏剧戏曲学"说起》,《中国戏剧》2008年第3期。

其实，对"戏剧戏曲学"中的"戏剧"一词的理解，无法脱离《中国大百科全书》对此的概念界定。自1978年起，第一版《中国大百科全书》开始按学科或知识门类分卷编纂，其中《戏曲曲艺卷》于1983年出版，说明编纂时"戏曲曲艺"与"戏剧"二者已有明确区分，这也与1983年《草案》中的理念相互契合。而《中国大百科全书·戏剧卷》前言部分是这样定义"戏剧"概念的："在现代中国，'戏剧'一词有两种含义：狭义专指以古希腊悲剧和喜剧为开端，在欧洲各国发展起来继而在世界广泛流行的舞台演出形式，英文为drama，中国又称之为'话剧'；广义还包括东方一些国家、民族的传统舞台演出形式，诸如中国的戏曲、日本的歌舞伎、印度的古典戏剧、朝鲜的唱剧等。"①这个区分正是"戏剧戏曲学"获得合法性的前提，即"戏剧"存在一个狭义的概念，在这个狭义范畴里"戏曲"因其异质性而无法介入其中，所以二者并列使用。具有权威意义的《中国大百科全书》与学科专业目录所共同显现出的这一基本理念，说明"戏剧"与"戏曲"的分隔在当时占据着学界主流的认知。然而问题在于，《中国大百科全书·戏剧卷》的定义本身就有待商榷，戏剧在狭义与广义上的区分竟是以东西文化的差异作为标准的，而狭义上的戏剧竟又成了西方戏剧样式的专属称谓，只有在广义的意义里东方的戏剧形态才进入讨论的范畴，这一论断显然是比较狭隘的；况且西方戏剧从欧洲走向世界也借助了文化殖民主义的捷径，如果以戏剧的狭义内涵来专指西方式的戏剧，那么无疑会遮蔽世界其他各国各民族本土的戏剧样式。当从学科自身的规定性来界定"戏剧"时，它不应该也不可能具备某种狭义的指称，更无法隐含东西方话语的分界，而只能是一般意义的、具有最广泛通行可能的概念，类似的"经济学""文学""哲学"等学科概念亦不存在狭义的合理性。

深究原因，"戏剧戏曲学"的学科概念是过去为了强调戏曲地位而导致的。刘文峰曾以张庚先生的答复来回应陈多的疑问——"受'五四'新文化运动的影响，学术界有不少人把中国戏曲排除在学术之外，只承认话剧等外来戏剧。参加第一届国务院学位委员会艺术评议组的成员为了肯定和突出我国传统戏曲的学术地位，所以才有了'戏剧戏曲学'这一学科名称。"②陈多的看法其实也类似于此，即新文化运动的影响使得戏剧的内涵过分局限于话剧，因而才形成"戏剧"与"戏曲"并列的情况。但关键是，无论如何强调戏曲的学科地位，它既无法与真正意义上的"戏剧"概念并列，更无法企图代替"戏剧"。这在近半个世纪的"戏剧""戏曲"论争中已达成基本共识，正如康保成所总结的："中国戏剧史的研究范围极其广泛，戏剧的历史由历史上的戏剧组成，它涵盖了我国各民族、各历史阶段中的各种戏剧形态……'戏曲'是我国最有代表性的一种戏剧形态，但以'戏曲'代指我国戏剧时应谨慎，毋造成逻辑混乱。"③因此，为了凸显戏曲而构建的"戏剧戏曲学"概念，实际上

---

① 中国大百科全书总编辑委员会：《中国大百科全书·戏剧卷》，中国大百科全书出版社2002年版，前言第1页。
② 刘文峰：《戏剧戏曲学的由来及其他——对张庚先生关注的几个理论问题的浅见》，刘文峰：《非物质文化语境下的戏曲研究》，文化艺术出版社2016年版，第2页。
③ 康保成：《五十年的追问：什么是戏剧？什么是中国戏剧史？》，《文艺研究》2009年第5期。关于"戏剧"与"戏曲"的争论，始自20世纪50年代任半塘对王国维"故真戏剧必与戏曲相表里"观点的质疑，尔后黄芝冈、叶长海、洛地、陈多等人亦撰文阐述不同观点。这场争论持续了将近半个世纪，而康保成的这篇文章可以视为对此的总结。之所以说"戏曲"无法代替"戏剧"成为论争的共识，是因为无论是任半塘的责难，还是黄芝冈等人的辩护，大多都是通过阐释王国维的著作来说明戏曲是中国传统戏剧的成熟样式，但并非全部。这也说明"戏曲"是"戏剧"的从属概念，二者不应并列。

是不顾逻辑的矫枉过正的结果。在更深层面,这一观念背后还揭示出学界对于戏剧形态认知的混乱,一方面过于强调戏曲的地位,另一方面又倾向于把话剧视为是和京剧、昆曲一样的剧种,那么"戏曲"就是比"话剧"更高一级的概念,因而只好和"戏剧"同行。实际上,"戏曲"应当与"话剧"并列,而非"戏剧";无论是"戏曲"还是"话剧",都只是戏剧存在的一种形态,无法代替"戏剧"作为一般意义的学科概念。"戏剧戏曲学"这一历史的错误逻辑,应当在戏剧形态学的认知中加以规避。

## 二、再语境化:重审"戏剧"的形态构成

"戏剧戏曲学"作为学科概念的另一个问题,在于无形之中遮蔽了话剧、戏曲之外的其他戏剧样式。如果学科意义上的"戏剧"指外国戏剧和中国话剧,"戏曲"指中国传统戏曲,那么传统的木偶戏、皮影戏、傩戏以及从现代发展而来的歌剧、舞剧、音乐剧等,又该如何辨认自身的学科定位呢?正如刘文峰说的:"现在的情况与 20 世纪 80 年代初相比,有了很大变化。在学术界没有多少人还抱着'五四'时期全盘否定中国传统戏曲的观点不放,将中国戏曲排除出戏剧之外。戏剧一词完全可以涵盖中国传统的戏曲、傩戏等民间祭祀仪式剧、皮影戏、木偶戏和外来的话剧、歌剧、舞剧,甚至新兴的音乐剧。"①周华斌所倡导的"大戏剧观",某种程度上也是为了打破"戏剧"在学科层面的狭隘与断隔,拓展戏剧的范畴界限。他认为"戏剧"与"戏曲"并称"显然考虑到了话剧(西方式现当代戏剧形态)与戏曲(传统的民族化戏剧形态)并存发展的客观情况",②但实际上话剧、戏曲以及歌剧、舞剧、木偶剧、皮影戏等均属于戏剧范畴,"从戏剧本体、媒体、载体的角度看,戏剧形态的转化和蜕变固然重要,但是它们都没有完全脱离戏剧的母体"。③

这不仅说明"戏剧戏曲学"的局限,更揭示出这一概念本身所具有的历史性。伽达默尔曾提出理解的历史性问题,即存在的社会历史因素、对象的历史性构成以及由社会实践与历史发展所决定的价值观念共同构成了理解的前提——"前理解"。④ 从这一角度来辨析"戏剧"的概念,至少可以提出两点:一是对"戏剧"概念及形态的认知存在历史性;二是重新审视当前戏剧的社会存在、实践及构成是理解"戏剧"概念与形态的前提。高子文在考察"戏曲"概念的历史演变时已触及前一问题,即"戏曲"概念并不具备真理式的稳定性,而是随着历史语境的变化而变化,因此他认为对"戏曲是什么"的论述应"让位于一种'有

---

① 刘文峰:《戏剧戏曲学的由来及其他——对张庚先生关注的几个理论问题的浅见》,刘文峰:《非物质文化语境下的戏曲研究》,文化艺术出版社 2016 年版,第 5 页。
② 周华斌:《且说"戏剧戏曲学"》,转引自《艺术学》丛书编辑部编:《艺术学研究:方法与前景》,学林出版社 2004 年版,第 200 页。
③ 周华斌:《我的"大戏剧观"》,《戏剧艺术》2005 年第 3 期。
④ (德)汉斯—格奥尔格·伽达默尔:《诠释学Ⅰ:真理与方法》,洪汉鼎译,商务印书馆 2011 年版,第 384 页。朱立元在《接受美学》中认为伽达默尔发展了海德格尔的阐释学,并将理解的历史性概括为三要素,即理解前业已存在的社会历史因素、理解对象的历史性构成、由社会实践与历史发展所决定的价值观念。这三要素构成了理解的前提,也就是"前理解"。(参见朱立元:《接受美学》,上海人民出版社 1989 年版,第 368 页。)

效性'的追求"。① "戏剧"的情况也近似于此,但如果把概念认知的差异仅仅归因于个体性特征,那么难免会陷入相对主义的陷阱继而忽略了历史存在对认知的制约;换言之,个人对"戏剧"概念的历史认识是从此在的"前理解"中获得合法性的,而社会实践与发展决定着"前理解"的形成。因此,要想界定"戏剧"在当前历史阶段的范畴,就需借助"再语境化"的方式回溯其存在与实践本身,重新辨识对其概念及形态的认知。

21世纪以来戏剧的发展情况与20世纪大不相同,其中对塑造新的历史语境产生较大影响的两个因素无疑是非物质文化遗产的保护与市场运营机制的成熟。前者意味着对传统戏剧的保护得到相关政策法规的直接支持,后者则透视出戏剧演出的基本面貌。

一方面,非遗语境的形成不仅使许多面临濒危的剧种迅速得到积极保护,而且极大程度改变了传统戏剧的生态环境,为传承的有效性与发展的多样化提供充足保障。与此同时,非遗保护其实也是在重新发现传统戏剧的艺术价值、文化价值和历史价值,有助于我们重新认识传统戏剧在当前的构成面貌。自2001年昆曲被列入联合国教科文组织第一批"人类口头和非物质遗产代表作"后,我国入选联合国非遗名录项目的戏剧项目还有藏戏、粤剧、京剧、皮影戏,另外"福建木偶戏后继人才培养计划"列入了优秀实践名册。而在国内建立的非遗名录制度下,传统戏剧单独作为国家级名录十大门类之一,目前为止共包含有473个项目。从内容来看,该门类除了昆曲、京剧和梨园戏、潮剧等作为主体的地方戏曲剧种之外,还包括藏戏、壮剧、傣剧、彝剧等少数民族戏剧,傩戏、目连戏等民俗民间祭祀性戏剧活动,以及木偶戏、皮影戏等。这些不同的戏剧样式,说明我国传统戏剧的形态结构并非只有戏曲,而是不同类型、不同品种的多元综合。非遗名录使用的"传统戏剧"这一称谓,其本意也是把包括戏曲在内的诸多戏剧形态都囊括其中,而不仅仅以戏曲来代替中国传统戏剧。只不过名录对于戏剧内部形态的分类仍有混乱、矛盾之处,比如把傩戏、木偶戏、皮影戏都定义为"戏曲形式"。傅谨指出:"在名录里用'传统戏剧'而不用'戏曲',这是值得高度肯定的选择,至少皮影、木偶都不能算是戏曲。以傩戏和目连戏为代表的很多地区传统的祭祀性戏剧活动和'戏曲'的功能和形态都有明显区别。其实,严格地说,把藏戏等少数民族戏剧称为'戏曲',也未必妥当。"②另外,也有学者借用生物学的阶元系统来尝试构建更加严谨的非遗分类,把传统戏剧分为"人扮戏科"和"傀儡戏科",③然后按照声腔与非声腔的标准来划分不同层级的声腔属以及剧种。这样的分类相较之前更加科学、规范,但问题在于模糊了戏曲与其他戏剧形态的边界,其中"梆子腔属""地方小戏属""民族戏属"等作为同级概念的理由也不明确。如果不先厘清戏剧诸多形态的彼此关系,实际难以构建合理、有效的阶元分类模式。

另一方面,市场语境的变化也为戏剧演出带来更多样化的选择,通过演出市场我们也

---

① 高子文:《20世纪"戏曲"概念的历史演变——基于文化与政治语境的考察》,《南京大学学报》(哲学·人文科学·社会科学)2021年第5期。
② 傅谨:《非遗语境下的戏曲传承》,《中国非物质文化遗产》2022年第3期。
③ 段晓卿:《非遗分类及非遗阶元系统建构研究》,《文化遗产》2018年第4期。

可以反观当前戏剧的主流形态分布。根据《2011年中国演出市场年度报告》，戏剧演出的界定与分类如下："戏剧是以语言、动作、舞蹈、音乐、木偶等形式达到叙事目的的舞台表演艺术总称，是由演员扮演角色在舞台上当众表演故事情节的一种综合艺术。戏剧的表演形式多样，包括话剧、儿童剧、音乐剧、传统戏曲和其他戏剧类型。"[①]从统计数据来看，2011年专业剧场中演出场次最多的戏剧类型是传统戏曲，共有19 871次，占比50.7%，票房收入6.8亿元，而话剧、儿童剧、音乐剧的场次则分别为11 406、6 794、966次，票房收入则是6.5亿、2.6亿、2.1亿元，其他戏剧类型的演出则仅有175场次。而到了2018年，话剧、戏曲、儿童剧、音乐剧的演出场次分别是1.75万、1.57万、2.46万、0.30万场，票房收入是26.20亿、8.06亿、10.81亿、3.43亿元，可见话剧市场的显著增长；2021年的话剧、戏曲、儿童剧、音乐剧演出场次则是1.61万、1.79万、1.32万、1.53万场，票房收入23.89亿、7.69亿、12.01亿、10.02亿元。这些数据至少说明：其一，我国城市戏剧市场的演出以传统戏曲、话剧、儿童剧、音乐剧四种为主，其中戏曲和话剧是戏剧市场的两大主体；其二，儿童剧是目前戏剧市场的主要演出类型之一，其学术地位也需要加以重视；其三，近两年的音乐剧发展势头迅猛，尽管受到疫情影响，但本土原创与改编成为其创作的中坚力量，因此同样需纳入戏剧的学科范畴。

非遗语境与市场语境下的戏剧实践显示出当前我国戏剧形态构成的多样性与丰富性，涵盖话剧、昆曲、京剧、粤剧、傩戏、目连戏、藏戏、壮剧、木偶戏、皮影戏、音乐剧等诸多样式，其范畴并非是话剧与戏曲所能简单概括的。那么，如何将这些不同的戏剧形态加以分类，便是理清"戏剧"作为学科话语体系的内在逻辑关系的前提。

## 三、形态分类："戏剧"的类型概念与品种概念

形态学是关于结构的学说，卡冈把艺术形态学理解为是对艺术世界结构的研究，目的是"了解艺术世界作为类别、门类、样式、品种、种类和体裁的系统的内部组织规律"。[②] 戏剧作为融汇了表演、文学、音乐、舞蹈等表现手段的复合艺术，其内部系统的形态分类原则不是单一的，而是多维的，比如戏曲、话剧、音乐剧这三种不同的样式之间很难用某一共同的标准来划分，戏曲与话剧、音乐剧的区别在于它是从民族本土发展而来的，而话剧与戏曲、音乐剧的区别则在于歌舞性的有无。这说明，戏剧形态分类需要依据多重条件，围绕戏剧作品作为对象客体的存在、属性与构成等综合因素来进行归类。前述戏剧的形态构成其实已经揭示了不同样式之间的区别与联系，某种程度上可提供从经验论出发的归

---

[①] 参见文化部文化市场司、中国演出行业协会、道略文化产业研究中心联合编撰，《2011年中国演出市场年度报告》，此后中国演出行业协会连续每年研究编撰全国演出市场年度报告，本内容参考数据都来源于此。该系列报告中的戏剧演出市场分析主要基于城市地区的专业剧场演出而言，通过统计票价、票房、观众人数、演出场次等要素来描绘戏剧演出市场动态，而其中对于农村地区的戏剧演出的调查尚不充分，尤其是农村戏曲市场。该系列报告尽管指出了戏曲市场的城乡二元化结构，但是在数据分析上仍主要侧重于城市的戏曲市场。

[②] （俄）卡冈：《艺术形态学》，凌继尧、金亚娜译，学林出版社2008年版，自序第2页。

纳法。

由戏剧的形态构成可知，有些概念是指单一的戏剧样式，如京剧、昆曲、傩戏等，它们无法再按照内在的形态差异来划分，因此是最小的形态单位，可以称为"品种概念"；另外一些概念则是对某几种戏剧样式的统称，如戏曲、偶戏等，它们是形式相近的多种戏剧样式的集合，因此可以称为"类型概念"。在提出类型与品种的分野时，一些戏剧样式的归类等问题有必要再进行重新梳理：

第一，话剧既是类型概念，也是品种概念。过去一些观念常常把话剧视为剧种之一，这在严格意义上是不规范的。20世纪三四十年代，洪深曾用"剧种"来指称一切戏剧样式："'中华全国戏剧界抗敌协会'成立于汉口……参加者包括一切'剧种'——话剧之外，有文明戏、平剧、楚剧、汉剧、川剧、陕西梆子、山西梆子、河南梆子、滇戏、桂戏、粤剧、蹦蹦，以及杂剧（如京音大鼓、梨花大鼓、相声、金钱板、戏法、武术）等。"[①]这里的"剧种"显然是指所有隶属戏剧范畴的品种，甚至也包括曲艺。五六十年代之后，"剧种"一词开始广泛使用，而且主要是指"戏曲剧种"。如《中国大百科全书》把"剧种"定义为"根据各地方言语音、音乐曲调的异同以及流布地区的不同而形成的各种中国戏曲艺术品种的统称"[②]。语境的转变赋予了"剧种"作为戏曲地域性的修饰语，而与戏曲异源异形的话剧，自然不属于剧种之列。尽管话剧与戏曲是当前我国戏剧的两大主体，按理说是两个并列的概念，但话剧在形态上确实也不可再分，因此也兼有品种的性质，属戏剧形态的基本单位。所以，"话剧"概念在形态分类上具有双重意义。

第二，由于声腔差异是戏曲内部分类的重要参考，但是声腔与剧种又不是一一对应关系，因此需要在戏曲的类型与品种之间建立新的过渡层级，即以声腔作为属性概念，与剧种概念构成上位与下位的逻辑关系。一方面，同一声腔体系可以衍生出诸多剧种，尽管剧种数量较多，但作为属性的声腔在数量上则相对较少，主要有梆子腔、昆腔、高腔、皮黄腔等；另一方面，除了单声腔剧种之外，还有包含多种声腔形式的剧种，如双声腔的有山东平调（梆子、罗罗腔）、浙江调腔（调腔、四平腔）等，三声腔的有绍剧（乱弹、吹腔、调腔）、广西丝弦戏（南北路、七句半、补缸调）等，四声腔及以上的有川剧（昆、高、弹、胡、灯）、京剧（西皮、二黄、吹腔、拨子、南梆子、四平调昆腔、民间小曲）、湘剧（高腔、低牌子腔、昆腔、砂腔—南北二路）等。因此，声腔（及腔调）作为属性概念可以划分为梆子腔属、昆腔属、高腔属、皮黄腔属、多声腔属、非声腔属以及其他单声腔属等。作为类型概念的"戏曲"在此基础上再进一步划分出京剧、昆曲、潮剧、川剧等品种。

第三，傩戏、目连戏以及木偶戏、皮影戏等传统戏剧样式在严格意义上并不属于戏曲范畴，而需重新建立相应的类型概念。如傅谨所言："在戏曲诞生之前的具有戏剧因素的祭祀活动和戏剧化的宗教信仰仪式的研究，还有晚近完全非戏曲化了的木偶戏、皮影戏的

---

① 洪深：《抗战十年来中国的戏剧运动与教育》，《中华教育界》复刊第1卷第1期。
② 中国大百科全书总编辑委员会：《中国大百科全书·戏曲曲艺卷》，中国大百科全书出版社2002年版，第587页。

创作与表演,恐怕就很难说是戏曲研究的对象。"① 傩原本是驱除疫鬼的祭祀活动,傩戏是由傩仪、傩舞发展而来,带有浓厚的原始宗教色彩,旨在祈求神灵庇佑、驱赶妖鬼邪物,寄托人们朴素实际的生活愿望。虽被称作"戏",但傩戏的演出通常与傩祭等仪式活动联系在一起,综合了说唱、舞蹈等形式来迎神、娱神和送神。由于傩戏与戏曲在目的、性质、功能上的区别,王兆乾用"仪式性戏剧"(或称祭祀性戏剧)与"观赏性戏剧"②来区分二者,麻国钧也认为"傩戏等祭祀仪式剧,它的根本属性是神灵的供品,它必须依附于祭祀仪式,必须在祭祀坛场中演出",因此"应该把祭祀仪式剧从戏曲中分离出来而另立一个独立的戏剧类型"。③ 由于傩戏等民间祭祀仪式戏剧具有异质性,应从过往对戏曲的附庸中脱离出来,所以在戏剧的形态学认知上需有"仪式戏剧"作为类型概念来囊括傩戏、目连戏、赛社戏等。木偶戏、皮影戏的情况也相似。王国维曾区分它们与戏曲的本质区别:"至与戏剧更接近者,则为傀儡……傀儡之外,似戏剧而非真戏剧者,尚有影戏"。④ 也就是傀儡、影戏同"与戏曲相表里"的"真戏剧"有异,是因为其"非以人演也"。麻国钧把这种差异归结为"介质"的存在与否,认为皮影戏与木偶戏的中介是影人、木偶,其存在与否及是否不同正是区分的根本。⑤ 在明确分界的同时,还需对形态内部进行划分。曾永义用"偶戏"来作为统称,指出"中国的偶戏包括傀儡戏、皮影戏、布袋戏三种类型"。⑥ 这一概念是可行的,因为无论是木偶戏(傀儡戏)还是皮影戏都是通过"偶形"来表演。因此,"偶戏"可以作为涵盖木偶戏、皮影戏、布袋戏等样式的类型概念。

第四,当前流行的音乐剧,以及歌剧、舞剧等可以归总于"歌舞剧"这一类型范畴。尽管这些歌舞剧大多是西潮东渐的产物,但它们在长时间发展中自觉汲取了中华民族历史文化的养分,表现出具有民族审美特征的艺术思想与内容,因而是当前我国戏剧体系的重要组成部分。歌舞剧既具有戏剧性,又具有歌舞性。前者使其成为戏剧研究的对象,后者则使其区别于传统戏曲,即歌舞剧中具体的种类对歌舞形式的侧重不同,如民族歌剧与音乐剧以声乐为主要表现手段,舞剧则以舞蹈为主,而戏曲主要是程式化的音乐与舞蹈(动作)的高度综合。因此,包含歌剧、音乐剧、舞剧在内的歌舞剧是现代戏剧的主要类型之一。

第五,少数民族戏剧、儿童剧是两个特殊的类型概念,因为它们在本体的识别认知中属性意义优先于形态意义。关于少数民族戏剧,曲六乙定义为"主要是少数民族的戏剧工作者,运用具有民族特色、民族风格的艺术形式,反映本民族生活(也包括多民族生活),并且主要是以本民族广大群众为服务对象,而这种戏剧艺术形式,为他们所喜闻乐见的"。⑦

---

① 傅谨:《戏曲研究的学科结构》,《戏剧》(中央戏剧学院学报)2018年第3期。
② 王兆乾:《仪式性戏剧与观赏性戏剧》,转引自胡忌主编:《戏史辨》(第2辑),中国戏剧出版社2001年版,第24页。
③ 麻国钧:《中国传统戏剧的分类与戏曲剧种层次新论》,《戏剧》(中央戏剧学院学报)2016年第1期。
④ 王国维:《宋元戏曲史》,上海古籍出版社2019年版,第35—36页。
⑤ 麻国钧:《戏曲与皮影戏、傀儡戏关系论》,《戏剧》(中央戏剧学院学报)2022年第2期。
⑥ 曾永义:《中国偶戏考述》,转引自武汉大学艺术学系编:《珞珈艺术评论》(第1辑),武汉出版社2004年版,第21页。
⑦ 曲六乙编:《中国少数民族戏剧》,作家出版社1964年版,前言第2页。

这里并没有指出哪些具体的戏剧样式，而是把具有少数民族审美特质的所有戏剧形态都纳入范畴，而且在概念界定上民族属性是第一义的。在曲六乙看来，少数民族戏剧的概念要大于少数民族戏曲这个概念，因为少数民族戏剧在形态品种方面不仅包括属于戏曲范畴的藏剧、白剧、壮剧等，也有属于仪式戏剧范畴的壮族师公戏、苗族傩堂戏，以及属话剧和歌剧艺术范畴的维语话剧、朝鲜族唱剧等。① 过去一些研究往往把少数民族戏剧中的戏曲类与戏曲地方剧种混为一谈，然而少数民族戏曲的审美主体是本民族观众，表现的是本民族的生活、历史、宗教信仰，地方戏相对更注重地域性和地方色彩，"把少数民族戏曲归入地方戏，有忽略忽视少数民族戏曲民族属性之嫌，这样的分类法既不科学也不利于少数民族戏曲的发展"。② 因此，民族话语中的少数民族戏剧是特殊的类型概念，涵盖少数民族戏曲、少数民族话剧、少数民族歌舞剧等多种形态样式，民族属性的界定是形态分类的前提。同样，儿童剧是以儿童为目标对象的话剧、音乐剧、木偶戏等不同戏剧样式的统称，其中受众属性也是第一义的。

厘清内在的基本伦理问题后，作为学科研究对象的戏剧在形态系统层面可以大致呈现如下（见表2）：

表 2　戏剧形态系统层级分类表③

| 形态系统 | 类型概念 | 属性概念 | 亚属性 | 品　种　概　念 |
|---|---|---|---|---|
| 戏剧 | 戏曲 | 梆子腔 |  | 河北梆子、老调梆子、秦腔等 |
|  |  | 昆腔 |  | 昆曲等 |
|  |  | 高腔 |  | 清戏、永安大腔戏等 |
|  |  | 皮黄腔 |  | 广东汉剧等 |
|  |  | 多声腔（及腔调） |  | 京剧、川剧、祁剧等 |
|  |  | 非声腔 |  | 秧歌戏、歌仔戏、曲剧等 |
|  |  | …… |  |  |
|  | 话剧 |  |  | 话剧 |

---

① 曲六乙：《漫谈少数民族戏剧的发展问题——在全国少数民族题材戏剧创作座谈会上的讲话》，曲六乙：《傩戏·少数民族戏剧及其它》，中国戏剧出版社1990年版，第141页。关于少数民族戏剧剧种分类的问题，曲六乙先生在《中国少数民族剧种的分类、内涵与界定》一文以及《中国少数民族戏剧通史》著作里进一步把中国少数民族戏剧划分为剧种与题材两部分，其中剧种是主体，又包括现代型戏剧剧种和仪式型戏剧剧种两类，前者涵盖了戏曲形式的藏戏、白剧等，以及话剧、歌剧形式的藏语话剧、朝鲜语话剧等。这是目前比较完善的分类方式。
② 谭志湘：《藏戏、壮剧等少数民族戏曲剧种不是地方戏——兼谈民族剧种混淆于地方戏现象》，谭志湘著：《中国少数民族戏曲史论》，北京时代华文书局2017年版，第147页。
③ 表2是笔者根据上述分析整理而成的戏剧形态分类结果。

续 表

| 形态系统 | 类型概念 | 属性概念 | 亚属性 | 品 种 概 念 |
|---|---|---|---|---|
| 戏剧 | 仪式戏剧 | | | 傩戏 |
| | | | | 目连戏 |
| | | | | 赛社戏 |
| | | | | …… |
| | 偶戏 | | | 木偶戏（傀儡戏） |
| | | | | 皮影戏 |
| | | | | 布袋戏 |
| | | | | …… |
| | 歌舞剧 | | | 歌剧 |
| | | | | 舞剧 |
| | | | | 音乐剧 |
| | | | | …… |
| | 少数民族戏剧（特殊） | 藏族 | 戏曲亚属 | 康巴藏戏等 |
| | | | 话剧亚属 | 藏族话剧 |
| | | | …… | |
| | | 壮族 | 戏曲亚属 | 北路壮剧等 |
| | | | 仪式戏剧亚属 | 壮族师公戏 |
| | | | …… | |
| | | …… | | |
| | 儿童剧（特殊） | 儿童剧 | | 儿童剧 |

## 四、结　语

戏剧形态学的探索，目的在于梳理戏剧艺术系统内部的形态结构关系。我国戏剧历史源远流长，由本土孕育而生的戏剧样式极为丰富，戏曲尽管能反映出主流面貌的发展变

化,但尚不足以概括全部;而近现代以来,西潮东渐的影响又促使话剧、音乐剧等新的戏剧形态诞生,诸多戏剧形态之间彼此共存、构成了复杂多样的艺术系统。如果没有厘清系统内部的伦理逻辑,不仅会为这些概念关系的认知带来误解,而且会影响戏剧学自身的发展建设。从上述的形态分类再来回看此前的学科问题,至少可以解决一些混乱的认知现象:首先是"戏剧戏曲学"存在逻辑错误,"戏剧"与"戏曲"是属于上位与下位的概念关系,不应并列使用;而且"戏剧"的范畴不应局限于话剧,也不存在狭义内涵,它在学科意义上应是包含所有戏剧艺术样式的概念集合。其次,"话剧"与"戏曲"是并列的两个概念,也是当前我国戏剧体系的两大主体;但在二者之外还存在许多其他的戏剧形态,新的历史语境下的学科话语构建不应遮蔽其他戏剧形态的艺术价值。最后,简单地把傩戏、藏戏等视为戏曲地方剧种其实也不够合理,祭祀仪式戏剧的民俗性以及少数民族戏剧的民族性是决定它们存在的根本要素,这点区别于通常意义上的戏曲,因此它们需要重新建立自身的类别范畴。虽然围绕类型概念与品种概念的形态层级系统可以实现初步分类,但戏剧本身的复杂构成决定了很多问题仍有待解决,例如怎样根据戏剧对象的历史构成、创作实践以及主体属性等要素来设想综合的分类原则,如何理解戏剧形态之间的过渡和转化等,这些都是戏剧形态学需持续思考的问题。理清基本的形态构成及其分类方式,无疑是构建严谨的、科学的戏剧学理论体系的前提。

# 民国戏曲论著序跋中的戏曲文学理论探究

王 宁*

**摘 要**：纵观民国时期的戏曲理论批评，除了近代报纸、杂志等传播媒介上发表的众多戏曲专论，序跋、札记、书信等传统文本形式也随着近代出版业的发展而兴盛起来。戏曲论著序跋作为戏曲理论专著的一部分，也是这一时期戏曲理论批评的重要载体。通过论著本身及其序跋中涉及的戏曲文学理论的内容，可以发现民国的戏曲文学理论，一方面延续了明清理论批评者对戏曲剧本的整理、品评和考证，另一方面较之明清戏曲文学理论批评，更加凸显出对戏曲本体的尊重。戏曲文学批评中呈现出对戏曲音乐性、舞台性、剧场性等进行综合考量的趋势。民国时期对戏曲文学创作方法的总结和理论建设较前代也有长足的发展。另外，通过这些序跋也有助于我们了解当时的戏曲文学创作活动，从而准确把握民国戏曲文学创作与戏曲理论批评之间的互动关系。

**关键词**：民国戏曲；论著序跋；戏曲文学；理论批评

戏曲文学理论批评按照历史分期大致可以划分为元末明初的戏曲文学理论批评，传奇繁盛时期的戏曲文学理论批评，清代地方戏曲兴盛时期的戏曲文学理论批评和民国以来的现代戏曲理论批评。尽管被主流文学界所排斥，戏曲作为通俗文学之一种，始终粲然活跃，生生不息。由于戏曲理论批评总是同步或稍滞后于戏曲创作实践，其发生发展也经历了由简及繁、由分散到系统、由朴素到成熟的过程。

民国元年，王国维《宋元戏曲考》书成问世，以历史的眼光估定戏曲在文学上的价值。王国维在自序中称："凡一代有一代之文学：楚之骚，汉之赋，六代之骈语，唐之诗，宋之词，元之曲，皆所谓一代之文学，而后世莫能继焉者也。"[①]此处是对焦循《易余籥录》"夫一代有一代之所胜"的文艺发展史观的借鉴和发展，将元杂剧视为"一代之文学"，正式将戏曲视为文学体裁和文学创作样式，自此戏曲作为文学发展史中必不可少的时代文学之一种，进入现代戏曲研究和文学研究的视野。民国时期是古典戏曲研究结束和现代戏曲研究的开始的时期，这一时期的戏曲文学研究可以从以下三个方面进行总结。

## 一、对戏曲作品和剧作家的研究

戏曲文学研究首先包含了对戏曲剧本和剧作家的研究。元代钟嗣成《录鬼簿》从对戏

---

\* 王宁（1996— ），中国艺术研究院博士研究生，专业方向：戏曲文献与戏曲批评研究。
① 王国维：《宋元戏曲史》，商务印书馆1915年版，卷首。

曲作家作品的品评关注戏曲文学。明代臧懋循从山东王氏、湖北刘氏等人家藏杂剧中选出杂剧作品百种加以修订，在剧作品评上提出作曲有"名家""行家"两种标准。清代金圣叹所作《读第六才子书西厢记法》，黄宗羲的《胡子藏院本序》以及李渔的《笠翁曲话·词曲部》等专文和专著分别从文学批评、风格品评、创作技巧等角度对戏曲文学进行理论探讨。民国时期延续了古代对戏曲剧本的整理、品评和考证。以王国维、吴梅、冯沅君、赵景深、孙楷第、钱南扬、任中敏等为代表的一批当时的学者，对古代戏曲作品、作家生平、剧本本事进行研究和考订，以及对戏曲史料进行辑录和总结，初步实现对戏曲文学史的梳理和对戏曲文学理论体系的构建。

其中王国维对于现代戏曲学轮廓的建立功不可没，其《宋元戏曲考》用考证的方法对戏曲文学史进行溯源，他认为戏曲"其源远在宋、金二代，不过至元而大成"，①卢前在《姚茫父先生曲学——代序》一文中，引用王国维对元剧之文章的表述，称"其写景、抒情、述事之美优，足以当一代之文学。又以其自然，故能写当时政治及社会之情状，足以供史论家论世之资者不少。又曲中多用俗语，故宋金元三朝遗语所存甚多"。②并将元杂剧与楚辞、内典并列，认为我国文学"得此而三"，从而确立了元曲在文学史上的地位。王国维的《曲录》则完成戏曲的目录整理，作品搜集和作家的统计。关于戏曲剧本，他在《盛明杂剧初集跋》中称"杂剧惟元人擅场，明代工此者寥寥"，在戏曲题材选择上，他指出明代朱有燉的作品"多吉祥、颂祷之作，其庸恶殆与宋人寿词相等"，丝毫未效仿到元人生气；在剧本体制上，指出"元人杂剧止于四折，或加楔子"，多于四折已非通例，更不必言不及四折者，朱有燉的《吕洞宾花月神仙会》却"杂以南曲，殊失体裁"，沈君庸之《渔阳三弄》虽用北曲，论其折数，亦失元人旧旨。在文章辞采方面，王国维认为明代"惟康对山、徐文长尚可诵，然比之元人，已有自然、人工之别"。其对元杂剧文章的研究主要包含结构、关目、思想、人物几方面内容，这也是一般戏曲剧本研究的主要落脚点。在肯定元杂剧文学价值的同时，王国维所言"文章之事，一代自有一代之长，不能以常理论也"，③也体现了其纵向的文艺发展史观。

这一时期，针对特定剧作家的戏曲理论研究著作也不在少数。张友鸾所著《汤显祖及其牡丹亭》主要介绍了明代戏剧家汤显祖之思想与作品，评述其剧作《牡丹亭》在当时文坛上之地位，并有《牡丹亭》本事考证、音谱与词句以及《牡丹亭》的女性群体接受情况研究。任二北为其所作的序言中从句章结构出发，评价汤氏之曲"有句无章，有深刻而无壮阔，不能驰骋，从何学《董西厢》"，认为词曲之业为"文学、音乐与戏剧之联合表现"，④论及戏曲研究，称其有作、唱、谱、演、考据、整理六端，其中作、唱、考据、整理均与戏曲文学研究有密切之关系，并将文学元素视作戏曲有机的构成部分而非异质的独立存在。冯沅君《古剧说汇》一书，汇集《古剧四考》《说赚词》《金瓶梅中的文学史料》等八篇论文，以及六篇跋文，两

---

① 王国维：《宋元戏曲史》，商务印书馆1915年版，第130页。
② 卢前：《姚茫父先生曲学——代序》，交通书局1942年版，卷首。
③ 王国维：《王国维论剧》，中国戏剧出版社2010年版，第188—189页。
④ 任二北：《汤显祖及其牡丹亭序》，张友鸾：《汤显祖及其牡丹亭》，上海光华书局1930年版，卷首。

篇附录。其中《古剧四考》中的"才人考"考证的是古剧承担编剧职能的才人,涉及古剧作家研究,《南戏拾遗》《天宝遗事辑本题记》《金院本补说》《元剧中二郎斩蛟的故事》则对古剧的剧目、题材、本事进行考证补说,此著用乾嘉诸老治经治史的精神方法治戏曲,为戏曲文学研究提供了重要的史料参考。

此外还有赵景深的《宋元戏文本事》《读曲随笔》《小说戏曲新考》,钱南扬的《宋元南戏百一录》《宋元戏文辑佚》,任中敏的《新曲苑》,杨尘因的《春雨梨花馆丛刊》,孙楷第的《元曲家考略》等多种论著,都为民国和后人戏曲剧本的整理和文学研究工作奠定了丰富的基础。

## 二、民国戏曲剧本创作理论的发展

从现代视角来看,"戏曲文学研究的首要之义即是对戏曲剧本的研究,其内容包括结构、情节、人物、思想、语言等内容",[①]由于中国戏曲有不同时代之分,不同体制之异,不同剧种之别,除了对不同时期、各体戏曲文学样式、不同剧种文学创作成就的研究之外,对戏曲剧本创作方法和技巧的探讨,也是民国戏曲文学研究的重要内容。

民国之前的戏曲文学创作是不称其为"编剧"的,而多用"作剧""制曲"等说法指称。"编剧"这一称谓是随着现代话剧的诞生和西方电影艺术的引进,逐渐被广泛运用到演剧界的概念,指戏曲文学创作和西方现代戏剧创作活动中的剧本创作环节。在戏曲改良活动和西方话剧被引入的时代背景下,民国的编剧理论发展主要表现为对中国古典戏曲剧作法的继承和对西方戏剧编剧理论的吸收。

不同于西方戏剧纯用对话展开剧情和表现冲突,戏曲除了说白,还需唱,唱词的写作是戏曲剧本创作的重中之重,这就不得不涉及文辞与曲律的关系调和。许之衡《曲律易知》一书对南北曲的宫调、曲调、韵律、衬字等曲律问题作了具体的论述,尤其对南曲的引子、过曲的节奏、粗细曲的分别以及曲调的搭配与场次的安排等问题论述十分详尽,对初学作曲者帮助甚大。吴梅为其所作序言称"昔王伯良《曲律》、李笠翁《闲情偶寄》,其于寻腔按调,措辞布局亦既言之详矣。而南词定势,剧场动作,尚多缺漏,守白注全力于此,所论排场配搭,诸篇足为词家之正鹄,而又非词隐鞠通辈所齿及也",[②]对此书于戏曲文学创作的积极意义进行肯定。

在以往戏曲理论发展史的书写中,每论及吴梅,多谈其专擅词曲研究,实际上吴梅终生从事曲学研究,制谱、填词、按拍无一不擅,对诗文和戏曲作剧理论也有颇多心得创获。如果说王国维是从语言风格、文辞、意境等视角对宋元戏曲进行解读,那么吴梅对戏曲文学的关注则是从曲的本身,如修辞、声律、宫调、曲谱等开始着手,从戏剧文学的特点出发,分析戏曲作品的情节结构与人物设置,指出其艺术价值之所在。如其《顾曲麈谈》《曲学通

---

[①] 李小菊:《生态、创作与传播》,北京时代华文书局2019年版,第245页。
[②] 吴梅:《曲律易知序》,许之衡:《曲律易知》,壬戌十二月刻本,卷首。

论》《南北词简谱》等论著,在对戏曲各方面艺术特征综合考量的基础上,对戏曲文学施以关注。《顾曲麈谈》一书是吴梅最早的一部曲学著作,其中包括原曲、制曲、度曲、谈曲四章,除了详细叙述昆曲的宫调、音韵、南北曲的作法及昆曲的唱法,还杂录元明以来曲家轶闻,此外还有对部分作家、作品的评介。其在第二章《制曲》第一节《论作剧法》的小引中,提出作剧的妙处,首先在于"真"字,其次在于"趣","真,所以补风化;趣,所以动观听;而其唯一之宗旨,则尤在于'美'之一字"。① 《曲学通论》则是吴梅以王骥德《曲律》为依据,旁采周德清《中原音韵》、朱权《太和正音谱》、沈自晋《南词新谱》及陶宗仪、王世贞、臧懋循、李渔、焦循等著名词曲家的著述,在《顾曲麈谈》的基础上,编撰而成。其在自序中称:"自逊清咸、同以来,歌者不知律,文人不知音,作家不知谱,正始日远,牙旷难期。"② 所谓"文人不知音,作家不知谱",即是在强调戏曲文学创作和研究需对戏曲音乐原理和规范通晓掌握。吴梅晚年所定稿的《南北词简谱》被卢前称作"曲文学的标准书"。此外,吴梅除了对曲体文学有研究,对作剧之法有见解外,于剧本创作上也有所尝试。其作有《风洞山》《霜崖三剧》等传奇、杂剧十余种,其在《霜厓曲录》自序中也称自己"少耆声歌,杂剧传奇,间尝命笔"。③

吴梅对于戏剧结构方法也很有自己的独特眼光,在其校刊的《古今名剧选》《梧桐雨》跋文中,他认为元杂剧《梧桐雨》"结构之妙,较他种更胜",④能超脱"通常团圆套俗",结尾以"夜雨听铃"作结,突破寻常戏曲结构和叙事手法。继元杂剧之后,对于被王国维视为"死文学"的明清传奇的结构艺术,吴梅也有不少精到见解,称"元杂剧多四折,明则不拘,如徐渭的《四声猿》,沈自晋《秋风三叠》,则每种一折者;王衡《郁轮袍》,孟称舜《桃花人面》,多至七折、五折者,是折数不定也"。⑤ 吴梅认为明代杂剧在剧本体制、音乐体制、演出排场之上,较元杂剧有所进步,文词则二者各有千秋。其原因在于吴梅能够将戏曲视为艺术,故而能从文律谐协的角度分析戏曲作为场上之曲的艺术效果。

吴梅虽然和王国维一样都以文学进化论的认知看待中国戏曲的发展,但比王国维的文学发展史观更进一步。他并未将"一代之文学"的最终形态止步于元杂剧,而是认为明代杂剧传奇并不逊色于元杂剧。其在为青木正儿《中国近世戏曲史》作序时,甚至提出"今歌场中,元曲既灭,明清之曲尚行,则元曲为死剧,而明清为活剧也",⑥ 他将戏曲放置于金院本、诸宫调、元杂剧、元散曲,到明杂剧、明传奇、明散曲,再到清杂剧、清传奇、清散曲这样线性的、系统的戏曲史时空中,对元明清三代戏曲作家的生平、作品、艺术特点、风格流派进行品评梳理,基本勾勒出了中国古典戏曲文学发展的全貌,可见其动态的、历史的学术观念和理论眼光。

---

① 吴梅:《顾曲麈谈·下卷》,商务印书馆1916年版,第3页。
② 吴梅:《曲学通论自叙》,吴梅:《曲学通论》,商务印书馆1935年版,卷首。
③ 吴梅:《霜厓曲录序》,商务印书馆1931年版,卷首。
④ 吴梅:《梧桐雨跋》,吴梅校勘:《古今名剧选第一册》,北京大学出版社1922年版,第32页。
⑤ 吴梅:《中国戏曲概论》,上海书店1989年版,第9页。
⑥ (日)青木正儿:《中国近世戏曲史·序》,王古鲁译,商务印书馆1936年版,第1页。

熊佛西的《写剧原理》是近代最早的关于剧本创作原理的系统性论著,他在自序中强调剧本的重要性,提出创作剧本应该"有原则""有方法",并认为"中国第一个戏剧理论家要推李笠翁",此语实不为过。梁士诒曾明确提出戏曲应该向西方现代戏剧学习编剧方法。辻听花所著《中国剧》将京剧视为汇集了文学、音乐、舞蹈、绘画的综合性艺术,此书关注到了其中的脚本唱词、名目派别以及歌曲音乐、装束脸谱,甚至囊括了剧场道具、营业方式、管理捐税等戏剧演出所包含的诸多因素。梁士诒为其所作序言中提到剧本文学的创作,称"抑吾闻之,今世界之卓然称名剧者,皆采取表象主义者也",可以看出梁氏对西方剧作家易卜生、罗斯坦特、梅德林克、霍德曼等人的表象剧本十分推崇,认为他们不光是剧作家,更是于文学上有造诣的文豪,认为西方戏剧之所以艺术上乘,是由于"西洋剧本与文学合",而我国戏剧事业之所以落后,是由于"吾国剧本与文学离",①其论调如今看来虽有其局限性和片面性的,但也侧面说明了当时西方编剧理论的成熟和对戏剧文学的重视程度。

五四运动前后,一部分激进的资产阶级知识分子和新文化人士对戏曲口诛笔伐之举,无疑矫枉过正。这种激进的主张不仅未能彻底否定戏曲,反而推动和坚定了戏曲界人士从目的到方法对民族戏剧进行革新的思想,"国剧运动"便是代表。五四运动之后,余上沅、赵太侔、熊佛西、闻一多等人组成剧社推动"国剧运动",发表理论文章,进行艺术实践。他们一方面以西方戏剧为借鉴,主张引用西方戏剧的布景、灯光等先进的舞台技术;一方面肯定民族戏剧艺术的特色,反对案头文学,强调戏剧文学的演出性和群众性,对传统戏曲艺术持尊重态度。其中许多理论文章,也对当时的京剧改良确乎产生了影响。

整体上来看,民国期间的戏曲剧本创作理论还是在继承古典戏曲剧作法的基础上,倡导旧戏编剧也能吸收新剧(话剧)和西方戏剧的科学化创作体系,以期为社会发展灌注进步之精神,为旧剧改良提供系统之方法。

## 三、戏曲理论批评与戏曲文学创作的互动

就戏曲自身发展规律而言,一般认为,理论批评会滞后于实践活动,但这种滞后是有限度的滞后。实践活动与批评活动之间的跨度并不都是固定的,有时创作活动和批评活动可以同步,甚至理论批评有时会超前于创作实践,从而对实践有所指引。不过可以肯定的是,一定时期的戏曲文学理论,必然是立足于其时代及其之前时代所存在的文学创作状况的。

随着戏曲自身的不断发展,至近代特别是民国时期,戏曲文学的重要性逐渐凸显和确立。与此同时,关于近世戏曲舞台上"文学性"的缺位还是在场,却在当时的理论界引起不少争议。卢前在《姚茫父先生曲学——代序》一文中对不同剧种所蕴含的文学精神的多少进行考量,认为"戏曲自身所富有的文学价值逐渐消失殆尽,唯有昆曲尚存文学之精

---

① 梁士诒:《中国剧序》,辻听花:《中国剧》,北京顺天时报1920年版,第3—4页。

神",①直言"皮黄没有什么文学的价值",梆子与弋阳诸腔也无甚希望,当时的戏曲想要挽回颓势,唯有寄希望于"昆腔斟酌变革"。他认为戏曲文学精神的正统地位正在日渐萎弱,其观点能够代表当时相当一部分以传统曲学方法治曲的戏曲理论家。这主要是由于古典戏曲的创作主体是文人剧作家,接受主体是以市民和上层社会群体为主的观众群及少数文人批评家,因此明清时期的戏曲呈现出以戏剧文学为主导的状态;而民国时期的戏曲创作主体却是以民间艺人为主,兼含少数文人剧作家,接受主体则是包括市民、农民在内的社会各阶层的观众群体,戏曲艺术以声腔表演为重。

朱天目从戏曲评论角度称戏曲虽为小道,却是"合文学艺术组织而成",因此从事戏曲批评者"非熟习梨园掌故,具有精锐眼光不能道其只字",②可见民国戏曲理论家一方面强调戏曲文学性在戏曲艺术中的独立价值,另一方面又认为戏曲文学性对戏曲艺术效果的整体呈现有着至关重要的作用。冯叔鸾在《若梦庐剧谈》序言中说道:"剧,文学中事也,而今之演剧者,多不知文学为何物。"指责当时所谓的新剧家们,除春柳社、新民社等主流剧社外,竟"或有之无不识,块然没字碑者矣",可见当时剧界文学之没落。他又强调戏剧文学之于世道人才之盛衰,有足以观觇之效,而不是仅"沾沾于艺术之消长而已也",③足以见在戏剧理论界内部对戏曲文学创作的重视和对文学性缺失的遗憾。

对于卢前"皮黄没有什么文学的价值"之类的论断,徐凌霄却有不同看法。他在《皮黄文学研究》一书"缘起"中提到:自己在各报戏剧专刊发表"剧体文学"之意见,其文章中侧重皮黄的议论观点,曾被金悔翁和子敦先生等人所赞赏。许志本也曾对其谈到"皮黄实已占领最普遍而合于剧场实用之优势,然而文人之著剧曲史辄曰宋元,雅人之谈声调,讲高尚娱乐者必曰昆腔。虽流连于戏院,沉醉于金锁记、玉堂春者大有人在,而一涉于学者之案头,高明之讲座,辄复卑之无高论焉"。④ 可以看出当时皮黄文学研究的冷清与京剧舞台演出的炙热形成鲜明的对比,究其原因为何? 金悔翁称:"方今之世,文学定义大有变迁,自白话文盛兴,民间文学,市井歌谣,小说评话,皆有'拨云见日'之运会,独此皮黄一道,旧文人目为俚词,新文人又不措意整理,而皮黄蓬蓬勃勃之优势,依然弥漫于全国,是必有其致胜之道。旧文人之卑视,以其素日以高文典策为城社也,犹可说也。新文人既已提倡民间文学,力斥雅人之以艰深文浅陋,独于此博大恢宏之皮黄戏曲,若睹焉,则不可说也。是非不欲也,有所不能耳。"⑤在金悔翁看来,对于皮黄文学研究甚少的原因,并非时人不想,而是能力不足。面对这种情况,徐凌霄凭借其丰富的剧评经验和深厚的理论素养,著成《皮黄文学研究》一书,对京剧文学进行剧情、节奏、唱念等全方位的分析总结。

戏曲理论批评对戏曲文学创作活动的指引也是二者互动关系中的重要一环。戏曲文学创作思想主题的选定是首要的,其次是戏文的写作以及结构布局等创作技巧。易君左

---

① 卢前:《姚茫父先生曲学——代序》,交通书局1942年版,卷首。
② 朱天目:《戏剧大观序》,刘豁公编:《戏剧大观》,上海交通图书馆1918年版,卷首。
③ 冯叔鸾:《若梦庐剧谈序》,宗天风编:《若梦庐剧谈》,上海泰东图书局1915年版,卷首。
④⑤ 徐凌霄:《皮黄文学研究》,世界编译馆北平分馆1936年版,第1页。

谈到当时平剧的创作技巧,认为"意义和文学上还有许多可以斟酌的","意义"是戏曲剧目的思想意义,当时平剧的思想形态大多鼓吹忠孝节义,导致平剧的封建意义过重,以至思想落了下乘。其中愚忠愚孝、蔑视女性权利、养成奴才、提倡迷信的脚本,皆有改良的需要。其次便是"文学",因为创作主体的文化水准有限以及对剧本文学的忽视,所以当时的剧本中有一些不通的词句,以至文学价值受损。民国期间的戏曲本体观念日益成熟,这种观念体现在戏曲文学创作和研究中就表现为对戏曲剧本创作方法的重视和强调。严独鹤称"居今日而言改良戏剧,非初逞一时笔底之意兴即可集事,必得精于文学,兼通剧学者,出而为伶人之导师,授之以精善之剧本,教之以演艺之方法",①便是强调戏曲文学创作需注重戏曲的文学性、表演性、剧场性等综合因素的完美融合。

由于民国特殊的历史背景和复杂的社会境况,需要从不同的角度对这一时期的戏曲文学创作活动进行评判。固然,随着戏曲表演艺术的空前发展,仰赖"名角制"的生存模式,必定导致市场运作规律下戏曲舞台对戏曲文学的挤压,文学本位让渡于表演本位。但这种现象不单纯是过于强调戏曲表演而忽视剧本文学的结果,还因为自花雅之争以来,花部乱弹以及京剧皮黄以其符合大众审美、充满民间力量和舞台魅力的强大艺术生命,已经逐渐取代杂剧传奇等以文辞、结构优胜为前提的传统戏曲范式。

不过与前代相比,民国时期的戏曲文学创作、改编、整理也不在少数,创作主体也不再局限于上层文人知识分子。当时从事戏曲编剧活动的人中,有吴梅这样有众多传奇杂剧作品,著、度、演、藏各色俱全的曲学大师,有汪笑侬这样接受过传统仕途教育、任过清朝官职后又投身戏曲界的旧式文人,有成兆才这样会拉会弹、会编会改、会创作会导演的草创评剧之父,有齐如山这样曾游历海外,对西方写实戏剧有所了解,并深谙戏曲美学原则和艺术价值,集戏曲编剧、评论、理论演剧于一身的戏曲大家,有罗瘿公这样出身仕宦,师从维新,清末民国均出任官职,精书法,善诗词,能饮酒,喜交游,发掘并培育程砚秋成为一代京剧大师的风雅名士,此外还有李桐轩、孙仁玉这样出身陕西同盟会,创建易俗社这一新型艺术团体,具有民主思想和文学修养的文人学士。民国时期诞生于这众多文人、艺人、戏曲大师之手的剧本也是不可胜数,剧本类型体制也很丰富,有杂剧传奇剧本、原创皮黄剧本、传统戏改编本、新编时装新戏和古装新戏等多种类型。

民国戏曲理论批评家的身份构成较之古代也更复杂,单就民国戏曲论著序跋作者而言,就可以划分为戏曲学者、戏曲批评家、文学家、戏曲从业者、报刊出版界人士、政府官员、收藏家等多种类型。戏曲学者如王国维、吴梅、卢前、齐如山、董每戡等,戏曲评论家如冯叔鸾、张肖伧、张豂子、宗天风等,文学家如祁景颐、徐剑胆等,戏曲从业者如冯春航、陈彦衡、徐凌云、张德福等,报刊出版界人士如徐凌霄、陈纪滢、沙大风、杨季生等,政府官员如赵尊岳、阎金谔、易君左等,收藏家如张丹斧等,都曾对戏曲文学加以不同程度的关注并作出不同程度的理论贡献。

对戏曲剧本创作主体的身份背景和人生际遇综合考察之后,再来看这一时期的戏曲

---

① 严独鹤:《戏学大全序》,刘豁公编:《戏剧大全》,生生美术公司1920年版,卷首。

文学创作和戏曲理论批评的关系，这二者的互动实际仍未超脱出戏曲艺术的内部生态范围。当传统戏曲发展至一定阶段，其已不单单是一个艺术门类和一个行业组织，它在相当程度上已经形成了自身稳固的圈层结构，当时的许多评论家、理论家都是浸润戏曲界已久的戏曲爱好者，有些人还同时担任着戏曲编剧、戏曲导演、班社剧团运营者、戏曲演员经纪人等角色。他们的共同点是，都深谙戏曲门道，对创作方法和艺术规律十分熟悉，且具有一定的知识素养，较普通艺人更具文学涵养。例如凌善清《新编戏学汇考自序》中提要"乱弹剧本之文字，固不及昆曲，然大都亦出于文人之手笔间"。在这样一个社会圈层内部，戏曲文学创作活动与戏曲理论批评逐渐形成一种内生循环和互动模式。

一方面，这种互动表现为理论对戏曲剧本文学创作的促进、推动，例如吴梅"据旧律以谐新声"的制曲思想和曲学理论悉数被他用在教学上，令清末以来有词无曲的"死文学"转而成为有词有曲的"活文学"。又如徐凌霄从文学之定义、文学与词、文学与剧曲、词曲与剧曲、昆腔与昆曲、乱弹与昆腔、乱弹中之二黄、土二黄与雅二黄等诸多范畴出发，对戏曲文学中的问题进行综合与厘定。不同于知识界对戏曲居高临下的改良呼声，也不同于文化人门外观景一般的耳闻目接，这一类基于戏曲自身艺术规律的理论批评主张，对戏曲剧本创作大多有切实的助益。另一方面，这种互动表现为戏曲自身发展对戏曲文学理论的呼唤。何卓然、戴兰生所作《戏剧论选序》指出"迩来评剧文字，或散见各报，或专著成书，然论及伶人技艺之优劣者多，发明戏剧结构如何者少，余时以为憾焉"。① 余上沅《国剧运动自序》也称"旧剧何尝不可以保存，何尝不应该整理……可是在方法上面，便不是三言两语可以概括的了，这要有人竭平生之力去下死工夫的。至于新剧，一般人还不曾完全脱去'文明戏'的习气，剧本是剧本，演员是演员，布景是布景，服装是服装，光影是光影，既不明各个部分的应用方法，更不明整个有机体的融会贯通"。② 长此下去，终会导致戏曲剧本创作和舞台演出两头脱落，难以为继，可见戏曲实践对戏曲创作方法和理论体系的迫切需求。正是在这种默契之下，戏曲文学创作和戏曲理论批评之间自然而然产生良性的互动。

综上所述，尽管戏曲理论批评与戏曲文学创作的发展并不平衡，但通过民国戏曲论著序跋，我们还是能够发现：民国时期的戏曲理论家如何在对古代戏曲作品、作家生平、剧本本事的研究考订和对戏曲史料的辑录总结中初步实现对戏曲文学史的梳理和对戏曲文学理论体系的构建；发现民国期间的戏曲文学创作理论在继承古典戏曲剧作法的基础上，同时吸收新剧（话剧）和西方戏剧的创作原理，从而实现对戏曲剧本创作方法和技巧的探讨；通过当时的戏曲理论批评与戏曲文学创作之间关系的考察，了解到戏曲生态内部理论批评活动与创作实践活动的互动模式和共生关系。

---

① 何卓然、戴兰生：《戏剧论选序》，刘汉流编：《戏剧论选》，中华印书局1930年5月版，卷首。
② 余上沅：《国剧运动》，新月书店1927年版，第1—9页。

# 中国戏曲艺术对"性格化"表演理论的重构及其偏离

## ——以越剧表演机制的形变为例

### 李 培[*]

**摘 要**：在吸收海外性格化理论的基础上，越剧自身表演理论体系的发展主要经历了萌芽、成熟与偏离三个重要阶段。追溯它表演理论话语形成的背景、过程和理论依据等内容则可以相对典型地反映出中国戏曲艺术性格化表演理论构建与偏离的过程。进而揭示出造成上述路径变迁产生的重要原因、主要表现和关键理论等核心内容，从而为当代戏曲表演理论的发展和舞台实践提供借鉴。

**关键词**：性格化表演理论；越剧；中国戏曲；重构；偏离

中国戏曲"性格化"表演体系的建构发端于20世纪二三十年代哥格兰和斯坦尼斯拉夫斯基等人表演方法的引入。这些海外的演剧理论以如何塑造人物性格为主，并最早在电影和话剧界流行。它们为中国旧戏表演方法的提升提供了理论和舞台实践方面的双重依据。新中国成立后，伴随中国社会主义新文艺建设对斯坦尼表、导演理论的全面普及，中国戏曲由此也正式形成了一套适应自身的"性格化"表演谱系。20世纪80年代以来，在后现代文艺思潮和多元视觉文化的冲击下，这套表演理论却成为仅供观众回忆的文化标本。它的价值也被如今眼花缭乱的舞台视觉效果所淹没。令人欣喜的是，当前的越剧界依然将那些演技派名家们称为"性格演员"。获此殊荣的越剧名家有袁雪芬、张桂凤、王文娟、金彩凤、方亚芬、陈飞等人。这也点明了越剧对人物性格塑造的重视。恰巧，越剧这套表演方法的形成与中国戏曲对海外"性格化"表演理论的演绎路径保持了一致。因此，追溯越剧这套表演理念的来龙去脉也可以揭示出中国戏曲"性格化"表演理论话语的演进轨迹与现实意义等重要内容。

## 一、越剧性格化表演理论的萌芽（1942—1948）

在吸收海外性格化表演理论的基础上，越剧初步形成了以"人物性格"塑造为核心的

---

[*] 李培（1987— ），上海大学中国语言文学博士后流动站研究人员，专业方向：文艺理论与越剧艺术研究。
【基金项目】本文为国家社科基金艺术学重大项目"中国近代以来艺术中的审美理论话语研究"（项目批准号：20ZD28）的阶段性成果。

综合舞台表演机制。这主要表现为越剧中的导、音、美等艺术要素都围绕剧中人物性格的塑造发生改变，具体表现特点如下：

第一，在创作价值和主题上发生了改变。在创作价值上，越剧实现了从娱乐大众到启蒙大众的转变，如袁雪芬所说："……我们提出演出就是要成为社会的镜子，要演有意义的作品，决不演无聊的东西"。[①] 与之适应的主题则以传达爱国主义情感、反封建压迫和妇女解放思想为主，如《梁祝哀史》(1944)中对抗封建婚姻的表现、《农家女》(1948)中对封建等级观念的讽刺等。

第二，构建了与越剧艺术本体语言相融合的表演手法。在唱腔上，它形成了一套以人物性格类型和情感强度变化为选择尺度的唱腔设计、创腔和节奏控制理念，如袁雪芬用来表达悲愤情感的"尺腔"、徐天红的新哭调等；在音乐上，以刘如曾为主创作人初步研究出了一套显示慷慨激昂民族气质与多元化性格的女性声腔音乐体系。这套音乐体系的创建离不开越剧从"四工"弦到"合尺"弦的主要变化。由此，越剧的基本调被调高，从而更有利于悲剧情感的表达。在布景与造型上，越剧运用电影和话剧中的机关布景、闪电布景手法、油彩化妆技法和一戏一格的服装定制理念。

只是，越剧虽然初步确立了以人物性格塑造为核心的舞台表演机制，可是并未做到与中国戏曲传统表达形式的充分融合。例如在身体语言方面，为了充分吸收观众的注意力，它废除了不少有古典韵味却看似冗繁的身段、有韵律的台步和圆场动作等。即便如此，它在表演上的进步也是令人称赞的。这促使越剧从落难小姐和贫苦书生之间爱情俗套的叙事到具有普遍社会意义人物形象塑造的转换。由此，不得不触发这样的追问：为什么它要去革新，要去创造新的人物形象？归纳起来离不开以下四点：

第一，20世纪二三十年代电影界和话剧界"性格演员"流行趋势的助推。"性格演员"俨然成为当时电影和话剧用来卖座与包装的噱头，如《性格演员在〈罪恶街〉超越自我》《著名日本性格演员小井德洙(Tetsu Komai)被选为重要角色》《克劳德·吉林沃特，资深舞台和银幕性格演员》等特意强调性格表演的电影宣传。越剧要想卖座就必然要向他们进行学习。在《越剧的模仿与改革》一文就曾提到："今越剧之布景、灯光则模仿话剧。服装、行头模仿平剧。编剧取材一切，则模仿电影。"[②]

第二，离不开对哥格兰和斯坦尼斯拉夫斯基性格化表演理论的引入。当时对海外流行表演理念的推介主要以报刊介绍和学术著作的翻译为主。如郑君里、章泯不但翻译了斯氏的《演员的自我修养》，而且将它运用在了话剧《钦差大臣》(1935)和《大雷雨》(1936)的演出之中；吴天翻译了哥格兰的《演员艺术论》等。

第三，离不开当时戏剧表演界对哥格兰和斯氏表演观念的探讨。其中，万籁天和郑正秋对斯氏重视演员生活体验的表演方法表现出了极大的热情，如万籁天说："经过多方面的生活——可就平日所观察的三教九流，五花八门的人类中，选择恰适合于剧中人之身份

---

① 袁雪芬：《求索人生艺术的真谛——袁雪芬自述》，上海辞书出版社2002年版，第15页。
② 曼妙：《越剧的摹仿与改革》，《铁报》1948年8月28日，第3版。

者加以应用";①"郑正秋的表演理念是,表演要贴合剧情需要和戏中人物的身份,并要把戏剧精神传达出来,演员动作、念白要恰如其分……"②他们主张演员要在生活体验与角色体验对比的基础上提炼出相应的演绎方法。相较而言,徐公美则更支持哥格兰对角色性格理性化的处理方法。所谓的"理性化"表现为哥格兰将代表演员个人的"第一自我"与彰显角色性格的"第二自我"区分开来。而"第二个自我"被实现的"……第一个必要条件是深刻地和仔细地研究性格;然后,必须按照性格所决定的人物的必然形状,由第一自我形成概念"。③ 因此,相较于情感体验,哥格兰更重视演戏的技术。在此基础上,徐公美提出了"动作术","就是叫演员怎样去运用自己的身体,以表现剧本底意义和剧中人的思想行为"。④ 这意在说明:演员们在表演之前务必熟练地掌握手、眼睛、胳膊、腿、臀部等身体语言塑造人物的要领,以期达到完美塑造的目的。

第四,离不开当时戏剧界对性格化表演理念的界定与应用。如《新演员手册》一书提出"性格化就是分析和综合的一个事件"⑤;《表演艺术论》中出现了专门论述"性格表演"的章节,并指出所谓的"性格表演"是"演员是从他的自我,从那模仿化妆及典型的类似上来创造一种'性格',如守财奴,或流浪汉,乞丐,易怒的父亲,传统的牧师,爱尔兰人诸如此类的性格";⑥洪深开拓了布景中色彩、光、线条等要素的性格塑造问题;就性格化问题,龚参做出了"典型化性格"和"个体性格"之分,认为只有"典型的一面与个体的一面很相当地配合起来。这才能在戏剧中产出完整而真实的性格来"⑦;郑君里则是直接将"性格"理解为"那身处如此这般的社会关系之间的一个独特的人格"。⑧

综上来看,在戏剧表演界,大家关注较多是如何进行角色性格塑造的问题。而越剧为何从才子佳人转向对具有社会价值的人物形象进行塑造?这与当时文艺界对人物典型性格的初步重视有直接关联。着重强调"典型性格"学者有成仿伍、瞿秋白、胡风、蔡仪、周扬等人。其中,当时比较有影响力的观点有成仿伍区别"普通"概念的说法、瞿秋白强调人物性格的阶级属性观点和胡风对典型性格普遍性和特殊性特征的强调。

可是仅对"典型性格"这一概念的界定,蔡仪和周扬的说法则相对清晰,并有一定的相似性。蔡仪认为"典型性格"是"概括人群的发生于同一根底的因素之诸性格的特征,而构成诸性格的同一根底的因素又是根据同一社会的基础。"⑨这表明"典型性格"其实指的是在某一阶级和社会之中不同类型人群中所暗含普遍性格。与"典型性格"相对立的概念是"个人性格",则指因门第、教养、经验、生理、心理和地域等方面存在的差异性而造成的性

---

① 陈趾青、万籁天:《对于摄制古装影片之意见、演剧人的身份与剧中人的身份》,《神州特刊》1926 年第 2 期。
② 赵海霞:《近代报刊剧评研究(1872—1919)》,齐鲁书社 2017 年版,第 246 页。
③ 《戏剧报》编辑部编:《"演员的矛盾"讨论集》,上海文艺出版社 1963 年版,第 272 页。
④ 徐公美:《演剧术》,中华书局 1941 年版,第 42 页。
⑤ 饶生史亭等著,田禽译:《新演员手册》,上海杂志公司 1948 年版,第 91 页。
⑥ 司达克·杨著,章泯译:《表演艺术论》,上海杂志公司 1939 年版,第 36 页。
⑦ 《演剧手册》,上海杂志公司 1939 年版,第 38 页。
⑧ 郑君里:《角色的诞生》,生活·读书·新知三联书店 2018 年版,第 14 页。
⑨ 蔡仪:《新艺术论》,商务印书馆 1943 年版,第 116—117 页。

格形式。针对具体的戏剧创作,二人都主张将"典型性格"与"个人性格"结合起来,如蔡仪说:"艺术的典型不能是类型,它要是典型的人,同时又是这一个个别的人";①周扬提出:"……典型具有某一特定的时代某一特定的社会群所共有的特性,同时又具有异于他所代表的社会群的个别风貌"。②

在这种创作风向中,越剧更侧重对典型性格中的普遍性进行描绘,更关注对反封建压迫、提倡妇女独立和民族革命情感的呈现。于是,这时期我们不是看到备受压迫的女性形象,就是看到胸怀民族大义的爱国男性角色,如《血洒孤城》(1945)中抗击倭寇的国强与国良。其实,对阶级压迫情感和家国情怀的典型叙事不仅是越剧表演的重点,而且在其他戏曲中也是同步的。诸如刘厚生在评价周信芳的表演思想的时候,说:"从 30 年代、40 年代起,当别的演员跟着潮流逐渐起步迈进时,他已很自觉地认识到要真实地刻画人物性格,要讲究艺术完整性,要革新发展。"③吴玲在《中国木偶剧团的演出》一文中指出,"……他们必须对于剧本有清楚的认识,与像话剧一样地来创造角色,来锻炼台词,在演出时才能把握着人物的性格,才能运用声音来表达他们的思想,才能通过声音的表情,使木偶演出有声有色,有灵魂";④《演戏的要诀》一文指出:"不论演平剧话剧,或是什么地方剧,……全剧的主题,高潮,结构,背景,乃至每一个剧中人的身份,性格和行动,都必须研究清楚。"⑤

可是,因受当时社会环境和文艺界讨论趋势的制约,诸戏曲艺术形式对人物的理解呈现出了一定的单一化现象。所谓的"单一化"主要指各戏曲演出主题存在着高度相似性和对阶级情感表达的统一把握之上。这样演出的目的导致中国戏曲对表现人物的艺术方法挖掘相对薄弱。《论民国时期中国戏曲理论的转型特质》一文也指出了这一点,说:"民国时期的戏曲改良运动,多从外部形式上对传统戏曲进行改良。"⑥这为新中国成立后这套理论在中国戏曲艺术中的继续延伸埋下了伏笔。

## 二、新中国成立后越剧性格化表演风格的转型(1949—1979)

### (一)新性格化表演风格的具体表现

新中国成立后,越剧这套从体验入手又从表现出来的"性格化"表演理论得到了进一步的延续与深化。它在主要演绎风格、人物塑造的核心和表演方法上都发生了改变。

---

① 蔡仪:《新艺术论》,商务印书馆 1943 年版,第 114—115 页。
② 胡风:《现实主义底一"修正":现实主义论之一:关于"典型"底普遍性和特殊性问题答周扬先生》,《文学(上海 1933)》1936 年第 6 期。
③ 刘厚生:《刘厚生戏曲长短文》,中国戏剧出版社 1996 年版,第 395 页。
④ 吴玲:《中国木偶剧团的演出》,《剧影春秋》1948 年第 2 期。
⑤ 微:《演戏的要诀》,《中国工人》1946 年第 8 期。
⑥ 金景芝、刘嘉茵:《论民国时期中国戏曲理论的转型特质》,《河北学刊》2015 年第 4 期。

第一，在主要演出风格上，越剧一改过去以"悲剧"和"苦戏"为主的演绎风格，转向了对大团圆和社会主义建设积极热情的描绘。例如，在越剧《西厢记》(1952)"适当地加强莺莺的反抗性，在长亭送别时结束剧情，留下莺莺的结局给观众去判断"。① 这种处理方法相对弱化了古人以"惊梦"一折为结尾的悲剧性。在越剧改编本《梁山伯与祝英台》(1951)中，祝英台大胆、主动袒露对梁山伯感情的做法与早期祝英台"时而躲躲闪闪（《三载同窗》），时而轻浮浅薄（《十八相送》），时而薄情寡义（《楼台会》）"②区分开来。

第二，在人物性格上，越剧从对阶级感情和民族革命情感的呐喊转向了对社会主义新文艺形式下人民精神、反封建意识、爱国主义精神、社会主义建设奉献精神、人民新面貌的表达上，代表剧目有：古装剧《西厢记》(1952)、《屈原》(1954)、《宝玉与黛玉》(1954)、《盘夫》(1954)等；现代戏《罗汉钱》(1952)、《祝福》(1950)、《技术员来了》(1954)、《乡下叔叔》(1954)等；电影《相思树》(1950)、《梁山伯与祝英台》(1952)、《追鱼》(1957)、《柳毅传书》(1962)等。在这些剧目之中，既有勇于反抗封建婚姻桎梏、寻求自由恋爱与婚姻的社会主义新女性，如崔莺莺、祝英台和林黛玉；又有体现社会主义建设热情的典型人物代表，如技术员、党员、劳动模范；还有代表爱国思想的革命英雄，如抗金英雄韩世忠和梁红玉。除此以外，也弥补了此前对于个性性格因素忽略的遗憾，如袁雪芬在《西厢记》"赖简"一折戏中，特意加了速拿轻放的动作，以表达女儿家接到心爱之人书信的害羞心态；在《焚稿》一折戏中，王文娟并没有沿用京剧掩袖而哭的程式表达，而是组合了声音和眼泪汪汪的表情语言去表现黛玉的绝望。这显得更加通俗化，提高了与生活中普遍情感经验相似的程度，照顾到了文学经典人物的性格特色。

第三，在表演上，越剧丰富了塑造人物性格的方法，确保了演员表演的稳定性。通过拓展各种板式变化与表现方法，越剧丰富了表达人物不同情感的音乐形式，例如，用紧拉慢唱的方式表现踌躇彷徨、犹豫不决的心情；用【转板】的方式表现人物性格在不同剧情中的变化等。而通过"定腔定谱"制度将那些新产生的演唱与表演形式固定了下来，构建了对人物性格塑造的理性把握。明明是脱胎于新中国成立前的旧表演观念，为什么可以在新中国成立后被继续推行？其中缘由主要体现在以下三个方面：

第一，离不开国家官方层面对斯坦尼斯拉夫斯基表、导演理论的支持。《中苏友好互助同盟条约》签订后，"在新的历史条件下，斯坦尼斯拉夫斯基体系乃至苏联的各种文学艺术在中国的传播不仅不再遇到任何政治障碍，而且一路绿灯，传播的方式也从自发、零散的民间交流改变为国家以行政手段有计划、有组织地大规模传播"，③在它的引导下，国家官方和地方文艺团体组织了多个"斯氏表导演理论"推广的学习班和研修班，如"1953—1957年，仅中央戏剧学院就举办了两年制的导演干部训练班和表演干部训练班，以及导演舞台美术设计两个师资进修班，四个班共有学员180余人"。④ 因此，国家的全力支持是

---

① 戴不凡：《评越剧〈西厢记〉的改编工作》，《人民日报》1952年11月13日。
② 张炼红：《历炼精魂——新中国戏曲改造考论》，上海书店出版2019年版，第42页。
③ 陈世雄：《三角对话：斯坦尼、布莱希特与中国戏剧》，厦门大学出版社2003年版，第104页。
④ 陈世雄：《三角对话：斯坦尼、布莱希特与中国戏剧》，厦门大学出版社2003年版，第105页。

越剧"性格化"表演机制被再度利用的根本外部原因。

第二,离不开戏剧界对性格化表演方法的再探讨。学者们和戏曲名家们扩展了探讨的范围,兼顾了寻求创造角色的来源和如何表演人物性格这两个方面。就来源而言,不少人主张从文学作品、社会环境、生活体验、前人表演经验和中国民间传统艺术中汲取人物性格塑造的营养。例如梅兰芳提出:"一个演员对剧本所规定的人物性格,除了从文学作品和过去名演员对于角色所创造、积累的结晶应当继承以外,主要就靠平时在生活中随时吸取新的材料来丰富角色的特点,并给传统表演艺术充实新的生命。"①阿甲认为,演员要想出色完成对人物性格的塑造,除了向生活学习之外,还可以"举凡妩媚潇洒的画中人物,刚健婀娜的雕刻塑像,以至鸢飞鱼跃、虎啸龙腾的姿态,都要观察,摹拟其形,摄取其神"②等。就如何进行角色性格塑造的问题,戏剧戏曲界提出了不同的理论观点,如张庚的舞蹈表演性格化的观念、陈幼韩的戏曲表演"剖象化"性格特征的阐发、舒强对演员之于角色性格内心体验的重视、黄克保对戏曲套子与性格塑造问题的讨论,等等。这充分体现出戏剧表导演界对性格化表演理论"中国化"和"时代化"延伸的重视。与此前相比,当代学者对这套表演话语的讨论更具体、更理论化,也更贴近中国戏剧艺术本身的世界。

第三,与国内学者"典型性格论"讨论的热潮息息相关。最初,因学界将"典型"与政治问题混为一谈,造成了中国戏曲创作出现了误区,如《牛郎与织女》(1950)将"织女"描绘成了一个穷人家的女儿;《白蛇传》(1949)把白素贞描述成了一个政治逃犯。京剧《新天河配》出现了直接让织女与老牛结婚的荒唐行为;《大名府》与《白兔记》硬生生地加上了民族战争的内容。诸如此类的例子十分多,十分不利于中国当代戏曲健康有序地发展。结合对这种情况的反思,学者们大都希望将典型人物或典型性格的灵活塑造与普遍的社会意义、时代精神结合在一起,如罗逊依据人物社会类型而提的公式化创作方法、王愚的人物复杂的个性与生活本质表现结合的创造观念、何其芳与社会"共名"的典型人物性格论和冯雪峰对理想化的和正面性格的强调等。

综上来看,此时学者们的讨论将"典型性格"与社会主义新文艺建设下的人民性格理想结合在了一起。那么,符合社会主义文艺建设需求,积极塑造时代化、政治化和理想化的人物性格也成为20世纪80年代以前中国戏曲表演的根本目的。虽然典型人物性格的塑造内容发生了转变,可大家却依然习惯从阶级和职业立场对人进行群体划分。于是,并未出现过多相对新颖的、尊重个性性格特征体现的表演方法与理论。那么,此时中国戏曲的表演也无法有效解决此前的单一化问题。

(二)在其他戏曲中的同步情况

这种演出主题在其他戏曲艺术中也是同步的。例如针对新中国成立后京剧的发展方向,张云溪说:"我们的京剧虽是民族艺术的一部分,在艺术上有着相当的成就,值得我们

---

① 转引自贾志刚:《戏曲体验论》,中国戏剧出版社1999年版,第10页。
② 阿甲:《戏曲表演论集》,上海文艺出版社1979年版,第9页。

珍视与爱护,但与各种新艺术和民间艺术比较起来,就显得政治上软弱无力。因此,我向京剧界同志们诚恳地希望:我们应该虚心地向新艺术和民间艺术学习,以新的血液来充实和发展我们的京剧,使我们的京剧获得新的生命,更好地反映现实,更好地发挥爱国主义的教育作用!"①周总理在评价昆剧《十五贯》时提出:"'十五贯'有着丰富的人民性、相当高的思想性和艺术性,它不仅使古典的昆曲艺术放出新的光彩,而且说明了历史剧同样可以很好地起现实的教育作用,使人们更加重视民族艺术的优良传统,为进一步贯彻执行'百花齐放、推陈出新'的方针,树立了良好榜样。"②丁是娥就沪剧发展的问题说:"怎样在舞台上创造鲜明的英雄形象,表现普通劳动人民的高贵气质,使我们真正能够打动观众的心弦,就不但需要精湛的演技,尤其需要对英雄人物和劳动人民的热爱,对他们真正的深刻的理解。"③其中类似的代表作有描写抗日战争中农民悲惨命运的平剧《苦菜花》、描写地主阶级压迫的现代京剧《白毛女》、反映中国渔民新的生活场面的闽剧《海上渔歌》等。同样,这在粤剧、黄梅戏、滇剧、花灯戏等艺术中都有所体现,这里不再一一列举。

除此之外,在表演上,其他剧种也是采用不断丰富和随时固定相结合的发展方式,如京剧中板式变化与情感情景化融合方法的运用。京剧在抒情和表达重大思考时,常用【西皮慢板】,如《四郎探母》中的几个"我好比"的唱段、《捉放曹》中陈宫"听他言吓得我心惊胆怕"的唱段;河南豫剧中根据人物性格特点而形成的动作设计概念,如《李双双》中孙有婆"纳鞋底"的动作、《朝阳沟》中银环的母亲"盘腿坐在炕"的动作等。可以说,社会主义新文艺建设时期的中国戏曲都很注重自身程式语言演进与构建齐头并进的生长模式。

## 三、20世纪80年代后越剧性格化表演机制的偏离(1980年至今)

(一)发生偏离的具体表现

改革开放以后,越剧从政治宣传的重要媒介变成了处于社会主义市场经济体制中的商品。为了此身份及自身经济利益的获得,越剧也从为时代造像转到如何吸引大众的观戏热情之上。失去了意识形态话语全面扶持的越剧也与此前的性格化表演机制发生了偏离。所谓"偏离"指的是它不再以人物性格塑造为主要基调,偏向一种以怀旧和坚守为主的存在方式。这主要有两个方面的体现:

第一,越剧的表演呈现出重复化的特征。近年来,越剧《红楼梦》《梁祝》《西厢记》等经典剧目出现了循环演出现象。与此同时,这种演出模式实际上占据了现今越剧的主流地

---

① 张云溪:《张云溪给京剧界朋友们的一封信》,《人民日报》1951年8月23日,第3版。
② 《文艺界人士举行昆曲"十五贯"座谈会周总理称赞这个戏是"百花齐放、推陈出新"的榜样》,《人民日报》1956年5月18日,第1版。
③ 丁是娥:《在中国人民政治协商会议第三届全国委员会第一次会议上的发言:让沪剧这朵花开得更鲜艳》,《人民日报》1959年5月5日,第4版。

位。在这些剧目的演出中,越剧性格化的表演机制主要以复现为己任,甚至,原有剧目的主题与内容改动都不大。较之以前,只是舞台视觉观感更加华丽与精致了。这让越剧焕发生命力的性格化表演机制被还原与重复的演出现状所淹没。

第二,新时期以来以人物性格为中心的创腔机制全线崩溃。最初,通过对具有民间性和文人趣味性创作来源的挖掘,浙江越剧的发展呈现出了新的风貌。这推进了越剧地域化和诗意舞台表演风格的形成,代表性剧目有《陆游与唐婉》(1989)、《五女拜寿》(1982)、电视作品《汉宫怨》(1988)、《藏书之家》(2002)、《海上夫人》(2010)。虽然剧目主题各有千秋,越剧却再无新的唱腔产生,如《1977—2001年间上海越剧音乐的创新与成绩》一文说:"越剧音乐最重要的核心便是唱腔问题,而1977年之后上海越剧再没有了新流派唱腔出现"。[1] 这些剧目虽然主题新颖、人文情怀浓厚,可是,它们并不是越剧演出的主流,如上海越剧院2021年10月份的演出公告中,主演剧目有:《梁祝·十八相送》《李娃传·莲花落》《打金枝·闯宫》等;杭州越剧院2022年11月份的演出公告中传统剧目也占了三分之二。尽管如此,它们也无法拉动越剧性格化表演生产机制的全面复兴。

(二)发生偏离的原因及与其他戏曲的相似情况

越剧偏离过去性格化表演生产机制的原因主要有五点:

第一,新时期以来,越剧传统音乐的衰落。新时期以来,越剧加入了许多来自西方的伴奏形式,如电吉他、电贝斯、电子合成音乐等。它们以一种外配音的方式丰富了对越剧剧情和情境的音乐化描绘。可是,它们无法与促进越剧唱腔更新的过门相提并论,诚如周来达所说的那样:"这种外配音往往是一种固定时值的旋律,类似西方的歌剧音乐,由此限制了戏曲演员在舞台上唱腔或表演(动作)激情的自由发挥。而程式性的过门音乐却是灵活的,可以随机应变。"[2] 失去了过去展现人物性格的音乐基础,越剧就不容易创造出适合现今人物表达的新模式。

第二,如今的"作曲家"和"导演"核心制度对20世纪五六十年代的三合制的取代。如今的越剧更侧重对整体视觉效果和听觉盛宴的打造。有相当一部分导演不再以敦促和引导演员与角色性格塑造融合为己任。他们以尝试新的创作观念和颠覆传统作为演出的最终目的,如杨小青的诗化观念、郭小男的叛逆观念和展敏越剧音乐剧作理念等。至于越剧自身本体语言,却被冠以"流派"的指称冷冻起来,成为导演们坚守的阵地。就此,展敏说:"流派是很能反映人物内心的,所以常会说这个戏适合什么派。流派的根脉不能丢,它是越剧赖以生存的根本,也是越剧观众认同越剧的关键,……而外部的舞台呈现上则是可以变化的,可以随着现代科技的进步来适应观众的审美。"[3] 既然是根脉,那就是需要坚持和固守的,又怎会关注它当下的生命力呢?

---

[1] 张玄、陈俊颐、许学梓:《1977—2001年间上海越剧音乐的创新与成绩》,朱恒夫、聂圣哲主编:《中华艺术论丛》(第25辑),上海大学出版社2021年版,第94页。
[2] 周来达:《百年越剧音乐新论》,中国文联出版社2006年版,第188页。
[3] 展敏、张之薇:《"脚踏布鞋身穿西装"的杭州越剧——对话杭州越剧院导演展敏》,《戏曲研究》2016年第6期。

第三,演员创腔能力的全线下降。20世纪90年代后在大部分的越剧演出中都存在一种"克隆"的现象,即:"当新的作品投入排练的时候,每个角色的安排都是按照过去传统流派的风格进行设置,……这种克隆的生产风格……,相对限制了年轻表演者的艺术创造力。"[1]这样,演员自身获得发挥的机会就微乎其微。那么,作为曾经缔造越剧辉煌的演员群体便在一次次复现流派经典的过程中丢失了最应该承担的责任。

第四,就戏曲界而言,新时期以来传统戏与现代戏的创作都未将重点放在对人物性格的挖掘上。传统戏的创作主要以继承与发掘古老的文化遗产为主,而现代戏的创作则主要以颠覆20世纪五六十年代所形成的"传统"为主。然而,"传统"就是指"20世纪上半叶直到60年代初的中国戏剧的各种形态与规范。那是中国戏剧的一个繁盛阶段,确定了一大批地方性的戏剧剧种,形成了一大批代表性的著名演员,产生了一大批各个剧种的代表性剧目和代表性流派。"[2]由此,当前不管是传统戏,还是现代戏的创作,都未曾给越剧性格化表演机制的延续得以喘息的机会。

第五,受新时期以来典型性格论退场的影响。历经"文革"后,中国文艺理论界开始对过去典型性格塑造为主的文艺创作机制进行反思与批评。有相当一部分学者提出了新的观点,如吴亮的"典型的三种位移论"、刘再复对于人物性格二重组合的探索、余华的欲望表现观念等。这些观念无一不是在批评典型性格塑造论之中存在的片面性、单一性和脸谱化问题。他们期望将人物性格创作的重点转向对当下社会、家庭、人伦、婚姻、恋爱和人性的体现之上。

这些批评热潮对越剧产生了短暂的影响,出现了一批新作品,如展现家庭伦理关系的《五女拜寿》(1982)、描写文学作品经典形象的越剧《孔乙己》(1998)、叙述当下文艺青年恋爱故事的越剧《第一次亲密接触》(2002)等。可是,这场反思很快被后现代先锋文艺思想所取代。关于它对文学的要求,有学者指出:"……文学就是僭越,就是打破禁忌,就是自由。"[3]这也就是说,后现代文学的发展倾向一种反传统的创作方式。这样其实就割断了当下文学发展与传统命脉之间的继承关系,而主要以批判和颠覆为主。于是,关于人物性格的讨论也没有条件和契机继续下去。包括越剧在内的戏曲艺术也因为失去了理论的支撑而寸步难行。与此同时,在后现代文艺思潮、西方诸种戏剧观念、流行艺术、大众艺术、影视文化的冲击下,中国戏曲界也如文学一般向"传统"发起了冲击,将戏曲本体语言转化为一种舞台元素而存在。舞台越来越华丽,服装越来越精美,可是,演唱与表演大部分如出一辙。

这种情况在其他戏曲艺术中也是同步的。拿中国受众最多的京剧为例,在20世纪80年代大众文化和流行文化的冲击下,它也面临着生存的危机和日渐标本化的忧患。虽然前期的改革开放为它带来了如越剧一般的新戏剧观念,可是没有效改善京剧市场日渐低迷的现状,也未改变京剧以20世纪五六十年代的传统戏为主的演出趋势。因为自

---

[1] Ma Haili. *Urban Politics and Cultural Capital-The Case of Chinese Opera*. Ashgate,2015,p46.
[2] 罗怀臻:《罗怀臻戏剧文集》,上海人民出版社2008年版,第2页。
[3] 刘旭光:《理解后现代主义文论》,《陕西师范大学学报》(哲学社会科学版)2018年第1期。

1979年京剧传统戏的全面开禁以来,这"20世纪80年代后期,中国社会的文化观念经过几年前的空前活跃,重又归于理智。社会上许多人的思想都在接受了前期改革开放带来的各种丰富多彩的思潮、观念的基础上有了一个理性的沉淀。而这种文化情感的成熟,表现在人们对京剧等传统文化怀有强烈的认同感,并从中获得应有的审美愉悦。"[1]于是,为了迎合观众的这种观戏热情,很多剧团都大演传统戏,如《中国戏曲史教程》所说:"全国上演传统剧目成风,达演出总剧目的百分之九十以上,而新编古代戏与现代戏只占百分之几。"[2]由此可见,京剧与越剧一样,同样以复古和循环的演出方式为主。后来,伴随国家"弘扬民族文化,振兴京剧艺术"方针的实施,越来越多的京剧界大师们把重点都放在了如何更好地继承与发扬传统之上。在这种情况下,它也不太可能关注此前性格化表演体系如何延伸的问题,更不能再去研发新的唱腔以适应当代人性格内容的表达。京剧尚且如此,更何况昆剧、沪剧、黄梅戏、汉剧、潮剧、粤剧呢?

## 四、中国戏曲对"性格化"表演理论话语的重构及当代价值

如今中国戏曲发展整体上偏离了此前性格化表演体系的轨道。可是,从民国时期到20世纪80年代初期的这段时间里,中国戏曲艺术实际上也完成了对海外性格化表演理论的重构。这种"重构"历经了效仿和内化两个重要阶段。

第一,在效仿阶段,中国旧的文艺界以海外性格化表演方法作为提升自身表演能力的理论武器。他们大都把中国旧戏当作海外性格化表演理论的塑造对象,试图打造与之相雷同的演出空间和实现话剧化的表演模式。这一时期洪深、万籁天、徐公美等人的表演观念的主要参照物也是像哥格兰、斯氏等人的表演理论。为此,课堂的传授也以海外的理论学习为主。这个阶段,虽然越剧界体会到了舞台上人物性格塑造的重要性,可是,她们是用海外的表演理论标尺来衡量自己。由此,也造就了古典性弱化和过度话剧化的现象。

第二,在内化阶段,各戏曲将这种以表现典型人物性格为核心的表演方法与自身的程式语言融合在一起。"内化"的第一个标志是秉承中国戏曲的本质性地位,将海外表现人物性格的方法与如何开拓戏曲新语言和如何组织新的音乐形式密切结合起来。据此,探索适应中国戏曲不同时代化表达和不同情感传递的方法,如流行于越剧、京剧、豫剧等戏曲中的唱腔设计与逻辑运用现象、越剧所推崇的"前置情境体验"方法、豫剧的"下生活"表演原则等。这些宝贵经验都是综合体验法和表现方法的结果。今天,他们其实可以用来解决中国戏曲与当前观众审美习惯之间存在的距离问题,例如,戏曲如何进入年轻人的世界之中、如何创造具有当下精神品格的经典人物形象等。

"内化"的第二个标志则是将塑造人物典型性格与中国社会变迁、文艺观念演进和时

---

[1] 崔伟:《京剧史话》,社会科学文献出版社2015年版,第152页。
[2] 钮骠、梁燕、于建刚:《中国戏曲史教程》,文化艺术出版社2004年版,第280页。

代需求充分融合在一起。上文中越剧在不同时期人物性格塑造的转变就体现出这一点。除此以外,新中国成立后,学界就如何运用中国戏曲本体语言进行角色性格塑造这一核心议题展开了讨论。由此,形成了不少影响深远的表演理论与观念,这其实不仅有效构成了中国当代戏曲"性格化"表演机制理论话语体系的组成部分,而且是对海外性格化表演理论化重构的重要组成部分。这是因为这些学者观点大都受过斯氏的、哥格兰等人对人物性格塑造观念的影响。他们试图在与海外的对比中,寻找促进中国戏曲彰显人物性格的方法,阿甲说:"我们的戏曲,应该吸收斯坦尼,分析戏曲剧本主题、思想、情节、人物性格,都应该学习斯坦尼。但在做导演构思的时候,要考虑戏曲舞台的特点,要研究戏曲舞台的逻辑。"[1]李紫贵认为,在构思与人物分析的阶段,戏曲与话剧基本是相通的。而在具体表演层面,"戏曲舞台艺术的特点就是有一种特有的表现手段——程式,也就是唱、念、做、打和音乐伴奏(包括丝竹乐和打击乐)"。[2] 除此以外,焦菊隐"心象说"中的"形体动作"与"内心心理"相统一的观点,齐如山对过去从性格出发的程式语言运用方法的总结与提炼,这些观点都较为充分地揭示出中国戏曲界对海外性格化表演观念的理论化重构。这些证明了中国戏曲界对这套表演方法理论化探讨体系的建立。

虽然这套性格化表演被令人眼花缭乱的舞台视觉效果所掩盖,可是,它曾经助力过越剧流派的繁荣,曾经记录过京剧舞台上的民族之魂,也曾经让沪剧、豫剧、黄梅戏的人间烟火走进大众的视野。对于中国戏曲今后的发展来说,它存在一定的参考价值,主要有三点。

第一,我们待重新梳理以演员为中心、重视人物性格挖掘与戏曲程式语言创造相融合的表演方法,如越剧中从人物情感复杂出发的创腔制度;吕剧、豫剧等剧中对日常动作的舞台转化等。这有利于锻炼与调动演员的创造能力,从而发掘出适合现今时代精神与主题表达的新的戏曲语言。

第二,我们需要对 20 世纪 80 年代中国戏曲艺术性格化表演理论偏离的现象给予一定的重视。中国戏剧界的研究者们和演员群体对此都需要担负一定的责任。因为,不管从理论上,还是舞台实践上,他们都较少涉及对人物性格多元化内涵与变化做深层次探索,这点在上文中可以被佐证。不管是阿甲、李紫贵,还是齐如山、焦菊隐,他们并未过多地对人物性格做更深层次和多样化的阐释。这样就要求中国戏曲界再度回到老问题上,并在当下文学作品和日常生活中寻找创作原型,以建立戏曲艺术与中国大众之间的时代化链接。

第三,我们需要对借"传统"之名导致的固化演出现象进行反思,如越剧对各流派艺术的根脉式传承情况、京剧对传统剧目的大力倡导等。这些都不利于中国戏曲融入当下人们的生活之中。这样容易造成用古人之眼审视现代人的生活情境的尴尬。在当代戏曲的创作中,戏剧戏曲理论家、剧作家和演员群体仍然需要对人物性格进行更深层次、理论化

---

[1] 阿甲:《戏曲表演规律再探》,中国戏剧出版社 1990 年版,第 19 页。
[2] 李紫贵著、刘乃崇编:《李紫贵表导演艺术论集》,中国戏剧出版社 1992 年版,第 74 页。

的挖掘。除了以传统的姿态让观者们缅怀曾经的历史与文化以外,当代的戏曲人更需要引领观者们体悟当前、展望未来。

## 五、结　　语

如今我们已经很少看到戏曲界依据人物性格表现而引发的创腔现象,也很少听到对性格化表演理论的探讨。虽然新时期以来越剧及其他戏曲艺术形式大都偏离了这套表演理论体系,可是它的价值是不可磨灭的。它不仅代表了中国戏曲与海外戏剧表演理论一次成功的融合,而且是一次中国文艺观念与戏曲艺术创作的完美结合。与此同时,它为中国戏曲艺术本体语言的创新提供了理路和方法。它的出现让各戏曲艺术"流派"真正地流动了起来,这点值得继续发扬。而由此所导致的单一化和脸谱化塑造现象,需在源头上引起重视。

# 新材料挖掘

# 虚实·价值·路径
## ——论明清小说中的戏曲史料

王 伟[*]

**摘 要**：小说内容不但可以充当史料，有些时候甚至比传统史料更加可信。明清小说中的戏曲史料包含稀见戏曲剧目，具有辑佚、补遗的意义；叙事详细、生动，在一定程度上还原了历史现场；描写戏曲演出场面，为后世留下"演出实况"；提到不少近代伶人，可以视作晚清剧坛的备忘录。相对于其他文体形式的戏曲史料，这是小说文本最为独特之处。明清小说中戏曲史料的研究应该扩大学术视域，将更多的小说文本纳入研究中来；彰显小说的文体特性，突出史料的独特价值，深入解读戏曲史料，使之转化为学术生产力。

**关键词**：明清小说；戏曲史料；戏曲研究

早在现代戏曲学的发轫期，王国维先生就曾以《水浒传》中有关白秀英表演的描写来论证院本有白有唱。[①] 此后，越来越多的学者关注到明清小说中的戏曲内容，并对其解读。尤其20世纪80年代以来，相关的研究成果更是蔚为大观。在戏曲的研究中，这些小说文本已经被视为一种史料。但是，对小说内容能否成为史料，学界尚未形成统一的认识；对明清小说中戏曲史料的特点、价值以及研究路径，也缺少必要的检讨。上述内容的探究，是小说中戏曲史料研究过程中不可或缺的一个环节，也是其被投入学术应用的一个前提。

## 一、小说内容能否充当史料？

小说被视为一种虚构的艺术，而史料的基本属性则是"真实"，这对天然的矛盾为小说能否充当史料画上了问号。美国汉学家史景迁在其历史学著作《王氏之死》中引用大量《聊斋志异》的内容，就引起了史学界的争议。我国也有书评称《聊斋志异》"毕竟是虚构的，真实性值得探讨"。[②] 因此，在讨论小说文本的史料价值之前，应该先论证小说内容充当史料的合法性。

人们说小说是"虚构"的，或者说史料应该"真实"，其判断的标准就是该内容是否为历

---

[*] 王伟(1986— )，文学博士，上海师范大学影视传媒学院讲师，专业方向：戏曲理论与戏曲史。
[①] 王国维：《宋元戏曲史》，上海古籍出版社1998年版，第108页。
[②] 李冠杰：《史景迁著〈王氏之死〉》，《学海》2006年第2期。

史事实,即在历史上某事件是否真实发生过,某事物是否真实存在过。《王氏之死》之所以受到批评,就是因为所选用的史料在真实性上不符合这样的要求。然而除此之外,我们还应该看到历史上的另外一种真实,即虽然不是历史事实,但却是真实的历史现象。小说的记述就是这样一种真实,其中的事件或事物可能并不存在,可作者对它的创造却有一定的生活依据,以之作为观照对象,可以从中解读出表象背后的历史真实。梁启超先生曾说:"中古及近代之小说,在作者本明告人以所记之非事实;然善为史者,偏能于非事实中觅出事实。例如《水浒传》中'鲁智深醉打山门',固非事实也,然元明间犯罪之人得一度牒即可以借佛门作逋逃薮,此却为一事实。《儒林外史》中'胡屠户奉承新举人女婿',固非事实也,然明清间乡曲之人一登科第,便成为社会上特别阶级,此却为一事实。此类事实,往往在他书中不能得,而于小说中得之。须知作小说者无论骋其冥想至何程度,而一涉笔叙事,总不能脱离其所处之环境,不知不觉,遂将当时社会背景写出一部分以供后世史家之取材。"①此语诚然,小说所写的人和事即便并非真的存在,但在一定的历史背景下却符合情理,而且也一定会存在类似的人和事。陈寅恪先生称之为"通性之真实"——历史上真实发生过的事件或真实存在过的事物则为"个性之真实"——他曾说康骈《剧谈录》虽然"多所疏误",但其中所记元稹见李贺之事却可以"推见当时社会重进士轻明经之情状",认为"以通性之真实言之,仍不失为珍贵之社会史料"。② 因此我们可以说,小说内容不具有"个性之真实",但具有"通性之真实",可以作为史料。

小说能够反映社会现实,乃是就一般意义上的"小说"而言。中国传统小说又有些特殊,其自古即对"真实"有着强烈的追求,这令其所反映的社会现实具备了更高的可信度。

中国小说的发展一向遵循着自己的脉络,长期坚持"史传"传统。《汉书·艺文志》云:"小说家者流,盖出于稗官。街谈巷语,道听涂说者之所造也。"③"道听涂说"来的"街谈巷语",自然来自真实的生活。六朝志人志怪小说尽管今天看来不少内容都荒诞不经,但在当时却被视作真实发生的奇人怪事。唐代已降,人们开始"有意为小说",可正如石昌渝先生所说:"自唐至清,历代目录学家对'小说'的概念都作过自己的解释,'小说'的概念的确随着文化的发展而发展,但实录这一条,他们始终是坚持不变的。"④唐传奇的虚构成分颇大,文采也更加绚烂,可作者依然会在开篇煞有介事地说明故事发生在某时某地,就连小说的名字也嵌入作为史籍标志的"记""传""录""志"等字样。宋元时期,说话艺术兴起,讲史汇入小说发展洪流。虽然讲史话本内容大多不见诸正史记载,但无论说话的艺人还是听讲的受众,他们都把它当成真实的历史。这些人文化水平不高,但占据了国民的大多数。明清时期,各种历史小说自不必言,即便完全来自文人创作的世情小说,人们也"不相信作者'假雨村言'的宣言,挖空心思去索隐探幽,不找到小说影射的真人真事决不罢

---

① 梁启超:《中国历史研究法》,东方出版社 2012 年版,第 56—57 页。
② 陈寅恪:《隋唐制度渊源略论稿·唐代政治史述论稿》,商务印书馆 2011 年版,第 272—273 页。
③ (汉)班固:《汉书》,中华书局 2007 年版,第 338 页。
④ 石昌渝:《"小说"界说》,《文学遗产》1994 年第 1 期。

休"。① 小说虽然无法与正史争辉,但却有着"史补"的地位,《新五代史》《资治通鉴》等史学名著都曾从小说当中采撷过史料,洪迈甚至在《夷坚志补·芜湖孝女》中宣称"异日用补国史也"。② 无论小说的创作者还是小说的接受者,都强调"真实感"。在这种语境下,小说内容即便并非实有其事,也必然尽可能地反映真实生活。

到了晚清,小说创作中又兴起了一股"求真"的风气。晚清小说的作者很多都是报界中人,如吴趼人参与过《消闲报》的编撰,孙玉声曾任上海《新闻报》总编,并先后创办《采风报》《笑林报》,韩邦庆亦"尝担任《申报》撰著"。③ 他们的小说亦大多首先在报刊上连载,《海上名妓四大金刚奇书》即连载于《消闲报》,《海上尘天影》最初也是以随《趣报》附送的形式与读者见面,而《海上繁华梦》初集刚刚写就之时,却未刊印成册,而是找机会在报刊连载。作者身份和发行方式的变化,为小说的艺术风貌带来了改变。这些报人身份的作者"立足现实,追求新闻的真实性",其"对真实和客观的关注和兴趣,为虚构创造、极想象之能事的小说注入真实的美学趣味"。④ 在创作中,小说在某种程度上沦为了"一种新闻写作的变体","那些报人只要把他们平时看到的、耳中听到的各种社会新闻贯串起来也就成为小说了,小说也就成为了社会新闻的辑录",其"不在于有多少思想启蒙性和社会批判性,而在于有多少传奇性和暴露性"。⑤ 俞腐云曾这样描述小说作家李涵秋:"先生了无聊时,每缓步市上,于以觇社会上之种种情状,以为著述之资料,所谓'实地观察'也。一日遇泼妇骂街,先生即驻足听之,见其口沫横飞,指手画脚,神色至令人发噱,而信口胡言尤极有趣。先生认为此种资料为撰稿时之绝妙文章,因即听而忘倦。"⑥这相当于深入生活的创作采风。吴趼人亦很注重在生活中积累小说创作素材,据说他专门准备"一本手钞册子,很像日记一般,里面钞写的,都是每次听得友人们所谈的怪怪奇奇的故事,也有的从笔记上钞下来的,也有的从报纸上剪下来的,杂乱无章的成了一巨册"。⑦ 不少产生过社会影响的小说作品确实有所根据,如《红闺春梦》的作者称"其中实事实情,毫无假借",⑧《海上繁华梦》书中亦云:"通部《繁华梦》书中这一回书摹写菊仙奏技,与下书摹写双富堂诗妓李苹香多才,及《花好月圆天香下嫁》一回摹写桂天香卓识多情,俱是实事,算是书中特笔。……桂天香因书关正传,故用隐名。菊仙、苹香,一个多艺,一个多才,著书的人不肯使她湮没,故把真名实姓写在书中。……凡是无关正传之人,也记些真实名字出来,点缀点缀本地风光。"⑨ 当然,他们创作的小说并不能等同于社会实录,但其有生活原型,则毋

---

① 石昌渝:《中国小说源流论》,生活·读书·新知三联书店 1994 年版,第 81 页。
② (宋)洪迈:《夷坚志补》,上海师范大学古籍整理研究所编:《全宋笔记·第九编·七》,大象出版社 2018 年版,第 17 页。
③ 颠公:《懒窝随笔》,朱一玄、朱天吉校:《明清小说资料选编》,南开大学出版社 2012 年版,第 705 页。
④ 何宏玲:《近代上海狭邪小说的报刊化写作与小说变革》,《江苏社会科学》2009 年第 6 期。
⑤ 汤哲声:《海派狭邪小说:中国清末小说的终结者》,《明清小说研究》2003 年第 4 期。
⑥ 俞腐云:《涵秋轶事》,《半月》1923 年第 2 卷第 20 号。
⑦ 钏影:《钏影楼笔记·晚清四小说家》,《小说月报》1942 年第 19 期。
⑧ (清)竹秋氏:《红闺春梦》,顾之川标点,岳麓书社 1994 年版,序。
⑨ (清)海上漱石生:《海上繁华梦(附续梦)》,蒇石、吉士、秋谷、向明标点,上海古籍出版社 1991 年版,第 411—412 页。

庸置疑。

小说中的内容不但能够充当史料，有些时候甚至比传统的史料更加可信。作者笔下的内容很多都是出于叙事的需要，而不是刻意为后世留下史料。傅斯年先生谈及史料时指出："经意便难免于有作用，有作用便失史料之信实。……不经意的记载，固有时因不经意而乱七八糟，轻重不忖，然也有时因此保存了些原史料，不曾受'修改'之劫。"①小说文本中就多有这样"不经意"的史料，因为未掺杂撰著者的主观情感，而更加客观、真实。

## 二、明清小说的戏曲书写及其价值

古代小说文本存世量很大，仅通俗白话小说，江苏省社科院明清小说研究中心编的《中国通俗小说总目提要》就收录 1164 种，②其中绝大部分诞生于明清时期。除此之外，有待发现者还不知凡几。这些小说中保存了丰富的戏曲史料，就像一些学者所说的那样，它们"各自描写了不同时期的戏曲活动，从院本、杂剧、戏文、传奇、地方戏以至二黄，应有尽有"，③"举凡剧种、声腔、剧目、曲文、演出，包罗万象，无所不备"。④ 就其史料价值而言，以下几点尤为突出：

第一，小说文本中包含稀见戏曲剧目，具有辑佚、补遗的意义。明清小说叙及大量戏曲剧目，虽然有一些可能出自文人的杜撰，但大部分都曾真实存在过。特别那些与小说情节没有直接关联的剧目，作者没有理由放着现成的不用，反去费尽心思地杜撰出一个新的名目。相反，为了让观众认可小说内容是"真人真事"，更应该使用真实存在且为人们熟知的剧目。这些剧目中，有不少既无剧本传世，亦罕有目录著录。比如明代小说《欢喜冤家》中，"《颠倒姻缘》戏文，各家曲目未见著录"，"《金簪》传奇，吕天成《曲品》、祁彪佳《曲品》、《曲海目》、《今乐考证》、《曲录》等未著录，庄一拂《古典戏曲存目汇考》据此著录"。⑤ 尤其《金簪》，小说第二十二回在讲述完"黄焕之慕色受官刑"的故事后，云："好事者作《金簪传奇》行于世，予今录之，与《玉簪记》并传，可为双美乎！"⑥《颠倒姻缘》不仅记录了一个新的剧目，而且对该剧的本事、内容有着明确的提示。除了整本戏外，有些小说中还能从中钩稽出此前稀见或缺少著录的折子戏、地方小戏等，比如吴林博就从《歧路灯》中考析出明代剧目 7 个，其中 6 个为折子戏；清代剧目 12 个，"有的是用昆腔唱的，有的是地方戏曲唱的，还有不少是民间艺人创作的地方小戏"。⑦ 这些都可以补戏曲史之阙。

第二，小说叙事详细、生动，在一定程度上还原了历史现场。比如古代戏曲艺人，皆知其社会地位低下，受人轻贱，诗文、笔记等虽然也有过记载，却相对较为抽象，没有小说记

---

① 傅斯年：《战国子家叙论·史学方法导论·史记研究》，上海三联书店 2017 年版，第 124 页。
② 欧阳健、萧相恺：《中国通俗小说总目提要·编辑说明》，中国文联出版公司 1990 年版，第 5 页。
③ 徐扶明：《〈金瓶梅〉与明代戏曲》，《戏剧艺术》1987 年第 2 期。
④ 刘辉：《论小说史即活的戏曲史》，《戏剧艺术》1988 年第 1 期。
⑤ 汪超宏：《〈欢喜冤家〉〈醋葫芦〉中的晚明戏曲资料考析》，《文献》2001 年第 2 期。
⑥ （明）西湖渔隐主人：《欢喜冤家》，岳麓书社 1993 年版，第 363 页。
⑦ 吴林博：《〈歧路灯〉中的戏曲剧目考析》，《四川师范大学学报》（社会科学版）2013 年第 2 期。

述的那样具体、可感。《红闺春梦》第十九回,贺连升宴客,曾经下海唱戏的金梅仙亦在席上,他便遭到了众女眷的指指点点:

> 寿姐忙了一会,回到里面轻轻扯他娘的衣袖道:"妈妈你看,脸向外坐的那个人姓金。你女婿说他本是个唱戏的小旦,府里少老爷前年进京会试,闻得他是个好人家出身,替他赎了身,又带他回来,终日平吃平坐。如今又代他捐纳顶戴,这姓金的也算碰着好机会。说破了留神看他,果然与众位老爷们不同,笑起来头就有点扭,说话又多把眼角去望人,真有三分女子家的形态。"众亲眷听了,人人都去望着梅仙。又嫌那窗棂眼里看不明白,慢慢的挤了出来,都站在窗子口观望。由梅仙头上望到脚,又由脚底望到头。望一会,又两个三个唧唧哝哝的,指手划脚谈论。①

梅仙本是清白人家出身,只因生活所迫才不得已有过一段梨园生活。此时他已赎为自由身,但仍然不免被人们围观、议论甚至嘲弄。从这段生动的描写不难看出,古代艺人的"卑污"形象在人们心目中根深蒂固,甚至沾上身就永远无法摆脱。再以观演环境为例,小说因其描写细致,可以从中看到彼时剧场的布局以及舞台设施。《海续红楼梦》第四十回,贾府操办贾政的百岁寿诞,"贾琏、贾环忙着搭斯棚,竖屏面,在人观园的正厅搭起人戏台,管待外客";内宅也要演戏款待女眷,"因月娥住的是史老太太的房,局面宽大,皆在院内铺了板,用隔扇搭了布棚,悬上灯,结着彩,以便演戏"。②《二十载繁华梦》还对周府的看台进行了描述:"中央自是戏台,两旁各筑一小阁,作男女听戏的座位。对着戏台,又建一楼,是预备马氏听戏的座处。楼上中央,以紫檀木做成烟炕,炕上及四周,都雕刻花草,并点缀金彩。"③这些细节立体、直观地呈现了明清时期的戏曲活动。翦伯赞先生曾高度肯定小说的史料价值,认为"其中的历史记录,往往是正史上找不出来的"。④从还原历史现场的角度来说,小说确实具备其他文献罕有的独特优势。

第三,小说对戏曲演出场面的描写,为后世留下了"演出实况"。特别其中有关舞台美术或舞台动作的内容,这在其他文献中是不容易见到的,至少没有这么详细。比如晚清小说《九尾龟》,章秋谷客串《鸳鸯楼》"舞刀"一场:"只见他头扎玄缎包巾,上挽英雄结,身穿玄缎密扣紧身,四周用湖色缎镶嵌符灵芝如意,胸前白绒绳绕着双飞蝴蝶,腰扎月蓝带子约有四寸半阔,上钉着许多水钻,光华夺目,两边倒垂双扣,中间垂着湖色回须,下着黑绉纱兜裆叉裤,脚登玄缎挖嵌快靴,衬着这身装束,越显得狼腰猿臂,鹤势螂形。再加头上用一幅黑纱巾当头紧扎,扎得眼角眉梢高高吊起,那一派的英风锐气,直可辟易千人。"⑤虽然是客串,但章秋谷却是借用的戏班的服装,从中不难看到当时京剧《鸳鸯楼》中武松的扮相。对章秋谷舞刀的动作,小说也作了十分详尽地描绘:"秋谷左手擎刀,用一个怀中抱月

---

① (清)竹秋氏:《红闺春梦》,顾之川标点,岳麓书社1994年版,第176页。
② (清)海圃主人:《海续红楼梦》,敖堃点校,内蒙古人民出版社2016年版,第370—371页。
③ (清)黄小配:《二十载繁华梦》,天津古籍出版社1986年版,第84页。
④ 翦伯赞:《史料与史学》,北京出版社2004年版,第64页。
⑤ (清)张春帆:《九尾龟》,肖胜、龙刚校点,齐鲁书社1993年版,第8页。

的架式,右手向上一横,亮开门户,霍地把身子一蹲,'拍'的一声,起了一个飞腿,收回右腿,缴转左腿,旋过身来,就势用个金鸡独立,右手接过刀来,慢慢的舞起。初时还松,后来渐紧,起初还见人影,后来只见刀光,那一把刀护着全身,丝毫不漏,只看见一团白光在台上滚来滚去,却没有一些脚步声音。说时迟,那时快,猛然见刀光一散,使一个燕子衔泥,这一个筋斗,直从戏台东边直扑到台角,约有八九尺,那手中的刀便在自己脚下反折过来,'呼'的一声,收了刀法,现出全身,面上不红,心头不跳,仍用怀中抱月,收住了刀。"①无论人物扮相还是舞台动作,不同时代、不同班社甚至不同艺人都会有所区别,但是小说中的有关内容却为我们提供了很好的个案,而历史上的戏曲演出活动也恰恰是由形形色色的个案构成的。

第四,晚清的一些小说提到了不少近代伶人,可以视作晚清剧坛的备忘录。这些伶人涉及昆剧、京剧、梆子等多个剧种,作者与他们身处同一时代,不但熟悉他们的生活和表演,而且为了给读者以真实感,所写内容也不会轻易背离事实。如《九尾龟》,其中的艺人很多都红极一时,有的甚至对戏曲艺术的发展产生过重要影响,仅为后来有关戏曲志书、辞典、百科全书等收录的就有周凤林、夏月润、高福安、谭鑫培、金秀山、朱素云、龚云圃、水仙花、小连生、七盏灯等。这些名伶年代较早,留下的音像资料不多,甚至阙如。而晚清小说的相关记述,则让我们能够一窥他们当年的舞台风采。比如《九尾龟》第一百八十四回,夏月润演《花蝴蝶》:"一会儿上起杠来,手脚甚是活溜,把两只手臂牢牢的圈住了台上的铁杠,一个身体好似风车儿的一般,在杠子上旋转起来。"②第一百五十三回,谭鑫培唱《文昭关》:"只觉得叫天儿的喉音高低上下,圆转如意,他自己要怎么样便是怎么样,声韵圆活,音节沉雄,一字数顿,一顿数转,却又并不依着一定的节拍。有的地方本来没有摇板的,他随意添上几板;有的地方本来是有摇板的,他却蓦然截住,凭着自己的意思翻来倒去。凭你唱到那极生极涩的地方,他却随随便便的一转便转了过来,不费一些儿气力,真个是清庙明堂之乐、黄钟大吕之音。又好像天马行空,飞行绝迹,凡间的羁勒,那里收得住他。"③在"杞不足征"的情况下,这种文字版的"音像"资料无疑显得弥足珍贵。除了今人熟知的名伶之外,晚清小说还记述了一些已经被遗忘在历史长河中的艺人。仍以《九尾龟》为例,其中这样的艺人即有筱荣祥、小喜凤、冯月娥、玉兰花、月月仙、尹鸿兰、王俊卿等。他们当年也都有过红火的时候,只不过在时间的淘洗下慢慢淡出人们的记忆。然而,晚清戏曲艺术的繁荣绝非几个知名艺术家所能造就,而是一大群优秀艺人共同努力的结果。筱荣祥等艺人虽然在当下几乎没有影响,却是我们认识晚清剧坛以及近代戏曲艺术嬗变所不能忽略的对象。晚清小说对他们演出的描绘、评价,是他们演艺生涯在文字上留下的重要遗迹,对近代的戏曲研究有着重要的学术价值。

明清小说书写戏曲的特点和价值自然不止这几个方面,但从史料的角度来说,以上所述却是最为突出的。相对于其他文体形式的戏曲史料,这是小说文本最为独特之处。

---

① (清)张春帆:《九尾龟》,肖胜、龙刚校点,齐鲁书社1993年版,第8页。
② (清)张春帆:《九尾龟》,肖胜、龙刚校点,齐鲁书社1993年版,第718页。
③ (清)张春帆:《九尾龟》,肖胜、龙刚校点,齐鲁书社1993年版,第613—614页。

## 三、明清小说中戏曲史料研究刍议

戏曲史料的整理和研究大致可以分为三个层面：其一，史料的搜集与汇编，这是一项基础性工作；其二，史料内容的考辨，这是一个必要的环节；其三，用史料来解决学术问题，这是前两个层面工作的终极归宿。就明清小说中的戏曲史料来说，研究成果已经十分丰富，但仍然存在很大的学术空间。本文认为，今后的相关研究应该在前人成果的基础上，围绕上面三个层面，做出如下努力：

第一，扩大学术视域，将更多的明清小说文本纳入研究中来。当下的研究还集中于《金瓶梅词话》《醒世姻缘传》《梼杌闲评》《歧路灯》《儒林外史》《红楼梦》《品花宝鉴》等少数小说，尤其《金瓶梅词话》和《红楼梦》。学者对这些小说中的戏曲史料进行研究，出版了学术专著，发表了大量论文，还有诸多研究生纷纷以之为学位论文选题。例如，2007年至今的15年里，仅被知网收录的专门研究《红楼梦》中戏曲史料的学位论文即有7篇。一方面，应该承认，其中不少成果对该研究有着新的突破，但特定小说文本中的戏曲史料毕竟属于"不可再生资源"，其整理工作也必然存在尽头。如果反复地整理，尤其系统整理，不可避免地会与既有研究发生较大面积重叠，从而造成劳动力的浪费。况且，一些地方即便有所突破，但其学术价值大小其实仍然有待商榷，因为重要的史料恐怕已经被捷足先登者开采殆尽。另一方面，现存的大部分明清小说文本中的戏曲史料都没有得到关注，这又是资源的浪费。如果扩大研究的视野，将目光转移到新的小说文本上来，一定可以获取更多的有价值的戏曲史料，对戏曲史研究来说无疑有着更大的意义。

第二，彰显小说的文体特性，突出史料的独特价值。小说中的戏曲史料与传统史料不同，它具有鲜明的文体特征。传统史料求真尚实，小说的书写则伴随着一定的艺术化处理。对于同质的内容，自然前者更有价值。因此，明清小说中戏曲史料的价值在于它的独特性：其一，小说能够广泛地反映社会生活，其中有些内容则为其他文献记载所阙如。比如步戏，该戏曲名目仅见于《金瓶梅词话》和《醒世姻缘传》，人们研究其演出形式便只能依据这两种小说文本。[①] 其二，小说的描写比较生动、详细，不但能够增强对研究对象的感性认知，而且可以呈现出更多的细节。其三，小说叙事中蕴含着多重视角。小说描写社会万象，包罗各色人等。人们因为所属阶层、经济基础、文化背景乃至看戏的机会不尽相同，看待戏曲的视角也自然有别。即便同属上层社会，男性和女性看待戏曲也不会相同；同样经常出入戏场，文人士子和富商大贾看待戏曲也不会相同。小说不但会在字里行间流露出作者的戏曲观，而且因为叙事需要，也将不可避免地"暴露"出各色人物对戏曲的情感态度。多重视角的介入，能够更为立体地观照明清时期的戏曲生态和戏曲艺术，从而获得更为深刻的认知。

---

① 例如刘辉：《〈金瓶梅〉中戏曲演出琐记》，《剧艺百家》1986年第2期；蔡敦勇：《〈金瓶梅〉中"步戏"摭谈》，杜维沫、刘辉编：《金瓶梅研究集》，齐鲁书社1988年版，第300—309页；范丽敏、李晅飞：《"步戏"考论》，《戏曲艺术》2017年第2期。

第三,深入解读戏曲史料,使之转化为学术生产力。这是研究戏曲史料的根本意义,具体有三种形式:其一,提出新的学术问题。如上文提到的步戏,传统戏曲史料中并没有这一名目,但《金瓶梅词话》和《醒世姻缘传》中却都曾述及,因而其当为一种失传的演出形式,存在考证的必要。其二,解决学术史上悬而未决的问题。例如明传奇《三国志》,长期以来一直无法判定其创作时代,《醒世姻缘传》第九十七回则提到了该剧的演出,李金松根据小说成书时间断定:"传奇《三国志》刊行之时代,最迟在明季。"[1]其三,深化既有的研究成果。赵智旻便依据《歧路灯》中的有关内容,重新审视了戏曲史上的"花雅之争",从而形成了新的认识。[2] 总之,解决学术问题是研究戏曲史料的最终目的。不过,目前这方面的成绩也主要限于《金瓶梅词话》等少数小说文本,大部分小说中的戏曲史料因为发掘时间比较晚而人们只对其作了简单的整理,或者仅对史料本身进行了考辨。这些工作自然是必要的,但只是第一步,或者说只是后续研究的基础。

---

[1] 李金松:《〈醒世姻缘传〉中的戏曲史料述略》,《古籍整理研究学刊》2004年第2期。
[2] 赵智旻:《从〈歧路灯〉看"花雅之争"》,《艺术百家》2003年第3期。

# 非遗拾珠：一个被埋没的山野小剧种
## ——江西永修丫丫戏的调查报告

刘　凤　方　亮　金叔委[*]

**摘　要**：江西永修丫丫戏是随着非遗工作的深入开展而被挖掘和整理出来的山野小剧种。永修丫丫戏从坐唱的板凳曲发展而来，至今虽已搬上舞台，却仍保留着坐唱形式，发展尚不成熟。在长期的发展历程中，永修丫丫戏已完成了从曲艺向戏曲的转变，在剧本、音乐、表演、服装、道具等方面均显示出剧种特征，且独具特色，自成风格。虽已被列入国家级非遗名录，因它长期存在于山野民间，且发展尚不成熟，致使它的剧种地位未得到官方应有的认可。

**关键词**：永修丫丫戏；剧种特征；民间性；调查报告

在江西北部的永修县流传着一种板凳曲，说唱结合、寓情于事，从清代到民国，由击鼓坐唱到搭台扮演，角色男扮女装，且行头上扎着两个高高的发髻，婀娜妖娆；各族各房，自发组班，父兄同台，乡民同欢，逢节演出，遇喜便唱。虽民间称之为丫丫戏，但长期得不到官方正名，直至20世纪80年代仍被视作山村野戏被写入1987年版《永修县志》，未被列为戏曲剧种。

21世纪初，笔者先后数次深入丫丫戏的发源地和流布乡村，找班社，访艺人，查坐唱，看演出，进行深入细致的田野调查，从而掌握了丰富的第一手资料，对丫丫戏的历史起源、发展脉络、剧种特征等进行了全面考证。笔者认为，丫丫戏的演绎方式、戏曲行当、剧本呈现、表达形式都独具特色，完全具备一个独立剧种的诸多特征。譬如，它的剧本不同于其他成熟剧种的剧本创作方式，只是始为坐唱，继而登台，是一种由说唱发展起来的表演艺术，而且仍保留着板凳曲向舞台剧过渡阶段的相关特征，坐可以唱，立可以演，展示着曲艺向戏曲转化的雏形状貌，是一种艺术生态转换期难得的品种。

## 一、丫丫戏的剧种特征

在多次深入调查中，丫丫戏不仅呈现出由曲艺向戏曲转化的阶段性特点，而且越发鲜明地显示出剧种特征。

---

[*] 刘凤(1985—　)，江西省文化和旅游研究院助理研究员，专业方向：戏曲学；方亮(1982—　)，江西省文化和旅游研究院助理研究员，专业方向：民族音乐学；金叔委(1937—　)，江西省文化和旅游研究院研究员，专业方向：戏曲史、非遗、曲艺。

### (一) 剧本特征

目前，丫丫戏保留有丰富的剧目，其中有大戏 40 余本，小戏 20 多出。因永修位于鄂赣皖交界处，地缘相近、文缘相通，所以丫丫戏诸多剧目来自黄梅戏。

从丫丫戏国家级传承人周文斌提供的 1998 年版《界石钟》（全本）和 2005 年版《七层楼》手抄本可看出丫丫戏剧本的部分特点。今以 1998 年《界石钟》（全本）手抄本为例，对丫丫戏剧目特点进行分析。剧本部分内容摘录如下：

> （宝吊引）闷坐家堂，思想功名，常挂在新。
> （付）小生生来命刚强，亲生父母早年亡，多蒙叔父来抚养，七八九岁上学堂。
> （白）小生，洪连宝，叔父，洪进约，家住云武县人氏，今年上司大开皇榜，心想上京求名，还要与叔父一同商议。孩儿前堂拜请叔父。
> ……
> （洪唱平）京城里进，龙行虎步必是贵人，望不见我的儿后堂进。但愿得我的儿点在头名。
> （穆吊引）把守山寨，自立为王。
> （付）威风凛凛坐将台，炮响三声紫云开，本督屯兵有军马，哪怕大山倒下来。
> （白）本督穆蛮，爹爹穆荣，妹妹穆今花，只因爹爹在朝为官……今来天气晴和，我不免叫查将下山打房，话说一言，查将哪里走来。
> （查白）（三笑）参见大王，叫出查将何方走动。
> ……
> （丫鬟平）丫鬟女在后面，游玩戏耍，又听得贤公主叫声奴家。到前寨见公主把礼来见下，贤公主叫丫鬟有何话答。
> ……
> （旦唱平）威风凛凛，必是朝中一部大臣，望不见我的夫山寨里进。我的夫考得中我是夫人。
> （宝唱平）在山寨辞公主，京城里面，青的山绿的水锦绣花鲜，行来到此处抬头观看，又只见一街亭就在前跟。行来大街提脚里面，在街亭找招牌投宿店前。①

从以上《界石钟》（全本）手抄本以及周文斌的口述可以分析出丫丫戏剧本的部分特点：丫丫戏剧本全剧不分场次，自始至终，一气呵成；人物登场，不标上下场科介，仅由一句吊引，或一句唱词、道白，即上即下；关键处，出付末一角，介绍人物身份或情节转折；人物的行动与表演，尽在唱词或对话中交代；剧中景物的变换和移动，随着演唱时隐时现；人物唱多白少，有时一场戏中的独唱或对唱长达数十句，等等。丫丫戏由板凳戏发展衍变而来，要求在剧本中将环境、场景、故事内容等信息交代清楚，反而对表演动作要求不高。根

---

① 内容摘录自丫丫戏国家级传承人周文斌提供的《界石钟》（全本），剧本末注明时间为 1998 年 12 月 2 日。文中"宝吊引"指洪连宝吊引，"洪唱平"指洪进约唱平板，"穆吊引"指穆蛮吊引，"查白"指查将白，"丫鬟平"指丫鬟唱平板。

据周文斌介绍,他早年在跟随师父学戏时,师父重唱词教授,对表演动作并未特意要求,主要凭自己体会,动作与唱词相洽即可。

(二) 音乐特点

丫丫戏作为长期浸润在民间的由坐唱发展而来的戏曲艺术,其音乐也体现出自身特点。

在乐器方面,早期的丫丫戏只有简单的锣鼓;在后期的发展过程中,艺人们曾尝试加入管弦乐器,终因效果不佳而弃用;时至今日,丫丫戏演出仍保留锣鼓助节的特点。其乐器由大鼓(1人)、小锣(1人)、大锣和大钹(1人)三人演奏。演出前,乐队击打闹台锣鼓;演唱时,锣鼓穿插于唱腔之中或垫于拖腔之后,几乎是一句唱腔,一阵锣鼓,轻重缓急,都有专用。

在曲调方面,丫丫戏曲调包括板腔与小曲两种。板腔男女分用,有【平板】(艺人们又称平词)、【检板】、【急板】、【叹板】、【悲板】、【还魂板】等十余种;小曲分单曲专用,一曲多用,多曲联用,有【对花】【花腔】【对口词】【小调】等。不同声腔板式用处不同,表达的情感不同。据周文斌介绍,丫丫戏以平板即平词为主,"平词一般没什么事,不管是老生小生花旦,他都唱平词,平词唱了以后,如果碰到不幸的事,遭到一些不愉快的事,有的转了快板火攻,有时候转的一字检板,有些转成闷板。"闷板,用于"这个事情我马上气得都晕掉了,我急得倒下去了,一口气转过来,他一个闷板唱过来"。[①]

(三) 行当特征

丫丫戏从曲艺发展而来,至今仍保留曲艺向戏曲发展的痕迹,并未形成成熟的戏曲剧种,最主要的特征便是丫丫戏虽有行当,却未形成行当名称。如花脸称大王,小丑称小子(或小王),旦角称丫鬟,手下兵卒统称"查将",女兵称"丫将",家院称"弯生"等。此外,还有青须(正生)、白须(老生)、上首生(小生)、上首旦(青衣小旦)、小姐(正旦)、婆旦(老旦),等等。这一特征在上文摘录的剧本《界石钟》中可以窥见一二。

(四) 表演特色

根据周文斌介绍,丫丫戏在表演过程中并未形成程式化的动作,历代师父在传戏的过程中对表演动作并未做严格要求,只需要动作与剧情协调配套便可。周文斌称他在学戏时很多动作是从生活中模仿而来的。即便丫丫戏没有形成程式化的动作,但在长期的发展过程中,依旧形成了自己的表演特色。丫丫戏表演,演员常在舞台上走十字步,上台交叉行走,直线旋转。男女角色,于身折扇,上下摇摆,左右摇动,或快或慢,忽轻忽重,传情达意,仅此而已。

---

① 资料来源于2021年5月31日对丫丫戏国家级传承人周文斌的访谈,访谈地点:江西省永修县白槎镇周文斌家中,访谈人刘凤。

### (五) 服装、道具特点

丫丫戏的服装和道具以简朴为主，早期的道具均由艺人们制作，如用木头做刀枪，用竹子削剑等；服装亦由艺人自制，如小生小旦的衣服用粗布缝制，将从别处剪下来的图案缝在粗布长衫上，做成戏服。衣服常有五件，蟒袍三件（黄、白、黑各一件），靠两件（白、黄各一件），除此之外，一些百姓的衣服也用作小生小旦的衣服。丫丫戏不同于一般的戏曲服装有大衣箱、二衣箱、三衣箱、鞋帽箱、乐器箱等，它称衣箱为笼，一般仅有两笼，一笼装帽子，一笼装衣服。丫丫戏所处的发展阶段造就了包括服装、道具在内的各方面朴素简单的特点。

鉴于丫丫戏上述各方面特征，笔者认为丫丫戏是一个独立的民间小剧种，虽然原始粗糙，却具备了一个剧种所需的各要素。从丫丫戏的剧本、服装和道具所体现出的原始、朴素及浓郁的民间性，说明丫丫戏处于由坐唱向舞台转化的这个阶段，且仍旧留有此阶段的特征。正是这一阶段体现的特征使丫丫戏更加弥足珍贵，同时也给丫丫戏的剧种特征披上了一层薄纱，使其不易辨识。

## 二、丫丫戏的历史成因

### (一) 名称来源

"丫丫戏"这一称呼具有浓郁的地方色彩，据调查，关于它的得名，民间相传有三种说法：

其一，丫丫戏的剧目，每本都有丫鬟一角，丫鬟者，丫丫也，故而称之。永修县西面的靖安县湖调，旧有十个行当，其中一行便叫丫鬟。它把丫鬟作为一个独立的行当名称，并列于生、旦、净、末、丑之中，可见丫鬟一名，自有源头。

其二，丫丫戏的角色，原来都由男孩扮演，男饰女妆，头上扎着丫丫形状的发髻，妖娥作态，因而得名。以秀丽男童而扮成女旦唱戏者，明清时期江西的文献中多有记载，如清同治十二年（1873）赣东北《铅山县志》记载："河口镇更有采茶灯，以秀丽童男女扮成戏出，饰以艳服，唱采茶歌。"清乾隆年间（1736—1795），赣北武宁夏之翰的《豫宁①竹枝词》写道："窝丝双绺战袍长，白面儿童脂粉香。金鼓声中莺语滑，碧纱窗外月如霜。"②男孩涂脂抹粉扮女角，头上绑着两条丝发，敲锣打鼓，娇声演唱，这正是当年丫丫戏演出的风采。

其三，丫丫戏的班社，初为乡绅们组办，班中成员都为豪门丫鬟小姬，所以称它丫丫戏。

丫丫戏究竟因何而得名，各有理由，未有定论。

---

① 豫宁：江西省西北部武宁县在晋隋时称"豫宁"，至唐才改用今名。
② 孔煜华、孔煜宸编注：《江西竹枝词》，学苑出版社2008年版，第167页。

## （二）生态土壤

丫丫戏，于清初形成于江西商贸极发达的四大名镇之一永修吴城镇，此地的经济、文化、交通条件均具有鲜明优势。丫丫戏便在此土壤上孕育而生。

其一，发达的商贸为戏曲文化奠定经济基础。吴城镇位于修河、潦河流域交汇处，水路极为发达，是江西乃至中南地区重要水运码头。吴城镇的极盛时期约在清朝中期，当时全镇人口近10万，其中常住人口7万余，流动商旅2万左右。当时，有船舶码头8座，每天停泊船只多达千艘。有"装不尽的吴城，卸不完的汉口"的称誉。异乡客商，出于集会、寄寓、解决纠纷等需求，纷纷在此兴建会馆，省内外会馆共计48座，①为款待外来商人，本地商会便召集乡民班社，演唱本土的俚歌俗曲、灯彩民歌及坐凳清唱的板凳戏（当地俗称板凳曲）。班社演唱穿梭于吴城当地商人的商行、茶行、会馆，专供商人们娱乐休闲。由此带来了当地对戏曲的大量需求。

其二，丰富的民俗活动为戏曲文化培育文化土壤。明清时期，吴城镇具有浓郁的演剧氛围。客居吴城四十余年的清代文人赖学海在《吴城竹枝词》中记录了当地对戏曲的喜爱。"货郎分设庙西东，新客来看万寿宫。七十六行轮演戏，坊前重叠壮长红。""秋口诸坪戏似麻，游人看戏亦看花。章家坪里迟偏好，留着空台唱采茶。"②《吴城竹枝词》不仅记录了万寿宫演戏，也记录了百姓秋后的丰收戏，以及行业戏、酬神戏等。可以说当地百姓生活中处处有戏，处处需要戏。

其三，自身的发展需求为其繁荣兴盛提供内在动力。早期的板凳戏因坐唱形式较为呆板，无法满足客商们日渐增长的娱乐及审美需求，为适应社会发展，板凳曲开始自发革兴，逐渐走向扮唱。与较为成熟的剧种相比，丫丫戏虽有发展，但仍属于十分稚嫩粗糙的演出形式，观赏性较弱。在此情况下，丫丫戏开始大量吸收借鉴外来小戏曲、民间声腔、剧目、音乐及表演形式，融会贯通，衍变成为一个新型的且具浓郁地方特色的戏曲表演形式。各地来吴城演艺的"唱生"③们将这种戏曲表演形式带回家乡，使丫丫戏在清代、民国时期出现了繁盛局面。

## （三）发展历程

丫丫戏形成于清初，至清嘉庆年间，班社在当地已经具有一定规模。当时，永修县各村庄及大姓屋场均有自己的丫丫戏班，每逢正、二月间，便是演戏高峰，故有"正月二月拜年看戏"之说。在三百余年的发展历程中，丫丫戏经历了几个重要时期。

其一，嘉庆年间，王家班的组建及发展是丫丫戏历史上的一座小高峰。王家丫丫戏班创办于清嘉庆年间永修县柘林乡文人王铁山之手。据永修县文化馆的工作人员介绍，

---

① 江西省永修县志编纂委员会编纂：《永修县志》，江西省人民出版社1987年版，第47页。
② 孔煜华、孔煜宸编注：《江西竹枝词》，学苑出版社2008年版，第96页、第117页。
③ 永修丫丫戏、武宁采茶戏艺人通常称坐唱这一演出形式或坐唱艺人为"唱生"。

1950年时,柘林乡老艺人王显松①称他的曾祖父王铁山能文善曲,尤爱戏曲,年少时,常在大姓屋场看丫丫戏。他变卖田产,购置戏装道具,并招聘各处丫丫戏名角,组成了行当丰富的王家丫丫戏班。因他将板凳戏搬上舞台,开始化妆表演,又因他善音律,亲自谱曲,改编剧本,使王家丫丫戏班在当时被修河两岸百姓所熟知,并前往吴城镇的多家会馆戏台演出。

其二,中华人民共和国成立后举办的两次农村业余剧团会演,参赛班社众多,呈现了丫丫戏的繁盛之态。据1987年版《永修县志》记载,这些农民自发组织的临时性表演团体,俗称"野戏"(后来被证明是一直流传在当地的丫丫戏)。野戏一般是在农闲时邀集数十人组织排练,逢年过节除在自己屋场演出外,还远到邻县安义、新建、靖安等地演出。……新中国成立后,县文化部门对农村野戏进行了组织辅导,改称"农村业余剧团"。1960年和1965年曾分别举办农村业余剧团会演,各公社、场均有代表队参加。全县有农村业余剧团四十多个。② 当时的会演,调集了全县优秀演员200余人,规模盛大。可谓是户户有演员,村村有戏班。在虬津、艾城、三角、易家河等乡镇,常可看到农民收工后,忙着卸门板搭台演唱丫丫戏的热闹场面。

其三,"文化大革命"开始后,丫丫戏跌落低谷。"文化大革命"期间,丫丫戏作为"四旧"被禁演,群众出资购置的戏装道具,几代传承的剧本,大多化为灰烬,仅少量传统剧本得以保存。期间,丫丫戏演出几乎停滞,导致人才断层严重。改革开放后,老百姓的文化生活随之变化。丫丫戏演出的文化生态不如从前,难以恢复之前的盛况。

其四,2014年,丫丫戏被列为国家级非物质文化遗产,得到官方认可,作为民间小众戏曲文化进入大众视野。早期,丫丫戏一直活跃于民间,无国有剧团。随着非遗工作的开展,2004年,永修县非遗中心丫丫戏剧团成立,成为丫丫戏历史上第一个也是仅有的一个国有剧团。该团有在职人员10人,其中演员7人,舞美设计1人,演奏员2人。其演出的《七层楼》《打底功夫》等传统剧目多次获奖,并排演反映当地历史文化的新创剧目(如《黄婆井》)。在2015年全国戏曲普查中,丫丫戏有演出团体7个,其中国办团体1个,民间班社6个。丫丫戏国家级代表性传承人周文斌便是民间班社中的一员,他饰演的诸多角色在当地深入人心,观众念念不忘。如今,在每年的送戏下乡活动中,老百姓尤其是老年观众仍旧可以听到他们念念不忘的乡音土戏,看到他们年轻时追随的偶像小生。虽然与新中国成立初村村有戏班的盛况无法相比,但较八九十年代的低谷期而言已是不错的景象。

## 三、丫丫戏与周边剧种的比较

在对丫丫戏的整理与发掘过程中,相关专家对于认定丫丫戏是否为独立剧种这一问题,具有较大争议。赞同丫丫戏为独立剧种的专家认为丫丫戏无论在剧本、音乐、表演、行

---

① 王显松(1931年4月—1996年10月),男,务农为生。
② 江西省永修县志编纂委员会编纂:《永修县志》,江西省人民出版社1987年版,第418页。

当等方面均有自己的特色,具备一个独立剧种的特征。在持不同意见的专家中,大多数认为丫丫戏属于邻县的武宁采茶戏。为了更加清晰地说明上述问题,此处选取两个有代表性的例子对丫丫戏与武宁采茶戏进行对比分析。例一为在江西民间小戏中流传甚广的小戏《卖棉纱》,例二是丫丫戏中具有代表性的剧目《梁山伯和祝英台》,以此二例说明丫丫戏与武宁采茶戏的异同。

（一）与小戏《卖棉纱》之比较

丫丫戏《奴家本姓陶》唱段(【小调】)与武宁采茶戏《卖棉纱》4(旦)唱段(【货郎调】)[①]的比较。

### 奴家本姓陶
《卖棉纱》（旦）唱

1=♭E 4/4　　　　　　　　　　　　　　　余安明　演唱
[小调]　　　　　　　　　　　　　　　　周　斌　记谱

（乐谱略）

### 《卖棉纱》4（旦）

1=E 2/4　　　　　　　　　　　　　　　刘诗笙　演唱
货郎调　　　　　　　　　　　　　　　　余阳开　记谱

（乐谱略）

---

① 武宁县戏曲协会主编:《武宁茶戏九板十八腔》(上卷),内部资料,第110页。

```
1=B
6 6 5 6 0)  | 3. 2 3 2 | 3 5 3 2 | 2 — | 3. 5 | 6 5̂6 5 3 2 |
              别 事 冇 学 会(哟嗬咳)，   纺 纱 度 营  生(哪)。

(5 6 5 3 2 0 | 1̇ 2 6 1 2 0) | 1̇ 2 3 | 3 1̇ 3 2 | 5 6 1̇ | 1̂ 5 6 | 1̇ 1̇ 6 |
  (依子 哟  依子 哟)   纺纱(呀)度营   生(哪哈)

6 5  6 5 6 1̇ | 5 — | 5 — ‖
(依子 依 子  哟)。
```

从上述曲谱可以看出，丫丫戏《奴家本姓陶》与武宁采茶戏《卖棉纱》4(旦)的唱词结构基本相同，前者为5+7+5+5+5，后者是5+8+5+5+5。因为衬词的不同，形成乐句的长短不一。《卖棉纱》4(旦)乐句之间均有间奏，《奴家本姓陶》只有第二句与第三句之间有一个小节的间奏，整体非常紧凑。二者的第一乐句，虽然落音均在2，但旋律发展各有特点。第二乐句，《奴家本姓陶》落音在1，尾句落音在6；《卖棉纱》4(旦)的落音却在6，尾句落音在5，由此形成调式色彩的不同。更为不同的是，《卖棉纱》4(旦)在重复最后一句时进行了纯五度的转调，从1=E转为1=B，是传统音乐中的常用手法"变宫为角"，在表现情绪上更为激动，结束感更加强烈。

从唱词来看，丫丫戏与武宁采茶戏的《卖棉纱》虽剧名相同，但剧情相异，剧情的不同可在一定程度上反映出剧目的来源不一。丫丫戏旦名陶金花，武宁采茶戏旦名蔡兰英。另有，万载花灯戏《双卖纱》(又名《卖棉纱》)旦名梅妹子，梅妹子上场唱"春光虽好心无暇，挖完野菜卖苎纱。三更明月五更鸡，四季忙坏姑娘家。前面有位小客官，背看好似就是他！"①《卖棉纱》这一剧目，在不同的剧种中，虽然剧情都与卖纱相关，但剧中人物名称、剧情均有较大差异。从音乐和唱词所体现出的差异可知，《双卖纱》可作为丫丫戏有别于武宁采茶戏的佐证之一。

(二) 与大戏《梁山伯与祝英台》唱段之比较

此处选择丫丫戏中两个使用频繁的板式和唱腔：检板及对口词。

1. 丫丫戏《梁山伯与祝英台》旦对唱"哪个啰嗦"唱段(【北调一字检板】)与武宁采茶戏《我送贤弟到圣堂》生旦对唱(【二流板】)②

(1) 曲谱

---

① 万载花灯戏《双卖纱》由老艺人龙成生口述，周云生记录、整理改编。
② 武宁县戏曲协会主编：《武宁茶戏九板十八腔》(上卷)，内部资料，第20—22页。

## 哪个啰嗦

**《梁山伯与祝英台》生、旦对唱**

周文斌、邱梅香 演唱
周斌 记谱

1=♭E 1/4 中速
[北调一字检板]

（梁）我（哇）送贤弟到圣堂，（祝）弟（呀）在圣堂（哎）看过粉墙。

（梁）我（哇）送贤弟到墙头，（祝）弟（吔）在墙头（喂）看过石榴。

## 《我送贤弟出圣堂》生旦唱腔

二流板
1=E 2/4 中速

刘诗笙 教唱 徐仙花演唱
余阳开 记谱

（生）我哇 送呃 贤弟出圣呃堂哪哎咳哟喔出哟哦圣呐堂哪呵嗨喂，

（旦）我哇 在圣堂比过粉墙，（生）我喂 送贤弟到墙哟嗬头，（旦）弟呀 在个墙头比过石榴

(2) 唱词

| 丫丫戏唱词 | 武宁采茶戏唱词 |
|---|---|
| 梁：我(哇)送贤弟出圣堂，<br>祝：弟(呀)在圣堂(哎)看过粉墙，<br>梁：我(哇)送贤弟到大街，<br>祝：弟(呀)在大街(呀)比过花开， | 生：我哇送呃贤弟出圣呃堂哪哎咳哟喔出哟哦圣呐堂哪呵嗨喂，<br>旦：我哇在圣堂比过粉墙，<br>生：我喂送贤弟到墙哟嗬头， |

续 表

| 丫丫戏唱词 | 武宁采茶戏唱词 |
|---|---|
| 梁：我(哇)送贤弟到井边，<br>祝：弟(呔)在井边(呔)照过容颜，<br>梁：我(哇)送贤弟到松林，<br>祝：弟(呀)在松林比过古坟，<br>梁：我(哇)送贤弟到庙堂，<br>祝：弟(呔)在庙堂(呀)拜过神王，<br>梁：哥(哇)送贤弟到长河，<br>祝：弟(呀)在长河(喂)比过叫鹅。哥(哇)比公来弟比母，你(呔)说我女的好不啰嗦，今(呐)日访友弟家走过，你抬(呔)头看我二八娇娥(哇)，哥(哎)到如今还是你啰嗦，还是我啰嗦，啰的啰嗦，罢了梁兄我的哥(喂)哪(呔嘿)个(喂嘿)啰嗦(呀嗬嗬喂)。 | 旦：弟呀在个墙头比过石榴，<br>生：我喂送贤弟到呐井呐边，<br>旦：弟呀在井边呐照过容呃颜，<br>生：我喂送贤弟到庙啊堂，<br>旦：弟呀在庙哇堂比过城呐皇，<br>生：我喂送贤弟到山呐岔呀，<br>旦：我呀在山岔比过西瓜，<br>生：我喂送贤弟到松呃林呐，<br>旦：弟呀在松啊林呐比过古坟，<br>生：我喂送贤弟到河喂沟哇，<br>旦：弟呀在河沟比过鱼浮，<br>生：我喂送贤弟到哇畈坡呀哈哎咳哟到哇畈坡哟呵嗬喂，<br>旦：弟呀在畈坡比过娇娥哥哇喂比咯么来弟呀比咯母哇，梁哑兄哥说我哇许多啰嗦，梁兄哥今日里呀祝家走过观哪见英台女娇娥喂，抬头看呐把眼呐睃到如今还是你啰嗦，还是我啰嗦，啰哩啰嗦呃啰哩啰嗦罢了梁哑兄哥哇，哪个喔呵啰哇嗦啊呵嗬喂。 |

2. 丫丫戏《梁山伯与祝英台》生、旦唱"请出来小九妹好做定夺"唱段(北调对口词)与武宁采茶戏《梁祝》生旦对唱(对口腔)①

## 请出来小九妹好做定夺

《梁山伯与祝英台》生、旦唱

1=E 2/4

[北调对口词]

周文斌、邱梅香 演唱
周斌 记谱

---

① 武宁县戏曲协会主编：《武宁茶戏九板十八腔》(上卷)，内部资料，第82—84页。

## 《梁祝》

### 生旦对唱

徐仙花 演唱
余阳开、周静安 记谱

1=E 1/4 2/4
对口腔

（此处为简谱乐谱，略）

从上述《梁山伯与祝英台》的两个唱段对比可以看出，在音乐上，对于唱词几乎相同的唱段，这两个剧种的音乐呈现各有特色。如《梁祝》中首句"我二人说起来美不美"，在两个剧种之中都是生旦对唱的"对口词"（或称"对口腔"）形式。作为起头的首句偏长，武宁采茶戏唱段为6小节，丫丫戏唱段为4小节，之后生旦两角以平均两小节对唱。丫丫戏唱段中"梁山伯"的旋律是固定的，武宁采茶戏唱段中"梁山伯"的旋律以 1 2 6 5. 6 结束。这样形成角色在音乐上的形象化，观众通过旋律即能分辨扮演的是哪个角色。整体上武宁采茶戏的旋律装饰音更多，活泼流畅，清新跳跃。丫丫戏唱段似乎更加符合对唱形式，中规中矩，一唱一接，配合默契。另有《梁祝》"我送贤弟到圣堂"唱段，虽唱词相近，但是旋律相似度不高，丫丫戏唱段出现少有的"4"音，为一字检板，四一拍，无间奏，旋律不长；武宁采茶戏唱段为二流板，四二拍，有六小节间奏，且旋律更复杂，衬词丰富。可见丫丫戏唱段表现得更为中肯，好似两位相熟少年，叨叨数语，不忍分别；武宁采茶戏唱段表现出更多的是一唱三叹式的依依不舍，戏剧感更强烈。

在唱词上二者的剧情差异并不明显，虽然唱词的前后顺序有所不同，但主要剧情相差无几。二者的差异不在剧情，而在衬词运用上。武宁采茶戏在唱词上衬词更丰富，唱词更

具扩展性,相比而言丫丫戏则更为简洁。比如,丫丫戏的"哪个啰嗦"唱段第一句唱词仅8个字,其中衬词1字;武宁采茶戏有25个字,其中衬词多达15字。在衬词的使用上,丫丫戏更为简单,集中使用"哇""呀""吔""喂"等;武宁采茶戏则更多,如"呃""哪""哎""咳""哟""喔""嗨""呐""呀",等等。这种特点还普遍体现在其他剧目中。由于《梁山伯与祝英台》诸多方面的特点,该剧目也被认为是丫丫戏中具有鲜明特色的剧目。这种差异的形成源于两种艺术形式的不同。武宁采茶戏唱做并重,为了便于演员在舞台上表演,需要在演唱中更为频繁地使用衬词;丫丫戏从坐唱发展而来,重唱轻做,故而唱词更为简洁,无须过多衬词衬托。

武宁与永修为邻县,同属九江市管辖,具有亲密的地缘关系。由于共同的文化因子,武宁采茶戏和永修丫丫戏易被误认为一体。基于上述分析,二者看似相近,实则不同。二者无论是在大戏还是小戏上,抑或是音乐与文本上,均表现出明显的差异,各具特征,有理由相信二者属于不同剧种。

## 四、结　　语

永修丫丫戏从田野发掘之初展现出来的原始朴素的戏服及道具,不成熟的行当称呼,简易的舞台表演,具有曲艺特征的民间抄本等特征,均表明丫丫戏处于戏曲发展的早期阶段。它表现出的戏曲萌芽期的种种特征对戏曲研究具有重要价值和意义,也彰显了它具有成为国家级非物质文化遗产的特质。而它在剧本、音乐、服装、道具等方面体现出的独具一格,以及它与邻近剧种武宁采茶戏的差异,都说明它已具备一个剧种的必备要素。卢川和蒋国江在《现状与思考——写在江西剧种普查之后》一文中曾介绍到,据2018年1月初文化部艺术司下发《关于请提供有关剧种情况材料的通知》后,江西省最新调查,发现两个疑似剧种,其中之一便是永修丫丫戏。[①] 可见,丫丫戏这一山野小剧种目前的境况并不明朗,虽然它的价值得到了国家层面的认可,被列为国家级非遗,但它的剧种地位仍处于有实无名的尴尬局面。由于身份暂未得到承认,丫丫戏在传承发展过程中无法享受与其他剧种一样平等的待遇。相信随着丫丫戏剧目的不断丰富,演出活动的日益频繁,影响力的深入人心,丫丫戏会得到官方进一步关注,予以正名,成为名副其实的乡野小剧种。

---

① 卢川、蒋国江:《现状与思考——写在江西剧种普查之后》,《戏曲研究》2018年第2期。

# 周公庙的斗台戏
## ——秦腔鼎盛发展之窥斑

### 刘剑峰*

**摘　要：**秦腔是中国最古老的剧种之一，流行于西北五省，具有很高的文化艺术内涵和价值。古时候大多伴随庙会单台演出，两台、甚至三台戏同时竞技演出的"斗台戏"在民间比较少见。"文革"期间及其以后，斗台戏退出了演出市场，如今早已绝迹。本文根据笔者早年的走访所得，通过对陕西省岐山县周公庙会上斗台戏的概况、戏楼、演出班社及名角、所"斗"内容、看演盛况、送"派饭"、逸闻趣事、皮影戏和江湖戏斗台情况以及斗台戏的灵魂神韵和价值等九个方面记述，并尽力用文字再现了斗台戏的盛貌，以期此举能记历史、树作传并释惑的作用和目的。由此，亦可窥得秦腔在其历史发展进程中灿烂程度之一斑。

**关键词：**文化艺术；秦腔；斗台戏；庙会；周公庙

陕西省岐山县凤凰山脚下的周公庙是我国最早的游览胜地之一、陕西地区保存最完整的古建筑群和全国重点文物保护单位。周公庙创建于唐代，世传周成王曾游历于此。自古以来，这里每年有"春秋二祭"，地方官以"少牢"（羊、猪）祭祀周公，后来秋祭逐渐消亡，春祭流变为一年一度的周公庙会。

历史上的周公庙会规模盛大，影响面极广，从庙内现存碑刻文辞，结合笔者早年访寻的诸多"卷阿会"（管理周公庙的领导机构，因周公庙古称"卷阿"quán ō而得名）故老可知，庙会期间的香客除了陕西本省的人员外，西北地区的甘、宁、青、新诸省或自治区群众多有朝谒，甚至西南川地的香客也不乏其数，中州洛阳捐输布施的香客姓名更多见于诸多碑阴名录内。另外，还有很多地方的村落或者大户人家，他们在给周公庙"上大布施"后，取得"卷阿会"批准，每年庙会期间，在庙内享有一定的地位和权利，设有专供他们来庙朝谒、求子还愿、逛会休闲的驻足点，碑文上称之为"祈子会"。目前可查知的"祈子会"多达三四十家，这些记载和查访情况足可证明，早年的周公庙会影响巨大，人数众多，热闹非常。

历史上的周公庙会时间为每年农历三月十一至三月十五日，会期 5 天。1965 年 9 月，陕西省档案馆迁占周公庙，庙会从此停办。1983 年 9 月，周公庙文管所成立，1984 年

---

\* 刘剑峰（1971—　），陕西省岐山县人，就职于岐山县周公庙管理处，专业方向：文物保护、周文化、三国文化、地方文化、秦腔戏曲学。著有《陕西省第三次全国文物普查丛书·宝鸡卷·岐山文物》《图说周文化》《典说周文化》《岐山县古迹遗存》《走进岐山》等书籍，刊发多篇（首）论文、诗联作品。

农历三月初十,停办了18年的周公庙会再次举办,考虑到同期举办的岐山县城一年一度春季物资交流大会会期是10天,所以周公庙文管所将庙会时间也定为10天,从此,周公庙会期由5天增至10天。

## 一、斗台戏概况

庙会演唱秦腔戏,是西北地区诸多庙会必需的文艺活动,也是其共同特点。而周公庙会上的秦腔戏演出,则更别具一格,每次至少有两家班社同时竞技演出,鼎盛时期三家班社同时竞技。看戏的观众竞相奔走于相距仅五六十米的两三个戏场之间,他们聚众品评,翘首观望,拉风走台现象和吆喝的正、倒彩声不绝于耳,戏台下观众爆满与观众散走一空的现象均在瞬息之间形成。周公庙"卷阿会"的"会首"(也叫会长,庙会理事会首领)们,恰恰是以戏台下观众的多少来定输赢,获胜班社不但得彩酬,最重要的是其社会声誉大增,该班社当年的演出市场必然活跃繁荣,而且人们盛传:"在周公庙会上赢了戏,一年台口多,唱戏顺当!"所以诸多班社每年都"削尖了头"来周公庙演出。失败班社不但没有报酬,在锐气大伤的同时,甚至还要被扣押戏箱,毋庸置疑,当年的演出市场会大大受损下滑。这样的演出叫作"斗台戏",其高潮迭起、热闹异常、险象环生是不言而喻的。

## 二、斗台戏楼

周公庙的戏楼(也叫戏台)一共有三座,均坐南朝北,呈"品"字形排列,当地人分别称其为中楼、西舍戏楼、东舍戏楼。

中楼也叫乐楼,位于庙区中轴线上、周公殿正前方。该戏楼面阔五间,进深三间。南面为歇山式建筑,六朵柱头斗栱,五朵柱间斗栱;北面为硬山带廊式建筑,四朵柱头斗栱,两朵柱间斗栱,中间施七龙科斗栱。该戏楼创建于元至元二十七年(1290),明嘉靖七年(1528)坍塌,嘉靖三十八年(1559)重建,此后多有修葺。明洪武辛亥(1371)御史王祎的《谒周公庙记》碑文云:"正殿前有戏台,为巫觋优伶之所集",足证该戏楼年代之久远。因此,这座戏楼是陕西地区保存最完整、创建年代最早的戏楼之一,它也将秦腔戏的演出推到了元代。在楼内用以隔开前后场的雕花窗棂木隔断正中枋额上,有"肃雍和鸣"四字题记,意为肃穆和谐的声乐悠扬共鸣,语出《诗经·周颂·有瞽》:"肃雍和鸣,先祖是听。"出场门额题"出云",入场门额题"入霭",喻演员的上下场如同云彩一样飘荡出入,文辞美不胜收。

西舍戏楼为硬山式建筑,面阔进深各三间,四朵柱头斗栱,四朵柱间斗栱,中间施九龙科斗栱。从遗留下来目前尚存的梁记可知"民国三十四年(1945)冬月初六日创修"。该戏楼檐饰斗栱繁缛,尤其通檩下立枋、立杜间的"吊角牙子"、墙头等部位,以高浮雕手法分别雕刻出五龙戏牡丹、双凤戏牡丹、凤狮戏牡丹、鱼龙变化、麟凤呈祥、狮子滚绣球、博古等图案,惟妙惟肖,巧夺天工,具有很高的工艺美术价值,可知秦腔戏在庙会文化中的重要性非

比寻常。戏楼中间用以隔开前后场的雕花窗棂木隔断正中枋额上无题记,仅以彩绘图案衬底,上场门额题"永观厥成"四字,下场门额题"瑶乐乃奏"四字,"永观厥成"为乐曲奏完齐赞赏之意,出自《诗经·周颂·有瞽》:"我客戾止,永观厥成。"另外,在该戏楼内的隔屏立枋上,留有"民国三十六年三月西新汉学社张新荣、京乐也""正化学社学生刘学□""杨苓中、姜玉琴、姚大伯、孙安惠、刘宽成、袁新华"等班社以及当时伶人的题记。

东舍戏楼亦为硬山式建筑,面阔进深各三间,四朵柱头斗栱,四朵柱间斗栱,中间施九龙科斗栱。现存梁记为"民国三十七年(1948)十月初五日创修"。该戏楼结构格局与西舍戏楼大致相同,通檩下立枋、立柱间的"吊角牙子"、墙头等部位,以高浮雕手法分别雕刻出牡丹套二龙戏珠、双凤朝阳、连绵瓜蝶(瓞)、夔龙、博古、狮虎衔咬流苏等图案,大量高浮雕手法制作的木雕和砖雕,把整座戏楼装扮得雍容华贵、富丽堂皇,因隔开前后场的雕花窗棂木隔断早年遭毁,其方额题记不得而知。另外,在该戏楼内的东内柱表面,至今留有"岐山文工团在此公演""麦禾营乡剧团""武德财、黄德昌演乐也"等班社以及伶人的题记。该戏楼在修建工之将竣际,因社会动荡而停工,其屋顶瓦件仅为权且性摆放,脊饰尚未安装到位,木构件彩绘亦属草草了事,导致后期屋面漏雨破损甚至坍塌情况严重,2015年,周公庙管理处将其维修加固,得以有效保护。

三座戏楼相互间距不过五六十米,早期没有音响设备,演出期间,唱腔和鼓乐之声相闻,但互不干扰。这样的距离和设置摆布,便于观众随时选择性、流动性地观看戏剧,更便于斗戏。这种三座戏楼呈"品"字形集聚一处,间距又如此之近,且同时斗台竞技演出的,陕西岐山周公庙恐属绝无仅有,特中之特。

## 三、斗台戏演出班社及名角

自古以来,陕西西府(约今陕西宝鸡地区)的秦腔班社林立,有"四大班,八小班,七十二个馍馍班"之说,其中"四大班"最具盛名,分别是眉县张家的华庆班、岐山县高家的永顺班、凤翔县(今凤翔区)田家的义兴班、宝鸡县(今陈仓区)王家的聚盛班。这些著名班社是周公庙斗台戏的主心骨。还有享誉西府的新汉社、凤鸣社、移风社(风易社)、扶风剧社、正化社等均在周公庙斗台演出过。除此之外的其他民间班社,更是不胜枚举。另外还有来自省城西安,被岐山当地人称为"李正敏戏"的正艺社、"刘毓中戏"的新声社、三意社等班社,都先后在周公庙斗台竞技过。

让群众津津乐道的,来周公庙演过斗台戏的名家"班长"(群众以及班社内,尊称顶尖实力派演员为"班长"),也是数不胜数,有张班长张德民、王班长王彦奎、魏甲合、孙双钱、唐班长、大德娃(林致中)、皂成(侯烈)、雷大坪、吕长江、袁宝宝(王志忠)、阎君君、猪娃、韵娃(天时儿,张君)、拉娃、李中宝、"双思儿""四季儿"、勤学(沈坤山)、文儿(刘金吕)、范士华、失来(高建秦)、戚安成、谢安学、半斤面、拴狗、豁豁(庞鹤鸣)、宝廉(庞宝廉)、文全(陈世孝)等盛极一时的名伶。当时民间流传的言语云:"张班长王班长,甲合双钱唐班长……""王班长扫灯花喇叭吹炸,张班长上煤山崇祯晏驾。高失来宋巧姣实在威咋,刘班

长坐知县椅子溜下,死安成活安学两个病娃……"这是对名角在庙会上演出的高度概括和赞誉。岐山县资深票友武宗仁多次给笔者边示范边说:"有一年的周公庙斗台戏,我看了西安三意社张秉民的《拆书》,其伍子胥'搌锤三捋须'简直太精绝了,美不胜收,此后几十年来,我再没有见到过那么好的《拆书》演员。"

笔者世居位于周公庙东南 1.5 公里处的陵头村,是解放前组成"卷阿会"的"仁圣里八村"之一。邻村董家台的刘志科(艺名书祥,演杂角)老汉早年告诉笔者,解放前有一年周公庙唱斗台戏,他被叫去临时搭班,在李正敏(先后从艺于西安正俗社、正艺社、西北戏曲研究院,著名秦腔旦角演员)的戏班演杂角,演出休息期间,李正敏给同事们说:"周公庙的戏楼太大,唱起来很吃力。"意思是周公庙的戏楼太高大,内部空旷,如不卖力演唱,唱腔就很难在戏楼内部空间达到较好的共鸣效果。刘志科的讲述,足证省城名伶李正敏来周公庙演过斗台戏。

## 四、斗台戏所"斗"内容

古时候乃至于现在的戏曲演出,每场所演剧目均由雇佣演出班社方来"点戏"(就是给演出班社指定剧目,让其演出)。周公庙的斗台戏所演剧目则不必由"卷阿会"的"会首"们来"点",而是由戏班自定剧目,只要不"犯地脉"(诋毁和冲撞当地神灵、地名、主要居住群众姓氏的戏),班社自己认为所演剧目拿手、能赢对方班社就好,所以毋庸置疑,他们演唱的全部是自己的"压箱底"(胜人一筹)戏。

因为是两至三家班社斗台竞技演出,而且赢者得彩头,输者遭诛罚,所以,除了演出唱腔出众、表演技艺高超、戏箱丰满崭新三项基本斗、评条件外,斗台戏还有一系列特定的斗、评内容。

(一)统一送号开戏

"卷阿会"规定,斗台的两家或者三家班社必须在同一时间开戏,不准任何一家班社擅自提前或者迟后开戏。开戏前,参斗班社一切工作准备就绪后,各自班社吹响三声喇叭,"送号"给对方班社,听到对方班社回应三声喇叭后,知道彼此一切就绪,同时敲打开场锣鼓,斗台戏正式开演。

(二)以剧情时间"接戏"

以所演戏剧内容的时间先后来论输赢,是斗台戏决定胜负的一个方面。比如,对方唱汉朝早、中期戏,我方唱汉末戏,则对方再不能唱戏剧情节和时间早于我方的戏,相互班社只能以剧情时间往后接续,接不住"招"则为输戏;再如,对方唱宋朝任何一本戏,碰上我方唱《绝宋朝》这本戏,那么对方班社输戏,因为《绝宋朝》为宋朝最后一本戏,宋朝的戏就此打住,再不能唱了,时间不能倒流,后面只能唱宋朝以后(元、明、清)的戏了。因此,决斗双方或者三方一旦进入这种"接戏"的"斗法"中,首先比斗的,就是参斗班社所拥有和上演的

剧目多寡,更重要的是以拥有被称为"接茬戏"(每个历史朝代首、末,每个帝王首、末的戏)的多寡来决定输赢。这样的决斗是十分残酷的,在此情况下,如果你"囊中无物",在"接戏"这一环节上输了戏,纵然你唱腔再好,演技再高,服装再新,也是要逊色输戏的。

(三)以剧情内容"降戏"

以演出剧情来"降服"对方班社的剧情,是斗台戏决定胜负的另一个方面。例如,《五雷阵》降服《太湖城》,因为在《太湖城》这本戏里,孙武子威风尽显,用五雷碗、麻鞭打毁夫人和众女兵的鬼魂而获胜,但在《五雷阵》里,孙武子已经父投子胎,转化孙膑,毛贲摆下五雷阵,摄去孙膑魂魄,压于幽山之下,从剧情上来说,显然《五雷阵》降服《太湖城》,故《太湖城》如果遇到《五雷阵》,则《太湖城》输戏;再例如,如果对方唱唐朝戏,而碰上我方唱《朱温灭唐》,则对方为输戏,如果对方唱宋朝戏,而碰上我方唱《绝宋朝》,则对方为输戏;又比如,对方上演《取都城》《火烧博望屯》《取天水》等诸葛亮正在英年、意气风发时的戏,而我方上演《五丈原》卧龙升天,则我方在剧目上胜出。

诸如《黄河阵》《万仙阵》《绝龙岭》《抱火柱》《梅花阵》《蛟龙驹》《破滹池》《铁冠图》《八义图》《临潼山》《鄱阳湖》《醉与吓蛮书》《醉骂安禄山》《打驴头》《五云炸》《高怀德打娃》《泗水关》《五路伐蜀》《双灵牌》《李陵碑》《风波亭》等,通过"撇梁料豹子"(戏剧行话,指桑骂槐的意思)的方式,借戏情抒发竞斗情怀,灭压、降服对方的剧目,是斗台戏的常演剧目。这类戏一般都火爆激烈,怒骂成分重,技术要求和艺术含量高,是以慷慨激昂见长的秦腔戏的重要组成部分。另外,如果对方演出戏名带有"山""阵""图""驹""关"等字的戏,我方也演出戏名带有"山""阵""图""驹""关"等字的戏,以逞强不示弱与附和回应。还有演出带有与对方班社或者"台柱子"演员名字相关的"落败""倒灶"戏,来压、辱对方的情况。

世间的万事万物,必然存在精华与糟粕、优秀与拙劣的两面性,这些竞斗方式,在饱含优秀文化艺术的同时,难免具有低劣的一面,但它是当时社会背景下的产物,倍受人民群众喜爱,它促进了艺术的交流与发展,它的丰富、火爆、酣畅、精绝是占主导地位的。

(四)巧妙揉戏套戏

历史上周公庙会的正会日是农历三月十三,当天除了常规性的上午演出一本戏,下午演出三折戏外,当晚必须演出"天明戏"(整夜演出不断),参斗班社一晚不停歇,演出两本戏是必须的,有些班社所演剧目时值不够,在两本戏中间还要加演折子戏以弥补时间。观众更是放下手头的一切活路,提前就做好了看戏准备,或在庙会上买食充饥,或预带晚餐夜点,夜以继日地看戏赏艺,这时的斗台戏达到峰值。周公庙会上的天明戏一直保留到20世纪80年代末,但当时已经不斗台了,只有一家剧团演出。

斗台的时候,有些班社发挥聪明才智,巧妙地把两本戏掺揉在一起来演,达到了意想不到的演出和竞斗效果。比如把《关羽出五关》与《黄飞虎出五关》两本戏合在一起套演,这两本戏里的主角关羽和黄飞虎脸谱、服装一样,由一个"班长"去演出,五关守将穿插共用,一折"关公出五关"完后,随即换演一折"黄爷出五关",两本戏各一折穿插套演,取名《双出五

关》,台上演员走马灯似的转场演出,台下观众群情激昂地奔走观看,火爆激烈至极。

还有《双廉悔路》,以《八件衣》套演《法门寺》,一个须生演员兼演《八件衣》里的知县杨廉和《法门寺》里的知县赵廉,一个旦角演员兼演《八件衣》里的宋秀英和《法门寺》里的宋巧姣,一个老生演员兼演《八件衣》里的窦九成和《法门寺》里的宋国士。另外,将《八件衣》里的宋秀英游地狱,与《法门寺》里的孙玉娇舅父母游地狱同台演出,三人共游地狱,激情火爆,特色鲜明。

还有《双抱柱》,台口两边各竖一根火柱,红极一时的两个顶尖演员同时饰演梅伯,两个梅伯同时抱火柱,把舞台剧情效果推向高潮。

这种揉、套戏的方式方法,在其他地方极其少见,也极具艺术感染力和彰显力,是人们对"角"的高度崇拜,更是对演员体力和演出艺术的一个极大考验,当然,演出效果的火爆程度更是可想而知的。

(五) 私下偷戏换戏

为了赢戏,为了"拿捏"对方,斗台的各家班社想尽千方百计地搜寻、捕捉对方班社当天的上演剧目,以便斟酌自家的上演剧目,达到接戏、降戏的目的,甚至不惜余力地安排"眼线"和内奸,去"偷"对方班社的"脸子"(脸谱)、戏名。钟无艳、关公、包公、王彦章、闻太师、二郎神、张飞、赵匡胤、黄飞虎、庆忌、方腊、佛陀等特定脸谱,往往是顷刻之间泄密的要害,演员化好妆后若稍有闪失,一旦"抛头露面",被对方班社的"眼线"瞭上一眼,本场上演剧目便会被猜中十之八九,对方班社就会立马"对症下药","换戏"(更换上演剧目)以降服之,从而遭受被接戏、降戏,以至于输戏的"恶果"。因此,班社内部几个首要人物一旦商讨既定了演出剧目后,除让几个主要角色知道外,对其他人员一律保密,你只管听从安排化妆准备就是,而且一开始化妆,就严禁人员出入走动,更杜绝去前场、窗口等"险要地方"抛头露面,以免泄气走风事件的发生。

## 五、斗台戏看、演盛况

斗台戏必须是要搬请名角的,他们主要依靠名角对观众的吸引和号召力而赢取彩头。"卷阿会"评定优劣时,除过前述斗、评原则外,还要凭台下观众的多少来定输赢,以群众的欣赏水平、艺术水准、评价眼光来评定好坏,这是真正的放权于观众。

东舍戏楼与西舍戏楼分列周公庙山门通往庙内主干道路的两侧,早期两座戏楼相隔仅 20 米左右,呈轴对称之势,且东舍戏楼东山墙外是一条较为宽深的水渠,润德泉水即从此水渠流到庙外。因斗台戏高潮迭起,观众往来于两座戏楼之间频繁火爆,故斗台演戏期间,常常有奔跑、游走看戏的观众推拥跌落水渠事件的发生。为了不使观众因看戏而跌落水渠,"卷阿会"的"会首"们通过商议,决定将东舍戏楼东移开挪,于民国三十六年(1947)启动了东挪修建工程,民国三十七年(1948)冬十月戏楼主体告竣,即为今东舍戏楼所在地。因此,东社戏楼的梁记为"民国三十七年(1948)十月初五日创修。"由此可窥周公庙斗

台戏火爆程度之一斑。

在1952年的周公庙会上,岐山县城关镇三乡剧团(也叫六河剧团)在东舍戏楼演出,凤翔县横水乡尹家坞村剧团与岐山县朱家拗剧团(岐山县麦禾营南营剧团)合在一起在西舍戏楼演出,两家经过决斗,西舍戏楼的尹家坞村剧团与朱家拗剧团输戏,当时参与斗台戏点评工作的岐山县文化馆罚扣下了尹家坞村剧团的部分戏箱,后经多方协调,该团方从岐山县文化馆拉回了被罚扣的戏箱,可知解放后周公庙的斗台戏,地方文化单位也是参与其点评和管理工作的。

1954年的周公庙会,斗台戏达到历史上的顶峰,出现了三台戏斗台的"壮举"。朱家坞剧团在东舍戏楼演出,麦原柳剧团(岐山县麦禾营、原子头、杨柳村三村共建的剧团)在西舍戏楼演出,岐山县剧团在中楼演出。当时岐山县剧团为了赢戏,使尽浑身解数,上演了人们很少看到,且戏班忌讳演出的关老爷(关羽)绝命戏——《走麦城》,可以说拉风至极,出现了台下人山人海的胜局。令人没有想到的是,演出当晚,地方武装力量在周公庙追捕土匪头子"二虎",剧情正在高潮处,一声枪响惊骇了台下的观众,人们惶恐万状,急于奔逃,奈何观众太多,人们一时疏散不开,竟然将戏楼东北角的一通石碑扛断倒地,砸断了两个人的腿,待人们平息下来后,发现那通石碑竟被拥挤的人群扛起后,移开了碑座几步远,成为多年来人们街头巷尾谈论的佳话。

## 六、给斗台戏送"派饭"

前文有述,古时候民间管理周公庙的领导机构叫"卷阿会",其"会首"由周公庙周边仁圣里八个村中有名望的人员组成,自古以来,周公庙会期间秦腔班社演员的一日三餐,均由"卷阿会"摊派到仁圣里的陵头村、祝家巷村、周公村、董家堡村等住户,由这些村的住户给班社提送"派饭","卷阿会"根据村民家庭人口和贫富情况,安排每家每年负责两到三个"戏子"(当地对演员的尊称)的一顿饭,这是当地千百年来的传统风俗和定规。

村民们俱以给"戏子"们送"派饭"为幸事,他们用罐子盛着稀饭、拌汤、面汤,笼子里搁上碗筷、面条、菜类、馒头、烙馍等,按时将饭送到戏台下,戏班安排专人接饭,送饭人员原地待命,等待"戏子"们吃完饭后,收拾餐具,回转家中。

在周公庙,这种千百年来沿袭的派、送饭制度,把德、信二字贯穿始终。派饭者(卷阿会)以信为本,放心地把送饭事宜安排下去,再无须跟踪督导检查;送饭者(各村住户)不计报酬,以德为本,保质、保量、按时完成好送饭任务,无须"卷阿会"操心。派、送双方相得益彰,严丝合缝地保证了演员的果腹事宜,更保证了斗台戏的正常演出,这是周礼德治思想在其发祥地——岐山的一种充分体现。

## 七、斗台戏逸闻趣事

驰名西府、长期在宝鸡地区"四大班"之一的高家戏(岐山永顺班)担任主演,被人们誉

为"五大班长"之首的张班长张德民,在民间有"张班长在谁家,谁家赢戏"之说。有一年,张班长在周公庙唱斗台戏,当天上演的剧目是他的拿手戏《葫芦峪》,张班长扮演诸葛亮。当剧情进展到《司马拜台》一场,"诸葛亮"在登上"土台"(戏剧行话"上高场")时,张班长因年迈力衰,出现闪失,一下子从椅子上跌落下来。斗台戏正在要紧时候,突然出现这样的失误,台下的倒彩声立时充盈整个剧场,观众立马跑掉了大半。在这节骨眼上,张班长不惊不慌,起身站定后,整衣稳冠,临场发挥,"叫起板"唱出了四句带板戏:"年级迈来血气衰,一上土台跌下来。二次我把土台上,看他下来不下来。""留板"后,二次登上了"土台",台下观众顿时掌声雷动,人们纷纷竖起大拇指,称赞张班长不愧是大班长,临场发挥,救戏在顷刻之间,让人们大开了眼界。对方台下的观众听到这边的喝彩声,又一股脑拥过来看个究竟,得知情况后,再次掌声雷动,张班长所在的班社赢了戏。后来竟有人附会:"人家张班长这是为赢戏,故意出的彩!"

红极西府的岐山人王班长王彦奎(艺名唐娃子)长期在张家戏(眉县华庆班)担任主演,宝鸡县(今陈仓区)名演孙双钱在王家戏(宝鸡县聚盛班)担任主演。有一年,华庆班和聚盛班在周公庙斗台,两家同时演出《黄河阵》闻太师"鞭扫灯花"("鞭扫灯花"分别是王班长和孙双钱的绝活,各有千秋,但社会评价王班长技高一筹),此次斗台孙双钱铆足了劲,想和王班长再决雌雄,一比高下。两人各自在舞台上悉心演出,但王家戏的台下观众人数总是不尽人意。孙双钱扫完灯花下场后,探子告诉他:"王班长还在'前场'演着呢!"孙双钱听后先是一怔,随即说:"这戏该演的我都演了,他还在演啥?我得去看看!"说完,孙双钱顾不得卸妆,抽身跳下舞台,跑过去看王班长在演什么,当看完王班长的演出后,孙双钱由衷地说:"人家王班长演得就是比我好,我输得服,我得好好向王班长学习。"孙双钱的虚心学习赢得了观众的高度称赞,这样的斗台,既是艺术的对决,又是演员之间相互观摩学习提高,更是古时候老艺人艺德高尚、虚心好学的充分体现。

斗台戏是广大群众对戏剧艺术的欣赏和喜爱的体现,更是广大群众对"角"的追捧和喜爱的体现。除了岐山县周公庙外,宝鸡县贾村原的斗台戏也很有名。有一年,王家戏在贾村原斗台,当时孙双钱年岁已高,已经不再演戏,而且下颌还蓄留了一副长得很漂亮的长胡子。王家戏战况不佳,戏班演员和群众强烈要求"箱主"请回孙双钱助阵。经"箱主"造访孙家说明情况并盛情相邀后,孙双钱慨然应允,剃掉胡子上台演出了他的拿手好戏《落马湖》黄天霸翻桌子,台下观众人山人海,掌声不绝,王家戏大获全胜,"孙双钱剃胡子赢戏"成为西府戏迷间的美谈。

## 八、皮影戏和江湖戏斗台情况

在周公庙会上,不但大戏斗,就连皮影戏、江湖戏也斗,他们斗唱腔、斗挑签、斗"场面"(乐队)、更斗剧目,其"接戏"和"降戏"是他们斗戏的主要内容。与笔者同村的刘生荣老汉曾经当过"卷阿会"的"会长",他早年告诉笔者:"三月十三晚的江湖戏就'斗红眼'了,他们往往整斗一夜不开交,第二天早饭时候还不休战,'会长'多次去制止,但根本无济于事,无

奈,'会长'只有去提了他们的勾锣,才能勉强使其在万般不愿意的情况下休兵歇战!"岐山县著名皮影大师王云飞告诉笔者:"'小戏'(指皮影、江湖戏)斗戏以'接戏'见长,20世纪50年代,我跟随我父亲在周公庙斗江湖,两家'接戏',把戏接到了当今社会,接得没了朝代、没戏可唱了,斗急了的聪明艺人临场发挥,现编着往下唱戏,一家唱《西太后观表》,另一家接《老蒋哭台湾》,如果当时不是'会长'来提了锣,真不知道要斗到啥时去,该怎么收场!"

## 九、斗台戏之灵魂、神韵和价值

古时候的戏剧,大多是为祀神而演,斗台戏亦然,因此它多少带有一定程度的迷信色彩,但斗台戏饱含了剧本、唱腔、音乐、美术、演艺、教化、竞技等诸多方面的优秀的,甚至精绝的艺术内涵,是难能可贵的一支文化艺术奇葩,其文化艺术是灵魂,演员风采是神韵,具有极高的价值。"文革"伊始,"四旧"俱毁,庙会封禁,老戏停演,斗台戏在顷刻间退出了历史舞台,步入毁弃道路。如今的斗台戏,早已时过境迁,消亡殆尽,一去不转。笔者的外祖父早年给笔者多次详述了周公庙斗台戏的波澜壮阔,另外,周公庙管埋处(早期名周公庙文管所)是笔者参加工作的第一站,所幸笔者当时走访了几个健在并看过、演过斗台戏的耆老,才有今天使这种特有文化艺术进入笔者文字资料的因缘。笔者文字功底粗鄙,挂一漏万,难以尽述斗台戏的精髓神韵,唯愿通过肤浅的记述,留下斗台戏的点滴斑驳,让大家去领略斗台戏的艺术魅力和往昔辉煌,感悟斗台戏的高潮迭起和险象环生。斗台戏是我国戏剧,尤其是秦腔发展史上的巅峰之作,是庙会文化中一枝独秀的蓓蕾,是民族瑰宝、艺术之魂。

# 河南新安清代戏曲碑刻述论

程 峰 程 谦[*]

**摘 要**：目前发现新安县遗存清代戏曲碑刻30通，大致分为两类：一类是创建重修戏楼碑刻；另一类是民间演剧碑刻，可分为祈报演剧、庙会演剧、罚戏演剧等。这些碑刻在一定程度上揭示了新安的戏曲文化。

**关键词**：新安；清代；戏曲碑刻

新安位于河南西部，地扼函关古道，东连郑汴，西通长安，自古为中原要塞、军事重地。新安置县于秦，属宏农郡，汉代因之；东晋末分置东垣县，北周置中州，后改置新安郡。隋开皇改郡为谷州，后谷州与新安郡交相代替。唐宋以来属河南府（或路），直至清末。民国初，属河洛道，后直属省辖。现为洛阳市所辖，总面积1 160平方公里，人口52万人。历史上，新安戏曲文化繁荣，但由于新安地当黄河南北渡口，抗日战争、解放战争都是首当其冲。所以，戏曲文物大都毁于兵燹。刘少玖主编的《新安县戏曲志》曾记载："现经多方搜集，尚存古舞（乐）楼42座，舞楼碑记14块"[①]，时值1987年，新安县尚能幸存42座古戏楼，其文物之丰富，可见一斑。目前发现新安县遗存清代戏曲碑刻30通，大致分为两类：一类是创建重修戏楼碑刻；另一类是民间演剧碑刻，可分为祈报演剧、庙会演剧、罚戏演剧等。这些碑刻在一定程度上揭示了新安的戏曲文化。

## 一、创建重修戏楼碑刻

戏楼，亦称乐楼、戏台、舞台、舞楼、歌舞楼等。一般而言，乡民社会有神庙必有戏楼。"从来享赛神圣，必需歌舞。敬献歌舞，必需楼台"。[②] "无戏楼则庙貌不称，无戏楼则观瞻不雅"[③]，故"各处城乡庙宇，多有戏楼"。[④] 故而，遗留了大量的关于创建、重修戏楼的戏曲

---

[*] 程峰（1965— ），焦作师范高等专科学校覃怀文化研究院教授，专业方向：中国戏曲文物及焦作历史文化研究；程谦（1901— ），焦作师范高等专科学校覃怀文化研究院教师，专业方向：戏曲文化以及覃怀文化研究。
【基金项目】2021年度焦作师范高等专科学校高层次科研培育项目《明清河南古戏楼及戏曲碑刻调查研究》（项目批准号：21GPY01）阶段性成果。
① 刘少玖主编：《新安县戏曲志》（内部资料），1987年，第87页。
② 清乾隆九年（1744）《创修荆紫山舞楼碑记》，现存丁新安石井乡井沟村。
③ 清乾隆二十九年（1764）《重修玉皇庙碑记》，现存于山西泽州县金村镇府城村玉皇庙。参见车文明：《中国古戏台调查研究》，中华书局2011年版，第116页。
④ （清）余治：《得一录》第11卷《翼化堂条约》，清同治八年（1869）苏城得见斋刻本影印，北京大学藏本。

碑刻。"关于建造戏台和戏剧演出情况的文字记录，它们镌刻于碑石上，一般称之为'戏曲碑刻'。"①就新安而言，目前发现新安清代创建重修舞楼碑刻20通（见表1），在一定程度反映了新安的戏曲文化。正如段飞翔先生所言：戏曲碑刻的"出现是一定区域内民众在社会生活中，因公众目的达成一致之后，而刊立于群体活动的公共中心。碑中记载的内容往往反映着当地民众的集体意愿，具有明显的区域文化的特征"。②

**表1 新安清代创建重修戏楼碑刻一览表**

| 序号 | 碑刻名称 | 刊立时间 | 存放地点 | 备注 |
| --- | --- | --- | --- | --- |
| 1 | 太山老爷正殿卷棚乐楼重修碑记 | 清康熙八年(1669) | 新安石井乡政府院内 | 圆首，青石质，高116厘米，宽56厘米 |
| 2 | 重修关圣帝君庙暨舞楼碑记 | 清康熙五十二年(1713) | 新安北冶乡马行沟村 | 圆首，青石质，高104厘米，宽49厘米 |
| 3 | 重修马王庙舞楼碑记 | 清康熙五十七年(1718) | 新安北冶镇滩子沟村马王庙 | 青石质，楷书。高112厘米，宽60厘米 |
| 4 | 创建二郎庙乐楼碑记（残碑） | 清雍正三年(1725) | 新安铁门镇铁门村 | 圆首，青石质，残高93厘米，宽61厘米 |
| 5 | 修建圣母殿乐楼碑记 | 清雍正五年(1727) | 新安磁涧镇陈古洞村圣母殿 | 长方形，青石质，高158厘米，宽57厘米。碑上部体断裂 |
| 6 | 创建乐舞楼记（残碑） | 清乾隆元年(1736) | 新安城关镇七里站泰山庙 | 圆首，青石质，残高160厘米，宽64厘米 |
| 7 | 创修荆紫山舞楼碑记 | 清乾隆九年(1744) | 新安石井乡井沟村 | 圆首，青石质，高148厘米，宽60厘米 |
| 8 | 创建观音菩萨堂舞楼序（残碑） | 清乾隆三十八年(1773) | 新安铁门镇庙头村 | 圆首，青石质，残高110厘米，宽56.5厘米 |
| 9 | 重修西庑殿并舞楼暨金妆神像碑记 | 清乾隆三十八年(1773) | 新安五头镇梁庄村 | 圆首，青石质，高168厘米，宽60厘米 |
| 10 | 创修关帝庙碑记 | 清乾隆三十八年(1773) | | 源自杨健民《中州戏曲历史文物考》（文物出版社，1992年版，第202页） |
| 11 | 创建舞楼记 | 清乾隆四十七年(1782) | 新安铁门镇蔡庄村 | 圆首，青石质，高164厘米，宽56厘米 |
| 12 | 重修乐楼碑 | 清乾隆四十七年(1782) | 新安北冶乡马行沟村 | 圆首，青石质，高155厘米，宽55厘米 |

① 黄竹三、延保全：《中国戏曲文物通论》，山西教育出版社2010年版，第123页。
② 段飞翔：《民间戏曲碑刻资料研究价值探微》，《史志学刊》2017年第2期。

续　表

| 序号 | 碑刻名称 | 刊立时间 | 存放地点 | 备注 |
|---|---|---|---|---|
| 13 | 白龙庙买香火地碑记 | 清乾隆五十九年(1794) | 新安五头镇小庄村 | 长方形,青石质,高98厘米,宽49厘米 |
| 14 | 重修观音堂泰山庙六圣庙记 | 清嘉庆三年(1798) | 新安铁门镇蔡庄村 | 圆首,青石质,高130厘米,宽54厘米 |
| 15 | 创建关帝庙乐楼碑记 | 清嘉庆十年(1805) | 新安南李村镇陈洼村 | 圆首,青石质,高140厘米,宽54厘米 |
| 16 | 重修四圣庙正殿广生殿舞楼金妆神像并创建山门配廊序 | 清咸丰五年(1855) | 新安五头镇高坪村 | 圆首,青石质,高172厘米,宽63厘米 |
| 17 | 重修舞台记 | 清同治元年(1862) | 新安铁门镇芦院村 | 壁碑,长方形,青石质,高48厘米,宽55厘米 |
| 18 | 建修戏房碑记(残碑) | 清同治二年(1863) | 新安铁门镇方山寺 | 圆首,青石质,现高105厘米,宽55厘米 |
| 19 | 重修圣母殿后壁及创建月台碑记 | 清同治八年(1869) | 新安北冶乡马行沟村 | 圆首,青石质,高132厘米,宽61厘米 |
| 20 | 重修太清观碑记 | 清光绪三十二年(1906) | 新安城关镇安乐村 | 圆首,青石质,高205厘米,宽61厘米 |

新安石井有泰山老爷庙,清康熙八年(1669)《太山老爷正殿卷棚乐楼重修碑记》载:石井村"先于康熙三年正月吉日重修太山老爷卷棚三间,又于康熙陆年正月吉日创建太山老爷乐楼三间"。① 这是目前发现的新安清代创建舞楼的最早记载。

"新邑北四十里许有马行沟,环沟皆山,地僻人静,旧有天仙圣母殿,旁有关圣帝君庙,前有舞楼,不知创自何时,年深日久,殿宇损坏",清康熙五十二年(1713)《重修关圣帝君庙暨舞楼碑记》载:"众皆情愿修补关圣帝君庙并舞楼,"②最终关帝庙暨舞楼得以重修。

"新邑北四十里许,层峦迭翠,林壑尤美,而潜处于两山之间者,则名滩子沟焉。人物辐辏,贸易颇多,诚盛(胜)地也,亦财薮也。村左有赛曰马王、牛王、青苗、土地、山神祠,祠前旧有舞楼一座,乃规模狭小,风雨难蔽,每岁享赛演戏,多嫌其隘,因而扩之。"清康熙五十七年(1718)《重修马王庙舞楼碑记》载:"本村信士介君讳治表等慨然动念,欲嵩其墙垣,广其椽题,变从前之旧制,新后来之观瞻。遂募化今(合)村善人,随心捐助,共勷善事。"③

---

① 清康熙八年(1669)《太山老爷正殿卷棚乐楼重修碑记》,现存于新安石井乡政府院内。
② 清康熙五十二年(1713)《重修关圣帝君庙暨舞楼碑记》,现存于新安北冶乡马行沟村。
③ 清康熙五十七年(1718)《重修马王庙舞楼碑记》,现存于新安北冶镇滩子沟村马王庙。碑文为刘少玖主编的《新安县戏曲志》(内部资料)(1987年,第91页)所收录,亦为盛长柱主编的《洛阳市戏曲志》(内部资料)(1988年,第332页)、杨健民编著的《中州戏曲历史文物考》(文物出版社1992年版,第205页)所节录。这里进行补充及校对。

新安"凤山之右,有清源妙道真君庙,其来远矣。鼎建者不知所昉,重修者不知凡几,更始亦弗深者,迩人好乐施,众善奉行,乃得殿宇崇隆,群庙环列,盖煌煌乎盛迹也。"清雍正三年(1725)《创建二郎庙乐楼碑记》曰:"庙前旧有歌舞台,遭荒□□□□之后,祗闻其说,未睹其址,镇之人士,每岁赛神献戏者,率以架木为之,其糜费不可胜算,自常叹肇造之难,而苦于首事之乏人也。"然"非建乐楼,以崇妥侑,何以壮声灵而大观瞻乎?然巨功浩大,数人之力庆不能□□于定为合镇之人士、商贾,或输赀财,或效工力,自岁之季秋起工,至孟冬告竣"。①

"凡殿宇、舞楼所以妥神娱神者,必修建□□之。"新安"有马沟名河村",曾"创建玉皇殿三楹,殿前有池,乃此幽异灵雨之地,必有龙神司之,圣母之殿所由建也"。"有殿可以妥神灵,不可无拜殿以展神仪,舞楼以歌□□"。清雍正五年(1727)《修建圣母殿乐楼碑记》曰:"□前修拜殿三楹,池前修乐楼一座,□之父老子弟罗拜。殿内其食气汗津熏□明神者,一无所侵,曩之神歌野舞踊跃,□□鼓簧于台榭之上,而神光□龙毫无怨恫矣。"②

新安七里站村"旧有泰□□……矣,奈风雨飘摇,神栖将倾。""而吾□……建庙像,犹虑岁时牵牲赛飨,妥神有宇,而工歌雅奏。"清乾隆元年(1736)《创建乐舞楼记》曰:"更造舞楼,则告乐有地矣。由是,舞袖风冷影飘……庙雅颂,岂庭万舞。故曰:礼以明教,乐以达情;神人共□"。③

新安荆紫山清乾隆九年(1744)创建舞楼。其《创修荆紫山舞楼碑记》:"荆紫山,新邑名山也。地最杰,神最灵,四方人士结社享赛歌舞于神庙前者,靡岁不举,而楼台独缺,故当圣会献戏之期,四村山主负板抬木不下数十人,且距村甚远,张皇辛苦之状,不可胜言。及歌舞方毕,而台榭为之一空,不惟无以壮庙观,亦甚非一劳永逸之善术也"。故而,欲"创建舞楼,然巨功非一人所能成,犹之大厦,非一木所能支,因募缘四村山主、雅意好修之善士,捐金输财,公成善举。自雍正七年三月谋始,至雍正十年二月落成。嗣后岁逢圣会,四方人士结社享赛,歌舞于神庙前者,不烦余力,而楼台已俨然在望,众人咸欣然幸曰:此真一劳永逸之善术也,而所以壮庙貌之观者,不更足多乎?"④

"惟神像之设,梨园之制,迹其事,虽相去甚远,而其有关于世道人心,则一也,盖可以劝善,可以惩恶,神如是,戏亦有然□。"新安梁庄村"观内之西廊与庙外之舞楼,所由建欤。但历年久远,俱欲倾圮,见者伤之。伤夫!神无所栖,而戏无所演也,则古人创制之□心亦几顿矣。"清乾隆三十八年(1773),"敦请诸君募化善信,以共勷厥成,既而鸠工庀材,不数月而庙与舞楼咸巍然而在望,神像亦焕然而维新也。"⑤

新安"治西铁门,凤山北拱,涧水左环,称为函(函)谷雄镇,圣帝之祀,未有专庙,士民

---

① 清雍正三年(1725)《创建二郎庙乐楼碑记》,现存于新安铁门镇铁门村。拓片残缺,文字缺失。依据刘少玖主编的《新安且戏曲志》(内部资料)(1987年,第92页)、杨健民编著的《中州戏曲历史文物考》(文物出版社1992年版,第205页)所收录、节录的碑文补充及校对。
② 清雍正五年(1727)《修建圣母殿乐楼碑记》,现存于新安磁涧镇陈古洞村圣母殿。
③ 清乾隆元年(1736)《创建乐舞楼记》,现存于新安城关镇七里站泰山庙。
④ 清乾隆九年(1744)《创修荆紫山舞楼碑记》,现存于新安石井乡井沟村。
⑤ 清乾隆三十八年(1773)《重修西庑殿并舞楼暨金妆神像碑记》,现存于新安五头镇梁庄村。

商贾群兴建庙之议焉",故而,清乾隆三十八年(1773年)"创修关帝正殿三间,左右配殿六间,以妥圣像,更修舞楼七间,以奏乐歌,此诚神有所依,而祀有专庙矣。"①创建舞楼七间,规制宏伟。

新安蔡庄村于清乾隆四十七年(1782)重修了广生圣母庙乐楼。其《重修乐楼碑》记载:"吾乡广生圣母庙前乐楼,考有明万历碑,乃吾先人所创建也。厥后,族里茸之者二次,迄乾隆甲午年如月,栋梁杌楄,吾兄福五复为募化,众善坚其基址,新其榱题,以希神人之和。"②

"从来建堂庙以妥神,即有香火地以奉神,香火地□与堂庙并重也久矣欤。"新安小庄村白龙庙创自于明宣德年间,"迨正德重修,渐阔而大之。至国朝屡次继修,增拜殿、建舞楼,以及瘟神、广生诸殿……,乃愈鸿壮□观焉。"③此为清乾隆五十九年(1794)《白龙庙买香火地碑记》所载的清代增建拜殿、舞楼之事。

新安江屯村清嘉庆辛酉年(即嘉庆六年,1801年)创建了关帝庙乐楼:"新邑江屯村,旧有关帝庙,春秋享祀,有自来矣!而乐楼未修,村民欲献歌舞者,心皆缺然。辛酉春,有张君讳辂者,以众议所……然以建楼为任,募金卜吉,鸠工庀材,不数日而楼遂告竣。楼成而乐作,于斯……斯舞,舞容灿焉。"④

新安高坪村"旧有四圣庙,地秀神灵,村人蒙庥有年矣。第重修日久,庙貌倾圮,金粧黯淡。且庙宇规模狭隘,不足以称四圣人功德。"清咸丰五年(1855)《重修四圣庙正殿广生殿舞楼金粧神像并创建山门配廊序》记载曰:"村众岁时拜奠,恒欲大为建修,奈工程繁富,不能骤举。咸丰二年,因庙中鬻树积钱七十余缗,遂议重修。又议钱少工巨,非赖四方好义者赞襄,难讫厥事,因敦请化主募劝。幸诸君子慨然鸿施,于七月始事,重修正殿、广生殿、舞楼、金妆神像,并创建山门三间、配殿四间。越五年工竣,规模焕然一新,视向之倾圮、黯淡、狭隘其气象,迥不侔矣。"⑤此次重修,历时五年,可见重修之不易。

新安芦院村"庙之街南向有舞台一座,与山门外站台相去逼近,每当祈报演戏时,观者如堵,肩摩拥积,甚苦狭隘"。清同治元年(1862)《重修舞台记》曰:"壬戌春,鸠工重修,诸执事因谋诸裴公印同升者,将其邻于台后地移入舞台五尺,绝前之长,补后之短,庶几站台、舞台中间较阔焉。"⑥

新安铁门镇"方山之阳,旧有关圣帝□庙,同社人演戏酬神,岁以为常。但庙院重地,镂金错彩,最□□蔓草荒烟,别无庐舍,每逢演戏之期,梨园子苦难安置。久拟□□戏房,奈款项不给,事遂终寝,亦第虚愿莫偿而已。"清同治二年(1863)《建修戏房碑记》曰:清道光二年(1822),太学生□□成民者"乃鸠工庀材,经□□□东起造戏房三间,以为梨园子晏

---

① 清乾隆三十八年(1773)《创修关帝庙碑记》,引自杨健民:《中州戏曲历史文物考》,文物出版社1992年版,第202页。
② 清乾隆四十七年(1782)《重修乐楼碑》,现存于新安北冶乡马行沟村。
③ 清乾隆五十九年(1794)《白龙庙买香火地碑记》,现存于新安五头镇小庄村。
④ 清嘉庆十年(1805)《创建关帝庙乐楼碑记》,现存于新安南李村镇陈洼村。
⑤ 清咸丰五年(1855)《重修四圣庙正殿广生殿舞楼金粧神像并创建山门配廊序》,现存于新安五头镇高坪村。
⑥ 清同治元年(1862)《重修舞台记》,现存于新安铁门镇芦院村。

息之所"。嗣后,戏房"不无零落,户牖亦渐倾圮,几几有不堪藏身之虑。公复目睹□□,咸丰十一年,又从而逐处补葺,完固如初。"①

新安安乐村"旧有太清观一座,创始何代,重修何时,皆有碑记,……迄今风雨飘摇,半皆颓敝"。信众"瞻拜之际,不禁怦……思欲葺而新之",于是,清光绪丙午年即光绪三十二年(1906)"爰集众议,并邀四方诸公,共为募化,竭力经营,鸠工庀材,向之敝者以补,颓者以整,正殿、陪殿旧□复新,香殿、舞楼前模更焕,猗然□□。是役也,肇始于是岁□月,落成□丙午之三月"。②

此外,在新安还发现有佛教寺院创建或重修舞楼的碑刻。新安庙头村旧有观音菩萨堂,清乾隆三十五年(1770),"蓄积颇有赢余,于是,庀财物鸠工,□缘筹遣作,□乐□□以成焉。自兹而后,升庙堂而修礼,即登舞楼而作乐。礼乐举矣,而天地为□见行,□□遂□类□人致和敬于神者,神无怨恫于人,宇宙祥洽,风俗茂美,庶几鼓太和之亮彩,以□□古之淳风也。"③由此可知,创建了观音菩萨堂舞楼。佛教寺院本不应当修建舞楼,但明清以来,伴随着世俗化的进程,佛教寺院创建了舞楼,这亦是戏曲文化繁荣的标志。

新安蔡庄"旧有观音堂、关帝庙、六圣祠,庄之人祈祥禳患咸于此,盖百余稔矣。重修者屡而舞楼阙,然每岁献戏,辄苦架造,畏风雨。"清乾隆三十三年(1768)"合众纠赀,不匝旬而成楼之台";至清乾隆三十九年(1774)"捐资募化,同心协力,鸠工庀材,于三月朔三日督工,望六日告竣。由是架造永省,风雨无忧,行见神听,和平祥臻,祸远矣。"④蔡庄的观音堂、关帝庙、六圣祠当为"三教堂"之类的建筑,同样创建了舞楼。"作为宗教场所,其基本职能是满足当地人们的信仰需求,但不可忽视的是我国宗教信仰中突出的宗教习俗特征"。⑤诚如清徐县的刘文炳所言:"觇民风者,与其谓为宗教思想,毋宁谓为宗教习惯"。⑥

## 二、民间演剧碑刻

"戏剧搬演具有娱乐功能,无论娱神还是娱人皆然。传统社会中民众过着日出而作,日落而息的日常生活,生活节奏单调乏味。故不同生态语境的演剧则成为民众生活的调剂品而不可或缺,反过来民众对于演剧也给予了极大的热情。"⑦目前发现新安清代民间演剧碑刻10通(见表2),大致分为赛社演剧、庙会演剧、罚戏演剧等,体现了不同的演剧语境。

---

① 清同治二年(1863)《建修戏房碑记》,现存于新安铁门镇方山寺。
② 清光绪三十二年(1906)《重修太清观碑记》,现存于新安城关镇安乐村。
③ 清乾隆三十八年(1773)《创建观音菩萨堂舞楼序》,现存于新安铁门镇庙头村。
④ 清乾隆四十七年(1782)《创建舞楼记》,现存于新安铁门镇蔡庄村。
⑤ 牛白琳:《太谷县阳邑净信寺神庙及其剧场叙论》,《中华戏曲》(第48辑),文化艺术出版社2014年版,第130—152页。
⑥ 刘文炳撰,乔志强等点校:民国《徐沟县志》,山西人民出版社1992年版,第276页。转引自牛白琳:《太谷县阳邑净信寺神庙及其剧场叙论》,《中华戏曲》(第48辑),文化艺术出版社2014年版,第130—152页。
⑦ 李海安:《别样的喧闹——怀庆府清代民约碑刻所见民间演剧史料述论》,《中国戏剧》2019年第3期。

表 2　新安清代民间演剧碑刻一览表

| 序号 | 碑刻名称 | 刊立时间 | 存放地点 | 备注 |
| --- | --- | --- | --- | --- |
| 1 | □□碑记 | 清康熙十七年(1678) | 新安北冶乡马行沟村 | 圆首,青石质,高110厘米,宽56厘米 |
| 2 | 王乔洞蟠桃会献戏记 | 清康熙十七年(1678) | 新安铁门镇洞真观 | 圆首,青石质,高92厘米,宽51厘米 |
| 3 | 烂柯山王母殿献戏碑记 | 清康熙三十八年(1699) | 新安铁门镇洞真观 | 圆首,青石质,高95厘米,宽50.5厘米 |
| 4 | 重整南河滩献碑 | 清乾隆二十一年(1756) | 新安铁门镇铁门村 | 圆首,青石质,高127厘米,宽56厘米 |
| 5 | 创建石狮功德碑 | 清乾隆四十八年(1783) | 新安铁门镇庙头村 | 壁碑,长方形,青石质,高60厘米,宽81厘米 |
| 6 | 禁赌碑记 | 清乾隆五十二年(1787) | 新安铁门镇庙头村 | 圆首,青石质,高175厘米,宽65厘米 |
| 7 | 村规民约 | 清嘉庆十七年(1812) | 新安铁门镇庙头村 | 圆首,青石质,高162厘米,宽33厘米 |
| 8 | 村规民约碑 | 清道光二十八年(1848) | 新安铁门镇芦院村 | 圆首,青石质,高146厘米,宽56厘米 |
| 9 | 敕授道会司昂若韩大炼师捐置演戏田地碑 | 清光绪二十三年(1843) | 新安铁门镇陈村 | 长方形,青石质,高154厘米,宽65厘米 |
| 10 | 《……字据稞契条规列后》碑 | 清 | 新安铁门镇洞真观 | 青石质,残碑,现高81厘米,宽59厘米 |

### (一) 赛社演剧

赛社演剧就是春祈秋报、迎神赛社的酬神演剧,是在以祈福禳灾为目的宗教祭祀活动中的戏剧演出。所谓"乡社春祈秋报,演剧酬神,乃古人琴瑟迓田祖之遗意"。[①] 春祈秋报本为社祭,主祭五土和五谷,"春祈百谷之生,秋报百谷之成,人民富庶"。[②] 经过发展,祈报不再局限于社神。在乡民社会,神庙剧场是春祈秋报、迎神赛社的场所之一。演剧酬神是不可缺少的一个环节,借娱神而娱人。

新安铁门村二郎庙前"旧有歌舞台,遭荒□□□□之后,祇闻其说,未睹其址,镇之人士,每岁赛神献戏者,率以架木为之,其靡费不可胜算,自常叹肇造之难,而苦于首事之乏

---

① 丁淑梅:《中国古代禁毁戏剧史论》,中国社会科学出版社2008年版,第324页。
② 明成化十八年(1482年)《重修下交神祠记》,现存于山西阳城下交村成汤庙。

人也。"①创建乐楼,以为"每岁赛神献戏"。新安芦院村"庙之街南向有舞台一座,与山门外站台相去逼近,每当祈报演戏时,观者如堵,肩摩拥积,甚苦狭隘"。所以,"壬戌春,鸠工重修,……绝前之长,补后之短,庶几站台、舞台中间较阔焉。"②

再如,清光绪二十三年(1843)《敕授道会司昂若韩大炼师捐置演戏田地碑》记载:"今又慷慨乐施,置良田数段,以作每岁春演戏之费"。③ 此亦为春祈秋报之演剧。

(二)庙会献戏

庙会献戏"以冀神听,亦所以和民人也。"④"以酬神恩,正所谓有感必应,而人心不敢忘也。"⑤

新安有"天仙圣母清明圣会",清康熙十七年(1678)《□□碑记》曰:"天仙圣母清明圣会,自我朝定鼎以来,每年举一人者为之社首,承领献戏、祭品等项,众人均出分金,以为费用之资。"⑥是为庙会献戏。新安铁门镇洞真观每年三月三庙会献戏有悠久传统。清康熙十七年(1678)《王乔洞蟠桃会献戏记》曰"三月三日蟠桃大会献戏一节,所以冀神听,亦所以和民人也。"⑦清康熙三十八年(1699)《烂柯山王母殿献戏碑记》载,"于三月三日献戏起会,以酬神恩,正所谓有感必应,而人心不敢忘也。"⑧现存于洞真观的清《……字据稞契条规列后》碑亦载:"……三日向有古刹大会,演戏敬神"。⑨

新安荆紫山庙会亦有献戏。清乾隆九年(1744)《创修荆紫山舞楼碑记》载:"四方人士结社享赛歌舞于神庙前者,靡岁不举,而楼台独缺,故当圣会献戏之期,四村山主负板抬木不下数十人"。为此,创建舞楼,"嗣后岁逢圣会,四方人士结社享赛,歌舞于神庙前者,不烦余力,而楼台已俨然在望"。⑩

新安铁门镇"方山之阳,旧有关圣帝□庙,同社人演戏酬神,岁以为常"。"每逢演戏之期,梨园子苦难安置"。故而,"造戏房三间,以为梨园子晏息之所"。⑪

除庙会献戏外,新安尚有贸易大会,同样要献戏,以聚乡民,以促进交易。新安铁门村有骡马大会,会期要献戏,且"年年献戏"。清乾隆二十一年(1756)《重整南河滩献戏碑》,现存于新安铁门镇铁门村。"独南河滩献戏……起骡马大会,每临会期,合镇公议,十数余人赴会作合,所抽税用以□□……行已十有余年。继而牙行集首茹起信等约合镇士庶言曰:'骡马会期……献戏,牙行独写'。镇人许之。自此,牙行年年献戏,赶会起,至今二十

---

① 清雍正三年(1725)《创建二郎庙乐楼碑记》,现存于新安铁门镇铁门村。
② 清同治元年(1862)《重修舞台记》,现存于新安铁门镇芦院村。
③ 清光绪二十三年(1843)《敕授道会司昂若韩大炼师捐置演戏田地碑》,现存于新安铁门镇陈村。
④ 清康熙十七年(1678)《王乔洞蟠桃会献戏记》,现存于新安铁门镇洞真观。
⑤ 清康熙三十八年(1699)《烂柯山王母殿献戏碑记》,现存于新安铁门镇洞真观。
⑥ 清康熙十七年(1678)《□□碑记》,现存于新安北冶乡马行沟村。
⑦ 清康熙十七年(1678)《王乔洞蟠桃会献戏记》,现存于新安铁门镇洞真观。
⑧ 清康熙三十八年(1699)《烂柯山王母殿献戏碑记》,现存于新安铁门镇洞真观。
⑨ 清《……字据稞契条规列后》碑,现存于新安铁门镇洞真观。
⑩ 清乾隆九年(1744)《创修荆紫山舞楼碑记》,现存于新安石井乡井沟村。
⑪ 清同治二年(1863)《建修戏房碑记》,现存于新安铁门镇方山寺。

余年。"①

(三) 罚戏

"在中国古代,有一种对违反乡约、族规、社规、行规等民间法规的人,罚其出资请戏班为大家演戏的做法,叫'罚戏'。罚戏主要施行于禁赌、维护行业规范、维护公共秩序、保护公共财产等范围。"②新安的罚戏有违反赌博禁令罚戏、违反村规民约罚戏(实质上,禁赌也是一种村规民约)。

因违反赌博禁令而罚戏。"无益有害,莫如赌博一事,□以明其然耶。人生各有常业,一贪赌而无不废焉。士以赌而读书荒,农以赌而治地误,工人赌而疎其手艺,商人赌而败其生涯。以心分而时遇,故也,夫人莫不爱其家。至于赌而产业荡焉,父母不能养,妻子不能顾,祖宗之祭祀将断,亲戚之礼节难周。"而且,赌博对赌博者自身也有危害:"人莫不爱其身,至于赌而性命轻焉,昼当食而不暇食,夜当息而不暇息,坐久者以耗神而致死,债重者以逼勒以舍生。"赌博还危害社会:"不宁惟是宵出赌,夜开场,门户不谨,歹人伺隙而乘便。况无钱可偿,必至于攘窃为匪,赌实盗之根也。更可虑者,赌博人杂,或且男女无别,始而目营手画,继而邀好偷情,赌之媒非淫之媒乎?赌博之害如此,其当禁可知已。"为此,清乾隆五十二年(1787)新安庙头镇订立禁赌条约:一是"绝赌具",二是"净赌场",三是"禁有输赢",四是"十家互相稽查,犯者连坐"。"自禁赌之后,父兄当戒子弟,邻家勿得隐匿犯者。开场罚戏三天,赌棍各罚砖五百,隐匿者同罚。"要求"嗣后凡我亲友充膺乡保甲长,十家邻右,照禁赌之条办理"。③ 庙头镇向来注重良好社会风尚的培养,曾"旧有约禁娼,故自□□□及弟子□□□者,以端风教,以改熬心。虽千里远近,莫不叹其法良而意美也。"而此次订立禁赌条约,还曾禀报新安县令,得到恩准。"乡保奉县主杨谕,因旋里具知"④,也就是得到官方的认可,也就具有官府的意志,也更具有约束力和影响力。

因违反村规民约而罚戏。"村规民约是乡民基于一定的地缘和血缘关系,为促进乡民社会和谐共处而设立的生活规则和共同约定。此种村规民约在传统社会中具有准法律的性质,要求地缘之内的乡民共同遵守。"⑤新安庙头村现存清嘉庆十七年(1812)《村规民约》碑,主要记述了芦院头、庙头村、韩都村、蔡庄、方山前坡后坡、上庵等村庄共同议定的村规民约。其中明确记载"有事之家前后六日不给乞讨,恐滋事端。事主私市小惠者罚戏一台。"⑥

一般而言,处罚都是严肃的、冷漠无情的执法行为,但在基于地缘和血缘关系的熟人社会中去实施,会损害亲情、族情乃至乡情,进而造成不和谐局面。而演戏则是热闹、欢

---

① 清乾隆二十一年(1756)《重整南河滩献戏碑》,现存于新安铁门镇铁门村。
② 车文明:《民间法规与罚戏》,《戏曲艺术》2009 年第 4 期。
③ 清乾隆五十二年(1787)《禁赌碑记》,现存于新安铁门镇庙头村。
④ 清乾隆五十二年(1787)《禁赌碑记》,现存于新安铁门镇庙头村。
⑤ 程峰、程谦:《辉县平甸玉皇庙戏楼及其碑刻考述》,《河南科技学院学报》2018 年第 3 期。
⑥ 清嘉庆十七年(1812)《村规民约》,现存于新安铁门镇庙头村。

乐、愉快的娱乐活动,对受罚者来说,花钱请大家看戏,心里更容易接受。"罚戏将严肃而冷漠的执法行动与热闹而欢愉的娱乐活动结合在一起,既起到惩戒的作用,维护了社会秩序,又可以调和气氛、减少对立,缓解了社会紧张,同时也促进了戏曲的繁荣,是极具人性化、民间化色彩的一种创举。"①

此外,还有妇女"白昼不许观戏"的禁令。清道光二十八年(1848)新安芦院村曾《村规民约碑》规定:"凡演戏酬神,妇女非五十以上、十二以下者,白昼不许观戏,违者议处。"②并非完全禁止"观戏",而是局限在"妇女非五十以上、十二以下者",完全是出于发展生产、积极劳作的目的而考虑的。

## 三、民间演剧资金筹集

车文明先生在论及中国神庙剧场民间组织祭祀演剧资金筹措的办法时说道:

> 民间组织的祭祀演剧资金筹措有以下几种办法:(1)平摊,按田亩、人丁甚至骡马等平均摊派,行会按营业额抽份,庙会期间也可向商人抽税;(2)捐施,由个人或商行、作坊等自由捐施,除了香客平时随心布施外,每至祭期,一般要有专人外出募捐;(3)变卖公共财产所得,如神庙所在山林之树木等。③

可以说,车文明先生基本概括了中国神庙剧场民间组织祭祀演剧资金的筹措办法,新安民间演剧资金筹集方式也不例外,大致有劝捐集资、摊派、房屋租金,以及罚金等等。

(一)均摊

新安马行沟村天仙圣母清明圣会献戏资费源于"众人均出分金"。清康熙十七年(1678)《□□碑记》曰:"天仙圣母清明圣会,自我朝定鼎以来,每年举一人者为之社首,承领献戏、祭品等项,众人均出分金,以为费用之资。……于是,众社人各预拨银五钱,每年起利息,献戏、祭品费用,屡年或有愿出五钱、三钱者,共有五十三人,共出银二十壹两二钱,每年起利息以为久远费用之资,轮流转膺。"④清《……字据稞契条规列后》碑亦记载:"向有古刹大会,演戏敬神,每年戏资□□南牌分(公?)摊";"每年粮差归牌下交纳,每年会戏一切……字据为证。"⑤

(二)捐资

新安"韩庄公庙前创建石狮一对",其资金来源是"屡年写戏余钱入官公用"。清乾隆

---

① 车文明:《民间法规与罚戏》,《戏曲艺术》2009年第4期。
② 清道光二十八年(1848)《村规民约碑》,现存于新安铁门镇芦院村。
③ 车文明:《中国神庙剧场》,文化艺术出版社2005年版,第16页。
④ 清康熙十七年(1678)《□□碑记》,现存于新安北冶乡马行沟村。
⑤ 清《……字据稞契条规列后》碑,现存于新安铁门镇洞真观。

四十八年(1783)《创建石狮功德碑》曾记载"屡年写戏余钱入官公用"情况:"韩清写戏余钱三千二百八十文,席耀写戏余钱五百文,郭维信写戏余钱一百文,邓方霆写戏余钱一百八十二文"。① "写戏"是指联系戏班、办理演戏相关事宜,包括邀请戏班、演出剧目、演出戏价等等。该碑刻所载屡年写戏人不同,余钱不一,此费用当为捐资而来。清光绪二十三年(1843)《敕授道会司昂若韩大炼师捐置演戏田地碑》记载:"今又慷慨乐施,置良田数段,以作每岁春演戏之费"。②

综上所述,新安遗存的清代戏曲碑刻不仅包括戏楼创建重修碑刻,而且也包括祈报演剧、庙会演剧、罚戏演剧等民间演剧碑刻,在一定程度上揭示了新安的戏曲文化。

---

① 清乾隆四十八年(1783)《创建石狮功德碑》,现存于新安铁门镇庙头村。
② 清光绪二十三年(1843)《敕授道会司昂若韩大炼师捐置演戏田地碑》。现存于新安铁门镇陈村。

# 元代戏剧中的宋代皇帝戏与
# 民间"华夷之别"观念

慈 华*

**摘 要**：元代戏剧中多皇帝戏，且其中以宋代皇帝为最。而宋代皇帝中，宋太祖赵匡胤的故事占据约二分之一的数量。这些作品强调赵匡胤是真龙天子、真命帝王，突出其成为开国皇帝是天命所归。其他宋代皇帝也多是正义的、主持公道者，或是知恩图报、救人于水火的形象。剧作家对赵宋王朝皇帝题材的青睐实是其正统观的体现，歌颂赵宋王朝的正统是为了突出"君臣华夷之分"。

**关键词**：元代戏剧；宋代皇帝戏；赵匡胤；华夷观

元代戏剧中有不少讲述宋代皇帝故事的作品，或是题目、正名中带有皇帝，或是皇帝在剧中担任推动情节的重要角色。① 据笔者爬梳，流传至今的作品有高文秀《好酒赵元遇上皇》（下文简称《遇上皇》）、郑廷玉《宋上皇御断金凤钗》（下文简称《金凤钗》）、郑廷玉《包龙图智勘后庭花》（下文简称《后庭花》）、马致远《西华山陈抟高卧》（下文简称《陈抟高卧》）、费唐臣《苏子瞻风雪贬黄州》（下文简称《贬黄州》）、罗贯中《宋太祖龙虎风云会》（下文简称《风云会》）、佚名《金水桥陈琳抱妆盒》（下文简称《抱妆盒》）、佚名《赵匡义智娶符金锭》（下文简称《符金锭》）、佚名《存仁心曹彬下江南》（下文简称《曹彬下江南》）、佚名《赵匡胤打董达》（下文简称《打董达》）、佚名《穆陵关上打韩通》（下文简称《打韩通》），共11种；已经散佚的作品有关汉卿《甲马营降生赵太祖》（下文简称《赵太祖》）、关汉卿《宋上皇御断姻缘簿》、武汉臣《赵太祖创立天子班》（下文简称《天子班》）、王仲文《赵太祖夜斩石守信》（下文简称《石守信》）、赵子祥《太祖夜斩石守信》（次本）[下文简称《石守信》（次本）]、李好古《赵太祖镇凶宅》（下文简称《镇凶宅》）、陆显之《宋上皇醉冬凌》、宫大用《宋仁宗御览托公书》、宫大用《宋上皇御赏凤凰楼》、屈子敬《宋上皇三恨李师师》（下文简称《三恨李师师》）、汪元亨《仁宗认母》、佚名《包待制智赚三件宝》，共12种。②

此前，胡绪伟《试论元代帝王戏繁荣的原因》中指出，元代帝王戏的繁荣是空前绝后

---

\* 慈华（1991— ），中山大学中文系博士生，专业方向：戏剧戏曲学。
① 皇帝是否作为一个角色上场亦是本文判定皇帝戏的标准，像马致远《荐福碑》中的宋仁宗、戴善夫《风光好》中的宋太祖等仅是剧情中提及，但未登场的皇帝并不纳入考察范围。
② 为了行文方便，下文论述中多使用这些剧目的简称。

的;吕靖波《驾头杂剧考论》中梳理现存元杂剧中的驾头杂剧,以宋代帝王作品数目最多。① 可见,元代戏剧中的皇帝戏多,且历代皇帝中以赵宋王朝为最。尚未见有研究者对元剧中宋代皇帝戏进行详细分析与系统论述。因此,有必要深入挖掘,以探讨:这些作品中塑造了怎样的宋代皇帝形象,为何元代戏剧中有如此多赵宋王朝皇帝题材,这体现了剧作家与观众怎样的目的与心态?

## 一、元代戏剧中的宋代皇帝形象

上文所列23种宋代皇帝剧目中,可知以宋太祖赵匡胤为题材的存本有《遇上皇》《陈抟高卧》《风云会》《打董达》《打韩通》5种,佚目有《赵太祖》《天子班》《石守信》《石守信》(次本)《镇凶宅》5种。宋代皇帝戏中,宋太祖的故事占据了近一半的数量。那么,解析元剧中宋太祖的故事,便能摸索元剧中宋代皇帝戏的整体基调。

通读以宋太祖赵匡胤(927—976)为主角的作品发现,这些故事如同"拼图"一般,串联了赵匡胤出生、微贱发迹、成为开基帝主等不同阶段。

(一)赵匡胤出生:九五飞龙在天之数

《甲马营降生赵太祖》已佚,但参照题目,便知敷演赵匡胤出生故事。我们可于《宋史》中寻到其本事:"太祖,宣祖仲子也,母杜氏。后唐天成二年,生于洛阳夹马营,赤光绕室,异香经宿不散,体有金色,三日不变。既长,容貌雄伟,器度豁如,识者知其非常人。"② 另,可以从相关作品中看到剧作家对赵匡胤出生的描写。《陈抟高卧》中,赵大舍自述:"自家赵玄郎是也,祖居洛阳夹马营人氏。父乃洪殷,为殿前点检指挥使。某生时异香三月不绝,人皆呼为香孩儿。"③史书中载赵匡胤出生后"异香经宿不散",而剧作中渲染为"异香三月不绝"。相比官方史册的记载,戏剧家的创作杂糅野语村谈更有传奇性与戏剧性,充满民间趣味。视微知著,想必关剧也是以宋太祖诞生神话为主题,以为其成为宋代开国皇帝埋下伏笔。

《符金锭》中,赵弘殷称:"某有二男二女,长者匡胤,次者匡义,一女乃是满堂。"④《打董达》中,郑恩对赵匡胤的描述为:"闻知赵司空长子,乃是赵匡胤,人皆呼为赵大郎。"⑤历史上的赵匡胤是赵弘殷的第二个儿子,但多种剧作中称其为"长子""大舍""大郎"。笔者

---

① 参见胡绪伟:《试论元代帝王戏繁荣的原因》,《湖北大学学报》(哲学社会科学版)1988年第1期;吕靖波:《驾头杂剧考论》,《艺术百家》2015年第5期。
② (元)脱脱等:《宋史》,中华书局1977年版,第2页。
③ 马致远:《陈抟高卧》,(明)臧晋叔编:《元曲选》(第二册),中华书局1958年版,第720页。以下引文均参此本,仅标明折数,不另出注。
④ (元)佚名:《赵匡义智娶符金锭》,《古本戏曲丛刊》编辑委员会编:《古本戏曲丛刊四集》(第14册),国家图书馆出版社2016年版,第148页。
⑤ 佚名:《赵匡胤打董达》,《古本戏曲丛刊》编辑委员会编:《古本戏曲丛刊四集》(第24册),国家图书馆出版社2016年版,第425页。以下引文均参此本,仅标明折数,不另出注。

推测主要原因有二：其一，赵弘殷与妻杜氏共育有五男二女，长子夭折，赵匡胤、赵匡义贵为天子，最为知名，这是事实；其二，有意塑造赵匡胤的嫡长子身份，是剧作家遵循宗法制度的体现。

《陈抟高卧》中，赵匡胤未发迹前在汴梁竹桥边买卦，陈抟"作接驾科"，说："早知陛下到来，只合远接。接待不着，勿令见罪"，"贫道阅人多矣，平生未见此命，他日必为太平天子也。"（第一折）无独有偶，《风云会》中也有赵匡胤汴梁桥下买卦的情节。同样地，苗光裔看出了赵匡胤的帝王之相："（苗做荒跪科）早知我主到来，只合远接，接待不着，勿令见罪"，"臣相人多矣，主公乃九朝八帝班头，四百年开基帝主"，"主公正应九五飞龙在天之数。"①《打董达》中，赵匡胤未遇前与柴荣（周世宗）结为兄弟。二人推油伞车时各现形——柴荣现赤龙，赵匡胤现金龙——（正末做回头，柴荣赤龙现科）（柴荣做抬头，看正末金龙现科）（柴荣云）好怪也，你看那赵匡胤头上一条金龙出现也。（头折）这里也暗示了赵匡胤"真龙天子"的身份。

从这些材料可以看出，元代戏剧作品神化了宋太祖的形象，敷演赵匡胤降生神话及日常生活中的种种异象，究其目的，不过是强调他"真龙天子""真命帝王"，阐释其成为开国皇帝的"天命""天数"。

（二）赵匡胤发迹：英才人物，声名远扬

《打董达》和《打韩通》为末本杂剧，正末扮赵匡胤，讲述赵匡胤一身正气，除暴安良、行侠仗义的故事。

《打董达》的题目为"柴世荣贩油伞"，正名为"赵匡胤打董达"。② 剧中，赵匡胤是一个文武双全，喜好结交好汉的侠士："某姓赵双名匡胤，乃司空赵弘殷之子，人皆呼为赵大郎。幼年学成文武之艺，膂力过人，好结四方豪杰好汉，寰海驰名。"（头折）他见贩卖油纸伞的柴荣是个英雄好汉，遂与之结为兄弟。恶霸董达平日间行凶撒泼，欺凌百姓。他在村里盖了一座土桥，凡是做买卖、推车、打担的人经过，都要交一文过桥钱。赵匡胤与柴荣推着油伞车从桥上过，因不知道"规矩"，没有留下过桥钱。董达与两兄弟追赶上来，打了柴荣，毁了油伞。赵匡胤看不惯董达倚强凌弱的行为，一气之下，打死了董达。董达之父带人来寻仇，又被赵匡胤等打死。郭彦威见赵匡胤、柴荣、郑恩"胆量雄威、英才人物，实乃世之虎将"（第五折），故任用三人，封官赏赐。

《打韩通》的题目为"登州聚会英雄汉"，正名为"穆陵关上打韩通"。③ 韩通是一方恶霸，他的徒弟也是仗势欺人、为非作歹之辈。韩通自认为是"天下头一个好汉"，他听闻有另一个好汉赵大郎，便想找机会与之比试。赵匡胤与郑恩等兄弟征伐山东草寇回程，路过登州，拜访世交李节度。李节度的妻子也姓赵，赵匡胤拜她为姐姐。赵匡胤见姐姐病体缠身，提出要去穆陵关洪古寺找神药。赵匡胤的叔父赵思与儿子赵景中在穆陵关开酒店。

---

① （元）罗贯中：《宋太祖龙虎风云会》，《古本戏曲丛刊四集》（第10册），第199—200页。
② 佚名：《赵匡胤打董达》，《古本戏曲丛刊四集》（第24册），第483页。
③ 佚名：《穆陵关上打韩通》，《古本戏曲丛刊四集》（第24册），第538页。

韩通的徒弟石洪常常来吃白食,还把讨钱的赵景中打得不能动弹。赵匡胤寻药经过叔父家,打走了石洪、白挞等无赖。等他从寺里讨药回来,拴在酒店的马已经被韩通夺走。无奈,他只得与韩通比试。赵匡胤轻松打倒韩通,成了"天下头一个好汉"。因征寇有功,赵匡胤又获加官赏赐。

这两部作品较为贴合赵匡胤的真实个性。"赵家本来是世居河朔的武将世家","赵匡胤的四世祖赵朓之前,赵家尚有'尚儒学'的记载,自赵朓以后,赵珽、赵敬已经成为地道的武将"。① 赵匡胤对习武有浓厚的兴趣,他喜欢舞枪弄棒。宋孙升《孙公谈圃》卷上记载,"上微时,尤嫉恶不容人过"。② 这两部作品动态呈现赵匡胤发迹变泰的过程,塑造其英雄好汉的人设。

(三)赵匡胤登基:天下从此得见太平也

《风云会》,末本,正末扮赵匡胤。其题目为"伏降四国咨谋议,雪夜亲临赵普第",正名为"君相当时一梦中,今朝龙虎风云会"。③ 该剧对宋太祖歌功颂德的意味明显。在所有敷演赵匡胤故事的作品中,该剧的故事线最长,从四方游历到"陈桥兵变",再到"雪夜访普",开国后持续南征北伐,收平四国。成为皇帝后,他没有耽于享乐,而是位勤政爱民的帝王。结尾,呈现宋朝开国后"朝中文武两般齐""清朝龙虎风云会"的太平盛况。

《遇上皇》,末本,正末扮赵元。其题目为"丈人丈母很(注:原文如此)心肠,司公倚势要红妆",正名为"雪里公人大报冤,好酒赵元遇上皇"。④ 该剧塑造了知人善任、救人于水火的宋太祖形象。赵元恋酒贪杯,因酒误事,明知送公文迟三日就要问斩,却依旧迟了半月。作为刘家女婿,他丝毫不受待见,动辄遭打骂。宋太祖要任他为大官,他却说"宰相王侯倒不如李四张三",宁愿"汴梁城做酒都监",似有"摆烂"嫌疑。但是,赵元绝非在人前表现出的烂泥扶不上墙的样子。即便误了期限,必死无疑,但见到大雪纷纷,依旧想到了"国家祥瑞"。他嗜酒,但斟酒后先浇奠道:"一愿皇上万岁!二愿臣宰安康!三愿风调雨顺,天下黎民乐业!"⑤ 他生性善良、乐于助人,见宋太祖等人被酒保为难,主动掏钱为之解围。赵匡胤认赵元为义弟,免了他的罪过,加他官职,不仅是因为赵元善良,更是因为看到他困顿之际仍心系天下,认为他有"圣贤之道"。

总之,这些作品不谋而合,共同说明了赵匡胤成为皇帝是"上应天心,下合人望"(《风云会》中苗光裔语)。赵匡胤开国是天命所归,从更深层面上讲,便是阐明整个赵宋王朝政权的合法性。

除宋太祖赵匡胤题材外,流传至今的作品另有《金凤钗》《后庭花》《贬黄州》《抱妆盒》

---

① 王育济、范学辉:《洛阳少年——宋太祖赵匡胤连载之四》,《文史知识》2010年第9期。
② (宋)孙升:《孙公谈圃》,孙升等:《孙公谈圃》(及其他二种),中华书局1991年版,第1页。
③ (元)罗贯中:《宋太祖龙虎风云会》,《古本戏曲丛刊四集》(第10册),第242页。
④ (元)高文秀:《好酒赵元遇上皇》,《古本戏曲丛刊四集》(第7册),第55页。《遇上皇》今存两种版本,《元刊杂剧三十种》本与《脉望馆钞校古今杂剧》本。元刊本中的皇帝为宋徽宗,而明钞本里为宋太祖。本文论述参明钞本。
⑤ (元)高文秀:《好酒赵元遇上皇》,《古本戏曲丛刊四集》(第7册),第27—28页。

《符金锭》《曹彬下江南》6 种;佚目中,本事可考的作品仅剩《三恨李师师》与《仁宗认母》。

现将宋代皇帝剧目的存、佚情况汇总,①如表 1、表 2 所示:

表 1　元代戏剧中的宋代皇帝戏存本

| 存 | 作　者 | 剧　　目 | 皇　　帝 |
|---|---|---|---|
| 1 | 高文秀 | 好酒赵元遇上皇 | 宋太祖/宋徽宗 |
| 2 | 郑廷玉 | 宋上皇御断金凤钗 | 宋徽宗 |
| 3 | 郑廷玉 | 包龙图智勘后庭花 | 宋仁宗 |
| 4 | 马致远 | 西华山陈抟高卧 | 宋太祖 |
| 5 | 费唐臣 | 苏子瞻风雪贬黄州 | 宋神宗 |
| 6 | 罗贯中 | 宋太祖龙虎风云会 | 宋太祖 |
| 7 | 佚名 | 金水桥陈琳抱妆盒 | 宋真宗、宋仁宗 |
| 8 | 佚名 | 赵匡义智娶符金锭 | 宋太宗 |
| 9 | 佚名 | 存仁心曹彬下江南 | 宋太宗 |
| 10 | 佚名 | 赵匡胤打董达 | 宋太祖 |
| 11 | 佚名 | 穆陵关上打韩通 | 宋太祖 |

表 2　元代戏剧中的宋代皇帝戏佚目

| 佚 | 作　者 | 剧　　目 | 皇　　帝 |
|---|---|---|---|
| 1 | 关汉卿 | 甲马营降生赵太祖 | 宋太祖 |
| 2 | 关汉卿 | 宋上皇御断姻缘簿 | 不详 |
| 3 | 武汉臣 | 赵太祖创立天子班 | 宋太祖 |
| 4 | 王仲文 | 赵太祖夜斩石守信 | 宋太祖 |
| 5 | 赵子详 | 太祖夜斩石守信 | 宋太祖 |
| 6 | 李好古 | 赵太祖镇凶宅 | 宋太祖 |
| 7 | 陆显之 | 宋上皇醉冬凌 | 不详 |

---

① 本文的剧目爬梳自钟嗣成《录鬼簿》及无名氏《录鬼簿续编》。参见(元)钟嗣成等:《录鬼簿》(外四种),上海古籍出版社 1978 年版。

续 表

| 佚 | 作　者 | 剧　目 | 皇　帝 |
|---|---|---|---|
| 8 | 宫大用 | 宋仁宗御览托公书 | 宋仁宗 |
| 9 | 宫大用 | 宋上皇御赏凤凰楼 | 不详 |
| 10 | 屈子敬 | 宋上皇三恨李师师 | 宋徽宗 |
| 11 | 汪元亨 | 仁宗认母 | 宋仁宗 |
| 12 | 佚名 | 宋仁宗御断六花主包待制智赚三件宝 | 宋仁宗 |

通读元代戏剧中的宋代皇帝戏，可以总结出以下三种特征：其一，宋朝皇帝整体上是正义的主持公道者，是有恩必报、助人救人、施与者的形象，如《遇上皇》《陈抟高卧》中的宋太祖、《金凤钗》中的宋徽宗、《后庭花》中的宋仁宗等；其二，宋室的臣子存忠孝之心、有智勇之才，如《下江南》中的曹彬，《后庭花》中的包龙图等；其三，宋室的子民亦有拳拳报国之心，如《抱妆盒》中的宫女寇承御、公公陈琳，《三恨李师师》中的妓女李师师等。

## 二、元代戏剧中宋代皇帝戏繁多的原因探析

若要对元代戏剧中多宋代皇帝题材的现象进行解释，则应当注意到两个层面："宋代"与"皇帝"。第一，对于大元而言，"宋代"是历史范畴，元代戏剧中宋代故事多是受到南宋说话四家之一"讲史"，以及"说铁骑儿""新话"的影响。第二，院本、杂剧等百戏伎艺中帝王题材的沿袭，促成元代戏剧中皇帝题材多；而蒙元、明代的官方戏剧文化政策共同促成了元代皇帝戏的繁盛。

### （一）说话之"讲史""说铁骑儿"等及其题材的继承

宋代，说话流行。孟元老《东京梦华录》卷五"京瓦伎艺"条载："孙宽、孙十五、曾无党、高恕、李孝详，讲史。"[①]汴梁瓦肆中，孙宽、孙十五等是专门讲史的艺人。到了南宋，说话行业愈发兴盛，说话人分四家数。《都城纪胜》"瓦舍众伎"条载：

> 说话有四家：一者小说，谓之银字儿，如烟粉、灵怪、传奇。说公案，皆是搏刀赶棒及发迹变泰之事。说铁骑儿，谓士马金鼓之事。说经，谓演说佛书。说参请，谓宾主参禅悟道等事。讲史书，讲说前代书史文传与兴废争战之事。最畏小说人，盖小说者，能以一朝一代故事，顷刻间提破。[②]

---

① （宋）孟元老撰，伊永文笺注：《东京梦华录笺注》（下），中华书局2006年版，第461页。
② （宋）不著撰人：《都城纪胜》，《都城纪胜》（外八种），上海古籍出版社1993年版，第9页。

又，吴自牧《梦粱录》卷二十"小说讲经史"条载："说话者，谓之'舌辨'，虽有四家数，各有门庭。"①讲史为说话四家之一，可知其重要地位。

王古鲁、谭正璧、胡士莹等学者亦把"说铁骑儿"列为说话四家之一。"说铁骑儿"最早见于《都城纪胜》中，曰："说铁骑儿，谓士马金鼓之事。"②说铁骑儿产生于南宋，讲说"近代"社会抵抗异族入侵、农民起义的事情，具有民族性与时代性。罗烨《醉翁谈录》甲集卷一"小说开辟"条载："新话说张、韩、刘、岳，史书讲晋、宋、齐、梁。"③"新话"与"讲史"相对，讲说本朝故事，例如中兴四将、《收西夏》，忠臣岳飞与国贼秦桧等。但到了元代，无论是"说铁骑儿"，还是"新话"，均已成为讲说历史故事的内容，成为"讲史"的组成部分。讲史话本为元代戏剧提供了热门题材，为元代戏剧所借鉴。于是，元代戏剧中多讲说距离最近、题材最为丰富的宋代故事。

（二）"上皇院本""驾头杂剧"等帝王题材的沿袭

元人陶宗仪《南村辍耕录》卷二十五"院本名目"条录七百余种院本名目，并将之分为和曲院本、上皇院本、题目院本、霸王院本等11类。排在第二位的"上皇院本"有《壶春堂》《太湖石》《金明池》《恶鲨山》《六变妆》《万岁山》《打草阵》《贺花灯》《错入内》《闹相思》《探花街》《断上皇》《打球会》《春从天上来》，共14种。④

那么，"上皇"指的是什么呢？学界对此有两种看法：其一，以王国维《宋元戏曲考》等为代表的，上皇专指宋徽宗；其二，以刘晓明《杂剧形成史》等为代表的，上皇并不是某一人物的专称。笔者以为，"上皇院本"与"上皇杂剧"中的"上皇"不能一概而论。已有王国维、谭正璧等前辈学者考证上皇院本的本事，即使有少量不可考者，但既被归为一类，想必当指一人。而孔文卿《东窗事犯》中，"想十三人舞袖登城临汴梁，向青城掳了上皇"⑤，上皇指徽宗与钦宗二帝。王恽【正宫·双鸳鸯】《乐府合欢曲》中，"雨霖铃，却归秦，犹是张徽一曲新。长记上皇和泪听，月明南内更无人"⑥，上皇则指唐明皇。事实上，这已然揭示了"上皇"意涵的变化——"上皇"一开始专指徽宗，特别是在宋金杂剧和金元院本中；而随着上皇题材的流行，元杂剧和元散曲中也开始使用"上皇"，但已逐渐扩大了范围，不再专指徽宗。总之，不同时代、不同戏剧形态中，"上皇"意涵发生变化是非常自然的现象。

又，《南村辍耕录》"院本名目"的第四类为"霸王院本"，有《悲怨霸王》《范增霸王》《草马霸王》《散楚霸王》《三官霸王》《补塑霸王》等6种。虽然作品少，但既列为一类，已证其分量。《武林旧事》卷十"官本杂剧段数"辑录5种"霸王杂剧"名目：《霸王中和乐》《霸王

---

① （宋）吴自牧：《梦粱录》，《都城纪胜》（外八种），上海古籍出版社1993年版，第170页。
② （宋）不著撰人：《都城纪胜》，《都城纪胜》（外八种），上海古籍出版社1993年版，第9页。
③ （宋）罗烨：《醉翁谈录》，古典文学出版社1957年版，第4页。
④ （元）陶宗仪：《南村辍耕录》，中华书局1959年版，第307页。
⑤ 孔文卿：《东窗事犯》，徐沁君校点：《新校元刊杂剧三十种》（下册），中华书局1980年版，第535页。
⑥ 隋树森编：《全元散曲》（上），中华书局1964年版，第95页。

剑器》《诸宫调霸王》《入庙霸王儿》《单调霸王儿》。① 显然，霸王指西楚霸王项羽。② 即便项羽在楚汉争战中失利，霸业未成，但亦是力能扛鼎、力拔山兮气盖世的英雄，其事迹不仅被文人墨客广泛题咏，亦为民间百姓津津乐道。

元人夏庭芝将元杂剧分为十类，"驾头、闺怨、鸨儿、花旦、披秉、破衫儿、绿林、公史、神仙道化、家长里短之类"。③ 排在第一的是驾头杂剧，亦列出了善演驾头杂剧的珠帘秀、顺时秀、南春宴等艺人。

何为"驾头"？"驾头"一词直到宋代才开始出现。沈括《梦溪笔谈》卷一载："正衙法座香木为之，加金饰，四足，堕角，其前小偃，织藤冒之。每车驾出幸，则使老内臣马上抱之，曰'驾头'。"④据此可大体描摹出"驾头"的形制：它是用香木做成的，以金装饰，（约为兽状）四足，有角，角前覆有编织的藤蔓。陈世崇《随隐漫录》卷三亦记录："孟享驾出，则军器库、御酒库、御厨、祗候库、仪鸾司、御药院从物前导，骐骥院马引从，舍人、内外诸司库务官继之。……阁门宣赞捧驾头于马上，乃太祖即位所坐，香木为之，金饰四足，随其角前小偃，织藤冒之。"⑤驾头是天子出行时的仪仗法物，有专人抱着它。它来源于"太祖即位时"，许是这一原因，遂成为宋代皇帝出行车驾的组成部分。

孟元老《东京梦华录》卷六记录北宋朝，正月十四，皇帝驾幸五岳观，赐宴群臣事："驾将至，则围子数重外，有一人捧月样兀子，锦覆于马上。天武官十余人，簇拥扶策，喝曰：'看驾头。'"⑥又，吴自牧《梦粱录》卷一载南宋时期，正月十七，皇帝驾幸景灵宫朝会宴飨事："次有一员紫裳官，系阁门寄班，乘马，捧月样绣兀子覆于马上。天武官十余，簇拥扶策而行。众喝曰：'驾头！'"⑦

帝王对普通百姓来说是非常遥远的，在皇帝外出时才有机会见到，而首先映入眼帘的便是浩大的阵仗，听到的是"看驾头""驾头"。宋元时期的剧作家多是民间艺人或是接近民众的书会才人，以百姓熟知的、深刻的印象来指代皇帝是顺理成章的事。所以，元代戏剧中，"驾头杂剧"专指敷演帝王故事的作品，并用"驾"来指代皇帝。《青楼集》真切地反映当时杂剧的演出情况，而分类中"驾头杂剧"列为第一，足见当时皇帝戏之繁多。

既有宋金时期"上皇院本""霸王院本""霸王杂剧""驾头杂剧"等帝王题材的作品在前，元代戏剧中袭用前代题材，多皇帝戏便不足为奇了。

---

① 参见（宋）周密：《武林旧事》，《都城纪胜》（外八种），第282—285页。
② 胡忌《宋金杂剧考》中指出"霸王"有代表一类人物的可能："如果依字面猜测，自楚项羽以来，'霸王'二字就引申作武将的代用词，像《水浒》中的'小霸王'周通；所以'霸王院本'就是行院表演武将内容的本子。"录此，仅备一说。参见胡忌：《宋金杂剧考》（订补本），中华书局2008年版，第168页。
③ 参见（元）夏庭芝：《青楼集》，中国戏曲研究院编：《中国古典戏曲论著集成》（第二集），中国戏剧出版社1959年版，第7页。
④ （北宋）沈括：《梦溪笔谈》，上海书店出版社2009年版，第1页。
⑤ （宋）陈世崇：《随隐漫录》，（宋）周密等：《癸辛杂识》（外八种），上海古籍出版社1991年版，第179页。
⑥ （宋）孟元老撰，伊永文笺注：《东京梦华录笺注》（下），第583—584页。
⑦ （宋）吴自牧：《梦粱录》，《都城纪胜》（外八种），第18页。

### (三) 大元与明初戏剧文化政策的影响

本文所述宋代皇帝戏中,有的作品题目正名中带有皇帝,可知其在剧中扮演比较重要的角色,然而通读剧本,并未见皇帝出场。如《宋上皇御断金凤钗》中不见"上皇"登场;按照剧情逻辑,本应"驾上""驾云"的情节,变为"殿头官上""殿云",由殿头官来传达皇帝旨意。又或是,本该皇帝"驾扮"登场的情节,变成朝廷要臣代为上场。如《宋太祖龙虎风云会》中,四国君臣来降,文武百官齐聚长朝殿。这种"龙虎风云会"的时刻,赵匡胤当由"常服"改为"驾扮"。但是,宋太祖并未登场,"统筹全局者"为赵丞相。

不止宋代皇帝戏,其他帝王故事也可见不同版本中出场人物的变化。张国宾《薛仁贵衣锦还乡》,今存元刊本和《元曲选》本。元刊本的题目为"白袍将朝中隐福,黑心贼雪上加霜",正名为"唐太宗招贤纳士,薛仁贵衣锦还乡";①唐太宗的戏份较多。而《元曲选》本的题目、正名为"徐茂功比射辕门,薛仁贵荣归故里",②没有唐太宗出场的情节。

更值得一提的是,胡绪伟《试论元代帝王戏繁荣的原因》中指出,元代与明清两代帝王戏占比差异巨大:元人杂剧总目约 600 余种,帝王戏有 60 种左右,约占总量的十分之一;而明清两代杂剧、传奇总目多达 4000 余种,帝王戏约有 70 种。③

通过上述材料我们可以发现一个问题:元代戏剧中的皇帝戏多,皇帝登场的情节也多;入明以后皇帝戏少,元杂剧的明版本也有意删减或删除了帝王出场的情节——这一现象与官方戏剧文化政策息息相关。

事实上,在我国古代戏剧史上,始终伴随着官方的戏剧禁毁政策。只是不同朝代的管控重点不同、力度不一。最早对于帝王戏的禁令可见于金章宗明昌二年(1191),"禁伶人不得以历代帝王为戏及称万岁者,以不应为事重法科"。④ 但金院本中数量众多的帝王题材证明其效用不大。入明后,统治者认为淫词亵曲伤风败俗,导致纲纪坏乱,遂急于厚风俗、正人伦,戏剧禁毁法令繁多,帝王戏成为禁忌。明太祖朱元璋组织编纂的《大明律》卷二十六"杂犯·搬做杂剧"条载:"凡乐人搬做杂剧、戏文,不许妆扮历代帝王、后妃、忠臣烈士、先圣先贤神像,违者杖一百。"⑤顾起元《客座赘语》卷十"国初榜文"条记录永乐九年(1411)严禁帝王题材词曲、杂剧的榜文:"但有亵渎帝王圣贤之词曲、驾头杂剧,非律所该载者,敢有收藏传诵、印卖,一时拿送法司究治。奉旨:'但这等词曲,出榜后,限他五日,都要干净将赴官烧毁了,敢有收藏的,全家杀了。'"⑥明初严刑峻法,执行力强。严厉的惩治措施颁布后,帝王主题的戏剧作品逐渐减少。

---

① 张国宾:《薛仁贵衣锦还乡》,《新校元刊杂剧三十种》(下册),第 407—408 页。
② 张国宾:《薛仁贵》,《元曲选》(第一册),第 331 页。
③ 参见胡绪伟:《试论元代帝王戏繁荣的原因》,《湖北大学学报》(哲学社会科学版)1988 年第 1 期。
④ (元)脱脱等:《金史》,中华书局 1975 年版,第 889 页。
⑤ (明)应㮮辑:《大明律释义三十卷》,高柯立、林荣辑:《明清法制史料辑刊》(第三编)(第二册),国家图书馆出版社 2015 年版,第 233—234 页。
⑥ (明)顾起元撰,谭棣华、陈稼禾点校:《客座赘语》,(明)陆粲、顾起元:《庚巳编 客座赘语》,中华书局 1987 年版,第 347—348 页。

综上，有元一代，戏剧沿袭前代题材，帝王戏大放异彩。明初严厉的戏剧禁毁政策又反过来促使元以降忌惮帝王题材。于是，巩固了元代帝王戏一枝独秀的场面。

## 三、宋代皇帝戏与民间"君臣华夷之别"观念考论

文艺是思想意识的载体。《新刊大宋宣和遗事》的开头曰："中国也，天理也，皆是阳类；夷狄也，小人也，人欲也，皆是阴类。阳明用事的时节，中国奠安，君子在位，在天便有甘露庆云之瑞，在地便有醴泉芝草之祥，天下百姓，享太平之治；阴浊用事底时节，夷狄陆梁，小人得志，在天便有彗孛日蚀之灾，在地便有蝗虫饥馑之变，天下百姓，有流离之厄。"①说话人于作品开头即已表明华夷有别的观念，奠定了"贵中华、贱夷狄"的思想基调。元代戏剧也呈现了相似的意识形态。

《曹彬下江南》中，赵匡义曰："自陈桥兵变，创立洪基，大化行兴，蛮夷率伏，人民和悦，以此邦国平宁。"②虽是剧情中的设计，但情状基本属实。公元907年，唐朝灭亡，自此进入了五代十国的大分裂时期。后梁、后唐、后晋、后汉、后周政权更迭，54年的时间里，有八姓十三位帝王。藩镇割据、战乱频仍，人民的生活亦不能安定。直至赵匡胤黄袍加身，建立宋朝，基本上完成了全国的统一。宋太祖开国，结束了长时期混战的局面，为顺应民心之举；而蒙古攻打南宋，引发战乱，使民生涂炭。

蒙古族是强悍的草原民族，武力值强，元军铁骑所到之处长驱直入、巧取豪夺，异常残酷。《元史》记载，"旧制，凡攻城邑，敌以矢石相加者，即为拒命，既克，必杀之。汴梁将下，大将速不台遣使来言：'金人抗拒持久，师多死伤，城下之日，宜屠之'"。③以木华黎为例，"斩东平及士卒万二千八百余级""又败之，斩首三千余级，溺死者不可胜数""除工匠优伶外，悉屠之"④等，一斑窥豹，可见元兵铁骑屠杀民众的暴行。蒙古对南宋长达几十年的军事进攻过程中，当权者烧杀抢掠、夺人妻女，极为血腥残忍，"州郡长吏，生杀任情，至孥人妻女，取货财，兼土田。燕蓟留后长官石抹咸得卜尤贪暴，杀人盈市"。⑤甚至，元初，太祖近臣别迭等曾献言："汉人无补于国，可悉空其人以为牧地。"⑥足见游牧民族与农耕文明的强烈冲突。

宋蒙对峙中，蒙古武力值强，占据压倒性优势，但其烧杀抢掠、肆意破坏，民众怨声载道，是非正义的一方；而南宋防守，是正义的一方。

至元十六年（1279），蒙古统一全国。元朝推行民族压迫和民族歧视的政策，分人口为四个等级，即蒙古人、色目人、汉人、南人。蒙古人为统治阶级，优待色目，冷遇汉人，不同

---

① 佚名：《新刊大宋宣和遗事》，上海古典文学出版社1954年版，第1页。
② 佚名：《存仁心曹彬下江南》，《古本戏曲丛刊四集》（第23册），第317页。
③ （明）宋濂等：《元史》，中华书局1976年版，第3459页。
④ （明）宋濂等：《元史》，中华书局1976年版，第2932页。
⑤ （明）宋濂等：《元史》，中华书局1976年版，第3456页。
⑥ （明）宋濂等：《元史》，中华书局1976年版，第3458页。

阶级待遇差别大。元政府制定了若干不平等政策,阶级差别可谓是落实到社会生活的方方面面。

种种不公行径,引得民族矛盾尖锐、社会问题频发。南北一统的近100年里,民众对蒙元政权的反抗也几乎没有停止过,尤其是"江南群盗"此起彼伏。《元史纪事本末》卷一为"江南群盗之平",以大量笔墨记录了至元十七年(1280)至元贞二年(1296)诸多南方民众反抗的案例。其中,"盗贼"最多的一年是至元二十五年(1288),御史大夫月吕鲁称,"江南盗起凡四百余处"。① 江南为南宋遗民居住地,即元代划分为最低级的"南人"。

正统论向来是中国古代历史上的一个重要议题。元代是历史上第一次由少数民族政权统治中国的时代,但社会凋敝、民生惨淡,以及民族间的不平等待遇等,使得正统之辩的讨论被置于风口浪尖。郑思肖《古今正统大论》中强调古今君臣华夷之分:"中国之事,系乎正统;正统之治,出于圣人。中国正统之史,乃后世中国正统帝王之取法者,亦以教后世天下之人所以为臣为子也。……臣行君事、夷狄行中国事,古今天下之不详,莫大于是。夷狄行中国事,非夷狄之福,实夷狄之妖孽。"② 慷慨陈词中,可深刻体悟到郑思肖对故国破灭的痛心疾首,对元政府的悲愤与强烈不满。赵宋王朝是正统、为君,元统治者是夷狄、为臣,这便是郑思肖的正统观。

宋金戏剧中有许多宋代皇帝题材的作品,到了元代,宋代皇帝戏的热度居高不下,而元代戏剧中没有敷演元代皇帝故事的作品。元代话本、小说等体裁中有若干写宋代皇帝题材的作品,而元代皇帝的故事依旧为零。为什么会出现这种现象呢? 此前,有学者注意到元代"开国题材"小说的缺失,认为元代开国史不被小说家青睐的原因有两点:其一,元代开国讲史话本的缺失及其史料的阙如导致元代开国题材小说缺乏现实的创作基础;其二,正统论"严华夷之分"是元代开国题材小说缺失的深层原因。③ 正统论思想是不断变动发展的历史理论。有元一代,异族统治之下,正统论思想的讨论强调大汉族主义的华夷观。未能出现敷演元代开国历史的讲史平话与元代小说家的正统观有关,同理可证,元代戏剧中缺少元代皇帝题材的作品是元代戏剧家"严华夷之分"意识的体现。

《新刊大宋宣和遗事》的开头曰:"茫茫往古,继继来今,上下三千余年,兴废百千万事,大概光风霁月之时少,阴雨晦冥之时多;衣冠文物之时少,干戈征战之时多。看破治乱两途,不出阴阳一理。……这个阴阳,都关系着皇帝一人心术之邪正是也。"④ 讲史艺人简单地把"兴废百千万事"归结为"皇帝一人心术之邪正",明显夸大了"皇帝"的重要性,体现民间朴素的价值观。

胡士莹论证说话人的基本立场和思想倾向,指出:"他们梦想有'好官''好皇帝',包龙图的艺术形象,就是这种同情人们,反对贪暴却又寄希望于封建统治阶级的幻想的产

---

① (明)陈邦瞻:《元史纪事本末》,中华书局2015年版,第10页。
② (宋)郑思肖著,陈福康校点:《郑思肖集》,上海古籍出版社1991年版,第132页。
③ 参见彭利芝:《元代"开国题材"小说缺失考论》,《文学遗产》2015年第2期。
④ 佚名:《新刊大宋宣和遗事》,上海古典文学出版社1954年版,第1页。

物。"①元代戏剧家建构的宋太祖赵匡胤就是这么一位寄托了民众希望的"好皇帝",展现民众心目中理想皇帝的形象。

赵匡胤是由微贱发迹的。赵大郎游历关东关西,声名远扬,继而一步步发迹,直至黄袍加身,成为开国皇帝。赵匡胤的一生带有传奇色彩,他草根发迹的经历迎合了普通百姓对于发迹的终极幻想。赵匡胤登基后不忘旧情、赏罚分明、勤政爱民等,具备诸多优秀品质。《陈抟高卧》中,陈抟指出"汴梁"为"兴龙之地"。赵匡胤称:"今日之言,他年倘或应口,必须物色,以共富贵,不敢忘也。"(第一折)赵匡胤言出必行,称帝后,果然命使臣到西华山请陈抟。《风云会》中,宋太祖纱帽、常服,扮作白衣秀士,雪夜访普。张千询问"什么人敲门",赵匡胤答"敲门的是万岁山前赵大郎""特来听讲"。赵匡胤尊称赵普为"老兄",呼普妻为"嫂嫂"。他并没有因为身份的变化而对赵普摆架子。种种迹象表明,赵匡胤是一位顾念旧情的皇帝。

事实上,历史上赵匡胤"杯酒释兵权""不杀文官"等举措都使得这位宋代开国皇帝在后人心中留下颇多好感。皇帝与开国功臣之间的关系向来为人所津津乐道。汉高祖刘邦称帝后,接连杀害韩信、彭越的故事令人唏嘘不已,使人有"鸟尽弓藏""兔死狗烹"之感。对比之下,宋太祖收兵权的方法非常"温和"。② 另,宋太祖立下的"誓不诛大臣、言官"与"不得杀士大夫及上书言事人"③的誓约广泛流传,使得这位皇帝散发着温情的色彩,颇受世人的赞誉。剧作中无疑更添夸张与渲染,塑造了仁慈、高大的宋太祖形象。

## 四、结　语

中国古代文学史上有"国家不幸诗家幸"的规律,遇到不平之事,作者便为情造文,以舒心中郁结。李贽《忠义水浒传序》中道:"《水浒传》者,发愤之所作也。盖宋室不竞,冠履倒施,大贤处下,不肖处上。驯致夷狄处上,中原处下,一时君相尤然处堂燕鹊,纳币称臣,甘心屈膝于犬羊已矣。施、罗二公身在元,心在宋;虽生元日,实愤宋事。是故愤二帝之北狩,则称大破辽以泄其愤;愤南渡之苟安,则称灭方腊以泄其愤。"④施耐庵、罗贯中"身在元,心在宋",作《水浒传》以抒发心中愤懑;宋代皇帝戏作家亦"身在元,心在宋",通过作品阐明"贵中华、贱夷狄"的华夷观。"夷狄主中华"的时代,宋代皇帝题材强调赵宋王朝的正统性,歌颂宋太祖赵匡胤"上应天心,下合人望",实是含沙射影,讽喻蒙元政权。元代戏剧中的宋代皇帝戏是"合为时而著"的案例。

---

① 胡士莹:《话本小说概论》,商务印书馆2011年版,第103页。
② 佚目中有工仲文《赵太祖夜斩石守信》、赵了祥《太祖夜腊斩石守信》(次本)。这两种杂剧本事未详且有悖史实,不列入本文的讨论范畴。
③ 参见李峰:《北宋开国故事:众声喧哗中的造假与虚构》,《史学月刊》2015年第11期。
④ (明)李贽撰,陈仁仁校释:《焚书·续焚书校释》,岳麓书社2011年版,第188页。

# 艺术实践新论

# 民族性的坚守与现代性的发掘

## ——剧作家陈涌泉的美学思想和创作旨向研究

### 徐芳芳*

**摘　要：**陈涌泉怀着对豫剧艺术的热爱和责任，承继现代豫剧之父樊粹庭的改革精神，创作了大量优秀剧作，开创了一条以优秀剧作培育优秀演员、激活困境剧团、扩大剧种影响、提升观众鉴赏、传播中国优秀传统文化的戏剧改革之路。其剧作题材多样，囊括了传统文化的当代价值、普通百姓尤其是农民工的内心情感与真实处境、新时期婚恋价值观念、反腐倡廉等内容，并融入他对传统文化、民族精神与当下社会现实的认识与批评，体现出剧作家对戏曲题材、戏曲功能和戏曲美学的严肃思考，彰显了剧作家积极干预现实的淑世精神和批判意识。

**关键词：**豫剧；陈涌泉；剧作题材；美学思想

20世纪三四十年代，经过"现代豫剧之父"樊粹庭的大力改革，豫剧摘掉了"粗俗鄙俚"的帽子；逮至五六十年代，编剧才能与导演才能兼备的杨兰春担当起豫剧现代戏开拓者的重任，在全国掀起豫剧《朝阳沟》的热浪。到了20世纪90年代，豫剧由于没有精品剧作等种种原因再次陷入困境。在戏曲低谷中，在豫剧最不景气之时，陈涌泉像樊粹庭先生一样，大学本科毕业后义无反顾地投身剧团，在困顿窘迫的现实处境与对豫剧的热爱之中艰难地求索。而今，经过以陈涌泉为代表的第三代剧作家的不懈努力，加上李树建等诸多豫剧表演艺术家对舞台实践的不断探索与革新，河南戏剧再次迎来春天。回溯这段漫长艰辛的历史，笔者不禁为陈涌泉先生对戏曲的执着精神而感动。应该说，陈涌泉为河南戏剧的发展殚精竭虑，在河南戏剧史上留下了鲜明而清晰的印记。"他在传统戏曲现代化、民族戏曲世界化、戏剧观众青年化、戏剧生态平衡化方面取得的成就，得到了大家的充分肯定。"[①]从其剧作中，不但可以感受到他高度的文化自觉意识、他对戏曲创作的驾驭能力，还可以看出他对传统文化、当下社会现实的反思以及他明知不可而为之的儒家济世精神。[②]

随着陈涌泉创作数量的迅速增加，对其剧作的学术研究亦纷至沓来。其中，研究陈涌泉剧作的研究者有河南大学的张大新教授，河南省艺术研究院的刘景亮、吴亚明等。同

---

\* 徐芳芳（1983—　），文学博士，河南大学副教授，专业方向：中国戏曲史论。
【基金项目】本文为2022年度国家社科基金艺术学项目"河南戏曲红色基因的传承与发展研究"（22BB029）、河南省哲学社会科学规划办公室"豫剧红色基因的传承与发展研究"（项目编号2021BYS006）项目阶段性成果。
① 李树建：《德艺双馨的剧作家陈涌泉》，《光明日报》2015年9月14日，第15版。
② 参见陈涌泉：《"孤儿热"的冷思考》，《中国戏剧》2004年第4期。

时,对陈涌泉剧作进行关注与研究的还有中国评论家协会主席仲呈祥、中国戏剧家协会副主席季国平、著名剧作家罗怀臻、评论家毛时安和青年评论家穆海亮等。这些研究者的论文均为本文的撰写提供了颇有意义的参照。本文从作家个人经历、价值观来探索作家品格与素养对其创作的积极影响与能动因素,试图从作家—作品、作品—时代、作品—艺术等多维立体视野来解读剧作转化为经典的秘籍与其所蕴含的文化价值。

## 一、发掘传统文化价值

读史明智,观剧净心。历史剧用再现的艺术手法达到揭示历史发展规律、预见未来的功效。"写人的困惑,但要使人超越困惑;表现价值选择的多元,但又不能使人面临选择时无所适从。对于人类,对于我们这个时代,最需要的,应该是那类能够引领人的精神走向圣洁的戏剧作品。"[①]《程婴救孤》体现了剧作家对程婴"舍我其谁"的牺牲精神和担当意识的礼赞。"如今赵家只剩这一个小小婴孩,屠岸贾还不放过,定要斩草除根,因而才冒死相救。"[②]从程婴这段念白可以看出,他冒死搭救的不仅是小婴儿,而且是忠良之后,是正义骨血。这是由忠贞之气凝结而成的正义力量对权奸势力的最大抗争。

程婴身为一个人微言轻的草泽医生,却为素不相识的小遗孤乃至全国婴儿而牺牲自己唯一的亲骨肉。他的妻子也因此事命丧黄泉。此等大义之举不仅体现出对蠹国奸贼屠岸贾的憎恨,还体现出忠与奸、正义与邪恶之间的殊死搏斗。"我在改编中着重突出的是正义与邪恶的较量,善良与残暴的比拼,是一个民族在大是大非面前应有的态度。程婴等人冒死历险,用生命救下的,决不是一个复仇的种子,而是一种民族的精神和良知。"[③]在屠岸贾一手遮天,对忠臣赵家斩草除根时,程婴、公孙杵臼、韩厥、彩云、程婴之子、程婴之妻等众人非亲非故,甚至素不相识,却在营救孤儿时达成一种默契,自觉为孤儿献出宝贵性命。这种舍己为人、义无反顾、前赴后继的牺牲精神与担当意识,给多灾多难的中华民族带来一次次转机和无数次绝处逢生。

该剧尤为注重颂扬朋友之间的忠诚与然诺精神。"通过死,他才能实现最后的心愿,将完成使命的消息报给地下亡灵。那时,亡灵们肯定会露出欣慰的笑容,而他,也才会真正闭上眼睛。从某种意义上说,只有理解了程婴的死,才能彻底理解春秋那段历史、古人的那种精神。"[④]其实,在元杂剧中,程婴与公孙杵臼曾有过谁生谁死的激烈争执。在陈剧中,则指出"活着更比死了难"的残酷现实。其实,程婴的死是其重然诺的一种表现。在完成救孤、育孤的重任之后,他只有通过死来坦然面对先他而去的公孙先生。此时,程婴以血肉之躯再次护孤,是对公孙先生当年诺言的再次践履。程婴忍辱含垢一生只为践履一个诺言,然诺就是最好的诚信。最终,程婴的形象在救孤、养孤、盟誓、践诺的过程中得到升华,他和公孙杵臼的行动呈现出令人感佩的崇高和悲壮。

---

① 陈涌泉:《"孤儿热"的冷思考》,《中国戏剧》2004年第4期。
② 陈涌泉:《陈涌泉剧作选》,中国戏剧出版社2018年版,第96页。
③④ 陈涌泉:《"孤儿热"的冷思考》,《中国戏剧》2004年第4期。

"在改编原则上,我所遵循的是忠实于原著的路子,即在精神实质上的高度忠实,而非亦步亦趋、机械地'复印'原著的忠实。"①陈涌泉改编纪君祥的《赵氏孤儿》,又创造性地设计了新的情节,譬如屠岸贾最后剑刺孤儿时程婴为其挡剑等。剧作家有意设计了忠奸斗争的长期性与残酷性,从戏剧本体上增加了戏剧冲突的尖锐性,突显了程婴视死如归、一心护孤的伟大品格。这种有意设计的残酷情节与阿尔托的残酷戏剧理论不谋而合,实现了改编传统戏剧、深化传统文化价值的双重意义。

剧作家从现代性的视角反思程婴舍子的情节,"别人的孩子是孩子,我程婴的孩子也是孩子啊!"②讲究道义的春秋时代,程婴舍子的伟大性淹没了个体生命的重要性。而今,现代社会提倡人人平等,带有互利互惠色彩的"人人为我、我为人人"思想得到广泛认可。因此,在当今社会宣传程婴舍子的义举多少会受到质疑,甚至受到人权主义者的诟病。陈涌泉秉持剧作家的良知与责任,通过塑造程婴的形象,深挖程婴的深层心理,揭示其舍子救孤的根本动机,在剧情的展开与矛盾的加剧中消除观众对此产生的疑虑,不仅塑造了程婴形象的伟大,还实现了其形象的艺术真实和历史真实。剧作家还反思当下利益最大化对个体心灵的异化和扭曲,试图发掘传统文化的道义内核,来照灼市场经济对传统美德的巨大冲击。从这一角度讲,对传统题材的现代性解读,也是对当下文化与社会现实的反思。"历史剧某种意义上都是现代戏,对此观点我深有同感。改编《程婴救孤》的过程中,确实贯穿着我对现实的观照意识,借助历史事件,历史人物,抒发着我对现实中某些现象的感愤之情,呼唤着人类良知和道义的回归。"③

《李香君》一剧,通过描写在朝代更替、山河易主的社会变革中李香君对侯方域的爱慕之情与对误国奸党的痛恨之情,旨在褒奖青楼歌姬李香君的远见卓识和民族气节。对爱情,她纯粹;对魏党,她切齿;对故国,她忠诚。李香君这种爱憎分明、敢爱敢恨的程度远远超越了关汉卿塑造的赵盼儿。李香君和赵盼儿同出青楼,但是李香君的可贵品格超越了她的成长环境。赵盼儿虽然光鲜亮丽同样有主见,却免不掉脂粉气与青楼女子的俗气。李香君像一个小家碧玉一样温婉美丽,又像一个大家闺秀一样知书达理,还像一个绿林英雄一样嫉恶如仇。她以柔弱之躯承担起国家危亡之际个体应该承担的责任,这种见识和责任超越身份与性别。应该说,陈涌泉一改"商女不知亡国恨"的格调,塑造了歌姬忧国忧民的新形象。

李香君是在阉党迫害东林党人的过程中,逐渐成长起来的一名女英雄。深陷困境不忘旧国,香君乃"青楼花木兰"。他对阉党的恨,激发着他对侯方域的爱。但是,当李香君跟随侯方域回到商丘老家,发现侯方域所坚持的操守发生变化,欲参加清廷科考,在不能改变侯方域的选择时,李香君毅然选择出家以明志。在侯李的围城中,侯无法摆脱对家族的责任,只能收敛以往的战斗激情,淡忘出生入死、浴血奋战、抗清复明的志向来委曲求全。此时,李香君看到的是侯方域屈从于现实的无奈,看不到他的政治理想,因此她只能

---

① 陈涌泉:《〈阿Q与孔乙己〉的成因》,《剧本》2002年第9期。
② 陈涌泉:《陈涌泉剧作选》,中国戏剧出版社2018年版,第100页。
③ 陈涌泉:《"孤儿热"的冷思考》,《中国戏剧》2004年第4期。

以出家的方式来安慰自己惊魂甫定的灵魂,对抗清廷的政权,延续她对故国故土的一片眷恋之情与忠贞之心。身处乱世,出身低微,眷恋故国故土,具有浓郁的家国情怀和责任意识。这大抵是陈涌泉先生费尽心思编创该剧的重要旨意吧。

《两狼山上》开篇就是宋军与辽军恶战时杨大郎、杨二郎、杨三郎等壮烈殉国的悲壮场面。剧作家主要从两个方面塑造杨业,其一,在丧子的大悲痛中去参战。其二,在忠而被疑、奸臣离间、君心叵测时依然带上仅存的两个儿子奔赴战场。剧作家跳出崇信奸佞、忠而被疑的创作思维格局,一改杨家将命丧奸佞、英雄末路的悲凉风格,重在赞美其捐躯报国的牺牲精神与民族大义。该剧展现的是英雄生命与国家危亡之间的冲突,对杨家的众勇士来说,在国家存亡之际,朝廷内讧和奸臣残害都显得无力,国家尊严与民族大义高于个人生命,这是对国家和民族的严正捍卫。

## 二、关注下层民众处境

除了剧作思想、人物形象之外,陈涌泉的作品中反复体现出他对人性的思考。他对人性的探索,使他的剧作境界自高一等。为了揭示时常被扭曲的人性,陈涌泉将关注的目光锁定在中下层社会。他出身于农民,更能理解农民的处境,对这一群体有着深厚的感情。在《阿Q与孔乙己》中,无论是阿Q、孔乙己,还是吴妈,陈涌泉先生均是带着真挚的感情来塑造的。或者说,他这种带有同情的善意批判,似乎更寄托着他对这一阶层的某种希望,有批判,更有含泪的微笑。就鲁迅与陈涌泉的不同出身来说,不难看出两位对农民的不同见解。鲁迅出身于没落的乡绅贵族家庭,虽然他对自身的阶层有批判有不满,但是他还是属于这一阶层。陈涌泉出身于贫苦农村,自幼就感受着农民的辛劳和不易。他目睹父辈的艰辛,深刻感受到面朝黄土背朝天的恶劣生存环境以及邻里乡亲的淳朴厚道,对农民有着天然的感情,对农民的思想和价值有着较多的认同。因此,他在描写阿Q、孔乙己、祥林嫂、吴妈等下层人物时,几乎是用怜悯和关爱的视角来完成的。

应该说,鲁迅是以批判、嘲讽、揭露的笔调来塑造阿Q的。因此,他笔下的阿Q是一个受人揶揄嘲讽的对象。陈涌泉笔下的阿Q保留了原作中的"精神胜利法",具有更多现代普通人所共有的特征,甚至有一些小智慧和对幸福的积极追求。他勇敢地去追求吴妈,还灵活巧妙地给其买一些小礼物,来获得吴妈的欢心。陈剧中,他是一个渴望改变却没能改变、深陷困境而不能自拔的小人物形象。阿Q对吴妈是真诚的,有了与吴妈相恋的细节,其形象显得更真实,甚至有几分可爱。阿Q最迫切的需求就是解决温饱和娶吴妈。温饱问题在当时是全国性的、普通民众都面临的问题。而娶吴妈未遂的原因根本就不在吴妈,而是:"身上披着铁锁链,你可知女人难吴妈更难!"[①]封建伦理道德犹如铁锁链,已经完全钳制了吴妈的身心自由。因此,阿Q关于婚姻的渴望注定是失败的。如此,阿Q的精神胜利法也找到了现实的社会根源。在暗无天日、冷苦无情的封建社会里,精神胜利

---

① 陈涌泉:《陈涌泉剧作选》,中国戏剧出版社2018年版,第43页。

法是阿Q自我满足和内心安慰的唯一法宝。

20世纪90年代伊始,以农为本的乡土中国正在逐渐远去,代之而起的是机器时代与工业文明的腾空而来。此时,浩浩荡荡的农民工进城,成为城市建设的主体。但是,时代在进步,农民工的素养与见识还不高,以往淳朴敦厚的乡村伦理也面临着遭受蚕食甚至瓦解的危险,带有不土不洋、非中非西特质的城乡复合化风俗正在酝酿。《阿Q与孔乙己》中,阿Q仍然是现代农民的真实写照。农民朴实真诚、勤劳善良,但是小农意识深入骨髓,代代遗传。农民是社会的基础,也处于最辛苦的底层。因此,陈涌泉带着关切与怜悯来审视这一群体,"自始至终,我只是在用一颗真诚的心,尽可能地去把握鲁迅先生的创作思想,贴近原著的精神实质,体验人物的生命状态,并从中寻找与当代人心灵的契合。"① 鲁迅塑造了阿Q的经典形象,陈涌泉则融合当下思维,进一步诠释了新时代农民的某些特征。同样,改革开放的经济大潮滚滚而来,文人知识分子与传统文化在市场经济面前显得唯唯诺诺、捉襟见肘。

孔乙己有"窃书不算偷书"的荒谬,也有"抬人需用轿"的可笑。仔细反思,他无非是看重书本和封建伦理道德。孔乙己身上不仅有迂腐,还有理性和人性。显然,孔乙己的迂腐是封建社会造成的,科举的失败与身份的沦落使得孔乙己的人格受到极大扭曲。鲁迅冷峻的批判,在陈涌泉笔下转换成含泪的微笑、对下层群体深深的同情和怜悯。因此,他笔下的阿Q和孔乙己形象显得可悲可怜之外又增添几分可亲可爱。观剧之后,笔者对其不再是嘲讽,而是怜惜其悲剧命运,悯恤其悲剧性格,忧思其困窘艰难的生活处境。

《鲁镇》是继《阿Q梦》《阿Q与孔乙己》《风雨故园》之后,陈涌泉创作的第四部关于鲁迅题材的戏曲作品。陈涌泉被誉为戏曲界的"鲁迅专家",他思想深刻,坚守人民立场、坚持守正创新,批判中带有温情,做到了用心用情用功地讲好中国故事。他把祥林嫂塑造成一生不幸的底层妇女形象,在祥林嫂的悲剧人生中注重描绘祥林嫂的淳朴可爱,让当代观众走近更加真实的祥林嫂形象。该剧中,陈涌泉创造性地塑造了鲁定平形象。他出身地主,受到新式教育,但是其行动中分明流淌着普通百姓的朴素情感。《鲁镇》流露出剧作家的悲悯情怀,是剧作家平民情感的具体体现,带有陈涌泉先生个人的鲜明痕迹。

该剧不是仅对鲁迅剧作的改编,而是对近代社会和普通民众有了更多的思考。该剧的上演,标志着陈涌泉先生笔下的"鲁迅作品四部曲"诞生,让地域特征鲜明、生活色彩浓厚的河南戏曲闪烁着更加深邃的思想之光。陈涌泉在对既有人物祥林嫂、狂人、孔乙己、华老栓等人物进行整合时,还增加了鲁定平、陈老五、贺老六等崭新人物,让其在不同的视角发出对病态环境的独特感知,让观众产生陌生化的观剧体验。该剧透过"鲁镇"之窗,审视无数个罹患灾难的家庭,还原近代普罗大众的不堪遭遇和复杂心情。该剧人物鲜明,性格典型,各个人物在沉闷冰冷的环境中发出各自的叹息和哀鸣,流露对病态社会环境的厌恶和控诉。

陈涌泉对下层民众的命运充满同情,也寄托无限希望。《王屋山的女人》就是陈涌泉

---

① 陈涌泉:《〈阿Q与孔乙己〉的成因》,《剧本》2002年第9期。

对新时期农民寄托的希冀。彩云身上凝聚了中原女性的吃苦耐劳、忍辱负重的品格。她和高明的《琵琶记》中赵五娘的性格有着诸多相似。这些下层的普通民众,即便有这样那样的性格缺点,但是他们身上依然保留着人性的本真与善良、诚恳与真挚。不论是从人性的角度还是道义的责任,我们都应该对其多一份关怀。对此,评论界有不约而同的评价,即陈在创作中体现出的强烈的平民思想和悲悯情怀。

《都市阳光》以农民进城务工为题材,旨在关注农民工进城后的现实处境和情感需求,是一部同情农民工处境、反映农民工心声、关注农民工发展的优秀剧作。"我们在城市迷失,又难以亲近村庄",[1]高天唱出了多少在城市打拼的农民工的心声。剧作家不仅关注农民工的处境,还关心他们的精神世界。农民工也是人,有物质需求也有精神追求。在艰苦恶劣的建筑工地环境中,他们挥汗如雨,换来的却是微薄的收入。结束一天的劳动后,他们忘却辛劳坚持梦想。以高天为代表的农民工,不畏脏与累,为生活和梦想打拼。历经艰难,终于收获爱情和歌唱的荣誉。此时,笔者想到老舍笔下的骆驼祥子与鲁迅笔下的孔乙己,在没落的封建社会,他们的挣扎注定失败。而高天不一样,虽然他从事的一样是繁重的体力劳动,但是社会和时代给他们提供了发展的空间。在《明日之星》年终总决赛中,尽管有灿灿等人的蓄意阻碍,观众、评委以及组委会还是将神圣而公正的选票投向了高天,使他成为年度总决赛的冠军,成就了高天的歌唱梦想。

该剧揭示了城市物质生活与精神世界的不协调。煤窑小老板黑壮壮发迹变泰后,金钱异化了他对婚姻的认知,他陷入富则易妻的婚姻套路,恬不知耻地追求明明已经有男朋友的朵朵;肥肥经历与黑壮壮的失败婚姻后,丧失了基本的信任,心理变态似地将全部情感倾注在宠物狗上。失去了婚姻的温情,肥肥也显得有些冷血;剧中还涉及顽劣的富二代、官二代,青年甲、青年乙沾染纨绔子弟的恶习,丧失道德底线,玩弄女色,为富不仁,用区区50元钱对困境中卖唱的街头歌手高天进行挑衅并殴打;在《明日之星》年终总决赛中,青年甲的富商父亲试图操控比赛结果,斥资对电视台进行赞助。在权力和金钱面前,法律道德、尊严权益似乎都可以随意践踏,正如青年甲所言"没有钱、没有权就不配谈尊严"。[2] 剧作家发现并指出现实生活中的种种问题,但他没有像鲁迅先生那样鞭挞和揭露,而是给予更多的期待。农民企业家梁朝辉的正面奋斗事迹,高天最终获得年度总决赛冠军,黑壮壮和肥肥复婚,肥肥对高天勒索后的坦率认错,高天与朵朵、柱子与芳芳情感问题的圆满解决,这都体现出剧作家对城市发展的希望,对新时期道德文化的复归和城市信仰的期许。

该剧还触碰到农民进城所遭遇的深层冲突——厚重淳朴的乡土文化与利益至上的城市价值观念两者形成的尖锐对峙。肥肥对宠物犬的畸形看重与对高天看似残酷的勒索刻画出城市人的冷漠自私。与之形成鲜明对比的是,那群农民工却对凭借汗水打拼攒下

---

[1] 陈涌泉:《陈涌泉剧作选》,中国戏剧出版社2018年版,第286页。
[2] 陈涌泉:《陈涌泉剧作选》,中国戏剧出版社2018年版,第296页。

的血汗钱毫不吝惜,在工友有难时慷慨解囊。此时,小市民的自私冷漠与农民的憨厚善良形成巨大反差。农民工在离开乡村、建设城市过程中,也遭遇了种种难以预料的状况。无数的农民工建设美化了城市,却被城市人所鄙弃。中华民族传统美德的传递者与践履者依然在农村,城市化进程与商品经济埋葬了太多农业社会孕育的本真与善良品格。此时,挎着包袱、背着行囊的农民工还较少受到市场经济的影响,其身上依然凝聚着黄土地的朴实厚道与刚毅坚韧等优秀品质。陈涌泉塑造的农民工形象高天就是这一类人的代表。

农民工进城时,他们带着离开黄土地的无奈与对新生活的向往,他们想改变面朝黄土的辛劳局面,渴望留在城市,能够有尊严地活着。但是,习惯了乡村文化与封闭小农思想的农民,既有融入城市的渴望,又对城市生活无所适从。正如高天所唱:"哦,进不了的城市,哦,回不去的家乡"。① "城市化进程中,相对于把人的'身体'赶进城市,人的'灵魂'的融入要更加困难,也许是穷其一生难以实现的,他们的灵魂只能在'进不了的城市'与'回不去的故乡'间飘荡,以一生的迷茫和煎熬,等待下一代的降临——当儿辈们彻底切断了与乡村母体联系的脐带,他们也许才可以变成真正的'城里人'"。② 尽管他们有迷惘与彷徨,却并未泯灭其善良的本性与处事的基本原则。如剧中的朵朵,其父沉疴病协的巨额医疗费与其弟的高额学费、生活费使她对钱的需求特别强烈。然而,物欲横流、霓虹闪烁的繁华都市与土豪黑壮壮的极力追求并没有让她迷失自我。善良本分的朵朵不忍连累高天,无奈之下偷偷去给别人代孕(立上舞台时改为做保姆)。

另外,农民工从事的高楼建设很多都是具有高危性的高空作业。剧中的王大河从事的还是相对安全的送水职业,但是整日奔波于送水路上的他遭遇车祸,成了植物人。应该说,民工的微薄收入与高风险的辛劳付出是极不对称的。反映农民工的真实生活,为改善他们的命运与处境而呐喊,也是陈涌泉先生苦心孤诣的一个编创动机吧。

近年来,万众创业成一股时代潮流,农民工也在抢抓时代机遇。剧作中塑造了以梁朝阳为代表的农民企业家,以高天为代表的农民工歌手,以朵朵为代表的农村新女性。在构建和谐社会、弘扬社会主义核心价值观的当下,农民工对梦想的守望、对城市的渴望都不再遥不可及。阿Q与祥子(老舍《骆驼祥子》)注定成为封建王朝没落之后的牺牲品,新时代的基层民众和农民工在城市化进程中成为中坚力量,发挥着热血男儿的光与热。该剧让笔者强烈感受到剧作家对农民工的高度关注与寄托的殷切希望。

## 三、解密自由婚恋砝码

尼采说:"悲剧不但没有因为痛苦和毁灭而否定生命,相反为了肯定生命而肯定痛苦和毁灭,把人生连同其缺陷都深化了,所以称得上是对人生的'更高的神化',造就了'生存

---

① 陈涌泉:《陈涌泉剧作选》,中国戏剧出版社 2018 年版,第 274 页。
② 陈涌泉:《我的农民工兄弟——〈都市阳光〉创作谈》,《剧本》2017 年第 6 期。

的一种更高可能性',是'肯定生命的最高艺术'。"①从其言语中,可以看到尼采用悲剧艺术拯救人生的深刻见解。在这一点上,陈涌泉先生与古希腊人尼采一样,通过对鲁迅个人悲剧的钻研,达到用悲剧艺术拯救人生、关怀女性的宗旨。

《风雨故园》呈现出剧作家对包办婚姻的温和批评与对自由婚恋的由衷肯定,还有对鲁迅与朱安的怜悯,尤其是对鲁迅与许广平的结合给予更多理解。陈涌泉从现代自由婚恋的视角来审视鲁迅的悲剧婚姻,揭开作家和思想家闪耀光环背后的心理苦楚,还原鲁迅的真实生活和真实情感。实际上,他们婚姻的开始就是错误的,给鲁迅和朱安都带来一生挥之不去的阴影。所不同的是,这桩婚姻就像死人身上的寿衣,为朱安带来临死前最荣耀的美丽。对朱安而言,找个从东洋留学归来的大才子结婚是非常体面的;从鲁迅来说,只有维系着与朱安的婚姻,才能保住朱安的名分和地位。如果说,鲁迅与朱安的婚姻还能给朱安些许身份地位等虚无的安慰的话,鲁迅只能独自咽下这无尽的苦果。"我多想对她敞开内心世界,告诉她早作打算另嫁人。却怕骤然风波起,话到嘴边难出唇。又看到母亲那双期待的眼睛,盼望我接受下这桩婚姻。我只得暂且忍、忍、忍,(叹气)唉!(拭泪,接唱)忍不住泪水湿衣襟!"②他之所以从日本回来,是因为母亲病危。之所以与朱安结婚,还是怕违拗母亲。鲁迅作为新旧思想交替的文人,他有的是冲破旧社会旧制度的勇气,却找不到违抗母亲意愿的理由。

剧作家以人性视角来走进鲁迅的内心世界,体会他心中的酸楚和苦寂。众所周知,鲁迅是新文化运动的倡导者与反封建的斗士。但是,此时的他就像一个溺水之人,自己要奋力挣扎,还要拯救与他一起落水的无辜的女人朱安。陈涌泉从责任与道义的角度,来诠释鲁迅对包办婚姻的抗拒与妥协,揭橥造成他悲剧婚姻的沉重原因。母亲当初的错误是为他安排了婚姻,事实上,后来鲁迅自己却不愿意走出这桩无情的婚姻。因为他谙熟当时的封建礼教与婚姻习俗,一旦离婚,被休的朱安要面对的人生是何等晦暗。因此,他企图通过维系婚姻的外在完好来守护朱安,实际上却再次伤害了朱安。

在封建礼教氛围中成长的少女朱安压根就没有意识到包办婚姻的不合理,反倒是对父母包办的婚姻充满期盼和无限幻想:"大红花轿忽闪闪,一颗心早已飞外边。夫君从东洋回家转,择定佳期娶朱安。几年来心中把他描绘千遍,魂里梦里把他牵。"③在封建思想与传统习俗的支配下,朱安对她这位留洋归来的夫君充满了好奇。正如鲁迅所言,朱安是母亲送给他的一样礼物。其实,朱安更像一个祖传的宝物,期待着她的新主人。因此,在封建家长制与农村习俗对人性的遏制与摧残下,朱安一直是封建婚姻中的一枚螺丝钉,在希望中等待,在等待中绝望,没有任何选择权。

鲁迅性格倔强,桀骜不驯,加之他留学日本,受到欧风美雨与东洋自由婚恋思潮的影响,显得离经叛道、立异标新,因此五次三番推托婚姻。然而,"寡母抚孤"的艰辛与伟大,让执拗的鲁迅对母亲的婚姻安排难以违抗。无论是鲁迅听从母意的被动接受,还是婚后与朱安名誉关系的维持,均体现了鲁迅超强的责任意识。听从母愿与朱安结婚是对母亲

---

① (德)弗里德里希·威廉·尼采:《尼采自传》,黄敬甫、李柳明译,华文出版社2017年版,第51页。
②③ 陈涌泉:《风雨故园》,《剧本》2006年第1期。

最大的安慰，与朱安离婚则是对朱安最大的羞辱。最为妥善的办法就是维持与朱安的名誉婚姻。如此之举，实现了鲁迅对母亲的孝心，也以妥当的方式尽到了对朱安的责任与义务。鲁迅当时是社会名流、大学教授、任职教育部，有着颇丰的薪水，这样一位有着体面身份、尊贵地位、丰厚学识的名流，却长达 20 年之久地过着苦行僧式的生活。这本身彰显了他身上所具有的顽强意志与超强的自控能力。在没有爱情的婚约里，朱安活出了无奈的守望。鲁迅和朱安的结合是可悲可怜的，两人的可悲恰恰源于当时落后愚昧的封建社会与新潮前卫的新文化思潮之间的尖锐对峙。根深蒂固的封建思想，尤其是包办婚姻让新文化运动的舵手对其深恶痛绝却自缚其中。

与朱安的守旧妥协形成巨大反差的是陈涌泉塑造的李香君（《李香君》）。虽为青楼女子，她不自轻自贱，一心等待着心上人的到来。当遇到一见倾心的侯方域，在国破家亡的危急关头，李香君教导夫君。遇到田仰、阮大铖的迫害，宁折不弯，宁为玉碎不为瓦全，最终保住其清白。但是，她所眷恋的国家灭亡之后，折回老家河南商丘，她又鼓励夫君保持气节，不出仕清廷。在爱情和婚恋面前，李香君有着清醒的认识，她追求的婚姻是以爱情为基础的，即双方有着共同的信仰和追求。她有着坚定的政治立场和明确的择偶观念，并且用实际言行来捍卫她的选择。这样一个冰清玉洁、迎风傲骨的女性赢得了孔尚任、欧阳予倩、陈涌泉等很多剧作家的青睐，她的坚贞品格才是侯李两人历经江山易主、山河破碎却仍能惺惺相惜的关键。

在不可阻挡的历史潮流下，李香君尽最大能力保持自己的人格操守。陵谷变迁，她毅然劝说侯方域远离名利纷争，不为俗世所扰，归去田园，宁守庄户白丁的清贫之乐。陈涌泉跳出凤冠霞帔的婚恋模式，其塑造的李香君不贪恋荣华、不追求门第，生逢乱世却积极入世。古往今来，妓女无情，李香君却对侯方域专情。妻子盼望丈夫蟾宫折桂，李香君却果断劝说侯方域不出仕清廷。试想一下，李香君让那些"悔叫夫君觅封侯"的女子多么羡慕呢。

围城里的朱安苦闷麻木，李香君辗转忧思，均无法冲破时代的悲剧格局。《婚姻大事》带给人清新自由的婚恋气息。该剧中，伦理道德准绳富有人性的张力，充分尊重个体意愿，自由恋爱成为追求个人幸福的重要内容。为了弟弟操心而耽误婚姻大事的大哥金锁在两个弟弟均找到幸福后，竟然闹出啼笑皆非的"婚外情"。很快，他结束了与凤春的无爱婚姻，娶了贤惠的惠娟。实际上，凤春当初看上的根本不是金锁而是其弟银山。他们兄弟三人的婚姻是真正意义上的自由恋爱。该剧与李渔的《风筝误》有异曲同工之妙，以喜剧的风格为观众展现了改革开放后农村人追求爱情的现代感情生活。从封建家长包办到媒妁之言再到自由恋爱，这是农民主体意识的自我觉醒，也是其步入现代化的重要标志。陈涌泉先生对农村题材的创作，已经由生活的现代化深入到农民思想的现代性。因此，其剧作具有发掘农村现代精神、引领农民主体意识的特性。

## 四、聚焦反腐倡廉主题

文章合为时而著。在关乎社稷发展与民心所向的当今反腐形势下，陈涌泉凭着积极

改良社会的济世情怀,撷取古典戏曲公案剧和社会剧的教化功能与艺术手法,创作出反贪腐、顺民意的优秀剧作。①

陈涌泉是一位颇有骨鲠之气的剧作家,他的剧作散发着浩气长存的光芒和古典戏曲的馨香。首先,这与他坚毅顽强、上下求索的可贵品格有着必然联系。他不戚戚于贫贱,靠着对戏曲尤其是编剧的爱好,担负起新时期改革河南戏剧的重任,在戏曲不景气的漫长岁月里坚守着自己的信仰。其次,这与他深厚的古典文学素养尤其是古典戏曲功底密不可分。元杂剧中大量出现的社会问题剧、水浒戏、绿林戏、包公戏均对其创作产生了潜移默化的影响。基于上述两个层面原因,他的剧作更有厚度和广度。陈涌泉独具慧眼,发扬公案剧的优良传统,利用戏剧艺术美轮美奂的舞台形式,融摄切合民心的反腐主旨,创作了《张伯行》《陈蕃》等经典剧作。

《张伯行》的戏剧冲突紧张,矛盾突出;戏剧主题鲜明,所有事件均围绕着反贪这一中心展开;戏剧结构紧凑,采用符合中国观众审美习惯且备受民众青睐的线性结构;戏剧情境真实,注意对张伯行内心世界的深层剖析,是当之无愧的精品戏剧。陈涌泉充分挖掘本土历史文化资源,择取河南兰考人张伯行的相关事迹,在《清史稿》中不断汲取营养,倾注他本人的创作才华,塑造了"义士不欺心,廉士不妄取"的典型形象。宋代周敦颐的《爱莲说》为我们塑造了为官与做人的至高境界。为官者理应恪守本分,克己奉公,胸怀社稷,情系民众,公正廉明,用公共权力来服务人民。陈涌泉塑造的张伯行就是这类官员的典型代表。在与贪腐势力噶礼的较量与对峙中,他不惧皇亲国戚之淫威,誓死惩贪,给人留下了唯求正气满乾坤的正义形象。张伯行有着超强的道德自律意识,坚守原则,彰显出"出淤泥而不染,濯清涟而不妖"的可贵品格,其行为准则也为当下的官员树立了极好的榜样。

该剧深挖人物心理,在细微处有意彰显张伯行的高尚品格与洁净操守。身居高位、勤政为民、主持正义的张伯行,在精神追求与人生信仰层面上都显得较为富足。他甘于清贫,追求平淡,对物质几乎没有要求,唯有"名节"让他过分看重。"一丝一粒,我之名节。一厘一毫,民之脂膏。宽一分,民受赐不止一分;取一文,我为人不值一文。谁云交际之常,廉耻实伤,倘非不义之财,此物何来?"他恪守人生准绳,真正做到不越雷池一步,最终获得"天下第一清官"的美名。

尤其要指出的是,张伯行反腐的决心和勇气。面对贪官,他心底无私,无所畏惧。身为"巡行天下,抚军按民"的抚台大人,手里握着行政、军事、检察大权,却克己奉公,两袖清风。两江总督噶礼贪得无厌,虐吏害民,专横跋扈,炙手可热。他早年曾随康熙西征噶尔丹,立下赫赫战功。此时,他不仅身居高位,还是有着"高贵"血统的满洲正红旗人。另外,噶礼之母还是康熙的乳娘。从这个角度来说,噶礼和康熙同为满清皇室中人,不仅有君臣关系,还有血浓于水的亲情维系。张伯行想要扳倒噶礼可谓难上加难。此刻,张伯行与噶礼构成尖锐对峙,两人形成互参的危险局面。就在邪恶与正义的两方难分胜负之时,皇帝派张鹏翮来审理此案。张鹏翮曾为张伯行的老师,张鹏翮之子还在噶礼手下任职。这种

---

① 参见陈涌泉、李小菊:《持中守正　固本求新——专访著名剧作家陈涌泉》,《戏曲研究》第99辑。

复杂的关系将张伯行的命运卷入宦海沉浮的危机之中。这种异常凶险的政治环境时刻灼烧着张伯行那颗廉洁而充满正义的心灵。

《陈蕃》是陈涌泉创作的另外一部公案剧，该剧创造了东汉时期宦官干政、政治黑暗的历史时空。宦官是中国历史上形成的一种畸形现象，有着位极人臣的显赫地位。由于其身份的独特，他与外戚一道构成干涉朝政的重要力量。剧中，汉桓帝年间内忧外患并存，西羌、鲜卑同时犯境，边疆告急，宦官及其党羽嚣张，官逼民反。在山民谋反一案中，百官惧怕宦官王甫、曹节的淫威，不敢作声。在窦皇后的保举下，原本因"党锢之祸"被革职的陈蕃不得已被重新启用。至此，一场反宦官、反贪腐的公案剧帷幕拉开。

《陈蕃》作为传统公案剧的一种，沿袭了传统戏曲的编剧艺术。其一，该剧结构紧凑。围绕陵桂山民谋反一案展开，以田水娟为线索，展开了陈蕃与贪官王桀的殊死争斗。其二，冲突迭起。王甫、曹节玩弄权术，蛊惑圣上，王桀大肆侵吞救灾款项。陈蕃作为正义的化身，与其展开了正义与邪恶、反腐与贪腐的一次又一次的较量。其三，情节离奇曲折。田水娟在汉桓帝选美时得到陈蕃金殿抗争而获救归家，时隔数年，在为丈夫喊冤呐喊时恰巧遇见恩公陈蕃。这种巧合式的情节安排带来一种传奇之感。其四，剧作家尤为注重艺术真实的营造。他通过心理真实来营造艺术真实。剧中，揭示了汉桓帝对宦官袒护的真实心理和矛盾心理。在塑造陈蕃的胆识和正义之外，并没有回避陈蕃内心的矛盾。尤其是面对被皇帝加封"百官典范"并且有贵戚宦官撑腰的王桀时，他的内心世界一度掀起层层波浪。

在历来文献典籍中，对陈蕃的描述不多，《世说新语》《后汉书》略微提到，文学作品中偶有提及，譬如《滕王阁序》。陈涌泉尊重历史、还原历史，重塑陈蕃为惩巨贪与宦官斗争、与君王周旋的耿介公明形象。其一，兼济天下的责任感。这是儒道互济的文人士大夫的品性。剧中，东汉时期，朝野动荡，民不聊生，王甫、曹节等宦官佞臣玩弄权术，致使民怨沸腾。此时，陈蕃带领的"党人"集团与宦官展开了一场激烈的斗争，他本人由于"党锢之祸"被废除太尉之职。其后，由于王桀一案无人敢接手，陈蕃临危受命，义无反顾地加入山民造反的肃贪案中。其二，犯颜直谏的胆识。他知其不可而为之，源自舍我其谁的担当意识。在仅仅是说了几句牢骚话就被抓的高压管控下，民众丧失话语权。陈蕃无所畏惧，迎头直上。他金殿直谏解救宫女，正法王桀反贪，直面上奏王甫、曹节罪行。"陈蕃我生就直秉性，才落得六起六落上法绳"，[1]彰显出陈蕃宁愿触怒龙颜也要直谏的诤臣品格。唐代魏征与唐太宗是庭争面折，陈蕃对汉桓帝则是冒死直谏。其三，舍身饲虎的反腐勇气。王甫、曹节、王桀等奸贪一体，巧舌如簧，善于在汉桓帝面前搬弄是非，陈蕃在"党锢之祸"中已经深受其害。百官对王桀案避之不及，他却毅然接受皇命，负责监斩陵桂山民造反案。正是上文提到的他对百姓的体恤之情，才激起他对贪官的极大仇恨，"陈蕃宁舍一身剐，执行国法惩巨贪"。即便是面对被圣上亲封为"百官典范"的王桀，他毅然敢于就地正法。汉桓帝听说处决王桀后恼羞成怒，陈蕃不顾个人安危，继续揭发君王宠信的近臣王甫、曹节

---

[1] 出自2015年5月驻马店市演艺中心演出剧本《陈蕃》底稿，尚未发表。

的累累罪行。其四,体恤民众、亲民爱民特征尤为显著。到达陵桂后,微服私访,及时营救被王桀府上管家曹虎追赶的田水娟。

上述这一切行动,均源自陈蕃对民众的体恤之情和对社稷的责任之心。陈涌泉不仅塑造了陈蕃行为的真实性,而且诠释了其行动的伟大性。"陈蕃正是以'忠清直亮'的风骨,挺起了伟岸的脊梁,为东汉筑起一座抵挡溃败的堤坝。这是我们民族的宝贵的精神财富,也是这个时代稀缺的品质"。① 陈蕃为了大汉江山社稷,不顾个人安危直谏汉桓帝,与宦官斗争,与贪腐势力斗争,堪称东汉江山的擎天柱,支撑着风雨飘摇的东汉王朝。随着曹节等劫持幼帝,虽然陈蕃拼尽全力,但是东汉王朝还是大厦倾覆。陈蕃虽然与东汉一道走向毁灭,其誓死惩贪、拼死抗争的精神却得到世人的敬仰,他向往的公正廉明、河清海晏的政治期许恰恰为中华民族的后世子孙带来了不竭的动力源泉,从而使该剧实现了"帮助当代观众从陈蕃这个历史人物的廉洁风貌和人格操守中获取精神动力,从历史的镜鉴中获取政治智慧"。②

这两个反腐题材剧目,再次阐述了戏剧净化人心、惩前毖后的教化功能。作为公案戏的一种,陈涌泉笔下的清官戏体现出他对传统公案戏创作技巧的极好把握和较好展示,体现了中国传统戏曲尤其是公案戏的创作三昧,是他关心国家发展、关注民众需求的具体表现,是他对贪腐问题的沉重反思,显现了剧作家的时代感与责任感。

## 五、结　语

陈涌泉坚守中华文化立场,怀着对豫剧的珍惜与对广大观众的高度责任感,传承近代以来的文化启蒙思想;怀着超强的道德自律与涤荡人心的教化意识,提炼展示中华文明的精神标识和文化精髓,承担起戏曲改革的神圣使命,以满腔热情从事戏曲创作;尊重戏剧本体与观众审美,发掘传统题材内涵来发扬具有普世性的民族精神;拓展现代题材以烛照时代潮汐,回归人性以寄托人文关怀,关注当下婚恋思潮与女性情感,秉持公心着意反腐主题。激荡在其剧作中的能动参与意识与戏剧改良社会的淑世精神,使其剧作彰显出闪亮的人文光辉和浓郁的家国情怀,体现出剧作家对人类个体的命运模式与精神家园的多重关注。

---

① 陈涌泉:《穿越历史,烛照时代——新编历史剧〈陈蕃〉创作札记》,《光明日报》2015年5月11日,第15版。
② 仲呈祥:《谈新编历史剧〈陈蕃〉:历史风云的镜鉴》,《人民日报》2015年6月19日,第24版。

# 草昆人物装扮的设计思维与美学形态
## ——以草昆的脸谱、面具设计与服饰穿戴为例

张芷文*

**摘　要**：昆曲历史悠久，具有极高的艺术价值，是重要的舞台艺术研究对象。昆曲有"正昆"与"草昆"之分，草昆的脸谱设计具有色彩象征化、图案功能化和文化意蕴性等特点。其面具制作方法多样，常用于武戏和神仙鬼怪戏，为演出带来了极大的观赏性与便利性。从设计学角度看，草昆的服饰穿戴受到地方文化和地方戏影响，体现了基层群众的审美倾向和文化认同。

**关键词**：草昆；舞美；装饰；设计；戏曲

　　舞美设计是设计学领域的重要课程，涵盖综艺舞美设计和戏曲舞美设计等内容。戏曲集音乐、舞蹈、美术、建筑等多重艺术为一体，是我国最传统、最有特色的舞台艺术，也是最具代表性的舞台艺术样式。昆曲有"百戏之师"之称，对其他戏曲样式的形成有重要影响。昆曲传播到各地之后，其吐字、唱腔、舞台表演、剧目文本等发生了一定程度上的变异，由雅正的昆曲渐趋俗化为民间昆曲，谓之"草昆"。根据昆曲流变地区之不同，可细分为湖南昆曲（简称湘昆）、川剧昆腔（简称川昆）、山西流传的昆曲（简称晋昆）、武义昆曲、永嘉昆曲（简称永昆）等。设计思维为戏曲舞美注入活力，舞台艺术中的草昆舞美体现了艺术学与设计学的跨界与交叉。笔者立足田野调研和文献资料，以草昆的脸谱、面具与服饰为例，从设计学角度来解读舞台艺术，探索草昆舞美设计历久弥新的魅力所在。

## 一、草昆脸谱的设计构思及运用

　　昆曲生旦的面部化妆为"俊扮"，净丑常用"脸谱"。各地草昆脸谱画法并不相同，下面以武义昆曲、湘昆、晋昆、北方昆曲（简称北昆）为例，对草昆脸谱的色彩运用、图案设计、造型寓意等予以分析。理论结合实践，探索舞台美术的设计理念，促进设计学与艺术史论领域的跨学科交叉研究。

---

\* 张芷文（1989—　），南京艺术学院人文学院讲师，专业方向：戏曲史论、艺术史论等。
【基金项目】本文为江苏省高校哲学社会科学研究一般项目"民间昆曲研究"（2022SJYB0426）、南京艺术学院2022年度校级青年教师自主科研支持计划项目"民间昆曲的舞台表演艺术研究"阶段性成果。

### (一)草昆脸谱设计体现色彩的地域化象征

各地草昆所绘脸谱,基础用色各有不同,但大体上都显得鲜明而古朴大方,符合设计学中运用主角色彩和融合色彩的使用原则。例如湘昆用红、黑、粉三色,武义昆曲用金、红、绿、黑、白五色,永昆也是以五种颜色为基础色,分别是红、黑、蓝、绿、白。与武义昆曲相比,永昆所用金色较少,仅有少数金脸,并无黄脸。湘昆脸谱保持明代传统,只用红、黑、白三色开脸。其他颜色诸如灰色、紫色等,则是以红、黑、白三种颜色为基础色调合而来的。

草昆不同色彩的脸谱常代表着不同类别的舞台形象,可分为红脸、黑脸、粉脸,有"红忠、黑勇、粉奸"之说。湘昆中的红脸人物多为忠臣,只有特定人物所用,如关羽、赵匡胤、汉钟离等;黑脸之人多勇猛之士,代表人物是以勇猛著称的张飞;粉脸谱式为满脸抹白粉,两眉竖立,眼梢画鱼尾纹,常属奸诈之人,例如董卓、秦桧等。而武义昆曲脸谱较多,是浙西一带戏曲演出中脸谱最多的剧种之一,仅大花脸就有"七红八黑"之说。七张红脸分别是《训子·刀会》之关羽、《牡丹亭·冥判》之判官、《千秋鉴·收孤》之钟馗、《蝴蝶梦·叹骷髅》之道德真君、《金棋盘》之樊洪、《翻天印》之陈奇、《取金刀》之孟良;以黑脸著称的八个角色是《三闯辕门》之张飞、《千秋鉴》之常遇春、《铁冠图》之李过、《花飞龙》之郑子明、《翻天印》之张奎、《金棋盘》之杨凡、《别姬十面》之项羽、《麒麟阁》之尉迟恭。①

草昆脸谱用色往往与民间认知密切相关。各地民众多认为金色是较为神圣的颜色,因此草昆常用金色来绘制神仙脸谱。例如,岳飞出现在舞台上多为俊扮,然其死后被民众神化。川昆《东窗修本》所出现的岳飞亡魂就涂以金色脸谱,以示岳飞之正直、威武。舞台上但凡出现关羽形象,大多都是画红脸。但是,北昆老路子传承的《青石山》中关公脸谱却分为红脸、金脸两张。演员以红色脸谱登台,表示演的是关羽在世之时的故事。舞台上演出关羽死后魂魄显像的情节之时,演员面部所绘脸谱为金色,盖因关羽亡故之后被奉为神尊。晋昆在画鬼脸之时,常在前额涂满红色,在红色中间画一黑三角,寓其印堂发暗,已入幽冥之地,即表示为鬼。

川昆常用青色来绘制神魔妖道脸谱,例如川昆《大闹蟠桃会》《火焰山》中孙悟空的脸谱虽以红色为主,却以青色涂满了猴头部位,这与常见的以大面积红色为底色的孙悟空脸谱不同,富有蜀地特色。川昆中《火焰山》牛魔王的脸谱也是较多运用青色,形成了以青色为主的脸谱,突出其魔王的身份。但是,同为色系的青色,晋昆中绿林好汉则多绘蓝色、绿色脸谱,这体现了草昆脸谱在用色选择上受到地域文化影响,颜色所匹配的舞台角色身份地位有所差异。

### (二)草昆脸谱设计呈现图案的文化功能

草昆脸谱的图案设计稍显朴实,三块瓦脸是其常见的谱式,在此基础上又演变出其他脸谱图案。草昆脸谱图案能体现出人物身份的行当划分差别,如湘昆脸谱按照脸谱大小、勾脸

---

① 参见余建华、何苏生:《武义昆曲》,中国文史出版社2009年版,第66页。

范围不同,可分为三块瓦脸、小白块脸以及整脸等。以净行应工的钟馗、花判、王灵官等天师神官均画红色三块瓦脸,张飞、周仓、项羽、尉迟恭、牛皋等武将画黑色三块瓦脸;以丑行应工的小人物常绘小白脸块,即在眉眼和鼻梁间画个白块,往往勾过眼梢,如小和尚、酒保、书童、马夫等;①此外,还有一些武生画整脸,如关羽、赵匡胤等列入红生行列,以红色画整脸。

草昆艺人还从文字取象来设计图案,丰富脸谱谱式。武义昆曲勾画谱式接近于金华乱弹、徽戏等剧种,就行当而言,武义昆曲将生、旦两行称为"净面堂",因为这两行化妆较为洁净简单;将净、丑、副三个行当称为"花面堂",因为这三个行当演出前需要画脸谱。净行脸谱先用单一颜色涂满整张脸,再用墨在前额正中间画一花篮图案,眼睛与鼻子处加黑点;丑行是画一白色鼻头,鼻子正中用墨写上一个小古体"寿"字,俗称"小花脸";副行介于净行、丑行之间,其脸谱为双眉之下,画一白色方块,如豆腐状,鼻中用墨写上"寿"字。此外,老生、外、末等男性行当也有许多脸谱。

草昆脸谱受到各地地方戏的影响,图案常有象形功能,因地域不同而略有差别。例如,正昆中《十五贯》娄阿鼠常绘鼠脸,而草昆同是绘老鼠,或站或坐,或跳或行,具体形态有所不同。又如,永昆《借扇》中孙悟空的脸上画有桃形。其整脸是用大红色画倒葫芦形,两颊涂黑,嘴边画白七,眉心有绿色桃叶相托的桃子,既符合猴子爱吃桃子的生活习惯,又以多彩的脸谱来暗示孙悟空活泼好动的性格。北昆脸谱受到高腔影响,《偷桃》中的美猴王等脸谱均与南昆不同。单以猴脸为例,就有《棋盘会》的白猿脸、《花果山》的黑猴脸、《女诈》里的六耳猕猴脸等,皆有独到之处。

各地草昆脸谱既有鲜明的地域特色,又有一些共性。草昆脸谱图案具有丰富的内在意蕴,可在舞台上无声叙事,产生神奇的艺术效果。观众通过不同的脸谱形状来区分舞台角色之善恶,这体现了设计学中的造型艺术。例如,在晋昆脸谱眼窝处画圆形者,多是善良的好人。眼窝画得比较尖,一般是邪恶之人,画三角眼的大部分都是坏人。同理,嘴部画得比较尖的,大多也是恶人。运用脸谱不仅能带给观众更为直观的视觉感受,还能巧妙地帮助演员更好地塑造人物形象。假如要表现出剧中某一人物由善入恶,可改变其眉眼处的谱式达到破脸的效果。在两眉间画一道红或者灰,就使脸谱性质发生改变,表示善人变得凶恶。

(三)草昆脸谱设计体现图像的民俗化寓意

草昆艺人吸收动植物图案,进行从具象到抽象的艺术构思,以线条勾勒和色彩填充的形式绘制为寓意脸谱。草昆常在演员前额上画动植物的形状,取谐音来寓意吉祥;常以蝙蝠寓"福",以鹿寓意"禄",或是以桃子来代表"寿"等。北昆《棋盘会》中的丑娘娘钟离无盐,其脸谱就有三种勾画方法:流传最广的是勾画荷花荷叶的"荷花胎"(如图1所示),还有勾画桃花枝的"绛桃品"(如图2所示)与勾画牡丹图案的"富贵相"(如图3所示),这些脸谱扮相在其他戏中都较为少见。②

---

① 李楚池:《湘昆志》,湖南省戏曲研究所编:《湖南地方剧种志丛书(四)》,湖南文艺出版社1990年版,第468页。

② 各式脸谱参见陈家让、张淼、侯菊:《侯玉山昆弋脸谱》,学苑出版社2018年版。

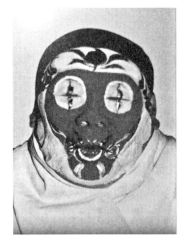 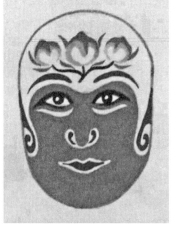 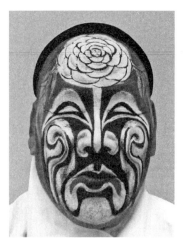

图 1 《女诈》之六耳猕猴脸　　图 2 "绛桃品"丑娘娘脸　　图 3 "富贵相"丑娘娘脸

草昆在绘制脸谱时，常常将剧中人物性格、特技通过画脸谱的方式外化出来，形成寓意脸。例如，在周仓额头上画虾，表示他识水性；孟良善用葫芦放火，其脸谱就画有红葫芦；在钟馗额头上绘蝙蝠，暗示他昼伏夜出，能捉鬼除害、造福人类；财神赵公明的额头上绘有金元宝，一看便是送财的神仙。京剧与正昆的关公脸谱常在颊部画一颗痣，晋昆《单刀会》中的关公脸谱上变一颗为七颗痣，寓北斗七星。

图 4　晋昆钟馗脸谱

各地草昆绘制脸谱可谓缤彩纷呈，各具寓意。以《钟馗嫁妹》之钟馗脸谱为例，京剧与正昆中常见的钟馗大多是勾黑色双颊、红色脑门的花元宝脸，戴黑髯。但是，草昆中的钟馗脸谱却各有特色。素有太原"狮子黑"的晋昆净行演员乔国瑞演《钟馗嫁妹》之时，勾绿、金、红、白、黑五色花脸，戴红髯。具体而言：勾绿花三块瓦脸，以油绿色填膛；画环形花眉，在花眼窝旁又饰以回旋纹；中间画灰直下鼻头，灰中缀有红蝠纹；鼻翼处勾对称金月牙，下颚亦勾金纹。正昆中的红脸钟馗往往给人一种威严之感，而晋昆脸谱相对更突出钟馗容貌之丑陋（如图 4 所示）。北昆侯玉山勾画脸谱之时，以细线条代替了粗线条，在常规黑脸中加入红色，涂成黑红花脸，使色调变得丰富起来，使原来的碎脸谱规整起来，令面容丑陋的钟馗得以丑中见美，也让观众看到钟馗善良可爱的一面。川昆中的钟馗脸谱又有独到之处，即运用了大面积的青色，《天下乐》《跳画》《戏蝠》等戏均用此法绘制脸谱。

不同地域的民众认知不同，其脸谱也产生了相应的变化，出现了一些富有地方特色寓意的脸谱。如金华一带方言称蜘蛛为"喜"，该地草昆脸谱就常有蜘蛛出现，寓意喜庆，张飞、孙悟空、赵匡胤等人脸上均有喜蛛。永昆《负荆》中张飞脸谱画蝴蝶脸，这在其他地方的昆剧中较为少见。不同地区的草昆采用不同的脸谱谱式，体现了昆曲发展到地方之后

的区域性、地方性变化。

草昆脸谱艺术来源于生活,通过夸张的化妆手法可弱化演员自身的面部特征,强化戏中角色的审美特征,凭借舞美视觉设计来满足观众的审美需求。草昆脸谱设计呈现出色彩明艳,图案朴实,寓意丰富的特点。草昆艺人文化水平普遍不高且绘画功底浅,而戏曲脸谱又不得随意乱画,故而他们皆严谨地遵照上辈画法传承脸谱,并无太大变化。

## 二、草昆面具体现了造型艺术的舞台妙用

戏曲面具又称戏面壳,是舞台表演的常用道具,广泛存在于多种戏曲形式中,如傩戏等。如今这种造型艺术渐渐少见于戏曲舞台上,但草昆还保留了各式各样的戏曲面具,故而也可视为草昆舞美特色之一。戏面壳大多先以草纸按照一定模型糊成头型面具,再用白粉、油漆等彩绘而成,故而俗称"纸糊头"。也有以布缝制而成的,称为"软面壳"。

戏面壳形式多样,制作精美,常被应用于草昆的神话剧表演中。因为此类戏场面热闹,人物众多,常常涉及人和飞禽走兽,以及仙、神、佛和各种妖魔鬼怪。戏面壳的使用,既是古老的傩戏特色在草昆中的体现,也给神话剧增添了神秘的色彩,使剧情更加精彩,增加了趣味性。目前,全国草昆班社中,以武义昆曲所保留的戏面壳最具特色。其不仅种类多、数量多,而且形象丰富,有近百个舞台角色,只《九曲珠》中使用的戏面壳就多达36种。

戏面壳有口咬型、绳扎型、铁丝钩戴型等多种款式。它往往由几部分组成,以软扣链接诸部分,演员戴上面具表演时,有时可通过唇口活动来带动脸部活动,显得更逼真生动,如魁星头壳。戏面壳形式多样,可粗分为三种:

第一种是"头壳",即完整的头部面具,此类面具多制作成动物头部的形状,如蟾盔、狗头、象头等(如图5所示);

图5 "头壳"示例

第二种是"面壳",既包括遮挡整个面部的全面壳,也包括漏出嘴和下巴而遮挡大部分

面部的面壳,如土地面壳、小鬼面壳(如图6所示);

**图6 "面壳"示例**

第三种是通过软布缝制而成的面套,其小可以装饰头面,其大还可以装饰身躯,如小猴子、小鬼等。改编自《西游记》故事的《火焰山》,以五彩棉布制成一大四小五只青牛,大牛由二人扮演,小牛由一人扮演,用牛步和牛犊舐乳等动作,象征牛的生活习惯。在悟空三盗芭蕉扇时,演员带着软面套以舞蹈姿态展现出一股牛劲,常以精彩的表演赢得观众叫好。①

将造型设计运用到戏曲面壳,为草昆演出带来了极大的观赏性与便利性。

首先,就演出效果来说,舞台角色更生动形象。观众通过面具就可以判断出场的角色,带龙头面具的就是龙王爷,而牛鬼蛇神等诸怪亦各着其面,以夸张的艺术形式来展现神话故事中的鬼神形象。宁波昆曲《龙门阵》中,演员头戴由布扎制而成的鸟头戏面壳,身着双袖缀满穗子象征鸟羽的凤凰衣,架起胳膊展开双翅翩翩起舞,表示"凤凰来仪"。《狮大岭》中演员通过戴狮子头套来饰演狮子精,带大象头套来饰演白象精。以布缝制的象鼻子,由扮演白象精的演员操纵,可以自由舒展或卷起,非常形象。

其次,某些草昆剧目人物繁多,演员使用头、面壳扮演次要人物,就达到了一人分饰多角的演出效果。永昆历来都有一人扮演多个角色的传统,或是通过化妆改变脸谱,或是通过改换服装、头盔来显示人物身份的变化,或是戴面具来扮演新角色等。武义昆曲《九曲珠》中的"副",便是通过戴面壳饰演了罗汉、小猪妖、北海龙王、小蟹妖等。在表演过程中戴一次面具就换了一个角色,既节约了人力,也省去了化妆勾脸的麻烦。

最后,戴头、面壳的表演简单易行,但是其艺术价值并不因为简便而有所减损。面具与脸谱相比,表情略显呆板,但是却可以实现一些特技表演。例如,以杨家将为题材的神话剧《取金刀》,金刀精先以两米高的巨人形象出现,被杨宗勉一刀劈成两半,变成红脸妖怪;再劈一刀,红脸妖怪分为两片,从中挂下五个形态各异的怪面,变化十分奇特,这些都

---

① 材料及图片参见余建华、何苏生:《武义昆曲》,中国文史出版社2009年版,第51—57页。

可以通过戴头面壳来呈现。①

## 三、从设计学角度看草昆的服饰穿戴之美

戏曲行头在演出中非常重要,草昆演员的服饰穿戴与行当表演密切相关,鲜明地体现了昆曲从苏州流布到外埠后的地域特色。设计草昆舞台服装时,应激发起当地观众的文化认同感。只有因地制宜推进舞美设计,才能更好地服务于表演艺术,令昆曲在推陈出新中永葆活力。

(一)草昆服装设计既符合昆曲规制亦受到地方文化的影响

草昆的服饰设计在整体上都以符合昆曲规范为原则,南昆北昆在服装穿戴的细节之处有所不同。例如,《千忠戮·草诏》是昆曲常演剧目,剧中主人公方孝孺是以俊扮老生应工。南昆演出之时,演员头戴水纱网巾,白发上系着白布条,意为"戴孝"。挂白满髯,内穿水衣、外穿白布褶子(即孝服),最外层还要再罩上一层麻衣,方为"披麻"。其需要腰间挂草绳,脚穿蒲鞋。而北昆装扮就与之不同,将头上所戴网巾换成了白麻冠,身上穿的是白老斗衣,腰间所系草绳改成了白腰巾,脚底草鞋改成了厚底靴子。②虽然各剧团所演同一人物在具体装扮上稍有不同,但方孝孺皆着素服,以手持哭丧棒的舞台形象出场。

草昆的服装设计虽然符合昆曲服装规制,但又有自身特色。草昆在服装用色、图案选择、具体搭配等方面并不完全一致,体现出鲜明的地域特点。例如,李楚池《湘昆志》曾介绍湘昆传统服饰特色:

(1) 蟒的前襟、后摆和袖口周围,都镶有大边,绣以花纹。
(2) 靠与京戏不同,靠肚较小,内衬棉絮,显得厚实而便于踢靠肚(类似踢大带)。靠旗呈四方形,中间绣"福"字,旗杆成弓形。
(3) 当场变(类似宫装),两肩至前襟用两层双面绣花料子以活扣连缀而成,演员一扯,变成另一服色。
(4) 水袖全用圆口罗袖。
(5) 盔头最有特点的是紫金冠,后壳是挖空的,扎在头上能前后活动。③

除湘昆之外,其他地区的草昆服装也都各有特色。例如,永昆的龙须挂开直襟,下摆缀挂须,袖如大靠;左右肩有虎头,后身腰部有左右飘带,前身腹部有同于大靠的软肚兜;圈领纹样多为鱼、龙、云朵或水纹等。此外,永昆的龙套有红、白、黑、黄四色,在其他剧团

---

① 余建华、何苏生:《武义昆曲》,中国文史出版社2009年版,第54页。
② 参见张卫东:《赏花有时,度曲有道》,秀威资讯科技股份有限公司2012年BOD1版,第158页。
③ 李楚池:《湘昆志》,湖南省戏曲研究所编:《湖南地方剧种志丛书(四)》,湖南文艺出版社1990年版,第469页。

中较为少见。① 又如，武义草昆的服装色彩一般都比较鲜艳，常以大红大绿为底色，在视觉上形成强烈的对比。刺绣又以金线为主，故而服装色彩更为张扬、热烈，显得绚丽夺目。

（二）草昆艺人在设计舞台行头时，从地方戏中汲取艺术灵感

草昆服饰以传统的昆曲装扮为基础，以地方戏舞美设计为参考。川昆《草诏》里方孝孺的穿戴就与南昆、北昆穿戴不同。他头戴相纱，身穿丞相的古铜官衣，外罩白绸条表示挂孝，显然是受到蜀地文化的影响。就连川昆发饰，也吸收了川元素来迎合当地观众审美趣味。正昆《牡丹亭》中杜丽娘是闺门旦，发型梳"包花头"，突出其端庄秀丽。待昆曲流布蜀地后，杜丽娘发型由"包花头"变为川剧常见的"大古妆"。又如，川昆《东窗修本》岳飞戴岳盔（因岳飞首用而命名），盔上横搭红绸一根，三绺青须，着红蟒束带，红裤青靴，手持金瓜锤。

草昆发冠中湘昆的紫金冠就是从祁剧、湘剧中学习而来的。1962年，徐凌云看了郭镜容表演《出猎诉猎》后，以为其发冠过大，在表演过程中才前后摇晃，于是连夜到铁匠铺去打了一个铁钩子来固定发冠，殊不知这"前移后动"正是紫金冠的特色所在。原来，湘昆的"紫金冠"式样，与其他剧种稍有不同，戴的稍微松弛，可以"抓"上"抓"下。桂阳西北一带土话说"抓"，就是靠上靠下的意思。头一低，冠顺势往下跌；头一仰，冠又恢复原来位置。如《连环记·梳妆》中的吕布，见董卓夺去爱妻貂蝉，愤恨难抑，"紫金冠"往后一抬，表现出"怒发冲冠"；当想到董卓位高权重，自己又无可奈何时，"紫金冠"向前一抓（跌），恰好落在眉宇之间，又很好地表现出他的百般无奈之状。

有些地方的草昆依存于地方戏而存在，其昆腔戏演出虽唱昆腔，但是演出服装、发饰乃至妆容等均遵从地方戏的穿戴原则。如，上党梆子演出昆腔戏，旦角演员发饰并未见昆曲常见的贴片子妆容，而是类似梆子戏的古妆发饰。北昆郝振基在《安天会》中演猴王，保留了弋腔扮相，上场之时带草王盔，于双鬓各垂一条长过膝的鹅黄彩绸，彩绸中段扎有彩球。

（三）草昆舞台服饰设计体现基层群众的审美倾向和文化诉求

草昆艺人常从底层百姓的角度来解读剧中人物，使剧中角色的服装发饰更符合当地人的认知。例如，《八义记》中的程婴通常是朝臣或员外打扮，京剧中程婴戴员外巾，穿团花图案的外衣。但是草昆《八义记》中程婴的打扮类似老仆人。他带大帽，挂苍三或白三，着蓝官衣，去补子，系鸾带，脚穿厚底靴，与京剧《杨门女将》中的老仆人杨洪打扮类似。之所以如此，是因为程婴随孤儿到屠岸贾府中，虽然名义上为公子生父，但实际上依然社会地位较低。又如，湘昆《昭君和番》中，王龙作为汉朝官员送昭君出塞，至两国交界之地，王昭君入乡随俗，褪去汉服，改换番邦服饰，以体现对番王之尊重。其他剧院演出该戏，王龙往往也随之改换番邦服饰。但是，湘昆演出此剧，王龙仍然着汉服，只在官衣外加斗篷，以

---

① 参见李冰、许滔：《布景道具》，永嘉县政协文史委员会编：《永嘉昆剧》1998年版，第230页。

示塞外天气严寒。他身背国书,代表的是大汉官方,他是送昭君和番的送亲大使,自然不必改换番邦服饰。这些改动,融入了草昆艺人对剧中人物角色社会地位的分析,从世俗、情理、文化等方面进行了周全的考虑。

此外,值得一提的是昆曲服装有"宁穿破,不穿错"之说,每个行当、每个角色都有与之相匹配的衣着服饰。但是,草昆各地舞台服饰穿戴并不完全一致。武义昆曲演《长生殿·埋玉》,御林军身穿黄马褂,扎着靠裙,头上所戴雪盔飘着红缨和三条黑布,穿戴装扮类似于清朝武将。这种装扮不仅在其他昆曲剧团中少见,在金华地区其他剧种中也甚是罕见。即便是同一剧团的演员演出同一剧目的同一角色,其服装也未必相同。例如《钟馗嫁妹》是昆曲经典剧目,南昆、北昆、湘昆等各地昆曲在演出之时,所穿服装并不相同。南昆一派演出之时,钟馗头戴着文职的判官帽,鬓边还插有一枝火红的石榴花。身上却穿着黑官衣,右边腕背袖口扎成一个尖角,名为"品级"。官衣内衬花箭衣,下穿红彩裤。此装扮可谓集文武于一体,显得颇为怪异。就北昆侯玉山一派所演钟馗在出场之时,头戴霸王盔,鬓插黑耳毛,挂黑开口髯,内扎黑靠牌,外罩黑蟒,脚穿厚底靴子,乃"武钟馗"的形象;待到"送妹"之时,心情喜悦而改穿红官衣,戴红判官帽,系玉带,披红绸,穿红彩裤,其形象属于"文钟馗"。侯玉山通过演出服装的变化,塑造了钟馗文武双全的人物形象,也显示出他前悲后喜的心境变化。[①] 而同为北昆演员的侯益隆演此剧又是另一种风格,其钟馗出场之时不穿黑蟒而穿青素,加之所画脸谱更为简洁,整体风格相对简隽。

## 四、结　　语

本文从戏曲视角,以草昆个案为代表深入剖析,装饰设计与戏曲舞美的结合有一举多得之妙。草昆脸谱及面具的设计制作,体现了综合性的装饰艺术,符合大众审美。草昆服饰设计受到地域审美文化等多重因素的影响,其行头穿戴体现了基层民众的情感意蕴。将装饰艺术运用于设计戏曲人物扮相,不仅有助于演员塑造人物角色,还能丰富舞台表演形式,推动戏曲在各地广泛传播。戏曲舞美设计体现了艺术学与设计学的跨界与交叉,从设计学角度分析戏曲人物装扮对舞台演出的装饰作用,便于从通识教育层面提升大众对装饰艺术的认知水平。

---

[①] 参见侯玉山口述、刘东升整理:《我演〈钟馗嫁妹〉的情况》,《优孟衣冠八十年》,中国戏剧出版社1988年版,第124—125页。

# 吴趼人小说的戏曲编演与时装戏

李 永*

**摘 要**：吴趼人的三部小说《黑籍冤魂》《恨海》《电术奇谈》曾被改编成同名时装戏,编演过程中,三部时装戏见证了时代思潮的变迁,探索并基本确立了时装戏的审美规范。从肩负改良职责到演绎悲剧爱情再到思索女性命运,三部时装戏见证了时代变迁;从舞台美术、叙事模式、舞台表演等展现出的新特征,三部时装戏特别是《黑籍冤魂》基本确立了京剧时装戏的审美规范。三部时装戏的编演经历,证明了戏曲改革必须遵循"以歌舞演故事"的戏曲本质。

**关键词**：时装戏；《黑籍冤魂》；《电术奇谈》；《恨海》

时装戏又称"时装新戏",19世纪末始现于舞台,20世纪初进入繁盛期。时装戏分清装戏、时事新戏和洋装戏三类,不但革新了戏曲内容,而且也确立了新的审美规范。在时装戏新规范确立的过程中,改编自吴趼人《黑籍冤魂》《恨海》《电术奇谈》三部小说的同名戏曲发挥了重要作用。《黑籍冤魂》是京剧时装戏的标志性作品,基本确立了时装戏的审美规范；《恨海》《电术奇谈》是较早的时装言情剧,一定程度上涤荡了言情剧污浊的演出风气；在时装戏演出的低谷期,河北梆子、秦腔、评剧、越剧、沪剧等地方戏却纷纷改编、搬演这三部剧作,各自探索着地方时装剧的演出模式。但颇为遗憾的是,目前有关这三部时装戏的研究不多,仅有几篇文章论及京剧《黑籍冤魂》,《恨海》《电术奇谈》的戏曲编演更是无人问津,这种状况不仅掩盖了它们在戏曲发展中的贡献,也不利于总结它们编演过程中的经验教训。本文拟对这三部作品编演历程进行钩沉梳理,总结编演得失,探究它们在戏曲改良中的作用和意义,力图为戏曲现代戏总结可资借鉴的经验。

## 一、编演考索

《黑籍冤魂》《恨海》《电术奇谈》三部时装戏具有编演时间长,编演剧种多、演出影响大等特点。自1908年《黑籍冤魂》首演后,三部作品一直活跃在戏曲舞台上,新中国成立后《恨海》仍被越剧搬演。这些剧目曾被京剧、河北梆子、秦腔、越剧、评剧、沪剧等剧种搬演,有的剧目甚至成为某些剧种的代表作品。它们不仅有着重要的戏曲史意义,还产生过较大的社会影响。鉴于三部时装戏编演信息散乱无绪的现状,现将深入梳理编演信息,勾勒

---

* 李永(1979— ),上海大学上海电影学院博士研究生,专业方向：戏剧与影视学。

三部剧作的编演历程。

（一）辛亥革命前编演情况

吴趼人小说中最早被搬上戏曲舞台的是《黑籍冤魂》。1908年6月23日京剧《黑籍冤魂》首演于上海丹桂茶园，该剧由许复民改编，潘月樵、夏月润、夏月珊、孙菊仙、毛韵珂、冯子和等演出。1908年10月26日新舞台开幕，原丹桂茶园戏班转入继续演出，1908年11月16日新舞台首次演出了《黑籍冤魂》，据不完全统计，从首次演出到1912年，该剧在新舞台演出了近百次。"新舞台演出过不少新戏，其中《黑籍冤魂》是影响力最大的。"①由于《黑籍冤魂》以"现身说法"的方式积极宣传戒除鸦片，因而备受社会关注，"他们大声疾呼地在舞台上宣传了吸鸦片的害处，对当时的社会有很大的影响。"②鉴于法国毒品泛滥，1910年法国领事看完该剧后，竟想邀请剧团到法国演出。在新舞台大受欢迎的《黑籍冤魂》，迅速成为各戏班争相演出的剧目。如1911年4月15日文明大舞台首演了《黑籍冤魂》，1911年10月京剧长庆班在开封演出了《黑籍冤魂》；1911年11月小月红、小叫天、张少泉等在丹桂茶园上演四本《黑籍冤魂》；1912年天津的宝来坤班在升平茶园演出"新排全本连台本改良新戏"《黑籍冤魂》等。

《电术奇谈》《情天恨》开时装言情剧编演之先河，1910年4月7日新舞台首演洋装京剧《电术奇谈》（又名《催眠术》），之后该剧成为新舞台的常演剧目。1910年小说《恨海》被改编成话剧《情天恨》，改编者是早期话剧团体进化团成员钱逢辛，后该话剧被改编成京剧《情天恨》，"《情天恨》本于吴趼人先生之小说《恨海》，进化团钱逢辛编为戏剧，都凡二十二幕，前丹桂第一台所演者，乃逢辛原本也。"③1911年7月15日京剧《情天恨》首演于上海丹桂第一台，王惠芬饰张棣华，李少棠饰陈伯和。

（二）辛亥革命后编演情况

辛亥革命后，随着政治热情的降温，借戏曲以鼓吹革命、改良社会的演出活动也逐步消歇。这时期家庭言情题材逐渐成为时装戏的重点表现领域，《恨海》《电术奇谈》两部时装言情剧开始大放异彩。此期新舞台继续搬演《黑籍冤魂》《恨海》和《电术奇谈》，但两部时装言情剧演出次数越来越多。1914年4月8日新舞台被焚毁后，夏月珊、毛韵柯等在竞舞台等地继续搬演《恨海》和《电术奇谈》，新舞台重新开张后，两剧仍然常演不辍，如1917年新舞台几乎每月都搬演《电术奇谈》，1918年到1919年，新舞台演员甚至与早期话剧演员汪优游等人合演过《恨海》（又名《情天恨海》）和《电术奇谈》。1915年月里红、月桂红姐妹在群舞台也演出过《情天恨海》。冯子和也常在《恨海》中饰演张棣华，演出受到观众欢迎。

这个时期河北梆子也开始搬演这三部时装戏。1913年杨韵谱和刘喜奎在天津协盛茶园演出"新排特别改良新戏"《黑籍冤魂》，轰动一时，之后该剧便成了奎德社的保留剧

---

① 路云亭、乔冉编著：《浮世梦影：上海剧场往事》，文汇出版社2015年版，第78页。
② 梅兰芳：《戏剧界参加辛亥革命的几件事》，《戏剧报》1961年第17—18期合刊。
③ 朱双云：《新剧史》，赵骥校勘，文汇出版社2015年版，第149页。

目。1914年杨韵谱成立了以演时装戏著称的奎德社(初名志德社),同年该社在天津演出了《电术奇谈》,"共六本,分三场演出"。① 1915年奎德社在北京第一舞台演出了《电术奇谈》,这是该剧首次在北京上演,也是第一部在北京演出的洋装戏,刘喜奎饰林凤美,张小仙饰喜仲达。该剧"新人、新排、新剧、新布景,公演之日,轰动了北京,观众挤满了二千六百人的大剧场,票价高达大洋一元。"②1916年鲜灵芝等在广德楼戏院演出该剧,也获得北京名流的吹捧,之后益世社、同德社等也经常搬演该剧。另杨韵谱也曾将小说《恨海》改编成《情天恨海》,由奎德社搬演。

(三) 20世纪20年代后编演情况

这时期三部时装戏不但继续活跃在京剧、河北梆子舞台上,还扎根在了其他剧种中。如秦腔搬演了《大烟魔》《阿三卖报》,《大烟魔》还成为秦腔三意社的代表性剧目,评剧、越剧、沪剧也都搬演过《恨海》。

这时期京剧舞台仍可见这三部时装戏的身影,如1923年2月5日,新舞台演出了《电术奇谈》。1922年4月的《盛京时报》记载黄润卿曾演《恨海》新戏,高庆奎饰张棣华的父亲。此外吕美玉也曾演出过《恨海》,并饰张棣华,有评论称:"予以为美玉之长处,在能处处体贴戏情及剧中人之身份与为人。"③

秦腔在20世纪20年代后改编过《黑籍冤魂》和《电术奇谈》。《黑籍冤魂》被改编成《大烟魔》,该剧由秦腔三意社1929年编创,1930年上演,后成为三意社看家戏。《大烟魔》场目共十回。情节如下:民国时期谭德容在父亲的要求下吸食鸦片成瘾,从此不理家事。后父病亡,儿子误食戒烟药而死,母亲气死,妻子上吊,家产被四大掌柜和家奴卷走。为吸烟,他又卖女儿金华为娼,后来醒悟碰石而死。甥儿齐永生将舅舅之死上报县官,县官将四大掌柜和家奴抓捕归案,并讨回财产,最后永生与金华结为夫妻。该剧曾由三意社苏氏兄弟搬演,"由于苏哲民、苏育民兄弟二人精心钻研、细致的表演,一下子将这出戏推向高潮,观剧者络绎不绝,成为西安剧团一大盛事。"④易俗社、秦声社、集义社等都曾搬演过《大烟魔》。另外《电术奇谈》被改编成《阿三卖报》,剧情与小说情节基本一致。

评剧在这个时期改编过《恨海》,1922年编剧文东山改编过《恨海》,金紫玉饰张棣华,信美臣饰陈伯和,演出轰动一时。20世纪30年代,白玉霜、项玉林也移植了《恨海》。白玉霜的《情天恨海》移植于京剧《恨海》,1935年至1937年,白玉霜南下上海,期间学习并移植了京剧《恨海》。"评剧本只撷取了张棣华与陈伯和之间恩怨的一条线,据说演出时也改为时装。"⑤百代唱片曾录制过白玉霜的《恨海》。项玉林的《情天恨海》移植于电影,1931年明星电影公司拍摄了《恨海》,电影共10本。《情天恨海》采用了陶伯和和仲翔兄

---

① 刘文峰、周传家:《百年梨园春秋》,中国经济出版社2000年版,第35页。
② 北京燕山出版社编:《古都艺海撷英》,北京燕山出版社1996年版,第100页。
③ S:《金钢钻》1924年7月27日,第3版。
④ 陕西省戏剧志编纂委员会编:《陕西省戏剧志·西安市卷》,三秦出版社1998年版,第702页。
⑤ 张慧编著:《白玉霜 小白玉霜母女唱腔选》,中国戏剧出版社1996年版,第353页。

弟的两条线索,"时值侵华的八国联军攻陷北京,城内一片混乱。伯和误交坏人,染成烟癖,其未婚妻张棣华接至家中治疗,不想身死,棣华削发为尼。仲翔则因未婚妻放荡,而遁入空门。"①该剧由喜彩君等搬演。

河北梆子除奎德社外,20世纪40年代萱德社曾演出《电术奇谈》,"现在萱德社演的《天涯何处觅情郎》,就是当年奎德社的《电术奇谈》。"②1948年越剧《恨海》演于上海皇后戏院,该剧由吕仲编辑,陈鹏导演,全体忠字班出演。该剧为六幕,移植于柯灵改编的话剧版《恨海》。1963年,1964年越剧飞鸣越剧团曾多次演出《恨海》,由陆锦娟饰陈伯和。1938年后,沪剧也演出过《黑籍冤魂》《情天恨海》。

拂去历史的浮尘,《黑籍冤魂》《电术奇谈》《恨海》编演的历程清晰可辨,从京剧到河北梆子,再到其他剧种。从《黑籍冤魂》编演的繁荣再到时装言情剧的泛滥,三部作品经历了时装戏的兴起、繁荣、低谷,更见证了时代思潮的变迁。

## 二、时代思潮变迁的见证

因紧贴现实、反映时代,时装戏拉近了戏曲与观众的距离,迎合了观众的审美趣味,也反映了时代潮流。三部时装戏自然也顺应了观众的趣味,同时也见证了社会思潮的变迁。

(一) 改良社会的责任

辛亥革命前三部剧承担着针砭时弊、启蒙民众的责任,《黑籍冤魂》展示了大烟鬼甄弗戒一步步家破人亡的凄惨经历,"特排《黑籍冤魂》一出,演出吃烟人种种苦况,现身说法,歌哭皆真。"③该剧没有沿袭传统戏曲的"大团圆"模式,而是一悲到底,流离失所的甄弗戒想拉洋车过活,但他仍然没有逃脱吸食鸦片恶果,最终倒毙街头。该剧通过展示甄弗戒的悲惨境遇,试图棒喝瘾君子,力戒烟毒,从而革除鸦片对家庭、对社会的危害。《恨海》《电术奇谈》虽然是言情剧,但却着意强调了爱情之外恶劣的社会环境。京剧《恨海》广告宣称为"庚子国变新剧",该剧"献身舞台,描摹国耻以唤醒国民。"④《恨海》重在展示八国联军入侵造成的家庭悲剧、婚姻悲剧,"丹桂第一台所演《恨海》,其蓝本为吴趼人之小说……诚完全之悲剧也。"⑤剧情与小说相比,增添了拳匪焚表练拳、联军进京、李鸿章议和等情节,借以表明清朝统治的没落无能、民族的蒙羞含耻,并以此来激发民众、启蒙民众、教育国人。

(二) 时装言情剧的滥觞

民国初年都市言情文艺思潮逐渐兴起,《恨海》《电术奇谈》等言情剧受到热捧。两剧

---

① 王士笑、印淑英编著:《中国评剧剧目集成》,沈阳出版社1993年版,第114页。
② 佚名:《戏在人唱》,《新天津画报》1941年2月6日,第3版。
③ 《申报》广告,1908年6月23日,第7版。
④ 正秋:《丽丽所观剧记第一台〈恨海〉》,《民立画报》1911年7月23日,甲页。
⑤ 微笑:《剧谈》,《滑稽时报》1911年9月10日,第1版。

表现了爱情的甜蜜,更表现了磨难时刻爱情的坚守以及坚守中的幽怨苦涩之情。京剧《恨海》情节上抛弃了之前拳乱、李氏议和等情节,专注于爱情悲剧的塑造。1921年出版的《古今戏剧大观》辑录了《情天恨海》(即《恨海》)剧情①,《情天恨海》剧情与小说《恨海》一致,剧情有伯和、棣华和仲霭、娟娟一主一副两条线索,叙述了他们之间的分分合合及凄凉结局,"情天渺渺,女娲易补,恨海浩浩,精卫难填。伤心人于此,有不令人搵泪者乎。"②柳亚子曾对《恨海》给了了高度评价,"屈指数歌场悲剧,《血泪碑》而外,畴不曰《恨海》哉。"他十分认可冯子和在《恨海》中的表演,并高度肯定了《恨海》的悲剧感染力。"乃观其演恨海,一时幽怨之情弥满于红氍毹上,同坐朱天一,今之伤心人也,几于反袂掩泣。余赠春航诗所谓何处重寻血泪碑,游龙夭矫去难追。美人意气浑无恙,恨海清波一曲悲者,迨谓是矣。"③《恨海》充满了悲剧的压抑和悲愤,《电术奇谈》则表现了爱情的甘甜和苦涩。新舞台《电术奇谈》演活了一位悲喜交集的痴情少女形象,"在旅馆中与仲达谈话时,时而欢笑、时而悲哀、时而发呆,随机应变,曲尽其妙。送仲达至车站,见宝石变色,顿露惊惶之色,欲与仲达同至伦敦,神气逼真。迨火车开行,心中放心不下,俯首沉思,呆若木鸡。"④这段恋人分别时的表演,将女主人公的不舍之情和盘托出。

杨韵谱编剧、奎德社演出的《恨海》《电术奇谈》也着力于悲剧爱情的营造。杨韵谱将《恨海》的双线改为单线,"清光绪中叶,陈荣之子陈祥,与粤商张鹤亭之女棣华有婚约。因义和团事变,二家失散,陈祥在南逃中得外财,于上海娶妓并吸毒,后财尽流落街头,被鹤亭见,领回家中。棣华百般服侍,但因病入膏肓,陈祥病亡。棣华也出家为尼。"⑤该剧删除了陈仲霭和王娟娟这一线索,使剧情更加简洁,集中展现了张棣华的凄惨爱情和悲剧命运。《电术奇谈》剧情延续了小说情节,展现了异国青年悲欢离合的爱情。剧中喜仲达和林凤美的私奔,表明他们对自由爱情的追求,林凤美坚持寻找爱人,展现了女主人公在险恶环境中对爱情的坚守。他们的悲剧爱情故事有着巨大的舞台感染力,"夜,广德楼演《电术奇谭》一戏,灵芝饰林凤美,作西式装束,尤觉鲜艳动人。是夕演至花水桥觅死一幕为止。自灵芝出台至终幕,喝彩声贯耳如雷不稍绝,尤以实甫之声浪为最高。罗掞东(瘿公)因嘲以诗曰:'台上眼波流凤美,楼前声浪识龙阳。相逢倘在神童日,不向花桥念喜郎。'(喜仲达乃戏中林凤美之未婚夫。)实甫颇以为然。"⑥从知识分子对该剧的追捧来看,这个时期的爱情题材已然成为观众的关注对象,在言情文艺思潮兴起的时代,《恨海》《电术奇谈》受到欢迎不难理解。

《恨海》《电术奇谈》不但是时装言情剧中的佼佼者,更是涤荡言情戏污浊演出风气的一股清风。在传统京剧中,言情题材表现的男女之情多为"色情","中国没有真正言情的

---

① 《古今戏剧大观》所辑录剧目均为民国初年常见的京剧演出剧目。
② 中外书局编辑:《古今戏剧大观》(第四册),中外书局1921年版,第27页。
③ 亚子:《恨海叙》,《生活日报》1914年6月3日,第21页。
④ 遏云:《新舞台之〈电术奇谈〉》,《时事新报(上海)》1913年1月20日,第2版。
⑤ 山西、陕西、河北、河南、山东省艺术(戏剧)研究所合编:《中国梆子戏剧目大辞典》,山西人民出版社1991年版,714页。
⑥ 陈松青:《易佩绅易顺鼎父子年谱合编》(下),湖南师范大学出版社2018年版,第742页。

戏,有之则是极端龌龊,说不到言情二字。"①但新舞台、奎德社等演出团体,作为清末民初戏曲改良的中坚力量,演出严肃认真,如奎德社杨韵谱十分注意舞台表演风气,"秦凤云回忆说:'在台上演戏,有一点脏东西都不行。有一次排《牧虎关》,花脸和小旦有两句玩笑话,本来是老本就有的,杨先生听了,马上就提出批评'。"②《恨海》《电术奇谈》是新舞台、奎德社较早搬演的时装言情剧,在某种程度上也是戏曲言情剧演出新风气的倡导者。

### (三) 女性命运的思考

20世纪20年代后,两部时装言情剧的编演中有了对爱情婚姻的反思,有了对女性命运的思考。之前《恨海》表达的是对传统旧道德的赞美,是对封建道德淑女的赞赏,剧中张棣华始终遵循传统的婚姻观念,自觉遵守从父从夫的社会规训,订婚后处处避嫌,面对堕落的丈夫,她反而自责,竟然决定为其守节并出家为尼。20世纪20、30年代奎德社所演《情天恨海》(即《恨海》)则开始抨击旧礼教、恶社会。"是剧取材于《恨海》小说,编制成剧,共分二十一节,全剧场子紧凑,穿插离奇,以清季拳匪之乱为引线,描摹旧礼教之森严,叙述世态险恶,发人猛省。"③奎德社李桂云、宁小楼曾演出《恨海》,当时评论指出了该剧的优点,一旧礼教之非礼处,当棣华、伯和避居旅店时,被旧礼教所束缚,处处避嫌,使伯和至外夜宿,卒致染病;二是恶社会自诱力,恶社会引诱伯和、娟娟从天真少年堕落走向罪恶之路;三是旧制度之不良,父母对年幼儿女婚姻的决定,造成了他们的婚姻悲剧。④奎德社的《电术奇谈》也突出了女性的自立、自强。新舞台广告宣称《电术奇谈》是"弱女子战胜万恶社会",在介绍剧情时,突出了女性对爱情的追求,该剧女主人公"因爱一多情男子,不惜躬胃巨艰,与万恶的社会交战,竟能凯旋而归,卒与有情人成为眷属。"⑤这个时期《恨海》《电术奇谈》对旧礼教、恶社会、旧婚姻制度的批判,表现出了女性对个人权利、自由的追求,体现了人的觉醒。

越剧《恨海》同样反对父母包办儿女婚姻,反对旧礼教的束缚。张父想让吴老师当伯和与棣华的媒人,但吴老师拒绝了。"老成持重的吴老师,终不赞成长辈仗着私人情感,从小和小儿女订婚。"⑥同时该剧对旧有礼教也进行了抨击,在第二幕逃难途中,伯和避嫌住在旅馆外间,但棣华却抱旧礼教的观念,不愿意与伯和太过亲近。"无如旧礼教的观念过分重视,始终抱着羞却的心理,不肯和伯和十分接近,使自己命运转变到以后不可弥补的惨痛。"⑦《恨海》对旧式婚姻的反对,对张棣华旧礼教思想的批判,体现了对礼教的突破,对被束缚女性命运的思考。

---

① 齐如山:《齐如山回忆录》,辽宁教育出版社2005年版,第122—123页。
② 《中国戏曲志·天津卷资料汇编》编纂委员会编:《中国戏曲志·天津卷资料汇编》(第一辑)(内部资料),1984年,第36页。
③ 记者:《奎德社今日两名剧》,《新天津》1934年3月10日,第13版。
④ 参见文辉:《奎德社的〈情天恨海〉》,《庸报》1930年4月28日,第13版。
⑤ 《申报》广告,1920年2月12日,第8版。
⑥ 吕仲编、陈鹏导:《海》,《时事新报》1948年7月29日,第3版。
⑦ 吕仲编、陈鹏导:《恨海》,《时事新报》1948年7月29日,第3版。

三部时装剧在不同时期演出的多寡、思想的变迁,都与时代思潮息息相关。同样在半个世纪的搬演中,三部时装戏都留下了弥足珍贵的艺术探索足迹。

## 三、审美规范的转型和探索

19世纪末,京剧时装戏除在时装服饰、时事内容等有别于传统戏曲外,其余与传统戏曲舞台表现手法差别不大。随着对早期话剧艺术的借鉴,京剧时装戏演出有了质的变化,在这个变化过程中,新舞台《黑籍冤魂》起了关键作用,新舞台《黑籍冤魂》实现了舞台美术、叙事模式、舞台表演的转型,基本确立了京剧时装戏的审美规范。

### (一)戏曲审美规范的转型

新舞台《黑籍冤魂》演出时间早、影响深远,是京剧时装戏的经典作品。有学者曾指出:"此戏(注:《黑籍冤魂》)受文明戏影响,采用写实手法,并用新式背景,唱少白多,念白掺杂上海方言,显示出海派特征。"① 新舞台《黑籍冤魂》的特征代表着转型后京剧时装戏的审美规范。转型主要体现在三方面。

其一,舞台美术由虚到实的转型。虚拟化是传统戏曲的重要特征,但新舞台《黑籍冤魂》采用了实物道具,采取了图画软布景,演员不再勾脸,使舞台美术写实化。如真实道具的运用,当时舞台上的道具都是真实的,如第七场"东家不问事管家起黑心",救火剧照中有消防车灭火的场景,除了真实的灭火车开上舞台外,水枪里喷出的也是真实的水。再如图画软布景的运用,小说《续海上繁华梦》中提到该剧布景"其间坟茔官署,监狱荒丘,俱有画片,尤觉情景逼真,几疑并非是戏。"② 新舞台《电术奇谈》广告也宣称:"剧中均添西式画片,奇彩如入真境。"③ 在人物装扮方面也趋于日常化,演员不再勾画脸谱,演员服饰与日常生活服饰无异。梅兰芳曾这样评价新舞台演出形式:"一种是夏氏兄弟(月润、月珊)经营的新舞台,演出的是《黑籍冤魂》《新茶花》《黑奴吁天录》这一类的戏。还保留着京剧的场面,照样有胡琴伴奏着唱的;不过服装扮相上,是有了现代化的趋势了。"④

其二,叙事模式由"以曲叙事"向"以白叙事"的转型。舞台表演中"唱少白多"是时装戏表现特点之一,有研究者认为这种现象最早出现在汪笑侬《瓜种兰因》中。但也有学者认为《瓜种兰因》"从戏曲舞台演出实际考量,汪氏戏曲没有'增白',仍处在传统戏曲'念白戏'的范围内;也不存在'减唱',反而唱工繁重。"⑤ 按照此说,真正具备"唱少白多"特征的应该是新舞台的《黑籍冤魂》,"唱少白多"是对传统戏曲体制的突破,意味着戏曲叙事模式的转变,是"以曲叙事"向"以白叙事"的转型。虽然传统戏曲中曲词、宾白、科介都有叙事

---

① 赵山林编著:《近代上海戏曲系年初编》,上海教育出版社2003年版,第216页。
② 孙漱石:《续海上繁华梦》(初集卷一),《图画日报》1909年第54号,第4页。
③ 《申报》广告,1910年4月13日,第7版。
④ 梅兰芳:《舞台生活四十年:梅兰芳回忆录》(上),新星出版社2017年版,第175页。
⑤ 王颖:《汪笑侬"戏曲改良"再议》,《南大戏剧论丛》2020年第1期。

功能,但曲词无疑承担着绝大部分的叙事任务,剧中人物在对唱中彼此交流,推动情节发展,这种"以曲叙事"的模式是传统戏曲的特征之一。但是随着对剧情的重视,这种叙事模式受到了挑战。"是编情节甚多,故讲白长曲转略,以斗榫转接处曲不能达,不得不籍白以传之,并非讨便宜也。"①洪炳文创作《警黄钟》的经验,说明了念白能更好地承担起叙事的任务,更能编织出曲折绝妙的情节。《黑籍冤魂》着重展现了甄弗戒的一系列不幸遭遇,曲折的情节需要更强有力的叙事工具,更容易编织故事的念白就成了剧中人交流的主要方式,人物对话就成了布置情节、推动情节发展的动力。

其三,舞台表演由程式化向生活化的转型。程式化是传统戏曲的根本,尽管《黑籍冤魂》仍然存在程式动作,如"夏月珊演《黑籍冤魂》中鸦片烟鬼甄弗戒犯烟瘾时,就适当采用衰派老生的步伐,有些动作也糅入《花子骂相》的身段。"②但受文明戏写实手法的影响,《黑籍冤魂》表演多自然动作,人物在台上没有了"拂袖甩髯"等动作。从现存演出剧照看,剧中人物动作大都自然,与日常生活动作无差异。梅兰芳也认为时装戏动作与传统戏曲表演动作有区别,"时装戏表演的是现代故事。演员在台上的动作,应该尽量接近我们日常生活里的形态,这就不可能像歌舞剧那样处处把它舞蹈化了。"③

《黑籍冤魂》时装戏审美规范的确立,在戏曲上也有重要的意义。"它以写实主义的表现手法,展现了近代戏剧的新形态和其独有的气质与风貌,创造了属于近代戏剧的审美范式,在近代戏剧史上具有奠基意义。"④同样,《黑籍冤魂》演出规范的转型,使传统戏曲的歌舞性和故事性的比重发生了变化,歌舞程式也有所消解,由此造成了时装戏歌舞性减弱,叙事性增强的状况,这在《电术奇谈》《恨海》演出中也有所体现。但无论怎么改良转型,京剧《黑籍冤魂》都没有违背戏曲"以歌舞演故事"的本质。

(二)河北梆子的演出探索

辛亥革命后,河北梆子也加入了时装戏审美模式、演出模式的探索中。河北梆子《恨海》《电术奇谈》两剧舞台美术延续了《黑籍冤魂》的写实风格,奎德社舞台由杨韵谱亲自设计,追求写实化,以求达到真实的效果。如杨韵谱和刘喜奎在北京合作的《电术奇谈》,"舞台上,由他(杨韵谱)设计的服装、道具及火车、轮船等全堂写实布景,让人耳目一新。再加上刘喜奎的精彩演出,使京城人为之一振。"⑤但奎德社舞台道具有时没有考虑使用环境,在道具使用中存在不合理之处,如刘喜奎演在伦敦的戏时,竟然乘坐中国的胶皮车;在国外生活的洋人竟然穿着中国服饰出场等。

同时舞台表演方面也追求生活化,"刘喜奎饰林凤英,最为俊妙。举止亦合西洋女子

---

① 洪炳文:《警黄钟·例言》,阿英:《晚清文学丛抄·传奇杂剧卷》(上册),中华书局1962年版,第335页。
② 中国戏曲志编辑委员会、《中国戏曲志·上海卷》编辑委员会编:《中国戏曲志·上海卷》,中国ISBN中心1996年版,第394页。
③ 梅兰芳:《舞台生活四十年:梅兰芳回忆录》(上),新星出版社2017年版,第260页。
④ 张福海:《中国近代戏剧改良运动研究》,上海古籍出版社2015年版,第145页。
⑤ 河北省历史文化研究发展促进会编:《燕赵梨园百家》,河北人民出版社2011年版,第264页。

态度。至其声调之软媚,做工之细腻,则他剧皆然,毋庸赘述。而末场花水桥投河遇救一场之口白,句句凄咽,尤足动人。"①这段点评认为刘喜奎演出了西洋女子的态度,也就意味着表演符合人物的日常生活举止。

"以歌舞演故事",界定了歌舞与剧情的关系,含有歌舞不能脱离剧情之意。但奎德社为强化舞台渲染效果,在音乐、舞蹈方面吸收了西洋音乐和西洋舞蹈,在一定程度上造成了歌舞与剧情的脱节。如1915年4月,北平第一台刘喜奎演出《电术奇谈》,"惟每上下场之际,必大吹军乐一阵,殊属无理取闹。"②虽然这是对新事物的尝试接纳,但这种脱离剧情的音乐或者舞蹈,妨碍了这部戏的整一性,也违背了戏曲的本质。

这时期也有评论注意到了扮演的问题,对演员演出风格是否符合所扮演人物的特点进行了分析。如新舞台夏月润饰《电术奇谈》中的喜仲达。有评论认为"月润演剧以刚胜,而非以柔胜。扮和平之人则未免有强头倔脑之病,不能描摹情节体贴入微也。"但剧中的喜仲达却是一个多情人物,且后半段遭受电击后有些蠢钝,所以"扮演此等人物,身必拳曲,行必蹒跚,言语必嗫嚅,一举一动必须做作,甚为吃力,不能率性而行也。"③因此认为夏月润的表演风格与喜仲达的性格特点不相符,导致演出不太理想。

(三)地方戏对演出模式的探索

20世纪20年代后,评剧、越剧《恨海》的编演向着话剧演出模式靠拢;秦腔除倾向写实外,更多沿袭了传统戏曲的表演手法。

20世纪30年代以后,以话剧表演方式、道白加京剧唱的文明戏在北京、天津等地兴起,这种演出模式影响到了评剧,"评剧文明戏"由此产生。"它最明显的一个特点是话剧加评剧唱。再就是动作更接近生活,比如开门进屋,便可直接推门而入,不必做虚拟的表演。"④评剧《恨海》的演出极有可能是话剧加评剧唱的模式。越剧忠字班演出的《恨海》,则采取了话剧的体制,以幕进行空间分割,整部剧以空间统领时间,不同于以时间统摄空间的传统戏曲,全剧分六幕,第一幕北京南横街陈宅的客厅;第二幕八百户张家店;第三幕西大湾子河旁;第四幕上海张鹤亭家中的书房;第五幕(注:未标出);第六幕上海近郊广肇山庄门外。评剧、越剧更多借鉴了话剧编演的特点,也更多关注戏曲故事的营造,如此稍有不慎,易出现忽视歌舞、程式等问题。

秦腔《大烟魔》的编演则更多沿袭了传统套路。1922年前后,随着时装戏的上演,秦腔舞美开始走向写实化,如《大烟魔》把人力车拉上了舞台,但《大烟魔》更多沿袭了传统表演手法,《大烟魔》是"生角唱做工并重戏。"⑤剧本范世沿袭传统,有定场诗,人物出场都自报家门,念白仍然遵循戏曲规律,并没有全部口语化。"它们(注:五四时代易俗、三意社等创演的现代戏)在舞台艺术上,自觉和不自觉地几乎全部是运用了戏曲传统艺术手法来

---

①② 欷玉:《刘喜奎之〈电术奇谈〉》,《庸报》1934年9月6日,第11版。
③ 遏云:《新舞台之〈电术奇谈〉》,《时事新报(上海)》1913年1月18日,第2版。
④ 崔春昌:《奉天落子》,春风文艺出版社2016年版,第44页。
⑤ 陕西省艺术研究所编:《秦腔剧目初考》,陕西人民出版社1984年版,第733页。

进行表演的,不分幕,不分场,基本上不用写实的景片,甚至在时装戏里也掺杂着一些古装,在表现现代人物时也套用了许多老戏的程式。"[1]《大烟魔》可以说是对时装戏的另一种探索。

总体来看,这些时装戏在舞台美术上都倾向于写实,但有的却没有处理好写实布景和虚拟表演的关系,如文东山改编过的《恨海》,舞台表演中陈伯和由阔少爷到乞丐的转变,用了传统戏曲中的虚拟手法,但有评论认为这种原地转变,让观众看不懂。[2] 另外舞台动作完全生活化,完全消解程式甚至取消"舞",也是不可取的。如20世纪30年代的话剧加评剧唱的模式,如此违背戏曲本质的做法最终没被认可。

"时装新戏的演出使戏曲从只注重表现古代题材的束缚中解放出来,拉近了戏曲与时代的距离,为20世纪现代戏的创立起到了重要的铺垫作用。"[3]《黑籍冤魂》《恨海》《电术奇谈》三部时装戏贴近时代生活,反映时代审美精神,并确立了时装戏的审美规范;同时三部时装戏也持续活跃在地方戏舞台上,为时装戏编演提供了宝贵经验和教训。虽然这三部戏在各剧种中呈现不同的舞台面貌,但它们的成败都与是否遵守戏曲的本质密切相关,只有做到守正才能出新,才能编演出符合时代精神、具有舞台感染力的经典剧目。

---

[1] 袁光:《问题的症结在哪里》,《陕西戏剧》1980年第3期。
[2] 参见丐:《说恨海》,《盛京时报》1922年4月14日,第5版。
[3] 王廷信:《从阵痛到生机——20世纪初中国戏曲的命运》,《中华戏曲》1999年第23期。

# 论荣念曾《西游荒山泪》的跨文化戏剧解构

廖琳达[*]

**摘　要**：荣念曾香港导演的后现代主义跨文化戏剧作品《西游荒山泪》立足于东方传统，以之作为传统戏曲在现代困境中寻求突围的象征性案例进行舞台演绎。本文以《西游荒山泪》为例，分别对其解构戏曲的跨文化戏剧内涵、剧中的后现代戏剧语汇，以及后现代主义跨文化戏剧的思路进行探讨，以分析后现代跨文化戏剧的意义和价值。

**关键词**：后现代；跨文化；戏曲解构

后现代主义思潮风行了半个世纪，跨文化戏剧交流也愈演愈烈，当二者携手并运用于戏曲的剧场实验，能否给现代戏曲以发展和启迪就成了人们的关注点。香港导演荣念曾立足于东方传统，在戏剧实验、戏剧新的舞台形式探索方面多有开掘，尤其在现代戏剧融合戏曲元素方面有着多年的实践历练。在《西游荒山泪》之前，荣念曾进行过大量有关实验，他重新审视中国传统文化的不同元素，将其应用在戏剧语汇中。例如 2000 年荣念曾在德国柏林文化中心策划的《一桌二椅》项目，以传统戏曲舞台空间的一桌二椅形式为概念框架，邀请其他戏剧艺术家在这一既定空间内进行共同创作。2008 年，荣念曾创作了有典型后现代特征同时具备跨文化意义的舞台探索剧《西游荒山泪》。这是一部反向跨越却又同时体现了后现代理念的解构作品，解构对象为传统戏曲，创作冲动的触发点也都出自戏曲，是荣念曾的代表性实验剧作，2008 年获得联合国教科文组织旗下国际剧协（International Theatre Insitute）的新创音乐戏剧奖（Music Theatre NOW）。本篇文章以之为例，试图探讨后现代跨文化戏曲的解构方法和意义。

## 一、荣念曾解构戏曲的跨文化戏剧内涵

东西方舞台上的跨文化戏剧尝试持续了一个世纪，戏曲成为其中的重要媒介与受体。西方话剧演绎中国戏曲故事事实上早在 18 世纪的欧洲就开始了，法国伏尔泰与英国阿瑟·墨菲（Arthur Murphy）分别将元杂剧《赵氏孤儿》改编为《中国孤儿》并在欧洲上演。

---

[*] 廖琳达（1992—　），北京外国语大学国际中国文化研究院博士，专业方向：海外中国戏剧研究。
【基金项目】本文是国家社科基金重大项目"中外戏剧经典的跨文化阐释与传播"（项目编号 20&ZD283）的阶段性研究成果。

1933年德国作家克拉邦德(Klabund,原名 Alfred Henschke)又将元杂剧《灰阑记》改写,由奥地利作曲家亚历山大·冯·策姆林斯基(Alexander von Zemlinsky)以歌剧形式搬上苏黎世舞台。克拉邦德对《灰阑记》中部分情节作了修改,但剧中保留了中国背景与角色原名。[①] 1944年布莱希特又再次改编为《高加索灰阑记》,故事背景设置在了二战后的苏联。而戏曲演绎西方经典更是当代戏曲实验的一大课题,近年引起较多关注的有孙惠柱和范益松在美国塔夫茨大学联合导演的京剧《奥赛罗》、孙惠柱由易卜生《海达·高布尔》改编的越剧《心比天高》等。此外,在其他剧种中加入戏曲元素或片段就更为常见。例如早在1927年上演的田汉话剧《名优之死》就巧妙黏合了戏曲,运用"戏中戏"结构使京剧片段进入话剧舞台。上述跨文化戏剧动作多是以某一文化中的本土戏剧为主体对他者文化样本的发掘与阐释,以不同舞台样式的跨越与转换为看点,基本保留或重新杜撰了样本结构。与跨文化改编不同,还有另一种由李希特(Erika Fischer-Lichte)提出的"表演文化交织"的跨文化戏剧[②],而荣念曾的《西游荒山泪》是笔者认为最符合这一类型的跨文化戏剧代表。

《西游荒山泪》不是对京剧大师程砚秋代表剧目《荒山泪》本身的改编,而是以舞台展现对其背后文化因缘的发掘。李希特说,表演文化交织的过程通常会提供一种通过对审美的表现来体验文化多样性和全球化社会的具有乌托邦潜力的实验性框架,从而描绘出社会中未见的合作策略的存在方式。[③] 荣念曾《西游荒山泪》就是通过对戏曲的表演程式、演唱形式和传统剧场的设置与西方不同的艺术形式分别进行融合,探索20世纪上半叶现实文化碰撞中审美样式的竞争、并存甚至合作的可能性。它缘自1932年程砚秋旅欧进行戏剧考察期间在柏林教堂里清唱《荒山泪》这一事件,荣念曾以之作为传统戏曲在现代困境中寻求突围的象征性案例进行舞台演绎。演绎过程则通过著名昆曲演员石小梅及其搭档在程砚秋当年行程中的5个不同场景空间里演唱《荒山泪》唱段,辅以相同年代背景的西方古典音乐、现代音乐和电影播放,形成对事件也是对戏曲演唱的烘托同时也是解构,从而引发观众对戏曲生存状况与跨文化交流的思考。可以说,荣念曾《西游荒山泪》是站在戏曲的本体立场和东方视角来进行融合东西方艺术内涵的跨文化实验。

## 二、《西游荒山泪》的后现代戏剧语汇

兴起于20世纪六七十年代的西方后现代主义思潮,将哲学批判与价值重塑引向反理性主义,站在激进主义立场对一切既有观念与完型进行解构,既体现了现代性与传统的矛盾,更折射出现代性的自身矛盾。这一思潮至今仍呈现出林总纷繁、杂乱无章的发展状貌,而深刻影响到戏剧。后现代戏剧高扬起彻底反传统的旗帜,解构一切舞台形式,放纵

---

① John D Barlow: Alexander Zemlinsky. *The American Scholar*, 1992, 4(61), p. 587.
② 参见何成洲:《跨文化戏剧理论中的观看问题》,《戏剧》2021年第5期。
③ Erika Fischer-Lichte: *The Politics of Interweaving Performance Cultures: Beyond Postcolonialism*, Rotledge, 2014, p. 11.

特定意义,摈弃终极价值,扬弃确切的戏剧形式,拒绝死板的结构、风格或流派,模糊戏剧与非戏剧的界限,拥有非线性剧作、戏剧解构、反文法表演的特征,[1]创造出形式灵活多变、叙事支离破碎、表意即兴随意的各种剧场艺术符号。

荣念曾《西游荒山泪》的舞台表现坐实于戏曲演唱,导演的追求主要在于结构出一种独特的戏剧空间和融混的音乐效果。剧作具有后现代戏剧剧场的碎片式结构特征,全剧只是营构了处于不同时间的五个在场场景:教堂、学校、火车站、剧场、机场,让昆曲演唱京剧《荒山泪》的旋律在多个空间反复回响,尝试在不同空间里寻找过去和未来的关系[2],以碎片式的感知取代了统一的、接受性的形式。此时剧场艺术成了一种解构性艺术实践活动,使用技术、媒体中感官的分离、分割技巧使人关注感知分解的艺术潜力。[3] 剧中的"被叙述时间"被导演进行放慢拉伸,在五段重复式的讲述里构成循环时间,于是不同空间区域与循环时间区域的交叉融合,共构出一种开放繁复的戏剧序列,构成了不同场景不同艺术样式之间的共时性。演员演唱精简到仅有两段唱词的不断重复,构成了模糊的表演文本。背景声则使用了数字技术的多媒体音乐,将西方作曲家巴赫、莫扎特、威尔第的经典作品以及当代钢琴家格兰·古尔德(Glenn Gould)的弹奏,以及歌手比莉·荷利黛(Billie Holiday)的爵士乐与演员的清唱声相混合,用音乐构成新的戏剧语汇,形成不稳定的、模糊而浑沌的有机整体。《西游荒山泪》还吸纳并强化了最直白质朴的戏曲美学原则,舞台布置为具有极简主义色彩的中式场景,充分张扬了传统戏曲空间和时间的假定性:舞台上只有一块白色的幕布,一两把椅子,几块随着场景变换的木板被摆放成舞台、停尸床或者桥梁,用最简单的几何构图与多媒体投射屏结合成不同的场景,摒弃了规则化的意义构成。这种跨文化的融汇交流构成了新的后现代戏剧语汇,也形成了荣念曾个人的戏剧表达方式与风格。

后现代主义戏剧对文本持怀疑态度,消解传统的剧作家主体,重视视觉语汇而尽量消除传统文本的影响,剧作家对戏剧作品的控制权消失,这在荣念曾《西游荒山泪》里体现得淋漓尽致。《西游荒山泪》几乎完全抛弃了戏剧的语言文本,只使用京剧片段唱词作为表演文本,而唱词本身含义与整部戏剧作品的内核并无关联,完全脱离了本有的话语和文化语境。导演同时还吸纳异质音乐进行节奏调整作为情景交互的表演文本,例如,用昆曲演唱京剧,其结果是将《荒山泪》唱段原来的长度拖长约三倍,又把古尔德演奏的巴赫《哥德堡变奏曲》旋律放慢并衍生至二重唱,这样的处理扭曲了原曲的固有含义,带来不同甚至完全相反的理解,因而阻隔了观众对于原作品的熟悉感,达到一定的陌生化效果,使观众更多关注于剧场的行为叙事,也与本剧跨越时间和空间的隐喻性主旨相吻合。

除了有声文本外,无声语汇中人物造型也是重要的物质语言。《西游荒山泪》的主角

---

[1] 由德国柏林艺术学院教授尤根·霍夫曼提出,参见曹路生:《国外后现代戏剧》,江苏美术出版社2002年版,第14页。
[2] 荣念曾:《借〈荒山泪〉为名的实验》,香港艺术节,2008年。
[3] (德)汉斯·蒂斯·雷曼:《后戏剧剧场》,李亦男译,北京大学出版社2010年版,第99页。

造型利用了戏曲的传统定装,但演员整体装扮都是用减法——减少了戏曲服饰,除去了戏曲角色的化妆,更多强调演员的本真形象及其与戏曲装扮的反差。剧中石小梅身着朴素的青色褶衫蓝布包头,另外两位演员则穿着白衬衣黑西服,两者既抵牾又相安,不仅达到了同音乐相似的陌生化效果,还可以使观众从新的角度观察戏曲演员的动作神态。这种舞台处理虽然弱化了戏服与戏妆的修饰美,却突现了戏曲演员与非戏曲演员的神态和动作差异,造成后者对前者的阑入与消解,解构了传统完型,而向现代生活的生硬简约靠拢。

## 三、后现代主义跨文化戏剧的思路

荣念曾对于建构跨文化戏剧有着自己的理解。他以中国戏曲为主体的实践,通过探索跨文化的戏剧融合——那种以西方艺术为参照和背景以及手段的实验,目的在于探究戏剧的艺术本源以及舞台发展的多种可能性。荣念曾创排《西游荒山泪》无意于拓展后现代戏剧空间,而是把注意力放在从中国戏曲的特点出发,从事件和空间两个元素入手,进行跨文化、跨时空、跨戏剧种类、跨艺术形式的融合实验,希望求得对中国戏曲的主体阐释。即便如此,它仍然是一部典型的后现代戏剧,是以解构中国戏曲来获得跨文化视角与舞台新生的后现代戏剧,其中融入了传统戏曲如何实现跨文化创新的思想内核,也成为导演重新思考戏剧本质及其未来发展的契机。荣念曾的《西游荒山泪》因而是一部有着文化意念的实验戏剧,同时也是从中国戏曲出发进行文化跨越的后现代戏剧。

当然,荣念曾《西游荒山泪》或许在反传统和破坏既有方面都走得太远,因此对于观众来说可能难以接受,一些人甚至认为这是对戏曲的亵渎。时任上海戏剧学院戏曲学院院长的徐幸捷曾表示,能够欣赏《西游荒山泪》的观众应不会超过5%。[①] 这自然是后现代戏剧的特性带来的负面影响,作为消解性和批判性的西方社会思潮,后现代主义含有怀疑一切、否定一切、虚无主义等消极因素,造成对传统秩序及其价值观的挑衅与解构,它会颠覆人们的审美认知。但破坏与摧毁的同时也就开启了新的现实可能性,因此《西游荒山泪》的努力、它的经验与教训都会给后来者以启发。

至于如何看待戏剧实验,尤其是跨文化戏剧的实验,学界众说纷纭。例如孙惠柱教授认为应追求"内容上的跨文化",对于大多数观众来说,语言非常重要,而中国在人均戏剧量不高的情况下应优先发展主流戏剧。[②] 而荣念曾认为,这种实验戏剧不应主要作为一种艺术对象来欣赏,更不能作为一种娱乐的载体,而是作为一种手段,实现表演者之间以及表演者与观众之间的边界的跨越,[③]同时可以观察"在不同文化的艺术家怎么作不同的

---

[①] Bell Yung: Deconstructing Peking Opera: Tears of Barren Hill on the Contemporary Stage, *CHINOPERL* (Chinese Oral and Performing Literature), Vol. 28, No. 1, p. 3.

[②] 陈戎女:《孙惠柱:跨文化戏剧的理论与实践》,《中国文艺评论》2018年第7期。

[③] Bell Yung: Deconstructing Peking Opera: Tears of Barren Hill on the Contemporary Stage, *CHINOPERL* (Chinese Oral and Performing Literature), Vol. 28, No. 1, p. 7.

处理中启发彼此的思路而进行跨文化的沟通"。① 现今的舞台戏剧不断朝着多样化和去中心化发展,探索剧场艺术的新存在方式与剧场形态或许不能解决目前戏剧尤其是戏曲所面临的诸多困境,但跨文化立场与视野的确立,能够为当代思潮注入新的活力与生机,也给戏剧带来探索人本内核与舞台本原的动力。

---

① 曹克非:《曹克非访问联合艺术总监荣念曾》,《进念手册》2016年第4卷第10期。

# 袁世海京剧表演艺术的价值与启示

张雯睿\*

**摘　要**：袁世海是著名的京剧净行表演艺术大师，在京剧发展历史上具有承前启后的重要地位。他继往开来，丰富和发展了架子花脸表演艺术，开创了架子花脸担纲主演的先河，推动了京剧架子花脸表演艺术的现代化转型，成为京剧表演艺术继承与创新的典范。

**关键词**：袁世海；架子花脸；表演艺术；启示

袁世海是著名的京剧净行表演艺术大师，在京剧发展历史上具有承前启后的重要地位。他在全面继承郝派艺术的基础之上大胆创新，融合了众多表演艺术家的艺术精华，开创了架子花脸担纲主角的先河，促使架子花脸表演艺术的综合性不断提高，完成了京剧架子花脸表演艺术从以"角儿"为中心的技术性程式展现到以人物为中心的性格化程式展现的跨越，推动了京剧架子花脸表演艺术的现代化转型，成为京剧表演艺术继承与创新的典范。本文尝试分析袁世海京剧表演艺术创作的价值与意义，通过回溯历史来观照时代，希冀对当下京剧艺术的传承与发展起到启示作用。

## 一、袁世海京剧表演艺术的价值

### （一）发展行当，开架子花脸担纲主演的先河

京剧角色有生、旦、净、丑四大行当，这四大行当在发展过程中并不是一直处于同等地位。京剧净行表演艺术的发展较于生、旦两行的发展而言相对缓慢。从18世纪中叶到1917年谭鑫培逝世，老生一直处于京剧头牌地位；而旦角自1921年前后梅兰芳成名开始，逐渐取代老生而渐居头牌；之后随着"后四大须生"崛起，生与旦行形成持平、对抗的局面。净、丑两个行当则常年位于配角地位，尤其架子花脸作为净行中的"副净"，更是处在边缘化的配角位置。袁世海在架子花脸行当从配角至主角地位的提升转变中起到了重要的作用，开创了架子花脸担纲主演的先河。

早在富连成社坐科学艺时，袁世海就已凭借自身扎实的功底和较高水平的演技赢得了观众的认可，积累了一定量的固定受众群体。唐伯韬在1933年出版的《富连成三十年

---

\* 张雯睿（1997—　），中国艺术研究院博士研究生，专业方向：戏剧戏曲学。
【基金项目】本文为国家社科基金艺术学重大项目"富连成人才培养体系研究"（19ZD09）阶段性成果。

史》中对袁世海的表演作了总体评价,认为袁世海"能戏约百余出,嗓音高亢而浑厚,扮像英伟而雄武,白口喷吐有力,台步规矩豪放。能戏以《法门寺》《失街亭》《沂州府》《除三害》《丁甲山》《回荆州》《开由府》等戏最为可观。余如全本《跨海征东》之尉迟恭,八本《三侠五义》之卢芳,《四进士》之顾读,《雁翎甲》之汤隆,《浔阳楼》之李逵,尤能绘声绘色,每一登台,博得彩声四起。世海天资既高,用功尤勤,际兹该社架子花脸缺乏之时,倘能利用时机,自强不息,他年追踪侯、郝,诚非难事也。"①袁世海出科之后,继续在艺术上精益求精。1936年《中国史研究》刊登周坞的《谈后起花脸袁世海之才艺》一文,文中提到袁世海的表演技艺:"具有荣光历史三十年之富连成社,第五科学生袁世海为该社之翘楚,从名净孙盛文习净,坐科时即为上驷之才,后萧盛瑞离社他往,世海乃力图上进,遂一跃而为富连成社之台柱矣。并有直起追侯郝之势……"②还对他的社会影响作出了评价:"自出科后,各名伶争相聘用,因其才艺超卓,能受观众之欢迎。世海虽未能独挡一面,亦有其叫座之能力,如与尚小云合演之《汉明妃》《青城十九侠》《绿衣女侠》,场场客满,小云虽号召观众,然世海亦有相当之力,此点不可泯灭也。"③

袁世海在1940年12月27日如愿拜师于郝寿臣门下,得其亲传,艺术生涯开启新的里程。扎实的表演功底、丰富的舞台经验为袁世海的艺术创作打下了扎实的基础。得到名师的指点,袁世海再接再厉,艺承郝派,但不固守一家,不断丰富自身的艺术修养。他在1953年主演《黑旋风李逵》,成为首个挑梁演大戏的架子花脸演员。他不断创新架子花脸的唱腔、表演,弥补架子花脸短于唱、难于唱的艺术欠缺,拓宽架子花脸的艺术表演力,使架子花脸能够"独挑唱大戏",提高了架子花脸行的地位,也对京剧艺术产生了不可小觑的影响。

在京剧名角挑班制被新中国的院团制所取代前,净行中能够担纲主角的只有铜锤花脸,再无其他净行挑班。架子花脸难以挑班主演有两方面的因素:一方面,架子花脸能够使用的配角与生、旦挂头牌的配角不同,架子花脸一旦挑班,所有配角演员都会被降格,能够搭长班演配角的至多是三路演员,在当时名角至上的社会环境,一个戏班或一台戏若没有名角的号召力、没有出众的演员是难以支撑的;另一方面,旧京剧有重听轻看的审美倾向,架子花脸以做为重、以唱念为辅的审美特征不符合观众的主要审美需求,京剧传统剧目通常以生、旦为主,以架子花脸为主的剧目较少。在黄润甫等早期京剧花脸演员的时代,架子花脸往往处于边缘化位置。到了郝寿臣一代,他对架子花脸的唱、念进行了改革,明确了"架子花脸铜锤唱"的艺术主张,极大地丰富了架子花脸的艺术表现力,但由于时代的种种局限,郝寿臣较早离开舞台而未能继续实践该艺术主张。

直到袁世海沿着郝寿臣的路子继续改革,凭借自身的不断努力在20世纪40年代争得了与李世芳、李少春并挂头牌的地位,并在新中国成立以后,厚积薄发,最终完成了架子花脸主角化的历史性蜕变。袁世海的成功得益于以下几方面:

---

① 唐伯韬:《富连成三十年史》,同心出版社2000年版,第211—212页。
②③ 周坞:《谈后起花脸袁世海之才》,《中国史研究》1936年第10期。

首先,袁世海树立了架子花脸的主体意识,自觉地丰富了架子花脸的艺术表现力。他继承了郝寿臣的艺术理念、创作方法和表演精髓,同时又突破了行当的限制,博采众长、兼容并蓄地不断丰富和发展架子花脸的表演手段和表演技巧。在表演方面,他突破了京剧以往对人物程式化、类型化的展现,注重人物的个性化塑造,有意识地将心理体验式的、近于生活化的表演方式与传统程式相融合,形成了"一切从人物出发"的创作理念和新的人物化、性格化的表演风格。他从人物性情入手,塑造了众多具有新面貌的人物形象,如文韬武略的曹操、侠义柔情的李逵、赤忱忠心的张定边、阴毒狡诈的鸠山,等等。他呈现的这些人物形象,无论是出自传统戏或现代戏,无论是属于正派或是反派,都生动立体,十分鲜活。在唱念方面,他进一步发展了郝寿臣"架子花脸铜锤唱"的演戏法则,结合自身的嗓音特点,创造出了【二黄三眼】【高拨子】【导板·回龙·原板】等完整的架子花脸唱腔曲式,提高了架子花脸音乐形象的丰富度和塑造人物的能力,拓宽了架子花脸在演唱方面的表现手段,为架子花脸的发展奠定了基础。

其次,随着时代的变迁、社会意识的改变,观众审美心理从传统社会的阶层化、脸谱化审美倾向转变为现代社会的个体化、个性化审美倾向,架子花脸正善于对平凡人物进行个体化创造。当封建等级、封建制度被推翻后,人们再回望历史时,希望看到的是真正的、全面的、科学意义上的历史,而不是片面的、歪曲的、由封建统治阶级书写的历史,这就对传统剧、历史剧提出了新的要求,即以辩证的目光去看待历史上的人与事,要求演员在塑造人物时,不仅注重其社会属性的身份、地位,更要立足于"人"的本性。这需要将原本高不可攀的大人物,逐渐演"小"。在传统京剧中,铜锤花脸以唱为主,擅长用刚劲雄浑的唱腔突出人物气势,善于塑造地位显赫的大人物形象;而架子花脸则以做表为主,善于用形体动作来塑造性格复杂而鲜明的小人物。即便是如曹操等身份地位高的人物,架子花脸也通过"演"的方式将人物个性化、细致化呈现。再加上现代戏曲舞台上出现了新的现代人物,这些人物形象平易亲和又极具生活化色彩,比起"端着唱"的铜锤花脸,更适宜于由架子花脸应工。由此,架子花脸迎来了发展的好时代。

再次,新中国院团体制的确立为以架子花脸为主角的剧目创作提供了保障。在旧社会,架子花脸作为"高级味精",处于次要位置,在生、旦、净、丑行中排于生、旦之后,在净行中又列于"正净"铜锤花脸之后。第一代架子花脸黄润甫演出时,铆足了劲才能唱一个多钟头的"中轴子";第二代架子花脸郝寿臣演出时,为独自排演《荆轲传》《李七长亭》《打龙棚》等剧目几番周折,人情、钱财、排演等方方面面都需要郝寿臣个人周旋,属实艰辛;而袁世海是第三代架子花脸,得益于名角挑班制到剧团体制的转变,架子花脸得到了量身定做的剧目,集体化创作成就了院团的好剧本、好剧目,演员专心于剧目演出及人物塑造,演员、导演、编剧各司其职、群策群力打磨出一部部以架子花脸为主角的大型经典剧目,成就了袁世海的艺术代表之作。

综上所述,京剧架子花脸自诞生之初一直处于相对边缘化的配角从属地位,其表演艺术也一直在烘托主角的配演之路上发展。直到袁世海不断践行"铜锤花脸架子唱"的艺术探索,弥补架子花脸不善于唱的艺术欠缺,进而在新中国成立以后,厚积薄发地创作了一

系列以架子花脸为主角的剧目,使架子花脸行当正式进入主角化的新阶段。

(二)深化表演,由传统"角儿"的艺术到现代人物本位

架子花脸表演艺术经历了几代艺术家的精心打磨,到了袁世海一代达到一个新的高峰。

袁世海作为第三代专攻架子花脸的表演艺术家,他全面吸收了郝寿臣的表演艺术,对架子花脸表演艺术的唱、念方面进行了丰富和提升。他在唱法上,恪守郝寿臣"圆音""顺音"与"横音""炸音"相结合的特点,吐字行腔时全用铜锤常用的"圆音",而不走第一代架子花脸黄润甫演唱的"沙音";在念白上,也未落入黄润甫晚年高音"沙"、低音"轧"、突出"炸音"的方法,而是学郝寿臣的念法,以"圆音"为主,利用"遏音""撒音""归音""缀音""亥欠音",有时也用"炸音"突出人物气势,丰富了架子花脸的艺术表现力。并且他还创造性地将唱、念结合为整体,发展出一种唱中有念、念中带唱的表演方法。袁世海的念白,"唇、齿、喉、舌、鼻"五音俱畅,"刚、劲、爽、厚、炸"五好俱全。[①] 他的做功与念白相辅相成,围绕着剧中人物的典型性格而表现情感变化。袁世海对人物形象的塑造既继承了前辈表演的形体特色,又脱离了架子花脸专重架子与派头的藩篱,更注重人物形象身为"人"的内在本质特性。他将生活体验与舞台表演相结合,从人物内心深处的思想情感入手,挖掘人物的行动根源,追求人的个性化,注重在舞台上呈现真实的人,即在社会环境中人身上所保留的本真的自然属性。因此,他塑造人物形象超越了净行前辈,在提升表演技艺、挖掘人物内心世界的层次上,又多了一层展现"人"的本性特质,即人类作为自然生命体的本质属性。他所塑造的人物,无论是将相曹操、张定边、廉颇,还是草莽李逵和张飞,不仅性格鲜明,而且身上都具有一种人类天然而生的人性力量,这种力量超越了社会他者目光所赋予人类的身份属性,还原了人类自身作为生命体的自然属性,成就了架子花脸表演艺术的第三个阶段,即在舞台上塑造真实自然的"人"。也正因为袁世海塑造的人物不仅带有他者视角的社会属性特征,更有着由内而生的自然属性特征,所以他塑造的人物往往具有内外不同的多重性、多面性的性格特点,如曹操的骄傲与卑微、张定边的沉稳与莽撞、李逵的粗豪与深情等。同一人物身上所出现的这些看似矛盾、相反的性格特征,正是源于袁世海对人物的精心挖掘和深入开拓,既体现着人物作为生命体的本真,又有着社会性渊源,因而显得合情合理。

袁世海将架子花脸表演艺术由以"角儿"为中心,注重人物表演的外在形体美、挖掘人物的内在情思,发展至以"人"为本,真实地展现人物身上的社会属性与自然属性的第三阶段。其舞台表演不再是为了突出"角儿"技艺,而是积极调动一切手段去塑造如现实世界一样生动、丰满、鲜活的人物。袁世海将架子花脸的主要表现手段排序为:做、念、唱,追求情、字、味的表演意境;与之相对的铜锤花脸表演手段顺序则为:唱、念、做,追求味、情、字的审美效果。他主张架子花脸将"做"摆在第一位,以表演取胜,并且通过念、唱结合将

---

① 翁偶虹:《谈京剧花脸流派(下)》,《戏曲艺术》1982年第3期。

人物的性情展现出来。在他看来,架子花脸所有的唱腔都必须在表演的基础上,服务于充分展现出人物的性格特点,而不是在通常零散的散板、摇板唱段中依靠技巧取胜。在无念、无唱、唯有锣鼓伴奏之处,更需要精心设计打磨,通过细节表演突出人物性格,达到对人物的准确刻画。① 袁世海通过表演艺术探索,在京剧传统架子花脸最初注重工架、式子、派头的表演技艺的基础上,革新唱功以表现人物内在的思想情感,积极调动一切手段为展现人的性格化、多面化、立体化而服务。一切以人物为中心,让程式为刻画人物性格服务,这实际上是让京剧架子花脸表演从传统的技术性程式走向现代的性格化程式,其关键在于对人情与人性的把握。

首先是表演中的情感真实。袁世海清楚地意识到京剧花脸表演,不只在于漂亮的工架、洪亮的唱腔、清脆的念白、精致的脸谱,还应该根据人物的性格特点,深入挖掘其内心世界,展现人物的感情变化,以情动人。戏剧评论家戴不凡先生在看完袁世海《九江口》的演出后称赞道:"在整个演出中,世海同志很注意人物感情发展的层次,而且善于把它们筋眼分明地表现出来;同时,他又把每个阶段中人物的具体感情,加以充分描绘……一方面把戏演的很足,很细腻,一方面又很注意起伏抑扬,跌宕有致,因此,整个表演,不但情绪饱满,而且给人魄力雄强、精神飞动的感觉。"② 袁世海很注重人物情感的复杂性和多变性,在表演时,其人物的思想情感不是静止的,而是处于流动状态的,随时随地根据周围的环境、事件发生改变。例如他在《横槊赋诗》中设计了几处曹操的大笑,有层次地展现了曹操在与孙权、刘备决战前夕的心态,里面既有着他的政治理想抱负,也有着他行军作战的骄傲自赏情绪。剧中曹操第一个大笑是在文武官员阿谀他"洪福齐天,江山生色"之后,他笑得爽朗又得意,预料此战必将胜利的喜悦溢于言表;第二个大笑是在西北风大作之后,他看到战船连锁,平稳无虞,发出自负与满意的笑声;第三个大笑是谋士向他提醒注意防火攻时,他狂纵大笑,内心对此提议与担心表示轻蔑;第四个大笑是众官再次敬酒奉承时,他又一次豪迈大笑,一边拿过槊来,一边述说自己过往的戎马生涯。③ 这几次大笑层次鲜明,将曹操的情感变化展现无遗,继而突出了曹操一代枭雄自命不凡、壮志满怀的形象。袁世海表演中的情感真实不限于表现角色的情感,还包含自身的真情投入,将内心体验与表现情感相结合,例如他在《李逵探母》中的"哭"戏,就融合着他对于自己母亲的深厚情意,因发自肺腑而感人涕零。

其次是展现人物性格的真实,粗中有细。相比与生、旦,净行在人物性格塑造上有着独有的优势,即脸谱。净行的脸谱在着色面积、花纹、图案等方面都比丑行脸谱更为广阔,更为复杂,更脱离生活,更具有意象化的表达,它包含着角色的突出性格,也包含着对人物角色强烈的褒贬态度。例如架子花脸中白脸抹的曹操、严嵩、秦灿、顾读、司马懿;油净之张飞、马武、李逵、牛皋、孟良、焦赞等,这些人物或忠正、或奸邪、或豪爽、或残暴的种种品性都能通过脸谱颜色、图案一眼分辨。并且京剧架子花脸善于应工粗犷豪迈的人物,表

---

① 参见袁世海、徐城北:《京剧架子花与中国文化》,文化艺术出版社1990年版,第11页。
② 戴不凡:《魄力雄强精神飞动的演出——看袁世海演〈九江口〉散记》,《戏剧报》1962年第4期。
③ 参见翁偶虹:《谈京剧花脸流派(下)》,《戏曲艺术》1982年第3期。

演风格恢宏大气、狂放不羁。因此,早期的架子花演员往往在脸谱扮相方面多下功夫,倾向于用脸谱突出人物的主要特点,使程式符号与人物身份及主体性格相匹配。到了袁世海这里则有了进一步的突破,他不局限于行当、程式,而是在立足架子花主体性的基础上,先以人物为主,深挖人物的多面性的性格特征,再积极调动各种程式序列加以表现,这就突破了以往人物程式化、类型化的塑造,转向了人物个性化、程式性格化,程式不再仅限于行当分类,而在于为人物的性格塑造服务。展现的人物特性也由以往社会属性赋予的主要、单一性格,扩散至社会属性与自然属性共存的多面性,由塑造符号角色变为再现活生生的人。以塑造"人"为目标,要展现人物在不同环境下的真实性格,既要展现性格中的多面性,也要着重展现人物主体性格特征,并符合情理。袁世海在表演中成功通过外在脸谱扮相确立的主要性格,在此大框架下,通过细腻的表演细化人物身上所具有的其他性格特征,使人物形象更为真实、丰满。例如他饰演的《李逵探母》中的李逵虽是鲁莽、刚直的性格,但并非一直莽撞,而是粗中有细,他在遇到被官府捉拿的情境下也会变得机敏、细致,这与生活的真实、人性的真实相贴合,突显了人物性格的真实。

至此,架子花脸表演艺术从第一阶段唱中轴的边缘化阶段,到第二阶段为他人衬戏的配角化阶段,发展到了第三阶段担纲主演的主角化阶段。架子花脸表演艺术的综合性不断提高,不仅注重做功的形体美,更结合唱念的情感美;架子花脸的艺术手法不断丰富,表演技艺不断提升,从"演行当"步入"演人物"的新阶段,开启了其表演艺术现代化的崭新之路。

## 二、袁世海京剧表演艺术创作的启示

从京剧架子花脸的发展历史看,袁世海的舞台艺术是架子花脸步入新时代的里程碑,在新旧交替的历史舞台上,具有承前启后的重要地位。袁世海从坐科时起,即私淑郝派。中年拜师。成名后依然精勤问业。在他的艺术事业中,他可以说是恪郝派,真真实实、地地道道地把郝派艺术精华,倾注在他的表演艺术之中;却又光大发扬,形成了新郝派。今天,袁世海仍能活跃于舞台之上,似这样京剧界的一员名将,称为'袁派',亦无不可。[①] 他纵向继承了郝寿臣的艺术精髓,斜向发扬了周信芳(麒麟童)、盖叫天、范宝亭、程砚秋等前辈演员的艺术精华,开启了架子花脸演人性、做主角的新阶段。

流派作为传承京剧艺术的重要载体,有着界定表演艺术风格的作用,但这对于表演艺术而言具有双重性,一方面它对演员的表演风格有着清晰的界定,有利于表演艺术的传承;另一方面它将演员的个性化、创新式表演转变为一种样板化、模式化的固定表演,虽然保护了某一种表演艺术风格,但也容易限制后辈表演者的创造,由于流派夸大了前辈表演艺术家某一方面的个人特点而忽视其艺术造诣的全貌,后继者在传承时容易管中窥豹,流于形式,只抓住最突出的艺术特点而忽视该艺术家在表演上的综合性,这使得流派越传越

---

① 翁偶虹:《谈京剧花脸流派(下)》,《戏曲艺术》1982年第3期。

窄,艺术价值不断流失。并且传统的京剧流派观念存在着根深蒂固的门户之见,阻碍了艺术之间的交流学习,流派与流派之间对立如壁垒。后继者为求一脉相承,往往步入亦步亦趋的歧路,陷入恶性循环,导致"派"而不流,难以出新。而袁世海能够在传承"郝派"艺术的基础上,将其发扬光大成为"袁派"艺术,不仅在于他扎实的艺术功底、丰厚的艺术积累以及跟随时代的步伐,更关键在于他对于流派的态度和他化用传统的能力。

从继承角度而言,袁世海是宗"郝派"、学"麒派"、融各派,他宗于郝派,兢兢业业地传承郝派艺术,将郝派表演精髓学得炉火纯青;同时他也不拘泥于郝派,而是取各行当各流派艺术之长,兼收并蓄。无论是师承郝寿臣,还是在搭班时期与老生周信芳、马连良、谭富英、奚啸伯、杨宝森、盖叫天等,旦角梅兰芳、尚小云、程砚秋等,丑行萧长华、马富禄等京剧大师合作,袁世海都抓住机会潜心学习。甚至他在学麒派的过程中领略到了其他艺术门类的魅力,只要有利于人物塑造及表演的,他一并广而收之。但是他在取他人之长时,并不是亦步亦趋、一招一式地模仿,而是吸收其深层次的演剧精华,牢记郝寿臣的"不能把你揉碎了变成我,而要把我揉碎了变成你"[1]的艺术教诲,将他人之创造思维、创造方法以及技艺手段化用到自身的表演艺术中。他是学神,不学形;学人物,不学演员。他在长年的舞台艺术生涯中,通过观众的反馈和个人的理解,不断改进、创造新的表演方式,并借鉴老生、旦角、武净、丑角等行当的表演艺术,取各个行当、各个流派的表演手法,化为己用,自觉地迈入架子花脸艺术创新、创造的新阶段。

从创新角度而言,袁世海的艺术创新包含了两个层面:一是对架子花脸表演主体性的创新。袁世海对各流派艺术的吸收和化用,都是立足于"一切从人物出发"的创作思路,他将目光从塑造人物的外在形体和内在情感,转向更高层的"人"的本质的阶段,他对于人物的性格塑造,不单是从社会层面,更是从人个体的自然生物性层面,回归还原"人"的本真,再现活生生的人,他对于各行当程式的调动、各流派技法的学习都是为了化入到架子花脸的艺术表演形式,用以展现"人"的性格真实。而且袁世海对艺术创作有了更为深刻的主体性认知,始终立足于架子花脸的美学特性,即便是艺术风格趋向于麒派,也是为"麒派花脸"之称,与"麒派老生"有本质不同,可以见得袁世海坚守着架子花脸表演艺术的主体性。他既对前辈们的艺术有着清醒的认识,也对自身应工行当的特色有着明确的认知,因而能将架子花脸从边缘化、配角化带向主角化的新阶段。二是对架子花脸表演手段的创新,包括对唱腔的创新、对表演方式的创新、对人物塑造的创新等。这些艺术创新方法,对于同时期的演员以至现今的戏曲工作者均有着宝贵的启示意义。例如,袁世海所提倡的"铜锤要想丰富、超越前人,丰富它的剧目,提高它的表演力、必须加强架子花脸的'做'和'念'。架子花脸要提高,必须遵循着郝老师的教导,不仅提高'做'和'念'、武功、舞蹈,而且要丰富加强揭高铜锤的唱法。这样,角色才能丰富,剧目才能丰富"。[2] 这一艺术主张得到了后辈架子花脸演员们的继承和发扬。

---

[1] 袁世海口述、袁菁整理:《袁世海 第 2 部》,中国青年出版社 1993 年版,第 46 页。
[2] 袁世海:《谈铜锤和架子的分工》,《袁世海艺术论谈文集》,文化艺术出版社 2012 年版,第 100 页。

从袁世海京剧表演艺术创作中的"继承"与"创新"可以看出,袁世海的艺术之路是守成法而不拘泥于成法,立足根本,稳固求新。"袁派"的出现意味着袁世海已经具备鲜明独特的表演风格、成就一系列奠定其风格的代表剧目,并且得到了业内同行及观众的欢迎和认可。但袁世海自身从不称"袁派",他表演最显著的特点是一切从人物出发,因人设戏,场场演出都有所不同,被视为是"人物派"表演艺术家。他的表演特色已经超出了传统京剧流派以某种风格为定义的理念,而转为以表演创作思路为定义,这一转变有利于传统京剧流派理念的转变。袁世海的京剧艺术创作为后人提供了大量的创作手法和创作实例,对现今的架子花脸艺术创作仍起到重要的指导作用。在解决"继承"与"创新"的问题上,袁世海的从艺经历及艺术创作也可以借鉴。

## 三、结　　语

架子花脸是京剧净行的一大分支,原短于唱,表演以做、念为主,因表演技艺的限制,难以担任大戏之主角。尽管在经历了郝寿臣的表演革新后,架子花脸在唱功方面得到了极大的提升,丰富了架子花脸的艺术表现力,但郝寿臣过早退出舞台,未能深化"架子花脸铜锤唱"的艺术实践。

而袁世海的表演艺术是架子花脸艺术进入新阶段的里程碑,他继往开来,不断将"架子花脸铜锤唱"落到实际,从而开创了架子花脸挑梁演主角的先河。他既师承于郝派,又转益多师,促进了京剧净行表演艺术从"演行当"步入"演人物"的现代化转型,成就了以人为中心的"袁派"艺术。袁世海的表演艺术有别于早前一般认知的以行当刻画人物、用行当调动程式的表演,而具有一种突破传统规制,以人物为中心调动程式的更具现代感的表演风格,袁世海将架子花脸表演艺术从行当的类型化、程式化中挣脱出来,使其进入到新的主角化、个性化的表演阶段。他对于架子花脸表演艺术的丰富与拓展,也会为京剧净行的传承与革新提供新思路。

# 李莉戏曲剧作中的女性视角

## 吴筱燕*

**摘　要：**在新时期的女性戏曲剧作家中，李莉是较为独特的一个。她在创作中所表现出的对"集体与个人"关系的着迷，对国家主体位置的执着回归，不能视作对国家宣传话语的简单应和，而是携带着鲜明的社会主义妇女解放历程所赋予的历史经验和性别视角——这种女性主体性既不见容于新启蒙主义或新自由主义的"个人"话语，也始终未在新的民族国家叙事中找到恰切的表达。戏曲独特的文化生产语境使这一视角得以留存，但其作为文化资源的有效性尚未明晰，也有待发掘。

**关键词：**李莉；新时期；女性；戏曲

在新时期以来形成影响力的女性戏曲剧作家中，李莉是较为独特的一个。对这种独特性的指认，通常会非常典型地聚焦于李莉的女性身份与其作品气质之间的某种"性别错位"。一方面，李莉很少创作人们印象中女性剧作家擅长的情爱故事、婚恋题材，她最为人称道的是笔下波诡云谲的历史场景以及忠义两难的英雄困顿。故而业内流传，李莉擅长写"男人戏"——尤其是在京剧《成败萧何》一举成名后，这几乎成为一个定论。另一方面，李莉创作的女性人物也并不致力于展示或探索某种"现代女性意识"，傅谨评价"她始终充满欣赏意味地在描写各种'悍妇'，尤其是愿意在与男性对峙中凸现出她们比男性更强悍的性格。"[①]不同于在新启蒙思潮的"人性"话语下铺展开的女性欲望叙事；也不同于伴随市场经济发展起来的都市中产阶级女性话语，李莉的戏曲创作轨迹提示了新时期以来另一种女性主体意识的迂回求索。

## 一、新时期女性戏曲

李莉的戏曲剧作是否提供了一种有启发的性别文化视角，本应被放置在新时期"女性戏曲"的发展语境中来分析。但是，"女性戏曲"是一个尚不明晰，也较难界定的概念。一方面，作为一种综合性极强的艺术类型，现代戏曲包含了编剧、导演、舞美、表演、音乐、声腔等多环节的创作主体，同时也受到创制和评价体系的高度影响，因此对戏曲作品中女性意识的辨析也应当是多维度的，这无疑增加了"女性戏曲"这一概念的复杂性和多义性。

---

\* 吴筱燕（1981—　），法学硕士，上海艺术研究中心助理研究员，专业方向：大众文化研究。
① 傅谨：《李莉剧作论》，《戏剧》2020年第2期。

另一方面，与新时期以来文学、影视、话剧等其他艺术形式相比，无论是在女性题材的多样性，还是女性创作者的数量和自觉，乃至在女性意识的探索和呈现上，戏曲并没有更突出的表现，甚至很难说已经形成了狭义的"女性戏曲"类型。

因此需要界定的是，本文只在戏曲文本的层面上分析李莉戏曲剧作中的女性主体意识及其带来的文化启示。新时期以来的戏曲剧本创作已具备较强的作者性，也基本能奠定一部戏曲作品的题旨和叙事视角，这使得对剧作中女性意识的分析更具操作性。此外，本文也倾向于将"女性戏曲"视作生成性的概念，并将对李莉剧作的文化分析视作这一知识生成的探索过程——而这种探索本身，也希望朝向与时代文化的对话。

（一）广义的女性戏曲

借助女性文学[①]的概念，我们不妨暂且把"关于女性的戏曲""体现女性立场的戏曲""塑造新女性形象的戏曲"等戏曲创作视作广义的女性戏曲。20 世纪 80 年代以降，以马克思主义人道主义和 19 世纪西方人道主义为主要思想资源的新启蒙思潮，以人性话语为依托，致力于将"大写的人"从高度整一的集体话语中分离出来。性别差异作为"人性"丰富性的主要标识之一被强调，一种自然主义的"女性"也借此迅速成为"启蒙现代性"重要的书写对象。戏曲界同样受到时代思潮的影响，涌现了大量以女性为创作焦点的重要剧作，比如魏明伦的《潘金莲》《中国公主杜兰朵》，徐棻的《田姐与庄周》《死水微澜》《马克白夫人》《马前泼水》，王仁杰的《节妇吟》《董生与李氏》，王安祈的《王有道休妻》《金锁记》，等等。这些作品通常以对女性生理、心理欲望的展现或肯定来确立女人之为"人"的主体性和独特性，这一类创作也逐渐成为新时期戏曲创作的一个重要部分。

如果我们把戏曲文学放置于新时期文学/文化发展的框架内考察，可以看到，尽管在 20 世纪 80 年代戏曲文学的创作分享了新启蒙主义的时代思潮，但在 90 年代之后，戏曲文学逐渐与主流文学/文化走上了迥异的发展道路。20 世纪 90 年代是市场经济全面推进、蓬勃兴盛的时代，"在这样的背景下，'个人'已经丧失了 80 年代处于民族国家内部并在话语象征层面上形成的对抗性关系。"[②]简言之，90 年代后，在更广泛的大众文艺创作中，"个人"话语不再作为朝向集体话语的对抗力量，而逐渐转化为市场经济、消费主义所携带的新自由主义价值体系的表意主体。当大众文化借由市场经济进入全球文化的竞技场时，戏曲却被更严格地收束进了国家文化生产的内循环中。"1990 年代，'工程'戏与评奖活动取代真正的剧场演出成了创作的动力与目标"，[③]这也意味着对于戏曲生产的"文化场域"来说，它几乎失去了有效的外部条件——无论是全球化带来的文化冲击，还是民间生长的文化活力。

20 世纪 90 年代至今，国家体制与知识精英依旧是戏曲生产最重要的两极力量——

---

① 参考戴锦华：《涉渡之舟——新时期中国女性写作与女性文化》，北京大学出版社 2007 年版，第 15—16 页；贺桂梅：《女性文学与性别政治的变迁》，北京大学出版社 2014 年版，第 88 页。
② 贺桂梅：《女性文学与性别政治的变迁》，北京大学出版社 2014 年版，第 165 页。
③ 董健、胡星亮：《中国当代戏剧史稿 1949—2000》，中国戏剧出版社 2008 年版，第 288 页。

一种启蒙主义的"人性"话语在这个层面上被保留了下来，戏曲创作对"现代女性主体意识"的探索和呈现也主要被保留/限制在这个层面上。而在国家话语层面，随着阶级斗争话语的失效，曾经依附/共生于阶级话语的社会主义妇女解放话语也丧失了其合法性——且至今未发展出新的稳定有效的话语范式。

值得注意的是，在近年来的一些小剧场女性题材戏曲创作中，可以明显看到女性主体意识表达的变化。与"人性论"话语的女性叙事不同的是，一些由青年女性创作的戏曲作品，比如梨园戏《御碑亭》、越剧《再生·缘》、越剧《洞君娶妻》等，都鲜明地表达出了对现代婚恋观念的质疑和反思，其映射的是都市中产女性的现实困境。这类作品中，"女性意识的浮现与其说是一种自觉的提炼，倒不如说是青年女性创作者群体对自身生命经验自发地关照和表述"。① 此类创作显现出与当下大众文化中女性视角的强烈共振，也共享了都市中产阶层女性话语的价值与局限。但在当下的戏曲创演中，这类创作仍属小众范围——且由于缺少完备的评价体系和传播途径，其发展还有待观察。

（二）狭义的女性戏曲

狭义的女性文学通常会强调作者的性别以及其作品是否表达女性体验或女性主义立场。从这个角度来看，尽管新时期以来女性戏曲剧作家数量不断增多，却并没有形成具有典型文化特征的女性戏曲剧作家群体。除李莉外，少数在新时期得到广泛认可的女性戏曲剧作家，如徐棻、王安祈（中国台湾）乃至新生代的罗周等，主要是在"人性"与"个人"的光谱上展开其创作探索。强调这一点不是为了进行性别本质主义的定位，而恰恰是想指出，如果"女性"不只是被视作生物学意义上，或者局限于特定情境中的人，还被视作具有启发性的历史和文化视角的人，那么"她的经验"并未能在新时期的戏曲创作中展示出足够复杂和多元的面貌，也较少能提供超越性的思想资源。

李莉的戏曲剧作在这个意义上呈现出其文化的异质性和独特性。李莉之所以成为21世纪以来持续走红的戏曲剧作家，无疑与她的作品充满家国情怀，高度褒扬"舍小取大"的奉献精神有关，这与国家利益和民族精神的宣扬是相一致的。但是与国家话语的高度贴近，也使得她创作中的性别视角和诉求都很难辨认。论者较少论及的是：在李莉的写与不写、成与不成之间，潜藏着一个新时期的女性创作者对国家主人翁位置"乡愿式"的追溯和探寻——这种女性主体性既不见容于新启蒙主义的或新自由主义的"个人"话语，也始终未在新的民族国家叙事中找到恰切的表达。

## 二、另一种女性主体视角

与其说李莉擅长写"男人戏"，倒不如说她热衷于表现国家大义下的个人。李莉的创

---

① 吴筱燕：《从价值建设的角度看上海当下戏曲的创新发展》，上海艺术研究中心编：《上海艺术发展报告（2020）》，上海人民出版社2020年版。

作中，个人都是要与集体价值直接关联的，她并不纠缠于单纯的人性或个体价值的探索。新时期开启的主流叙事是个体价值对集体价值的质询与反扑，但很明显的，李莉并不愿意简单追随个体话语的对抗性表达，她的创作更愿意呈现的是这组二元关系之间看似无解的矛盾与冲突。

无论是评论家还是李莉自己，似乎都认同她的创作倾向与军旅生涯不无关系：李莉出生于军人世家，15岁就当了通讯兵，十年的部队生活给予了她特殊的人生历练。对集体的服从，对英雄的向往，或许是从军经历烙在李莉精神深处的印记，也成为她创作时的基本价值取向。与此同时，李莉也对历史境遇中的个体命运饱含悲悯之情，在她笔下几乎没有真正的反面人物，每个人都有他/她所面临的价值困境，所有的选择都有身在其位的不得已。对个体的同情补偿了集体价值的"不近人情"，也在很大程度上模糊和淡化了集体叙事的教化立场。

更为重要的是，李莉不仅曾是一名军人，还是一名成长于社会主义革命时期的女军官。从很大程度上来说，她是社会主义妇女解放运动的受益者。尽管阶级斗争和"男女都一样"的统摄话语，曾在很大程度上遮蔽了女性文化的发展，但独特的中国社会主义妇女解放历程也曾真正让女性成为公共事务和国家叙事中的主人。"毛泽东时代是把妇女解放作为阶级解放、民族国家建设的一个基本构成部分看待的，这也使得女性真正作为国家的国民与社会的成员而进入公共生活领域。"[①] 因此，进入新时期，作为知识分子的李莉尽管也分享着"告别革命"的文化光谱，但她毫无疑问很难轻易倒向大写的（男）人，或者小写的女人。

1986年，李莉进入上海越剧院，正式开始她的戏曲编剧生涯。但直到2000年左右，在先后写出京剧《凤氏彝兰》和《成败萧何》的剧本之后，李莉才在戏曲界真正获得认可。傅谨论及，前期李莉主要在为剧院写"吃饭戏"，因此个人特色并未完全展现。[②] 除却个人机遇外，从大的文化环境来看，伴随着市场经济的高速发展，彼时在主流文化叙事中"个人与集体"的对抗性关系已不再有效。虽然由于戏曲界的独特生产机制，使得以"人性"话语为依托的新启蒙叙事流行至今，但21世纪前后整体文化叙事方向的转变以及新的民族国家话语生产的迫切需求，也为李莉的脱颖而出提供了时代背景。

李莉最负盛名的剧作是京剧《成败萧何》，此后她也经常刻画历史场景中的男性英雄并因此得名。如若说我们认同李莉的核心关怀是集体与个人的关系，那么所谓的擅长写"男人戏"就很好理解了——新时期的女性已经被放逐出了国家叙事和公共话语。当新启蒙主义将女性从"男女都一样"的革命话语中释放出来时，女性叙事却再次落入了私人领域的狭小空间里，"一旦女性的性别身份得以凸现出来，她便丧失了相当部分的行为空间与表述可能"。[③] 从某种意义上说，男性英雄是女作家进入公共议题，开展公共叙事的"假面"。但是另一方面，李莉并未在她的创作中放弃过对女性主体的塑造和确立——以一种

---

① 贺桂梅：《女性文学与性别政治的变迁》，北京大学出版社2014年版，第126页。
② 傅谨：《李莉剧作论》，《戏剧》2020年第2期。
③ 戴锦华：《涉渡之舟——新时期中国女性写作与女性文化》，北京大学出版社2007年版，第39页。

有别于人性论的欲望叙事或中产阶层个人叙事的方式。李莉也一直在寻找一种可以和民族国家新的话语对接的女性主体位置,这一"乡愿式"的探寻未必是自觉与成功的,甚至成为当下某种文化症候的典型表现,但其所展示的另一种女性视角却或连接着未断裂的历史,也提示着这一份社会主义革命遗产的价值与局限。

## 三、主体性的追寻

从困死局内的男性英雄,到作为局外人的女性行动者,再到失去能动性的贤妻良母,李莉在这几类创作中追寻她对主体性认同的落脚点。其中有困惑,有突破,渐入迷局,却也始终关联着时代和性别的文化变迁。

### (一)困死局内

21世纪初的10年,塑造国家大义下的男性英雄是李莉进入公共叙事并获得认可的主要方式,却也使她的创作表现出难以突破的困局。李莉很多次表达过对"集体与个体"关系的思考和困惑。毫无疑问,对国家或集体利益的服从和奉献是李莉创作时的价值基调,"当我们在强调个体人性的同时,是否应当关注哀寄天下,忧寄苍生中所含蕴的当代精神价值"。① 但同时,她却认定个体的行动都是被集体利益裹挟与逼迫的,因而对个人给予无限的同情:"不管是一人之下、万人之上的大丞相,还是百战百胜、建功立业的大英雄;不管是具有卑鄙无耻的灵魂,还是拥有磊落光明的品质,都不能按照人的意志去生活、去处世——随'大势'者生,逆'大势'者亡!"②

李莉对"集体与个人"关系的理解,使得她的此类作品在价值立场上普遍呈现出左右摇摆的模糊性。在她成名作《成败萧何》中,功高震主的韩信威胁到了刘邦和吕后的"天下",为了"天下苍生"的利益,对韩信情深义重的萧何不得不再次"月下追韩信",劝其受死;而韩信的拥兵自重只是真性狂放而非居功自傲,更是从未想过要挑战皇权,最后在"天下太平"的大义召唤中,他甘愿赴死。类似的,京剧《白洁圣妃》中,皮逻阁设计火烧五诏诏主的不义之举,在更宏大的"一统南诏"的目的之下获得了合法性,白洁的"杀夫之仇"也在"六诏安定"的大义之下自我瓦解,最终选择舍弃个人恩怨,辅助皮逻阁成就大业。桂剧《灵渠长歌》中,面对残暴的君主和骄横的大将,御史史禄为早日完成"造福百姓"的灵渠修建大业,不惜劝说副手刘成顶罪就死,更不惜"日夜逼工"压榨士卒性命。这一类剧作中,"天下""苍生""大业"作为国家/集体利益的代名词,看起来与个人的性格、利益或道德取向之间产生了激烈的冲突,实则却更像是落入了一种剧作家"自己想象出来的紧迫感"——"她自己设定的圈套"。③

问题或许在于,在这些剧作中,向"集体价值"献身常常被置换成了遵循君臣秩序、服

---

① 2017年10月18日,上海南鹰饭店,上海市文广局举办的"云南人才交流编导培训班"授课讲座。
② 毛时安主编:《寂寞行吟——李莉剧作选》,上海社会科学院出版社2011年版,第270页。
③ 姚大力:《〈成败萧何〉的成败与思想维度》,《粤海风》2011年第4期。

从强权威势,但"集体价值"的超越性、它的理想主义内核却没有得到澄清,更没能得以践行。天下太平也好,心系苍生也罢,都成了空洞的前提,英雄也失去了真正的主体性和能动性。在"天下太平"的绝对原则之下,个人意志与集体价值都失去了丰富的内涵,彼此之间也无法形成正面的对峙、博弈和发展。借用历史场景中的前现代秩序,李莉悬置了对"家国大义"与"个体人性"的辩证演绎,因而看似激烈的戏剧冲突常常并不真的包含价值对峙的悲剧性。

但这种"自我设定的圈套"也许不应被视作是单纯的创作上的缺陷,或者说这种"缺陷"背后有可以再做分辨的文化症候。首先,对男性英雄"假面"的借重,既反映出李莉对重回国家公共生活主体位置的迫切愿望,也源自这一时期国家话语中女性公共话语的高度缺失。其次,共享着新时期知识分子话语的李莉,认同个体价值的确立,却对个人主义倾向保有怀疑。她选择回到历史场景中塑造国家大义下的英雄人物,固然有戏曲创作本身的题材限制以及当代剧创作所受到的"许多说不清道不明的时代局限",[①]却也是回避新时期与革命时期意识形态断裂的方式——在封建社会的绝对秩序下,对个体人性的无限同情才拥有充分的合理性。

经常有评论指出,李莉的创作虽然是非常特别的,但在思想的"成熟度"[②]或者"美学意境"[③]上还是有所欠缺的。我们应当认识到,这种"欠缺"本身恐怕首先是话语的缺失——对于李莉来说,可以援引的"主体话语"和"集体话语"都是异质的,并不足以表达和满足她的关怀,也不足以呼应来自一种独特的女性主体经验的认知。李莉既向往崇高又同情个人,但她对带着厚重的父权痕迹的集体观念和新时期男性精英主导的个人观念都表露出本能的疏离。戴锦华在分析新时期电影女导演的主旋律创作时,曾指出过相似的文化症候:"它们间或可以作为某种范本,用以说明成长于毛泽东时代的部分女性知识分子,与社会主义体制的深刻认同,及其将社会主义意识形态充分内在化的程度。这无疑成为她们确认社会批判立场、指认并表达自己性别经验的巨大障碍;但从另一角度望去,类似立场的选取、她们的创作与80年代渐成主流的精英知识分子文化('告别革命'的复杂光谱)的游离,间或出自女性创作者对现存体制与中国妇女解放现实之依存关系的自觉、半自觉的认识。"[④]

有意思的是,这种难以突破的思想困局也使李莉的这些作品拥有了复杂且模糊的魅力。京剧《成败萧何》引起业内广泛关注,李莉借此声名大振,但对这部作品的评价却南辕北辙。有人看到人性的高扬,有人质疑集体主义的立场;有人认可家国大义的再现,有人直指个体价值的单薄;有人觉得这是反思,有人认为她在歌颂。对集体和个人价值的认同,对父权和男性话语的疏离,共同构成了一个特别的女性视点,一个并不自洽又摇摇欲坠的主体位置——在父权结构与男性文化一体两面的天穹下,戴着英雄假面的女作家踽

---

① 李莉:《步步留痕——李莉剧作集锦》,上海三联书店2016年版,第265页。
② 毛时安主编:《寂寞行吟——李莉剧作选》,上海社会科学院出版社2011年版,第8页。
③ 吕效平:《21世纪头十年中国大陆戏剧文学》,《南大戏剧论丛》第10卷第1期。
④ 戴锦华:《雾中风景——中国电影文化1978—1998》,北京大学出版社2006年版,第132—133页。

踽独行。

(二) 局外人：女性行动者

塑造男性英雄不只是李莉进入公共叙事的假面，也成为她获得业内（公共）承认的主要方式。但同一时期，李莉所创作的女性人物却是较少受到关注和讨论的。长期以来，女性都不是历史演进的主体，她们被忽视、被限制、被隐匿或被污名，她们没有资格因此也不被要求为天下兴亡承担重责。正是这些"天下"和"大义"之外的女性，为李莉提供了一种跳出固有思维的叙事可能，在她的创作中成为"集体与个体"之困局的缝隙。

**1. 非常态的女英雄**

李莉笔下的第一类女性是女英雄，主角如《凤氏彝兰》中的彝族女土司凤彝兰、《白洁圣妃》中的圣人白洁、《秋色渐浓》中的辛亥革命志士雷继秋、《浴火黎明》中的共产党烈士邵林；配角如《童心劫》里的彝山日月寨女首领山娅、《灵渠长歌》中的骆越族洞山寨女首领骆月，等等。她们通常以部族首领、革命志士的形象出现，是权力的掌握者或挑战者。

汉族的文化传统中是有女英雄的，比如"花木兰""穆桂英"等。但这些女性形象几乎都是去性别的——女性只有装扮得和男性一样才有成为英雄的可能，她们以伪装者的姿态进入公共叙事，被国家秩序所容纳。但这一时期，李莉的戏曲作品中的女英雄有不太一样的定位，女英雄与男英雄是不同的：一则，通过对情/欲的表达，作为欲望主体或被欲对象的女英雄的性别被突显；二则，女英雄几乎不作为既有秩序的捍卫者出现，她们是不稳定的符号，象征质疑和颠覆的力量。

李莉的女英雄叙事几乎都出现在民族或历史的边缘情境中。在汉民族的历史题材中，她几乎没有创作过女英雄的故事，但是在特定题材，比如少数民族历史题材或近现代革命题材中，女性作为英雄的叙事可能性就浮现起来。民族、历史与性别的边缘结构在文本中构成互文关系，女英雄成为动荡的符号，成为撬动"集体与个人"想象的入口：她既可能是新的主体与集体话语的构建者，也可以是受质疑的集体权力的化身——这两种含义恐怕是同时存在的。

京剧《凤氏彝兰》就是这样一个典型而层次丰富的剧本。清末民初，云南高寒山区的彝族山寨中，热烈奔放的女奴小叶子，与土司府汉人师爷赵明德互生情义。为保赵明德性命，小叶子被土司强逼为妾。历经夺命之险、权力争斗、丧子之痛的小叶子最终听从了赵明德的劝告，夺下权力宝座，成为彝族女土司凤彝兰。从小叶子到凤彝兰，这位女土司渐渐迷失在权力之中，成为另一个无情的首领；而她与赵明德的爱情，也在身为首领的责任、赵明德对"名分"的虚伪坚持中扭曲异化，终成悲剧。

在这个故事中，凤彝兰既是纯真直率、不畏强权、敢爱敢恨、蔑视礼法的小叶子，也是肩负部族安危又残暴冷酷的女土司。她一方面是无视权力和秩序的挑战者，另一方面又是被谴责的权力掌有者。与其他故事中的男英雄更不同的是，左右凤彝兰心志和行为的并不是什么群体利益，而是一份可望不可得的爱情——但她所期待的拯救者，却是如此孱弱伪善。在《凤氏彝兰》中，权力与崇高之间出现了裂缝：个体/女性意志挣扎破土，权力

位置和道德礼法对个体的绑架和异化也受到质疑——占据了男性/权力/拯救者位置的凤彝兰,"微妙地揭示并颠覆着经典的男权文化与男性话语"。①

另一个很值得关注的剧本是现代越剧《秋色渐浓》。辛亥革命期间,革命女志士雷继秋为替秋瑾报仇亲手弑父,随后远赴东洋求学,归国后领导江城"同盟会"发动起义推翻帝制,终在讨伐袁世凯复辟的革命斗争中慨然赴死。受雷继秋影响加入"同盟会"的吴家少爷吴仕达深深倾慕于这位新潮女性,意图休停发妻素英,与继秋结合。革命如火如荼,情感缠绕纠葛之际,随着二次革命的失败、雷继秋的牺牲,吴仕达终究心灰意冷,在对革命的失望中黯然倒下。

在这个剧本中,雷继秋是意志坚定的革命者,她对建立新的民主秩序抱有真挚的期盼和理解,对革命现实也有清醒的认识,因而并不惧怕革命过程的曲折和一时的得失,更是坦然地将个人兴亡与革命历程视为一体。在雷继秋身上,我们看到个体意志与集体价值的统一和融合——她不同于被革命召唤之后沉浮不由自主的吴仕达,也不同于《梨园少将》中一身蛮劲空悲愤的潘月樵——个体被大势驱使、"服从/受困"的二元模式在雷继秋的身上被打破,她是积极主动的建设大局的行动者。崇高不再是英雄的祭坛,而是个人对社会压迫的真实抗争,也是个人对争取群体利益的真切努力。

剧中还有一条线索是雷继秋与素英的关系,这两个新旧女性的代表人物在故事的发展中建立起了亲密的"姐妹同盟"——雷继秋作为启蒙者,同时开启了素英的女性主体意识和集体意识,这是非常令人动容的支线。当素英面对丈夫的休书求死不成,转而哀求雷继秋共事一夫时,雷继秋心痛悲叹:"为你哀为你痛为你落泪,何不幸何不争极尽卑微……嫂子呀,为人须当自尊贵,天高地广你要学着飞。"②另一方面,雷继秋所述的"亲手弑父,立誓不嫁"并没能真正打消素英的疑虑,但她的另一番慷慨陈词却使素英恍然大悟,认识了一种崭新的"女性理想":"千年百代,中国女子前路茫茫路何寻?相夫教子是一生;终老闺楼是一生;青灯黄卷是一生;为大众谋事也是一生。晓燕愿效秋瑾女,为大众,谋事一生,死也安心!"③

在故事的最后,素英成了雷继秋的接班人。在吴仕达心志涣散,只求一死之际,素英"抹去眼泪,猛一跺脚",下定决心舍弃丈夫,转身前去解救其他革命同志,"携同儿子和公公,义无反顾地渐行渐远"。④ 从雷继秋到素英,女英雄的拼搏之路,既是"为自己求尊贵",也是"为众人谋事",或者说,后者才是前者的出路。

千百年来,女性作为封建秩序中的下位者,"她历史地注定要做父系社会以来一切专制秩序的解构人"。⑤ 因此也只有在推翻封建制度的近现代革命斗争/创作题材中,一种与民族大业恰相对应的女性主体实践和联结才有浮现的可能,这类题材同时也向我们展

---

① 戴锦华:《不可见的女性:当代中国电影中的女性与女性的电影》,《当代电影》1994 年第 6 期。
② 毛时安主编:《寂寞行吟——李莉剧作选》,上海社会科学院出版社 2011 年版,第 58 页。
③ 毛时安主编:《寂寞行吟——李莉剧作选》,上海社会科学院出版社 2011 年版,第 60—61 页。
④ 毛时安主编:《寂寞行吟——李莉剧作选》,上海社会科学院出版社 2011 年版,第 75—76 页。
⑤ 孟悦、戴锦华:《浮出历史地表——现代妇女文学研究》,中国人民大学出版社 2004 年版,第 26 页。

现了一种父权想象之外的"个人与集体"的另类面貌。

**2. 为爱献身的小女子**

李莉创作中更常见的是第二类女性，她们既在场又隐形，如《成败萧何》中的萧静云、《梨园少将》中的静娘、《金缕曲》中的云姬、《双飞翼》中的王云雁、《千古情怨》中的常梦萦和卢云、《灵渠长歌》中的秦娘、《凤氏彝兰》中的凤英子，等等。这一类女性通常以爱慕英雄的"小女子"形象出现，既烘托主人公的英雄气概，也负责以"儿女情"来增添戏曲的观赏性。但同时，这类看似闲笔的女性人物，却又常常扮演着游离在忠孝节义、家国秩序之外的反叛者，在个体服从/受困于集体的主旋律之下，演绎微弱的不和谐之音。

仍以《成败萧何》为例。剧中，萧何的女儿萧静云是李莉虚构的一个人物，她一生敬重爱慕韩信，因而面对萧何劝降、韩信受死的结局痛不欲生。在两位英雄互相谅解、达成共识，各自为"天下"牺牲自我时，萧静云悲愤地拔剑自尽了。对于这部戏的结构完整性来说，萧静云并不是必需的人物设置。① 但是在这样一个虚构的配角身上，我们可以看到作者为困局留下的一个出口：萧静云是在大义与小义之外的存在，是空洞的天下安危和英雄主义的外人——与韩信的无奈受死相比，她的死亡既是个体情感和尊严的呐喊，更是主动的抗争。

在李莉的作品中，这些爱慕英雄的"小女子"们经常为爱献身。她们的死亡和牺牲看起来既是轻率的——没有英雄的进退两难，也没有他们的舍生取义——但同时也是毫不犹疑、暴烈决绝的。她们虽然是英雄的陪衬，但也可能是戏中唯一的叛逆者，是父权秩序下"个人与集体"结构的掘墓人。爱情不是封建女德的标准，而是现代化语境下的情感乌托邦，是20世纪以来少数得到继承的、可以援用的女性主体话语。虽然古代也不乏爱情小说，但"进入秩序"是真正的爱情小说必不可少的结局。② 而李莉笔下那些为爱献身的小女子，却未必是可被秩序接纳的，萧静云、常梦萦、凤英子、静娘……她们为爱生、为爱死，为爱闯入了秩序的空无之地——只可惜她们的声音过于微弱，身影过于单薄，在男性的天下与道义之外，影影绰绰徘徊冲撞，却并没能通向任何地方。

无论是边缘结构中的女英雄，还是主流结构中的女配角——作为家国大义和主流秩序之他者的女性，曾在李莉的笔下，短暂地显现过冲撞困局、挑战秩序、拓展"集体价值"含义的主体性和行动力。可惜的是，对边缘的选择——"一个可能的女性的文化认同与文化位置"③——对李莉而言并不是自觉的，或者说，不是那么情愿的。她似乎更希望回到家国大义的聚光灯下，回到曾经拥有过的社会和文化位置上。

---

① 由于人物的虚构性受到质疑，李莉曾被要求另写一个没有萧静云的版本。这个新的版本尽管没有上演，但拿到了曹禺奖戏曲组的榜首，同样获得了相当高的认可。
② 孟悦、戴锦华：《浮出历史地表——现代妇女文学研究》，中国人民大学出版社2004年版，第21页。
③ 戴锦华：《涉渡之舟——新时期中国女性写作与女性文化》，北京大学出版社2007年版，第234页。"当王安忆治愈了理想主义匮乏的'痼疾'，当整个社会的文化语境开始发生巨大的变迁，她不再选择无尽地朝向主流的跃动，而大胆地选择了边缘——一个可能的女性的文化认同与文化位置。"

### （三）新家国叙事中的女性

2012年以来，李莉创作中的现代戏①比重大幅增加，且塑造出了一批不同于以往的女性主角，比如沪剧《挑山女人》、上党梆子《太行娘亲》、苏剧《国鼎魂》、越剧《山海情深》等。这些女性形象的价值坐标与边缘秩序中的"女英雄"或者主流秩序中的"小女子"所象征的质询和超越性力量都有很大的不同——她们站到了主旋律的聚光灯下，成为集体价值与主流秩序的守护者。从这些创作中既可以看出创作者对重新建立/接续一种国家话语中的女性主体位置的渴望和努力，也可以清晰地反射出国家话语中女性话语所面临的困境。

在这类作品中，李莉借由新时代"家—国"关系的重构，使得已被逐出公共话语的女性看似重新获得了一种国家主人翁的叙事合法性。十八大以来，关于家庭、家教、家风建设有非常多的重要论述，"家是最小国，国是千万家"的家国话语在主旋律宣传中得以确立；与之伴随的，则是对传统家庭伦理的启用和借重。这一阶段，李莉试图在"国家—家庭—女性"的正统结构中重新建立女性主体性，却并没有一种相应的社会主义现代家庭和女性话语作为支撑——女性对国家主人翁位置的追求，被抽空了历史和公共性的内核，简单置换成了对父/父权体制认同的追求。

创演于2012年的沪剧现代戏《挑山女人》被视为是这一时期李莉的代表作。在这个剧本中，李莉塑造了一个与以往创作完全不同的女性：一个"忍辱负重"的底层母亲。不幸丧夫的安徽农村妇女王美英，在毫无支援的困苦生活中，依靠挑山这样的重体力劳动，独自将三个幼子培育成人。面对婆婆的恶言恶语和孤立打击，王美英毫无怨言；面对被全家人重重阻挠的异性情谊，她毅然选择放弃。熬过日复一日的艰辛，子女终于考上大学，婆婆也与王美英冰释前嫌，一家团聚——依托不予辨认和质询的"母爱"叙事，剧本原型所遭遇的阶级与性别的结构性苦难被遮蔽了，她所有的抗争也都被抹杀和美化了——"忍辱负重""坚守贞节""子贵家和"等一系列可疑的女性道德标准，成为对这个当代底层女性的最高褒奖。

自首演以来，沪剧《挑山女人》先后拿下了包括"五个一工程"奖、文华奖"优秀剧目奖"、中国戏剧节"优秀剧目奖"在内的22个重要文艺奖项，被各大剧种搬演移植，并被拍摄成沪剧电影进行广泛传播。国家文化体制的高度认可，成就了《挑山女人》的时代意义，也使其成为具有文化症候性的作品——它提示了这一时期国家话语所认同和提倡的女性叙事：坚守家庭伦理秩序的妻子与母亲。

但是不难发现，李莉通过创作所探索的女性主体位置，从来不是一个家庭中的妻子或者母亲，她始终渴望的是重新与国"直接"。所以在应和这种主旋律女性叙事时，李莉常常让家庭中的男性人物缺席，从而让女性成为家庭代理人，获得面向公共生活、维护国家与集体利益的机会。

在获得第十六届文华大奖的苏剧《国鼎魂》中，苏州收藏大家潘氏儿媳丁素贞新婚丧

---

① 这些现代戏大部分都是主旋律评奖作品，调演戏或工程戏。

夫,后在公公临终前受命守护大盂鼎、大克鼎,以求一日"献于明堂"。从此,丁素贞改名潘达于,六十年风雨战乱间,她孤身守鼎,历经苦难,终在新中国成立后,代表潘氏一族将双鼎无偿捐献给国家。在改编的过程中,李莉隐去了其他潘氏族人在护鼎过程中的贡献,突出了潘达于孤身护鼎的形象——似乎也只有这样才能给予她承担这份家国大义的合法性。又如,2021年演出的扶贫题材越剧《山海情深》,聚焦的是贵州苗寨竹编合作社的发展,以竹编能手应花为代表的苗寨妇女是这个合作社的主体,她们也是当地农村发展经济、实现脱贫的主体。虽然这是一部应时应景的主题性创作,但李莉选取的角度是富于巧思的——她非常敏锐地关注到打工潮带来的乡村空巢现象,并借用农村社会男性劳动力缺失的背景,为农村女性赢得了一次新时代社会建设叙事的主角身份。

如果说新的家国话语为李莉提供了重新连结女性与家国大义的叙事缝隙,那么叙事的另一面则是:她需要时时强调着女性的家庭属性及其在家国结构中的从属者身份,以平衡她们在公共生活中的"僭越"表现。《国鼎魂》中,潘达于苦守宝鼎是为了完成"父"的嘱托,跟随并理解他的教导,但六十年间她最大的欢乐和悲痛都来自作为一个养母的经历,且终其一生都不断回望着新婚时的丁素贞。《山海情深》中,尽管李莉关注到了苗寨妇女对村寨经济发展的重要性,却一再强调她们的生产动机是为了吸引男性回乡。苗女们没有心思干竹编社是因为"想男人",被说服干竹编社也是为了能"吸引男人"。剧作看似歌颂了苗女们的社会成就,却通过不断对"不在场"的男性主体的呼唤和肯定,完成了乡村女性主体在社会经济生活和家庭生活中的双重后撤。

在李莉近期的这些主旋律创作中,她热衷于描写女性与国家大义、集体利益的交会,同时也坚定明确地将这些交会标记为非常态的。女性参与国家公共生活的合法性,建立在她对家庭秩序和伦理的遵守、维护以及作为一个家庭内从属者的高度自觉之上。这与20世纪开启的各种家国话语下的女性叙事都有很大差别。这些女性形象,既不同于五四时期的"女儿",冲出旧式家庭,直接成为现代民族国家的建设者和文化符号;也不同于20世纪30年代家庭改良话语下,取代家庭中父的角色,担负起教育国民、健全国家重任的"良母";更不同于社会主义革命话语中,通过参加社会生产劳动同时提升了社会与家庭地位的"李双双",或者带领全家为国出战、与国"直接"的佘太君和穆桂英。如果说,波澜壮阔的20世纪革命曾经瓦解了旧式家庭结构的封闭性,"家庭更像是个人和国家之间的过渡,而不是稳定的层级",①那么我们从李莉的创作中或可窥见的叙事症候,则是一种家国同构的层级关系的新生与重建。"家是最小国,国是千万家"固然是充满温情的宣言,但支撑这一结构的伦理基础却未经辨析——在一种可疑的伦理召唤中,女性回到了家国想象的末端。

在新的家国叙事中,李莉笔下的女性似乎失去了行动的主体性和能动性。当聚光灯照到她的身上,她摘下了英雄困顿的面具,离开了边缘想象的位置,甚至也不再关注"集体与个人"间的张力——同时消失的,是对超越个体的集体主义理想的思考与追问。社会主

---

① 李玥阳:《"十七年"电影中的"英雄母亲"与"家国"议题》,《文艺研究》2021年第10期。

义妇女解放历程留下的经验视角,从反抗压迫和彼此连结的底层象征,从建设国家和社会公共生活的主人,逐渐坍缩成一个渴望重获认可与垂青的"共和国的女儿"——哪怕这一次需要借用贤妻良母的名义。

但仍有必要提醒的是,艺术是一项社会实践活动,并不只是艺术家的个体创作。尤其对于当代戏曲创作而言,国家文化体制的要求、剧作家的个人视野、院团和创演团队的特色、戏曲的评价和接纳体系,共同构成其艺术生产的场域,博弈出一个时期的作品面貌。因而在创作之外,也需要看到李莉作为一个戏曲艺术生产者的能动性——行业声望的累积、国有院团的行政职务,①这些都同时为李莉的创作实践带来了更大的限制与空间。对现当代女性题材的主动接纳或选取,虽然面临着主旋律女性话语失范的困境,但也意味着创造者与女性戏曲演员直接合作——事实上,这一时期李莉的创作助力多位女演员斩获大奖——而这本身也构成了"女性戏曲"的另一面向。

## 四、结　语

新时期以来,戏曲是少数仍以国家力量为主导的大众文艺形式——其弊端固然明显,但也使得创作者和评价体系不得不直面"集体价值"的现代意义。这也使李莉所代表的特殊的文化视角得以留存。在意识形态宣传空洞化的另一面,李莉在其创作中所表现出的对"集体与个人"关系的着迷,对女性的国家主体位置的执着回归,不能简单视为与宣传话语的贴近,而是携带着鲜明的社会主义妇女解放历程所赋予的历史经验和性别视角。我们很难说李莉的探索是足够自觉和成功的,但能否分辨出其作为文化资源的有效性却或关联着戏曲文化的时代意义,以及对戏曲这一民族文化形式的再想象。

---

① 2007—2016年,李莉担任上海越剧院副院长、院长职务。

# 泛区域非遗文化传承与发展的困境及其对策
## ——以梧州粤剧为例

王俊东　王　跃\*

**摘　要：** 梧州粤剧作为"南派粤剧"的主要代表,与广东粤剧一样都是独具特色的粤剧文化中不可或缺的重要组成部分,二者在粤剧申遗过程中都发挥了不可替代的作用。同时,梧州粤剧也是泛区域非遗文化的典型代表,虽然具有源远流长的泛区域发展历史,但是目前其传承与发展仍处于"游于城乡"——盛于乡村、隐于市井、守于剧团、传于校园的状态,面临着"内忧外患"——人才青黄不接、陷入传承与创新的误区、青年观众流失严重、缺乏全面的政策设计的困难局面,亟须各方相互协同、推陈出新,为梧州粤剧在当下的传承与发展提供助力,进而为此类泛区域非遗文化的现代传承与发展提供参考案例。

**关键词：** 泛区域非遗文化；游离；文化传承与发展；梧州粤剧

在大多数人的认知视野中,粤剧更多的是指广东粤剧,因而又被称为"广东戏""广府大戏""本地班",是广东地区最具代表性的戏曲艺术。但是殊不知至今仍传承着"南派粤剧"[①]特色的广西粤剧也是粤剧艺术不可或缺的组成部分。而梧州作为广西粤剧之始,是粤剧最早传入广西的地区,具有浓厚的粤剧氛围和广泛的群众基础,在其民间流传着"未看戏,先熟曲"的俗语。因此,梧州粤剧成为广西粤剧的主要代表,至今仍保留着"南派粤剧"的传统。然而现如今,梧州粤剧在粤剧领域中的处境却十分尴尬。一方面如前所述,通常意义上人们普遍认为粤剧就是指广东粤剧,殊不知作为"南派粤剧"代表的梧州粤剧也是其不可或缺的组成部分;另一方面,梧州市地处广西与广东交界处,远离首府南宁,经济实力有限,再加之广西本土戏剧种类繁多,如彩调剧、邕剧、壮剧和桂剧等,致使梧州粤剧作为世界性非遗文化的重要组成部分在广西本土戏剧领域中也只能处于非核心地带。因此,本文将此类身处非主流文化生发地的非遗文化定义为"泛区域非遗文化"。事实上,随着现代社会的发展,类似梧州粤剧的泛区域非遗文化还存在较多,它们的共同特点是自身都是该非遗文化的重要组成部分,并且保有自身的独特性,也具有较高的文化价值与社会价值,但是在其本地都处于非核心地带,甚至是边缘地带。因此,本文试图通过梧州粤

---

\* 王俊东(1995—　),艺术学硕士,中央社会主义学院学报编辑,专业方向：文化传播、民族文化艺术研究;(通讯作者)王跃(1993—　),艺术学硕士,湖南科技学院讲师,研究方向：艺术理论、旅游文化产业。

① 所谓"南派粤剧"只是学界从表演形式——文戏和武戏的角度来划分,并依据"下四府"粤剧擅长武戏传统来定义的,而广东粤剧在20世纪三四十年代经历城市化改革后,逐渐放弃了武戏传统,大量吸收文明戏,故以文戏见长。

剧这一泛区域非遗文化传承与发展问题的个案研究,来为该类泛区域非遗文化的传承、传播以及未来发展提供一些参考。

## 一、源远流长：梧州粤剧的泛区域发展史

粤剧从广东传入①梧州后,两地粤剧并不是毫无联系、独立发展的,相反梧州粤剧是在与广东粤剧的交流与互动中,形成了源远流长的泛区域发展史。

19 世纪 50 年代,梧州在内外部因素的综合作用下,粤剧得以从广东传入。首先,梧州优越的地理条件、经济条件和语言条件为粤剧的传入创造了良好内部条件。梧州位于广西和广东的交界处,且"扼浔江、桂江、西江总汇"。② 水控三江的梧州在清末成为"广西乃至西南诸省的出海口,往来香港、澳门的水上门户,商贾云集的内陆通商口岸,'商业之盛,实为全桂之冠'"③,在当时享有"小香港"的美誉。同时,梧州作为广西主要的白话地区,其语言体系与广东相通,能够最大限度地消除语言所带来的交流障碍。其次,当时的政治因素为粤剧从广东传入提供了外部条件。清咸丰四年(1854),粤剧艺人李文茂率领红船弟子起义,导致粤剧在广东被禁演,大量粤剧艺人流入广西。次年,李文茂率领广府戏班入梧州占桂平,建立大成国,广府戏子竞相登台献唱。起义失败后,众多粤剧艺人散匿于如梧州一样的白话地区。

19 世纪 60 年代至 20 世纪初期,粤剧在梧州进入平稳发展期,整体发展较为顺利,并慢慢兴盛起来。

这主要表现为广东戏班来梧州的数量和频率增加,演戏的场面较大。例如,清同治四年(1865)四月十二日,杨恩寿在梧州对岸的三角嘴(今河滨公园一带)停泊时,看到河岸边粤东天乐部的演剧盛况:"缚席为台,灯光如海。演《六国封相》,登场者百余人,金碧辉煌,花团锦簇"。④ 另外,清光绪二十三年(1897),梧州被辟为通商口岸,其商娱文化得到了快速发展,广东的粤剧红船班⑤得以经常进入梧州演出。⑥ 譬如,广东粤剧"过山班"⑦就经常来桂平的粤东会馆演出,演出的有"乐同群""得得声"等戏班,剧目有《风波亭》《八仙贺寿》等。这一时期虽然还未形成梧州本地班,但广府戏班来梧州的频繁演出,为其形成奠定了深厚的社会基础,同时这也是梧州粤剧平稳发展的一种缩影。

---

① 关于粤剧的形成地在广西还是广东,学术界曾有过争论,但主流的观点还是认为粤剧发源于广东。相关讨论参见曾宁、何国佳:《早期粤剧在何时何地怎样形成?》,《南方文坛》1992 年第 2 期;黄鹤鸣:《粤剧怎会形成在广西?——与曾宁、何国佳先生商榷》,《南国红豆》1995 年第 S1 期;关元光:《"粤剧的老根在广西"质疑——兼谈粤剧与邕剧的关系》,《南方文坛》1992 年第 5 期。

②③ 梧州市地方志编纂委员会编:《梧州市志·综合卷》,广西人民出版社 2000 年版,第 3 页。

④ 顾乐真:《广西戏剧史论稿》,中国戏剧出版社 2002 年版,第 93 页。

⑤ 以广东珠三角、广州为中心的广府粤剧旧称为"省港班""红船班"。参见张福伟:《桂系粤剧传承与发展》,《南国红豆》2014 年第 1 期。

⑥ 梧州市地方志编纂委员会:《梧州市志·文化卷》,广西人民出版社 2000 年版,第 3345 页。

⑦ 粤剧可分为两广流派,一是"下四府粤剧",旧称"过山班""落乡班";二是桂系粤剧,包含广西粤剧和邕剧。参见张福伟:《桂系粤剧传承与发展》,《南国红豆》2014 年第 1 期。

20世纪初期至20世纪中期,梧州粤剧不断改良、创新,进入发展的繁荣期。

首先,国内战争激起了广大粤剧艺人的爱国主义和民族主义情怀,促使众多广东戏班频繁来梧州进行义演,加速了梧州粤剧本土化的进程。例如,1909年和1910年,广东"志士班"曾两次来到梧州演出,"使梧州的观众耳目一新,趋之若鹜,场场满座,影响极为深远"。① 受其影响,梧州同盟会于1911年组建了"优者胜剧社"作为宣传革命的基地。后来,梧州粤剧本地班,如梧州工人剧社、新青年剧社也相继问世。② 其次,抗日战争时期,大量粤剧艺人停留,甚至后来留在梧州,壮大了粤剧艺人队伍,推动了梧州粤剧的创新与发展。譬如,薛觉先、马师曾、红线女和关德兴等人都先后停留梧州,以戏剧演出的方式进行抗日救亡宣传;易日洪、黎侠峰、李惠芳等人也在抗日战争胜利后留在了梧州。最后,新中国成立后,梧州不仅成立了专业粤剧团,还有众多业余粤剧团,并且"这些业余剧团演出场次不低于职业剧团。以藤县业余粤剧团为例,1950年至1959年时期该团上演剧目65个,演出六百多场次,观众达36万人"。③ 同时,梧州粤剧与广州粤剧也开始有了双向的互动与交流。例如,1957年,梧州市实践粤剧团首次跨省赴广州、佛山、肇庆等地巡回演出《白鸟衣》《双结缘》,其中《双结缘》是由"群打虎""救驾""写血书""乱府""义释"等排场组成,展现了众多难度较高的"南派特技",每到一地,都受到高度评价。④ 这一时期,在众多因素的综合作用下,梧州粤剧达到了发展的顶峰。

值得注意的是,自20世纪30年代薛觉先引进京剧北派,加上文戏流行、武戏日衰,"南派粤剧"艺术便日渐式微了。⑤ 也正是从这时候开始,梧州粤剧与广东粤剧开始走向了不同的道路。此前,广东粤剧只有省港班走的是城市路线,擅长文戏;广府班和"下四府"粤剧走的都是乡村路线,擅长武打戏。后来,广东粤剧从庙台、戏棚等场地转移到城市大剧场进行演出,受商业化市场的影响,全面吸收了京剧北派的文戏特色,逐渐放弃了粤剧的南派传统,以迎合城市观众的审美趣味;而梧州粤剧此时的观众群体仍然是以乡镇民众为主,因而延续着"下四府"粤剧的武打风格,一直将"南派粤剧"特色传承了下来。

20世纪60年代末后,梧州粤剧发展陷入低谷期,后来虽有短暂的复兴,但再也难以重现之前的辉煌,发展速度逐渐减慢,再次陷入低谷期,甚至停滞期。

"文革"期间,全省大部分粤剧团解散,只剩梧州市粤剧团,"至1969年,除梧州市粤剧团外,全自治区粤剧团尽行解散"。⑥ 这足以窥见梧州粤剧在此时期的困难,整个粤剧发展陷入低谷期。即使是"幸存"的梧州市粤剧团也从1962年原有一团、二团共有123名演

---

① 顾乐真:《广西戏剧史论稿》,中国戏剧出版社2002年版,第188页。
② 参见梧州市地方志编纂委员会:《梧州市志·文化志》,广西人民出版社2000年版,第3345页。
③ 李慧:《广西粤剧历史与现状刍议》,《艺苑》2016年第2期。
④ 参见梧州市地方志编纂委员会:《梧州市志·文化志》,广西人民出版社2000年版,第3345页;张福伟:《桂系粤剧传承与发展》,《南国红豆》2014年第1期。
⑤ 参见张福伟:《桂系粤剧传承与发展》,《南国红豆》2014年第1期。
⑥ 广西壮族自治区地方志编纂委员会:《广西通志·文化志》,广西人民出版社1999年版,第14页。

职员,到 1969 年直接缩编为一个团,只剩约 80 人,并且一度面临撤销。① 同时,剧团演出剧目也只能改编传统戏和创作现代戏,如《双结缘》《红岩》《女民兵》《百鸟衣》等,即使如此,梧州市粤剧团也没有完全放弃梧州粤剧的南派传统,始终在坚守。20 世纪 70 年代末,"文革"结束,由于大众压抑已久的观剧热情高涨,梧州粤剧有了短暂的复兴。但是自20 世纪 80 年代后,社会环境发生了重大变化——电影、电视等新兴娱乐形式已经深入人们的日常生活;现代交通工具的发展致使梧州的城市经济地位下降;城市化进程加快,文娱市场逐渐细分化和多元化,以及剧团体制改革等。这些都对梧州粤剧的现代发展造成了严重冲击,整个梧州粤剧的发展再次陷入低谷期。这时候,粤剧传入梧州已有 100 余年,在与广东粤剧的交流与互动中,始终未能找准自身的定位,突出自己的"南派粤剧"特色。进入 21 世纪后,梧州粤剧发展后劲明显不足,"南派粤剧"特色也因此未能得到充分发扬,难以与文戏特色突出的广东粤剧形成掎角之势,发展速度减慢,逐渐陷入停滞期,处于游离的状态,徘徊于城乡之间,以一种隐秘而缓慢的方式传递。②

## 二、游于城乡:梧州粤剧传承与发展的现状调查

笔者于 2019 年曾多次前往梧州进行田野调查,观看了不同区域、不同场次、不同主体演出粤剧的热闹场面之后,这些场面给笔者留下更多的是一种游离之感。这种文化游离正是当前诸多泛区域非遗文化的主要状态,主要表现为一种在场与疏离。换言之,梧州粤剧还未真正融入当代城市主流文化,未融于大多数民众心中,更多还是在特定的物理空间和想象空间中依靠长久以来的共同记忆和情感共鸣来激发大众出场参与,这也导致了梧州粤剧始终在城乡之间游离的现状。

(一) 盛于乡村

当前梧州粤剧乡村市场的繁盛实质上是相对于城市市场而言的,并且这种繁盛更多的是在特定时节在粤西乡村市场中呈现的,如"春班、秋班",③或者是有国家艺术基金的资助。从整个梧州粤剧发展史来看,可以说,梧州粤剧是生发于民间、发展于民间和繁荣于民间的,拥有深厚的乡村基础。尽管如今随着社会环境的快速变化和粤剧观众的整体老龄化,乡村的粤剧市场早已难以再现往日的兴盛,但是在众多乡村特定的民俗活动中,粤剧的地位仍然难以替代,它不仅具有娱乐、教化等意识形态的社会功能,还发挥着沟通神灵、驱灾避害和祈求神灵庇护的仪式作用。乡村演出一般是由当地较为富有的老板邀请梧州粤剧团进行的商业性演出或是由国家艺术基金资助的公益性演出。其一,就商业性演出来说,主要是邀请梧州粤剧团来表演,一般分为春班和秋班,春班则占绝大部分,演

---

① 参见中国戏曲志编辑委员会、《中国戏曲志·广西卷》编辑委员会编:《中国戏曲志·广西卷》,中国 ISBN 中心 1995 年版,第 404 页。
② 参见黄露、刘俊玲:《游离与重构:现代梧州粤剧发展研究》,《四川戏剧》2021 年第 11 期。
③ "春班与秋班"是依据时节来确定的演出时间。春班大约是在每年春节前后;秋班大约是在中秋节后。

出时间一般为 2—3 天,演职人员 40 多人,观众主要为当地村民和周围村庄的村民,以临时搭棚的形式开演,演出前后伴有鞭炮齐放,颇有节日气氛。① 其二,由国家艺术基金资助的公益性乡村演出一般为每月一次,演出规模、形式等与商业性演出相当,但是并非每年都能够轻易获得国家艺术基金。实际上,梧州粤剧乡村市场的兴盛并非意味着梧州粤剧真正融入了当地人的心中,更多的是在特定的物理空间和仪式空间中依靠共同的群体记忆和情感共鸣来实现文化的传递,因而整体呈现出了一种游离之感。

(二)隐于市井

现代城市的发展并没有带来梧州粤剧的再次繁荣,反而导致其观众流失、市场被分割、政府重视不足,陷入越来越边缘化的境地。梧州粤剧在城市之中除了会开展少数官方主导的公益性演出,在大多数时候都"隐匿"于街头巷尾之中,主要以私伙局、街戏和特殊载体留存的形式在场。事实上,它虽然始终能够以这些"隐秘"的方式在场,但仍难以消除游离之感,真正融入当代梧州人的心中。

首先,"私伙局"是梧州粤剧在城市中的主要存在形态。"私伙局"原指"粤语方言区对以自娱自乐为主要目的的粤剧、粤曲、粤乐民间社团的统称,与京剧的票友组织相似。"② 它与专业的粤剧团不同,是当地群众自发组织的,不拘泥于形式与地点,不需要职业戏装,只要有伴奏就可以随时开嗓演唱。目前,梧州的"私伙局"大多是隐于市井之中,有 10 多个,如"群艺馆曲艺队、云龙曲艺队、大同曲艺社"等。它们大多因地结社,组织架构齐全,成员大部分来自各行各业爱好粤剧的退休中老年群体,并且定期在一些固定的私人场所之中演出。它们有的纯粹是为了自娱自乐,有的是以教学和表演传承为目的。其中,自娱自乐为主的"私伙局"成员以业余粤剧爱好者为主,并且大多是跟着光盘和录音带自学而成,极少有人经过系统学习;以教学和表演传承为主的"私伙局"则有专业粤剧演员参与指导。简而言之,这些"私伙局"在大多数时间都是属于粤剧爱好者群体内部的自我娱乐,未能真正登上城市舞台进而成为城市主流文化的重要组成部分。

其次,"街戏"是梧州粤剧在城市中存在的又一形态。"街戏"(又称"神功戏")是早期粤剧的一种生存方式,又是每逢各种民族节庆活动,常在街边演出的酬神戏,如《仙姬送子》《六国大封相》等,兼具娱神和娱人的功能。现代"街戏"不仅在内容形式上有了些许变化——演出场地已经从街边,扩展到公园、广场等公共休闲场所的角落中,演出内容也不再有严格的限制,而且其核心内涵已经转变为自娱自乐,成为民间粤剧爱好者释放演剧和观剧热情的主要形式之一。从此种程度上来说,"街戏"由于演出主体也是一些民间社团或非正式的兴趣社,也可以说是"私伙局"的一种特殊形态。总的来说,"街戏"的演出形式较为简单,不需要搭台,也不需要复杂的妆发,只需几位演员和基本的乐器即可开嗓演唱。虽然"街戏"是在一些公共休闲场所的角落演出,但是其演唱者和观众主要还是爱好粤剧

---

① 相关数据是由笔者于 2019 年 11 月 14 日前往梧州粤剧团调研所得。
② 宋俊华:《私伙局与粤剧社区传承》,《佛山科学技术学院学报》(社会科学版)2021 年第 3 期。

的中老年人,仍属于粤剧爱好者群体内部的自娱自乐,难以引起主流大众的关注和认同。

最后,音像店、报亭等都是梧州粤剧在城市中留存的特殊载体。在骑楼旧街上,一些城市早已淘汰、不见踪迹的旧音像店藏匿于梧州城市的角落里。这些旧音像店大多是以售卖电影光盘为主,但也会售卖一些粤剧名曲名戏光盘。这些粤剧光盘大多被放置在店中最深处角落的光盘架上,若非专门寻找,一般人难以一眼看到。另外,传统的报亭也是梧州粤剧在城市留存的另一重要载体。现代梧州城市的发展导致报亭的数量也急剧减少,仅存的几个报亭也是散落于城市的各个街角处。报亭中错落有致的报纸和杂志后边"隐秘"地摆放着一些粤剧经典曲目光盘,这些不起眼的光盘很容易被来来往往的行人所忽略。总之,梧州粤剧虽然在城市中的留存载体可能不止这些,但是它们大多在城市不起眼的地方以自己的形式在场,隐秘而缓慢地传递着粤剧文化。

### (三)守于剧团

从源远流长的梧州粤剧发展史来看,专业剧团无疑在梧州粤剧的传承与发展中发挥了不可替代的作用。即使是在"文革"期间,作为全区唯一保留的梧州市粤剧团也始终在坚守着,才没有使粤剧从梧州消失。现如今,随着城市化的发展,梧州对于文化保护的重点集中于本土的地方戏上,如牛娘戏、牛歌戏和鹿儿戏等,对于外来的粤剧缺乏足够的重视。至今,在梧州博物馆、地方档案馆、市图书馆中有关梧州粤剧的相关资料都相对较少,甚至是在政府的戏曲发展规划中都少见粤剧的身影。可以说,梧州粤剧能够传承和发展至今,无疑是梧州粤剧团扛起了粤剧保护和传承的大旗。梧州粤剧团作为当地唯一的专业剧团,虽然经历数次改制后,已经与梧州市歌舞团、梧州市演出公司合并成为面向市场的梧州市演艺有限责任公司,但仍然是梧州粤剧传承的主力军。即使是当前正面临严重的生存问题,特别是在人才流失严重、演出上座率低的情况下,它依然努力地通过商业性演出、公益性演出、比赛演出和建立梧州粤剧文化博物馆等多元化方式坚守着,这才使得梧州粤剧如今依然能够有机会在粤剧舞台上展现自己,呈现出一种游离之态而非直接消失。

### (四)传于校园

随着粤剧艺人和观众的逐渐老龄化,培养粤剧传承人迫在眉睫,而青少年无疑是首要的培养对象。因此,梧州粤剧的传承主要集中在校园。同时,因为学习粤剧存在年龄限制,依托高校进行传承存在较多困难,所以当前校园传承的重点在中小学,并以"戏曲进校园"的方式进行。首先,在中小学校园传承方面,梧州主要通过名师编教材、名师带学徒和举办比赛等方式来全面开展粤剧传承工作。例如,2015—2017年,就有20多名粤剧专家深入校园进行专业指导,200多名音乐老师得到系统培训,再通过音乐老师以点带面进行推广,128个学校开设了戏曲课堂。同时,梧州市还通过"探索'兴趣为先、菜单服务'模式,引导孩子们看戏、听戏、学戏、唱戏、爱戏"。[①] 这些措施客观上营造了浓厚的粤剧校园

---

① 吴凌平、潘登:《梧州:争当广西"戏曲进校园"排头兵》,《广西日报》2017年5月22日,第1版。

文化氛围,为粤剧的传承注入了新鲜的血液,但是这些学生大多还是将粤剧作为一种兴趣爱好,距离真正走上职业道路,实现粤剧传承还较远。其次,梧州市演艺有限责任公司与广西艺术学校联合办学,定向培养粤剧传承人,这是梧州粤剧校园传承的另一形式。这些专业班级为全日制的中专教育,学制为三年,每年招生为20人左右。从第一至第五学期,学生在学校学习文化课程;第三至第六学期,学生前往梧州市演艺有限责任公司实习,毕业后由其安排工作。① 但事实上据笔者向梧州演艺有限责任公司了解,这些学生毕业后能够真正在剧团坚持学习粤剧的并不多,大多还是流向广东或是转行了。如上所述,粤剧的校园传承只能说是培养了一些年轻的粤剧爱好者,即使是定向培养的专业学生,离成为职业的粤剧演员也还有很长的路要走。因此,当前粤剧的校园传承仍未解决粤剧传承的根本问题,要改变梧州粤剧的游离状态依然任重而道远。

## 三、内忧外患:梧州粤剧传承与发展的现代困境

梧州粤剧作为一种泛区域非遗文化,虽然历经100余年的传承与传播,但是仍未能真正融入当代梧州人的心中,更多的是依靠共同的社会记忆和情感共鸣保持在场,才避免消失。事实上,当代梧州粤剧的传承和发展正面临"内忧外患"的局面,不仅人才青黄不接、陷入传承与创新的误区,而且青年观众流失严重、缺乏全面的政策设计。

(一)人才青黄不接

人才是泛区域非遗文化传承和发展的根本所在。随着粤剧艺人的衰老,人才的青黄不接成为制约当前梧州粤剧发展的主要因素。而造成这一问题的原因主要有两个。一是人才的流失。现代交通的发展,导致水控三江的梧州经济地位下降,梧州城市发展远没有广东地区发达,并且粤剧在广东地区的发展较为成熟,促使大量梧州粤剧艺人流向广东。梧州粤剧第三代传承人钟杏沂②也表示,人才流失是目前粤剧最突出的问题,而且粤剧演员培养"时间长、坚持难、要全面",因而人才的流失对粤剧发展来说无疑是致命的。二是人才培养问题。从梧州粤剧的发展史来看,粤剧人才的培养在很大程度上依赖广东粤剧艺人的帮助,始终未能形成自己成熟的人才培养模式。正如梧州演艺有限责任公司总经理霍雄光称,囿于人才培养周期长、难度大、成本高、易流失等问题,当前他们的演员主要是通过社会招募。尽管近年来他们开始和广西艺术学校定向培养少量年轻演员,但短期内难以有成效。可见,当前梧州粤剧仍然在探索人才培养模式,同时演员还存在外流现象,导致人才的结构性矛盾十分突出。

(二)陷入传承与创新的误区

泛区域非遗文化由于身处非主流生发地,容易陷入传承与创新的误区,即不分主次地

---

① 《梧州市演艺有限责任公司招生》(与广西艺术学校联合办学),参见梧州市演艺有限责任公司微信公众号2020年8月5日推文。
② 钟杏沂,梧州粤剧艺术家潘楚华的外孙女、梧州粤剧市级传承人。

全盘继承,仅限于非遗文化本体的创新。对于梧州粤剧而言,一是"南派粤剧"特色未能得到充分发扬。自从20世纪30年代开始,广东粤剧因自身发展环境的改变,逐渐放弃武戏传统,主攻文戏,这也就导致如今广东粤剧中难以看到豪迈奔放的武戏;而梧州粤剧一直以来扎根乡村市场,拥有深厚的群众基础,一直传承着粤剧的武打传统,避免了"南派粤剧"特色的消失,也保持了粤剧的完整性。因此,"南派粤剧"特色理应成为梧州粤剧传承的重点,并加以发扬,这不仅是保持粤剧完整性的必要措施,也是形成梧州粤剧特色的路径之一。但是梧州粤剧在实际的传承中未能将"南派粤剧"特色作为重点,而是不分主次地继承了粤剧的文戏和武戏传统,并且武戏传统仅由专业剧团——梧州粤剧团传承,在文戏盛行的当下,"南派粤剧"特色被遮蔽了。正是因为如此,当地民众才产生了梧州粤剧和广东粤剧毫无区别的错觉。这一点也从笔者在梧州当地的私伙局中得到了证实——"梧州粤剧和广东粤剧没有什么区别,都是一样的。"①二是缺乏多维度的创新,形成"梧州特色"。事实上,在粤剧传入梧州的100余年里,众多粤剧艺人都在不断进行着继承、改良和创新,梧州粤剧也确实有过辉煌。但是在当下这个变化莫测的现代社会,梧州粤剧却始终难以摆脱游离之态,深入当代梧州人的心中。不可否认,梧州的粤剧艺人也进行了一些本土化创新,创作了一些诸如《风雨骑楼》《西江龙母》《抉择》等优秀的粤剧作品,但这些本土化创新大多集中于粤剧本体的创新,主要吸纳了一些地方历史人物、地方风物等本土元素,并没有在社会变迁的背景下融入现代元素进行多维度的创新。这也印证了一些学者对梧州粤剧创新的观点——"梧州粤剧的内容创新不止于剧本创新,其他因素也应该成为内容优化的对象。"②因此,未能充分发扬"南派粤剧"特色和缺乏多维度的创新也成为当代梧州粤剧传承与发展的主要困境之一。

(三)青年观众流失严重

随着传统社会向现代社会的转型发展,泛区域非遗文化传承与发展面临的主要困境之一就是观众的流失。对于梧州粤剧而言,观众的流失主要表现为青年观众的流失。这是因为一方面,近年来,戏曲进校园活动取得了一定成效,培养了一批青少年观众;另一方面戏曲观众的老龄化产生了较多中老年观众。但对面向现代市场的梧州粤剧来说,最具消费力的青年群体才是其观众主体。戏曲进校园活动面对的主要是中小学,对于这些青少年来说,自己本身缺乏消费力,并且粤剧对于其更多的是作为一种课余的兴趣爱好,在梧州这种经济欠发达城市也难以吸引其家长为这一爱好持续"买单"。同时,从梧州粤剧发展史来看,大多数中老年观众未形成付费观剧的习惯,并且多将粤剧作为一种兴趣爱好,沉浸于自娱自乐之中。然而,作为社会中最具消费力的青年群体,一方面过于偏爱现代社会中短平快的大众文化;另一方面对于非主流的粤剧表演大多是抱着猎奇心理前去观看,往往是走马观花,难以进行深度接受,进而形成文化认同,这就导致商业性粤剧演出

---

① 相关资料来自笔者在梧州调研时对大同曲艺社成员的访谈整理所得。
② 黄露、刘俊玲:《游离与重构:现代梧州粤剧发展研究》,《四川戏剧》2021年第11期。

票房惨淡。简言之,青年观众的流失使得梧州粤剧在当代社会缺乏持续性的发展动力。

### (四)缺乏全面的政策设计

泛区域非遗文化在本区域属于外来文化,大多处于非核心地带,甚至边缘地带,容易被当地政府所忽视,导致其传承与发展缺乏强有力的外部支撑。对于梧州粤剧而言,尽管近年来政府对其发展有所关注,开展了诸如戏曲进校园、广西粤剧节等活动,也发出了"梧州粤剧向东行"的倡议,取得了一定的成效。但是作为传入梧州100余年的粤剧,政府对其重视依然不足,始终未针对粤剧发展作出全面的政策设计。笔者从梧州市人民政府和梧州文化旅游广电局等政府网站上也未发现相关针对促进粤剧发展的政策性文件,网站上大多是一些宣传性的新闻报道和发展倡议,如《大型现代粤剧〈抉择〉在京演出》《文新广电局:以粤剧为纽带推动文化"东融"》等,并且一些倡议也缺乏具体的落实措施。这主要是因为梧州地方戏曲众多,一直以来政府都将文化保护的重点放在了本土戏曲上。正如有学者曾言:"无论是梧州博物馆、档案馆乃至图书馆中对于梧州粤剧的发展记录都少之又少,对于地方戏曲的介绍规划中都少见梧州粤剧。"①另外,从笔者对梧州演艺有限责任公司(原梧州粤剧团)的调研情况来看,对于梧州唯一的专业粤剧团,政府部门除了每年给予部分资金资助外,未能在人才培养、核心观众培养、市场拓展、对外交流等方面提供全面、有效的扶持。

## 四、推陈出新:当代梧州粤剧传承与发展的对策思考

粤剧传入梧州已有100余年,在经历了整个社会的全面现代转型后,梧州粤剧在当代社会呈现出一种游离之态,面临着内忧外患的局面。如何推动梧州粤剧在当代社会的传承与发展已经成为当前梧州文化社会中的重要命题;而推陈出新应该成为其传承与发展的根本原则。在此基础上,梧州粤剧在当代社会的传承与发展离不开政府、梧州粤剧团和民间社团等多方力量的相互协作、共同努力。

### (一)从历史中把握现实,彰显"南派粤剧"特色

习近平总书记在致第二十二届国际历史科学大会的贺信中曾提到:"重视历史、研究历史、借鉴历史,可以给人类带来很多了解昨天、把握今天、开创明天的智慧。"②因此,从历史中把握现实,可以让我们以史为鉴,开创未来。对于梧州粤剧而言,它在当代社会的传承与发展也必须立足于源远流长的泛区域发展史,从历史中把握现实,将梧州粤剧的南派特色发扬光大,走差异化发展之路,形成"梧州特色",这不仅能改变当前梧州粤剧与广东粤剧毫无区别的错误社会认知,更是对粤剧艺术的一种补充与拓展。首先,梧州粤剧团

---

① 黄露、刘俊玲:《游离与重构:现代梧州粤剧发展研究》,《四川戏剧》2021年第11期。
② 《习近平致第二十二届国际历史科学大会的贺信》,《人民日报》2015年8月24日,第1版。

作为梧州唯一的专业剧团应主动扛起传承和发展梧州粤剧的大旗,在剧目创作、日常宣传和人才培养等方面有意识地突出表现武戏传统,逐步树立起梧州"南派粤剧"的旗帜。其次,政府相关部门应对梧州粤剧发展史中"南派粤剧"特色内容给予关注和突出,并在相关的宣传实践活动中予以贯彻落实,如在戏曲进校园活动中,对梧州粤剧所承继"南派粤剧"的武戏传统与广东粤剧的文戏传统进行比较说明,并在实际教学中突出"南派粤剧"特色,从而逐步在校园中营造"南派粤剧"氛围。最后,作为民间力量主体的粤剧社团也应发挥余热,力所能及地学习粤剧武戏,努力宣传梧州粤剧的南派特色,在改变自己错误认知的基础上,向社会大众宣扬"南派粤剧"特色。只有多方力量相互协同、共同努力发扬梧州粤剧的南派特色,才能逐渐改变梧州粤剧与广东粤剧别无二致的错误社会认知,进而才有可能形成"梧州特色"。

### (二)建立稳定长效的粤剧合作交流机制

梧州粤剧作为泛区域非遗文化,必须与粤剧的主流生发地建立官方或民间的、稳定长效的合作交流机制,如"粤港澳桂大湾区"、粤剧文化发展大会等,以便相互学习、相互促进,共同推动粤剧艺术的发扬光大。基于这些合作交流机制,首先,在人才培养方面,梧州粤剧可以与广东粤剧,甚至是在粤港澳框架内,开展联合举办粤剧进修班等合作办学形式,相互学习、共同成长。从中,梧州粤剧就可以学习到广东粤剧人才培养的先进经验,完善现有人才培养体系,逐步探索出符合自身特点的人才培养模式。当前,梧州粤剧在与广西艺术学校联合办学的基础上,可以借鉴广东粤剧发展经验,拓展粤剧教育普及范围,推动粤剧进入职业院校、高等院校,并依据不同院校层次因材施教。譬如,在有条件的高校建立粤剧研究中心,着重培养粤剧理论研究人才;在职业院校,可以进行专业化粤剧演艺人才的培养。其次,在粤剧艺术创新方面,梧州粤剧在剧本创新之外,还可以借助这一合作交流机制,结合自身实际,先学习广东粤剧的先进创新经验,甚至以后实现双方的合力创新。例如,当前,梧州粤剧就可以大胆结合自身特色改编粤剧电影、粤剧动画片等多种形式的作品,并利用现代科技提升观剧体验和传播效果。最后,在群众基础夯实方面,梧州粤剧可以通过这些合作交流机制联合开展官方或民间的群众性粤剧活动,如粤剧(业余)大赛、粤剧身段名家教、粤剧票友演唱会等,特别是要设计一些能够符合年轻观众审美、吸引年轻观众参与的活动,进而在全社会营造粤剧文化氛围。当然,这些合作交流机制的建立离不开政府、专业剧团、民间社团和广大受众的共同支持、参与和维护。

### (三)立足本土传承,面向东盟传播

当前众多泛区域非遗文化呈现游离之态的重要原因就是它未能与本土文化深度结合。针对梧州粤剧而言,首先,要让粤剧与梧州城市文化相结合。梧州自汉代建城,至今已有2 000多年的历史,拥有丰厚的历史文化资源,如骑楼城、神话传说、文化公园等,这些都能成为粤剧作品创作的不竭动力之源。同时,在梧州城市文化建设中有机融入粤剧元素,如脸谱、唱腔、人物等,不仅能够加强粤剧与梧州的互动,提升城市文化内涵,而且能

够营造粤剧文化氛围,为粤剧受众的培养创造条件。其次,利用区域优势,面向东盟传播。梧州作为"八桂门户",临近东盟,地理位置上的优势、"一带一路"建设和优越的历史文化条件,使得东盟可以成为梧州粤剧走出国门的第一站。当前,广西高校与东盟国家已经联合创办了6所孔子学院,①搭建了中国—东盟博览会、中国—东盟商务与投资峰会、中国—东盟文化论坛等重要的区域性合作平台,②而这些都能成为梧州粤剧向东盟国家传播的重要渠道,为打造梧州粤剧文化品牌提供了外部条件。

（四）融入文旅产业,进行价值转化与创新

当前,在文旅融合的时代语境下,文化资源与旅游产业有机结合不仅能够使诸多传统文化资源得以实现创造性转化,而且能够进一步推动它在现代社会的创新性发展。对于梧州粤剧来说,传统的粤剧文化形式较为直观、单一,难以吸引从小缺乏粤剧文化熏陶的当代年轻人参与其中,融入文旅产业进行价值转化和形式创新或许是其破除当前传承与发展困境的有效路径之一。譬如,梧州粤剧在与旅游业的结合中,可以着力打造沉浸式粤剧空间,利用现代科技手段,强化大众的文化体验感,使得大众在轻松自由的旅游氛围中感受粤剧文化的魅力,进而实现粤剧文化资源的价值转化与创新。具体而言,梧州粤剧可以借鉴广东粤剧的先进经验在梧州群众艺术馆、粤剧文化博物馆或者部分旅游景点之中设立粤剧服装体验、粤剧唱腔体验、画戏曲人物脸谱或互动影院等多元文化体验板块,将传统单调乏味的粤剧表演形式,转化为能够吸引当代大众,特别是青年群体积极参与的体验式文化形式,进而实现粤剧文化的多元创新表达和文化资源的价值转化,乃至创新。同时,我们也需要警惕部分商家一味追求经济利益,做出损害粤剧文化内涵的短视行为,当然这也需要政府、专业剧团和民间社团等多方群体加以引导、规范和监督。

梧州粤剧作为一种泛区域非遗文化,虽然历经100余年的传承和发展形成了源远流长的泛区域发展史,但是在现代社会中却始终游于城乡之间,呈现一种游离之态,面临着内忧外患的两难局面。因此,当代梧州粤剧的传承与发展应在坚持推陈出新的根本原则下,正确认识并把握其作为泛区域非遗文化的一般性与独特性,强化非遗文化的一般性特征,彰显其泛区域特色,走差异化发展之路。首先,从历史源头入手,厘清其发展脉络,为其可持续发展强基固本;其次,聚合政府、专业剧团、民间社团和社会大众等多方力量,充分挖掘、利用各方资源,特别是粤剧主流生发地的资源,多管齐下、相互协作、共同推动;最后,基于当前社会现实,利用现代科学技术,实现梧州粤剧在当代社会的创造性转化和创新性发展。对梧州粤剧的个案研究不仅为此类泛区域非遗文化的现代传承与发展提供参考实例,还为研究社会转型中的非遗文化提供了一种新的视角。

---

① 参见王恒华:《广西粤剧在东盟国家的传播研究》,《广西民族师范学院学报》2021年第6期。
② 陈建平:《共生视域下"中国—东盟戏剧命运共同体"的建构》,《新疆艺术学院学报》2018年第1期。

# 传统相声衰落原因之探讨

李 戈*

**摘 要**：传统相声是人民大众日常生活最喜闻乐见的艺术形式之一，在现今社会日趋走向衰落。本文就传统相声艺术在当今社会逐渐走向衰落的内因与外因进行分析：在内因方面，主要有相声艺术的自身局限、行内传统观念的束缚、文化底蕴的逐渐丧失、口头文学的地域性限制四点原因；在外因方面，主要有时代变迁与商品化特性、讽刺性本质与歌颂性功能、粗俗与文明的博弈、小剧场与大舞台的取舍四点原因。本文认为，发展传统相声艺术，需要在摒弃商品化观念与拜金主义的同化，继续以讽刺作为作品的核心灵魂，回归小剧场并为平民百姓服务。

**关键词**：传统相声 · 衰落 · 内因 · 外因

在关于相声方面的著述中，已有文献多数是在相声艺术史追溯和探源、相声行内的逸闻趣事解密、相声名家表演的经典段子，表演技巧等方面着墨甚多。而关于传统作品在当今的受众体、现在所面临的困境和局限、衰落原因和发展原则等问题的探讨则是美中不足。在科技高速发展的今天，许多传统艺术似乎都被商品化的东西所取代，而这一趋势又在不断增强。2006年，相声、中国象棋、全聚德挂炉烤鸭技艺等48项传统文化、技艺被列入首批北京市级非物质文化遗产名录。这意味着这些传统艺术的受众量逐渐减少，也许会面临失传的可能。作为当代青年人的我们，应当去了解我国传统艺术的发展脉络，学习更多的传统文化知识，在前辈们投注精力尚少的领域着力探究，并为这些先祖们留下的文化遗产进一步发扬传承尽一份自己的力量。

王国维在《宋元戏曲史》中曾言："凡一代有一代之文学：楚之骚、汉之赋、六代之骈语、唐之诗、宋之词、元之曲，皆所谓一代之文学，而后世莫能继焉者也。"[①]这一著名论断在后世无数学者的笔下被反复引用。由此可看出，当民间文学经过文人的雅化，反复润色而成为庙堂艺术之时，想要赓续这种文学创造性的文人就不得不再次向民间探索，从口头传统汲取营养，造就一代之文学。每一种艺术都有其发展的渊源，《相声溯源》中就曾将相声追溯至周秦时期的"优戏"和"优谏"，并提出"相声的可证之史较短，可溯之源却很长"。[②]而这门艺术发展至今，逐渐走向衰落，势必有其原因，本文着重从内因和外因两个方面进行探讨。

---

\* 李戈，男，企业宣传文化工作者。
① 王国维：《宋元戏曲史》，中华书局2011年版，第1页。
② 侯宝林、薛宝琨、汪景寿、李万鹏主编：《相声溯源》，中华书局2011年版，第7页。

## 一、传统相声衰落之内因

传统相声是在一个漫长的历史阶段，吸收了各种艺术和生活的营养逐渐形成的。同所有的民间艺术一样，传统相声有它的集体性、口头性、变异性和传承性的特点，一般没有专业作者，也没有固定的文学底本，所有传世的作品往往都是经过了无数艺人的实践，经过了观众的选择、比较，最后才成为臻于成熟的作品。相声界中有一句名言：相声的可证之史较短，可溯之源却很长。由此可知，这门艺术形式有着外行难以介入的自身发展系统和传承方式。虽然艺人们可以凭此进行自我保护和独家传授，但随着历史的发展，这些固有的传统也呈现出许多局限。

### （一）相声艺术的自身局限

总体而言，相声属于"吃开口饭"的职业，主要以制造笑料作为自身创作的内容。由于作品的创作最终是要走向表演，而并不是提供受众阅读性文本，其题材必须要大众化，其篇幅必然要短小精悍。而这一特点又一定程度上限制了创作的文学性的延伸，如文本创作难以架构曲折的情节，设置的故事往往易落俗套，限制了创新性的发挥。

相声艺术可证之史始于清末，演员有落第文人、八旗子弟和无生计的穷人等。他们在天桥一带撂地卖艺，目的就是为了博得观众的笑声，所以艺人们十分看重表演效果，大多呈现出的形象是怪异、颠顸、愚傻，这一特征从许多天桥艺人的名字中就可以看出来。如出现于清末咸丰、同治、光绪年间的第一拨天桥"八大怪"，一般是指穷不怕、醋溺膏、韩麻子、盆秃子、田瘸子、丑孙子、鼻嗡子、常傻子等八位艺人。[①] 取这些名字一为便于记忆，二为逗得观众一笑，因为只有观众"咧了瓢了"，才能把钱给艺人们，艺人们的生活才得以维系。艺人们也因而在相声的创作中只顾重视笑料包袱的编织，而忽略了文学性的润色。这主要表现在解放前，相声不让女性听，因为这些相声段子的内容不适合女性听，许多段子的表演都带有演员撂地卖艺的"俗"气，为博得笑声不得不使用一些"荤口"，抑或是"脏口"。但这种撂地艺人的"俗味儿"，这种小市民的形象，极度抒发"小我"的个人感受的表演特点恰恰是这门艺术得已拥有广泛受众的基础。

一门艺术的传统一旦形成，就难以被打破。师徒的传艺方式是口耳相传，后辈艺人对于作品往往是按图索骥，二度创作余地狭小，这一影响持续到现今，在单口相声的表演中显现得尤为突出。如对刘墉、包拯、和珅、乾隆等历史人物的刻画，因其表演风格借鉴了评书的特色，可以看出说书人和相声表演者所刻画的人物在不同的小说中基本无变化，人物特点尽是扁平性的，毫无个性可言，难以展现人物的真实性。现在的思想可以说与清代毫无区别。时代进步了，思想观念仍然陈旧。

---

① 张次溪：《天桥丛谈》，中国人民大学出版社2006年版，第127—134页。

## (二) 行内传统观念的束缚

相声属于江湖上的行当。在外奔走去谋衣食，必然要了解江湖上的事和规矩。行走江湖的人主要分为"风""马""雁""雀"四大门，还有"金""皮""彩""挂""评""团""调""柳"八小门。各行当的行话称为"春典"，江湖之人不论哪行哪业，都要先学春典，然后才能吃生意饭，江湖艺人们自称"老合"。曾有艺人老前辈说过："能给十吊钱，不把艺来传。宁给一锭金，不给一句春。"①足可看出，行当的规矩是不能轻传于人的，江湖人调侃的春典，总计不下四五万言，是外行人难以进入的庞大语言体系，如管男子调侃叫"孙食"，媳妇叫"果食"，老太太叫"苍果"等。由此可以推之，这些行当的自身封闭性和保护性太强，必然会导致与外界新鲜行当接触甚少，由此限制了创作的多样性，有时还会陷入"自语"的境态。

在江湖的行当里，拜师学艺是最常见的传艺方式。行内曾有一句老辈传下来的话，叫做"无师不传，无祖不立。"拜师学艺成为门内人需要的一套必走的程序。首先要立契约，在梨园界也称为"关书"，这是师徒关系的凭据，必须得到双方的认可。第二步是举办仪式，摆香案，设祖师爷牌位，悬挂师承系统名单，主持人焚香跪拜后，宣读"关书"，然后行拜师礼。北方曲艺界称拜师仪式为"摆知"，如相声界必须有引师（介绍人）、保师（保证人）、代师（代笔人）三师俱全才可以正式拜师。跟师傅学艺，主要的授业方式是口传心授，一招一式必须严格按照师傅的指点要求，否则稍有差池，就免不了皮肉之苦。学艺期满可以出道之时，还要举办谢师仪式，出道后要为师傅做三年零一节的"长工"，之后才可以遇事自我决断。恰恰是这长时间的程式化授艺方式束缚了徒弟的自主创作，所以传统相声早期的几百段一直流传到现在，其表演方式和包袱的编织几乎毫无变化，这些段子成为一代又一代从艺者谋生的资本。但时代在飞速地发展，许多旧有的段子今天已失去了它大部分的光彩，我们今天的受众不具备这些作品应有的语境背景。所以这些传统作品只能逐渐成为研究者皓首穷经的资料。

云游客在《江湖丛谈》里提到："凡是江湖艺人，不论是干哪行儿，都得有师傅，没有师傅是没有家门的，到哪里也是吃不开的。就以说评书的艺人说吧，他要是没有家门，没拜过师，若是说书挣了钱，必有同行的艺人携他的家伙。携家伙的事是：同行的艺人迈步走进场内，用桌上放的手巾把醒木盖上，扇子横放在手巾上，然后瞧这说书的怎么办。如若说书的人不懂得这些事，他就把东西物件，连所有的钱一并拿走，不准说书的再说了。如若愿意干这行儿，得先去拜师傅，然后再出来挣钱。生意人携家伙的事，在我国旧制时代之先是常有的事，不算新鲜。"②早期的行内排外性是非常明显的，只允许行内人吃这碗饭，必然难以出现"百花齐放、百家争鸣"的文艺大繁荣的局面，所得的只是宗派林立，相互倾轧，传统的"绝活"渐渐失传。

---

① 连阔如：《江湖丛谈》，中华书局 2010 年版，第 1 页。
② 连阔如：《江湖丛谈》，中华书局 2010 年版，第 240 页。

### (三) 文化底蕴的逐渐丧失

文化底蕴和内涵的缺失是一门艺术最终走向衰败的症结所在,早期的相声表演艺术家刘宝瑞,他的代表作如《连升三级》《黄半仙》《君臣斗智》等作品都是文学性非常强的作品,对包袱笑料的设计都是层层铺垫,三翻四抖引人发笑,笑后仍觉余音绕梁。另一位名家侯宝林为相声的"清洁性"工作做出巨大的贡献,相声在解放初期曾有过一段低迷期,留给观众的印象就是俗不可耐,在此情况下,1950年1月19日,由孙玉奎、侯宝林等人发起,在北京成立了"相声改进小组"。树起相声改革的大旗,拟出改革的方案、步骤,一面改进,一面实习,组织了相声大会的演出,所有的收入都作为演员的生活费。成立识字班,消灭文盲,进行时事教育,"相声改进小组"不但受到相声演员们的拥护,也得到包括老舍先生,语言学家吴晓铃、罗常培等人的支持和帮助。① 相声因此才被从粗俗的死胡同中解救出来。

侯宝林,1917年出生于天津,因家境贫寒,四岁时被舅舅张全斌从外地送到北京地安门外侯家。其养父在涛贝勒府当厨师,从懂事起,侯宝林就饱尝了城市贫民生活的艰辛。1929年,他刚刚十一岁,就拜阎泽甫为师,学京戏。整天打杂、烧水、做饭、看孩子。解放后,侯宝林有机会为中央领导人演出,他感觉自己和其他人一样翻身做了主人,可以开始自己的新生活。于是,他大力创作新作品,结合时代要求,既摆脱了低级庸俗的趣味,又给观众带来了无尽的欢笑。② 如他创作的《婚姻与迷信》中的关于夫妻入洞房片段:

甲:自己的被褥没权利动。

乙:谁给铺床啊?

甲:请来全和儿人铺床。

乙:噢,铺床。

甲:新里儿,新面儿,新棉花,里面儿三新的被褥,里面躺着多舒服啊!

乙:是啊。

甲:这里面弄好些障碍物。

乙:什么障碍物啊?

甲:褥子里絮的有核桃、圆圆、枣、栗子、花生。你说那玩意儿硌得慌不硌得慌啊?

乙:你说絮这些东西都干吗用呢?

甲:还有说词呢!

乙:噢,这还有说词啊?

甲:哎。

乙:核桃?

---

① 薛宝琨:《侯宝林评传》,中国社会出版社2005年版,第29—31页。
② 薛宝琨:《侯宝林评传》,中国社会出版社2005年版,第29—33页。

甲：唉,和和美美。
乙：和和美美的。
甲：哎。
乙：噢,圆圆呢?
甲：圆圆满满。
乙：噢,圆圆满满的。那个枣跟这个栗子呢?
甲：早立子嘛。
乙：怎么讲?
甲：早点生下小孩来,活了,就叫立住,早立子。
乙：早立子是这么讲,那么花生呢?
甲：更理想了。
乙：怎么?
甲：也别净生男孩儿,也别净生女孩儿,得花搭着那么生。
乙：花搭着生啊。
甲：那玩意儿由得了谁啊!
乙：说的是啊。
甲：你说这不纯粹是迷信嘛!
乙：可不是迷信嘛!
甲：青年男女结婚以后,你不搁花生它也照样生孩子呀!
乙：是啊。
甲：你把我弄花生地去也生不了啊!
乙：咳!①

这类相声既无"脏口",意义又积极向上。传统相声中对口相声的表演形式居多,以"一头沉"为主,演员可以跳进跳出,不固守一个角色。相比于这类优秀的相声,今天崇尚拜金主义和商品化环境下催生而成的相声作品只能是简单的笑话的罗列和堆积,整个作品的结构性难以缜密,缺乏充实的故事内容,更谈不上回味,甚至作品内容都离题万里,演员往往只将相声作为以笑牟利的单一载体。在表演形式上则多会运用子母哏或群口或相声歌舞剧这几类表演形式,或是以反复切换视角表演不同的情景,形式类似于舞台短剧与小品的表演模式,失去了传统相声以语言组织包袱的特性,逐渐形成了音乐舞蹈为主体,语言表达为过渡的表演模式。长久下来,必然导致艺术性的丧失。

(四)口头文学的地域性限制

作为口头文学类型,其最大的特点就是口语性,而口语性的基础在于所在地的方言。相声生于北京,长在天津,演员以京津一带居多,东北、华北、华中一带也有少数演员,表演

---

① 王文章主编:《侯宝林表演相声精品集》,文化艺术出版社 2003 年版,第 213—214 页。

时所用的语言主体是北京话和天津话,偶尔有必须要使用方言表演的作品除外。相声表演中管使用方言表演的作品称为"怯口",如《学四省》《怯拉车》《怯洗澡》等作品,演员刻画的主人公形象大多操有山东、天津的方言口音,而这一语言体系之外的人就很难理解其中笑料之所在,因为无法进入语境,进而就难以深入走进这门艺术。

语言差异非常明显的,如侯宝林在其著名的作品《戏剧与方言》中就曾描绘了他去上海由于语言不通闹出的笑话。他举例说上海人管"刮脸"叫"修面",管"洗"都叫"打","洗头"叫做"打头","洗手绢"叫做"打打绢头","洗大褂"叫做"打打长衫"。侯宝林去理发,结束之后询问理发师是否"打"过了,理发师回答"打"过了,他还一直奇怪为何"打"过之后一点不疼呢。当然,这是作品中的刻画,但我们也可以看出语言差异的所在。

在现实生活中,北方语言的特点是短、平、快。南方语言的特点是细腻、绵长,尤以"吴侬软语"十分著名。在此语言特色基础上形成的如苏州评弹等艺术形式,表演时一男一女,将故事娓娓道来,注重景色的铺垫来渲染内心的情绪,与北方的粗犷形成鲜明对比。北方曲艺表演在叙述故事时,主体故事前面的"垫话"很少,很快就过渡到正题;江南艺术形式很注重在主体故事前的着力铺陈,一般使用大段的韵语。因此,语言不通是文化交流的天然屏障。享有"万人迷"之称的相声大师李德钖在当时北方可以称得上家喻户晓,素有"滑稽大王"之称,可是他在南下上海时,所带来的效果远远不如预期,主要原因就是源于语言差异所带来的对作品文化背景理解的不同。

## 二、传统相声衰落之外因

历史发展至今,商品化、信息化逐渐成为时代的代言。那些艺术家夜以继日锻造出的艺术精品可谓"金屋藏娇",可当今的传承者似乎并没有找到打开屋子的钥匙。

### (一)时代变迁与商品化特性

当今时代进步了,经济和人民生活水平早已有了很大的提高,随之而来的就是艺人们社会地位的提高,生活有了基本保障,所以少了旧社会那种环境下的逼迫感。就如侯宝林大师的名段《卖包子》中描绘的那样,统治者不讲道理,办生日找堂会,艺人即使生病也得来唱戏,又不敢得罪当权者,只好借戏文发泄一下自己不满的情绪,无奈又被统治者看出来了,结果禁止他们唱戏一年。这当然是戏说了,可是在旧社会,现实中艺人们也确实受统治者压迫,比如北京肃亲王禁相声,虽然客观上有利于相声在外地的传播,但总而言之艺人的地位还是很低下,中国的传统社会是个"万般皆下品,唯有读书高"的社会,对读书的崇敬是非同一般的,一般人们都会将卖艺视为下九流的行当,不会允许自己的后代从事这类职业。而新社会把这些观念颠覆了,艺人们彻底翻了身,有了固定的收入,谋生的路多了,也就不完全投身于钻研相声艺术了。

像单口大王刘宝瑞先生的长篇单口相声作品《官场斗》《斗法》《黄半仙》等经典作品,其特点都是前面铺垫得很稳,表演之后接连抖响包袱,而像这样的段子,前面的铺垫尤为

重要,需要精心的结构设计和层层的暗示,但今天这样的"活"也很难"使"得动。当今社会生活节奏加快,人们工作压力很大,听相声就是为了找乐子来缓解压力和疲劳,很少有人去关注和思考这句话背后的幽默和机智所在。再者,当今是信息时代,网络已走进千家万户,电视更不是什么稀罕物,观众在看相声时不愿意花大段时间听演员把一个包袱铺垫好,听一会儿觉得没意思就换台看别的节目。因此编者和演员也就懒得去在语言上下功夫,随便在网上摘录一些网友的笑话,把它们简单整理堆砌到一起就成了一段相声。要不就用一些流行歌曲或快节奏的舞蹈来抓住观众眼球。这类商品化社会催生的艺术作品必然难以流传,观众看过也就随之一笑而过。

任何事物的存在都具有两面性,商品化社会的高速发展必然导致社会的物欲横流,人们欲望的无限膨胀。著名社会学家费孝通在《乡土中国》中就提出中国是农耕文明占主导地位的社会,是讲人情重伦理也更讲究价值理性的"熟人社会"。进入工业文明之后的现代社会是以工具理性为主导的,形成重利轻义的"技术世界"与"生人社会"。所有原本无价的东西,如人与人之间淳朴的情感、朋友间的情谊也逐渐沦为有钱就可以买卖的商品,于是,人与人的关系也逐渐演化为人与商品的关系。

现今是信息大爆炸的时代,网络语言充斥着人们的生活,如"有木有""肿么了"这类网络词语的广泛流行,西方文化通过电影、电视剧、游戏、音乐等多渠道植入西方的价值观念。现在很少有人去看京剧,去听评弹,地方戏也只是在当地才有市场,像大鼓、琴书、快板、评书等这些传统艺术演出时更是门可罗雀,多数青年人都喜欢摇滚、热舞、恶搞等外来文化和快餐文化。在传统相声之中有很多名段如《黄鹤楼》《汾河湾》《渭水河》等都是建立在戏曲的基础之上,这些段子在以前也许还很受欢迎,在当今却知音难觅。

(二)讽刺性本质与歌颂性功能

相声本是一种幽默的语言艺术是用语言的俏皮来反映真实的生活,其本质应该为一个"真"字,即借助相声的文学性来突出相声的讽刺特性。相声艺术之所以延续如此之久,其生命线就是以"讽刺"为本。我国古代的"俳优"就是具有鲜明个性的表演方式,可称为讽谏艺术之嚆矢,所涉及的内容常常是国家事务、君主利弊,带有鲜明的规劝与讽谏色彩。在这一方面,相声具有明显的继承性。早期如刘宝瑞 1937 年在济南光明茶社演出时与观众聊天,了解到韩复榘的事,于是编演了相声《家务事》,以此来讽刺韩复榘和一些不学无术的官员。里面刻画韩复榘演讲时表演道:"诸位、各位、在其位。今天是什么天气?今天就是讲演的天气。来宾十分的茂盛,鄙人也十分的感冒。现在来的人已经不少了,大概有了五分之七了。这么办吧,来的不说了,没来的都举手吧。"[①]近期比较经典的作品如《小偷公司》等,请看其中一段:

乙:都有什么科?
甲:多啦,有保卫科。

---

① 《走近科学》编辑部主编:《相声大师》,上海科学技术文献出版社 2011 年版,第 40 页。

乙：小偷公司还有保卫科？

甲：太必要了！您说，一百多小偷聚在一块儿，全是高手，这公司有点什么东西还不转眼就没啊？没保卫科行吗？我们公司"贼发一九八八年——九号文件"明确指出："越是贼窝越要加强防盗工作"。①

在嬉笑怒骂间，对官僚主义进行了尖刻的讽刺，非常贴近现实生活。

创作追求讽刺现实的效果，往往会受到客观条件的限制，因而这些作品大多数只会在小剧场去演，也许才会获得更好的效果，而这样又限制了受众量。时代所需要的相声艺术的创作必须要歌颂新人、新事、新社会、新生活，要反对旧观念、旧行为。这就促使相声的本真——讽刺特性的退位，让步给歌颂时代为主导的新外衣，使得相声这门源自民间的、属于草根民众的艺术被催化成时代方针政策的传声筒。这一变身也必然使得歌颂性的相声走入绝境。如果相声失去了它的讽刺的特色，那也将宣告它的灭亡。

（三）粗俗与文明的博弈

相声早期源于八角鼓，这种消遣的方式后来逐渐演变为撂地艺人的谋生方式。祖师爷朱绍文撂地时使用的竹板上刻着："满腹文章穷不怕，五车史书落地贫""口吃千家饭，夜宿古庙堂，不做犯法事，哪怕见君王？"②曾有相声名家谈到朱绍文时，说他是清末一个落第的秀才，也是满腹文章，但是迫于生计，无奈走向撂地卖艺，由"文明"走向"粗俗"。

撂地相声的基本功远不止今天所说的"说、学、逗、唱"四门，还包括开场诗、怯口、柳活、白沙撒字、口技、数来宝等多项技艺。撂地表演必然有其"粗俗"的一面，但"粗俗"在这里并非一个贬义词，而是俚浅通俗之意。当今很多文化精英认为相声是低俗旨趣，但我要强调口头文学首要的是让观众能听懂，可以在情节上设计构思，而并不以文辞华美取胜。

相声文本的二度创作能力是演员急需培养的，也正是这个原因，才导致当今多数人认为相声太俗。我们不妨做个尝试，把侯宝林大师的一些经典作品如《改行》《关公战秦琼》《戏剧与方言》等用书面材料整理出来，从头至尾看一遍，觉得没什么可乐之处，可是为什么经大师演绎之后会妙趣横生，而且我们笑过之后还有所思索，思索之后还有所回味？这就是因为侯大师在细节上投入很多。我们明知道许多文学作品都是虚构的，但为什么会觉得如此真实？这就是细节的力量。好的作家都擅长用细节来编织故事，越是成功的文学作品，它的细节刻画越真实。就像《三国演义》《水浒传》《西游记》，也包括《三言二拍》等小说在内，大多是世代累积型作品，不是一个人独立完成的，里面很容易看到说书人的影子，因为这些作品大多都有早期说书人的底本。所以人物刻画，打斗场面等等也基本都是说书人的"套子"。写到英雄一般就是"眉分八彩，目若朗星，才高八斗，学富五车，眼角眉间有千层的杀气，身前身后有百步的威风"。写到打斗一般就是"上山虎遇上下山虎，云中龙遇上雾中龙"。基本无个性可言，没有注重细节刻画。而《红楼梦》在人物刻画上就很真

---

① 可参见牛群、冯巩相声作品：《小偷公司》视频。
② 侯宝林、薛宝琨、汪景寿、李万鹏主编：《相声溯源》，中华书局2011年版，第286页、第300—301页。

实,没有"高大全"的扁平人物形象,每个人物都有其令人歆羡的过人之处又同时具有最终走向命运悲剧的性格特征,展现出人物的多面性。相声风格有帅、卖、怪、坏、快、赖,每个演员都有适合自己的表演风格,同一个作品由不同人表演会带来不同的感受。我们现在的许多相声作品描绘人物基本无个性可言,有时甚至把无知当成个性,不免给观众带来厌倦之感。

（四）小剧场与大舞台的取舍

谈到相声在小剧场的兴起,就不得不谈到近几年一直被广泛关注的"郭德纲现象"。郭德纲在天桥乐茶园演出,凭借其独特的风格,通过《西征梦》《我这一辈子》等作品一炮走红。郭德纲因此也被冠以"草根明星"等头衔,被看作是传统相声的"救世主"。

我们不妨分析其背后的深层原因,其表演特色就是抒发"小我"的个人感慨,对生活的态度,本质上是一种对贪恋和自私等人性的宣泄抒发,一切以小市民形象为基础建立起来的大众形象的缩影。将生活中的片段进行浓墨重彩的描绘,通过情理之中、意料之外的情节设置制造笑料,是一种普通市民形象欲望的快慰和肉体的张扬。而这一切在根本上是向传统的撂地相声的回归,撂地相声表演的艺人,是以和他们一样的穷苦百姓作为自己的衣食父母,所以他们的表演是扎根于百姓中的,更符合百姓的喜好,因此,今天才会有数以万计的"钢丝"。

有人认为郭德纲是一个异类,但也正因为他极具个性的表演,毫无掩饰的真实,形成了对僵化的政治类相声的强大冲击,与其相抗衡。草根明星的出现最大的作用就是为长期禁锢在时代背景下依然审美单一的观众带来一抹亮色,使得文化艺术从商品化、工具化的主宰下解放出来,引发人们关于文化多样性与繁荣性的理性思考。

春晚舞台是极具诱惑力的场所,是多数演员梦寐以求的献艺之地。近些年,随着侯宝林、马三立、马季等相声名家的相继谢世,青年演员与老一辈的演员青黄不接。尽管曾有许多相声演员在春晚的舞台上献艺,但很少有经典作品传世,往往只是昙花一现,较著名的搭档如姜昆、唐杰忠,牛群、冯巩等。而传统相声是以说为主的听觉艺术,俏皮的语言、荒诞的故事以及市民人物性格的塑造是其组成的三大要素。电视媒体更适合视觉艺术的表演形式,如戏剧、歌舞、电视剧、电影。当代的相声作品为了适应电视媒体的需要而极力改变自己的创作初衷,背离传统而成为被"阉割"后的喜剧小品或相声剧。所以,相声源于草根,就应当减少对其艺术特色的修剪,粗枝大叶它方能茁壮成长。按照相声的自身发展,我认为其应当回归小剧场。

# 三、结　　语

综上所述,相声艺术是我国传统民间艺术,是为大众所喜闻乐见的艺术行当之一。传统相声自身发展形成的固有传统和当今时代商品化、政治化、高雅化、新媒体化对当今相声的推波助澜,使得相声的根本生命力被金钱利益抽空,呈现在观众面前的只是形容枯槁

的外壳。面对如今高速发展的各类娱乐节目,相声艺术面临极大的挑战,这种挑战并非完全在艺术上,也在受众上。一些相声艺人们心浮气躁、争名逐利,从未考虑是否为观众表演满意的作品,导致今日的作品往往只是多种表演形式的杂糅拼凑,以成今日之衰。

如今重新审视传统文化的呼声见长,然传统的转型与创新又非一日之功,重新认识、思考传统的艺术门类的文化内涵也许是首要之举。文学艺术的雅俗之分从古至今就难以辨别,居庙堂之高自然有不朽的经典,但处江湖之远未必就无传世的杰作。徐复观在《中国艺术精神》中指出中国传统文化思想的两大原动力是孔子的"礼乐教育精神"和庄子的"中国艺术的主体呈现"[1],我认为传统的礼乐教化是重"形"的,而庄子所谓的"心斋""坐忘""逍遥游"等观点才是真正意义上的重"心"的艺术。百姓最需要的,最能真实反映现实生活的艺术作品就是优秀的艺术作品。至于是以催人泪下的故事或是跌宕起伏的情节或是戏谑诙谐的笑语来表现都已不重要了。每一种改革都是一种尝试,每一种尝试都会带来相应的结果,我们要做的是谨慎思考,大胆尝试,敢于承担。

总的说来,相声相声,"相"是描摹百态万相,"声"是反映民众心声。失去了它的基础,再华美的外表也只是空中楼阁。任何一种艺术形式都是人类智慧的结晶,都是一种对社会的品读和对世界的诠释。作为炎黄子孙,希望我们的传统艺术得以传承延续。

---

[1] 徐复观:《中国艺术精神》,商务印书馆2010年版,第6页。

# 论以说唱文学为中心的《再生缘》传播

## 陈文静[*]

**摘　要**：作为民间喜闻乐道的文学叙事，《再生缘》不仅以弹词小说之体制在"浙江一省遍相传"，同时也以说唱文学形式广泛传播。清末民初，上海惜阴书局印行《绘图龙凤配宝卷》与《绘图再生缘宝卷》，借助宝卷文类之特质，传播与原作相异之要旨。历经数十年的书场演艺沉淀，秦纪文作演出本《再生缘》，又以说唱弹词的传播方式，敷演出具有时代特色的前情今缘。

**关键词**：《再生缘》；《绘图龙凤配宝卷》；《绘图再生缘宝卷》；秦纪文

清代弹词小说的经典之作《再生缘》以其细腻温婉的笔触，曲折离奇的故事情节，惟妙惟肖的人物塑造以及作者陈端生跌宕起伏的人生经历，最终享有"南缘北梦"的赞誉。然而，这部神龙之作，却真是见首不见尾：陈端生作前十七卷后，就搁笔仙游，作品因此也无果而终。因此，许多读者纷纷执笔续写，以补《再生缘》之遗憾。其中，梁德绳续作后三卷与陈端生所创前十六卷合并，成为迄今为止通行版本，使今之所见二十卷八十回《再生缘》得以完璧。

作为民间喜闻乐道的文学叙事，《再生缘》不仅以弹词小说之体制在"浙江一省遍相传"，同时也以说唱文学形式广泛传播，比如宝卷、书场弹词。因此，今以说唱文学为中心，对宝卷《再生缘》与秦纪文书场弹词演出本《再生缘》的传播进行探析。

## 一、宝卷《再生缘》的传播

自陈端生作《再生缘》弹词小说之后，不仅出现各种续书、改写与仿作的传播形式，而且以各种说唱文学形式乃至各异文体进行传播者，亦不乏其人。其中，由上海惜阴书局印行的《绘图龙凤配宝卷》与《绘图再生缘宝卷》便是以宝卷形式演绎皇甫少华与孟丽君之间的经典故事。

自1842年成为五口通商口岸并建有租界的上海，西化愈甚，尤其是光绪以后，受西方铅印、石印技术东传的影响，出现许多石印书店：仅光绪年间就有56家之多，且多以出售通俗文学读物为主要经营内容。其中，民间宝卷是为当时大众所喜爱的通俗文学形式之一。

---

[*] 陈文静（1987—　），中国科协创新战略研究院在站博士后，专业方向：中国古代文学专业说唱文学史与中国古代叙事文学研究方向。

晚清民初，原本有着宗教劝善色彩的宝卷，逐渐步入读物娱乐化、出版盈利化的时代。为迎合大众的阅读倾向，书商将旧的宝卷作品不断翻印，进行再版；与此同时，一些作者或是通过改编弹词之类，或是依据新题材等方式来改编、创作宝卷。于是，一时间，以讲述世俗故事为主要内容的民间宝卷在许多书店以低廉的价格进行出售。据统计，仅上海一地，就有20多家书肆印行宝卷，其中又以惜阴书局、文益书局、文元书局为最多。以上海惜阴书局为例，其于20世纪30年代就大量刊印宝卷，内容多取自戏曲、小说、弹词与民间故事，经过改编，形成供大众阅读与娱乐的文学宝卷。①《再生缘》宝卷便是由此书局进行刊印、发行。

《绘图龙凤配宝卷》由上海惜阴书局刊行，单色石印本，上下卷二集全一册。石印术是1796年由奥地利人施纳菲尔特（Alois Senefelder）所发明。最早传入中国并投入使用者是上海徐家汇土山湾印刷所，时年光绪二年（1876）。然而，土山湾印刷所由法国人翁相公与华人邱子昂二人创办，其所因者仅限于天主教的宣传印刷品，如唱经等件而已。始印石印书籍，以上海点石斋石印书局为最先。该局由英国人查美（F·Major）于光绪二年（1876）所设，并聘请土山湾之邱子昂为石印技师。《绘图龙凤配宝卷》年代不详，胡士莹编录《弹词宝卷书目》、李世瑜编作《宝卷综录》以及车锡伦编撰《中国宝卷书目》中，或无相关条目，或无具体年份。②但其刊印时间应不会早于1876年。而经丘慧莹考证，上海惜阴书局大量印行宝卷始于1930年代。

图1 《绘图龙凤配宝卷》封面

《绘图龙凤配宝卷》作者为"太原醉痴生"，是人不考。然在近代《申报》见"醉痴生"者所撰之文有二：1923年9月16日《申报》之《自由谈》载《家庭烹饪谈》一文，介绍家常食谱及其做法。又1923年10月10日《申报》第8版见《双十节谐话》，以白话文讲述两则笑话：一则名为《猪与狗》，另一则为《登高》，皆意在嘲讽十年前的袁世凯宣誓就任中华民国正式大总统之事。不知"太原醉痴生"与"醉痴生"是否为一人，暂且存疑。

宝卷为黄封，双栏双边，左侧题名"绘图龙凤配宝卷"，下横书"惜阴书局"，复下有"发行所 上海四马路山东路口"，与之相对应的右下则书有"出版部 上海闸北顺征路二十六号内"。约占封面1/20高处，上书有"宣讲劝善 民间故事"；约占封面1/10高处，下书"世风不古，人心险诈，如能循循善诱，未尝不可改进也。本局在昔日以武侠小

---

① 丘慧莹：《阅读的宝卷：上海惜阴书局印行的宝卷研究》，《阅江学刊》2019年第4期。
② 胡氏与李氏之书目，均无《绘图龙凤配宝卷》之条；车氏虽有收录，但未明确具体刊印年份，仅说明为"民国"。

说风行海内,持公道人心,警世俗贤愚,岂知阅者误会,反足遗悮青年。本局慨念前非,决去武化,改求善化,引人以正,戒之邪,略警人心,以补世风耳。惜阴主人箴。"意在说明书局出版宝卷的初衷。封面绘南海观音图,图中印有菩萨驾于莲花之上,并注有"普门大士",其后有仙女,其前有仙童,仙童上有飞鹤衔珠。封面通体字图黑印,如图1所示。

内封单栏单边,中题"绘图龙凤配宝卷",左下题"上海惜阴书局印行",右上题有警语,"人有千算 天只一算 为善者昌 为恶者亡",如图2所示。

内页附图,绘有五男一女并注其名。内文单栏单边,无鱼尾,版心上部题"龙凤配宝卷",版心处标明集次与页数,白口,内文均约十七行二十八字,如图3所示。《绘图龙凤配宝卷》现藏于日本早稻田大学图书馆等处。

图 2 《绘图龙凤配宝卷》内封

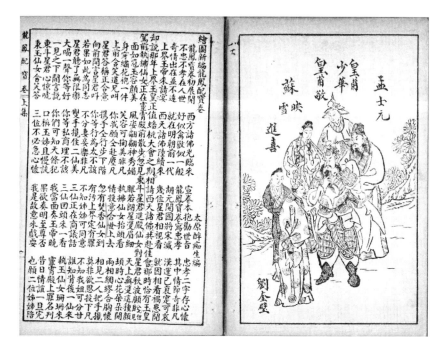

图 3 《绘图龙凤配宝卷》内页

《绘图龙凤配宝卷》以绘图开内文之首。这看起来似乎是通俗读物所常见的现象,但作为宝卷,即使是民间世俗宝卷,它依旧是沿袭了宗教文本的传统——中国最早的刊印本是附有插图的宗教文本,其中最著名的则是在敦煌17窟发现的9世纪《金刚般若波罗蜜

经》卷首扉画,即是对唐朝版刻佛像改良的佛像图。之所以在经卷之首附有插图,犹如序幕缓缓拉开,一方面让读者在即将进入文本之前保持祥和的精神状态;另一方面,读者须通过图像想象以获得佛所传递的清净淡泊。

虽是说唱文学,但讲经释佛的宝卷,依旧保持它这一传统,当宗教宝卷逐步演变为民间宝卷时,其首页之图则多为故事中的出场人物,读者借此一窥,之后通过阅读故事情节加以想象,那么,人物的形象与性格就会了然于胸了。具体到《绘图龙凤配宝卷》而言,卷首的图画绘有孟士元、皇甫少华、皇甫敬、苏映雪、进喜与刘奎壁,他们皆穿梭在作品之中,编织故事,推动情节的发展。作为《绘图龙凤配宝卷》的主人公,皇甫少华为画者勾勒得栩栩如生,只见他利剑眉,丹凤眼,头顶金冠,帽插英雄球,身披侯服,一副英雄气概。相比之下,图中左下角的刘奎壁便要逊色许多:不仅生得尖嘴猴腮,而且须眉之间透露着阴险贪淫之色,正如宝卷所言,"容貌俊美性好色,一心想得美妻房。"①这些惟妙惟肖的人物画像,无疑对读者感受人物性格起到了先入为主的作用。

《绘图龙凤配宝卷》每卷首尾的七言韵文,既不似弹词以作者近况与情绪开篇,又不同于话本以定场诗作始,而是以偈语与颂歌的方式以警醒与祈祷读者:"西方诸佛光临来,宣卷本抱劝世旨,忠孝二字存心怀,不忠不孝在人世,好似禽兽似一般。"②"府上平安多吉庆,营商得利财源进,合府康强福寿增,念了宣卷精神长,名利双收快活人。"③其所述内容一般与故事内容无关,多为宣传阅读此宝卷的益处,吉祥富贵,似套语之类。

《绘图龙凤配宝卷》虽改编自陈氏《再生缘》弹词(小说),但其叙事时间与节奏要轻快许多。宝卷采用韵散相间,一韵到底的叙事风格,讲述皇甫少华与孟丽君的经典故事。故事之初,《绘图龙凤配宝卷》一改陈氏《再生缘》承接《玉钏缘》的续书写作,而是另作开端——在玉皇大帝的蟠桃大会上,玉皇驾前的执拂仙女邂逅到东斗星君,因见其面如冠玉,风姿翩翩,因而动了凡心,一见钟情。于是,直接上前表白:"上前含笑道兄叫,你我愿同赴尘凡,情投意合世上去,两相绸缪合胸怀。"恰巧,东斗星君也正有此意:"星君答称正合意,携手同行步下阶。"然而,他们的对话被焚香仙女所闻,她上前问道:"莫非欲思投下凡,若果如此为同志,不分妻妾乐非凡。不知姊姊可同意,不知我姐可分甘。"谁料她也对东斗星君有意。正当此时,执玉仙女姗姗来,见此状,对东斗星君言道,"也愿二位姊姊陪",并直言要求"不过孰大孰为小,也当此时说出来。家无大小纲常废,只要和睦在香闺。"④此时,故事的人物关系就这样开门见山地形成:"执拂女史与东斗,愿结夫妇去下凡,更有焚香秉玉女,愿做小星当面谈。"⑤当玉皇得知后,对四仙做出了惩戒。从叙事功能角度而言,这就为《绘图龙凤配宝卷》定下故事基调与结局:"历代神仙下凡去,终是大荣与妻贵,寿享年高归上界,仍成正果到后来。此例似太轻责罚,使他历尽苦与难,姻缘合而复离去,受尽苦楚方得甘。更须要有四个

---

① 醉痴生编:《绘图龙凤配宝卷》,上海惜阴书局石印本,上集第10页。
② 醉痴生编:《绘图龙凤配宝卷》,上海惜阴书局石印本,上集第1页。
③ 醉痴生编:《绘图龙凤配宝卷》,上海惜阴书局石印本,上集第14页。
④ 醉痴生编:《绘图龙凤配宝卷》,上海惜阴书局石印本,上集第1—2页。
⑤ 醉痴生编:《绘图龙凤配宝卷》,上海惜阴书局石印本,上集第2页。

字:忠孝节义一齐担。若是缺了一个字,打入地狱受苦灾。"①

于是,四仙被贬下凡间,东斗星君转世为皇甫少华,执拂仙女投胎为孟丽君,焚香仙女化身苏映雪,执玉仙女降为刘燕玉,故事由此展开。

与陈氏《再生缘》读者群的层次限制性不同,《绘图龙凤配宝卷》的接受者为不确定的市井大众,于是,在人物塑造方面便显得轻描淡写,相比之下,宝卷在改编过程中则更重视故事情节的曲折明快与前后呼应。在《绘图龙凤配宝卷》中,为强调苏映雪出身亦为儒门,知书达理,为代嫁不从,坚贞刚烈作铺垫;同时,以呼应前文苏映雪前身绝非一般,亦是仙女下凡,于是特意交代其身世,这是陈氏弹词所未见的:"苏氏娘家本姓杜,丈夫名唤苏信仁,乃系寒儒为教读,夫妻安贫过光阴。二十五岁生一女,生时梦见红衣女,引一花冠翠袍女,一同扶送进房门。醒来便尔产下女,取名映雪美十分。那知信仁寿夭折,生女数月命归阴。杜氏立志不肯嫁,宁愿守节自苦深。"②在宝卷中,刘奎璧恶人先告状地寄给其父刘捷家书,谎称深受皇甫氏欺辱时,刘捷的妃妾吴淑娘从中看出端倪,"令郎所言未必真,妾想大家中三箭,高低当然不能分。孟家决不会亲对,有欺侯府姓刘人。妾料令郎少中箭,所以孟家对婚姻。就因婚事失败了,要你父做出头人。若说兵围侯府事,妾看一定不是真,老爷休信令郎话,还须仔细察伪真。"然而,刘捷却心生不快,"国丈一听不说话,心中暗暗不快生,儿子受了他人气,为父出头理该应"。③通过淑娘与刘捷的态度对比,可看出刘捷的老迈昏庸,而这一情节也是陈氏弹词所未有的。

正如惜阴书局在封面处注明出版初衷所言,"引人以正戒之,以邪略警人心,以补世风耳"。宝卷劝诫色彩浓郁,除忠君孝亲,惩恶扬善之外,尤其借人物的行为以警醒女性须持贞守节,回归妇德,这与陈氏作《再生缘》的思想立意截然不同。在《绘图龙凤配宝卷》中,无论是多年未育劝夫纳妾的尹氏,丧偶不嫁宁守节的杜氏,还是抗旨不改嫁的孟丽君,宁死不从弑夫贼的苏映雪,抑或是不从改嫁崔氏而出逃的刘燕玉,都为读者上演了一幕幕贞节烈女与良妻的好戏。

《绘图龙凤配宝卷》以元戎皇甫敬东征遇妖道神武军师而战势不利作结,相比较陈氏弹词,这仅是故事的前半部。由上海惜阴书局出版的《绘图再生缘宝卷》实则为《绘图龙凤配宝卷》的续书,并且该续书同样出自醉痴生之手。上海惜阴书局之所以将故事一分为二,命以迥异的标题,这或许是因为书局要保证其出版的宝卷页数与售价的一致性:上海惜阴书局所出版的宝卷正文部分均以十八页作结,分有上下集二册,售价为一角四分。

关于《再生缘》的另一部宝卷,则亦由上海惜阴书局出版《绘图再生缘宝卷》。李世瑜《宝卷综录》中收录该部宝卷书目。《绘图再生缘宝卷》,石印本,上下卷二集全一册。黄封,封面约20厘米高,双栏双边,左侧题名"绘图再生缘宝卷",题下又"上海惜阴书局印行",下复又"发行所 上海四马路中东公和里内";封面右下"出版部 上海闸北顺征路中"。封面绘南海观音图,图中印有菩萨驾于莲花之上,并注有"普门大士",其后有仙女,其前有仙

---

① 醉痴生编:《绘图龙凤配宝卷》,上海惜阴书局石印本,上集第2页。
② 醉痴生编:《绘图龙凤配宝卷》,上海惜阴书局石印本,上集第7页。
③ 醉痴生编:《绘图龙凤配宝卷》,上海惜阴书局石印本,下集第13页。

童,仙童上有飞鹤衔珠。图中题"宣讲劝善 民间故事"。封面通体字图红色石印。

上海点石斋石印书局虽开石印书籍之先河,但所刊印之书均为单色石印,大多以黑色为之,或间亦有赤青紫一色,直至光绪三十年(1904),上海文明书局始办彩色石印,雇佣日本技师教授学生,才有浓淡色版。观《绘图再生缘宝卷》封面画图,线体均有,色迹流畅,着色深浅分明,应属彩色石印,非手工着色,如图4所示。虽其年代不详,据上述时间推断,故《绘图再生缘宝卷》发行时间应不早于1904年。

内封单栏单边,中题"绘图再生缘宝卷",左下题"上海惜阴书局印行",右上题有警语,"天理无私",如图5所示。

图4 《绘图再生缘宝卷》封面　　图5 《绘图再生缘宝卷》内封

内页附图,绘三男三女并注其名。内文单栏单边,无鱼尾,版心上部题"再生缘宝卷",版心处标明集次与页数,白口,内文均约17行28字,如图6所示。《绘图再生缘宝卷》现存于日本早稻田大学图书馆与美国哈佛大学燕京图书馆。

《绘图再生缘宝卷》讲述皇甫少华与孟丽君之间的经典故事。宝卷以元戎皇甫敬与先锋卫焕率领数万兵马征讨入侵登州府的朝鲜国而被妖法俘获作为故事的开端。看似《绘图再生缘宝卷》单独成作,实则其与《绘图龙凤配宝卷》相关联,即是《绘图龙凤配宝卷》的下半部,因为其在故事情节与人物塑造以及思想主题上完全承接《绘图龙凤配宝卷》,并且《绘图龙凤配宝卷》在卷末亦有暗示:"完卷暂时算完毕,皇甫性命危险中。要知下文如何事,再生缘上仔细云。"①胡士莹在《弹词宝卷书目》中有载"再生花宝卷"条,并注有"吴江

---

① 醉痴生编:《绘图龙凤配宝卷》,上海惜阴书局,下集第18页。

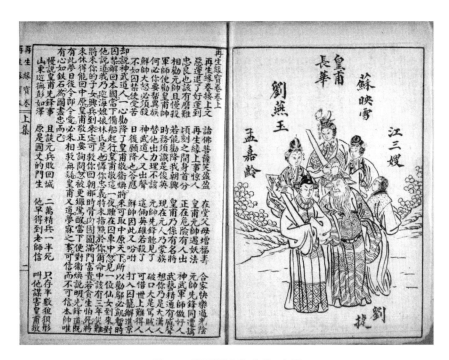

图 6 《绘图再生缘宝卷》内页

陈润身辑,惜阴书局石印",①然而,在《绘图再生缘宝卷》中并未见"陈润身辑"等相关字样与信息。而笔者认为,在《绘图再生缘宝卷》开篇首句便呼应《绘图龙凤配宝卷》末句,"再生缘卷接上文",②加之文风与叙事手法极为相似,因此可进一步推断,《绘图再生缘宝卷》的作者也应为"太原醉痴生"。

《绘图再生缘宝卷》卷首的图画绘有刘捷、江三嫂、苏映雪、皇甫少华、刘燕玉与孟嘉龄,均为卷中所涉及的人物。人物画像较为细腻,穿着、神态不仅符合人物身份,而且与情节中人物性格相呼应:苏映雪面容祥和,双眼低垂,高梳云髻,有着闺秀风范;皇甫长华头插英花,手持板刀,身披盔甲,身前身后带有百步威风之气;刘燕玉雍容端庄,手持《陈情表》,预示着其舍命救父的情节。

《绘图再生缘宝卷》每卷首尾的七言韵文,与《绘图龙凤配宝卷》大体相似,亦为偈语与颂歌之类:

> 诸佛菩萨笑盈盈,在堂父母增福寿。合家快乐过光阴,恶运退了好运到。③
> 听了我卷多吉庆,财运临门乐无边。财源日增生意好,一家康健福绵绵。④
> 诸佛菩萨降临来,……阅书诸君看到此,……为忠为孝有结果,恶人到头果

---

① 胡士莹编:《弹词宝卷书目》,古典文学出版社 1957 年版,第 82 页。
②③ 佚名:《绘图再生缘宝卷》,上海惜阴书局石印本,上集第 1 页。
④ 佚名:《绘图再生缘宝卷》,上海惜阴书局石印本,上集第 16 页。

报来。①

听我宣卷多吉利,无灾无虑过时光。听我宣卷多福寿,财运临头世无双。南无救苦救难消灾王菩萨。②

但除了在卷首尾处加以警语之外,在文中进行到关键情节时,编者也要跳出叙事节奏来劝诫一番,如刘奎璧率兵攻打吹台山,被卫氏姊弟所俘,生死攸关,作者突然跳出道"欲要灭人反遭祸,算来害人不该应。"③

与陈氏《再生缘》相比,《绘图再生缘宝卷》呈现多处不同,表1所示,可见一斑:

表1 《绘图再生缘宝卷》与陈氏弹词的相异情节④

| 相 异 情 节 | 《绘图再生缘宝卷》 | 陈氏弹词《再生缘》 |
| --- | --- | --- |
| 仙人给皇甫敬托梦 | 巡海娘娘 | 九天玄女 |
| 奸人巡抚彭如泽身份 | 国丈刘捷的门生 | 国丈刘捷的侄婿 |
| 卫焕被陷投敌后的处分 | 因卫焕职微而家属免罪 | 兵部擒拿卫焕家口 |
| 皇甫氏府邸所在地 | 湖广 | 云南 |
| 皇甫少华投奔表叔之处 | 武昌 | 襄阳 |
| 劫长华母女囚车的山贼 | 单洪 | 无名氏 |
| 韦勇达父亡之因 | 为吹台山贼所杀 | 为朝中奸人所害 |
| 提亲孟府祁德盛 | 左丞相 | 右丞相 |
| 孟丽君得知将嫁刘奎璧 | 气绝晕倒 | 与父相争 |
| 苏映雪坠楼落水 | 落水后随波遇梁相 | 借助神力 |
| 孟丽君高中报恩康员外 | "改姓为康为报答" | 未改姓 到康氏坟上祭祖 |
| 元成宗再次下令征朝 | 日本与朝鲜合兵攻城 | 朝鲜攻城 |
| 朝廷挂榜招贤 | 元成宗禁用皇甫族人,<br>孟丽君求情获赦 | 皇甫少华应招中第 |
| 元成宗身世 | "成宗本是一金童,<br>只因上界凡心动,<br>下降尘世身为帝" | 元帝成宗无仙身 |

---

① 佚名:《绘图再生缘宝卷》,上海惜阴书局石印本,上集第1页。
② 佚名:《绘图再生缘宝卷》,上海惜阴书局石印本,下集第18页。
③ 佚名:《绘图再生缘宝卷》,上海惜阴书局石印本,下集第6页。
④ 表1由笔者根据相关材料整理而成。

续　表

| 相异情节 | 《绘图再生缘宝卷》 | 陈氏弹词《再生缘》 |
|---|---|---|
| 孟丽君为相时芳龄 | "十八岁为相" | 未提及 |
| 刘奎璧下场 | 未提及 | 赐死 |
| 刘捷下场 | 得女所救　回乡归田 | 赦免 |
| 皇甫少华钟情孟丽君 | 辞官寻访 | 守义三年 |

在人物塑造上，《绘图再生缘宝卷》中的女性人物，无论是孟丽君抑或是苏映雪、刘燕玉，皆始终如一的秉承《绘图龙凤配宝卷》所强调的传统妇德观念，尤其是孟丽君的塑造，宝卷一改陈氏弹词（小说）中其逐渐觉醒的自我女性意识，而是使其回归到传统女性的操守。当孟丽君得知自己转而将要嫁给刘奎璧时，情绪激烈以致"气塞胸膛，叫声气死我也，一交跌倒，昏绝于地"①，醒来后誓死不从，"奴家宁愿是一死，决不再入刘家门，……岂可将身从刘贼，有失女儿的节贞"。②当母亲前来劝导时，孟丽君仍坚持己见，"女儿非嫌容貌美丑，实因己受皇甫家之聘，今改嫁刘门，岂不惹人耻笑？……女儿实恐改嫁失节"，即使是元帝下诏，命其奉旨完婚，孟丽君也不肯从；当皇甫少华高中武状元后拜见恩师郦君玉（孟丽君）时，"君玉只愿宾主礼，称说年纪相等轻"③，而非师徒大礼，因为在孟丽君看来，虽为师徒，但更是夫妇，夫若跪拜妇则有失妇德，完全不同于陈氏弹词中郦相自鸣得意的心态。同样的道理，官阶高于公爹皇甫敬的孟丽君不受得胜归来的皇甫敬的下拜。为了凸显女性须持操守节的思想，《绘图再生缘宝卷》不惜省去陈氏《再生缘》中最为精彩和高潮的部分，即少华三认孟丽君，丽君喋血不从君的情节，而是极为简略地几笔带过，"孟氏太太装有病，……房内母女来相认，……此情报与忠孝王，……大家都上陈情表，……下诏赐婚世无双"。④草草作结后，大笔特书劝世之语，"宝卷已完世人劝，忠孝原为第一桩，不信但看少华事，虽受磨折亦不妨，结果封王享富贵，子孙繁盛有威光"。⑤可见，作者所要彰显的思想之一是"饿死事小，失节事大"妇德观念。

作者为强调"忠孝原为第一桩"，采用正反人物形成鲜明对比的叙事手法：刘奎璧生性好色，射袍娶亲因窥见孟丽君（实则是苏映雪）美貌而魂飞魄散，最终败北，"那天到府比射箭，少中一箭为何因？就因高楼望见你，所以一时竟离魂"。⑥后与代嫁的苏映雪完婚时，色态百出，"来到新房见新人，……连连不住美人称"⑦，即使面对苏映雪的责骂，刘奎璧依旧只想着洞房花烛，"奎璧听了虽然怒，只奈怜色在心头。连忙陪笑开言说，夫人何故乱心头，今天奉旨成花烛，快快同饮合欢酒"⑧，无耻嘴脸，跃然纸上。后完婚不成，却又

---

①② 佚名：《绘图再生缘宝卷》，上海惜阴书局，上集第 11 页。
③　佚名：《绘图再生缘宝卷》，上海惜阴书局，下集第 12 页。
④⑤　佚名：《绘图再生缘宝卷》，上海惜阴书局，下集第 18 页。
⑥⑦　佚名：《绘图再生缘宝卷》，上海惜阴书局，上集第 14 页。
⑧　佚名：《绘图再生缘宝卷》，上海惜阴书局，上集第 15 页。

欣然接受秦少榷与杜含香二宫女,"奎璧见了笑容装,……带回宫女喜现宠,当夜欢娱难言说"。① 而皇甫少华在宝卷中虽改动了陈氏弹词中"守义三年"的誓言,但依然保持着为爱痴情的本色,当身为宰相的孟丽君建议皇甫少华可留意孟丽君的行踪时,皇甫少华的回答却使这位女宰相"心中不由悲伤起来"②,为之感动——"门生意欲俟到来春,辞官出访,天涯海角亦当往访"。③ 最终,在皇帝的赐婚下,有情人终成眷属,应验了作者——无论是忠于爱情还是忠于君王抑或是忠孝父母,终究都会"忠臣到底姓名芳""忠孝原为第一桩"④ 的劝世思想。

总之,与陈氏《再生缘》相比,《绘图龙凤配宝卷》与《绘图再生缘宝卷》虽在故事情节上大体相仿,但在思想主题与主人公性格塑造方面,却大为不同,更加突出劝世忠孝与坚贞持操之色彩。

## 二、说唱弹词《再生缘》的传播——以秦纪文演出本为例

皇甫少华与孟丽君的经典故事,不仅以文本形式在民间广为流传,在书场舞台之上,铮钹丝竹间,亦徘徊着华丽之情,为听众娓娓道来。将《再生缘》故事改编并在书场上进行出色说唱的艺术家秦纪文,生于1910年,原名震球,浙江平湖人。初学商,性喜丝竹,尤嗜听书,故在小学毕业后,凭借平日听书所得,便到小乡镇上单档演出,湖州、双林诸处皆留有秦纪文的书声。二十岁师从光裕社前辈李百泉,并师徒拼档演唱一年,后即以单档说唱《再生缘》,渐享誉书坛。1959年,加入上海长征评弹团,曾与其长女秦香莲拼档说唱。秦纪文说唱平稳,说表细腻,善放噱,唱腔圆熟,所唱调门,"俞""马"兼擅,图7为其演出剧照。

图7 1962年《上海长征评弹团演出特刊》中所收录秦纪文演出剧照

在所演唱的几部书中,秦纪文对于《再生缘》兴之所至,其自述道:"唯有《再生缘》这部书最有'肉头',我对它也最感兴趣。"⑤ 因为,"此书故事情节曲折,与其他弹词内容有所不

---

① 佚名:《绘图再生缘宝卷》,上海惜阴书局,下集第2页。
②③ 佚名:《绘图再生缘宝卷》,上海惜阴书局,下集第17页。
④ 佚名:《绘图再生缘宝卷》,上海惜阴书局,下集第18页。
⑤ 秦纪文:《〈再生缘〉演唱管窥》,中国曲艺出版社编《中国曲艺论集》(第二集),中国曲艺出版社1990年版,第357页。

同。一不写儿女私情,二不写香闺风月"。① 为使《再生缘》改编、说唱更妙,于是,秦纪文投在李百泉门下。师徒二人改编、整理与商讨,常常到凌晨三四点钟,如此以往,持续一年有余,最终,在尊重原著精神的前提下,《再生缘》的说唱演出本诞生。之后,经过数十年演出,不断加工和再创作,在情节铺设、人物塑造、关子设置等方面,皆颇具特色。秦纪文演出本《再生缘》于1981年终由中国曲艺出版社付梓出版。

较之原作,秦氏演出本将叙事脉络进行重新整理,对怪力乱神之类的情节与内容进行删改,脱节之处加以补充;改编部分情节,尤其对原著中寥寥数笔之言,进行敷演构回成书,使之适合舞台说唱,强化"关子"效果。改动的具体之处,见表2:

表2 秦纪文《再生缘》演出本与陈端生《再生缘》的相异情节②

| 相异情节 | 秦氏演出本 | 陈氏原作 |
|---|---|---|
| 开篇少华丽君前世 | 略去二人神仙身份,直接引入比箭争婚 | 承接《玉钏缘》,述二人前世之身,神仙之体 |
| 少华丽君出生 | 省略,开篇即成人 | 特书出生时所伴有的奇异天象 |
| 苏映雪窥见少华 | 省略 | 苏映雪梦缘情定皇甫君 |
| 败后刘奎璧与少华相约 | 融入江南风俗,二人观看龙舟赛 | 花船之中,美女相伴 |
| 少华小春庭逃生 | 加入"刘燕玉、江三嫂牡丹亭相助、闺阁堂楼避险、刘奎璧夜搜妹堂楼、少华神龛藏身巧获刘捷谋反地道"等情节 | 逃出小春庭 |
| 刘燕玉信物之手帕 | 以包裹伤口为名,送给皇甫少华 | 直接表白少华并送手帕为信物 |
| 皇甫敬征讨对象 | 朝廷反叛 | 朝鲜国 |
| 卫勇娥所占领的山 | 翠台山 | 吹台山 |
| 少华拜师学艺 | 师从张三峰时,熊浩以师兄身份出场 | 少华、熊浩师从神仙 |
| 孟丽君易装的主意 | 丫鬟荣兰建议孟丽君女扮男装出逃 | 孟丽君自己想出女扮男装的出逃主意 |
| 苏映雪代嫁 | 孟士元提出令苏映雪代嫁,苏映雪出于正义,为主报仇的初衷,应允 | 在孟丽君出逃前所留下的书笺中提出 |

---

① 秦纪文:《〈再生缘〉演唱管窥》,中国曲艺出版社编《中国曲艺论集》(第二集),中国曲艺出版社1990年版,第357页。
② 表2由笔者根据相关材料整理而成。

续　表

| 相异情节 | 秦氏演出本 | 陈氏原作 |
| --- | --- | --- |
| 苏映雪坠楼 | 顺流而下，巧遇梁相夫人并得以相救 | 借神仙之力，死里逃生，得梁相夫人相救 |
| 巡抚彭如泽 | 河南巡抚彭如泽 | 山东巡抚彭如泽 |
| 孟丽君与义父 | 义父改为郦若山，其子名郦明堂，为其后真假明堂娶映雪设伏笔 | 康员外 |
| 孟丽君的医术 | 自幼习得医术 | 在义父康员外家，同吴道庵所学 |
| 孟丽君赴京赶考 | 孟丽君顶义父之子郦明堂解元之名赶考 | 郦君玉（孟丽君）赶考 |
| 刘燕珠之死 | 生子难产归天 | 因刘奎璧之事拖累 |
| 孟丽君"迎娶"苏映雪后被识破真身 | 二女共枕席之时，因孟丽君女足之故，被映雪发现 | 洞房花烛后由孟丽君直接说明 |
| 孟丽君医治皇太后 | 以四名太医无能，衬托孟丽君妙手回春 | 孟丽君直接医治，无人相衬 |
| 皇帝初疑郦相身为女 | 加入"皇帝初疑郦相身为女，并以酒后之态观其行色"情节 | 无此情节 |
| 刘燕玉手帕之用 | 本不愿为相的孟丽君因见皇甫少华使用刘燕玉手帕而误会 | 情节上无呼应，皇甫少华直接迎娶刘燕玉 |
| 孟丽君写真 | 加入"皇甫少华借还写真情节"，并以此为中心，表现孟府对于皇甫少华的"女婿"身份是否认同 | 无借还孟丽君写真情节 |
| 少华硬闯孟氏夫人内寝 | 加入"少华硬闯孟氏夫人内寝，解释为何娶亲刘燕玉，以使孟府重认婿"情节 | 无此情节 |
| 孟氏夫人病榻前少华丽君相遇 | 加入"病榻前，少华与丽君相遇"情节 | 无此情节 |
| 假丽君 | 该情节只设置一位假丽君，并加入"假丽君比对真写真"情节 | 设置三人 |
| 皇帝逼迫丽君否认真身 | 皇帝逼迫丽君否认真身，否则将孟门斩首、义父郦门全诛、"岳父"梁相削职为民，充军边外 | 皇帝逼迫丽君否认真身，否则斩首孟丽君 |
| 孟丽君陈书，群臣求情 | 加入"群臣代斩丽君"情节，后太后懿旨赦免丽君 | 太后懿旨赦免丽君 |

续 表

| 相 异 情 节 | 秦氏演出本 | 陈 氏 原 作 |
|---|---|---|
| 苏映雪归宿 | 苏映雪适嫁孟丽君义兄郦明堂 | 苏映雪适嫁皇甫少华 |
| 刘燕玉归宿 | 刘燕玉出家,为刘门赎罪 | 刘燕玉适嫁皇甫少华 |

秦氏演出本,除次要配角,如丫鬟、僮儿之类,其故事与人物虽然基本都来自原作,但在改编创作过程中却又不受原作所限,依据人物性格发展与舞台说唱特点,调整情节,一环扣一环,回回存"关子",如皇甫少华小春庭逃生的情节,陈氏原作仅在一个回目"因践梦救难许身"中,叙述刘燕玉营救少华并以身相许,少华私订终身逃离后,于寺庙中避险。而在秦氏《再生缘》中,不仅加入了在江三嫂的协助下牡丹亭避险,后由江三嫂有意引少华进入刘燕玉的堂楼以促成二人的婚事,而此时奸人刘奎璧发现少华行踪,强行夜搜堂楼,那么,少华能否化险为夷? 将故事情节推至高潮后却戛然而止,另转新目。作为阅读秦氏《再生缘》文本的读者,可以一回回地读下去;然而,对于坐在评弹书场中的听众,可谓是被吊足了胃口。当置身于神龛之后壁橱之中的少华逃过刘奎璧的搜捕与剑刺,却又在无意之中发现刘捷谋反所造的暗道,这又为后事的敷演埋下伏笔。因此,仅占陈氏原作中的一回目之书,却被秦纪文洋洋洒洒敷演出五个回目,并且情节跌宕起伏,丝丝入扣。然如此敷演,在秦氏《再生缘》中,为数众多,但却无拖沓冗长之感,反而大大引发听众兴趣。

此外,巧用"小道具"也是秦氏演出本的叙事技巧之一。刘奎璧怀疑神龛后的壁橱中藏有皇甫少华,于是便使用剑刺入,此时少华虽躲入地道的暗门之处,但臂膀也被刘奎璧的宝剑擦伤出血。后刘燕玉用自己的罗帕为少华进行包扎。脱险归家的皇甫少华视此帕为信物而珍藏。然而,正是这枚罗帕,使孟丽君误以为少华移情于刘燕玉而大为恼火,以致不肯认其夫。最终,欲为父兄赎罪而出家为尼的刘燕玉临行前,皇甫少华与其话别时,仍拿着燕玉的罗帕忆当初。因此,罗帕始终贯穿于皇甫少华与刘燕玉的情感线之中,它既是他们缘聚的信物,同时也是缘尽的见证。

在人物塑造上,秦纪文在《〈再生缘〉管窥》中提到,孟丽君的塑造与刻画是"受了郭沫若同志的精辟见解的启示",[①]整体上将之塑造成为敢与封建势力斗争到底的形象。在孟丽君的出场亮相时,秦纪文便为孟丽君定好了调子:"深藏闺阁意徘徊,枉读诗书满腹才。自恨此生偏是女,不能吐气与扬眉。"[②]于是,后事情节的抗旨逃婚、易装赶考、螺髻换乌纱、抗旨陈实情等情节,正是彰显其突破封建束缚,施展才华与机智勇敢的表现以及刚强不屈、反抗到底的性格。

---

① 秦纪文:《〈再生缘〉演唱管窥》,中国曲艺出版社编《中国曲艺论集》(第二集),中国曲艺出版社1990年版,第360页。
② 秦纪文:《再生缘》(上册),中国曲艺出版社1981年版,第17页。

关于苏映雪,秦纪文为使其纯真刚直与忠义勇敢的性格符合发展逻辑,于是将其嫁与同样是平民出身但又仗义多才的郦明堂,而非与主争夫,同侍一人。当然,这也是秦氏改编时所处时代的要求——摒弃诸如一夫多妻的封建糟粕。

作为秦氏演出本结局喜忧参半的悲剧人物,刘燕玉最终没能如原作结局一般,与皇甫少华终成眷属,而是出家为尼。之所以如此设置,是因为"这样从另一个方面体现了反对封建制度压迫女性的主题,使读者对她怀念不置"。①

由于秦氏《再生缘》为说唱演出本,故其叙事语言多以散白为主,韵散相间,唱白处以国音韵文呈现。在叙事与人物对话中,加入江南民谚俗语,如"猴儿学人形,改不了猴气"②"真是急惊风,请着慢郎中"③等,诙谐幽默的同时,又不失地方雅韵。

## 三、结　语

清代才女陈端生所作《再生缘》影响深远,以致郭沫若认为,"这的确是一部值得重视的文学遗产"。作品在民间广为接受,后世以各种说唱形式进行传播。清末民初,上海惜阴书局印行《绘图龙凤配宝卷》与《绘图再生缘宝卷》,一改原作借孟丽君形象凸显女性觉醒,强调女性意识,而是借助宝卷文类所特有的宗教性质,借人物行为以警醒女性须持守节操,回归妇德,进而传播行善戒恶,因果报应之旨。从民国到共和国时期,艺术家秦纪文将《再生缘》进行改编并搬演到书场上,取陈端生《再生缘》之精华,去除原著中封建糟粕,不断地丰富、完善故事情节,反复斟酌人物性格,使故事与人物更符合时代要求。秦纪文借助说唱弹词的传播方式,环环相扣,以扣人心弦的"关子",幽默风趣的语言,惟妙惟肖的人物形象,传播新中国女性自强、平等、独立的最强音。

---

① 秦纪文:《再生缘》(下册),中国曲艺出版社1981年版,第639页。
② 秦纪文:《再生缘》(上册),中国曲艺出版社1981年版,第6页。
③ 秦纪文:《再生缘》(上册),中国曲艺出版社1981年版,第174页。